# ARCHÉOLOGIE
# CELTIQUE & GAULOISE

Paris. — Typ. PILLET et DUMOULIN, 5, r. des Gr.-Augustins.

# ARCHÉOLOGIE
# CELTIQUE & GAULOISE

MÉMOIRES ET DOCUMENTS

RELATIFS AUX PREMIERS TEMPS DE NOTRE HISTOIRE NATIONALE

PAR

ALEXANDRE BERTRAND

> C'est ici un livre de bonne foy.
> (MONTAIGNE.)

PARIS
LIBRAIRIE ACADÉMIQUE
DIDIER ET Cⁱᵉ, LIBRAIRES-ÉDITEURS
35, QUAI DES AUGUSTINS, 35

1876

Tous droits réservés.

A MON FRÈRE

JOSEPH BERTRAND

Secrétaire perpétuel de l'Académie des Sciences.

# PRÉFACE

Le présent recueil des articles publiés par nous pendant une période de quinze années, 1861-1876, ne porte point sans motif le titre d'*Archéologie Celtique* et *Gauloise*. Un des principaux résultats de nos études est de nous avoir démontré, vérité encore contestée, mais admise déjà par de fort bons esprits, que l'époque anté-romaine, comme les suivantes, doit se subdiviser en plusieurs périodes distinctes et nettement tranchées. Pour les temps postérieurs à la conquête, personne ne confond plus la période romaine, la période franque, la féodalité, la renaissance, les temps modernes. Des divisions analogues sont nécessaires à établir dans notre histoire primitive. A cette condition seule pourront être résolues les questions relatives aux Ligures, aux Celtes, aux Galates, aux Cimbres, aux Aquitains, aux Belges. A cette condition seule s'éclairciront les problèmes si obscurs encore des monuments dits celtiques, du druidisme, de l'introduction en Gaule des animaux domestiques, des métaux, bronze et fer; ceux qui touchent aux *oppida*, c'est-à-dire à l'établissement de centres d'habitations fixes et fortifiés; ceux que soulève l'étude du type physique des populations, de la

mythologie, de la céramique, de l'émaillerie, de la numismatique et de l'art gaulois en général.

La civilisation n'a point pénétré en Gaule d'un seul coup : elle n'y est pas indigène ; elle ne s'y est point développée à la manière d'un germe déposé en terre ; elle y a été apportée par des courants successifs et venant de points opposés de l'horizon. Il faut étudier à part chaque courant, pour en découvrir la source. Sans cela, il n'y a que confusion dans l'histoire de nos origines.

Cette tâche, inabordable autrefois, faute de documents précis, le moment nous paraît venu de l'entreprendre avec courage. Le terrain est déblayé, on peut en dresser la carte. Depuis vingt ans, le nombre des faits acquis à la science s'est accru dans une proportion à peine croyable. L'existence de plusieurs groupes de monuments inconnus jusque-là nous a été révélée ; les monuments connus ont été étudiés et classés avec plus d'ensemble et de soin. Boucher de Perthes, en 1847, inaugurait cette série de découvertes par la publication de ses *Antiquités celtiques et antédiluviennes*[1]. En 1854, le docteur Keller, de Zurich, découvrait les stations lacustres et étalait à nos yeux mille curieux détails de la vie de nos pères après et avant l'introduction des métaux[2]. Quelques années plus tard, MM. Pigorini et Strobel signalaient dans les *terramares* de véritables palafittes artificielles[3], construites en Cisalpine, la Celtique de Polybe[4], par les popu-

---

[1] Boucher de Perthes, *Antiquités celtiques et antédiluviennes*, 3 vol. in-8, avec 128 planches. Paris, 1847.
[2] Keller, *Mittheilungen der antiquarischen Gesellschaft in Zurich*, 1857-1863.
[3] *Palafitte* est le nom donné par les Italiens aux habitations sur pilotis.
[4] Polyb., II, 9, 32 ; III, 77.

lations primitives de l'Italie septentrionale, à une époque antérieure de plusieurs siècles, peut-être, à la fondation de Rome. Edouard Lartet et Christy, pendant ce temps, fouillaient les cavernes habitées de la Gaule méridionale et publiaient leur beau mémoire sur *les figures d'animaux gravées et sculptées, et divers produits d'art et d'industrie rapportables aux temps primordiaux de la période humaine*[1]. De toutes parts ainsi, vers 1860, sortaient de terre des débris du passé le plus lointain. L'attention publique était éveillée ; le gouvernement d'alors n'y resta pas insensible : dès 1858, Napoléon III avait créé la Commission de la topographie des Gaules. En 1862 était décrétée la fondation du musée archéologique de Saint-Germain. L'Académie des inscriptions et belles-lettres, de son côté, mettait au concours la question *des monuments celtiques*[2] ; enfin, des associations privées se formaient pour aider à l'avancement de ces intéressantes études [3].

L'établissement des congrès internationaux d'anthropologie et d'archéologie préhistorique couronna cette première phase de développement d'une science nouvelle [4].

Appelé par nos fonctions à prendre une part active à ce grand mouvement scientifique, nous en avons suivi le développement avec un intérêt croissant, nous oserions dire avec passion, cherchant sans précipitation, sans

[1] *Revue archéol.*, nouv. série, t. IX, p. 233 (1864).
[2] Voir p. 82, note 1, les termes dans lesquels la question avait été posée par l'Académie.
[3] Sous l'impulsion du D<sup>r</sup> Broca prenait naissance, en 1859, la Société d'anthropologie de Paris, reconnue d'utilité publique dix ans plus tard.
[4] Le premier congrès se réunit à Neuchâtel, en 1866, sous la présidence de M. E. Desor.

esprit de système l'interprétation des faits nouveaux et surtout quel lien pouvait les rattacher à l'histoire écrite. Depuis dix ans nous n'avons cessé de classer, de diviser, de subdiviser ces antiquités, afin de les placer sous leur véritable jour. Sur de nombreuses cartes[1] ont été dessinés par nous les contours de chaque groupe matériellement figuré, œuvre longue et ingrate jusqu'au jour où la lumière se fait, et où de ces divisions se dégage une vérité nouvelle.

Ce travail de statistique est très-avancé. Sur les points essentiels notre conviction est faite, et nous ne craignons pas de dire que chaque découverte vient confirmer les résultats obtenus.

Ces résultats sont-ils en désaccord avec les données générales de l'histoire? Nous ne le pensons pas. L'archéologie explore sans doute en ce moment des contrées où les Grecs et les Romains ont pénétré fort tard, qu'ils connurent mal, où nous rencontrons un état social dont ils ne nous ont point parlé. Les tribus qui habitaient ces vastes régions n'avaient point livré à leurs vainqueurs le secret d'un passé probablement ignoré d'elles-mêmes. Ce que nous découvrons aujourd'hui est donc un supplément à l'histoire. Nous y puisons l'explication de grands événements mal connus jusqu'ici, dans leurs causes premières. Nous n'y apprenons rien qui eût été de nature à causer quelque surprise à un Hérodote, à un Thucydide, à un Polybe, à un Strabon.

---

[1] Nous réclamons l'honneur d'avoir dressé, dans notre Mémoire couronné par l'Institut, la première carte de ce genre. Notre pl. IV offre la réduction de cette carte.

Hérodote raconte, sans réflexions, que les Massagètes en étaient encore, de son temps, à ce que nous appelons *l'âge du bronze*[1]. Il constate, avec le même calme, que les flèches des Ethiopiens étaient armées d'une pierre pointue au lieu de fer[2]; ailleurs il décrit, en détail, une station lacustre[3]. Les Gaulois de l'âge de la pierre, les Scandinaves de l'âge du bronze, les Celtes des lacs de Bienne ou de Neuchâtel ne lui eussent pas causé plus d'étonnement.

Les vieilles légendes, les vieux mythes, les *logographies* relatives à la partie septentrionale et occidentale du monde connu des anciens, rapprochés et mis en regard des faits archéologiques nouveaux ne sont point en désaccord avec eux. L'étude des temps fabuleux tire même de ce rapprochement une vivacité d'intérêt que l'on n'a point accoutumé d'y rencontrer[4]. Les progrès de l'archéologie n'empiètent pas sur le domaine de l'histoire; ils l'agrandissent.

Le rôle de l'archéologie est d'apporter à l'histoire écrite un supplément et un contrôle : l'archéologue est un auxiliaire de l'historien. L'histoire ne nous a pas tout dit sur les temps passés; ce qu'elle nous a dit, elle nous l'a dit d'une façon souvent obscure et voilée, toujours incomplète. Les mythographes et les logographes parlent un

---

[1] Hérod., I, 215 : « Les Massagètes s'habillent comme les Scythes; ils combattent à pied et à cheval et y réussissent également. Ils emploient à toutes sortes d'usages l'or et le bronze. Ils se servent de bronze pour les piques, les pointes de flèches et les sagares (haches), et réservent l'or pour orner les casques, les baudriers et les larges ceintures qu'ils portent sous les aisselles. Les plastrons dont est garni le poitrail de leurs chevaux sont aussi de bronze. Le *fer* et l'*argent* ne sont point en usage parmi eux et on n'en trouve point dans leur pays; mais l'or et le bronze y sont abondants. »
[2] Hérod., VII, 67.
[3] Hérod., V, 16.
[4] Nous espérons pouvoir bientôt mettre cette vérité en lumière.

langage dont nous avons rarement la clef. Les poëtes épiques et lyriques ont couvert les faits d'un voile magique éblouissant l'esprit, mais qui n'est pas toujours assez transparent. Enfin, si nous remontons plus haut vers le passé, il est un temps où manquent à la fois les mythographes, les logographes et les poëtes. La parole est alors à l'archéologie seule, l'archéologie devient notre guide unique, de même que dans la période mythique elle seule peut fournir un point d'appui solide, autour duquel viennent se grouper les éléments réels contenus dans les fables antiques.

Quand nous abordons les temps plus rapprochés de nous, où les monuments historiques se multiplient, il est encore une foule de renseignements que les historiens, les orateurs, les poëtes ne nous donnent pas. A ces lacunes, l'archéologie supplée par la découverte incessamment renouvelée de monuments, d'ustensiles, d'armes, de bijoux qui comblent les *desiderata* de la science. Elle éclaire les textes obscurs, comme les textes servent souvent, en retour, à expliquer les objets eux-mêmes, leurs usages, leur signification, et à en fixer la date.

Mais l'archéologie est appelée à jouer un rôle encore plus important. Un des problèmes les plus difficiles a toujours été la détermination des courants divers ayant porté dans les diverses contrées de l'Europe les éléments de la grande civilisation. Les origines des civilisations grecque, étrusque, celtique et romaine sont encore inconnues ou mal connues. L'origine même et le caractère des races occupant ces pays sont discutés. L'archéologie se prépare à résoudre ces difficiles questions.

Les questions celtiques, surtout, ont fait d'immenses progrès. Un livre d'ensemble pourra sous peu s'écrire, appuyé de données précises, sur les temps primitifs de la Gaule et des pays du Nord. Un volume entier suffira à peine à résumer les faits vaguement renfermés autrefois dans la première page des histoires de France. Les articles présentement offerts au public sont comme la préparation, le préambule de cette œuvre plus importante. On y verra, nous l'espérons, sur quelles bases larges et solides pourra s'élever l'édifice nouveau. Nous nous hasarderons même à en tracer ici les principales lignes. Le lien qui unit entre eux nos divers articles en deviendra plus sensible.

La Gaule, antérieurement à la conquête romaine, a traversé deux phases de développement distinctes : *la Gaule avant les métaux*, *la Gaule après les métaux*, chacune de ces phases se subdivisant d'ailleurs en plusieurs périodes.

### LA GAULE AVANT LES MÉTAUX.

La France et les pays septentrionaux de l'Europe présentent dans leur passé un phénomène dont aucun auteur ancien n'a parlé : un état social très-développé à bien des égards, antérieurement à l'usage des métaux [1]. Nous savions que dans certaines îles du sud les indigènes étaient arrivés, avant tout rapport avec le monde civilisé, à une grande habileté en l'art de polir la pierre, de ciseler le bois, de tisser les étoffes. Nous possédons depuis

---

[1] Voir notre *Rapport sur les questions archéologiques discutées au congrès de Stockholm*.

longtemps, dans nos musées ethnographiques, de magnifiques armes de pierre dure et des sceptres de bois sculpté du plus beau travail. Nous n'avions jamais pensé que plusieurs contrées de l'Europe avaient traversé jadis la même période de développement et que nos pères pouvaient être comparés, sur bien des points, aux sauvages de la Nouvelle-Guinée ou des îles Fidji.

Le fait est cependant certain. L'Angleterre, l'Irlande, les pays scandinaves, l'Allemagne du Nord et la France ont eu, comme les îles du sud, *leur âge de pierre*. Cet âge a duré longtemps, et a pris fin seulement, chez nos pères comme dans les îles du Sud, à la suite d'une influence étrangère. Si la Gaule était restée isolée et sans communication avec les grands centres civilisés de l'Asie, ou leurs annexes, la Grèce et l'Italie, elle en serait probablement encore à cet âge de pierre dont nos pères se sont contentés si longtemps et dont ils semblent avoir abandonné les usages à grand'peine.

Les archéologues du Nord placent vers l'an *mille* avant notre ère la date de l'introduction du bronze en Scandinavie[1]. Au moment où s'élevait en Judée le temple de Salomon, six ou sept cents ans après Sésostris, deux ou trois mille ans après l'érection des grandes Pyramides, on ne connaissait encore que les armes et les instruments de pierre sur les bords de la Baltique et de la Manche, on n'y élevait d'autres monuments que les monuments mégalithiques. La Gaule était aussi peu avancée. L'usage

---

[1] Voir Oscar Montelius, *la Suède préhistorique*, p. 40.

de la chambre sépulcrale *dolménique* s'est conservé sur quelques-uns de nos hauts plateaux jusqu'à une époque voisine de César. Or la Gaule a été peuplée de très-bonne heure. L'âge de la pierre y a donc été très-long. Rien ne prouve que cinq ou six cents ans avant notre ère, non-seulement la Lozère, l'Aveyron, le Lot, mais nos principales provinces du nord-ouest, en fussent complétement sortis. Il est certain, du moins, que l'influence des comptoirs de Tyr et de Marseille fut pendant plusieurs siècles à peu près nulle au nord des Cévennes. Les populations éprouvaient évidemment la plus grande répugnance à rompre avec leurs anciennes coutumes. Il faut atteindre l'an 250 ou 200 avant J.-C., sinon une date encore plus rapprochée de nous, pour trouver, dans les *oppida* ou les tombeaux de nos départements non méridionaux, des traces sensibles du commerce méditerranéen. La civilisation qui pénétrait en Gaule à cette époque sortait d'une autre source.

D'où venait cette résistance de la Gaule à l'introduction, chez elle, des civilisations du Midi? Du fait même signalé plus haut : l'existence dans le Nord d'un état social inférieur, sans doute, et de beaucoup, à la civilisation grecque, mais *sui generis* et complet à sa manière.

Avant même de connaître le bronze, les peuplades que j'appellerai hyperboréennes, à défaut d'autre nom pour indiquer leur étendue vers le septentrion [1], jouissaient déjà d'une situation générale à laquelle il n'est pas étonnant

---

[1] Voir les teintes roses de notre carte, pl. V.

qu'elles attachassent du prix. Ces populations devaient être prospères. Le tableau de la vie des hommes de la pierre polie, tracé d'après les documents révélés par l'exploration des *palafittes* [1], des sépultures mégalithiques et des *oppida* déjà occupés avant l'ère des métaux, donne idée d'un état social bien au-dessus de la sauvagerie. Ces populations possédaient des troupeaux. Le cheval, le bœuf, la brebis, la chèvre, le cochon, le chien vivaient au milieu d'elles à l'état domestique ; la plupart des céréales leur étaient connues, elles cultivaient le lin et savaient le travailler ; les arbres fruitiers, au moins en Gaule, ne leur faisaient pas défaut. Des vases de terre, dont quelques-uns sont élégants, servaient à leurs usages journaliers. On a des raisons de croire que le beurre et le fromage comptaient parmi leurs aliments. La vie pouvait leur être facile, car la chasse et la pêche leur offraient en sus des ressources abondantes.

A ces éléments de bien-être s'en ajoutaient d'autres d'un ordre supérieur. Ces populations avaient un gouvernement, des chefs, des traditions, une religion, des relations extérieures étendues. L'étude attentive des habitations lacustres, des sépultures et des *oppida* du temps de la pierre polie ne laisse aucun doute à cet égard. On ne construit pas, on n'entretient pas des stations sur pilotis sans une forte organisation communale [2]. On n'élève pas des tom-

---

[1] Voir Desor, *les Palafittes ou constructions lacustres du lac de Neuchâtel*, ornées de 95 gravures sur bois. Paris, 1865.

[2] Hérodote, liv. V, c. 16, nous fait connaître le règlement établi chez les Pæoniens du lac Prasias en vue de cet entretien des pilotis. « Les habitants, dit-il, plantaient autrefois ces pilotis à frais communs ; mais, dans la suite, *il fut réglé qu'on en apporterait trois du mont Orbelus à chaque femme que l'on épouserait*. La pluralité des femmes est permise dans ce pays. » Le détail con-

beaux comme ceux du Mont-Saint-Michel ou du Manéer-Hroeck en Locmariaker à l'usage d'un mort unique, si ce mort n'est pas un chef respecté. L'existence de caveaux de famille ou de tribu démontre quelle était la force des liens de parenté et de clan. La présence du jade, de la jadéite, de la calaïs, de l'ambre, dans des pays qui ne produisent aucune de ces matières, prouve l'étendue du commerce, attestée d'ailleurs par l'existence à cette époque, en Gaule et en Danemark, de graines et d'animaux domestiques inconnus aux temps précédents. Ces animaux, ces graines, avaient été apportés d'Orient. La force des traditions éclate dans l'homogénéité des monuments et dans la constance de certains détails retrouvés partout où un des groupes appartenant à l'âge de la pierre a été constaté. Enfin, leur respect pour les morts, leur persistance à n'admettre dans les sépultures que des pierres non taillées[1], des objets sur lesquels n'étaient figurés aucun être animé, aucune plante, quand à côté d'eux les nomades des cavernes dessinaient, gravaient et sculptaient déjà avec un art remarquable[2], ne portent-ils pas témoignage de leurs rites religieux, de leur attachement à un culte consacré ?

Il y a là un monde à part. Tandis que l'Italie, la

---

cernant les pieux dus par les citoyens à chaque nouveau mariage est d'autant plus curieux qu'encore aujourd'hui, dans la vallée de Luchon, existe en France un usage analogue. L'arbre de la Saint-Jean est dû par le dernier marié de l'année, qui est tenu d'aller le chercher dans la montagne et de le dresser à ses frais sur la place publique.

[1] Il n'est pas inutile de rapprocher ces faits des prescriptions contenues dans la Bible, *Exode*, ch. XX, v. 25 : « Quod si altare lapideum feceris mihi non ædificabis illud de sectis lapidibus. » — *Deutér.*, XXVII, v. 31 : « Altare Domino Deo tuo de lapidibus quos ferrum non tetigit et de saxis informibus et impolitis. » — *Josué*, VIII, v. 31 : « Altare vero de lapidibus impolitis. »

[2] Voir notre article : *Le Renne de Thaingen*.

Grèce, l'Asie Mineure, l'Asie centrale, sans parler de l'Egypte, étaient depuis longtemps en plein épanouissement de la civilisation des métaux, les contrées du nord, y compris la Gaule, vivaient encore huit ou neuf cents ans avant notre ère d'une vie traditionnelle et ignorée.

On a cru que l'âge de la pierre polie représentait une des phases normales et nécessaires du développement de l'humanité dans la voie du progrès, quelque chose d'analogue à ce qu'est en géologie un étage bien tranché dans la succession des terrains antérieurs à l'ère récente. Ce point de vue ne peut qu'égarer. Le perfectionnement du travail de la pierre, chez les populations septentrionales et occidentales de l'Europe, tient uniquement à leur isolement. Il est synchronique et même postérieur au développement bien supérieur de populations du midi qui n'ont point traversé d'étape semblable. L'âge de la pierre polie, si l'on entend par ces mots un état relativement avancé antérieurement à la connaissance des métaux, n'existe point en Egypte, quoi qu'on en ait dit, c'est-à-dire là où nous touchons du doigt les strates les plus anciennes de l'humanité civilisée. L'âge de la pierre n'est réellement développé ni en Grèce, ni en Italie. Au moment où dans ces pays s'élèvent des monuments analogues aux monuments mégalithiques, les monuments dits pélasgiques[1] et cyclopéens, les métaux bronze et or, sinon le fer, y avaient déjà pénétré. Ces pays, comme l'Australie ou la Nouvelle-Calédonie, doivent avoir passé brusquement, presque sans transition, de l'état sauvage à l'âge des métaux. Ce fut le

---

[1] Petit-Radel, *Recherches sur les monuments cyclopéens*. Paris, 1841.

bénéfice de leur situation géographique et de leur climat qui attira d'abord les colons. Ainsi s'explique pourquoi les Grecs et les Romains ne parlent point de cette civilisation de la pierre que leurs ancêtres avaient à peine connue [1].

La remarquable civilisation de la pierre polie constatée sur les bords de la Baltique et de la Manche prouve sans doute l'énergie des races du Nord que leur isolement n'empêcha pas de progresser ; mais n'est-elle pas aussi le signe d'une inaptitude profonde à des travaux d'un ordre plus élevé ? Ces races s'avancèrent d'elles-mêmes jusqu'à la pierre polie sans pouvoir aller plus loin.

Le problème est donc un problème local, non général, ethnographique plutôt que philosophique et humain. Les questions à résoudre à cet égard sont les suivantes :

1° Quelles causes ont prolongé jusqu'à l'an mille avant Jésus-Christ et au delà l'isolement des contrées scandinaves, des îles Britanniques, de l'Allemagne du Nord et de la Gaule [2] ?

2° Où faut-il placer le centre de civilisation de la pierre polie ?

3° Quel a été le rayonnement de cette civilisation ?

4° Quel était, dans chaque contrée particulière, l'état des populations indigènes au moment où la civilisation de la pierre polie y a pénétré ?

5° A quoi tient-il que les populations de la pierre polie

---

[1] Sur cette première période, les textes sont absolument muets.

[2] Il ne suffit pas que quelques comptoirs soient établis sur les côtes d'un grand pays pour que le pays ne soit pas *isolé* au sens où nous l'entendons. Nous avons depuis longtemps l'accès des ports de la Chine. La Chine n'en est pas moins un pays fermé.

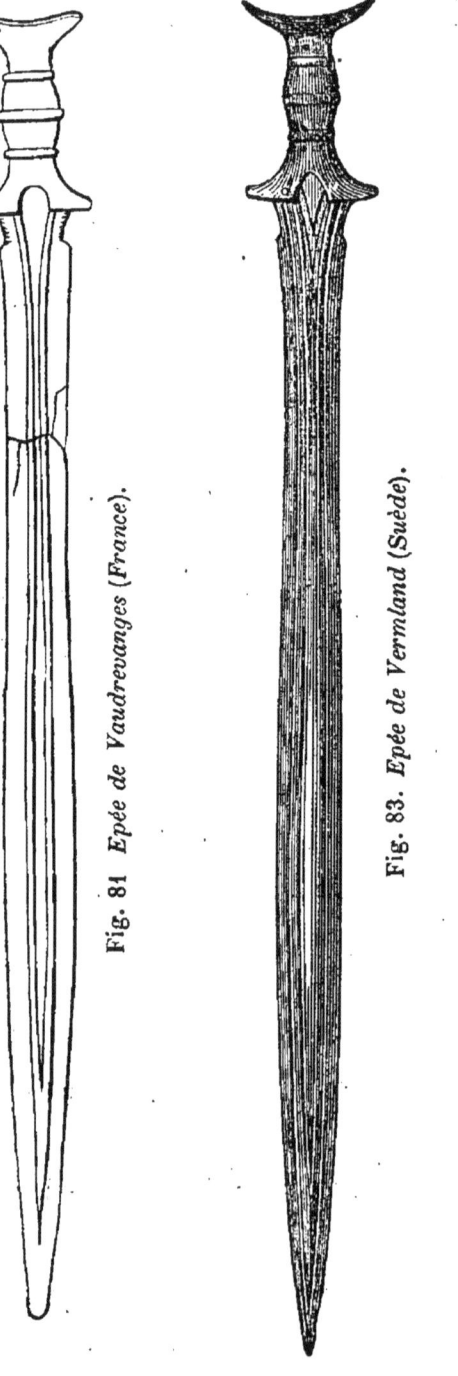

Fig. 81. *Epée de Vaudrevanges (France)*.

Fig. 83. *Epée de Vermland (Suède)*.

Fig. 82. *Epée de Mœringen (station lacustre du lac de Bienne, Suisse)*.

n'ont pas pu, sans secours étranger, s'élever jusqu'à la civilisation des métaux ?

## LA GAULE APRÈS LES MÉTAUX.

*Les armes de bronze.* — A une date impossible à déterminer, mais qui vraisemblablement ne remonte pas au delà du x° ou xii° siècle avant notre ère, des armes de bronze, des ustensiles et des bijoux de même métal commencèrent à pénétrer dans ce monde septentrional où dominait exclusivement la civilisation de la pierre polie [1]. L'or travaillé en feuille au repoussé, ou fondu avec art à cire perdue, fait à la même époque son apparition sur plusieurs points privilégiés de ces mêmes contrées. Ces bijoux, ces ustensiles, ces armes sont fabriqués avec un métal composé d'un alliage partout identique, ont partout les mêmes formes, la même ornementation. Les différences d'un pays à l'autre constituent des nuances, sans altérer le type général [2]. Les trois épées dont nous reproduisons ici le dessin à $\frac{1}{5}$ de la grandeur réelle (fig. 81, 82, 83), l'épée de Vaudrevanges (France), l'épée de Mœringen (Suisse), l'épée de Vermland (Suède), sont une démonstration saisissante de cette vérité.

Les nouveaux courants, fécondant ainsi les régions longtemps déshéritées du monde ancien, sortaient donc d'une source unique. Les archéologues sont d'accord à cet égard. Il est également démontré que le point de départ de cette

---

[1] Il ne faut pas oublier que l'usage du métal était commun, dans certaines contrées, deux ou trois mille ans avant notre ère.
[2] Voir notre article, p. 189 : *Le Bronze dans les pays transalpins.*

civilisation doit être cherché non au nord-est, en Sibérie et au delà, mais au midi, du côté du Caucase ou de la Méditerranée [1]. Nous n'hésitons point à considérer le Caucase comme le foyer central, en Europe, de ce grand mouvement [2]. Les teintes jaunes de notre cinquième planche permettent de suivre les effets de ces courants au nord et au sud, où la nouvelle culture sociale s'est répandue par deux voies nettement tracées : le Dniéper, la Vistule et l'Oder d'un côté, le Danube de l'autre.

Dans le Nord, principalement dans les pays scandinaves, Suède et Danemark, l'introduction des métaux, à quelque cause qu'elle soit due, fut suivie d'une révolution radicale. La civilisation, sous cette influence, change de face ; les rites religieux, les conditions générales de la vie, s'y modifient. A l'inhumation succède l'incinération. L'usage des monuments sépulcraux mégalithiques est délaissé ; la demeure dernière des chefs, ou plutôt de leurs cendres, est un tumulus de forme et de construction nouvelles.

Les dépouilles de la guerre les plus riches sont sacrifiées aux dieux, déposées dans les lacs, enfouies sous des tertres ou des pierres consacrées. On a le soupçon qu'une aristocratie théocratique et guerrière à la fois préside à cette transformation. La poignée des glaives étincelle d'or ; la coupe des dieux, le bracelet du chef, son en or également. La richesse s'unit à la force.

Les débris des navires de cette époque ne nous ont point

---

[1] Voir notre article précité, p. 193.
[2] Worsaae, *la Colonisation de la Russie et du Nord scandinave, et leur plus ancien état de civilisation* (Mémoires de la Société des Antiquaires du Nord, 1873 et 1874), traduit par E. Beauvois. Copenhague, 1875.

été conservés [1], mais l'image de ces navires est gravée sur les couteaux et les rasoirs du temps : ces navires sont de forme élégante; on les sent rapides (fig. 84 et 85).

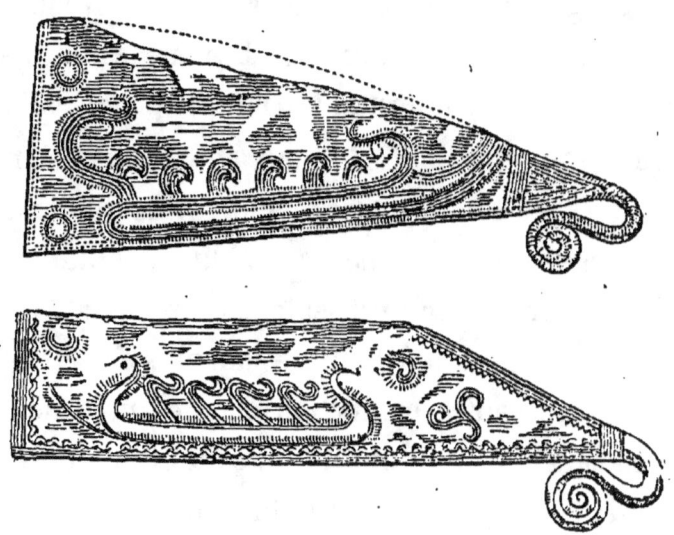

Fig. 84 et 85. *Rasoirs de l'âge du bronze.*

Les rochers du Bohuslan (Suède) portent des représentations semblables [2]. L'organisation sociale est donc complète; elle est stable, car elle durera jusqu'au delà de l'ère chrétienne chez ces énergiques populations, avec un dédain et une répulsion de plus en plus marqués pour les mœurs étrangères [3].

Au sud et le long du Danube, la civilisation du bronze a pour théâtre la Hongrie d'abord, puis la Savoie et la Suisse. Nous ne parlerons pas de la Hongrie, encore imparfaitement

---

[1] Les navires les plus anciens découverts dans le Nord datent du IIe ou IIIe siècle après notre ère.
[2] Voir p. 40.
[3] Voir Worsaae, *la Colonisation de la Russie*, etc.

étudiée[1]; nous devons nous arrêter à la Suisse et à la Savoie, car en Suisse et en Savoie nous sommes en Gaule.

Les palafittes des lacs de Genève, de Neuchâtel, de Bienne et du Bourget semblent, à considérer la similitude seule des objets, une colonie scandinave. Les armes ont la même dimension, la même forme, les mêmes poignées étroites et souvent à antennes[2]. Les bijoux ont les mêmes motifs de décoration, les couteaux la même forme. La Suisse est même, sous ce rapport, beaucoup plus près du Danemark que la Hongrie. L'or y est seulement moins abondant; on s'aperçoit que les populations ne sont plus à portée de l'Oural. Il y a une autre distinction à faire : nous ne trouvons point en Suisse de tumulus de l'âge du bronze pur, de l'âge du bronze scandinave. Dans les tumulus helvétiques, le fer apparaît toujours. Au fond des lacs, d'ailleurs, point de squelettes. Quel rite funéraire ces populations avaient-elles donc? Il est à croire qu'elles pratiquaient l'incinération. Des inhumations auraient, ce semble, laissé plus de traces[3]. Mais on ne peut faire, à cet égard, que des conjectures. Ayons de la patience. Les archéologues suisses veillent : attendons qu'ils aient parlé.

Si la situation de la Suisse ne comportait pas le développement d'une marine comme en Suède et en Danemark,

---

[1] Le huitième congrès archéologique se réunit cette année à Pesth. Il est probable que la question du bronze hongrois y sera élucidée.

[2] Voir Desor, *le Bel âge du bronze lacustre en Suisse*. 1874.

[3] La coïncidence des objets du type de l'âge de bronze et de l'incinération dans tous les pays du Nord rend cette hypothèse probable. Le fait que les cimetières les plus anciens de la haute Italie sont des cimetières à incinération est un nouvel et puissant argument en faveur de la même thèse. Voir, p. 185, notre article : *L'Incinération dans la haute Italie pendant l'ère celtique.*

les habitants des palafittes avaient des chars de guerre ou de parade. Les chevaux, de petite taille, sont harnachés avec luxe et couverts de plaques étincelantes [1].

Jusqu'où cette civilisation rayonnait-elle au sud et à l'ouest? Au sud nous la retrouvons à Ronzano près Bologne [2] (Italie). A l'ouest, très-accentuée dans les Alpes, dans la vallée du Rhône et dans une partie de l'ancienne Narbonnaise, elle est très-clair-semée dans le reste de la Gaule. Un fait est surtout à remarquer : pas plus en France qu'en Suisse nous ne trouvons de tombeaux de l'époque dite *âge du bronze;* nous n'en trouvons pas davantage en Italie. Les objets typiques de cette époque conservés dans nos musées ne proviennent point de monuments sépulcraux; ils sortent du lit des rivières, de la fente des rochers, ou étaient enfouis sous des amoncellements de pierres et de terre, sans aucune trace de restes humains; on peut conjecturer que ces armes et ces bijoux sont des offrandes : *la part des dieux*. Nous ne connaissons point à ce fait singulier d'explication plus plausible [3].

La civilisation du bronze pur a donc très-peu pénétré en Italie, très-peu pénétré en Gaule [4]? Doit-on s'en étonner? En Italie la civilisation du bronze septentrionale avait été devancée par la civilisation pélasgique et tyrrhénienne, d'un tout autre esprit [5], et qui de bonne heure connut le fer. Les

---

[1] Voir p. 220 notre article : *Deux mors de bronze,* etc.
[2] Gozzadini, *De quelques mors de cheval italiques.* Bologne, 1875.
[3] Voir plus bas, p. 221.
[4] Nous faisons toujours une exception pour les antiquités lacustres.
[5] La civilisation pélasgico-tyrrhénienne acceptait et développa les arts plastiques proscrits par la civilisation septentrionale.

deux civilisations se heurtèrent en Cisalpine : la civilisation méridionale devait l'emporter ; les tribus des palafittes ne pouvaient lutter contre l'Etrurie.

En Gaule, l'obstacle véritable fut la civilisation mégalithique dont nous avons présenté plus haut le tableau abrégé. Les chefs acceptèrent le nouveau métal sans changer de mœurs. Quelques-uns des objets de bronze de style primitif ont été trouvés sous des dolmens. Dans le Lot, l'Aveyron, la Lozère, les populations se firent enterrer comme nous l'avons dit, suivant les anciens rites, bien après l'introduction du fer.

La réunion de ces faits et d'autres semblables porte à penser que la France ne traversa pas, à l'époque de l'introduction première des métaux, la révolution dont les contrées plus septentrionales nous offrent le spectacle? La transformation fut chez nous moins radicale, et plus lente. Les objets de bronze de type primitif sont, en Gaule, non-seulement moins nombreux qu'en Danemark ou en Irlande, en Mecklembourg ou en Hanovre, même en Hongrie ; ils y forment, de plus, un groupe moins homogène et se divisent en séries moins distinctes. Certaines lames de poignard, toute une catégorie de perles de bronze et de verre semblent de provenance méditerranéenne ; d'autres objets, surtout des armes, paraissent importés d'Irlande ou d'Angleterre[1]. Nous possédons une cuirasse de type grec. Enfin, même dans les stations lacustres, le fer, inconnu dans le Nord, est mêlé au mobilier de bronze du type le plus pur. La proximité de

---

[1] Voir p. 198 la représentation d'une épée irlandaise rapprochée d'une épée de France.

l'Italie pélasgique et tyrrhénienne s'y accuse nettement. Ajoutons à ces considérations l'absence bien constatée de tout monument spécial à l'âge du bronze pur, la rareté des incinérations, et l'on comprendra combien peu est justifié le préjugé de l'existence d'un âge et surtout de plusieurs âges de bronze en Gaule [1].

Nous ne doutons point qu'à l'époque où les Phocéens vinrent fonder sur nos côtes des établissements durables [2], le centre, le nord et l'ouest de la France fussent encore en plein âge de la pierre polie mitigé seulement par l'usage restreint des métaux chez les chefs. Les régions voisines de l'Italie étaient seules plus civilisées. Cette civilisation était surtout développée chez les tribus *celtiques* des Alpes [3], dont une partie débordait en Cisalpine. Mais déjà le fer se montrait partout autour de nous et allait nous envahir. La période du bronze, à supposer qu'il y en ait eu une, n'a donc été ni longue, ni générale en Gaule. Il ne faut jamais perdre de vue cette vérité : la civilisation du bronze a enveloppé la France ; elle n'y a jamais complétement pénétré. Les faits archéologiques n'indiquent d'ailleurs aucune modification sensible ou changement dans l'ensemble des populations durant ces deux premières périodes. Une couche indigène d'origine inconnue, au-dessus de laquelle sont superposées les tribus de type septentrional, selon toute probabilité, qui enterraient leurs chefs sous les dolmens, tel paraît avoir été en Gaule, jusqu'à l'invasion des bandes

---

[1] Voir p. 206 notre article : *De l'expression « âges de bronze » appliquée à la Gaule.*
[2] Sixième siècle avant notre ère.
[3] Voir p. 248 : *Premières tribus celtiques connues des Grecs.*

armées de l'épée de fer, le *substratum* humain. Il ne faut faire exception que pour les contrées qui furent plus tard l'Helvétie et la Narbonnaise, où des groupes plus civilisés s'étaient établis de bonne heure[1]. Ces groupes paraissent avoir formé en France une aristocratie restreinte. C'est dans la haute Italie qu'il faut aller étudier les éléments de cette civilisation[2].

En somme, l'époque de transition séparant, en Gaule, l'âge de la pierre polie de l'âge définitif du fer, deux âges très-nettement caractérisés par un ensemble de faits archéologiques incontestables, est à la fois très-obscure, mal définie, mal limitée. La science a sous ce rapport beaucoup à faire[3].

*Les armes de fer.* — Autant les monuments funéraires où le bronze se rencontre seul sont rares en Gaule, autant sont fréquents les cimetières où domine le fer[4]. Avec l'introduction du fer s'ouvre pour la Gaule une ère véritablement nouvelle.

L'origine de cette civilisation n'est plus un mystère pour nous. De nombreuses découvertes archéologiques permettent de suivre à la piste les traces de ceux à qui nous les devons

---

[1] Voir p. 263.

[2] Voir page 227 notre article : *L'Incinération en Italie pendant l'ère celtique.*

[3] Sur cette seconde période, comme sur la première, les textes historiques remontant à une époque antérieure à l'ère chrétienne, c'est-à-dire les textes relativement contemporains, sont complètement muets. Les légendes elles-mêmes font presque totalement défaut : elles n'ont rapport, en tout cas, qu'à des faits relatifs aux côtes de la Méditerranée. Un seul nom de ville, celui d'*Alésia, fondée par Hercule*, peut appartenir à l'intérieur du pays; mais sait-on bien où était l'Alésia de la légende?

[4] Le seul département de la Marne contient quatre-vingt-quinze cimetières gaulois de l'époque anté-romaine. Voir notre article : *Le Casque de Berru.*

et qui ne venaient ni d'Italie, ni de Grèce par voie de mer, comme on l'a cru à tort si longtemps, mais des contrées qu'arrose l'Ister, c'est-à-dire le Danube. Les teintes vertes de notre seconde carte (pl. V) rendent sensible aux yeux la direction suivie d'Orient en Occident par ce nouveau flot humain. Les objets contenus dans ces tombeaux d'un caractère tout spécial nous donnent même à peu près la date de ce grand événement. Les sépultures les plus anciennes peuvent être du v° ou vi° siècle avant notre ère [1]; les plus récentes sont du ii° [2]. Nous sommes en pleine ère historique : c'est l'époque où les Grecs et les Romains ont commencé à entrer véritablement en rapport avec nous [3]. Les premiers mercenaires de race celtique signalés par l'histoire sont ceux qui se mirent vers l'an 370 au service de Denys l'Ancien [4]. Il y a là des dates parfaitement concordantes.

L'étude de ces cimetières est des plus instructives et des plus curieuses. On y lit pour ainsi dire imprimées dans le sol les annales de notre première grande révolution sociale. Cette révolution qui fit la Gaule ce qu'elle était au temps de César fut le résultat d'une invasion, d'une conquête. Le

---

[1] Voir p. 337 l'article *Græchwyl*.
[2] Voir p. 353 l'article : *Vases étrusques au nord des Alpes*.
[3] Ils n'ont jamais rien su de notre histoire antérieure. M. d'Arbois de Jubainville a très-bien dégagé cette vérité de l'étude seule des textes. Nos idées ne diffèrent des siennes, sous ce rapport, qu'en un seul point, concernant la civilisation celtique, civilisation orientale et très-ancienne, qui a joué un grand rôle dans l'histoire de notre développement moral, et dont notre savant confrère ne nous semble pas tenir un compte suffisant. Il est vrai que c'est encore le côté de notre histoire primitive le moins bien élucidé. Voir p. 250 notre article : *Celtes*.
[4] Niebuhr a déjà fait remarquer (t. IV, p. 271 de la traduction française) que le nom des Celtes ou Gaulois n'est point cité dans l'énumération des mercenaires levés par Hamilcar contre Gélon (480 av. J.-C.). Hérodote, VII, 165, ne parle que de Ligures, de Cyrniens, de Sordes et d'Hélisyces.

commerce antérieur du bronze, le contact des populations avec les Celtes du Midi et du Nord avait sans doute quelque peu modifié les mœurs primitives. Des foyers de lumière, de petits centres religieux avaient pu s'établir çà et là, mais leur action n'avait pas, ce semble, profondément pénétré dans le pays. Les traces en sont disséminées et sans étendue. Une semence féconde avait été déposée en terre fertile, elle n'avait pas encore germé.

Avec les tribus guerrières qui nous apportent, en nous envahissant l'usage général des armes de fer, tout change et se transforme. La population, de ce jour, est divisée en classes distinctes : la population armée, la population pastorale et agricole[1]. Les tribus guerrières, les conquérants occupent surtout les régions orientales du pays, la vallée du Rhin, les plaines de la Champagne, les plateaux où la Seine prend sa source. Chaque membre de ces grandes associations militaires a dans la tombe, près de lui, comme plus tard le Franc, son épée, son couteau, sa lance, son javelot, souvent son bouclier. Les chefs se font ensevelir sur leur char de guerre[2], ornés parfois de bijoux d'or et entourés d'un mobilier funéraire rappelant leurs hauts faits, leurs victoires lointaines[3] ; la plupart portent le torques.

Dans ces cimetières, point de mélange : chez tous, le costume, plus ou moins riche, est le même ; les armes ont la même

---

[1] Strabon nous décrit très-clairement cet état de choses comme étant celui d'une partie des pays barbares de l'Europe (Strab., liv. II, c. 4, trad. Tardieu, I, p. 206).
[2] Voir page 369 l'article : *Casque de Berru.*
[3] Voir l'article *Græchwyl.*

forme; la vaisselle mortuaire le même caractère. Ces objets, classés par séries au musée de Saint-Germain, se distinguent à peine les uns des autres; tous semblent sortis de la même fabrique, façonnés par les mêmes mains, inspirés par la même pensée.

Quand au milieu de cette uniformité se détache un vase, un bijou de caractère nettement tranché, ce bijou, ce vase se fait reconnaître immédiatement pour un étranger ; c'est un vase, un bijou grec ou étrusque, rapporté en Gaule des bords de la mer Noire ou des rives du Pô[1]. Nous sommes manifestement en présence de clans fermés à tout ce qui n'est pas de leur sang, de leur religion, de leurs traditions. Sur trois ou quatre mille tombes déjà remuées dans le département de la Marne, une seule incinération a été signalée : l'urne cinéraire indique une date très-voisine de la conquête romaine[2]. Une seule tombe contient une épée de bronze ; cette tombe porte tous les caractères d'une tombe étrangère : le couteau, l'épée, le bracelet, ont le type des armes d'outre-Manche[3].

Ces tribus armées sont d'ailleurs inégalement réparties sur le sol français. Plus nous avançons vers l'ouest, plus la présence de ces groupes compacts et composés uniquement de frères d'armes deviennent rares. Bourges d'un côté[4], Cussy-la-Colonne de l'autre[5], marquent jusqu'ici la limite

---

[1] Voir l'article : *Vases étrusques en Gaule*.
[2] Urne de Saint-Remy-sur-Bussy (communication de M. Morel au Comité des Sociétés savantes).
[3] Tombe de Barbuise (Aube), localité très-voisine des cimetières de la Marne.
[4] Cimetière gaulois de Sainte-Solange.
[5] Cimetières gaulois des Chaumes d'Auvenay, de Créancey et de Méloisey.

occidentale de ces établissements fixes [1]. Au delà sont signalées des sépultures isolées. Cependant les contrées centrales et armoricaines du pays ne restent pas immobiles. Sans subir l'invasion au même degré, ces contrées en reçoivent le contre-coup. Chaque citoyen n'y porte pas les armes comme en Champagne, mais ceux qui jouissent de ce privilége abandonnent, à l'imitation du vainqueur, l'épée de bronze pour l'épée de fer. Nous retrouvons cette épée de fer sur les bords du Rhône, dans le Lot, le Doubs, l'Aveyron, chez des populations agricoles, à une époque bien antérieure à la conquête romaine. La céramique se transforme également, le costume se modifie ; une nouvelle industrie se répand partout : l'usage des bijoux émaillés pénètre jusque sur les rives de l'Océan. La croupe de certaines collines est fortifiée, suivant un système particulier et original que César n'a pas dédaigné de décrire [2]. A Vertault [3], à la Segourie [4], à Murseins, à Luzech [5], au mont Beuvray [6], ces retranchements sont encore presque intacts. Il n'est pas défendu d'y voir un signe de la résistance des vieilles races à l'approche des conquérants. Le fait est remarquable, car à la même époque, Marseille, Antibes et plusieurs autres villes du littoral étaient déjà fortifiées à la grecque. Les contrées du centre n'avaient point imité cet art étranger.

Nous ne doutons point qu'un mouvement religieux ait été

---

[1] Voir notre *Mémoire sur les Tumulus gaulois de la commune de Magny-Lambert.*
[1] J. Cæsar, B. G., VII, 23.
[2] Côte-d'Or.
[3] Maine-et-Loire.
[4] Lot.
[5] Saône-et-Loire.

la conséquence de cette activité multiple et générale de la Gaule surexcitée par les menaces du dehors. Les germes précédemment déposés se développent ; le grand éclat du druidisme, dont le principal foyer paraît avoir été la Grande-Bretagne [1], date probablement de cette époque. Malheureusement, l'archéologie ne donne à cet égard aucun renseignement nouveau.

Nous pourrions signaler de nombreux faits de détail ayant trait à cette période féconde de notre histoire, essayer de les rattacher par un lien logique et en former un tableau. Ce serait sortir de notre cadre : une préface n'est pas un livre. On peut voir dans les articles réunis par nous quels rapports étroits unissaient alors la Gaule, l'Italie [2], la vallée du Danube, les rives de la mer Noire et de la Baltique [3]. Vouloir faire plus serait compromettre la science par un empressement prématuré. Nous croyons en avoir assez dit d'ailleurs pour faire ressortir l'intérêt national de pareilles recherches et la possibilité de les mener à bonne fin.

Nous n'avons pas craint toutefois d'être sur deux points très-affirmatif. Nous sommes convaincu que deux forces principales, ayant agi isolément d'abord, puis de concert, ont contribué à l'organisation sociale définitive du pays avant les Romains : l'association militaire ou compagnonnage des Galates conquérants d'un côté, le druidisme de l'autre [4]. Ces deux forces étaient différentes d'origine

---

[1] J. Cæsar, *B. G.*, VI, 13.
[2] Voir p. 353 notre article : *Vases étrusques au delà des Alpes.*
[3] Voir notre *Mémoire sur les Tumulus gaulois de la commune de Magny-Lambert.*
[4] Voir notre article : *Gaulois.*

comme de nature. Le druidisme relève des Celtes. Il nous venait du Nord. Ses racines plongent dans les plus vieux cultes orientaux ; la Grande-Bretagne en avait reçu le dépôt, comme l'Arcadie celui des mystères après l'invasion des Hellènes. Le compagnonnage armé, d'origine galatique, sortait d'une ruche dont il faut chercher le centre dans la vallée du Danube, du côté des Balkans ou des Carpathes.

Que le druidisme vînt de la Grande-Bretagne, César nous le dit ; nous n'avons pas le droit de récuser son témoignage. Que le point d'impulsion des mouvements militaires qui transformèrent la Gaule vers le v$^e$ siècle ait été le Danube, mille preuves archéologiques le démontrent. Les sépultures, les cimetières caractérisant cette phase de notre histoire, comme plus tard les cimetières mérovingiens caractériseront la conquête franque, se retrouvent sur la rive gauche du Rhin, dans la Hesse, en Bavière, en Wurtemberg, en Tyrol, en Autriche jusqu'à Salzbourg. Le midi et l'ouest de la France ne les connaissent pas. Le haut Rhin, la haute Seine, les plaines de la Marne, sont chez nous leur vrai domaine. Ces faits n'ont-ils pas leur éloquence aussi persuasive que des textes [1] ?

Il y a plus : si, faisant table rase d'hypothèses trop facilement accueillies depuis le commencement du siècle, nous mettons, en face des données acquises par l'archéologie, les textes à nous transmis par les anciens, classés chronologiquement, ces textes, vagues et décousus, empruntent à cette comparaison une clarté nouvelle ; nous comprenons

---

[1] Voir les teintes vertes de notre V$^e$ planche.

mieux ce qu'ils disent ; nous nous expliquons mieux ce qu'ils taisent.

L'absence de tout renseignement sur le centre et le nord de la Gaule, sur le centre et le nord de l'Allemagne antérieurement au III<sup>e</sup> siècle avant notre ère, nous paraît toute naturelle. Les Grecs et les Romains ne pouvaient parler de contrées où ils n'avaient pas pénétré, où leur commerce même ne pénétrait pas. Nous comprenons mieux la valeur de leurs aveux réitérés concernant leur ignorance[1]. L'état social de la Gaule jusqu'au IV<sup>e</sup> siècle, tel que l'archéologie nous le dévoile, n'était-il pas d'ailleurs de ceux dont l'histoire ne s'occupe pas? Nous nous rendons mieux compte de la difficulté qu'il y avait à faire pénétrer dans un pareil milieu la grande civilisation. Quelques comptoirs phéniciens ou grecs, sur les côtes, y devaient être impuissants. Le voisinage de la Narbonnaise, soumise à Rome, n'eût pas suffi davantage. Les pays barbares ne se civilisent pas, ne s'organisent pas si facilement, uniquement par influence.

Une invasion, une conquête entraînant après soi des groupes compactes, groupes religieux et groupes militaires, d'autant plus puissants que les vainqueurs paraissent avoir été de même race que les vaincus, étaient nécessaires pour faire sortir de leur état rudimentaire des populations vigoureuses, mais volontairement fermées jusque-là aux souffles plus civilisés du dehors. Ces groupes actifs, régénérateurs, nous les saisissons maintenant. Ce sont des Celtes du Nord

---

[1] Cf. Polyb., III, 38; Strab., l. II, c. IV, § 3, 12, 26.

et du Midi, les hommes du bronze, d'un côté ; de l'autre, les Galates, les hommes du fer.

La tâche des archéologues et des historiens paraît désormais tracée. L'archéologie permet de dessiner le contour des cadres à remplir. Il s'agit de composer les tableaux : notre ambition serait d'exciter quelques jeunes esprits à entreprendre cette œuvre. En pareil terrain, toute exploration faite de bonne foi est profitable à la science. Sans doute, on sera longtemps encore en danger de s'égarer à la recherche de routes non encore frayées ; mais oser s'exposer à se tromper est une des vertus de l'archéologue : nous donnons l'exemple.

Saint-Germain, 21 juin 1873.

# INTRODUCTION

# L'ARCHÉOLOGIE PRÉHISTORIQUE

INTRODUCTION

# L'ARCHÉOLOGIE PRÉHISTORIQUE

AU

## DERNIER CONGRÈS INTERNATIONAL

RAPPORT SUR LES QUESTIONS DISCUTÉES AU CONGRÈS DE STOCKHOLM

PRÉAMBULE

Ce rapport a été présenté à l'Académie des inscriptions et belles lettres, par M. Adrien de Longpérier, dans la séance du 20 août 1875. Le *Journal officiel* du 24 août rendait compte de cette présentation dans les termes suivants, qui reproduisent les paroles mêmes de l'éminent académicien :

« M. Alexandre Bertrand était délégué du ministère dans le Congrès international d'anthropologie et d'archéologie préhistoriques : Il devait se discuter là un certain nombre de questions qui pourraient être considérées comme étrangères aux études de notre Académie. Mais, je me hâte de vous le faire remarquer, le rapport que j'ai l'honneur de mettre sous vos yeux est rédigé par un érudit, par un ancien membre de l'École d'Athènes, et porte l'empreinte d'une saine critique. M. Bertrand nous apprend, d'ailleurs, que, conformément à des prévisions auxquelles vous avez donné votre sanction, le roman préhistorique tend à se restreindre. On commence à voir que les civilisations et les industries, l'emploi des métaux, ont présenté dans la haute antiquité les variétés les plus caractérisées. On reconnaît que le renne se retire devant la marche

progressive du bétail domestique, ce qui n'implique aucun phénomène climatérique. Un anthropologiste éminent, M. Virchow, déclare que la crâniologie est encore trop peu avancée pour fournir des données précises; il n'est donc pas étonnant, dit-il, que les résultats fondés sur la crâniologie ne soient pas confirmés. L'usage du fer, en Suède, semble coïncider avec le commencement de l'Empire à Rome. Mais dans l'île de Bornholm, au sud-est de la Suède, M. Vedel a observé plus d'un millier de sépultures où les armes de fer abondent et dont aucune ne porte la moindre trace de l'influence romaine. Enfin ces particularités ne concernent en aucune façon la Gaule, où, dit M. Bertrand, les études actuelles n'autorisent pas à déclarer qu'il y ait eu un âge de bronze, comme en Danemark et en Suède. Il faut s'abstenir de systèmes généraux et assigner à chaque contrée son régime particulier. La science et la saine érudition ont donc singulièrement à gagner à des observations comme celles que M. Alexandre Bertrand résume avec tant de soin. »

# RAPPORT

Monsieur le Ministre, vous avez désiré qu'un délégué du ministère de l'instruction publique et des beaux-arts assistât au congrès international d'anthropologie et d'archéologie préhistoriques réuni à Stockholm en août dernier et vous rendît un compte succinct des diverses questions qui y ont été traitées. Le succès de ces congrès, dont l'importance grandit chaque année, avait, à bon droit, attiré votre attention. La science nouvelle qui s'y élabore ouvre, en effet, à l'esprit, des horizons inconnus vers lesquels un nombre considérable de savants de tout ordre tournent aujourd'hui les regards. « Votre programme, disait l'éminent vice-président [1] du congrès de Paris en 1867, contient une série d'énoncés des plus attrayants. Si, comme je n'en

[1] M. A. de Longpérier, qui a ouvert le congrès en l'absence d'Édouard Lartet, malade.

doute pas, vous parvenez à éclaircir les questions qu'il propose, il en résultera une notable extension de nos connaissances, un immense supplément à l'histoire, bien fait pour exciter la plus grande et la plus légitime curiosité. » Ce sentiment est maintenant général. Le chiffre des souscriptions au 7ᵉ congrès, qui a dépassé *quinze cents* [1], en est une preuve évidente. Le programme des séances, réglé d'avance, avait été, d'ailleurs, des mieux choisi. Les problèmes à résoudre étaient les suivants :

1° Quelles sont les traces les plus anciennes de l'existence de l'homme en Suède ?

2° Comment se caractérise, en Suède, l'âge de la pierre polie ? Faut-il attribuer les antiquités de cet âge à un seul peuple, ou à plusieurs tribus distinctes ayant habité simultanément les différentes parties du pays ?

3° Comment se caractérise l'âge du bronze en Suède ? Quelles analogies peut-on constater entre l'industrie de cet âge en Suède et celle des autres pays de l'Europe ? Quels sont les rapports de l'âge du bronze avec l'âge de la pierre ?

4° Du commerce de l'ambre jaune. Peut-on établir les routes que ce commerce a suivies dans l'antiquité ?

5° Comment se caractérise l'âge du fer en Suède ? Quels sont les rapports de cet âge avec les âges antérieurs ? Quelles étaient à cette époque les relations de la Suède avec les peuples de l'Europe méridionale ?

6ᵉ Quels sont les caractères anatomiques et ethniques de l'homme préhistorique en Suède ?

Deux excursions étaient, de plus, annoncées ; l'une à Upsal, où les membres du congrès devaient assister à la fouille d'un

---

[1] Ajoutons qu'à Stockholm plus de 600 membres assistaient aux séances. Au congrès de Paris (1867), malgré l'Exposition universelle, il n'y avait eu que 371 souscripteurs, dont 221 Français. En 1869, le nombre des adhésions envoyées au congrès de Copenhague ne s'éleva qu'à 416. Le nombre des présents aux séances fut de 337, dont 226 Danois.

tumulus ; l'autre à Bjorkœ, antique station des pirates normands sur le lac Mälar, à quelques lieues de Stockholm. Ce programme embrasse, comme on le voit, toute l'histoire de la Suède depuis les temps les plus reculés jusqu'à la conversion du pays au christianisme [1]. Il est à la fois très-vaste et très-précis.

Ces questions, ainsi que cela devait être, sont, avant tout, *suédoises*, mais elles sont toutes, aussi, plus ou moins européennes par les liens qui rattachent la civilisation suédoise à celles des pays étrangers. Le comité d'organisation du congrès [2] avait donc placé la discussion sur un excellent terrain : c'est un témoignage que nous sommes heureux de lui rendre.

Quelques considérations générales sur le caractère et l'importance de ces questions ne seront peut-être pas déplacées ici.

Il est admis aujourd'hui dans la science que plusieurs contrées de l'Europe ont été habitées par l'homme dès l'époque dite *quaternaire*, c'est-à-dire à l'époque qui correspond à la formation des terrains *diluviens* [3]. Les découvertes de MM. Tournal, Marcel de Serres, Jules de Christol, Boucher de Perthes et Édouard Lartet, nos illustres compatriotes, ne laissent plus aucun doute à cet égard [4]. L'homme était

---

[1] La destruction de Bjorkœ paraît être contemporaine de l'introduction du christianisme en Suède.

[2] Président, comte Henning Hamilton;
Trésorier, K. d'Olivecrona;
Secrétaire, docteur H. Hildebrand (fils);
Membres, baron G. Von Düben, J.-F. Eklund, docteur B.-F. Hildebrand (père), docteur Oscar Montelius, professeur Sven-Nilsson, docteur G. Retzius, docteur Wiberg.

[3] L'époque actuelle dite *récente* n'est pour beaucoup de géologues que la continuation de l'époque *quaternaire*. Il est, en effet, fort difficile de tracer la ligne de démarcation qui séparerait ces deux époques. La *faune* et la *flore* actuelles, en particulier, ne diffèrent que très-peu de la *faune* et de la *flore* quaternaires.

[4] C'est une erreur de croire que Cuvier ait nié l'existence de l'homme qua-

alors en Gaule contemporain du *mammouth*, du *grand cerf*, de l'*ours* et de la *hyène des cavernes*, du *renne*, du *cheval sauvage*, du *bœuf musqué*, de l'*antilope*, de l'*élan*, du *saïga* et d'un très-grand nombre d'autres animaux de races depuis longtemps éteintes ou émigrées. Les débris de l'industrie humaine, haches en silex ou ustensiles en os et en bois travaillé, qui se trouvent associés aux ossements de ces diverses espèces, soit dans les *sablières*, soit dans les *cavernes*, ne permettent plus de nier cette contemporanéité.

D'où venaient ces premiers habitants de l'Europe centrale ? A quelle race humaine appartenaient-ils ? Ont-ils disparu comme le *mammouth*, émigré comme le *renne* ? Peut-on espérer retrouver quelque part, sur le globe, leurs descendants modifiés ou non par le temps et par le *métissage* ? Il était impossible que les savants ne se posassent pas ces questions. Les philosophes et les politiques, aussi bien que les archéologues et les anthropologistes, ont intérêt à ce qu'elles soient résolues. Dans la poursuite des lois du développement de la civilisation, il n'est pas indifférent de savoir laquelle des hypothèses proposées jusqu'ici est conforme à la réalité : migrations et acclimatation des peuples, influence des milieux, lois de croisement et d'hérédité, variété et inégalité des races humaines, formation des nationalités, autant de problèmes qui se rattachent, en effet, par des liens étroits aux études dont nous parlons. Faut-il penser, par exemple, avec quelques anthropologistes [1], qu'au sein même de nos

---

ternaire ou *antédiluvien*. Il soutenait seulement que, de son temps, on ne l'avait point encore rencontré dans nos contrées associé d'une *manière certaine* à des animaux fossiles. Voir Cuvier, *Discours sur les révolutions de la surface du globe*, édit. Firmin Didot, in-8°, 1867, p. 90.

[1] M. de Quatrefages, en particulier, professe qu'il existe aujourd'hui encore, en Europe, un grand nombre de descendants des races de l'époque quaternaire. Sir John Lubbock, de son côté, croit que *l'origine de certaines coutumes qui n'ont aucun rapport avec notre état social actuel doit être cherchée dans les coutumes traditionnellement conservées de ces races primitives, nos premiers ancêtres.*

sociétés modernes se retrouvent encore cachés ces éléments primitifs et grossiers, et que les instincts des races quaternaires, dans une certaine mesure, vivent encore en nous? Ne reste-t-il, au contraire, rien de ces races complétement mortes après avoir rempli leur mission? Les diverses races humaines ont-elles eu chacune, dès l'origine, providentiellement tracé leur rôle ici-bas, et, ce rôle achevé, sont-elles condamnées à quitter la scène du monde, y laissant seulement, comme souvenir de leur passage, l'héritage des découvertes qu'elles ont faites? Chaque race, chaque groupe humain aurait ainsi son œuvre à accomplir [1], et disparaîtrait ensuite pour toujours.

Retrouver dans le passé l'origine des trésors accumulés par ces activités multiples formant aujourd'hui le patrimoine du genre humain, faire à chacun sa part avec impartialité, n'est-ce pas une grande et noble tâche? Les moyens dont Dieu se sert pour mener l'homme à ses destinées sont couverts d'un voile épais. L'espoir de soulever enfin un coin de ce voile est ce qui anime les nombreux adeptes des sciences nouvelles. Sous l'empressement fiévreux qu'apportent quelques-uns à la poursuite de ces problèmes, sous l'impatience avec laquelle ils supportent le doute, sous les affirmations prématurées qui en sont la conséquence, il y a un mobile élevé, qui doit faire pardonner certains écarts et certaines présomptions.

Retrouve-t-on aux époques primitives, en Suède et en Norwége, des traces de ces races quaternaires? Tel est le point que vise la première question.

A l'état de civilisation tout à fait primordial représenté par les hommes contemporains du mammouth et du renne,

[1] Il y a longtemps que M. le comte de Gobineau a signalé l'aptitude des *races jaunes* au travail des métaux qu'elles semblent avoir connu de tout temps, aptitude qui est loin de se retrouver au même degré dans les races blanches, si supérieures aux premières pour ce qui touche aux parties élevées de l'intelligence.

succède, en Europe (ce fait est maintenant hors de toute contestation), une civilisation nouvelle et bien plus avancée, caractérisée par la pierre polie, l'introduction des animaux domestiques et des céréales, l'érection des habitations lacustres et des monuments mégalithiques. Cette civilisation n'est pas seulement plus avancée, elle est beaucoup plus générale. Aucune contrée de l'Occident ne paraît en avoir été privée : elle se retrouve aussi bien au Nord qu'au Sud, en Danemark et en Suède qu'en Gaule et en Italie; à l'Ouest comme à l'Est, en Pologne comme en Espagne. Sous quelle impulsion nationale ou étrangère, à la suite de quels courants nouveaux de croyances ou de conquêtes cette grande révolution a-t-elle eu lieu? Sont-ce les populations de l'âge du renne [1], comme on les appelle, qui, d'elles-mêmes et obéissant à une loi de développement spontané et progressif, se sont élevées à ce degré supérieur de culture sociale? Les éléments de ce progrès leur ont-ils, au contraire, été apportés du dehors? Mais par qui? D'où et comment? Quel a été, dans ce cas, après cette révolution, la situation respective des indigènes et des nouveaux immigrés? Dans quel nombre ces derniers étaient-ils? L'uniformité de civilisation, qui se manifeste alors partout à peu près dans toute l'Europe, tient-elle à la prédominance numérique d'une ou plusieurs races nouvelles, ou indique-t-elle simplement l'empressement des diverses tribus déjà établies sur le sol à accueillir les nouveaux éléments de progrès mis à leur portée par la Providence? Problèmes difficiles, non encore résolus, mais que la science ne désespère pas de résoudre.

Un premier pas en avant a été fait dans cet ordre de recherches. On commence à comprendre que la solution de ces questions n'est pas *simple*, mais *complexe*. En analysant les éléments de cette nouvelle civilisation on y trouve, en

---

[1] Voir plus loin notre article sur *les Troglodytes de la Gaule*.

effet, des parties très-distinctes et qui n'impliquent point *obligatoirement* une origine *unique*.

Nous y notons les innovations suivantes :

1° Industrie du polissage de la pierre (silex et pierres dures);

2° Érection de monuments mégalithiques;

3° Rite de l'inhumation dans d'imposantes sépultures, symptôme d'un état religieux relativement avancé;

4° Construction d'habitations lacustres;

5° Élevage d'animaux domestiques;

6° Culture des céréales;

7° Tissage d'étoffes de lin, de laine et d'écorce d'arbres;

8° Absence de représentations figurées d'êtres vivants, particulièrement remarquable après l'époque troglodytique, durant laquelle cet art avait été poussé si loin [1];

9° Sculptures grossières sur les monuments de pierre, mais ne se composant que de lignes droites et courbes, de simples dessins géométriques.

La statistique démontre que ces innovations ont chacune leur plus grand développement sur des points particuliers de l'Europe; quelques-unes même sont absolument locales. Il y a donc eu à l'âge dit de la *pierre polie*, à côté d'un fonds commun de civilisation que personne ne peut méconnaître, des variétés, selon les pays, nombreuses et sensibles. Le domaine des ustensiles et armes en *pierre dure* (diorite, chloromélanite, saussurite, etc., par exemple), est beaucoup moins étendu que celui des armes en silex; celui des pierres sculptées est encore bien plus restreint. Les cercles de pierre et les menhirs, si fréquents en Suède et en Norwége, sont rares en Danemark et presque inconnus dans l'Allemagne du Sud et dans l'Est de la Gaule. Les habitations lacustres

---

[1] On sait que l'un des caractères de la civilisation troglodytique est d'avoir produit des œuvres de sculpture et gravure sur bois de renne d'un mérite incontestable. Voir plus loin notre article sur les *Troglodytes de la Gaule*.

ne se rencontrent guère qu'au pied des Alpes, en Suisse et dans la haute Italie [1]. Il est très-probable que l'élevage du bétail n'était pas non plus un usage général. Il y a donc, comme nous le disions, variété sous cette unité apparente. Telle a été, d'ailleurs, la situation de l'Europe à presque toutes les époques de l'histoire. Les courants qui y ont apporté la civilisation ne sont pas ceux d'une grande mer inondant le continent tout entier. Le progrès y semble venu, par flots successifs, de sources diverses et de directions variées, même à l'origine. Il est donc excellent, indispensable, de faire des études locales, limitées et précises, et de ne pas étudier seulement, d'une manière générale et comme en bloc, ces grandes périodes des temps primitifs. Il faut savoir se contenter de conclusions partielles afin d'arriver plus sûrement, un jour, à des conclusions générales. En tenant les regards fixés sur un point restreint, on y voit mieux, à la fois, et l'ensemble et les détails. C'est là un des avantages des congrès. On devait espérer que l'étude de l'âge de la *pierre polie*, en Suède, éclairerait d'une lumière plus vive l'*âge de la pierre polie* en Europe.

Avec la *troisième question*, le problème s'élève encore et s'élargit. Nous sortons, en réalité, des *temps préhistoriques*, c'est-à-dire des temps sur lesquels l'*histoire écrite* ne nous a transmis aucun renseignement. Nous entrons dans l'*ère des métaux*, qui est l'ère des sociétés vraiment civilisées. Du Caucase aux colonnes d'Hercule, des Alpes scandinaves au détroit de Messine, le *bronze* et l'*or* sont travaillés avec soin. On commence dans quelques contrées à connaître l'usage des instruments et des armes de *fer*. L'*incinération*, conséquence évidente d'un changement de religion, devient le rite funéraire dominant sur plusieurs points de l'Europe,

---

[1] Il n'en a point été signalé, jusqu'ici, dans les lacs du Tyrol et de l'Autriche, qui sont cependant très-nombreux. On n'en connaît point en France en dehors de la Savoie.

dans les pays scandinaves en particulier, dans la Grande-Bretagne, en Italie et sur le Danube.

S'il est possible de supposer, à la rigueur, que les populations *troglodytiques* ont dû à leur seule énergie les découvertes qui ont amené la civilisation de la *pierre polie*, et ne voir dans ce progrès qu'un épanouissement des facultés natives de ces premiers occupants du sol (de très-bons esprits ont soutenu cette thèse), on est obligé d'attribuer à de tout autres causes l'introduction des métaux en Occident. Sur ce point, le doute n'est plus permis. Il y a là un accroissement immense des forces sociales dont l'origine ne saurait être cherchée qu'en Orient. De quelque point de l'Asie que nous soit venu ce progrès, il est incontestable, aujourd'hui, qu'il part de là. Une autre vérité non moins évidente est l'inégalité profonde existant, suivant les pays, dans la marche en Europe du mouvement qui produisit ces transformations. Cette inégalité est surtout sensible en ce qui concerne le fer. Le fer, que les Égyptiens possédaient 2,500 ans au moins avant notre ère, ne pénètre en Grèce qu'au xv$^e$ siècle avant J.-C., en Italie, suivant toute probabilité, au xii$^e$, au vii$^e$ seulement en Gaule. *Il faut atteindre l'ère chrétienne pour le rencontrer en Danemark et en Suède.*

D'autres singularités ont rapport à l'histoire du bronze. Au début, surtout au début, de l'âge des métaux, un certain nombre d'armes et de bijoux de bronze sont, sur des points extrêmes de l'Europe, identiques de forme et d'ornementation [1], preuve évidente d'une origine commune; puis peu à peu cette uniformité disparaît et fait place à des variétés locales de plus en plus sensibles. Des diversités notables s'accusent en même temps dans le travail même de l'alliage. Ici, dans le Nord, domine la *fusion*. Les objets en bronze, les vases, aussi bien que les bijoux et les armes, sont presque

---

[1] Voir plus loin l'article « *Bronzes de la Cisalpine et des pays transalpins.* »

exclusivement coulés. Là, au contraire, sur le Danube, en Grèce et dans la Cisalpine, le martelage est d'usage commun. La fonte ne se montre qu'exceptionnellement et tard. Les vases et les statues des premiers temps sont formés de *feuilles de bronze* battues au marteau et réunies par le procédé de la rivure. Enfin, autre différence importante, les populations ne suivent pas toutes le rite de l'*incinération ;* beaucoup et des plus vaillantes, parmi lesquelles nous devons compter certaines peuplades guerrières de la Gaule, continuent à inhumer les morts comme à l'âge de la pierre. Ces faits sont de nature à attirer toute notre attention, car avec l'*ère des métaux* nous entrons, en Gaule au moins, en pleine ère *celtique*, cette ère obscure sur l'étude de laquelle doivent se concentrer tous nos efforts. Suivant certains archéologues, les *hommes du bronze*, devant lesquels les populations des dolmens, au nord comme à l'ouest de l'Europe, ont dû courber la tête, auraient été des *Celtes*. Les *Celtes* du Nord et les Celtes de l'Ouest, quoique frères, auraient eu dans ce cas des rites religieux sensiblement différents. Ce seraient des frères de religion et de mœurs à bien des égards opposées. Faudrait-il s'en étonner ? Le titre de frère, ethniquement parlant, ne doit point entraîner l'idée d'une homogénéité complète de civilisation. Tous les groupes d'une même race ne se sont point séparés au même moment du tronc commun. Ils n'ont point parcouru les mêmes étapes, ou, du moins, y ont fait des séjours inégaux. La doctrine des grandes migrations, s'avançant en masse compacte et couvrant la plus grande partie de l'Europe de couches successives et homogènes, chacune, prise à part, perd chaque jour du terrain. L'introduction de la civilisation par petits groupes, de nature et d'origines diverses, quoique tous plus ou moins orientaux et aryens, pour la plupart groupes religieux et civilisateurs, bandes armées et conquérantes, comptoirs commerciaux, influence lente et continue d'émigrants en

nombre restreint chaque année comme nos émigrants d'Amérique, tel est l'aspect sous lequel l'histoire primitive de l'Europe se présente aujourd'hui à nos yeux [1].

L'abus de noms ethniques, trop compréhensifs dans l'antiquité, comme de nos jours, est certainement une des causes principales de l'obscurité qui entoure la question de nos origines. Un de nos maîtres, M. Guigniaut, a dit, il y a longtemps, que les *Pélasges* ne représentent probablement, sous l'unité ethnique apparente de ce nom, qu'une phase particulière de la civilisation, durant laquelle des peuples *très-divers* avaient joué un rôle, la phase plus orientale qu'européenne qui précéda l'hellénisme. Strabon prévenait les géographes et les historiens de son temps que si les anciens avaient donné aux habitants de l'Europe septentrionale et ocidentale deux noms seulement, ceux de *Scythes* et de *Celtes*, c'était *uniquement par ignorance ;* que chacun de ces noms cachait des nationalités distinctes et présentant des degrés de développement social et moral très-inégaux. On n'a pas fait moins abus du nom de *Tyrrhéniens*. La question *étrusque* en a été singulièrement embarrassée. Il est temps de débrouiller cet écheveau en substituant le plus possible des questions restreintes aux questions générales. L'étude de l'*âge du bronze en Suède* était une de ces questions sagement limitées dont on avait le droit d'attendre de bons résultats.

Les questions 4 et 5 ont trait surtout aux rapports de la Scandinavie avec les peuples des contrées méridionales, les *Grecs* du Pont-Euxin, les *Étrusques* et les *Phéniciens*.

Des savants d'un grand mérite ont soutenu, en effet, dans ces derniers temps, la thèse de l'origine soit *phénicienne*, soit *étrusque* de la civilisation scandinave. Les archéologues

---

[1] Cela n'empêche nullement qu'un grand nombre de ces groupes ait parlé une même langue ou les variétés d'une même langue indo-européenne, absolument comme, aujourd'hui, l'anglais est parlé en Amérique par des populations d'origines diverses.

danois semblent aujourd'hui accorder la préférence à l'influence *hellénique*. L'étude des *routes de l'ambre* et des caractères particuliers au premier âge du fer, époque où l'influence méridionale est évidente, était de nature à porter quelque jour sur la question générale.

La dernière question est une question de pure anthropologie.

Voyons quels ont été, sur ces six points, les résultats du congrès.

### PREMIÈRE QUESTION.

La réponse à la première question a été faite en deux mots par M. John Evans. Le problème à résoudre était celui-ci : Y a-t-il eu en Suède une époque *palæolitique* correspondant à notre âge de la pierre éclatée (époque du mammouth et du renne ou ère *troglodytique*)? La réponse est simple, a dit M. Evans : *Il n'y a pas d'âge palæolitique en Suède*. Cette conclusion ne faisait que confirmer, d'ailleurs, une série de communications dues à MM. Torrell, baron Kurch (Suédois) et Rygh (Norwégien), communications auxquelles le secrétaire général du congrès, M. Hans Hildebrand, avait également donné son adhésion. L'opinion émise par ces divers savants représente sous ce rapport l'état actuel de la science. D'après M. Torrell, qui a étudié spécialement les diverses formations géologiques de la Suède, rien n'autorise, en effet, à penser que l'homme ait habité la Scandinavie pendant la période glaciaire ou diluvienne. *Il n'y a en Suède rien qui ressemble aux haches de Saint-Acheul ou à l'industrie des cavernes du Périgord*. Toutes les antiquités de pierre, découvertes tant en Norwége qu'en Suède, appartiennent à l'âge de la *pierre polie*, à l'âge des *animaux domestiques*.

M. le baron Kurck est entré dans plus de détails : « Les

traces les plus anciennes de la présence de l'homme en Suède se rencontrent, a-t-il dit, dans les *provinces méridionales*, en Scanie, à proximité du Danemark. Les objets recueillis montrent que les populations étaient alors à l'âge de la *pierre polie*. Ces objets sont identiques aux objets danois du même âge. Il y a sans doute, dans les collections représentant ces âges primitifs, des types plus ou moins rudes, mais cela n'indique point des époques distinctes et indique seulement une habileté plus ou moins grande chez les metteurs en œuvres. *Toutes les formes mêlées dans les mêmes gisements sont contemporaines*. Il est facile de constater, de plus, que l'industrie de la *pierre polie*, après son introduction en Scanie, a suivi lentement le chemin du Nord jusqu'au 65° degré de latitude, où les armes en silex ne se rencontrent plus. Les contrées septentrionales n'ont été peuplées que plus tard. »

Lyell s'était donc trop pressé d'affirmer (opinion reproduite par le docteur Hamy) [1] que *l'existence des premiers hommes au nord de la Baltique a précédé la séparation complète et définitive de la Suède et de l'Allemagne du Nord*. Cette doctrine qui mérite au moins confirmation n'a pas trouvé de défenseur au congrès. Il est probable, pour rester dans une prudente réserve, que pendant toute la période qui, chez nous, est caractérisée par l'industrie de la pierre éclatée (haches de Saint-Acheul, haches et couteaux du Moustier et de la Madelaine), période que nous désignons sous les noms d'*époque diluvienne* et des *cavernes*, la Suède et le Danemark, en un mot les pays scandinaves, étaient inhabités [2].

Nous devons considérer, jusqu'à nouvel ordre, ce fait comme acquis à la science. Or, ce fait est fécond en conséquences importantes. Des savants, dont le nom fait

---

[1] Docteur Hamy, *Paléontologie humaine*, p. 114.
[2] Voir les planches du *Dictionnaire archéologique de la Gaule* (époque celtique), fascicules I, II, III et IV déjà parus.

autorité, avaient pensé qu'à la suite de l'exhaussement de température qui, sur certains points de l'Europe méridionale, accompagna le retrait des glaciers, les *hommes des cavernes* escortés de toute la faune au milieu de laquelle ils vivaient, et notamment du renne, étaient remontés vers le nord dans la direction des Alpes norwégiennes, et que les Lapons étaient les restes peut-être dégénérés des antiques et primitives populations de l'Allemagne du sud et de la Gaule. Or, il devient évident, en tous cas, que ces populations n'ont pas pris la route du Danemark et de la Scanie, puisque les premiers colons qui ont mis le pied sur la terre scandinave étaient en pleine possession de l'industrie de la pierre polie, connaissaient les animaux domestiques et *n'avaient point de troupeaux de rennes*. C'est donc une doctrine qui doit être au moins modifiée.

*Ils n'avaient point de troupeaux de rennes.* C'est encore là une vérité que le congrès a dégagée des ombres qui l'entouraient. Le renne, paraît-il, ne broute plus où la vache a brouté. Il y a antipathie entre les deux races, à moins (explication plus probable) que la vache en broutant ne détruise le lichen nécessaire au renne. Quoi qu'il en soit, il est reconnu que le renne recule en Norwége à mesure que la vache avance. Or, les premiers habitants de la Suède étant entourés de troupeaux de bêtes à cornes, il était probable, *a priori*, que le renne dès lors devait se tenir à distance : *aucune trace de la présence du renne en Suède à cette époque n'a en effet été constatée jusqu'ici.* C'est M. Hildebrand qui nous l'affirme. Il n'y a donc plus aucune raison de voir dans les Lapons ou Finnois du nord de la Norwége les descendants de nos populations primitives. S'il y a réellement entre les uns et les autres analogie de type, ce qui n'est point impossible, il n'y a point descendance directe. Il n'y a point, surtout, refoulement des seconds sur les premiers, comme on l'a répété si souvent. Sous ce rapport comme sous tant d'autres,

on s'était trop hâté de conclure. Les suppositions de retrait des antiques populations du sud vers le nord s'étaient appuyées, au début, sur des observations crâniologiques. *Il n'est pas étonnant*, a avoué, au congrès, M. Virchow, le plus habile anthropologiste de l'Allemagne, *que des résultats fondés sur la crâniologie ne soient pas confirmés. La crâniologie est encore trop peu avancée pour fournir des données précises.* Aveu précieux que les archéologues ne doivent pas oublier. Mais il y a plus, M. Rygh (norwégien), appuyé par M. Lorange, son compatriote, apporte de nouveaux faits plus significatifs encore. Si, au-delà du 65° degré de latitude, on ne rencontre plus ni monuments mégalithiques, ni haches en silex, il n'en faut pas conclure que les contrées boréales étaient inhabitées dans l'antiquité. Les outils, couteaux et grattoirs en schiste, les ustensiles en *bois de renne* dont M. Rygh étale plusieurs spécimens devant le congrès, démontrent, au contraire, la présence, au-delà du point où cesse le silex, d'une civilisation différente sans doute de la civilisation des contrées plus méridionales, mais à peu après du même ordre. M. Rygh propose de donner à cette civilisation le nom de *civilisation du groupe arctique*. C'est en effet dans les limites du cercle polaire qu'elle se manifeste avec la plus grande intensité. Malheureusement cette civilisation a été jusqu'ici peu étudiée. Ce qu'on en sait est pour ainsi dire négatif. L'absence de dolmens et allées couvertes, de haches en silex et en pierre, est, il est vrai, bien constatée. Mais on ignore par quels rites funéraires les habitants primitifs de ces contrées remplaçaient l'inhumation dans des chambres sépulcrales. La provenance exacte des objets recueillis est également mal connue. Il y a donc là un fait plutôt signalé qu'étudié. Toutefois, la coexistence des deux civilisations, se touchant vers le 65° degré sans se confondre, n'en reste pas moins prouvée. C'est l'opinion de M. Worsaae, ministre de l'instruction publique en Dane-

mark, l'homme le plus compétent en tout ce qui touche aux
antiquités du Nord. « Il y a longtemps déjà, a-t-il dit au
congrès, que j'ai constaté, en Scandinavie, l'existence de ces
deux courants différents, l'un venant du nord, l'autre du
sud. Je suis heureux de voir cette vérité mise en lumière
aujourd'hui, et le point de jonction de ces deux courants
marqué avec tant de précision. La civilisation des monuments
mégalithiques, du silex poli et des animaux domestiques
propres à l'agriculture est venu en effet du sud [1]. Je n'ai
plus aucun doute à cet égard. Elle a eu chez nous pour point
de départ la presqu'île du Jutland. De là, elle est passée en
*Fionie*, puis en Seeland, puis en Scanie. C'est la marche
naturelle des migrations qui veulent, autant que possible,
éviter la mer. » Sur un seul point, M. Worsaae se sépare
des archéologues suédois et norwégiens : il croit que des
tribus sauvages (celles qui ont élevé les kœkenmœddings)
avaient déjà précédé en Jutland et même en Seeland les
hommes des dolmens. Il ne prétend, d'ailleurs, rattacher
cette antique et première race ni aux Lapons du pôle, ni aux
tribus du *groupe arctique* de M. Rygh. L'arrivée de ces
tribus boréales en Norwége est, suivant lui, relativement
récente. Les pêcheurs des Kœkenmœddings avaient disparu
depuis longtemps quand les chasseurs de renne ont péné-
tré dans le nord pour la première fois. Il constate la
présence de ces sauvages en son pays. D'où ils venaient, il
l'ignore. Un Finlandais, M. Aspelin, ajoute son témoignage
à ceux de MM. Rygh, Lorange et Worsaae. Il a retrouvé en
Finlande des faits analogues aux faits signalés en Suède et
en Norwége. En Finlande, existent également deux zones
distinctes : une zone du nord, une zone du midi, d'origine
différente. La Finlande proprement dite et la Carélie russe,
à l'ouest du lac Briga, ne sauraient être *archéologiquement*

---

[1] M. Worsaae veut dire des régions situées au sud du Danemark, c'est-à-
dire des contrées septentrionales de l'Allemagne.

confondues avec les régions baltiques et lithuaniennes. Il y a là aussi deux civilisations qui se sont développées isolément, et, comme a si bien dit M. Worsaae, un courant du nord, un courant du sud. Les populations du sud les plus anciennes, comme celles de Suède, appartiennent déjà à notre âge de la pierre polie. Avant elles le pays était *inhabité*. Les populations du nord, probablement plus récentes, doivent être rattachées comme en Norwége aux races boréales.

Dans une carte générale de l'*époque des cavernes*, la Finlande, comme les pays scandinaves, devra donc être entièrement blanche.

Vous le voyez, Monsieur le Ministre, les résultats de cette première discussion ne sont pas sans portée. En admettant même qu'il n'y ait là encore que des présomptions, la science n'en est pas moins débarrassée de préjugés dangereux qui entravaient sa marche en avant. Bien plus, les nouvelles assertions apportées au Congrès ne reposent plus seulement sur des arguments de *sentiments*, ou, ce qui revient au même, sur un nombre de faits insignifiants : elles reposent sur un commencement de statistique, sur des chiffres faciles à contrôler. Neuf cents objets appartenant aux pays norvégiens, dit M. Rygh, sont déposés dans les divers musées de Norwége. *Trois cent cinquante* seulement sont en silex : *presque tous ont été recueillis dans la Norwége méridionale*. Ceux du groupe arctique sont sans exception en schiste et en grès. Les trois cent cinquante armes en *silex* sont, de plus, identiques aux armes *danoises*; les autres, aux outils dont les Lapons se servaient encore il y a cent ans. Dans le sud de la Norwége, *point de traces de renne*, même aux époques les plus anciennes [1]. Dans le nord, au contraire, se rencontrent beaucoup d'armes et d'outils faits de bois de ce cervidé. Il y a là des faits qui

---

[1] Il s'agit toujours de l'époque où l'homme habitait ces contrées.

s'enchaînent, des faits positifs et précis comme en savent recueillir les patients travailleurs du Nord.

*Conclusion.* Dans la série des groupes humains qui composèrent les populations primitives de la Scandinavie, ne doivent entrer comme premier élément, ni l'homme de Saint-Acheul et d'Abbeville, ni l'homme de Furfooz [1], ni l'homme de Cro-magnon [2]. La Scandinavie, relativement à l'Europe centrale, est un pays nouveau.

Quelques autres faits curieux se sont dégagés encore de cette discussion. Et d'abord, à propos du renne, deux remarques ont été faites qui méritent d'être consignées dans ce rapport :

1° Le renne que l'on ne rencontre nulle part, ni en Danemark, ni en Suède, et très-rarement en Norwége, au-dessous du 65° degré, à l'époque de la pierre polie, avait existé dans ces contrées durant la période glaciaire, c'est-à-dire bien avant que l'homme y eût établi sa demeure ; fait analogue à l'histoire du cheval en Amérique, qui, après y avoir été abondant à l'époque quaternaire, en avait, croit-on, complétement disparu. Les races d'équidés actuelles, races libres ou races domestiques du Nouveau-Monde, sont une importation des Espagnols. Le *renne libre* du nord de la Norwége et d'une partie de la Laponie ne serait de même qu'un *renne domestiqué* revenu à l'état sauvage, ce ne serait point le descendant de notre renne des cavernes. M. Nilsson avait remarqué depuis longtemps que les deux races sont distinctes.

2° Le renne, pour prospérer, ne paraît pas avoir besoin d'une très-basse température. A Drontheim, où la tempé-

---

[1] Caverne de Belgique où ont été trouvés des crânes d'un type particulier. (Voir l'intéressante publication de MM. de Quatrefages et Hamy. *Crania ethnica*.)

[2] Caverne explorée par M. Louis Lartet et où ont été recueillis de nombreux squelettes humains. On dit : la race de Cro-magnon.

rature est celle de Stockholm, grâce au *Gulf-Stream*, où les maisons ont des cheminées au lieu de poêles, la neige y étant rarement épaisse, le renne vit et se propage sans difficulté. Il faudrait donc y regarder à deux fois avant d'attribuer exclusivement à des modifications de climat l'extinction du renne dans nos contrées. Cette cause est sans doute une de celles qui ont amené la disparition de ce mammifère, mais il est probable qu'elle n'est point la seule. Le climat de l'Europe centrale à l'époque quaternaire différait du nôtre moins qu'on ne le pense. M. le comte de Saporta nous a révélé à ce propos des faits curieux. La découverte du *Ficus carica* dans les tufs de Moret près Fontainebleau, rapprochée d'autres observations analogues, démontre, a-t-il dit, que durant la période quaternaire, malgré la présence de nombreux glaciers sur notre sol, les froids étaient loin d'être excessifs sur les bords de la Seine. La température y était tempérée. Les études de M. E. Dupont, en Belgique, l'ont conduit aux mêmes conclusions. L'absence du renne en Suède et en Norwége depuis l'occupation de l'homme, en Norwége surtout où certes le climat ne lui est pas hostile, achève de démontrer que les variations de la température ne sont qu'un des éléments du problème. Non-seulement, a-t-il été observé, les modifications du renne ne semblent pas suivre nécessairement les modifications du climat, mais là où le renne a vécu en si grande abondance, dans les Pyrénées, il y vivait avec des animaux qui s'accommodent très-bien aujourd'hui de la chaleur de nos étés. A Aurensan inférieur, près Bagnères-de-Bigorre, sur vingt-deux espèces de mammifères recueillies dans une caverne, le *renne* est la seule qui ne se retrouve pas en France [1]; ce fait n'est pas isolé. Dans nombre de cavernes en France, à côté du renne se sont

---

[1] Observation de M. le pasteur Frossard.

rencontrés l'antilope, le sanglier, le porc-épic, l'hyène, la genette, tous animaux des pays chauds, plus l'élan et l'aurochs qui, on le sait, vivaient encore en Gaule à l'époque de César. Le lièvre, le hérisson, la taupe, la musaraigne, le blaireau, le putois, la belette, le cerf, le loup, le renard que nous retrouvons aujourd'hui à l'état sauvage dans tous nos départements, sont tous d'anciens hôtes des cavernes. Bien des recherches sont donc encore à faire avant que l'on puisse rien affirmer de définitif concernant les conditions générales où l'homme et les animaux vivaient chez nous à l'époque quaternaire. De ce côté encore, il y a eu, croyons-nous, des conclusions hâtives. La méthode la plus sûre pour arriver à la vérité, quand il s'agit d'époques aussi éloignées et aussi mal connues, serait la méthode comparative. Chercher dans quelque coin du globe un état analogue encore subsistant, telle doit être la première préoccupation des savants. La Suède, sous ce rapport, ne pouvait, on l'a vu, malheureusement rien nous apprendre. Il faudrait remonter plus haut et plus à l'est pour étudier les mœurs du renne et des hordes sauvages dont il est encore la principale richesse. Or, chez les sauvages modernes, le renne est presque toujours domestiqué. En était-il de même en Gaule, à l'époque des cavernes? On l'a nié, mais sur quelles preuves? La question vaut la peine d'être reprise ; elle n'est pas sans importance [1].

### DEUXIÈME QUESTION.

Les réponses de la deuxième question avaient été faites indirectement, en grande partie du moins, durant les dis-

---

[1] On comprend que si le renne était domestique, il ne serait pas étonnant qu'il n'eût pas survécu à la civilisation où il jouait un si grand rôle. Il y aurait à rechercher, dans cette hypothèse, si les populations *nomades*, qui en avaient soin, n'étaient pas venues du nord avec leurs troupeaux; ainsi s'expliqueraient les rapports qui semblent exister entre certains types humains de l'époque des cavernes et certaines races boréales. Il faudrait donc chercher au Nord-Est et non au Sud la patrie première de nos troglodytes.

cussions relatives à la première. Le débat en a été très-abrégé. Les conclusions des premières séances étaient les suivantes :

1° La Suède, inhabitée jusque-là, a été peuplée par des tribus qui connaissaient l'usage de la pierre polie.

2° Elle a reçu sa population du Danemark en même temps que les animaux domestiques, les céréales, les tombeaux mégalithiques et l'inhumation.

3° La Scanie a été la première province colonisée ; la civilisation s'est de là peu à peu étendue vers le nord jusqu'au 65° degré de latitude.

4° A une époque plus ou moins éloignée de cette première colonisation, des peuplades originaires de l'Est, et d'un caractère autre, sont venues occuper l'extrême Nord. Il y a eu ainsi *dualité* dans les populations de la péninsule ; mais cette dualité correspond à des limites géographiques suffisamment déterminées. Il n'y a pas eu, ou il n'y a eu que dans des proportions très-restreintes, mélange ou superposition de populations appartenant à des races distinctes. Il s'agissait de donner à ces faits plus de valeur en les précisant et en leur imprimant la certitude de la statistique. M. Oscar Montélius s'est chargé de ce soin. Une grande carte de Suède,[1] exposée dans la salle des séances, et sur laquelle l'emplacement des divers monuments mégalithiques de la Suède avait été tracé à l'avance, mettait sous les yeux du Congrès l'état de nos connaissances actuelles. M. Montélius a exposé très-clairement la loi de distribution de tous ces monuments, signalé leurs différents caractères, mis en évidence les notions historiques que les fouilles opérées sur différents points du terri-

---

[1] Cette carte a été exposée, depuis, au Congrès international de géographie tenu à Paris en juillet dernier (1875). Elle appartient, aujourd'hui, au musée de Saint-Germain, l'auteur l'ayant gracieusement offerte à cet établissement.

toire ont permis de recueillir. Il faudra lire ce travail dans les publications du Congrès.

En Suède, comme en Gaule [1], les monuments mégalithiques sépulcraux se rencontrent généralement sur les côtes ou à proximité des cours d'eau ; ils peuvent se diviser en trois groupes : les *dolmens*, les *allées couvertes*, les *cists*. Les provinces où ces monuments dominent sont les côtes de la Scanie, les environs de Falköping en Westrogothie, le Bohuslæn, le Halland et l'île d'Oland. On en trouve généralement en Néricie et dans la Sudermanie occidentale. Un seul dolmen a été signalé en Norwège.

Les *cists*, qui sont des espèces de dolmens dégénérés, semblent former la transition entre les monuments de l'âge de la pierre et ceux de l'âge du bronze. On les signale dans les même contrées, plus en Dalsland et dans la région S.-O. du Vermland. L'extension géographique de ces diverses sépultures montre que la plus grande partie du Gotaland actuel, le Vermland méridional, la Néricie et la Sudermanie occidentale, était déjà plus ou moins peuplée avant la fin de l'âge de la pierre polie. Mais, de toutes les parties de la Suède, la Scanie présentait alors incontestablement la population la plus dense. Les musées et collections particulières de Suède possèdent plus de *trente-six mille* antiquités de pierres. Près de *trente-mille* proviennent de la seule Scanie. On n'en connaît que deux mille du Svealand et du Norrland réunis. Voilà des chiffres assez éloquents. La Suède, comme on l'a dit plus haut, a été évidemment peuplée par le Sud. La rareté des mêmes antiquités en Norwège achève la démonstration [2]. Il ressort également de ces faits que dans toute cette première pé-

---

[1] Voir plus loin les conclusions de notre mémoire *couronné* par l'Institut en 1862, sur la question des *monuments* dits *celtiques*.

[2] Les musées de Norwège ne possèdent que mille à onze cents objets en pierre, dont trois cent soixante seulement en silex.

riode la civilisation de la Suède n'est qu'une émanation de celle du Danemark. La Finlande et les contrées du Sud-Est ne jouent alors aucun rôle dans l'histoire de leurs voisins de l'Ouest. Cette uniformité de la civilisation, tant en Suède qu'en Séeland, en Fionie et même en Jutland, entraîne-t-elle, comme conséquence, unité de race chez les tribus qui habitaient ces divers pays? M. Montélius n'avait pas cru devoir aborder la question. M. Hans Hildebrand s'est chargé de combler cette lacune, sans oser affirmer qu'il y eût alors plusieurs races sur le sol de la Suède. Toute la région dite *scandinave*, en opposition à la région *arctique*, semble en effet avoir été peuplée par des tribus de même origine. M. Hildebrand constate toutefois que des variétés assez sensibles se font remarquer dans cet ensemble au fond homogène. Et d'abord les mœurs de la plaine ne sont pas celles de la montagne. Les dolmens se rencontrent surtout sur le bord de la mer; les allées couvertes dans les hautes vallées. Si, sur les trente-six mille objets en pierre recueillis en Suède, vingt-six mille, c'est-à-dire plus des deux tiers sont en silex, il se trouve que dans la Sudermanie la proportion est tout autre. Soixante seulement sur huit cents sont fabriqués en cette matière. Il y a donc dans le mode de construction des monuments, dans la nature des matériaux employés et même dans la variété du travail, des différences notables, indices de tribus d'habitudes et d'instincts différents. Un coup d'œil rapide jeté sur l'ensemble de la civilisation de la pierre polie en Europe corrobore cette manière de voir.

La civilisation de la pierre polie s'étend, on le sait, sur une grande partie de l'Écosse, de l'Angleterre et de l'Irlande, de la France, de l'Allemagne du Nord et du Sud, de l'Espagne et de l'Italie. Les monuments mégalithiques se retrouvent de plus dans certaines vallées du Caucase. Il n'est pas facile de croire que dans toutes

ces contrées nous rencontrions un seul et même peuple, si nous songeons surtout que la présence de monuments analogues a été également signalée en Algérie, en Syrie et jusque dans l'Inde, où certaines peuplades, *les Kassiens* [1], en élèvent encore aujourd'hui. Bien plus, les dolmens d'Afrique contiennent non-seulement de l'*argent*, mais du *fer*. Ceux de la Gaule méridionale recouvrent quelquefois des objets et des armes de bronze. Dans le Nord, on n'y rencontre que des armes de pierre. D'un autre côté, les armes et outils de pierre, d'un pays à l'autre, varient de forme et de substance. S'il y a une sorte de parenté entre les objets de l'industrie de la pierre en Hollande, Allemagne du Nord et pays scandinaves, ces produits ne sont plus les mêmes en Suisse et en France. En Allemagne, des contrées entières, où l'on n'a jamais élevé de dolmens, possèdent un grand nombre d'ustensiles de pierre polie [2]. S'il est donc incontestable qu'il y a eu en Europe, à cette époque, une civilisation commune, il paraît évident que les éléments de cette civilisation ont été mis en œuvre par des tribus, pour ne pas dire des races différentes. Tandis que les tribus de l'Allemagne du Nord travaillaient le *silex*, celles du centre préféraient des pierres plus dures, la *diorite* et la *néphrite*. En Suisse et en Armorique, on ne craignait pas de s'attaquer à la *jadéite*, à la *chloromélanite*, à la *calaïs* et même au jade oriental. Ce sont assurément là des distinctions qu'il n'est pas inutile de constater.

L'idée mère du dolmen, selon M. Hildebrand, disciple en cela de M. Nilsson, aurait été l'imitation de l'habitation des vivants. La pensée de tombeaux semblables n'aurait donc pu naître que dans les hautes régions du Caucase ou

---

[1] Peuplades sauvages des hauts plateaux du Décan.
[2] Communication de M. Virchow.

dans les contrées boréales, où l'habitude d'habitations souterraines est une conséquence du climat. Un Anglais,

1. *Plan d'un gamme, ou habitation souterraine des Lapons norvégiens* [1].

M. Howorth, croit que l'origine de ces sépultures est caucasienne. Il est regrettable que M. Howorth n'ait pas donné plus de développement à sa pensée. M. Nilsson en cherche, au contraire, le modèle chez les Esquimaux groënlandais [2].

TROISIÈME QUESTION.

La découverte des métaux marque dans l'histoire de la civilisation le commencement du vrai progrès. Sans doute il serait injuste de considérer comme des sauvages les di-

---

[1] Ce plan nous a été très-gracieusement communiqué par l'auteur de *La Suède préhistorique*, M. Oscar Montelius : *A*. Porte extérieure. — *B*. Passage. — *C*. Porte intérieure. — *D*. Chambre. — *E*. Foyer. — *F*. Ouverture pratiquée dans le toit pour laisser passer la fumée. — *G. G*. Lits. — *H*. Enclos pour les troupeaux. Voir plus loin le plan d'allées couvertes de même forme que le gamme norvégien.

[2] Cf. Nilsson : *Les Habitants primitifs de la Scandinavie*, chez Reinwald (1868). p. 176 et pl. XIV, fig. 243-251.

verses populations qui ne connaissaient pour armes et ustensiles que l'os et la pierre polie. Des populations qui possédaient presque tous nos animaux domestiques, les céréales, les habitations lacustres, des tombeaux comme ceux de Gavr'Inis[1] et de Carnac, qui poussaient jusqu'à la perfection le polissage des pierres dures, doivent nous inspirer un sentiment de respect. Nous ne pouvons pas nous empêcher d'admirer leur énergie, leur activité, leur génie inventif. N'était-ce rien que de se livrer à l'agriculture, à l'élevage du bétail, de façonner des vases d'argile, dont un grand nombre ne manquent point d'élégance, de travailler le bois avec art, de creuser des barques, de fabriquer des chariots, de construire des cabanes spacieuses, d'avoir inventé l'herminette, la scie, la gouge, l'arc, la flèche et le métier à tisser? Cependant, il était une limite que le génie de ces populations ne pouvait dépasser, qu'aucune peuplade connue n'a dépassée en l'absence de la connaissance des métaux. Avec l'introduction du bronze et du fer dans le monde, seulement, se développe la véritable civilisation ; ainsi en a-t-il été en Suède.

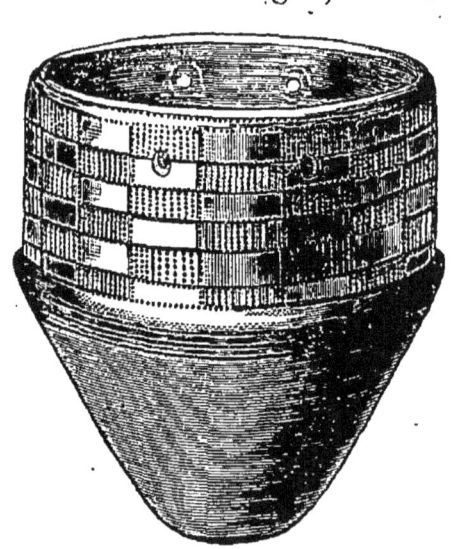

2. *Vase d'argile découvert dans un tombeau de l'âge de la pierre en Suède.*

La Suède d'ailleurs, sous ce rapport comme sous les autres, a été tributaire du Danemark. Telle est la conclusion à laquelle ont abouti les discussions du congrès. Dans

---

[1] Voir les planches du *Dictionnaire archéologique* publié par la Commission de la typographie des Gaules.

la série des découvertes qui marquent les étapes de la civilisation depuis les temps les plus reculés jusqu'au commencement de notre ère, aucune initiative ne paraît avoir appartenu à la presqu'île scandinave; le progrès y a toujours été importé du dehors. On connaît la richesse des mines de fer de Suède et de Norwége. Le fer n'y fait néanmoins son apparition que peu de temps avant notre ère. La Suède et la Norwége ont également des mines de cuivre; quatorze étaient exploitées l'année dernière. Les populations primitives n'ont fait aucun usage du cuivre avant l'introduction du bronze. Inventer, créer est le privilége du génie seul, et encore seulement chez certaines races privilégiées. L'accumulation d'efforts nécessaires pour arriver au point de maturité où les grandes découvertes peuvent éclore est incalculable. Les facultés des premières races de l'Occident paraissent en avoir été incapables [1]. Ces races ont foulé aux pieds des richesses immenses sans les voir; il a fallu que la lumière leur vînt d'Orient. Mais comment? Comment, en particulier, l'industrie de la métallurgie a-t-elle été introduite en Danemark et en Suède? Nous avons dit que les opinions les plus diverses avaient été émises à cet égard.

On a d'abord soutenu que cette grande révolution était due à l'invasion violente d'un peuple de *race celtique*, suivant les uns, germanique suivant les autres; ce peuple aurait exterminé ou refoulé vers le Nord les premiers habitants. M. Swen Nilsson attribue, au contraire, presque exclusivement aux Phéniciens la civilisation de l'âge du bronze; sa théorie a été autrefois très-populaire en Allemagne. Plus récemment, le docteur Lindenschmit, l'émi-

---

[1] On ne sait pas bien à quelles branches des races actuelles ces populations doivent être rattachées. Toutefois, si les hommes des cavernes paraissent avoir appartenu à la *race jaune*, on est à peu près d'accord pour regarder les hommes des dolmens comme appartenant à une des races blanches.

nent directeur du musée de Mayence, tout en repoussant l'intervention des Phéniciens, a voulu ne voir, dans l'introduction des métaux en Scandinavie, qu'un fait tout commercial. Le centre de ce commerce, à ses yeux, était l'Étrurie. Enfin, quelques rares archéologues prétendent encore que l'invention de la métallurgie est l'œuvre des hommes de l'âge de la pierre ; la métallurgie serait née dans les pays scandinaves ; illusion que le patriotisme le plus ardent ne saurait plus conserver. Les trois autres thèses ont encore d'ardents défenseurs. La question était donc une question capitale. Nous avons le regret de constater que ce grave problème n'a été qu'effleuré au congrès. Peut-être nos collègues suédois se trouvaient-ils un peu embarrassés de la présence du vénérable doyen des archéologues du Nord, le professeur Nilsson, dont il leur eût été pénible de froisser les opinions [1].

Peut-être aussi croyait-on inutile de recommencer une discussion pour ainsi dire épuisée, sans résultat définitif, aux congrès de Bologne et de Bruxelles, et pensait-on que le plus sage était de s'en tenir au compromis proposé par M. Worsaae. M. Worsaae, après avoir montré l'invraisemblance des diverses opinions soutenues jusque-là, avait conclu en déclarant qu'à ses yeux la civilisation du bronze, *originaire d'Asie*, avait pénétré en Danemark directement des contrées *helléniques*. C'était un emprunt fait par le Nord à la civilisation grecque. Cette doctrine un peu vague trouvait son appui dans un excellent travail de M. Wiberg, directeur du gymnase de Gefle ; elle indiquait une direction qui nous paraît, en effet, la meilleure, mais demandait à être précisée et complétée. Nous avons cru devoir prendre la parole à ce sujet et résumer devant le congrès, en l'étendant sur quelques points, la communication que nous

---

[1] M. le professeur Nilsson touche à sa quatre-vingt-dixième année.

avions soumise l'année dernière à l'Académie des inscriptions et belles-lettres [1]. Sans doute, comme le soutient aujourd'hui, avec toute raison, l'éminent président de la Société des Antiquaires du Nord, le bronze a une origine orientale, nullement septentrionale ou occidentale; mais où a été le centre, le foyer primitif de ce grand mouvement? Où cette industrie s'est-elle établie ensuite, à proximité de nos contrées, pour rayonner de là sur l'Europe entière? Chercher ce foyer *en Grèce* est un anachronisme. Plus rationnel serait encore de le chercher en *Étrurie*, si l'on veut absolument le placer chez un peuple classiquement célèbre. Pour nous, il n'est ni en Étrurie, ni en Grèce, attendu que sa bienfaisante influence se faisait déjà sentir à une époque où le rôle des Étrusques et des Hellènes *de la Grèce continentale* avait à peine commencé [2]. Il faut le chercher dans le *Caucase* et dans les contrées dont le Caucase est comme le cœur, en Colchide particulièrement et dans la vieille Chaldée. Les côtes orientales et septentrionales de la mer Noire, les montagnes de la Thrace, les côtes orientales et méridionlaes de la mer Caspienne, la haute Arménie, nous paraissent avoir été, dans sa marche d'Orient en Occident, les dernières étapes vers l'Europe de la civilisation du bronze [3]. C'est de là que, par la vallée

---

[1] Note sur quelques découvertes de bronze faites dans les pays transalpins et cisalpins. Voir cette note dans le présent volume.

[2] Il ne faut pas que les textes égyptiens où il est parlé des guerres soutenues par l'Égypte contre les peuples de l'Ouest, parmi lesquels figurent des *Achéens*, des *Tusci* et des *Sardones*, fassent illusion. Rien ne prouve que ces peuples occupassent alors les contrées de la Grèce et de l'Italie où nous les trouvons plus tard; il y a, au contraire, de fortes raisons de penser que les *Achæi*, par exemple, occupaient encore à cette époque les bords de la mer Noire, et que les Tusci et les Sardones ne s'étaient pas encore avancés jusqu'en Sardaigne et en Italie.

[3] Ces contrées étaient, selon toute vraisemblance, en plein âge du bronze bien avant que la Grèce continentale et l'Italie jouassent un rôle dans le monde. C'est également dans ces contrées que semblent s'être formées la plus grande partie des légendes qui, plus tard, se sont localisées dans la Grèce continentale, la légende des Argonautes en particulier.

du Danube et par la vallée du Dnieper, les belles épées en bronze à *feuille de saule* ont pénétré à la fois en Hongrie, dans les Alpes, en Suisse, dans la haute Italie et en France d'un côté, en Mecklembourg, en Danemark, en Suède, en Angleterre et en Irlande, de l'autre. Nous avons été heureux d'entendre un jeune Suédois, le docteur Landberg, soutenir à peu près la même thèse et déclarer, en se plaçant à un autre point de vue, celui du commerce primitif des Phéniciens, que le fond de la mer Noire avait été l'objectif de leurs premiers efforts, le premier théâtre de leur activité en Occident, le premier centre de leur action sur l'Europe.

La confirmation de certaines vérités touchant indirectement à cette thèse, et déjà affirmées dans les congrès précédents, a été renouvelée à Stockholm. « La Suède, a pu dire M. Hans Hildebrand, possède un certain nombre d'objets en bronze, épées, rasoirs et poignards identiques à des objets de même ordre trouvés en France, en Suisse, dans la vallée du Danube et dans la Cisalpine jusqu'aux Apennins ; ce fait, impossible à nier aujourd'hui, doit s'expliquer moins par des relations commerciales régulières que par les *courses* et déplacements d'antiques populations, » populations dont les Cimmériens, les Trères [1], les Galates, les Goths, les Normands n'ont été que les

---

[1] Voir Strabon, L. I., p. 61 : « Le présent ouvrage est plein d'exemples de migrations semblables : il en est bien assurément dans le nombre que tout le monde connaît ; mais l'histoire des migrations des Cariens, des Trères, des Teucriens et des Galates, non plus que l'histoire des expéditions lointaines des conquérants tels que Madys le scythe, Thearco l'éthiopien et Cobus le Trère ou de celles des rois d'Egypte Sésostris et Psammétichus et des rois de Perse, depuis Cyrus jusqu'à Xercès, n'est pas au même degré tombée dans le domaine public. Les Cimmériens, qu'on désigne quelquefois sous ce même nom de Trères (sinon toute la nation, au moins l'une de ses tribus), ont, également à plusieurs reprises, envahi les provinces qui s'étendent à la droite du Pont, soit la Paphlagonie, soit même la Phrygie.... — Les Cimmériens et les Trères avaient renouvelé plus d'une fois leurs incursions dans ces pays, quand les Trères et leur roi Cobus en furent, dit-on, définitivement expulsés par les armes du roi scythe Madys. » Traduction A. Tardieu, T. I, p. 104.

petits-fils ou les imitateurs. Il y a là toute une histoire primitive couverte encore d'un voile épais, et que la mission de l'archéologue est de reconstituer. Mais à côté de ces ressemblances indiscutables, des différences sensibles, plus sensibles encore que celles qui ont été signalées à l'époque de la pierre polie, se font remarquer dans les divers pays où ces ressemblances éclatent. Il faut donc admettre que des courants de même origine ont pénétré, à l'époque du bronze, des milieux différents, modifiant et transformant les uns, perdant dans les autres leur couleur propre et une partie de leur vertu civilisatrice, seule explication vraisemblable de faits impliquant autrement contradiction. Cette opinion trouve un point d'appui très-sérieux dans une observation qui n'a, je crois, été encore énoncée par personne, à savoir : que ces ressemblances si frappantes entre objets de provenances si éloignées cessent tout à coup vers le $v^e$ siècle avant notre ère, c'est-à-dire à l'époque où cesse également ce grand mouvement de peuples dont Hérodote et Strabon nous ont conservé le souvenir et où se montrent établies, dans les vallées du haut Danube, les bandes armées de la grande épée de fer dont les *Galli* ou *Galates* sont le type le plus célèbre [1].

Quoi qu'il en soit, et quelque théorie que l'on soit disposé à adopter touchant la question de l'âge européen des métaux, on est obligé de compter avec les faits suivants, acceptés aujourd'hui par tous les hommes de science, en Suède, en Norwége et en Danemark. Les métaux *bronze et or* ont fait brusquement leur apparition dans le Nord. Les nouvelles armes, les armes en bronze, s'y montrent tout à coup et en plein âge de la pierre polie, avec les formes et les motifs d'ornementation qui les caractériseront encore, à

---

[1] Cette révolution paraît être la conséquence du mouvement produit par l'émigration des Cimmériens fuyant devant l'invasion des Scythes et des Massagetes. Cf. Herod., IV, 11.

peu de chose près, bien des siècles plus tard, au moment où le fer pénétrera pour la première fois en Scandinavie. Ces formes et ces motifs d'ornementation, très-originaux, se retrouvent sur divers points fort éloignés du continent européen. D'un autre côté, en Suède, et presque partout où les métaux pénètrent, pénètre avec eux une nouvelle religion, celle de l'*incinération* [1]. Mais, tandis que dans le Sud le fer et le bronze se succèdent à un intervalle très-court, puisque le fer y est déjà très-répandu dès le x<sup>e</sup> siècle avant notre ère, dans le Nord le bronze continue à régner à peu près exclusivement jusqu'aux invasions romaines, ayant eu ainsi une période de développement que l'on ne peut guère évaluer à moins de *quinze cents ans*. Le Nord, à un moment donné, celui où la Gaule et la Germanie méridionale adoptaient l'épée en fer et tout l'attirail qui est la conséquence de cette révolution dans l'art de la guerre, se repliait pour ainsi dire, sur lui-même, et, s'obstinant dans ses anciennes coutumes, formait comme un cordon sanitaire d'isolement autour de sa vieille civilisation [2].

---

[1] Il ne faut pas oublier que le même fait, c'est-à-dire la simultanéité de l'introduction du *bronze* et du rite de l'*incinération* chez les populations de l'âge de pierre pratiquant l'*inhumation*, n'a point été constaté en Gaule. L'introduction de l'incinération ne paraît point avoir été en Gaule ou n'avoir été que partiellement la conséquence immédiate de l'introduction des métaux dans le pays. Il y a là une différence importante à noter.

[2] Si nous ne nous trompons, c'est à ce moment que les *offrandes hyperboréennes* cessèrent d'être apportées directement à Délos par les prêtresses des divinités du Nord. Cf. Hérod. L. IV, c. 33. « Les Déliens parlent beaucoup plus amplement des Hyperboréens. Ils racontent que les offrandes des Hyperboréens leur viennent enveloppées dans de la paille de froment. Elles passent chez les Scythes : transmises, ensuite, de peuple en peuple, elles sont portées le plus loin possible vers l'occident, jusqu'à la mer Adriatique. » [*C'est-à-dire qu'elles suivaient la voie du Dniéper, déjà au pouvoir des Scythes, puis la voie du Danube.*] « De là on les envoie du côté du midi. Les Dodonéens sont les premiers grecs qui les reçoivent. Elles descendent de Dodone jusqu'au golfe Maliaque, d'où elles passent en Eubée et de ville en ville jusqu'à Caryste. Delà, sans toucher à Andros, les Carystiens les portent à Ténos et les Téniens à Délos. Si l'on en croit les Déliens, ces offrandes parviennent de cette manière dans leur île. Ils ajoutent que, dans les premiers temps, les Hyperboréens envoyèrent

Ces faits font pressentir un état social particulier bien digne d'attention, et où devait dominer un sentiment très-vif et très-fort de la dignité personnelle, un grand dédain de l'étranger, un orgueil national immense uni à une profonde répulsion pour la civilisation des contrées du Sud. Dans quels souvenirs, dans quel passé glorieux, ces sentiments avaient-ils pu puiser leur aliment? Nous nous permettrons à cet égard une conjecture dont nous prions d'excuser la hardiesse. Les poëmes d'Homère et d'Hésiode gardent le souvenir d'une époque héroïque où les armes de fer étaient inconnues dans le bassin de la Méditerranée. Les historiens grecs eux-mêmes reconnaissent ce fait et marquent la fin de cet âge du *bronze* sous le règne de Minos, à une date fixe, 1481 ans avant notre ère [1]. D'un autre côté, les mêmes légendes parlent de luttes terribles engagées autour du Caucase par ces *héros* aux armes de bronze. C'est là que furent aux prises, d'après les anciens chants, les deux grandes religions de l'antiquité : la religion de *Saturne* et celle de *Jupiter*. C'est là que *Prométhée* fut enchaîné, attendant d'Hercule sa délivrance [2]. C'est là également que les commentateurs de la Bible fixent la ville de Tubal, la patrie de *Tubal-Caïn*, le premier forgeron, non loin du pays où Homère plaçait les *Chalybes*,

---

ces offrandes par deux vierges dont l'une, suivant eux, s'appelait Hypéroché et l'autre Laodicé; que pour la sûreté de ces jeunes filles, les Hyperboréens les firent accompagner par cinq de leurs citoyens qu'on appelle actuellement Perphères et à qui l'on rend de grands honneurs à Delos; mais que les Hyperboréens ne les voyant point revenir et regardant comme une chose très-fâcheuse de ne point revoir leurs députés, ils prirent le parti de porter sur leurs frontières leurs offrandes enveloppées dans de la paille de froment; ils les remettaient ensuite à leurs voisins, les priant instamment de les accompagner jusqu'à une autre nation. Elles passent ainsi, disent les Déliens, de peuple en peuple, jusqu'à ce qu'enfin elles parviennent dans leur île. » Traduction Larcher, T. I, p. 319.

[1] Marbres de Paros, ligne 11.

[2] Il n'est pas douteux qu'il y ait eu dans ces contrées contact et choc de deux civilisations d'esprit opposé et ennemies.

ces industrieux travailleurs de métaux. Au fond de ces *vieux mythes*, on le sait aujourd'hui, se cachent et se dérobent à moitié, mais à moitié seulement, des faits historiques d'une grande importance. Y aurait-il donc trop d'audace à conjecturer qu'au milieu de ces troubles et de cette mêlée de races diverses du xxᵉ au xvıᵉ siècle avant notre ère, époque à laquelle nous transportent vraisemblablement ces légendes, à la suite des luttes sanglantes auxquelles paraissent avoir pris part Gog et Magog, les fils de Sem comme ceux de Japhet, quelques tribus héroïques de l'âge du bronze, forcées de quitter le Caucase, aient remonté peu à peu jusque dans les climats rudes, mais attrayants, où nous trouvons aujourd'hui, en abondance, les armes de bronze?[1] Il y a, nous l'avouons, entre ces faits une connexion apparente qui nous séduit.

Nous sommes convaincus que c'est dans cette direction que l'on trouvera la solution de la question de l'*âge du bronze*.

La logique d'ailleurs la plus sévère ne s'oppose en rien, ce nous semble, à nos conjectures; elle y conduit au contraire naturellement, car, dès que la civilisation du bronze n'est pas née dans le Nord, ce qui paraît prouvé aujourd'hui, où devons-nous en chercher le premier épanouissement sinon là, près de nous, dans cette contrée fameuse, célèbre à la fois chez les Sémites et chez les Aryens, qui, depuis l'origine du monde, a été le réceptacle et le refuge des races les plus diverses, le point de départ ou le passage de tant d'invasions, tout près de cette fameuse Colchide, théâtre des exploits des Argonautes[2], les premiers explo-

---

[1] Le musée de Copenhague possède actuellement plus de sept cents épées en bronze; on en connaît près de deux cents en Suède.

[2] La légende la plus ancienne, la légende *orphique*, conduisait les Argonautes jusqu'en Irlande, par le Dniéper et l'Océan (la Baltique), à travers le pays des *Hyperboréens*. Ils revenaient en Grèce par le détroit de Gadès. Nous sommes convaincu que c'était là, en effet, la route que décrivait le *pé-*

rateurs du Nord, les premiers colonisateurs de l'Italie par la voie du Danube ; de cette contrée où ont laissé leur empreinte les Finnois comme les Chaldéens, les Cimmériens comme les Mèdes. Les faits connus se concilient avec cette hypothèse ; elle s'accorde avec l'opinion de M. Hans Hildebrand, qui veut *que les bronzes de Suède et de Hongrie représentent le développement séparé d'une même industrie venue d'un centre commun;* avec celle de M. Lerch [1], qui affirme qu'il ne faut point chercher au nord-ést, c'est-à-dire en Sibérie, l'origine du bronze scandinave : *les bronzes sibériens n'ont aucun rapport avec les bronzes de Suède.* Si, maintenant, nous écartons la Grèce et l'Étrurie, pays trop récents et qui d'ailleurs ne sont point métallurgiques, que nous reste-t-il en définitive, sinon le Caucase et les rives de la mer Noire, le *Pont*, la mer par excellence aux yeux des poëtes grecs des premiers âges ? [2]

Au milieu des mille découvertes importées d'Orient en Danemark et en Suède, à l'âge du bronze, se distingue un art, un seul, qui, lui jusqu'ici par exception, paraît n'avoir point une origine étrangère : l'art de graver sur rochers certaines représentations figurées. M. Lorange pour la Norwége, M. Montélius pour la Suède, se sont chargés d'expliquer devant le Congrès ces singulières et obscures

---

*riple* primitif. Cf. Ὀρφέως Ἀργοναυτικά, v. 1075 et sq., et Diodore, Liv. IV, c. 56. « Beaucoup d'historiens, écrit Diodore, tant anciens que modernes et de ce nombre est Timée [Timée écrivait 280 ans environ av. J.-C.] prétendent que les Argonautes, après avoir enlevé la Toison d'or, apprirent qu'Æétès tenait l'entrée du Pont fermée par ses navires, et que cette circonstance fournit aux Argonautes l'occasion de faire une action étrange et mémorable : ils remontèrent jusqu'aux sources du Tanaïs [la Vistule ?] tirèrent leur navire à terre, le traînèrent jusqu'à un autre fleuve [la Vistule?] qui se jette dans l'Océan et arrivèrent ainsi dans la mer. Ayant la terre à gauche, ils continuèrent leur navigation du nord au couchant et, arrivés près du détroit de Gadès, ils entrèrent dans la Méditerranée. »

[1] Secrétaire de la Commission archéologique de Saint-Pétersbourg.

[2] Il ne faut voir là d'ailleurs que la grande halte de l'industrie du bronze vers l'Occident, le foyer de rayonnement primitif devant être vraisemblablement cherché plus à l'est dans le Caucase indien.

annales. Ces sculptures représentent, en effet, des scènes de toute sorte. Ici se voit une charrue attelée de deux chevaux, témoignant du rôle que l'agriculture jouait alors déjà dans le Bohuslœn [1]. Là des cavaliers, armés de lances et de boucliers, se disputent la victoire. Ailleurs ce sont des scènes de chasse ou de pêche. Des vaisseaux longs, à proue élevée, semblent armés en guerre. Ces rochers, déjà nombreux en Suède, sont bien plus nombreux en Norwége,

3. *Charrue attelée de la grande sculpture du rocher de Tegneby en Bohuslœn.* $\frac{1}{20}$.

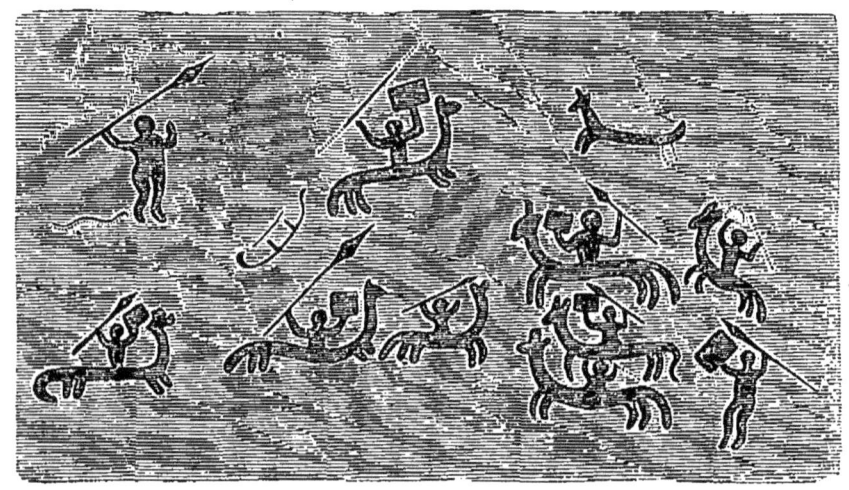

4. *Hommes à cheval représentés sur l'un des rochers de Tegneby, Bohuslœn.* $\frac{1}{24}$.

où l'on compte plus de *deux cents* de ces sculptures. Les décrire ici serait impossible. Les bois ci-contre, que nous devons à l'obligeance de M. Montélius, suffisent pour en donner une idée. Il reste donc avéré qu'il y a eu là, dans le Nord, un moyen fort ingénieux de léguer à la postérité et de fixer dans la mémoire des hommes un certain nombre

---

[1] Province où sont la plupart de ces sculptures.

de faits importants, dont quelques-uns se sont passés sur mer. Ajoutons que l'on voit sur ces rochers, comme nos

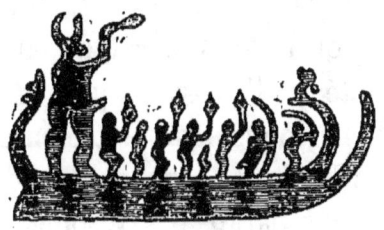

5. *Navire avec son équipage figuré sur un des rochers du Bohuslæn.*

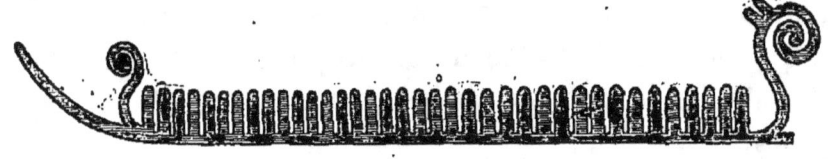

6. *Navire figuré sur un des rochers du Bohuslæn.*

dessins en font foi, des représentations humaines aussi bien que des représentations d'animaux [1].

MM. Lorange et Bruzélius attribuent ces sculptures à l'âge du bronze. C'est également l'opinion de M. Hildebrand père. M. Holmberg était arrivé, dans un ouvrage publié en 1848 (*Des sculptures sur les rochers de la Scandinavie*), à des conclusions tout autres. Les sculptures du Bohuslæn ne remonteraient pas, suivant lui, plus haut que le ve siècle de notre ère, et pourraient même descendre jusqu'au ixe. Sans accepter ces dates, nous avouons que plusieurs considérations d'une grande valeur nous paraissent militer en faveur de ceux qui attribuent cet art grossier au premier âge du fer. Les nombreuses représentations d'êtres animés, hommes et chevaux, qui figurent sur les rochers de Suède et de Norwége, ne permettent guère d'y voir une œuvre de l'âge du bronze. On sait que durant

---

[1] Des sculptures sur rochers ayant quelque analogie avec celles de Suède ont été signalées dans les Alpes, non loin de Menton, au-dessus du lac dit *Lac des Merveilles*. Cf. *Rev. arch.* Livraison de Juin 1875.

l'âge du bronze, dans le Nord du moins, les dessins géométriques étaient seuls en usage. Des sculptures semblables ont été, de plus, signalées par M. Aspelin dans les régions *altao-ouraliennes*, où le fer apparaît de bonne heure. Enfin les pierres sculptées d'Écosse, qui datent du viii° au ix° siècle après J.-C., nous semblent bien être de la même famille. Nous ne craignons donc pas de dire que la question de date ne nous paraît pas résolue, ce qui n'enlève rien d'ailleurs à l'intérêt de ces curieux monuments. En tout cas, il faudrait voir dans les auteurs de ces sculptures, si elles sont de l'âge du bronze, une population à part et distincte de mœurs et de religion des populations indigènes.

### QUATRIÈME QUESTION.

Avec la question du bronze nous touchions à l'histoire légendaire. Nous nous trouvons, avec l'ambre, en pleine époque historique. Le lien qui unit une période à l'autre est, toutefois, fort étroit, car, à la suite de l'ambre comme à la poursuite du bronze, nous sommes obligés de nous transporter de la Baltique aux florissantes colonies milésiennes du Pont-Euxin; d'Olbia, par le Danube et les Alpes, aux rives du Pô, l'Éridan des anciens. Ce sont les voies de l'époque du bronze prises en sens inverse. Le point de départ du bronze était l'Asie; c'est la Baltique qui était le point de départ de l'ambre. Les discussions du Congrès ont mis en évidence les faits suivants :

1° Le principal marché du commerce de l'ambre jaune chez les anciens était la presqu'île de Sameland et les embouchures de la Vistule [1]. S'il se trouve de l'ambre en Italie et en Sicile, cet ambre n'est pas jaune : il est brun.

---

[1] Kœnigsberg est encore aujourd'hui le centre le plus actif de cet important commerce.

Le *succin* (ambre jaune) *est bien un produit de la Baltique.*
« A partir de l'embouchure de la Vistule, a pu dire M. Wiberg, l'*ambre jaune* travaillé se retrouve, comme d'étapes en étapes, associé à des monnaies grecques, le long d'une grande voie qui, suivant la vallée du Dniéper, conduit par Kiew à la ville d'Olbia et aux côtes de Crimée, d'où, par la mer Noire, les trafiquants communiquaient à la fois avec les îles de la Grèce et la vallée du Danube. Quelques-unes de ces monnaies datent du $vi^e$ ou $vii^e$ siècle avant notre ère ; les dernières sont de l'époque romaine. Le commerce de l'ambre a donc été persistant dans cette direction pendant plus de *six siècles*, sans que nous puissions affirmer d'ailleurs que cette voie de communication n'était pas suivie déjà auparavant [1]. C'est, en tout cas, une route de commerce fort ancienne. La carte des découvertes d'ambre jaune et de monnaies dressées par M. Wiberg donne à son opinion le caractère de la certitude [2] ; cette carte est très-éloquente dans son laconisme. Les signes qui marquent les découvertes de monnaies grecques associées à l'ambre s'arrêtent sur la rive droite de l'Oder. L'ambre natif, sans aucun doute, était loin d'être rare aux abords de la presqu'île cimbrique, de l'autre côté du fleuve ; mais les marchands grecs n'allaient pas jusque-là. La voie qui partait de ce rivage est une voie tout occidentale et plus récente, suivant M. Wiberg. C'est la voie de la Gaule et de l'Italie par la vallée du Rhin. M. Stolpe, qui l'a étudiée, nous l'a pour ainsi dire fait toucher du doigt. L'ambre pouvait donc parvenir en Cisalpine par deux routes différentes. Toutefois

---

[1] Nous avons dit plus haut que, d'après la légende *orphique*, elle aurait été déjà suivie par les Argonautes.
[2] Cette carte montre que le commerce de l'ambre suivait aussi quelquefois, pour gagner le Danube, une route plus directe. On passait de la Vistule dans la vallée de l'Oder, d'où l'on gagnait à travers la Bohème, *Bregetia-Clementia* (Bregnitz) et Carnuntum au confluent de la Morava et du Danube. (Cf. Pline, l. XXXVII, c. 3.)

la voie du Danube a toujours été la plus fréquentée, comme elle était la plus ancienne. M. Howorth a fait remarquer avec beaucoup de justesse, à ce sujet, que l'ambre, qui, en Danemark, en Suède et en Hanovre, se rencontre dès l'âge de la *pierre polie*, sous les monuments mégalithiques, en assez grande abondance, qui est commun dans les mêmes contrées et dans le Mecklembourg à l'*âge du bronze*, ne se montre en Italie *qu'avec le fer*. Or la voie du fer semble avoir été la voie du Danube, nouvelle confirmation des conclusions de M. Wiberg, auxquelles MM. Pigorini et de Landberg ont donné leur plein assentiment. En vain, M. Capellini a réclamé au nom de l'ambre italien ; sa cause était perdue d'avance. Cette grande voie de commerce du Dniéper, de la Vistule et du Danube, il y a longtemps, du reste, que M. Alfred Maury l'avait, pour ainsi dire, devinée et indiquée dans son cours. N'a-t-elle pas été, en effet, la route éternelle de toutes les invasions ? N'est-ce pas celle que, selon Jornandès, les Goths suivirent dans leur marche vers l'Occident ; celle que suivaient encore les Varègues au ixᵉ siècle, quand ils allaient fonder leur grande station de Kiew et passaient de là dans le Korassan, d'où ils rapportaient en Danemark des monnaies associées dans leurs tombeaux à des Dorestadt [1] au type de Charlemagne ? Rien ne nous dit que les anciens habitants de la Suède n'aient pas pénétré aussi loin à l'est. On ne retrouve, au contraire, ni en Suède ni en Danemark, ni même en Jutland, aucune monnaie, soit grecque, soit romaine, avant Tibère. On n'y rencontre pas plus de monnaies gauloises, pas même en Jutland [2]. Les pays scandinaves ont, dans l'antiquité, comme aux viiiᵉ et ixᵉ siècles, constamment

---

[1] Monnaies de Durestedt, province d'Utrecht.

[2] Cette remarque est très-importante ; elle nous montre que l'usage de la monnaie a été introduite chez les *Gaulois* exclusivement par le Danube, d'un côté, et Marseille, de l'autre.

tourné leurs regards vers l'Orient. Pendant longtemps ils n'ont communiqué avec l'Occident que par le Danube. Leurs rapports directs avec la Gaule et l'Italie ne datent que de l'ère chrétienne. L'histoire du commerce de l'ambre donne un nouvel appui à cette doctrine [1].

### CINQUIÈME QUESTION.

Les commencements de l'âge du fer en Suède semblent coïncider avec le commencement de l'empire à Rome. En Suède et en Norwége, comme en Danemark, l'usage du fer ne s'est répandu qu'à l'époque où les armées romaines se montrèrent sur l'Elbe. Les grandes découvertes de ce genre, datées par des monnaies impériales, ne remontent même pas plus haut que la fin du second ou le commencement du IIIe siècle de notre ère. Ces idées n'ont point trouvé de contradicteurs au Congrès.

Le fer était-il donc absolument inconnu dans le Nord avant cette époque? Des découvertes faites dans l'île de Bornholm, et sur lesquelles on ne nous semble pas avoir assez insisté, paraissent indiquer le contraire. On sait que l'île de Bornholm est située au sud-est de la Suède. Dans cette île, a dit M. Vedel, existent plus d'un millier de sépultures où les armes en fer abondent et dont aucune ne porte la moindre trace de l'influence romaine. L'étude de ces sépultures démontre qu'il y a eu là une transition graduelle de l'âge du bronze à l'âge du fer, sans invasion violente, c'est-à-dire un fait tout commercial et *antérieur au contact du pays avec Rome*. Comment les armes en fer n'ont-elles pas passé de l'île sur la terre ferme? C'est une question à

---

[1] Il est probable que le centre de l'Allemagne, et même les contrées maritimes à l'ouest du Jutland, ont été longtemps soit des forêts, soit des marécages impraticables.

laquelle il n'est pas aisé de répondre. On peut affirmer seulement maintenant que si la Suède et le Danemark n'ont pas modifié leurs mœurs sous ce rapport, ce n'est pas par ignorance de l'usage que l'on pouvait faire du nouveau métal. Le fer était entre les mains des habitants de l'île de Bornholm avant que la Suède proprement dite eût eu des rapports avec Rome, voilà ce qui paraît évident. Les habitants de la Scanie, du Séeland et du Jutland n'en ont pas moins conservé, jusqu'au règne d'Auguste au moins, leurs armes de bronze, voilà ce qui ne semble pas moins prouvé : fait singulier et particulier aux contrées *transbaltiques*, que l'on aurait grand tort de généraliser. On s'est, en effet, beaucoup trop hâté de professer qu'ailleurs que dans le Nord se retrouve, en Europe, *un âge du bronze* correspondant à l'âge du bronze scandinave et distinct à la fois de l'âge de la pierre et de l'âge du fer. Cette doctrine absolue de la succession des trois âges, dont on a fait une loi sans exception, est, selon nous, le contraire de la vérité[1].
M. Oppert avait déjà protesté au congrès de Bruxelles, en 1872, contre de semblables assertions. Non-seulement nous n'avons aucune raison de croire que partout, tant en Occident qu'en Orient, l'usage du bronze a précédé l'usage du fer, *du fer* que, d'après les traditions bibliques, *Tubal-Caïn* travaillait déjà avant le déluge, et dont les Égyptiens se servaient 2,500 ans au moins avant notre ère; mais il est constant que plusieurs peuples de l'Afrique ont connu le fer sans jamais avoir connu le bronze.

L'influence prépondérante des géologues dans le mouvement imprimé aux sciences préhistoriques, influence heureuse à tant d'égards, a eu ce résultat fâcheux d'introduire dans l'étude des faits relatifs au développement des sociétés

---

[1] Nous devons dire que depuis longtemps le docteur Lindenschmitt s'est élevé fortement contre cette classification, qu'il ne voudrait pas que l'on appliquât, même au Danemark. Sous ce rapport, il va évidemment trop loin.

humaines une méthode et des habitudes d'esprit fort peu applicables à ce terrain mobile où s'agite le libre arbitre à côté de la toute-puissance divine. Il peut y avoir en géologie une loi immuable de la succession des terrains, de toute l'écorce du globe, terrains primaires, secondaires, tertiaires et quaternaires, avec des subdivisions peut-être aussi nettement tranchées : il n'existe point de loi semblable applicable aux agglomérations humaines, à la succession des couches de la civilisation. Croire que toutes les races humaines ont nécessairement passé par les mêmes phases de développement et parcouru toute la série des états sociaux que la théorie veut leur imposer, serait une très-grave erreur. La moindre observation démontre le contraire. Quand bien même, en effet, dans l'ordre de la succession des temps, l'alliage de cuivre et d'étain, le *bronze*, aurait été inventé *quelque part* sur la terre avant que le minerai de fer eût commencé à être exploité, est-il dit pour cela que cette découverte ait partout pénétré, même en Europe, avant que la métallurgie du fer y eût fait son apparition? Les faits seuls peuvent répondre. Rome connaissait le fer sous les premiers rois. Les Étrusques paraissent en avoir fait usage dès la plus haute antiquité, 1,000 ou 1,200 ans avant notre ère. Suffit-il que, dans le fond des *terramares* et dans des conditions de destruction auxquelles le fer n'aurait certes pas résisté, on ne trouve que du bronze, pour déclarer que l'Italie a eu *son âge du bronze*. Pour nous, qui ne croyons pas au développement spontané de la civilisation italienne (et qui y croit encore aujourd'hui?), c'est de l'Orient que la péninsule a reçu ses premiers arts. Or est-il sûr que cette importation ait eu lieu à une époque où les populations de l'Asie-Mineure et des bords du Pont-Euxin ne connaissaient que le bronze? Plaçons, si l'on veut, au xv° ou xvi° siècle avant notre ère l'introduction de la civilisation des métaux en Italie. Le fer n'é-

tait-il pas déjà entre les mains des Égyptiens, des Chaldéens, des Ninivites? Si l'on faisait une carte des contrées où le *fer* était alors connu, bien moins de régions que l'on ne pense resteraient blanches. Que dire de la Gaule qui n'entre vraisemblablement dans le mouvement général des nations civilisées que vers le viii° siècle avant J.-C.? Quelle cause aurait donc empêché le fer d'y pénétrer à une époque où il était commun en Étrurie? Quelques anneaux de bronze, quelques débris de parure, quelques couteaux ou poignards de provenance toujours méridionale, importation du commerce méditerranéen chez des tribus encore à l'âge de la pierre polie, quelques épées le plus souvent découvertes dans le lit des rivières, n'autorisent pas à déclarer qu'il y a eu en Gaule un âge du bronze comme en Danemark ou en Suède [1]. La détermination d'un âge, a très-bien dit M. Evans, dépend d'un ensemble de faits qui se relient les uns aux autres par des caractères communs. Changements de civilisation, de faune, de rites religieux, de constitution politique, voilà les véritables éléments d'un *âge nouveau*. Le seul fait de la présence d'objets d'industrie isolés dans une seule série ne peut constituer un âge. Cet abus du mot *âge* a eu de graves conséquences.

Si l'on était bien persuadé, en effet, qu'au viii° ou ix° siècle avant notre ère, probablement au x°, à l'époque où, suivant M. Montélius, commence l'*âge du bronze en Suède* [2], l'Italie, et l'Étrurie en particulier, comme la Phénicie, étaient en pleine possession du fer, on n'aurait pas songé à attribuer aux Étrusques ou aux Phéniciens l'éclosion de la civilisation scandinave. Car si les Scandinaves n'avaient pas eu déjà alors l'épée de bronze et n'y étaient

---

[1] Il faut réserver la question des habitations lacustres, qui est un fait isolé et spécial à la Suisse. Voir plus loin l'article *Celtes*.
[2] Nous sommes persuadé que l'âge du bronze dans le Nord remonte beaucoup plus haut.

pas traditionnellement attachés, comment serait-ce l'épée de bronze, et non l'épée de fer, que les Étrusques et les Phéniciens leur auraient apportée?

Si l'on avait bien voulu se rappeler, d'un autre côté, que dès le viie ou vie siècle au plus tard (avant J.-C.)., la vallée du Danube, les Noriques, la Vindélicie et la Rhétie en particulier, étaient couvertes de populations guerrières, maniant et très-probablement forgeant les armes de fer, la pensée serait-elle venue de faire apporter par *terre* des armes de bronze de l'Étrurie aux Scandinaves, c'est-à-dire à des populations qui pouvaient trouver si à leur portée, et sur une route qu'ils ont toujours fréquentée, des armes de fer?[1] Quand les marbres de Paros nous apprennent que 656 ans avant la première olympiade (1481 ans avant J.-C.), le fer était introduit en Grèce par les Dactyles Idéens, comment songer à faire venir de Grèce directement en Danemark *la civilisation du bronze?* Il est possible que les États européens aient connu tous plus ou moins le *bronze* avant le *fer;* mais il n'y a aucune raison de déclarer *a priori* que tous ont eu leur âge de bronze. En tout cas, il faut prévenir la jeunesse studieuse, et ne cesser de répéter qu'il n'y a entre les *divers âges* de pierre, de fer et de bronze, en Europe, ni synchronisme ni corrélation, et que les faits qui s'appliquent à une contrée ne peuvent jamais *a priori* s'appliquer à une autre. J'ai déjà, à plusieurs reprises, exprimé mon opinion *très-formelle* à cet égard ; j'ai cru devoir la résumer de nouveau au Congrès [2].

S'il est vrai, comme on le pense généralement, que ce n'est que vingt siècles avant notre ère, vingt siècles tout au

---

[1] Nous avons vu plus haut que la route du Danube paraît beaucoup plus ancienne que la route du Rhin.

[2] Voir, plus loin, les paroles que nous avons prononcées au Congrès, d'après le Compte rendu officiel publié sous la direction de M. Hans Hildebrand, secrétaire général du Congrès.

plus, que l'Europe a commencé à être découverte par les peuples civilisés de l'Asie, absolument comme il y a quatre siècles nous avons, nous *Européens*, découvert l'Amérique; s'il est vrai que des groupes orientaux très-divers et successifs, tant *Sémites* qu'*Aryens*, ont pris part aux profits de cette découverte et à la colonisation des nombreuses contrées qui s'ouvraient ainsi tout d'un coup à leur activité; que ce mouvement a duré plus de dix siècles sans s'arrêter; qu'il en résulta pour l'Europe une agglomération de population des plus bigarrées, certains groupes étant restés à peu près purs, d'autres s'étant mêlés aux populations primitives et les ayant élevées jusqu'à eux par des alliances de sang et la communauté des institutions; d'autres ayant été, au contraire, à peu près absorbés par les races inférieures, que les Aryens rencontrèrent partout; l'étude des temps primitifs européens doit être pour nous pleine de surprise et de contrastes. Mais alors, quelle prudence ne doit-on pas apporter dans la généralisation des faits locaux? De quelle circonspection ne doit-on pas entourer la classification des groupes *purs*, *métis* ou *transformés* par des influences physiques ou purement morales?

Supposons que la découverte de l'Amérique se soit faite à une époque où il n'y aurait pas eu d'histoire écrite, et que deux ou trois mille ans plus tard on voulût y rechercher tant au Nord qu'au Sud, au Brésil et au Pérou comme au Canada et en Californie, les divers éléments successivement accumulés sur cet immense continent; qu'il fallût ainsi démêler, à l'aide de données archéologiques, la présence successive en Amérique des Indiens, des Espagnols, des Portugais, des Anglais, des Français, des Allemands et même des Chinois et des Nègres, quelle tâche, et cependant quelle confusion et quel chaos, pour ceux qui s'obstineraient à ne voir qu'unité au sein de cette diversion profonde! L'Europe antique a été longtemps, vis-à-vis de l'Asie, dans la situa-

4

tion où l'Amérique est vis-à-vis de nous. De longues études peuvent seules démêler cette antique histoire. Ayons donc de la patience, amassons des faits, classons-les; ne nous hâtons pas de conclure. Tel doit être l'esprit des congrès. Le congrès de Stockholm aura peut-être, sous ce rapport, rendu quelques services aux études préhistoriques.

### SIXIÈME QUESTION.

La question de l'homme préhistorique en Suède n'a été traitée que par M. Van Duben, professeur à l'Université de Stockholm. Le travail important lu par ce savant n'a donné lieu à aucune discussion. Une de ses propositions était que les races qui se sont rencontrées sur le sol de la Suède (Lapons, Finnois et Suédois aryens) n'ont pas donné lieu à des mélanges; que chacune de ces races était restée isolée et pure. Cette thèse semblait la confirmation des idées déjà émises au Congrès. Nous croyons pourtant savoir que MM. de Quatrefages et Hamy n'admettent pas ces conclusions sans réserves; mais il leur appartient, et non à nous, de traiter cette difficile question. Nous ne l'abordons même pas. La question, d'ailleurs, nous paraît être de celles sur lesquelles on discutera encore longtemps.

Veuillez agréer, Monsieur le Ministre, l'assurance de mon profond respect.

Saint-Germain, le 25 octobre 1874.

PREMIÈRE PARTIE

———

# TEMPS PRIMITIFS

LA GAULE AVANT LES MÉTAUX

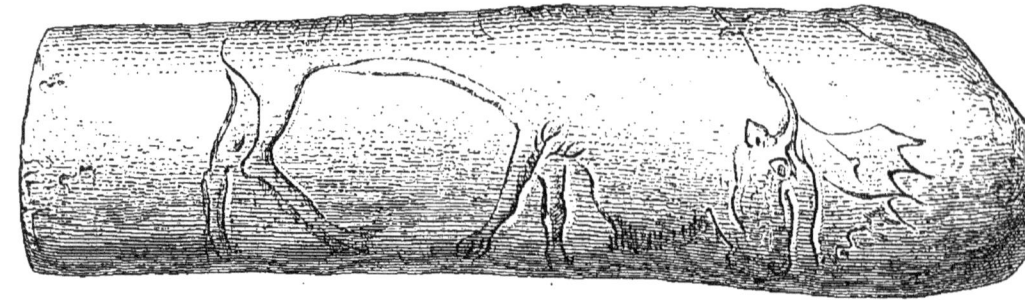

CAVERNE DE THAÏNGEN. (SUISSE.)

# I

# LES TROGLODYTES DE LA GAULE

ET

## LE RENNE DE THAINGEN

### PRÉAMBULE

Au nombre des questions agitées dans ces derniers temps par s adeptes de l'archéologie préhistorique, la question des *cavernes* est une des plus compliquées et des plus délicates. L'article que nous reproduisons aborde une partie seulement des problèmes que soulèvent ces intéressantes études. Nous n'y insistons que sur deux faits qu'il nous a paru essentiel de mettre particulièrement en lumière : 1° La parfaite authenticité d'une grande partie, au moins, des objets travaillés recueillis dans les diverses collections publiques ou particulières; 2° l'exagération évidente des dates proposées par la plupart de ceux qui ont fait de l'*âge des cavernes* leur préoccupation principale. S'il fallait croire quelques-uns de ces savants, dont tous ne sont pas sans mérite, cette *période* aurait duré non pas des centaines, mais des milliers d'années et représenterait d'une manière générale, la première phase de développement de l'humanité. Ce sont là de pures hypothèses. Rien ne prouve que le Troglodytisme, pour lui donner son nom propre, ait été, même dans les sociétés primitives, autre chose qu'une exception. Le bon sens porte au moins à le penser. Les cavernes en tout pays sont rares et sont loin d'être placées sur les points du territoire les plus favorables. Peut-on croire que des contrées fertiles sous un ciel tempéré soient restées

longtemps désertes à l'exception des vallées où la nature avait elle-même préparé d'avance, pour ainsi dire, un gîte aux premières agglomérations humaines. Les sauvages, nous le savons tous, vivent aussi facilement dans les forêts et dans certaines plaines ouvertes que dans les gorges montagneuses où les grottes leur offrent un abri. Nous devons donc nous rappeler, en portant notre attention sur la question des cavernes, que nous avons affaire à un fait spécial, géographiquement limité, à des habitudes probablement traditionnelles chez certaines tribus qui ont pu les conserver jusqu'à une époque où déjà, depuis longtemps, la majeure partie de l'humanité s'était élevée au-dessus de cette sauvagerie.

Ces réflexions sont surtout de mise quand il s'agit d'un pays comme la Gaule, entré si tard dans le mouvement général de la civilisation gréco-romaine. Qu'au douzième ou quinzième siècle avant notre ère aient pu exister sur les bords de la Lesse en Belgique, ou dans les vallées du Périgord et du Béarn, des sauvages de l'ordre de ceux de nos grottes de Furfooz, de la Madelaine, d'Aurensan ou de Thaïngen ; aucun des érudits qui font de l'histoire leur occupation journalière n'en paraîtra étonné. L'état de l'Inde actuelle ne nous montre-t-il pas quelles oppositions et quels contrastes tranchés peuvent coexister à une époque même aussi avancée en civilisation que la nôtre entre l'état social de certaines tribus indigènes encore libres et celui des populations régies par des gouvernements éclairés. Les Phéniciens pouvaient avoir abordé depuis longtemps sur les rivages où s'élevèrent plus tard Rhoda et Massalia, sans que nos Troglodytes eussent presque rien changé à leur vie plus qu'agreste. Il n'est pas besoin de remonter à des milliers d'années pour s'expliquer en Gaule un état de choses semblable.

Reste la question de la faune. Mais ne sait-on pas également que l'existence des animaux sauvages, leur propagation ou leur destruction dépend de mille causes très-difficiles à déterminer *à priori* et parmi lesquelles les causes climatériques ne sont peut-être pas les plus influentes. Pallas, à la fin du dix-huitième siècle, signalait encore le Saïga en Russie à une latitude qui est justement celle de nos grottes du Périgord. Sur dix espèces recueillies dans nos cavernes habitées, neuf en général appartiennent à des animaux qui vivent encore aujourd'hui, au milieu de nous, dans nos bois ou dans nos montagnes. Le cheval, le cerf, le sanglier, le loup, le renard, le hérisson, le lièvre, ne sont-ils pas d'anciens hôtes des cavernes? Le renne seul, qui, avec le cheval, était la principale nourriture des Troglodytes de la Gaule, a complétement disparu de nos climats au moins

depuis l'époque romaine [1]. Il y a là sans doute une difficulté. Mais est-il bien sûr que le renne fût alors un animal sauvage, et non un animal domestique. Si l'on réfléchit que ce cervidé est très-rare dans les cavernes non habitées, qu'il n'a été signalé ni dans les Alpes méridionales ni dans la haute Italie dont le climat ne devait pas différer sensiblement du climat de la Gaule, que ses ossements sont également rares dans l'Allemagne du Sud, sans se rencontrer davantage dans l'Allemagne du Nord, on sera bien tenté d'expliquer sa présence dans la Gaule méridionale par le fait de la domestication. Le renne peut avoir été importé en Gaule par des tribus nomades venues de contrées plus septentrionales et s'y être développé ensuite à l'*état libre*, comme cela paraît avoir eu lieu en Norwége [2]. La présence du renne en Gaule indiquerait, dans cette hypothèse, moins un état climatérique particulier qu'une migration chez nous de races boréales à une époque où nos montagnes offraient au renne, en abondance suffisante, le lichen nécessaire à sa nourriture, lichen qui se retrouve encore sporadiquement dans les Alpes. Nous parlons surtout ici des cavernes dont les habitants comme ceux de Thaïngen ne se contentaient pas de tailler le silex, mais travaillaient aussi le bois et l'os et faisaient montre déjà d'un sentiment artistique assez prononcé. Il est remarquable que les cavernes, où les objets travaillés sont en plus grand nombre, comme les cavernes de Bruniquel et de Gourdan par exemple, sont aussi celles où le renne est le plus abondant. Des tribus de race et d'origine très-diverses peuvent, en effet, aux époques primitives de notre histoire, avoir successivement ou parallèlement habité nos diverses cavernes. Les différences qui existent entre les grossiers produits recueillis dans ces *stations* justifient cette conjecture et expliquent les faits aussi bien que les relations d'antériorité et de postériorité par lesquelles on a coutume d'en rendre compte. Il ne faut pas oublier, de plus, que dans la Russie orientale en 1776 existaient encore de nombreuses tribus vivant au milieu de leurs rennes d'une vie absolument semblable à celle de nos *Troglodytes*, et montrant pour les arts du dessin les mêmes aptitudes [3]. Quand donc nous consta-

---

[1] Il est très-vraisemblable que le *Bos cervi figura* de César est un renne. C'est l'opinion d'un de nos académiciens les plus compétents, M. Paul Gervais. Cf. J. Cæsar, B. G. vi, 20, et l'article *Renne* dans le *Dictionn. encyclop. des Sciences médicales* du Dr Dechambre.

[2] Voir ci-dessus notre rapport, p. 21.

[3] Voir Louis Lartet et Chaplain-Duparc. — Une sépulture des anciens troglodytes des Pyrénées, p. 24. Broch. in-8e de 67 p., chez C. Masson, Paris. 1874, et pour plus de détails la *Description de toutes les nations de Russie*, première,

tons de notre temps encore des faits analogues à ceux auxquels on prête une antiquité si reculée, il faut y regarder de très-près avant de formuler aucune conclusion. Bien des observations sont encore à faire à cet égard et il serait nécessaire que des fouilles méthodiques fusent entreprises, et que des savants de tout ordre, étrangers à tout esprit de doctrine préconçue, voulussent bien s'y associer. On peut affirmer en tout cas que jusqu'ici le dernier mot sur cette question n'a pas été dit.

<div style="text-align:right">Saint-Germain, le 1<sup>er</sup> février 1876.</div>

## LE
## RENNE DE THAINGEN [1]

Une découverte des plus importantes vient d'être faite à Thaïngen, dans les environs de Schaffhouse, en Suisse, non loin du lac de Constance. Au commencement de cette année (1874), de jeunes enfants des écoles de Thaïngen faisaient, sous la conduite des instituteurs de la commune, une excursion de botanique. Le hasard les conduisit à l'entrée d'une caverne connue dans le pays sous le nom de Kesserloch [2]. Ils y cherchaient des mousses et des lichens qui se rencontrent souvent dans ces sortes de grottes, quand leur attention fut éveillée par la présence, à la surface, de quelques os d'animaux mêlés à des silex taillés. Les instituteurs

---

deuxième, troisième collection. Saint-Pétersbourg, à l'imprimerie, du corps des Cadets, 1776, aux dépens de Charles-Guillaume Muller, vol. de 108 + 228. + 164 = 700 pages.

[1] Note lue à l'Académie des Inscriptions et Belles-Lettres.

[2] Cette caverne, d'après M. le professeur Heim (voir *Ueber einen Fund aus der Renthierzeit in der Schweiz*, in *Mittheilungen des antiquarischen Gesellschaft* in Zurich, 1874, Band XVIII, Heft 5), est située à environ un kilomètre de la station de Thaïngen, où passe le chemin de fer. L'entrée est au niveau du sol. Elle mesure 11<sup>m</sup> 50 de large sur 5 mètres de haut. La lumière y pénètre facilement et en abondance.

comprirent de suite qu'il pouvait y avoir là une antique *caverne habitée*. Ils se mirent à opérer une fouille, et recueillirent en quelques heures un certain nombre d'objets qu'ils s'empressèrent de communiquer à M. Heim, professeur de géologie à l'École polytechnique de Zurich, avec prière de les examiner. M. Heim reconnut immédiatement parmi ces objets des couteaux et des grattoirs très-caractérisés, mêlés à des ossements de renne et de cheval. Il ne douta pas un instant que la caverne ne fût une caverne de l'âge du renne et résolut d'aller l'étudier en détail.

« Le 5 janvier, écrit-il, j'étais à la besogne. Nous creusions et cherchions dans les couches inférieures. J'étais en train d'extraire, à environ un mètre de profondeur [1], un fragment de bois de renne sur lequel j'avais remarqué une profonde incision : Voilà, dis-je à la personne qui travaillait avec moi, une belle entaille (M. Heim en avait déjà trouvé plusieurs analogues), c'est la plus profonde que nous ayons rencontrée. Et je déposai dans la corbeille le fragment encore tout couvert de terre. Le tout fut expédié le soir même à Zurich, sans que personne y eût touché, et remis au conservateur des collections géologiques du Polytechnicum. Chaque pièce fut par lui soigneusement lavée au pinceau, et me fut remise ensuite, sans observation aucune.

« Le fragment de bois de renne qui portait la belle entaille

---

[1] M. Heim donne la description suivante des couches diverses qui composent la caverne. « La couche supérieure, dit-il, se compose, en partie, de fragments de roche calcaire provenant du plafond. Cette couche est jaune clair. Elle atteint par endroits 0$^m$,60 d'épaisseur. On rencontre ensuite une seconde couche noirâtre, formée de détritus de matières organiques putrescibles, où se trouvent des os et d'autres débris. Cette couche noirâtre n'a pas moins d'un mètre d'épaisseur à l'endroit où la fouille a été pratiquée. Vient ensuite une troisième couche formée d'une terre fortement rougeâtre et bien plus puissante encore, puisque quand les travailleurs furent arrêtés par l'invasion des eaux, ils n'en avaient pas atteint le fond quoiqu'ils eussent déjà traversé deux mètres de cette couche et pénétré, par conséquent, à plus de 3$^m$,50 au-dessous du niveau de la caverne; au centre de cette couche se rencontrent, en certains endroits, des parties noires et brunes. » (Heim, *l. c.*)

dont j'ai parlé me tomba de nouveau sous les yeux ; en le retournant, je remarquai de l'autre côté quelques traits représentant évidemment la jambe postérieure d'un animal. Le dessin n'apparaissait que d'une façon confuse et ne pouvait être interprété que par un œil très-exercé ; il était resté tout à fait invisible à M. le conservateur des collections entre les mains duquel il avait passé. J'entrepris, au moyen d'acides et d'huile de térébenthine, de le débarrasser de l'épaisse couche graisseuse et calcaire qui l'enveloppait comme d'une croûte. Les traits devinrent de plus en plus nets. Je vis enfin apparaître l'image à peu près complète d'un quadrupède. »

C'était une gravure à la pointe d'une grande finesse. M. Heim courut aussitôt annoncer sa découverte au D$^r$ Keller. Les instituteurs furent prévenus ; la caverne fut murée afin qu'aucun profane n'y pût pénétrer, et l'on décida que des fouilles régulières seraient entreprises au printemps [1]. Ces précautions étaient justifiées par l'intérêt exceptionnel qu'offrait la pièce capitale dont je mets des dessins et un moulage sous vos yeux. (Voir pl. I, f. 1 et 2 ; le n° 1 représente le bois sous sa forme réelle, le n° 2 le dessin développé).

La gravure à la pointe qui avait si vivement frappé le professeur Heim et le D$^r$ Keller représentait, en effet, un renne debout dans l'allure d'un animal qui se promène en broutant. La tête, légèrement inclinée vers la terre, est reproduite avec une délicatesse de lignes extraordinaire. Les divers dessins que j'ai déposés sur le bureau [2] ne rendent qu'imparfaite-

---

[1] Depuis, le grand conseil de Schaffouse s'est emparé de la caverne avec l'intention de la faire exploiter pour le compte du canton.

[2] 1° Le dessin lithographié envoyé par le D$^r$ Keller aux principaux archéologues français et étrangers; 2° le dessin annexé au mémoire du professeur Heim. — Celui que nous donnons est inédit. Il a été exécuté sur un excellent moulage dû à M. Abel Maître, par M. Naudin, dont la série de dessins déposée au Musée de Saint-Germain est si remarquable. Nous pouvons en certifier la parfaite exactitude.

ment les traits de l'original ; mais le moulage et surtout le moulage développé à l'aide de la gélatine, moulage que nous devons à l'habileté de M. Abel Maître dont j'ai déjà eu occasion de citer le nom devant vous, vous permet de vous faire une idée exacte de cette œuvre vraiment étonnante d'un des groupes les plus remarquables des premiers habitants de la Gaule.

Cette œuvre est-elle donc authentique? et si elle est authentique, à quelle période de notre histoire primitive doit-on la rattacher? Quel enseignement ressort pour nous de ce fait inattendu? Dans quelle mesure les hommes de science doivent-ils adhérer aux conclusions de toutes sortes que l'on peut vouloir en tirer? Telles sont les questions dont j'ai demandé l'autorisation d'entretenir un instant l'Académie.

Et d'abord, il est clair, Messieurs, que si je me suis permis de présenter à votre compagnie la reproduction de cette gravure, c'est que je crois et que je crois fermement à son authenticité. Ce n'est point là seulement une impression de sentiment fondée sur le récit du Dr Heim, qui fait cependant déjà autorité ; c'est une opinion raisonnée que j'espère vous faire partager. J'ai fait, dans ce but, le voyage de Zurich. J'ai longuement entretenu le Dr Keller et le professeur Heim. Je me suis fait redire toutes les circonstances de la découverte ; puis, de retour à Paris, en présence des dessins et des moulages que je rapportais à défaut de l'original, j'ai groupé autour de ce fait nouveau tous les faits anciens analogues (et vous allez voir qu'ils sont déjà très-nombreux) ; et je suis arrivé à conclure que le doute n'est pas possible. J'ose dire que nous sommes en face d'un fait ayant tous les caractères de la certitude, d'un fait historique de très-grande conséquence et qui mérite, à tous égards, l'attention d'un corps savant.

Ce n'est pas d'aujourd'hui, vous le savez, que l'on a trouvé

des ossements travaillés dans les cavernes. Dès 1864, Édouard Lartet publiait dans la *Revue archéologique*, avec le concours de Henry Christy, un remarquable article où il signalait les résultats obtenus par lui à la suite de fouilles opérées dans la Dordogne [1]. Une vitrine de la première salle de l'Histoire du travail, à l'Exposition universelle de 1867, contenait les principaux spécimens de ces naïfs débuts de nos pères dans les arts du dessin. Cette exhibition des deux ou trois plus belles collections qui existassent alors eut un grand succès. Toutefois bien des doutes, bien des incertitudes restèrent dans les esprits. On se demandait, alors, ce que dans cette voie de recherches l'avenir tenait en réserve. Depuis *dix ans* la question a marché et je crois qu'elle est assez mûre pour être portée à votre tribunal. Il manque, en effet, toujours quelque chose à une vérité tant qu'elle n'a pas, pour ainsi dire, reçu de vous droit de cité.

Je vais m'efforcer de poser en quelques mots, aussi nettement que possible, les termes du problème, en dégageant des obscurités qui semblent encore les envelopper les éléments de solution qu'il contient. Toutefois il est un côté, le côté géologique, que je n'aborderai pas, non-seulement parce qu'il n'est aucunement de ma compétence, mais parce que je ne puis rien avoir à en dire dans une Académie dont l'un des membres est l'homme, je ne dis pas de France, mais d'Europe, qui connaît le mieux cette question [2].

Il y a dix ans, on avait signalé une *soixantaine* de cavernes. On en connaît aujourd'hui plus de *cinq cents* [3]. La

---

[1] Cf. *Revue archéol.*, Nouv. série, T. IX, p. 233 (1864), et E. Dupont : *l'Homme pendant les âges de la pierre dans les environs de Dinant-sur-Meuse*. Bruxelles, 1871.

[2] M. J. Desnoyers, auquel nous devons un travail sur les cavernes aujourd'hui classique. Voir notre préface.

[3] Il faudrait dire *quatre cents* si l'on tenait compte des *stations* de l'âge de la pierre qui, par la nature des silex travaillés et le caractère des ossements qu'elles renferment, se rattachent directement à l'époque des cavernes.

*Commission de la topographie des Gaules* a même pu, avec le secours de ses correspondants et le concours de M. Gabriel de Mortillet, attaché des Musées nationaux, en dresser une carte qui va paraître. Je vous en ai apporté la première épreuve [1]. Ces cinq cents cavernes n'appartiennent pas à moins de cinquante et un départements et deux cent soixante et une communes. Cinquante, en outre, sont signalées tant en Belgique qu'en Bavière et en Suisse. On en découvre tous les jours de nouvelles. Je ne parle toujours que des cavernes ou abris qui ont été habités par les populations dont le renne était la principale nourriture [2]. Si l'on compte en plus les stations à air libre de la même époque, on arrive à dépasser le nombre de quatre cents. Mais ce n'est pas seulement le nombre des cavernes habitées reconnu jusqu'ici en Gaule qui en constitue l'importance, c'est le caractère d'homogénéité qui se manifeste dans tous les produits des fouilles qui y ont été faites. En sorte qu'il n'y a pas là un réceptacle banal, pour ainsi dire, et d'époque indéterminée, comme le lit des rivières où, depuis l'origine du monde, tous les siècles peuvent être plus ou moins représentés au sein du sable et de la vase ; il y a un ensemble d'habitations parfaitement circonscrites entre des dates certaines, relativement, du moins, à d'autres phénomènes du même ordre [3] ; je veux dire que la civilisation que j'appellerai *troglodytique* commence à un moment déterminé, celui où les grands animaux de l'époque diluvienne, le mammouth, le rhinocéros, le grand cerf, l'ours des cavernes, c'est-à-dire

---

[1] Cette carte a paru et fait partie du IV$^{me}$ fascicule du *Dictionnaire archéologique de la Gaule* (époque celtique).

[2] Voir la liste des cavernes accompagnant la carte du *Dictionnaire archéologique de la Gaule*. — Nous reproduisons cette liste, annexe A, à la fin de ce volume.

[3] Il faut ajouter que les détritus à silex travaillés et ossements de renne, sont dans quelques cavernes, comme celle de Lortet, recouverts de stalagmites qui les isolent complètement, depuis un temps considérable, des couches superficielles.

l'ensemble des races dites éteintes va disparaître, et finit avec l'apparition de la pierre polie, des animaux domestiques, le *chien*, le *bœuf*, le *mouton*, le *porc*, et des céréales, le *froment*, l'*épeautre* et l'*orge*. Et ce ne sont pas là, Messieurs, des conjectures ; cinq congrès internationaux ont déjà discuté ces faits, qui ont donné lieu à bien des hypothèses, à bien des appréciations diverses. Les hypothèses seront discutées longtemps encore. Les faits sont, aujourd'hui, universellement admis. Ce sont des faits d'observation.

Ces faits peuvent se résumer ainsi :

1° Sur le sol de l'ancienne Gaule existe un nombre considérable de cavernes, abris sous roche ou stations (plus de *quatre cents* déjà ont été explorées) dans lesquels ont séjourné, d'une manière fixe, ou temporaire, une série plus ou moins longue de générations humaines.

2° Ces *troglodytes* ont probablement assisté à la disparition du mammouth, du grand ours, du grand cerf, du rhinocéros, dont les débris se trouvent associés, dans les grottes à des silex travaillés de main d'homme.

3° La principale nourriture des hommes des cavernes était le *renne* et le *cheval sauvage* ; le renne surtout, dont les ossements se rencontrent en nombre considérable dans les cavernes habitées.

4° Les hommes réfugiés dans ces cavernes avaient pour toute arme des *silex* taillés à éclats, pour outils des *silex* également et des instruments en os et en bois. Ils allumaient dans leurs retraites des foyers dont nous retrouvons de nombreuses traces. L'art de la poterie paraît leur avoir été à peu près inconnu.

5° Ces hommes, comme le prouvent déjà nombre de squelettes de provenances incontestées, avaient la même conformation, la même taille moyenne que nous, le front élevé

et portant tous les indices d'une race forte et intelligente [1].

6° Le temps pendant lequel les cavernes ont été habitées est difficile à déterminer, tout ce que l'on sait c'est qu'il a pris fin au moment très-nettement défini où se montrent, avec la pierre polie, les *monuments mégalithiques* et les animaux domestiques.

Écoutez ce que dit à ce sujet un habile géologue, M. Édouard Piette, à qui appartient la collection que *voici* [2], produit des fouilles qu'il a fait exécuter, sous sa direction, dans la grotte de *Gourdan* (Haute-Garonne) [3] :

« C'est sur les assises d'origine glaciaire où ne se voit
« encore aucun vestige d'industrie humaine que l'homme s'est
« installé pendant l'âge du renne. Cette première assise
« *glacière*, composée d'argile jaune et de rochers nus, sert,
« en effet, de base à une *couche de terre mêlée de cendres et*
« *de charbons, pleine d'ossements brisés et de silex taillés*
« (p. 6). *Or, ce n'est ni l'action des glaciers, ni les déborde-*
« *ments des fleuves qui ont apporté les éléments de cette cou-*
« *che.* L'HOMME SEUL A ÉTÉ L'AGENT CRÉATEUR DE CES STRATES.
« Seul il les a formées, peu à peu, en allumant du feu sous
« la voûte qui l'abritait, en jetant autour de lui les restes de
« ses repas, en abandonnant sur le sol les ossements des
« animaux dépecés, les outils en silex émoussés, les os taillés
« hors d'usage, les ornements brisés ou perdus. *Pendant la*
« *longue série des siècles qu'il a fallu pour former cette as-*
« *sise* [4], des rochers ont continué de temps à autre à se dé-

---

[1] Voir la remarquable publication de MM. de Quatrefages et Hamy, intitulées : *Crania ethnica*. Paris, 1873-74.

[2] Cette collection a été mise, après la séance, sous les yeux des membres de l'Institut qui ont pu l'examiner à loisir. Elle a figuré, depuis, à l'Exposition internationale de géographie, en 1875.

[3] Piette, *la Grotte de Gourdan pendant l'âge du renne*, extrait des *Bulletins de la Société d'anthropologie* de Paris, séance du 18 avril 1873.

[4] Il y a là une exagération évidente. M. Piette estime à 3,000 les mâchoires recueillies par ses fouilleurs à Gourdan. Supposons une tribu de *cent* personnes adultes et ne passant dans la caverne que les six mois les plus rudes de l'année,

« tacher de la voûte. L'homme les laissait dans la grotte
« quand ils étaient trop gros, s'installait autour d'eux, et le
« sol en s'élevant par l'accumulation des débris de cuisine fi-
« nissait par les enfouir. *J'en ai mesuré un*, dit M. Piette,
« *qui n'a pas moins de trente mètres cubes*. Des stalagmites
« s'élançant de quelques-uns de ces blocs s'unissent à des
« stalactites qui descendent de la voûte. *Les assises qui re-*
« *présentent l'âge du renne dans la grotte de Gourdan* ont
« ordinairement TROIS MÈTRES DE PROFONDEUR. En certains
« endroits, elles atteignent SIX MÈTRES de puissance. Leurs
« strates supérieures sont noirâtres et ont en moyenne un
« mètre d'épaisseur. Formées presque exclusivement de cen-
« dres charbonneuses et de débris divers, elles contiennent
« en grande abondance des aiguilles et des flèches en bois de
« renne. Les gravures y sont mal conservées, précisément
« parce que l'action corrosive des cendres a dû hâter leur des-
« truction. Les strates inférieures sont jaunâtres et mêlées
« de terre. *Les gravures y ont une conservation parfaite.* »

Cette description de la grotte de Gourdan ne laisse rien à désirer. Vous voyez de quel milieu sortent les silex et objets travaillés dont je vous apporte ici les spécimens les plus curieux, que M. Édouard Piette a bien voulu me confier pour vous être présentés. Vous pouvez vous figurer à peu près, d'après cet exposé, ce que doit être la caverne de *Thaïngen*.

Et quels sont les animaux que M. Piette a reconnus au milieu de ces amas de cuisine ? *Avant tout* 1° le RENNE, dont on a rencontré, estime-t-il, *trois mille mâchoires* (p. 27); 2° le cheval sauvage; 3° le cerf; 4° le bos primigenius (bœuf sauvage); 5° la chèvre sauvage; 6° le bouquetin; 7° le chamois;

---

deux rennes par semaine auraient à peine suffi à la nourriture de nos troglodytes, soit 8 rennes par mois, 48 rennes par an, 4,800 rennes en cent ans. — Admettons que la caverne ait été quelquefois vidée, doublons la période; en deux cents ans notre horde aura certainement laissé plus de *trois mille* mâchoires dans son repaire. Y a-t-il lieu, en conséquence, de parler *d'une longue série de siècles*. Rien n'est plus dangereux dans la science que les expressions vagues.

8° le sanglier ; 9° l'ours ordinaire ; 10° le loup ; 11° la martre ; 12° le renard ; 13° l'antilope saïga ; 14° le campagnol ; 15° le lièvre ; 16° le lagopède ; 17° le tétras des saules, le *canard*, enfin, et peut-être, la *poule* [1].

C'est un ensemble d'animaux qui se trouvent presque sans variétés dans toutes les cavernes habitées [2].

Le chien domestique, le mouton, le porc, le bœuf de labour ne se rencontrent point, au contraire, dans les listes dressées par les naturalistes les plus compétents à la suite de l'examen des ossements des cavernes. Nouvelle preuve que nous sommes en face d'une civilisation toute spéciale.

Eh bien, *quelles sont les représentations* figurées sur les bois de renne ou lames d'ivoire sortis des cavernes? Voici la liste des dessins recueillis par M. Piette dans la grotte de Gourdan : 1° le *renne ;* 2° le *cheval ;* 3° le *chamois ;* 4° la *chèvre ;* 5° l'*antilope saïga ;* 6° l'*élan ;* 7° le *bœuf sauvage ;* 8° le *loup ;* 9° le *sanglier ;* 10° le *phoque ;* 11° le *bouquetin ;* 12° le *canard* [3].

Le renne, le cheval, la chèvre, le bouquetin, le loup, le renard, sont d'une ressemblance incontestable.

Or, ce sont là justement, Messieurs, les animaux au milieu desquels vivait l'homme des cavernes, qu'il avait sous les yeux, dont la chasse faisait sa principale occupation, la

---

[1] Les animaux signalés par M. Heim dans la caverne de Thaïngen sont, dans la couche noire : 1° le *lièvre*, qui reparait aussi dans la couche rouge ; 2° le *renne*, en grande abondance ; 3° le *cerf*, également abondant ; le renne était plus abondant dans la couche noire que dans la couche rouge ; 4° le *cheval*, dans les deux couches ; 5° la *perdrix de neige* ; 6° le *renard* ou le *loup*. Il faut se rappeler que M. Heim n'a fait qu'une seule fouille de quelques heures. MM. les régents de Thaïngen avaient de plus trouvé, dans les premiers jours, des lamelles bien conservées d'une molaire d'éléphant, une dent d'hyène et des débris d'ours.

[2] M. Van Beneden a reconnu la présence des animaux suivants dans les cavernes de Belgique fouillées par M. Edouard Dupont : le renne, le cheval, le cerf, la chèvre, le bouquetin, le chamois, le bœuf, le sanglier, l'ours, le renard, le lièvre, le campagnol, le glouton et plusieurs espèces d'oiseaux. La faune était donc alors à peu près la même dans le midi et dans le nord de la Gaule.

[3] Je donne la liste dressée par M. Piette.

chair et la moelle sa principale nourriture. Quelques-uns de ces dessins sont, comme celui de *Thaïngen*, d'une merveilleuse exactitude. Un naturaliste seul ou un homme toujours en présence de l'animal a pu rendre, avec cette expression, ses allures et ses formes. Un de vos confrères de l'Académie des sciences, M. le docteur Roulin [1] à qui je les ai soumis et qui, mieux que personne, connaît et les animaux sauvages et les animaux domestiques, vous confirmera ces appréciations.

Vous pouvez d'ailleurs en juger vous-mêmes. Comparez au renne de Thaïngen les calques de rennes pris dans les ouvrages de Frédéric Cuvier [2], de Richardson [3], et de Schreber [4], que le docteur Roulin a bien voulu choisir lui-même. Je les dépose sur le bureau. De quel côté est la plus grande exactitude? Il serait difficile de le dire [5]. Remarquez surtout les palmes dentelées du renne des cavernes, particularité généralement ignorée. Voyez avec quelle perfection elle est rendue sur notre bois de renne. Le dessin emprunté à Schreber n'est certainement pas plus saisissant. Ce sont là des détails qu'un faussaire n'inventerait pas.

Et maintenant, combien de cavernes à ossements travaillés et sculptés connaissons-nous déjà (car les données de la statistique en pareille matière sont d'un secours précieux)? Nous en connaissons déjà quinze au moins, pour ne parler que des plus importantes. Dans le Périgord, les grottes ou abris déjà célèbres des *Eyzies*, de *Laugerie-Basse* et de *la Madelaine* (communes de Tursac et de Tayac). Dans les vallées pyrénéennes (Ariége, Haute-Garonne et Hautes-Pyrénées), les grottes d'*Alliat*, de *Massat*, d'*Aurensan inférieure*, de *Gourdan*

---

[1] Nous avons eu la douleur de perdre, peu de temps après, le Dr Roulin.
[2] Frédéric Cuvier, *Mammifères du Muséum*.
[3] Richardson, *Fauna Borealis Americana*, p. 941.
[4] Schreber, *Zoologie*, pl. CCXLVIII, A, B, C, D et E.
[5] Ces dessins sont déposés au Musée Saint-Germain.

et de *Lortet*. Les grottes ou abris de *Bruniquel*, au nombre de deux, dans le Tarn-et-Garonne ; celles de *La Chaise* (commune de Vouthon) dans la Charente, de *Chaffaud* dans la Vienne, de *Châtel-Perron* dans l'Allier, de *Veyrier* dans la Haute-Savoie, et enfin de *Thaïngen* en Suisse. Je ne parle pas des grottes de Belgique où *l'art troglodytique* est beaucoup moins développé.

Le nombre des objets travaillés [1] extraits de ces grottes dépasse certainement un millier. Le nombre des silex ouvrés serait incalculable. C'est, comme vous voyez, un ensemble de faits dignes de la plus sérieuse attention.

Mais il ne faut pas croire que les hommes des cavernes soient arrivés de prime-abord et sans tâtonnement au degré de perfection qu'ils ont atteint comme artistes, permettez-moi le mot, car ils méritent cette épithète. Les cavernes se divisent en deux groupes suffisamment distincts et qu'il est facile de reconnaître au musée de Saint-Germain, grâce à l'ordre méthodique apporté par M. de Mortillet au classement de la salle de la pierre. Le premier groupe, incontestablement le plus ancien, renferme des cavernes où le grand ours et le mammouth, dominent (c'est l'âge du mammouth de Lartet). Aucun objet en os ou en bois travaillé ne s'y rencontre. Les os travaillés n'apparaissent que plus tard [2]. C'est alors seulement que, dans les grottes du type

---

[1] Nous comprenons dans ce nombre les aiguilles à chas, et les flèches et harpons en bois. Nous ne saurions dire quel est le nombre des objets sur lesquels ont été constatés des dessins. Ce serait une statistique utile à faire.

[2] M. de Mortillet (*Congrès de Bruxelles*, p. 436) admet une époque intermédiaire à laquelle il donne le nom d'*époque de Solutré;* l'existence de cette époque ne me paraît pas encore nettement démontrée. Les silex de Solutré appartiennent certainement à un type spécial, mais est-ce une raison pour en faire une époque distincte? Il me semble plus prudent de ne reconnaître jusqu'à nouvel ordre que deux *grandes époques* : celle du silex sans mélange d'os ou bois travaillé avec présence du mammouth et de l'ours des cavernes ; et celle du *bois travaillé* avec prédominance du renne. M. de Mortillet reconnaît lui-même qu'il y a débat au sujet de l'époque de Solutré. Les deux autres grandes époques sont, au contraire, reconnues par tout le monde. « Le travail grossier

dit de *la Madelaine* (âge du renne de Lartet), commencent à se multiplier les flèches barbelées, les bâtons de commandement sculptés ou gravés, les fines aiguilles en os, les harpons et poignards ornementés [1]. Mais il est bon de remarquer qu'à cette époque le mammouth, le grand ours, le cerf mégacéros ont disparu depuis longtemps. On n'en trouve plus trace dans les couches qui contiennent les beaux dessins que je mets sous vos yeux. L'art de *la Madelaine*, pour lui donner le nom du groupe auquel il appartient, n'est donc point un art primitif. Il n'apparaît qu'après de longs siècles de tâtonnement, il représente le point culminant auquel les *artistes* des cavernes ont pu arriver après de longs efforts. Il n'est peut-être pas défendu de croire que cet art ne s'est définitivement développé qu'au contact des hommes de la pierre polie et à une époque où la Gaule méridionale était déjà en rapport avec la civilisation des contrées méditerranéennes. La statuette en ivoire trouvée à *Laugerie-Basse*, et que nous reproduisons ici, fig. 6, d'après une photographie, tendrait à le prouver [2].

6. Statuette de Laugerie-Basse.

En tous cas, Messieurs, les faits dont nous venons de dérouler rapidement le tableau devant vous, et dont le nombre s'accroît tous les jours, ne peuvent, vous le comprenez

et primitif de l'époque du Moustier, dit M. de Mortillet, se transforme et fait place à Solutré, et dans les cavernes du même type, à un travail de la pierre beaucoup plus perfectionné, tellement perfectionné même que quelques personnes ont cru que cette époque devait servir de transition entre la pierre taillée et la pierre polie. Mais cette supposition n'a pas de fondement. » Il n'en est pas moins vrai qu'elle est encore soutenue par de très-bons esprits.

[1] Voir pl. II.
[2] Cette statuette de femme, en ivoire à moitié poli, fait partie de la collection

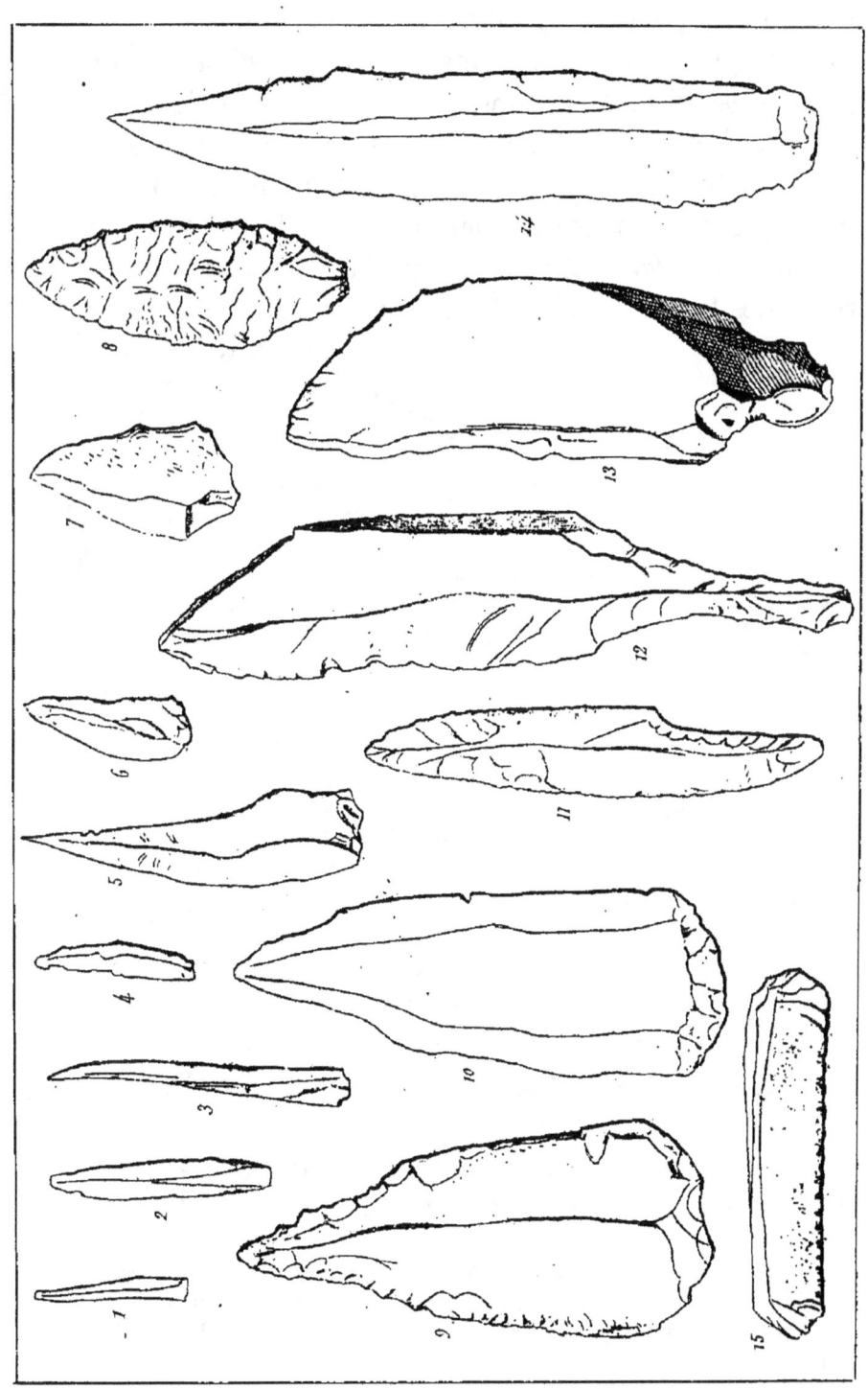

SILEX TAILLÉS DES DIVERSES STATIONS DU PÉRIGORD

déjà, être attribués à des jeux du hasard. La coïncidence répétée des mêmes silex (V. pl. III) avec les mêmes espèces d'animaux sauvages, autour de foyers allumés par l'homme sur des points si distants les uns des autres, en Belgique, en Béarn, en Périgord, en Suisse ; l'absence de toute *pierre polie*, aussi bien que de *vases en terre* et d'animaux domestiques dans ces mêmes cavernes ; l'identité des procédés de gravure à *Gourdan*, à *Laugerie-Basse*, à *Thaïngen;* la conformité des types gravés avec les espèces alors vivantes et

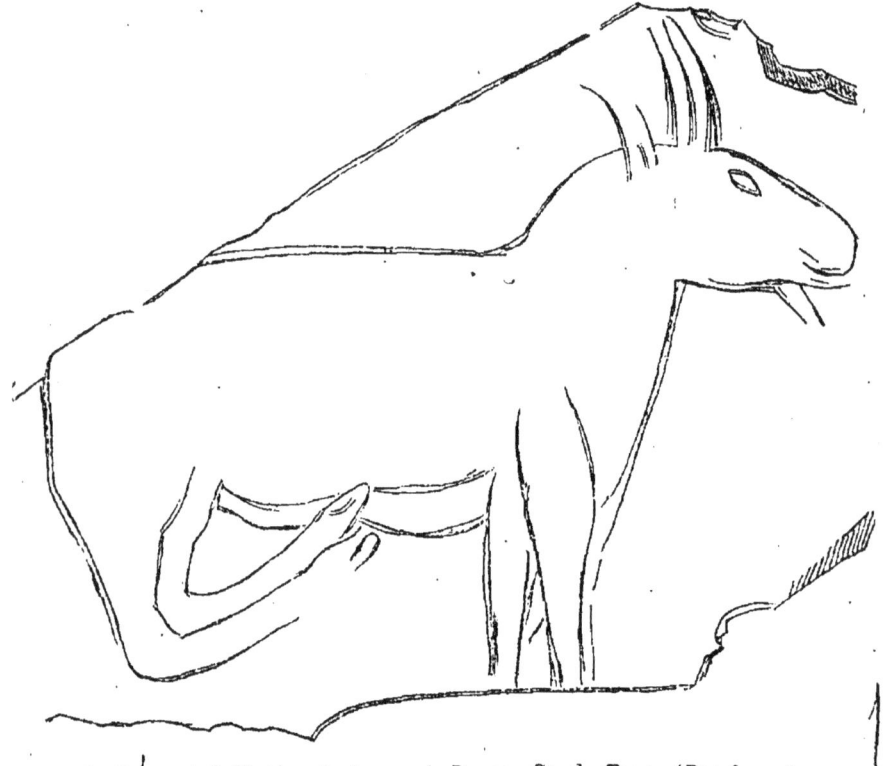

7. B*o*quetin? *Station de Laugerie-Basse,* C*ᵉ de Tayac* (*Dordogne*)

dont quelques-unes sont devenues depuis si rares parmi nous, ou même, comme le renne, ont émigré vers le Nord ;

de M. le marquis de Vibraye. Note de M. de Vibraye dans les *Comptes rendus de l'Acad. des sciences*, t. LXI, séance du 5 septembre 1865. Tirage à part, avec planche, f. 2. Elle rappelle certaines statuettes égyptiennes en bois, servant de manche de cuiller.

tout cela, ce me semble, doit faire disparaître le doute de vos esprits. Nous donnons ici deux spécimens de ces gravures, provenant de Laugerie-Basse, C° de Tayac (Dordogne). Ed. Lartet voyait dans l'un un bouquetin (fig. 7), dans l'autre (fig. 8), la partie postérieure d'un aurochs ou Bos primigenius.

Reste à savoir jusqu'à quelle profondeur nous devons descendre dans la série des couches historiques pour arriver à l'ère où les nomades chasseurs de rennes dominaient dans nos montagnes et nos vallées.

Cette question est des plus importantes : il nous est impossible de ne pas en dire un mot ici, bien que nous nous soyons interdit tout empiétement sur le terrain de la géologie. Si, en effet, l'époque où les cavernes ont commencé à être habitées en Gaule est indéterminable aujourd'hui par le seul secours de l'archéologie, si c'est même un problème qui nous paraît d'une manière absolue ne pouvoir de longtemps sortir du domaine des hypothèses, dans l'ignorance où nous sommes des lois météorologiques qui ont présidé aux changements de climat et de faune que cette longue période a traversés depuis l'âge du mammouth jusqu'à la fin de l'époque du renne, il est moins audacieux de se demander vers quel siècle approximativement ont pris fin les habitudes troglodytiques. Pour nous, qui n'admettons point d'époque intermédiaire entre l'âge des cavernes et l'âge de la pierre polie [1], la question revient à déterminer le commencement de la grande révolution à laquelle nous devons, avec la pierre polie, l'introduction dans nos contrées des animaux domestiques. Or, la solution du problème ainsi retourné devient beaucoup plus simple. Il n'est plus compliqué de toutes ces considérations de modifications de faune,

---

[1] Nous sommes même convaincu, aujourd'hui, que certaines cavernes ont été habitées par les Troglodytes et leurs troupeaux de rennes assez longtemps encore après le commencement de la civilisation de la *pierre polie*.

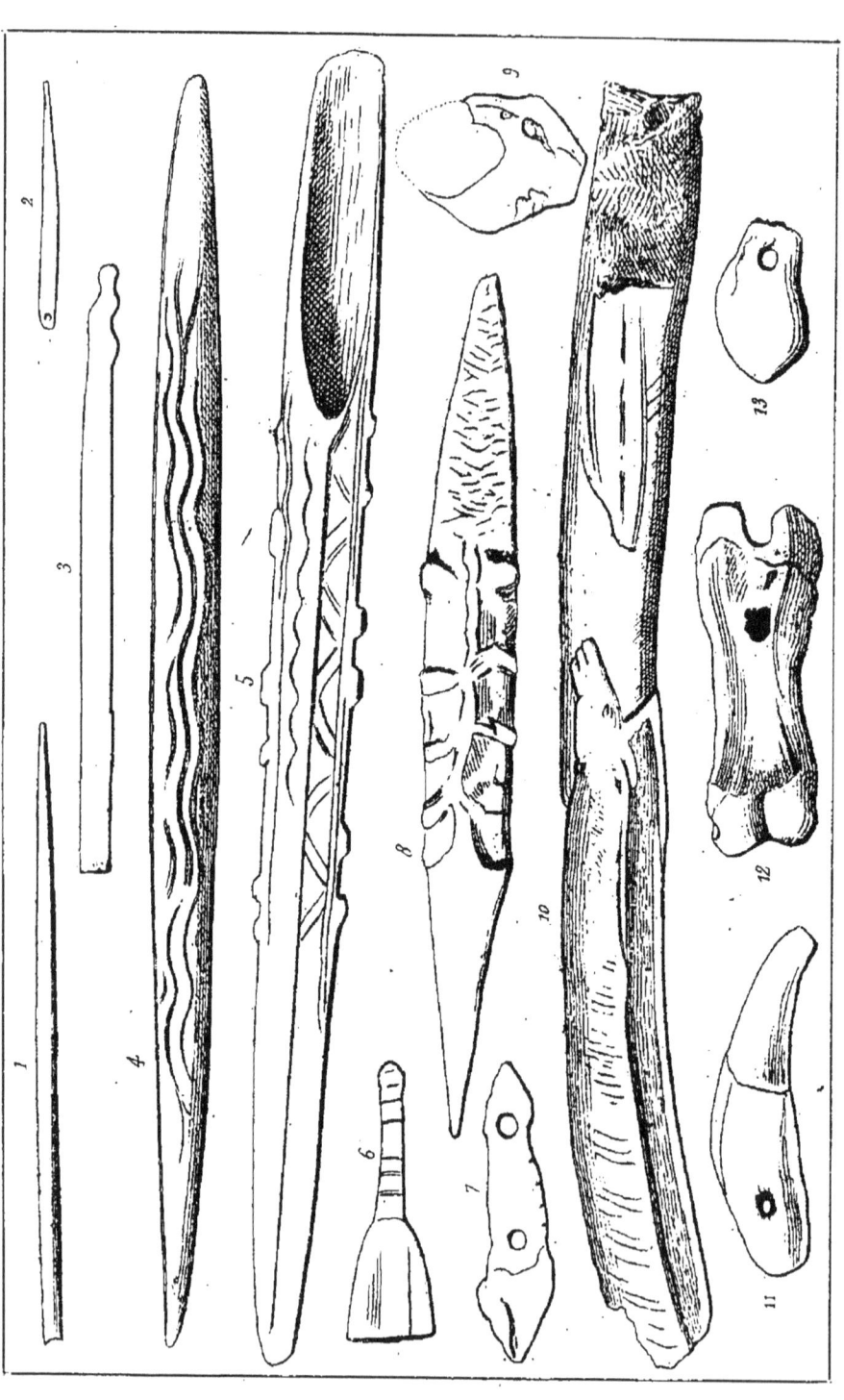

FIGURES, ORNEMENTS ET USTENSILES

de flore, de climat, de retrait ou de retour des glaciers, qui obscurcissent si singulièrement la question des cavernes habitées, en ouvrant à l'imagination les perspectives les plus lointaines. Avec la *pierre polie*, nous nous trouvons dans de tout autres conditions. Tout, à cette époque, appartient au *monde actuel*, à *notre monde historique.* Non-seulement nous sommes déjà en présence de groupes humains qui ont pour le moins les plus grands rapports physiques avec les races actuelles de l'Europe [1], mais nous savons que ces hommes vivaient avec les mêmes *animaux domestiques* que nous, qu'ils cultivaient la terre, bâtissaient des monuments funéraires dont quelques-uns subsistent encore aujourd'hui, et offraient l'aspect d'une société régulièrement établie. Bien qu'il semble y avoir, au premier abord, comme on l'a dit, entre l'époque des cavernes et l'époque de la pierre polie un immense hiatus, ces deux époques se touchent incontestablement.

Aux *silex taillés à éclats*, aux lames de couteaux de *Gourdan*, de *La Madelaine* ou de *Thaïngen*, succèdent tout à coup non pas seulement des haches polies en *silex*, mais en *pierre dure*, *serpentine*, *chloromélanite*, *fibrolithe*, *saussurite*, *jadéite*, et peut-être jade ou néphrite, minéral que nous ne retrouvons plus en Europe [2]. On rencontre, à côté des

---

[1] Voir au musée de Saint-Germain le moulage des crânes recueillis par M. L. Lartet dans la caverne de Cro-Magnon.

[2] M. de Fellenberg, à qui M. le D$^r$ Gross avait communiqué six haches provenant de la station de Locras, les détermine ainsi :

| N° 1. | 845,575 | grammes. | 4,364 | densité. | Jadéite. |
|---|---|---|---|---|---|
| 2. | 363,660 | » | 3,348 | » | » |
| 3. | 138,045 | » | 3,004 | » | Néphrite. |
| 4. | 73,085 | » | 3,021 | » | » |
| 5. | 22,155 | » | 2,996 | » | » |
| 6. | 17,467 | » | 2,990 | » | » |

Il ajoute : « Quoique le nombre des hachettes de jadéite et de néphrite recueillies dans nos lacs soit petit, comparativement à celui des haches façonnées avec des pierres indigènes, leur présence ne dénote pas moins, selon moi, une *immigration de peuples ayant apporté ces objets avec eux*. Car la néphrite

grossières rondelles en coquillage, des grains de colliers en *calaïs*, espèce de turquoise qu'il faudrait aller aujourd'hui chercher au moins dans le Caucase. Je dépose sur le bureau onze haches en *néphrite* ou jadéite (quatre en néphrite, sept en jadéite) appartenant, l'une au musée de Saint-Germain, les autres à la collection du Dr Gross, de Neuveville (Suisse), qui a eu la gracieuseté de me les confier ; toutes proviennent des stations de la pierre polie du lac de Bienne, *Locras* et *Gérofin* [1]. Vous pouvez juger par ces spécimens de la distance qui sépare, sous le rapport du travail de la pierre, les populations de *l'âge du renne* de celles de *l'âge de la pierre polie*. D'un autre côté, la distribution géographique des monuments (*dolmens* et *allées couvertes*) qui caractérisent cette seconde époque de la pierre, dite époque *néolithique*, en opposition à la première, celles des cavernes, dite *paléolithique*, est toute différente, comme la *carte des dolmens* suspendue dans la salle, à côté de la *carte des cavernes*, le démontre amplement [2]. Enfin les objets et animaux associés à la pierre polie sont, comme je l'ai dit plus haut, tout autres que ceux des cavernes à l'époque du renne.

Il y a donc bien, dans la marche de la civilisation en Gaule comme plusieurs naturalistes l'ont remarqué, un véritable hiatus entre les deux époques [3]. Il y a là deux civilisations

---

n'est connue comme indigène qu'en Turkestan et en Sibérie, aux environs du lac Baïkal. La jadéite vient de la Chine, de la province de Kiang-Si, au sud de Nankin. » *Les Habitations lacustres du lac de Bienne*, par le Dr Gross, p. 8 (1873).

[1] J'ai confié ces haches, avec l'autorisation de M. le Dr Gross, à M. Damour, si connu par ses belles analyses minérales. J'attends le résultat de ses recherches, qu'il sera curieux de rapprocher des travaux de M. de Fellenberg. La *Revue archéologique* publiera les analyses de M. Damour. Cette question de la nature et de la provenance des haches polies en pierre dure est, en effet, des plus importantes.

[2] Les minutes de ces cartes sont déposées au Musée de Saint-Germain où on peut les consulter. — Voir plus loin l'article *Monuments primitifs de la Gaule* et la carte des dolmens qui accompagne le 3e fascicule du *Dictionnaire archéologique* (époque celtique).

[3] Quelques esprits aventureux ont même été jusqu'à prétendre qu'entre ces

superposées; et s'il y a progrès de l'une à l'autre, progrès évident, c'est un progrès subit et à un certain moment, pour ainsi dire, instantané. Pourtant les deux époques se touchent et se pénètrent sans qu'il soit possible de placer entre elles aucune période intermédiaire. Des faits, des faits hors de toute contestation, prouvent que toutes les fois qu'il y a coïncidence dans les stations des deux époques, la pierre polie se trouve directement et sans intermédiaire superposée et quelquefois mêlée aux débris de l'âge du renne. M. Piette me paraît avoir parfaitement démontré cette vérité par de nombreux exemples tirés de ses propres fouilles [1].

Mais n'y a-t-il pas, de cette lacune apparente dans la marche de la civilisation en Gaule, une explication bien simple et conforme aux données générales de l'histoire? C'est que les populations de l'âge de la pierre polie étaient des populations nouvelles et distinctes de nos Troglodytes, populations venues du nord-est en particulier, selon nous, mais exceptionnellement aussi, quoiqu'en moindre nombre, du Caucase, par la vallée du Danube. Ces populations apportaient avec elles des industries inconnues jusque-là, les animaux domestiques, l'art de l'élève du bétail, et des habitudes agricoles et sédentaires en opposition complète avec les habitudes plus nomades des chasseurs de rennes. Cela ne doit point nous étonner. L'histoire nous montre que partout aux *autochthones* ou *indigènes* [2] ont succédé des populations venues d'Orient.

Mais, Messieurs, l'âge de la pierre polie, tout tend à le

deux époques, pendant une assez longue période, la Gaule méridionale avait dû être inhabitée. Ce sont là des hypothèses sans aucun fondement.

[1] E. Piette, *la Grotte de Gourdan*, p. 18 et suivants.

[2] Ces expressions d'*autochthones* et d'*indigènes* nous paraissent aujourd'hui exagérées. Il serait plus prudent de dire que les Troglodytes représentent une migration antérieure et distincte de celle qui nous a apporté les animaux domestiques (10 janvier 1876).

démontrer¹, fut de très-bonne heure pénétré par l'invasion restreinte d'abord, puis bientôt très-sensible du bronze oriental. Or ces objets de bronze, que nous recueillons, que nous touchons, dont nous pouvons analyser le métal et étudier les formes, nous les retrouvons identiques, ainsi que je l'ai déjà dit ², dans les îles de la Grèce, sur les bords de la Baltique, dans les Iles Britanniques, en Suisse, en France et en Italie. Nous pouvons déterminer approximativement la date initiale de cette importation des métaux en Europe. Cette date ne peut dépasser le vingtième siècle avant notre ère, dix-neuf cents ans environ avant Jésus-Christ³. Elle doit descendre au XII°, sinon au X° siècle pour la Gaule.

Accordons à la pierre polie, période à laquelle personne n'assigne une très-longue durée, quinze cents ans d'existence, cela nous reporterait à peine à l'époque du second empire égyptien. L'âge de la pierre polie aurait donc commencé, en Gaule, longtemps après Ménès et n'aurait pris fin qu'à peu près à l'époque de Salomon. Ne sommes-nous pas là en pleine histoire, et n'est-ce pas trop isoler la Gaule du reste du monde que de donner à ces temps relativement si rapprochés de nous le nom de *temps anté-historiques?* Pourquoi l'étude de ces temps relèverait-elle plutôt des naturalistes que des érudits? Non, Messieurs, ces études, dès que l'on sort des époques diluviennes, dès que l'on a dépassé l'âge du mammouth et du grand cerf, dès que

---

¹ Voir, au Musée de Saint-Germain, la vitrine contenant les premiers bronzes trouvés sous les dolmens, en comparant ces objets aux objets similaires déposés dans la vitrine de l'*île de Chypre*. Voir aussi l'intéressant travail de M. le Dr Prunières sur les *Dolmens de la Lozère*, publié par la *Revue d'Anthropologie* du Dr Broca.

² Voir plus loin la *Note sur les Bronzes transalpins*.

³ C'est là la date à laquelle presque tous ceux qui se sont occupés de ces questions sont arrivés, bien que par des voies très-différentes. C'est en particulier la date assignée par M. Fouqué aux éruptions volcaniques de Santorin, qui semblent marquer pour la Grèce l'âge de transition de la *pierre* au *bronze*. Voir Fouqué, *Archives des missions*, 2ᵉ série, t. IV (1867).

l'on atteint la fin de l'âge du renne, sont pleinement de votre domaine; elles vous appartiennent de droit. Les géologues et les naturalistes peuvent vous signaler des faits nouveaux, c'est à vous de les interpréter et de les mettre en œuvre. On ne sait pas assez quels trésors historiques renferme la mythologie bien comprise, combien de faits réels cachent les vieilles épopées, et ce que l'étude de l'ornementation seule des vases et ustensiles des temps primitifs contient de renseignements précieux. La branche nouvelle de la science qui se développe aujourd'hui est sans doute surtout, ainsi que l'a si bien dit l'un de vos confrères, *extra-littéraire ;* on a tort de la qualifier d'*anté-historique*. Les faits nouveaux, révélés depuis une vingtaine d'années, apportent un accroissement notable à l'histoire; ils ne sont pas, si ce n'est pour l'époque diluvienne, en dehors de l'histoire. On ne saurait trop répéter ces vérités qui, méconnues, pourraient jeter l'archéologie nouvelle dans les voies les plus fausses.

L'époque des cavernes se rattache elle-même étroitement à cette chaîne indissoluble des temps historiques. Les troglodytes n'ont point, en effet, disparu avec l'avénement de la pierre polie. Les anciens n'ignoraient point l'existence de cette phase obscure qu'avaient traversée certains groupes humains. Ouvrez Pline, vous y lisez cette phrase : « Laterarias ac domos constituerunt primi Euryalus et Hyperbius fratres Athenis. *Antea specus erant pro domibus* [1]. »

Diodore de Sicile n'avait-il pas dit avant Pline, « que les premiers hommes menaient une vie misérable, qu'ils étaient sans abri et se réfugiaient l'hiver *dans les cavernes* [2] » ? Et

---

[1] Pline, *Hist. nat.*, liv. VII. c. LVII, 4, édit. Littré, t. I, p. 311. « Euryalus et Hyperbius frères établirent les premiers à Athènes les fabriques de brique et les maisons; *auparavant c'étaient les cavernes qui servaient de demeures.* »

(2) Diod. Sic., I, 8, « Ἐκ δὲ τοῦ κατ' ὀλίγον ὑπὸ τῆς πείρας διδασκομένους εἰς τὰ σπήλαια καταφεύγειν ἐν τῷ χειμῶνι κ. τ. λ. » Diodore, liv. III, c. 15,

Strabon ne nous apprend-il pas que de son temps encore « les *Parati*, les *Sossinati*, les *Balari*, et les *Aconites* de Sardaigne, vivaient *dans des grottes*[1] » ? Je ne vous rappellerai pas la fameuse phrase de Florus touchant les Aquitains ; elle a été citée par tous ceux qui se sont occupés des cavernes : « Aquitani, callidum genus, in *speluncas* se recipiebant, [César] jussit includi ; » ni celle de Tacite, touchant les Germains, « *qui solebant subterraneos specus aperire* suffugium hiemi et receptaculum frugibus[2], » quoiqu'il soit bien permis de voir encore là des restes d'anciennes habitudes troglodytiques. Mais celui de vos confrères qui représente ici plus spécialement la géographie[3] me reprocherait de ne pas me souvenir qu'au quinzième siècle une partie des îles Canaries était encore habitée par des troglodytes : « *Les hommes ne construisent point de maisons*, dit Cadamosto, *ils n'habitent que les grottes des montagnes, leurs armes sont des pierres et des espèces de javelots ou lances de bois aussi dur que le fer et dont la pointe est armée d'une corne aiguë et durcie au feu*[4]. » Ne se croirait-on pas au milieu de nos hommes des cavernes de l'âge du renne ? C'est ainsi que le passé se relie au présent et que nous pouvons étudier les *âges primitifs*, non-seulement dans les nouveaux musées[5] qui se fondent partout en Europe, mais

---

parle, de plus, de troglodytes vivant encore de son temps autour du golfe Arabique. Il va même jusqu'à donner à l'une de ces contrées le nom de Troglodytique. « Περὶ δὲ τῶν ἐθνῶν τῶν κατοικούντων τήν τε παράλιον τοῦ Ἀραβίου κόλπου καὶ Τρωγλοδυτικήν. »

[1] Strab., liv. V, p. 225. « Πάρατοι, Σοσσινάτοι, Βάλαροι, Ἀκώνιτες, ἐν σπηλαίοις οἰκοῦντες. »

[2] Tac., *Germ.*, ch. XVI.

[3] M. d'Avezac, dont la science déplore aujourd'hui la perte.

[4] *Mémoires de la société d'ethnologie*, t. I (1re partie), p. 137. Mémoire de M. Sabin Berthelot.

[5] Des musées de ce genre existent aujourd'hui, pour ne parler que des principaux, à Copenhague, Stockholm, Hanovre, Schwerin, Mayence, Zurich, Berne, Milan, Parme, Reggio, Bologne, Florence et Pérouse. Le Musée de Saint-Germain, grâce à de nombreux moulages, réunira bientôt les principaux spécimens contenus dans ces divers musées.

dans les textes que nous ont transmis les auteurs anciens et dans les relations des voyageurs modernes.

Les découvertes de la nature de celle qui vient d'être faite en Suisse sont donc du plus grand intérêt historique, sans être appelées pour cela à bouleverser en rien l'économie générale de l'histoire. Elles sont un accroissement, un complément, quelquefois une éclatante confirmation de la tradition écrite ou chantée : elles n'en sont point la contradiction.

En somme, il est prouvé que l'homme a vécu en Gaule après les temps quaternaires, à une époque où le renne sauvage ou domestique errait en troupes, libre ou domestique, dans le midi de la France. Les cavernes étaient alors sa principale habitation, et il ne rompit avec ces habitudes troglodytiques que quand de nouvelles populations venues de l'Est, apportant avec elles la vie pastorale et agricole, le transformèrent ou le chassèrent du pays.

Dans mon voyage en Danemark, pendant le Congrès international de 1868, j'entendais dire que, suivant une croyance des hommes du nord de la Norwége, *là où la vache avait brouté, le renne ne broutait plus; qu'il y avait incompatibilité absolue entre cet utile mais sauvage animal et nos animaux domestiques.* Les zoologistes vous diront si le fait de l'apparition des races domestiques en Gaule suffit pour y expliquer la disparition du renne à l'époque de la pierre polie; les archéologues, les érudits et les historiens se contenteront, jusqu'à nouvel ordre, de constater un fait indiscutable, à savoir que, quelque reculé que puisse être dans le passé le moment où les populations troglodytiques ont apparu en Gaule, elles y ont vécu progressant toujours, mais dans un cercle très-étroit, jusqu'au moment où elles ont été, on peut dire, civilisées par les peuplades de la pierre polie, époque qui est loin de se perdre dans la nuit des temps et qui touche, au contraire, incontestablement, par les

rapports de ces populations avec les pays où la métallurgie est née, aux temps absolument historiques.

Sur un seul point les populations troglodytiques paraissent avoir montré une merveilleuse vocation : les *arts du dessin*, qu'elles ont poussés dans un sens réaliste très-remarquable

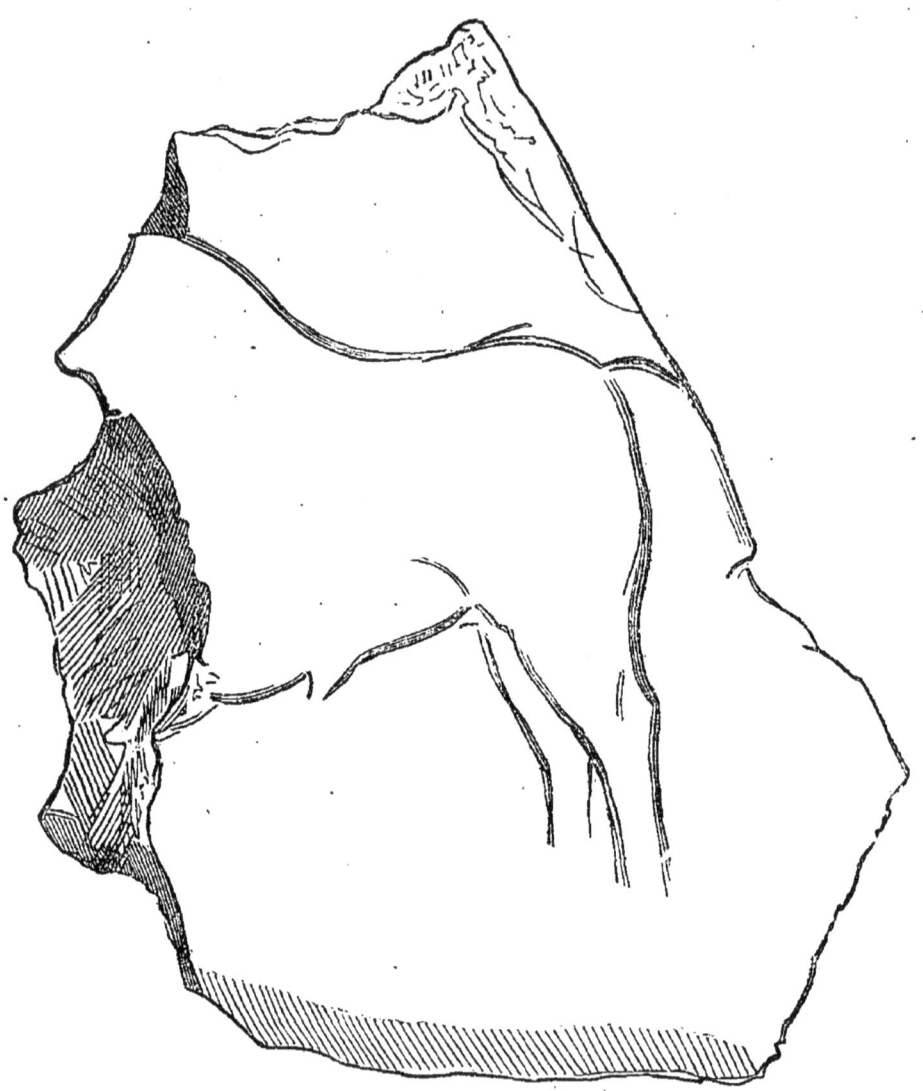

8. *Aurochs (Station de Laugerie-Basse).*

à un degré assez avancé pour faire, aujourd'hui encore, notre étonnement. Il est à croire que sous tous les autres

rapports elles seraient restées stationnaires comme les populations des îles du Sud ou même des îles Canaries, si la lumière ne leur était pas venue du dehors.

A certains égards, on pourrait faire la même remarque relativement aux hommes de la pierre polie. Les hommes de cette période bien supérieure à la précédente [1], ne surent point, par la seule vertu de leurs propres forces, sortir du cercle étroit où ils étaient renfermés. Des étrangers leur apportèrent les métaux et une nouvelle organisation sociale. C'est là un fait sur lequel j'aurai l'honneur d'attirer bientôt votre attention, mais dont je ne parlerai point aujourd'hui : ce serait abuser de votre bienveillance.

Des philosophes théoriciens ont prétendu que l'homme avait été partout condamné à passer successivement, et comme par une loi de sa nature propre, de l'état de chasseur nomade à celui de pasteur, puis d'agriculteur, avant d'arriver à l'état social parfait. Jusqu'ici les faits démentent ces théories, au moins pour l'Europe. Les premières générations d'hommes livrées à elles-mêmes n'ont nulle part, dans nos contrées, su dépasser une certaine limite qui semble celle que la Providence avait assignée au développement de leurs facultés isolées. A deux reprises différentes, en Gaule, ce sont de nouveaux groupes humains qui ont fait sortir de leur sommeil les populations antérieures avec lesquelles elles semblent ensuite s'être fondues, leur communiquant, mais peut-être aussi leur empruntant, des aptitudes nouvelles.

Il semble que la loi providentielle du progrès obéisse à la loi économique de la division du travail. Chaque groupe

---

[1] Toutefois, il faut remarquer que l'art du dessin disparaît avec l'âge de la pierre polie pour ne reparaître qu'à l'époque de l'introduction du fer en Gaule. Il y a là un fait qui paraît tenir à des doctrines religieuses. On sait que certains peuples, encore aujourd'hui, regardent comme une profanation la reproduction d'êtres animés.

humain, à mesure qu'il se constitue, paraît avoir son rôle tout tracé. Il apporte ainsi sa part au trésor qui, s'accumulant de siècle en siècle, devient le patrimoine inaliénable de l'humanité.

Saint-Germain, le 1er mars 1874.

# II

# LES MONUMENTS PRIMITIFS

## DE LA GAULE

## MONUMENTS DITS CELTIQUES

### DOLMENS ET TUMULUS

---

### PRÉAMBULE

*Extrait du Rapport de M. Maury au nom de la Commission chargée d'examiner les mémoires envoyés au concours sur la question des monuments celtiques.*

« Le mémoire n° 3 est de beaucoup le plus étendu et le plus méritant qui vous soit parvenu. Il se compose de trois cahiers et d'un atlas. L'auteur ne s'est point borné à recueillir et à discuter un certain nombre de faits bien établis, il a dressé un relevé complet de tous les monuments de la catégorie indiquée dans votre programme existant ou ayant existé dans nos différents départements, et à l'aide de ce relevé il a pu vous offrir une carte qui présente la distribution des monuments dits celtiques dans notre patrie. Un examen critique et une discussion approfondie lui ont permis d'écarter ceux d'une origine et d'un caractère problématiques. La seule inspection de la carte montre que les monuments sont d'autant plus nombreux qu'on se rapproche des côtes nord-ouest et ouest de la France. On dirait, à en juger par leur emplacement, qu'ils ont été élevés par une population littorale qui pénétra dans l'intérieur en remontant les grands fleuves et leurs affluents. L'auteur compare ces données topographiques à celles que lui fournissent les travaux faits sur les monuments

dits celtiques en Angleterre, dans les Pays-Bas, l'Allemagne et la Scandinavie. Conduit par l'examen des objets déterrés çà et là sous les dolmens à admettre que ce sont des monuments funéraires, il suppose que leur origine remonte au-delà de l'invasion des Celtes et repousse pour ce motif l'appellation de monuments celtiques.

Sans se prononcer sur cette hypothèse qui ne lui paraît pas encore suffisamment établie, votre commission reconnaît que le mémoire n° 3 a pleinement satisfait aux exigences du programme. L'auteur a fait preuve d'une bonne méthode, d'une intelligence sérieuse de la matière et d'une critique exercée. Il n'a point entrepris d'établir une thèse adoptée d'avance par des faits choisis dans cette intention; mais réunissant tous les faits incontestés, il les a fait parler et les résultats, en bien des points, ne sont que la conséquence nécessaire des renseignements qu'il coordonne et compare. Son mémoire répond vraiment à l'épigraphe qu'il a choisie : *C'est icy un livre de bonne foy.* (Montaigne).

La Commission a été unanimement d'avis d'accorder le prix au mémoire n° 3 dont la publication fera faire un grand pas à la partie encore si obscure de l'archéologie qui est relative aux antiques monuments de pierre grossièrement taillée subsistant sur divers points du territoire français.

L'auteur du mémoire est M. Alexandre Bertrand, ancien membre de l'École française d'Athènes.

LES

## MONUMENTS DITS CELTIQUES

Les conséquences positives ou négatives qui découlent des faits recueillis dans le mémoire soumis au jugement de l'Académie sont les suivantes : [1]

---

[1] Ces conclusions sont celles du mémoire que l'Institut (Académie des inscriptions) a couronné en 1862. La question avait été posée par l'Institut dans les termes suivants : « Déterminer par un examen approfondi ce que les découvertes faites depuis le commencement du siècle ont ajouté à nos connaissances sur l'origine, les caractères distinctifs et la destination des monuments

1° Les monuments dits celtiques, menhirs, peulvans, pierres branlantes, dolmens, allées couvertes, tumulus, cromlechs ou cercles de pierres, enceintes de pierres et de terre, ne forment point un tout que l'on puisse étudier en bloc et sur lequel on puisse porter un jugement général. Rien ne nous prouve que ces monuments appartiennent tous à une même époque et aient été élevés par les mêmes peuplades. Il faut diviser ces monuments par groupes distincts et considérer chaque groupe à part, sous peine de s'exposer aux plus graves erreurs.

2° Un seul des groupes que nous avons examinés étant simple, celui des dolmens et allées couvertes, les quatre autres étant plus ou moins complexes, on ne peut que pour les seuls dolmens formuler une affirmation générale ; pour les quatre autres groupes, menhirs, tumulus, cercles de pierres, enceintes, il n'est pas permis, dans l'état actuel de la science, d'affirmer du particulier au général.

3° Les faits ne nous donnent aucun droit de considérer la Gaule comme ayant été primitivement couverte sur toute sa surface, même d'une manière inégale, de monuments d'un ordre quelconque. La distribution des monuments existant encore aujourd'hui conduirait au contraire à un résultat tout opposé ; il subsiste en effet bon nombre de monuments dans des contrées où l'on ne voit aucune raison pour qu'on les ait respectés ; il n'en reste pas dans d'autres où l'on ne voit aucun motif pour qu'on les ait détruits.

---

dits celtiques (menhirs, dolmens, allées couvertes, tumuli, etc.). Rechercher les différences et les analogies des monuments ainsi désignés qui existent sur le territoire de l'ancienne Gaule et de ceux qui ont été trouvés dans d'autres contrées de l'Europe, notamment en Angleterre. » Nous ne donnons pas le mémoire lui-même, qui est entré presque tout entier dans les divers articles du *Dictionnaire d'archéologie* (époque celtique) publié par la Commission de la topographie des Gaules. Le premier volume de ce *Dictionnaire* est aujourd'hui entre les mains du public. Notre *Carte des dolmens*, adoptée par la Commission sans aucune modification, fait partie de ces premiers fascicules. Nous y renvoyons le lecteur.

#### CONSÉQUENCES NÉGATIVES PARTICULIÈRES

1° Il n'est point prouvé que les pierres branlantes soient autre chose que des phénomènes naturels ;

2° Il n'est point prouvé que les pierres à bassins soient autre chose que des phénomènes naturels ;

3° Il n'existe aucun signe, en dehors des fouilles, qui permette de distinguer une pierre posée d'un bloc naturel erratique ;

4° Il n'existe aucun signe qui permette de distinguer un menhir, au sens ordinaire du mot, d'une pierre limitante ou même d'une pierre tombale. On peut à peine faire exception pour les menhirs de très-grande dimension ;

5° Les faits ne portent point à croire que les menhirs soient des pierres élevées sur des tombeaux ;

6° Les faits ne conduisent point à considérer les dolmens comme des autels ;

7° Les enceintes en terre ne sont point, en général, des camps romains ; mais on ne peut affirmer que pour un très-petit nombre d'entre elles ce soient des oppida gaulois.

#### AFFIRMATIONS POSITIVES

1° Les seuls grands alignements bien constatés sont ceux de la Bretagne (Morbihan, Finistère, Côtes-du-Nord et Ille-et-Vilaine).

2° Les menhirs sont souvent associés à des dolmens, à des tumulus ou à des cercles de pierres. Cette association est le signe le plus certain auquel on puisse reconnaître leur ancienneté et leur caractère religieux ou commémoratif.

3° Les dolmens se répartissent suivant une loi qu'il n'est pas impossible de saisir. Ils se rencontrent le plus générale-

ment, sur les côtes, sur les pointes avancées dans la mer, sur les hauteurs qui longent le cours supérieur des rivières de l'ouest de la France. Il n'en existe, sauf de très-rares et insignifiantes exceptions, ni dans l'est, au delà de la Saône, ni au sud-ouest, entre les Pyrénées et l'embouchure de la Garonne.

4° Les faits prouvent que la grande majorité au moins des dolmens sont des tombeaux.

5° Sous les dolmens non violés autrefois et demeurés intacts jusqu'à nos jours, les instruments de pierre dominent; le bronze est très-rare; le fer n'apparaît jamais [1].

6° Un grand nombre de dolmens ont été enfouis primitivement ou recouverts d'un amas de terre et de pierres.

7° Parmi les tumulus, les tumulus-tombeaux sont de beaucoup les plus nombreux. Les buttes défensives, les buttes limitantes sont relativement rares.

8° Les tumulus-tombeaux se divisent naturellement en deux espèces, les tumulus isolés et les tumulus agglomérés.

9° Les tumulus isolés se rencontrent surtout dans la zone des dolmens, au nord-ouest et à l'ouest de la France.

10° Les tumulus agglomérés, surtout les grandes agglomérations, sont dans l'est.

11° La limite des deux zones, pour les tumulus, est à peu près la même que celle qui sépare la contrée des dolmens de celle où les dolmens ne se montrent pas.

12° Dans la zone ouest, les tumulus sont en général à galeries et chambres intérieures; ils contiennent en grande majorité des objets de bronze, deux cinquièmes à peu près d'objets en pierre, cinq pour cent tout au plus d'objets en fer.

13° Les tumulus de l'est n'ont ni galeries ni chambres; les corps ensevelis sont simplement recouverts de pierres

---

[1] Depuis cette époque quelques faits nouveaux portent à croire que cette affirmation est trop absolue. A. B., 1ᵉʳ février 1876.

plates formant une espèce de voûte grossière. Là le bronze domine, mais on y trouve aussi beaucoup de fer, et en particulier des armes de fer, deux cinquièmes environ ; la pierre et le silex y sont tout à fait exceptionnels, sinon inconnus.

14° Dans l'une des zones comme dans l'autre, les traces d'incinération sous les tumulus sont plutôt l'exception que la règle.

15° On ne trouve sous les tumulus que des traces très-rares de l'occupation romaine [1].

16° Quant aux enceintes ou camps, celles qui paraissent remonter à une époque antérieure à l'occupation romaine ne dépassent pas vingt-cinq ou trente sur plus de quatre cents.

17° Soixante enceintes seulement portent des traces de l'occupation romaine.

18° Trois cents camps environ ne portent aucune trace d'une occupation quelconque [2].

19° Jusqu'à nouvel ordre, toute hypothèse qui se trouve en contradiction avec ces propositions doit être rejetée comme au moins prématurée.

LES HYPOTHÈSES JUGÉES PAR LES FAITS

Nous croyons donc inutile de faire l'historique d'hypothèses qui, pour la plupart au moins, n'ont plus aucune valeur en présence des faits nombreux que nous avons relevés et qui, en général, les contredisent. Par la même

---

[1] Plusieurs faits bien constatés permettent d'affirmer aujourd'hui qu'il y a eu souvent, dans ce cas, superposition de sépultures. Il faut faire exception, toutefois, pour la Belgique, où les tumulus *romains* sont nombreux.

[2] Le nombre des enceintes reconnues *pre-romaines* s'est beaucoup augmenté depuis 1862. De nombreuses explorations ont démontré que plusieurs de ces *oppida* avaient même été occupés par les populations de l'âge de la pierre, et n'avaient pas cessé, depuis cette époque, de servir de lieu de refuge. A. B., 1er février 1876.

raison nous ne citerons que peu de noms propres. Ce qui nous intéresse c'est la vérité : peu importe par qui l'erreur a été pendant un temps propagée.

Les hypothèses qui méritent qu'on les prenne en quelque considération ou qui, à cause de la faveur dont elles ont joui, doivent être combattues, peuvent se résumer de la manière suivante. Nous parlerons d'abord des hypothèses à combattre.

### HYPOTHÈSES A COMBATTRE

*Hypothèses générales.* — 1° Les menhirs, dolmens, tumulus, cromlechs sont des monuments élevés par les Celtes ;

2° Ces monuments couvrirent autrefois, inégalement sans doute, mais presque sans exception, toute la surface de la Gaule. Si l'on n'en trouve pas aujourd'hui partout, c'est qu'ils ont été détruits.

*Hypothèses particulières.* — 1° Les menhirs sont des idoles ;

2° Les menhirs sont des pierres commémoratives élevées sur des tombeaux ;

3° Les menhirs sont des autels ;

4° Les pierres branlantes sont des pierres druidiques ;

5° Les pierres à bassins sont des pierres à sacrifices ;

6° Les dolmens sont des autels où l'on a sacrifié des victimes humaines ;

7° Les tumulus appartiennent, en général, à l'ère celtique [1] ;

---

[1] Il faudrait s'entendre sur la signification de ce terme : *ère celtique*. Si l'on voulait bien distinguer, comme l'ont fait les Grecs, *l'ère celtique* de *l'ère gauloise*, cette expression de *celtiques* appliquée aux tumulus pourrait être juste dans une certaine mesure : certains tumulus peuvent être celtiques ; d'autres sont certainement gaulois. Voir plus loin les articles *celtes et gaulois*. A. B., 1er février 1876.

8° Les corps sont ensevelis sous les dolmens, incinérés sous les tumulus[1];

9° Les tumulus ont été en majorité élevés par des populations du Nord, Danois, Saxons, Normands, etc.;

10° Les tumulus agglomérés marquent des emplacements de grandes batailles;

11° Les enceintes en terre sont en majorité des camps romains : ils sont situés en général le long des voies romaines, à proximité des frontières ou sur les côtes, pour surveiller les pirates.

### HYPOTHÈSES PLUS EN RAPPORT AVEC LES FAITS

1° Les dolmens sont des tombeaux : ils appartiennent à l'âge de pierre;

2° Les tumulus sont des tombeaux : ils appartiennent à l'âge de bronze;

3° Les dolmens sont préceltiques; les tumulus sont celtiques.

Examinons les deux premières hypothèses, qui dominent toutes les autres.

PREMIÈRE HYPOTHÈSE : *Les monuments dits celtiques ont été élevés par les Celtes.*

Cette hypothèse, fondée sur un simple raisonnement et acceptée sans contrôle, doit être, selon nous, complétement abandonnée. Notre conviction à cet égard est entière; attendu que 1° le raisonnement sur lequel cette hypothèse s'appuie est faux, et que 2° l'hypothèse est en complète contradiction avec les faits connus.

De quoi se compose en effet le raisonnement par lequel

---

[1] Nous parlons de la Gaule. Cette proposition est juste, appliquée aux pays scandinaves.

on est arrivé à classer tous ces monuments au nombre des monuments celtiques? Des deux propositions suivantes, vraies toutes les deux ; c'est ce qui a produit l'illusion, mais d'où l'on a tiré une conclusion fausse. Les menhirs, dolmens, tumulus, etc., n'appartiennent pas à l'ère romaine : ils sont antéromains. Or quelle race occupait la Gaule avant les Romains? la race celtique : donc les monuments dont nous parlons sont celtiques. Il faut s'entendre : si cela veut dire simplement, sont de l'époque qui a précédé la conquête, la conclusion est juste et conforme aux prémisses : que si, en appelant ces monuments celtiques, on veut dire qu'ils ont été élevés par les populations avec lesquelles la Grèce et Rome ont été en rapport et dont nous parlent les historiens, le raisonnement est radicalement faux. Il suppose en effet établies les propositions suivantes, plus que douteuses, à savoir : que la Gaule n'a jamais eu, avant les Romains, d'autres habitants que les Celtes ; qu'il n'y a point eu en Gaule de race correspondant à ce que dans les autres pays on a appelé aborigènes ; qu'il n'y a point eu dans les temps antéhistoriques d'occupation des côtes et du littoral par des invasions étrangères à la race dominante ; qu'il n'y a point eu à côté des Celtes ou Gaulois [1], dominateurs, des tribus inférieures et dominées composant la plèbe et la partie de la nation, qui, au rapport des écrivains latins et grecs, ne jouissaient d'aucun droit politique, — car si cela est, pourquoi les monuments qui nous occupent, d'un caractère si primitif, ne seraient-ils pas ceux ou des aborigènes ou des populations qui ont occupé les côtes sur lesquelles ces monuments abondent, ou des tribus subjuguées et réduites par les Celtes et les Gaulois [2] à une sorte

---

[1] On a vu dans notre préface que nous distinguons, aujourd'hui, très-nettement les Celtes des Gaulois.
[2] Nous dirions aujourd'hui, par les Celtes, puis par les Gaulois. Voir plus loin notre Mémoire sur la valeur des mots *Celtæ* et *Galatæ* dans Polybe, et nos articles : *Celtes et Gaulois*.

d'esclavage, qu'elles fussent ou non les populations primitives du pays.

Mais, aurait-on répondu autrefois, nous trouvons ces monuments à peu près partout en Gaule. Ces monuments sont les vestiges les plus remarquables de l'ancienne civilisation du pays (si cela peut s'appeler civilisation), comment ne pas croire que ce sont les monuments de la race dominante? Nous aurions peut-être, il y a quelques années, été embarrassé par ce raisonnement. Il ne peut plus nous faire illusion aujourd'hui. Sur quoi en effet s'appuie l'affirmation que les monuments dits celtiques se trouvent à peu près partout en Gaule? Sur l'abus que l'on fait de cette qualification de *monuments celtiques* donnée aux pierres debout, pierres branlantes, pierres à bassins, dolmens, tumulus, cromlechs, et même aux oppida présumés. A ce compte, sans doute, on peut trouver un peu partout des *monuments celtiques*, mais qui prouve que les pierres debout, les pierres branlantes et à bassins, les dolmens, les cromlechs, les tumulus, les camps retranchés, sont des monuments de même ordre, dus à une même civilisation, à une même race. Cette affirmation est plus qu'hypothétique. Nous avons démontré qu'elle était contraire aux faits; que les dolmens n'avaient jamais couvert toute la Gaule, ni même aucune contrée de la Gaule dans sa totalité; qu'ils occupaient des positions déterminées par des conditions spéciales, avec une uniformité qui ne permet pas de douter que ce fait ait le caractère d'une loi constante; que les tumulus sont de deux époques distinctes et, comme les dolmens, divisent la Gaule en deux zones nettement tranchées; que l'on ne peut faire aucun fond sur des monuments de pierre d'un caractère aussi vague que les menhirs, et que, quant aux cromlechs, ils sont en si petit nombre et si mutilés qu'ils doivent à peine être pris en considération dans une étude sérieuse. Enfin, nous ne savons rien ou

presque rien sur l'origine et la date des enceintes en terre. Mais ce n'est pas tout : il y a là de graves éléments de doute : il n'y a pas démonstration. La démonstration, si nous ne nous trompons pas, la voici :

Vous voulez que les monuments dont il s'agit soient l'œuvre des populations avec lesquelles la Grèce et Rome ont été en relation. Je ne vous dirai pas : où sont les textes qui parlent de ces monuments si singuliers, si en dehors des habitudes grecques et romaines? comment se fait-il qu'aucun écrivain ancien n'en ait parlé? — Omission au moins bizarre! Je vous dirai : prenez les populations que la Grèce et Rome ont connues les premières, avant l'époque réellement historique pour la Gaule, de six cents à deux cents ans avant Jésus-Christ; circonscrivez sur une carte le domaine probable de ces puissantes tribus? N'est-ce pas là que vous devriez trouver les monuments celtiques les plus remarquables?

Or, ce travail nous l'avons fait. Nous avons teinté en jaune sur notre quatrième carte les limites probables dans lesquelles étaient resserrées les populations gauloises qui, du VI$^e$ au II$^e$ siècle av. Jésus-Christ, ont envahi l'Italie, la Grèce, le sud de l'Allemagne, la Thrace et l'Asie-Mineure : les Cénomans, les Carnutes, les Senons, les Lingons, les Bituriges, les Éduens, les Arvernes, les Ambarres, les Volques Tectosages et les Salyens. Ces tribus forment un groupe compact au centre de la Gaule, dans lequel les Tectosages et les Salyens seuls ne rentrent pas. Eh bien, c'est en dehors de ces populations que se trouvent presque exclusivement les seuls monuments dits celtiques qui ont un caractère bien défini, les dolmens et les tumulus.

Nous nous permettrons de faire une autre remarque qui n'est peut-être pas sans valeur.

Strabon nous apprend (livre IV, p. 177) que les lits de tous les fleuves de la Gaule sont, les uns à l'égard des

autres, si heureusement disposés par la nature, qu'on peut aisément transporter les marchandises de l'Océan à la Méditerranée, et réciproquement; car la plus grande partie du transport se fait par eau, en descendant et en remontant les fleuves, et le peu de chemin qui se fait par terre est d'autant plus commode que l'on n'a que des plaines à traverser; et il ajoute, page 189 : On peut remonter le Rhône bien haut avec de grosses cargaisons; ces bateaux passent du Rhône dans la Saône, et ensuite sur le Doubs (?). De là les marchandises sont transportées par terre jusqu'à la Seine, qui les porte à l'Océan à travers le pays des Lexovii et des Calètes. Cependant, comme le Rhône est difficile à remonter, à cause de sa rapidité, il y a des marchandises que l'on préfère porter par terre, au moyen de chariots, par exemple, celles qui sont destinées pour les Arvernes et celles qui doivent être embarquées pour la Loire, quoique ces cantons avoisinent en partie le Rhône. Un autre motif de cette préférence est que la route est unie et n'a que huit cents stades environ. On charge ensuite ces marchandises sur la Loire, qui offre une navigation commode.

Suivez ces deux routes sur notre carte, vous ne rencontrez sur ce parcours ni dolmens, ni tumulus. Les populations qui ont élevé ces monuments et qui, pour celles qui ont élevé les dolmens, au moins, affectionnaient le cours des grandes rivières, semblent avoir fui systématiquement le Rhône, la Sâone, la Seine, et même la Loire au-dessous de Roanne, où devait commencer la navigation dont parle Strabon.

Nous demandons que l'on nous explique pourquoi la grande route de commerce de l'antiquité à travers la Celtique, aussi bien que les contrées où dominaient les tribus celtiques les plus guerrières, celles qui ont fait trembler Rome, la Grèce et une partie de l'Asie, sont les moins riches en monuments dits *celtiques*.

Hypothèse pour hypothèse, nous avouons que nous préférons celle qui s'appuie sur des faits incomplets, nous le voulons bien, mais qui n'est pas du moins en contradiction avec l'ensemble des observations recueillies jusqu'ici.

Deuxième hypothèse. *Les monuments dits celtiques ont couvert autrefois, inégalement sans doute, mais sans exception cependant, la surface de la Gaule.*

Cette affirmation, qui n'est qu'une hypothèse fondée sur la croyance que les monuments dont nous nous occupons sont celtiques et doivent se trouver partout où ont vécu les Celtes, c'est-à-dire fondée sur un cercle vicieux, a été aussi facilement acceptée que la première. Un archéologue, qui n'est pas sans mérite, écrivait en 1836 : « Les provinces de l'Est sont en général moins riches en monuments celtiques que celles de l'Ouest, mais il est à présumer que cette différence n'a pas toujours existé, car pourquoi *le culte druidique* (sic) aurait-il été moins puissant et aurait-il érigé moins de monuments dans une partie des Gaules que dans l'autre[1] ? » Puis l'auteur essaye d'expliquer cette différence en prêtant aux populations germaniques de l'Est un esprit de destruction de ces monuments que n'auraient pas eu les populations de l'Ouest, restées celtiques. Après quoi il cherche, avec la conviction qu'il en trouvera les vestiges, des *monuments celtiques* détruits : et il en trouve, mais si mutilés qu'il faut les yeux de la foi pour les reconnaître. Le même raisonnement a conduit aux mêmes assimilations abusives les archéologues des Vosges, de la Moselle, du Jura, de la Côte-d'Or, et de beaucoup d'autres départements. Sans la préoccupation de trouver des monuments celtiques sur tous les points de la Gaule, on n'aurait jamais fait rentrer dans cette classe les pierres et blocs que l'on a décorés dans ces contrées du nom de menhirs et d'autels druidiques. Il

---

[1] *Antiquaires de France*, 1836, p. 1.

est moins facile à l'imagination de créer des dolmens et même des cromlechs, aussi n'en a-t-on point trouvé.

Dans les contrées où l'on n'a rencontré aucune trace de dolmens ni de menhirs, on a signalé des pierres branlantes et des tumulus, et l'on a affirmé sans aucune hésitation que c'étaient des monuments celtiques. C'est ainsi que Cambry et son école ont pu dire que l'on retrouvait des *monuments celtiques* non-seulement dans toute la Gaule, ce qui était déjà une exagération, en Angleterre et en Danemark, dans le nord de l'Europe en général, où il y en a évidemment, mais dans la haute Allemagne, en Thrace et en Asie-Mineure, où il n'y en a point.

Or, s'il est vrai jusqu'à un certain point qu'on rencontre un peu partout, en Europe, en Asie, et même en Afrique et en Amérique, soit des pierres debout et des pierres branlantes, soit des enceintes et des cercles de pierres, soit des tumulus, soit des enceintes en terre, c'est-à-dire quelqu'une des espèces de monuments dits celtiques, sauf toutefois des dolmens, comme il est loin d'être prouvé que tous ces monuments appartiennent à une seule et même époque, à une seule et même race, à une seule et même civilisation : comme il n'est point prouvé qu'ils puissent tous rentrer légitimement dans une seule et même catégorie, et être légitimement compris sous une seule et même dénomination, la proposition générale est fausse, et il faut dire seulement : Dans certaines contrées se trouvent des menhirs, des dolmens, des cromlechs, des tumulus ; dans d'autres, des menhirs et des tumulus seulement ; dans d'autres, des tumulus sans menhirs, ni dolmens ; dans d'autres enfin, des pierres branlantes, ou simplement même des blocs de pierres consacrées par la superstition populaire ; dans d'autres enfin des enceintes en terre seulement ; sans pouvoir affirmer qu'il y ait une corrélation nécessaire entre ces divers monuments. Le contraire est même, d'après les

faits observés, beaucoup plus vraisemblable. Il n'est pas douteux, par exemple, que les tumulus où se trouve du fer ne soient tout à fait indépendants de la civilisation qui a élevé les dolmens : ce qui retranche d'un seul coup, dans la Gaule seule, du domaine que l'on a assigné aux monuments dits celtiques, un tiers ou au moins un quart du pays.

Nous croyons donc qu'il serait temps de cesser de confondre sous une même appellation, des monuments d'ordre sensiblement différent et de prêter ainsi un point d'appui à des raisonnements erronés, et par suite à des théories qui conduisent aux appréciations historiques les plus fausses.

L'on ne s'expose pas ainsi seulement à attribuer aux Celtes des monuments qu'ils n'ont jamais élevés ; on s'enlève la possibilité de reconnaître ceux qui leur appartiennent réellement, et par là le moyen de constater peut-être les points de l'Europe où ces grands dominateurs des contrées de l'Ouest ont primitivement séjourné.

### HYPOTHÈSES PARTICULIÈRES

La majeure partie de ces hypothèses ne sauraient être discutées ; ce sont des affirmations sans preuves, ou qui ne se fondent que sur quelques faits isolés, mal observés le plus souvent, ou sur des textes vagues et acceptés sans critique. On ne peut faire qu'une chose, opposer ce qui existe réellement à ce qui n'existe que dans l'imagination de certains archéologues. — Telles sont les propositions 1, 2, 3, 4, 5, concernant les menhirs, pierres branlantes et pierres à bassins. Ces opinions n'ont point eu assez de retentissement, et s'appuient sur des raisons trop peu solides pour que nous nous fassions un devoir de les combattre en détail. Nous laissons parler les faits.

Sixième hypothèse. *Les dolmens sont des autels : on y sacrifiait des victimes humaines.*

Divisons la proposition : Les *dolmens sont des autels*. — Les faits observés démontrent que cette proposition, dans sa généralité, est fausse. De nombreuses fouilles ont mis hors de doute que la plupart des dolmens étaient des tombeaux.

Peut-on dire toutefois que parmi les tables de pierres quelques-unes n'ont pas eu le caractère d'autels? Ce serait aller beaucoup trop loin et dépasser par une généralisation anticipée les conclusions qui ressortent naturellement des observations publiées jusqu'ici. Il est en effet des dolmens qui, élevés sur des tumulus coniques, sont dans une situation telle qu'ils n'ont pu jamais être recouverts de terre, ni même facilement fermés d'une manière quelconque; il est peu probable que ceux-là fussent des tombeaux; ils eussent été tout au plus des cénotaphes : pourquoi ne seraient-ils pas des autels dressés sur des tombes? Une étude plus attentive des caractères particuliers de ces dolmens et des conditions dans lesquelles ils se rencontrent d'ordinaire, serait nécessaire pour arriver à la solution de ce problème. Les monuments de ce genre sont en assez grand nombre pour que cette étude soit facile [1].

Quant à l'opinion qui veut que l'on ait sacrifié sur les dolmens des victimes humaines, elle doit être définitivement abandonnée. Quelques tables creusées par les ravages du temps, ou très-exceptionnellement, s'il y en a même de telles, par la main des hommes, sans qu'on puisse savoir aucunement à quelle époque; quelques rigoles, quelques trous pratiqués dans les supports de la chambre intérieure, exceptions qui, sur douze ou quinze cents monuments con-

---

[1] Aucun fait nouveau n'a été signalé, jusqu'ici, qui porte à considérer ces monuments comme des autels. La question reste où elle en était en 1861. A. B., 1er février 1876.

nus en France, ne montent pas à plus d'une douzaine, sont des faits tout à fait insuffisants pour servir de base à une affirmation aussi grave.

Les arguments tirés de quelques textes de la Bible, où il est parlé d'autels de pierres brutes, ne prouvent pas que l'on sacrifiât des victimes humaines sur nos dolmens.

On a d'ailleurs fait justement remarquer que la forme bombée et inégale de beaucoup de tables, plus unies à leur partie inférieure qu'à leur partie supérieure, rendait tout à fait improbable que l'on y ait jamais étendu des victimes pour les égorger.

Septième hypothèse. *Les tumulus appartiennent en général à l'ère celtique.*

Cette hypothèse est erronée sous deux rapports : 1° en ce qu'elle généralise un fait qui n'est vrai que dans certaines limites, à savoir, que les tumulus appartiennent à l'âge anté-romain ; 2° en ce qu'elle affirme que les tumulus ont été élevés par les Celtes, ce qui n'est prouvé d'une manière certaine que pour un bien petit nombre de ces monuments.

Tout ce qu'on peut dire comme proposition générale, c'est que les tumulus sont des tombeaux, les uns, de l'époque où l'on ensevelissait avec des objets de bronze presque exclusivement, les autres, de l'époque où l'on ensevelissait avec des objets de bronze en majeure partie, mais aussi avec des objets de fer.

Huitième hypothèse. *Les corps sont ensevelis sous les dolmens, incinérés sous les tumulus.*

Cette opinion, soutenue et propagée par les archéologues du Nord[1], est contredite par la majorité des faits observés en France, où l'incinération, sous les tumulus comme sous les dolmens, est l'exception. En supposant même que les

[1] Le fait est vrai, en effet, pour les pays scandinaves ; mais il ne peut s'appliquer à la Gaule. — Voir notre Rapport, p. 11. A. B.

observations aient été mal faites et soient incomplètes, et qu'il y ait plus de monuments à incinération que nos statistiques ne nous conduisent à le supposer, le fait contraire, la présence d'inhumations nombreuses sous les tumulus, n'en resterait pas moins un fait acquis et qui ruine la théorie des archéologues du Nord [1].

NEUVIÈME HYPOTHÈSE. *Les tumulus ont été en général élevés par les populations maritimes du Nord.*

Une opinion qui a été reçue avec quelque faveur est celle qui attribue la majeure partie des tumulus de la Gaule à des populations septentrionales qui, à diverses époques, ont envahi nos côtes, et particulièrement aux Saxons, aux Danois et aux Normands.

L'habitude d'ensevelir sous des tumulus, conservée en Danemark et en Suède jusqu'au $x^e$ siècle, rendait cette hypothèse vraisemblable. Il est possible en effet que sur les côtes de Normandie, en Bretagne et jusqu'en Saintonge, se rencontrent quelques tumulus de cette époque ; mais le fait ne saurait être général. Les objets trouvés dans les chambres des tombelles fouillées jusqu'ici ne permettent pas de supposer que ces monuments soient en général d'un âge aussi rapproché de nous.

En tout cas, les cent quarante et quelques mille tumulus de la Côte-d'Or, des Vosges, du Rhin (Haut et Bas), du Doubs, du Jura et de l'Ain, seraient tout à fait en dehors de cette classification, dans laquelle, d'un autre côté, ne sauraient rentrer, comme nous venons de le dire, une grande partie des tumulus de l'Ouest eux-mêmes.

DIXIÈME HYPOTHÈSE. *Les tumulus agglomérés sont sur des emplacements de grandes batailles.*

Il y a un an à peine, cette affirmation était considérée

---

[1] Quelques cimetières à incinération ont été constatés en Gaule, particulièrement dans les contrées pyrénéennes, mais ils forment toujours une exception relativement aux cimetières à inhumation pour l'*époque anté-romaine*.

presque comme un axiome. Les partisans de l'*Alesia* francomtoise faisaient de la présence des nombreux tumulus autour d'Alaise un de leurs principaux arguments. L'existence de quelques centaines de tumulus sur les *Chaumes d'Auvenay*, paraissait une confirmation de l'opinion de Saumaise, qui plaçait à *Cussy-la-Colonne* le champ de bataille où César défit les Helvètes.

Nous avons là un exemple de plus de la facilité avec laquelle certaines opinions non prouvées, mais carrément affirmées, se propagent, sans qu'on songe à les contredire. Les faits en effet, aussi bien que le bon sens, sont en complète contradiction avec cette hypothèse.

Et d'abord y a-t-il des tumulus là où se sont données les plus grandes batailles dont l'histoire ait conservé le souvenir? Y en a-t-il dans la plaine d'Aix, où Marius défit les Cimbres? y en a-t-il à Hautmont, où César anéantit les Nerviens? y en a-t-il dans la forêt de Compiègne, où Correus et les Bellovaques furent exterminés? y en a-t-il enfin à Alise, où périrent les derniers défenseurs de la Gaule indépendante? Nous ne citons que les champs de bataille dont l'emplacement nous paraît incontestable.

Par quel hasard les seuls emplacements de grandes batailles que nous connaissions avec certitude n'ont-ils point de tumulus? On n'en élevait donc habituellement, ni à l'époque de Marius, ni à l'époque de César, après les grandes batailles.

Mais il est une raison bien plus décisive, c'est le mode de construction des tumulus, c'est le nombre immense de morts qu'il faut supposer avoir été ensevelis à la fois, et tous avec un soin, une régularité dans l'arrangement intérieur des tombelles incompatibles avec la précipitation qui suit un combat sanglant; car comment croire que les vainqueurs aient enseveli les vaincus avec cette pieuse sollicitude, leur laissant leurs ornements et quelquefois leurs armes; et si ce

sont les vaincus qui ont enseveli leurs frères, comment étaient-ils en si grand nombre et si tranquilles après un désastre ?

D'ailleurs comment expliquer cette superposition régulière de deux ou trois couches de corps dans un même tumulus, avec une symétrie qui devait rendre une telle cérémonie bien longue, si ce ne sont pas là des ensevelissements successifs de plusieurs personnages dans une même tombe de famille ?

Enfin, quoique la ligne des tumulus accumulés, que nous avons indiquée en l'accentuant fortement sur notre quatrième carte [1], marque une des routes naturelles des grandes invasions, comment s'expliquer cette succession de batailles meurtrières, d'*Haguenau* à *Salins*, et ce redoublement de luttes se perpétuant jusque sous les empereurs autour d'Amancey et d'Alaise, où l'on a trouvé sous quelques tumulus des monnaies romaines, tandis que les plaines du Nord, aussi ouvertes aux barbares, les rives de la Saône, où durent se rencontrer si souvent les Séquanes et les Éduens, le Bourbonnais, qui touchait à la fois aux Éduens et aux Arvernes, ces éternels ennemis, n'ont conservé aucune trace de ces luttes d'autant plus sanglantes qu'elles étaient fratricides ?

Mais les Ibères et les Celtes, du côté de l'Aquitaine, n'ont-ils donc eu jamais leurs journées de grandes batailles ? — On ne peut sortir de toutes ces difficultés qu'en admettant, ce qui nous paraît évident, que les grandes agglomérations de tumulus dans l'est de la Gaule sont les cimetières de populations dont le caractère devra être déterminé ultérieurement, mais qui n'ont dû habiter nos contrées qu'à une époque où le fer y était déjà en usage, et où il semble que dans l'Ouest on n'ensevelissait plus sous des tombelles,

---

[1] Cette carte, qui a figuré à l'Exposition internationale de Géographie de Paris de 1875, est déposée aujourd'hui au Musée de Saint-Germain.

puisque déjà les tombelles de cette région ne renferment presque exclusivement que du bronze [1].

Onzième hypothèse. 1° *Les enceintes en terre sont généralement des camps romains.*

Nous répondrons à cette hypothèse par les faits. — Sur quatre cent-une enceintes en terre qui nous ont été signalées ou que nous connaissons personnellement, soixante seulement ont présenté des traces plus ou moins nombreuses de l'époque romaine ; ce qui ne prouve pas encore qu'elles soient des camps romains.

2° *Ces enceintes suivent en général les voies romaines.* — Nous n'avons pu achever le placement des camps sur la carte de la Gaule, mais le commencement de ce travail, que nous avons fait, nous permet d'affirmer que cette hypothèse ne s'appuie que sur un très-petit nombre d'observations ; le plus grand nombre des faits lui est contraire.

On ne remarque pas davantage qu'ils défendent les frontières de la Gaule. Il serait plus vrai de dire qu'un certain nombre ont été dirigés contre les pirates [2].

## HYPOTHÈSES PLUS EN RAPPORT AVEC LES FAITS

Il est quelques hypothèses plus en rapport avec les faits.

1° Les dolmens sont des tombeaux ; ils appartiennent à l'âge de pierre ;

2° Les tumulus sont des tombeaux ; ils appartiennent à l'âge de bronze ;

3° On ensevelissait sous les premiers ; on brûlait les corps sous les seconds ;

4° Les uns sont préceltiques ; les autres sont celtiques ;

---

[1] Cette discussion, qui paraîtra oiseuse aujourd'hui, était tout à fait nécessaire et opportune en 1861. A. B., 1er février 1876.

[2] Les faits subséquents ont confirmé ces conjectures. A. B.

5° Les dolmens se groupent sur les côtes et sur les parcours des grandes rivières ; ils appartiennent probablement à la population aborigène, refoulée par une invasion.

Cette théorie est beaucoup plus en rapport avec les faits ; elle nous vient des archéologues du Nord. M. Worsaae y a attaché son nom ; M. Mérimée s'en est fait l'interprète chez nous, tout en ne l'acceptant qu'avec réserve.

Nous ne savons pas, nous ne pouvons pas savoir jusqu'à quel point les faits observés en Danemark justifient la théorie de M. Worsaae puisque nous n'avons eu aucun moyen de contrôler ses assertions ; mais nous pouvons dire que les faits observés en France ne la justifient qu'en partie. Toute fois cette théorie est, comme ensemble, incontestablement supérieure à tout ce qui a été dit ou écrit à ce sujet par les archéologues qui soutiennent la cause aujourd'hui perdue de Cambry et de son école.

M. Worsaae a raison quand il dit que les dolmens sont des tombeaux et qu'on y a généralement enseveli et non brûlé les corps. Il a raison quand il soutient que ces tombeaux appartiennent à une civilisation particulière dans laquelle on ne se servait presque exclusivement que d'armes et d'instruments en pierre ; il a raison quand il remarque que les dolmens se trouvent surtout dans les contrées maritimes, généralement assez près de la mer et à proximité de rivières navigables : mais il va trop loin quand il affirme que les dolmens appartiennent exclusivement à l'âge de pierre et qu'ils sont toujours des tombeaux. [1]

Nous avons vu en effet qu'en Gaule quelques dolmens contiennent du bronze. Il est même certain que plusieurs ont encore servi de tombeaux à l'époque romaine.

---

[1] M. Worsaae n'affirmait que pour le Danemark et la Suède. Ses affirmations sont, dans ces limites, parfaitement justifiées par les faits. Ce sont ceux qui ont appliqué à la Gaule des observations faites dans le nord qui ont fait un faux raisonnement. A. B., 1ᵉʳ février 1876.

Quant aux tumulus, il a raison également de les considérer comme des tombeaux. Mais en France, ces tombeaux, dont la chambre intérieure est souvent un dolmen auquel on parvient par une allée couverte, contiennent, comme les dolmens, en majorité des corps non brûlés ; et si le bronze y domine, on y trouve cependant encore des armes en pierre en quantité assez notable, et le fer y apparaît quelquefois. Le passage d'une période à l'autre ne paraît donc chez nous ni aussi tranché, ni aussi net que dans les pays du Nord, et nous n'avons aucunement le droit d'affirmer que ce soit là le fait d'une invasion subite dont la conséquence ait été l'extermination des premiers habitants et l'introduction immédiate d'une civilisation nouvelle[1]. Nous serions plutôt porté à croire que les nouveaux arts ont pénétré lentement et successivement au milieu des anciens habitants, comme cela arrive quand des tribus moins civilisées se trouvent en contact plus ou moins immédiat avec des tribus plus civilisées qu'elles. Ces nouvelles tribus seraient les Celtes.

Nous croyons toutefois que la formule qui classe les dolmens parmi les monuments préceltiques, et les tumulus parmi les monuments celtiques est trop absolue. Il est plus prudent de dire seulement que les dolmens et les tumulus de l'Ouest sont un fait particulier à ces contrées de la France, sur l'origine duquel les données que nous possédons ne nous permettent pas encore de nous prononcer. Mais tout ceci, plus ou moins vrai des contrées situées à l'ouest du Rhône et de la Saône, ne s'applique plus aux contrées de l'est, où les tumulus ont un tout autre caractère et ne peuvent aucunement rentrer dans la théorie de M. Worsaae.

---

[1] L'opinion des archéologues du Nord est aujourd'hui également contraire à la doctrine d'une invasion violente dans les états scandinaves, à l'époque de bronze. 1ᵉʳ février 1876.

## OU EN EST LA QUESTION EN FRANCE

De tout ce qui précède, il est permis de conclure que l'on s'est beaucoup trop hâté de donner le nom de celtique à l'ensemble des monuments connus sous ce nom. Cet ensemble en effet se compose de plusieurs groupes très-distincts, et à supposer, ce qui n'est aucunement prouvé, que l'un de ces groupes soit l'œuvre des Celtes, il en est que l'on ne saurait en aucune façon leur attribuer.

La qualification de monuments celtiques, acquise à ces monuments par un long usage, doit donc être complétement abandonnée ; à plus forte raison celle de *monuments druidiques*, que l'on applique d'ordinaire à ceux des monuments dits celtiques qui sont le moins celtiques de tous, aux dolmens.

Si l'on considère à part chacun des groupes dont se composent les monuments dits celtiques, on trouve que sur cinq groupes, dans lesquels on peut les faire naturellement rentrer, trois sont à la fois trop mal étudiés et formés d'éléments trop divers pour qu'on puisse, dans l'état actuel de nos connaissances, formuler aucune affirmation générale à leur égard. Ces groupes sont : 1° les monolithes que nous avons désignés sous le nom de menhirs ; 2° les enceintes ou cercles de pierres ; 3° les enceintes en terre. Les éléments de classification de ces monuments manquent complétement [1]. On ne peut affirmer qu'une chose, c'est qu'aucun de ces groupes ne se compose d'éléments simples, et que les éléments multiples dont ils sont formés n'appartiennent ni à une même époque, ni à une même civilisation.

Le premier groupe se compose en effet : 1° d'*alignements* d'un caractère bien défini et qui se distinguent sans effort

---

[1] Ils manquent aujourd'hui comme alors. A. B., 1ᵉʳ février 1876.

de tout ce que l'observation nous a appris à connaître : ces alignements sont particuliers à la Bretagne ; 2° de *pierres branlantes*, qui se trouvent un peu partout, mais qui ne paraissent être le plus souvent que des phénomènes naturels ; 3° de *pierres limitantes*, dont l'âge, relativement moderne, ne saurait être déterminé, mais qui n'ont aucunement le caractère de monuments primitifs ; 4° de *pierres à bassins*, qui, comme les pierres branlantes, sont à la fois et très-clairsemées et très-suspectes de n'être autre chose que des jeux de la nature[1] ; 5° de *pierres consacrées* par diverses superstitions populaires, qui seraient-elles toutes comme monuments antérieures au christianisme et rappelleraient-elles quelques pratiques des Gaulois païens, ne portent en elles ni le caractère à la fois primitif et original des grands alignements, ni le signe distinctif d'aucune race. Les Grecs, les Romains, les Germains, aussi bien que les Gaulois et les Celtes, peuvent également avoir laissé dans le passé des pierres consacrées.

Restent enfin certaines pierres fichées en terre et auxquelles leurs dimensions colossales ou le voisinage de tumulus, de dolmens et de cromlechs donne un caractère particulier. Celles-là seules, quand il est bien constaté qu'elles ne sont pas naturelles, et qu'il est impossible de les faire rentrer dans les catégories précédentes, peuvent être rapprochées des alignements et attribuées à une civilisation analogue. Malheureusement la statistique de ces pierres n'est pas encore faite ; mais elles nous paraissent beaucoup moins nombreuses qu'on ne le pense. Nous ne savons pas si, en dehors des grands alignements, on pourrait en compter aujourd'hui plus de deux cents dans toute la France.

D'ailleurs, nous le répétons, comme ces pierres levées ne

---

[1] De nouvelles observations permettent de supposer que quelques-uns de ces *bassins* ou cuvettes ont été creusés intentionnellement. On en a signalé de ce caractère en Suisse, d'un côté, en Suède de l'autre. A. B., février 1876.

sauraient guère être déterminées autrement que par le voisinage d'autres monuments d'un ordre analogue, il est très-difficile de les étudier à part, et le mieux nous paraît être de rattacher, jusqu'à nouvel ordre, leur sort à celui des dolmens. D'assez fortes raisons nous portent même à croire qu'elles ne dépassent pas de beaucoup la zone assignée par nos recherches à ces derniers monuments.

Les enceintes et cercles de pierres sont en si petit nombre et, en général, si mutilés et si imparfaitement décrits, que toute conclusion à leur égard doit être suspendue. On peut établir cependant une distinction assez sensible entre les cromlechs et enceintes de l'Ouest et les cercles de pierres et enceintes du Bas-Rhin, des Vosges et du Jura; mais comment chercher à formuler une loi sur huit ou dix faits à peine, et encore mal connus. L'étude des monuments étrangers comparés aux nôtres pourra seule éclairer cette question. La plupart de ces monuments doivent toutefois être antérieurs à la conquête romaine.

Parmi les enceintes en terre, il en est qui sont aussi de l'époque de l'indépendance. On ne peut guère avoir de doute à cet égard, et nous en avons compté une trentaine de cette espèce. Combien y en a-t-il réellement? C'est ce que les renseignements que nous avons recueillis ne nous permettent pas de dire, car sur la plupart des enceintes en terre nous manquons de renseignements précis. Mais ces enceintes primitives pourraient bien être plus nombreuses qu'on ne le suppose, si, comme cela nous semble à peu près démontré, on doit restreindre considérablement le nombre des camps romains, c'est-à-dire des enceintes que l'on attribue uniformément à l'ère romaine. Nous avons fait voir en effet que, sur plus de quatre cents enceintes, le nombre de celles que des indices certains permettent de classer parmi les enceintes romaines, ne s'élève pas à plus de soixante. Tou-

tefois aucun travail d'ensemble n'ayant été fait sur les camps, il y a lieu de suspendre provisoirement tout jugement [1].

L'étude des deux derniers groupes est beaucoup plus avancée. Nous n'avons eu qu'à recueillir les faits signalés jusqu'ici, et à les classer, pour arriver à des résultats qui nous semblent mériter une sérieuse attention et être d'autant moins suspects qu'ils s'accordent en grande partie avec les observations et les prévisions des archéologues du Nord, les plus compétents assurément, quand il s'agit de monuments de cet ordre, puisque ce sont les seuls qui les aient sérieusement et depuis longtemps étudiés.

Quant aux *dolmens* (sous ce nom, nous comprenons toujours les allées couvertes), il nous paraît prouvé : 1° que ce sont généralement des tombeaux ; 2° que ces tombeaux appartiennent à une civilisation très-primitive et durant laquelle on ensevelissait les corps, on ne les brûlait pas.

Les objets déposés sous les dolmens avec les squelettes sont en effet en grande majorité des armes et ustensiles en silex ; le bronze y paraît rarement, l'or à peine, le fer jamais [2]. C'est l'indice d'un état social tout à fait primitif, et bien inférieur à celui que nous dépeignent les récits des Grecs et des Romains nous parlant des Celtes ou des Gaulois.

Le relevé aussi complet que possible de ces monuments nous a montré qu'ils se distribuaient sur la surface de la Gaule suivant une loi facile à saisir, et que son uniformité et sa constance ne permet pas d'attribuer au hasard. Cette loi est celle-ci : Les dolmens se trouvent dans les îles, sur les côtes septentrionales et occidentales de la Gaule, à partir de l'embouchure de l'Orne jusqu'à l'embouchure de la Gironde,

---

[1] Ce travail est toujours à faire. A. B., 1er février 1876.
[2] Nous avons vu plus haut qu'il semble que le fer s'y est rencontré quelquefois. Il y a, au moins, doute aujourd'hui à cet égard. A. B.

Ils se groupent surtout sur les points et caps s'avançant dans la mer. Dans l'intérieur on les rencontre en majorité à proximité des cours d'eau navigables, et l'on remarque qu'ils sont plus nombreux généralement à mesure que l'on s'approche de nos principales rivières et de leurs affluents.

Les populations qui ont élevé les dolmens doivent avoir remonté les fleuves sur des radeaux ou des barques, ou suivi leurs rives. Cette loi est générale, ou du moins les exceptions sont si rares qu'elles peuvent être négligées. Les deux dolmens du Var et ceux des Pyrénées-Orientales, placés toutefois à proximité du *Tech* et du *Tet*, sont ceux qui s'écartent le plus du système que nous formulons.

Si l'on jette les yeux sur une carte de la Gaule antique, on voit de plus que le cœur de la Celtique, de César, le pays des Éduens, des Bituriges, des Arvernes, des Lingons, des Senons et des Cénomans, est en dehors des lignes occupées par les dolmens, qui ne pénètrent au milieu de ces populations que sur quelques points où semblent les porter naturellement le cours de la Sarthe, celui de l'Eure et celui de l'Orne.

Les deux grandes voies de commerce de l'antiquité par le Rhône, la Saône et la Seine, ou par la vallée du Rhône et la Loire, au-dessus de Roanne, ne traversent point le pays des dolmens, qui sont ainsi, à ce double point de vue, en dehors de la Celtique, comme ils sont étrangers aux Celtes par les objets qu'ils renferment, puisque les Celtes, bien des siècles avant la conquête, connaissaient non-seulement le bronze et l'or, mais l'argent et le fer.

L'impression que laisse cette distribution des dolmens sur la surface de la Gaule, est que les populations qui y sont ensevelies n'ont point été, comme on l'a cru, repoussées de l'est à l'ouest par des envahisseurs, mais sont venues directement du nord, le long des côtes ou par mer, et ont directement pénétré dans l'intérieur par les rivières ou les vallées

de l'Orne, du Blavet, de la Loire et de tous ses affluents ; de la Sèvre, de la Charente, de la Dordogne et de ses affluents pour ne s'arrêter que sur les plateaux supérieurs où ces rivières prennent leur source.

L'étude des dolmens en dehors de la Gaule confirme ces conjectures.

On ne peut dont plus hésiter à déclarer que les dolmens ne sont pas celtiques et qu'ils recouvrent les restes mortels d'une population et d'une race dont l'histoire ne nous parle pas et qui, ou n'existait plus au temps de César, ou s'était fondue complétement dans la population gauloise.

Quant aux tumulus, ils n'appartiennent pas tous à la même époque, ni à la même civilisation, quoique, comme les dolmens, la plus grande partie de ces monuments soient des tombeaux.

Les tumulus-tombeaux se divisent en deux groupes très-distincts.

A l'ouest et à peu près dans la zone des dolmens, ils sont isolés et recouvrent généralement des chambres funéraires et des galeries couvertes, où les corps sont ensevelis plus souvent qu'incinérés. La pierre et le silex s'y rencontrent encore, mais le bronze y domine et déjà le fer y apparaît. Toutefois il ne semble pas y avoir eu un brusque changement entre l'âge des dolmens et celui des tumulus, et comme nous l'avons déjà dit, l'on n'a point, en examinant ceux des monuments qui ont été fouillés, le sentiment qu'une nouvelle race a remplacé une plus ancienne : on serait plutôt tenté de croire au progrès successif et lent d'une même population, que le contact de tribus plus avancées a élevée peu à peu à la connaissance des métaux et à l'usage d'armes et d'instruments plus perfectionnés.

Les tumulus de l'Est ont un tout autre caractère ; ils sont agglomérés en nombre immense sur différents points le long d'une ligne qui du Rhin, près *Haguenau*, s'étend jusqu'à

l'Ain en côtoyant les pentes occidentales du Jura, et en faisant seulement deux petites pointes, l'une dans les Vosges et l'autre dans la Côte-d'Or.

Ces tumulus ne sont plus à chambres intérieures et à galeries; ils sont cependant presque toujours composés de pierre et de terre, mais les pierres ne forment plus qu'une voûte grossière au-dessus des cadavres. Les armes de pierre et de silex ne s'y rencontrent plus; le bronze y domine encore, mais le fer y est déjà abondant, et la perfection des objets de bronze, et surtout des bijoux, dont quelques-uns paraissent étrusques, indique un art très-avancé chez des populations qui semblent cependant encore barbares.

Le soin avec lequel les corps sont ensevelis et l'abondance des bijoux excluent toute idée d'un ensevelissement après une défaite. Ce sont de grands cimetières où sont probablement ensevelies des populations ayant pendant de longues années séjourné dans ces contrées.

Il est remarquable que les tumulus de l'Est n'entament pas plus le cœur de la Celtique proprement dite, la Celtique de Tite-Live, que les dolmens de l'Ouest, en sorte que la vraie Gaule semble enveloppée de deux cordons de populations étrangères et reste entre elles intacte et inviolée [1].

Nous n'osons pas en dire davantage aujourd'hui, mais nous croyons que l'étude sérieuse des antiquités du centre de la Gaule conduirait à une nouvelle démonstration de ce fait.

En deux mots, les monuments dits celtiques ne sont pas celtiques; les dolmens, en particulier, appartiennent à une population de mœurs beaucoup plus primitives et qui ne paraît avoir occupé que le cours supérieur des rivières et les bords de l'Océan, mais cela seulement dans l'ouest de la Gaule, jusqu'à la Gironde.

[1] Voir à l'article *Gaulois*, ce que nous pensons aujourd'hui du 34º chap. du Vº livre de Tite-Live. A. B., 1ᵉʳ février 1876.

Il est probable que ce sont ces mêmes populations qui, à une époque plus rapprochée de nous, ont élevé les grands alignements et une partie des tumulus de l'Ouest.

Les tumulus de l'Est appartiennent à des populations différentes, mais également distinctes des Celtes [1], qui restent isolés au centre de la Gaule.

### LES MONUMENTS PRIMITIFS, DOLMENS ET TUMULUS, HORS DE GAULE.

La comparaison des monuments primitifs qui couvrent une partie de la France avec les monuments semblables ou analogues que les autres pays de l'Europe, de l'Asie et de l'Afrique possèdent encore a un double but. Elle sert à montrer, d'un côté, que certains monuments, même parmi ceux qui sont peu nombreux chez nous, se retrouvent, avec les mêmes caractères, à de grandes distances, ce qui porte à croire que ces monuments avaient réellement une signification politique ou religieuse. On peut mieux, dès lors, mesurer la puissance et l'étendue de la race ou de la civilisation à laquelle ils appartiennent. Enfin, quand il s'agit de monuments si mutilés, l'examen des uns complète celui des autres. En rapprochant les ruines éparses çà et là, en les comparant les unes aux autres, on peut mieux saisir les caractères primitifs de ces bizarres constructions et par là entrevoir quelle était leur destination. Mais cette comparaison est peut-être plus utile encore à un autre point de vue. Si, en effet, s'attachant moins à la forme même des monuments, toujours bien difficile à connaître quand on est réduit à s'en faire une idée d'après des descriptions écrites, le plus souvent non accompagnées de dessins, ou accompagnées de dessins gros-

---

[1] Nous croyons, aujourd'hui, que ces tumulus ont été élevés par les Galates ou Gaulois qui pour nous sont distincts des Celtes. Voir l'article *Gaulois*. A. B., 1ᵉʳ février 1876.

siers, et où les monuments sont complétés sans que le lecteur en soit suffisamment averti, on cherche seulement à s'éclairer sur le nombre et la distribution géographique de ces monuments dans les pays où leur présence a été constatée ; on les voit, dès qu'on a recueilli un nombre suffisant de faits, s'échelonner d'une contrée à l'autre suivant une loi facile à suivre et qui permet d'affirmer qu'une stastistique complète, poursuivie à cette intention, serait le plus sûr moyen d'arriver à la connaissance de leur origine.

Nous avons pensé que ce second travail serait plus utile que le premier, qui a été déjà fait en grande partie et que nous ne pouvions d'ailleurs refaire, puisque nous n'avions à notre disposition aucun renseignement personnel ou nouveau qui nous permît de contredire ce qu'ont écrit sur la forme et les particularités des monuments de ce genre les principaux archéologues français et étrangers.

Dans le cours de cette recherche ainsi limitée, nous laisserons de côté les monuments qui n'ont pas un caractère nettement défini, les menhirs, les pierres branlantes, les tumulus, les enceintes en pierre et en terre, toutes les fois que ces monuments ne sont associés ni à des dolmens ni à des allées couvertes.

Nous négligeons, également, les tumulus qui ne sont point des tumulus-dolmens, parce qu'il nous est impossible, dans l'état actuel de la science, de distinguer, quand ces tumulus n'ont point été fouillés, les tumulus anté-romains des tumulus saxons, danois, normands, dont l'Angleterre et une partie des pays du Nord sont couverts.

Le choix d'un monument sur les caractères duquel les archéologues de tous les pays sont d'accord, rend seul réalisable l'entreprise que nous poursuivons. Nous ne nous occuperons donc que des dolmens.

Nous savons déjà, et personne ne l'ignore aujourd'hui, que ces monuments se trouvent, en dehors de la Gaule,

presque exclusivement dans le Nord. Il y a plus ; c'est dans le Nord qu'ils ont été d'abord observés. Bien avant que Cambry eût attiré l'attention du monde savant sur ces monuments en 1805, Olaus Magnus (1555), Olaus Wormius (1643), avaient signalé les monuments du Danemarck et de la Suède méridionale. Depuis longtemps déjà avaient paru en Angleterre les importants ouvrages de Borlase (1769), de Douglas, en 1793, de King (1799), et un grand nombre d'autres, auxquels nous n'avions rien à opposer que le détestable ouvrage de la Tour-d'Auvergne, publié en 1796.

Cela devait être : tout nous prouve, en effet, que la civilisation que représentent ces monuments est venue chez nous des pays du Nord, où ces monuments ont été aussi plus longtemps en usage. C'est de ce côté, très-probablement, que nous devons chercher leur origine [1].

Indiquons d'abord les ouvrages où nous avons puisé nos renseignements, afin que chacun puisse compléter et contrôler au besoin notre statistique.

#### PUBLICATIONS FRANÇAISES ET NOTES MANUSCRITES

La Tour-d'Auvergne. *Origines gauloises ; celles des plus anciens peuples de l'Europe*, in-8°, 1796.

Cambry. *Monuments celtiques*, in-8°, 1805.

De Caumont. *Cours d'antiquités monumentales*, 1831.

Mérimée. *Résumé de l'opinion de M. Worsaae* (*Moniteur* du 14 avril 1853), et notes manuscrites.

Ed. Biot. Articles insérés dans le tome XIX de la Société des antiquaires de France.

Schayes. *La Belgique avant et pendant l'occupation romaine*, 3 vol. in-8°, 2ᵉ édit., 1860.

*L'Indicateur d'histoire et d'antiquités suisses*, 1855-1860.

---

[1] Voir plus loin l'article sur l'*Origine des dolmens* et allées couvertes.

Del Marmol. Notes manuscrites, 1860.
Roulez. Notes manuscrites, 1860.
Troyon. Notes manuscrites, 1860.
D$^r$ Keller, de Zurich. Notes manuscrites, 1860.
H. Fazy, de Genève. Notes manuscrites, 1860.
André. *Notes sur les monuments celtiques de l'Afrique* (Société archéol. d'Ille-et-Vilaine, 1861).
D$^r$ Roulin. Notes manuscrites.
Général Creuly. Notes manuscrites.
Dubois de Montpéreux. *Voyage autour du Caucase.* Paris, 1839-41.

## OUVRAGES ANGLAIS, ALLEMANDS, DANOIS ET SUÉDOIS

Borlase. *Antiquities historical and monumental of the County of Cornwall.* London, in-f°, 1769.
Douglas. *Nenia Britannica or sepulcral history of Great Britain.* London, 1793.
King. *Munimenta antiqua.* London, 1799-1805, 4 vol. in-f°.
*Archæologia britannica*, principalement les tomes II, VII, XIX, XXX, XXXI et XLII [1].
*Archæological journal,* tomes V, VIII, XIV, XV.
Roach Smith. *Collectanea antiqua.*
Akerman. *Archeological index*, 1 vol. in-8°, 1847.
Worsaae. *Primeval antiquities of Denmark,* 1849.
Irby and Mangles. *Travels in Egypt and Nubia, Syria and Asia minor during* the years 1817-1818.
*Journal of the Asiatic Society* (1852-1853), tome IV.
N. H. Sjoeborg. *Samlingar för Nordens förnalskare,* 2 vol. gr. in-4 avec planches, 1822.
G. Klemm. *Handbuch der germanischen Alterthumskunde.* Dresde, 1836.
*Mittheilungen der antiquarischen Gesellschaft* in Zurich, 1843-1861.
Chr. Keferstein. *Keltischen Alterthümer*, 3 vol. in-8°. Halle, 1846.
E. Wocel. *Grundzüge der bohmischen Alterthumskunde.* Prague, 1855.
J. Lisch. *Frederico-Francisceum Museum,* 1837.
Carl von Estorff. *Heidnische Alterthümer.* Hanover, 1845.

---

[1] Ce dernier volume a paru postérieurement.

### OUVRAGES ÉCRITS EN LATIN

Olaus Magnus. *Historia de gentibus septentrionalibus.* Romæ, 1555.
Olaus Wormius. *Danicorum monumentorum libri VI.* Hafniæ, 1648[1].

Nous savons bien que les renseignements puisés à ces sources diverses sont loin de constituer tout ce qu'il est possible de savoir sur la question que nous étudions; mais le temps et la facilité de nous procurer d'autres ouvrages nous ont à la fois manqué. Nous demandons donc que l'on considère ce chapitre comme une esquisse. Telle qu'elle est, cette esquisse suffira, nous l'espérons, à montrer qu'on peut, dans cette voie, arriver à des résultats intéressants qui, loin de les contredire, confirment bien plutôt les résultats obtenus dans les chapitres précédents.

Nous suivrons dans ce relevé l'ordre géographique. Partant du nord-est de la Gaule, nous parcourrons successivement la Belgique, la Hollande, l'Allemagne septentrionale, pour revenir à l'ouest par le Danemarck, la Suède et les Iles britanniques, passer de là en Espagne et en Portugal, et nous rabattre sur l'Afrique, où nous perdons à peu près complétement toute trace de dolmens[2]. Nous ne les retrouvons ensuite que dans le Caucase, en Palestine et dans l'Inde.

Belgique. — Un seul dolmen a été signalé en Belgique. Il est à peu près certain qu'il n'en existe pas, en

---

[1] Nous avons cru qu'il n'était pas inutile de reproduire cette nomenclature indiquant l'état de la science en 1861. S'il fallait y ajouter l'indication de toutes les publications mises au jour depuis cette époque sur le sujet qui nous occupe, nous serions obligé non-seulement de doubler, mais de décupler notre liste. On peut, d'après cela, se faire une idée du mouvement qui, depuis quinze ans, s'est produit dans cet ordre de recherches. — Février 1876.

[2] Voir la carte, planche V, donnant la distribution de ces monuments en Europe.

effet, dans ces plaines où la pierre est rare et n'est pas d'ailleurs de nature à se prêter facilement à la construction de pareils monuments. M. Schayes et M. Piot, son continuateur, MM. Del Marmol et Roulez sont d'accord sur ce point. La seule exception connue est le dolmen détruit de *Jambes*, près Namur.

On est porté à croire que l'absence de ces monuments en Belgique tient surtout à la constitution géologique du sol; car la Belgique est un des pays où l'on trouve le plus grand nombre d'instruments de pierre et de silex du genre de ceux qui ont été recueillis en France sous les dolmens[1].

Hollande. — Dans la province d'Over-Yssel, cinquante-quatre dolmens ou allées couvertes. — Les allées couvertes dominent (Keferstein, I, p. 152).

Royaume de Hanovre et duché de Brunswick. — Beaucoup de dolmens existent dans le duché d'Oldenbourg et sur le territoire de Brême (Keferstein, I, p. 126 et 127). Keferstein en cite plus particulièrement : trois près *Glanen*, un dans le *Spa'schen-Heide*, cinq derrière l'Aumühle, un considérable, le plus grand de l'Allemagne, dit-il, près *Engelmanns-Beeke*. A côté existe un autre dolmen entre deux allées couvertes; deux dolmens près de *Klein-Kneten;* deux allées couvertes près *Rüdebusch;* six sur la frontière méridionale du duché dans le *Kirchspiele-Damne*. Il ajoute (p. 132) que deux cents *Hünenbetten* sont conservés dans le Hanovre, où un grand nombre cependant ont été détruits.

Dans le *Limbourg*, on en compte cent vingt-sept, dont vingt-trois dans le seul district d'Oldenstadt. Dans le *Landdrostei-Stade* sont signalés quarante-six monuments, beaucoup d'autres ont été détruits (Keferstein, p. 140, 141); et six dans le *Landdrostei-Hanover*.

---

[1] Voir le troisième volume de Schayes.

Dans le *Landdrostei-Osnabrück*, il en reste encore cent; beaucoup ont été également détruits récemment (Keferstein, p. 143).

Un seul dolmen a été signalé dans le duché de Brunswick, près de *Helmstadt*, aux sources de l'Aller.

*Mecklembourg-Schwerin* et *Strelitz*. — Dans le Mecklembourg, il y a un nombre considérable de dolmens et d'allées couvertes (Keferstein, p. 94). On ne les a pas comptés; on sait seulement qu'il en existe près de *Boitin*, de *Basse*, non loin de *Dessen*, près de *Waren*, *Genzkow* et *Ruthenbeck* (page 95); beaucoup surtout entre *Sternberg*, *Bützow* et *Güstrow*. Non loin de Wismar, près de *Klein-Gornow*, *Lübz*, *Rosenberg*, *Gischow*, *Schlemmin*, *Beuzin*, *Sparow*, *Klein-Brutz*, *Dabel*, *Sternberg*, etc. (Keferstein, page 96).

*Magdebourg*. — Dans le nord de la province de Magdebourg, dans les cercles de *Salzwedel*, *Osteburg*, *Stendal*, dolmens nombreux (Keferstein, p. 100), savoir : vingt-six dans le cercle de *Stendal*, dix-sept dans le cercle d'*Osteburg* et cent quinze dans celui de *Salzwedel* (p. 101 et 102).

Dans le cercle de Jérichow ont été signalés : trois *Hünenbetten* près de *Dannikow*, plusieurs dans le bois de *Hobick*, un près de *Klein-Lips*, un près de *Gohren*, plusieurs près de *Hohenziatz*, entre *Mockern* et *Ziesar* (p. 107).

Dans le cercle de *Wolmirstaedt*, plusieurs monuments de ce genre ont été signalés, particulièrement sur les limites d'*Altmark*.

Ces monuments diminuent un peu ou ont été détruits plus complétement dans les provinces de *Potsdam*, dans le moyen *Priegnitz* et dans l'*Uckermack*. Cependant on en trouve près de *Angermünde*, *Murow*, *Schapow*, *Beerden*, et ils redeviennent plus nombreux près de *Wilmersdorf*,

*Gerswalde, Seehausen, Wrietzig* et *Hirtzfeld* (page 110).

*Royaume de Saxe.* — On signale quelques dolmens près de *Zwickau, Weigsdorf, Neudorfel, Masedorf,* et d'autres qui ont été détruits près de *Wilsdruff* et *Klappendorf.* On peut cependant dire que ces monuments sont plutôt rares que nombreux dans le royaume de Saxe (p. 116).

*Prusse occidentale.* — Ils reparaissent dans la Prusse occidentale. Les provinces de *Dantzick* et de *Marienwerder* (p. 72), celles de Coeslin surtout et de Stettin, et jusqu'à celle de Francfort, en contiennent en nombre très-respectable (p. 75, 76). On ne paraît pas les avoir comptés, mais nous trouvons signalés d'une manière spéciale : vingt petits *Hünenbetten* près de *Matschdorf,* un grand nombre entre *Schwedt* et *Cüstrin,* un plus grand nombre encore dans de *Stralsund* et dans les îles de Rugen et d'Usedom (p. 77 et 80).

Au-dessus de Kœnigsberg, nous ne possédons plus de renseignements, et nous ne pouvons pas suivre ces monuments plus loin dans l'Est. Nous sommes donc obligés de nous rabattre à l'ouest, sur le Danemark et la Suède. M. Worsaae nous servira de guide dans ces contrées qu'il connaît si bien. Après avoir confirmé les renseignements donnés par Keferstein et reconnu avec lui qu'il existe de nombreux dolmens et allées couvertes le long des côtes de la Baltique, en Hollande, en Hanovre, dans le Mecklembourg et dans la Poméranie, il ajoute : ces monuments, fréquents au sud de la Suède, sont très-rares en Norwége. Ils abondent au contraire dans le Holstein, le Schleswig, sur les côtes septentrionales et occidentales de Seeland, sur les côtes de Fühnen, dans le Jutland, au Lümfiord et particulièrement dans le domaine de Thisled et sur les côtes orientales de cette presqu'île. Ils sont rares sur les côtes occidentales du Danemark et encore plus dans l'intérieur des terres.

Les points de l'île de Seeland où ces monuments sont le mieux conservés sont : *Smidstrup*, dans le domaine de *Frederiksborg*, Jagersprüs, Oppesundbye, Uldeire et Oehm, dans le voisinage de Rœskilde, enfin à Moën et dans le Jutland près *Ullerup*, paroisse de Heltborg (Worsaae, p. 78, 81, 90, 94).

Ces dolmens sont absolument semblables à ceux du Brandebourg, du Mecklembourg et du Hanovre (Worsaae, ouv. cité, p. 105).

Ces monuments se retrouvent, en Scandinavie, dans le sud-ouest de la Suède, particulièrement dans le vieux pays danois de Skaane, dans le Halland, le Gothland occidental et le pays de Bahus, c'est-à-dire tout le long des côtes occidentales de la Suède. On n'en signale ni à l'est, ni au nord, ni dans aucune partie de la Norwége[1]. Les barrows, cairns et cercles de pierres de ces pays ont un caractère tout à fait différent (p. 107). — On trouve bien dans ces contrées des menhirs et des pierres branlantes, mais M. Worsaae regarde les pierres branlantes comme des accidents naturels, et les menhirs ne sont à ses yeux que des *memorial stones*, pierres de souvenirs, qui n'ont qu'un rapport éloigné avec les dolmens[2].

Nous ne savons malheureusement pas quel est le nombre des pierres debout et des alignements (car il y en a) que possèdent la Suède et la Norwége. Nous ignorons également les positions diverses qu'ils occupent dans ces pays. Il serait pourtant important de le savoir, car, s'il n'y a dans ces contrées ni dolmens, ni allées couvertes, si l'on n'y trouve que des tumulus de l'âge du fer (Worsaae, p. 112), nous y puiserions très-probablement la preuve, ou que les menhirs

---

[1] Voir pour plus de renseignements notre rapport sur le Congrès de Stockholm.
[2] M. Oscar Montelius attribue une partie de ces *pierres levées* à l'âge de fer suédois (200 à 700 ans ap. J.-C.).

et les alignements sont d'un âge très-différent de celui des dolmens, ou qu'ils étaient élevés dans de tout autres conditions et pour un tout autre but que ces derniers monuments, puisqu'ils se trouvent en grand nombre sur des points isolés et, ce semble, sans relation avec aucun monument funéraire [1].

Continuons à marcher vers le nord-ouest, en prenant pour guide les écrivains anglais et particulièrement Akerman, qui les résume tous; nous constaterons d'abord quelques monuments dans les Orcades et les Hébrides, et même jusqu'en Islande (Cambry, p. 94, 97 et 126). Mais ces monuments, très-mal observés, ne paraissent être que des menhirs et des cercles de pierres. — Cambry en cite un de cent dix mètres de diamètre. Nous ne retrouvons véritablement les dolmens qu'en descendant au sud-ouest le long des côtes d'Écosse, dans les îles de Jona, d'Arran et de Bute (Cambry, p. 104, 105, 106).

Il en a été signalé également sur la côte orientale de l'Irlande, à Newgrange, près Drogheda, à Naas, à Clouard et dans les îles qui séparent l'Angleterre de l'Irlande, notamment à Anglesey, où ils sont très-nombreux. Dans tous ces dolmens, dit Akerman, on a trouvé beaucoup d'arêtes d'un poisson appelé *limpet* qui semble avoir été la principale nourriture de ces populations (Akerman, p. 25). Les dolmens se retrouvent également dans la presqu'île de Caernarvon, voisine d'Anglesey (p. 29). Ils y ont une certaine importance.

De là nos notes nous conduisent, toujours sur les côtes, au sud du pays de Galles, dans les environs de Pembroke et de Caermarthen, et en enfin en Cornouaille, où les dolmens sont plus nombreux que partout ailleurs (Akerman, page 27).

---

[1] Les travaux de M. Oscar Montelius ont confirmé ces conjectures. Voir : *la Suède préhistorique*.

Entrons dans la Manche, suivons les côtes méridionales de l'Angleterre, poussons jusqu'au Dorsetshire : les dunes et les hauteurs y montrent des dolmens. Pénétrons par l'Avon dans l'intérieur des terres, nous sommes conduits ainsi dans le Wiltshire où ces monuments reparaissent.

M. Prosper Mérimée nous a même signalé dans le Wiltshire des dolmens dont la pierre antérieure était percée d'un trou fait intentionnellement, analogue à l'ouverture du dolmen si connu en France et si souvent dessiné de Try-le-Château. Nous n'avons pu contrôler ce renseignement[1].

Le Berkshire, le Somersetshire, le Gloucestershire, le Straffordshire, possèdent également des dolmens. Il s'en rencontre aussi, mais en très-petit nombre, dans le Derbyshire.

La côte orientale de la Grande-Bretagne, à commencer par le Kent, n'en possède pour ainsi dire pas ; cette contrée est, au contraire, remplie de tumulus anglo-saxons.

Les monuments signalés dans le Yorkshire ne nous paraissent être que des menhirs.

Revenons vers la France. Les îles de Guernesey et de Jersey nous offrent de magnifiques dolmens où l'on a trouvé, comme dans la majorité des dolmens de France, des ossements humains, des haches en pierre et des pointes de flèches en silex, sans aucune trace d'objets en métal.

Il serait sans doute présomptueux de vouloir tirer des conclusions définitives d'une statistique aussi incomplète. Toutefois il nous paraît évident que les points que nous signalons, d'après les archéologues les plus autorisés de l'Allemagne et de l'Angleterre, sont les points où les monuments dont nous nous occupons dominent, et qu'il y a dès maintenant une grande probabilité pour que la zone dessinée par les teintes roses de notre cinquième carte marque à peu

---

[1] Il a été, depuis, confirmé par M. Thurnam.

près la trace des populations qui ont élevé des dolmens[1].

En dehors des contrées que nous venons de parcourir, nous n'avons trouvé que des renseignements vagues, isolés, où les monuments des divers ordres sont confondus et dont il nous semble bien difficile de tirer un renseignement sérieux. Ainsi, Cambry et Worsaae affirment qu'il y a des monuments celtiques en Espagne et en Portugal; mais ce sont là de simples affirmations sans preuves. Pour le Portugal, nous ne voyons de précis que ce qui a été écrit par Mendonça de Pina, en 1753. Cet écrivain signale des dolmens de quatre mètres de haut et formant des espèces de cellules, aux environs d'Evora, et d'autres près des villes de la Garda et d'Anta de Penarva[2]. Ces monuments, ajoute Mendonça, sont assurément les monuments les plus anciens du Portugal. M. Raphael Mitjana y Ardison[3] en a décrit de semblables près d'Antequera (province de Malaga), en Espagne. Nous ne connaissons pas d'autres monuments particulièrement désignés. Nous ne pouvons affirmer qu'une chose, c'est que M. Prosper Mérimée croit que ces monuments sont moins rare en Espagne qu'on ne le suppose.

Les archéologues de la Suisse déclarent, au contraire, qu'il n'y a point de dolmens dans leur pays; ils ne connaissent que deux tables de pierre qui servaient de siéges aux présidents des plaids pendant le moyen âge. Ce ne sont point là des dolmens.

Si nous nous éloignons davantage de la Gaule, nous trouvons les indications suivantes : Cambry (p. 129) indique, d'après Pallas, des espèces de dolmens dans la Tartarie.

---

[1] La minute de cette carte a été déposée au musée de Saint-Germain. Elle a figuré en 1875 à l'Exposition universelle de géographie (salle XXXVII).

[2] M. Pereira da Costa, au Congrès de Paris, en 1867, a indiqué des monuments de ce genre dans diverses autres localités.

[3] Memoria sobre el templo druida hallado en las cercanias de la ciudad de Antequera, provincia de Malaga, 1847.

« Près du ruisseau de Terecte, dit Pallas, dans la Tartarie, existent des tombes anciennes. Elles sont composées d'amoncellements de terres, entourés de gros morceaux de rochers plats à moitié enterrés. Je me suis rappelé les tombes en pierres que l'on voit dans plusieurs contrées de l'Allemagne, surtout dans la Marche de Brandebourg; elles ont à peu près la même forme et sont connues sous le nom de *Lits des géants*. Les Tartares qui habitent la contrée de Naoudsjour assurent qu'ils ne descendent pas du peuple qui a construit ces tombes. » C'est là, assurément, un renseignement précieux.

Les pays où ont été signalés des dolmens sont ensuite :

1° *La Sibérie.* — On trouve dans diverses parties de la Sibérie, dit M. Ed. Biot, quatre sortes de monuments analogues aux monuments celtiques. L'Académie impériale de Saint-Pétersbourg les désigne par le nom de *Tombeaux des anciens Tchoudes*. Ce sont d'abord les *maïki* ou colonnes, pierres disposées en cercles, que Gmelin a rencontrées dans la Sibérie orientale, près de *Nertschiusk*, à l'est du grand lac Baïkal (*Voyage en Sibérie*, tome III, p. 311, 319 ; trad. française, p. 84 et suiv., cité par Ed. Biot). Le milieu de ces cercles est occupé par de gros blocs carrés ou par un monceau de pierres qui recouvrent ou entourent un tombeau. Une autre espèce de monuments sibériens a été signalée sous le nom de *slantzi*, mot russe qui signifie pierre de schiste. Ils sont formés de grandes plaques schisteuses posées horizontalement sur d'autres dalles semblables. Ces *slantzi* recouvrent des restes funéraires, et, en fouillant au-dessous, on trouve des vases et des ustensiles comme dans les tombeaux des *maïki*.

Une troisième espèce de ces monuments est appelée par les Russes *zemlianie-kourganie*, c'est-à-dire tombes en terre. Ils sont ronds et ordinairement entourés d'une muraille en pierres debout ; quelquefois ils sont recouverts

d'une ou deux grandes pierres rondes. On y trouve des ossements.

Une quatrième espèce, que Gmelin nous a également fait connaître, est appelée par lui *tivoritnie-kourganie*, probablement *voritnie*, c'est-à-dire factice, fait de main d'homme. Ces kourganes, dont Gmelin n'explique pas le nom, sont formés d'un terrain carré avec quatre blocs placés aux angles ; le tombeau occupe le centre.

Ces monuments ont évidemment d'intimes rapports avec les allées couvertes, dolmens ou dolmens-tumulus de nos contrées, et il serait très-intéressant d'avoir, sur leur structure et les objets qu'ils contiennent, des renseignements plus détaillés. C'est du moins là un point de l'horizon sur lequel les archéologues doivent avoir les yeux fixés.

Si l'on descend plus au sud de l'Europe ou de l'Asie, on retrouve des dolmens dans le Caucase et en Palestine. Dubois de Montpereux (*Voy. aut. du Caucase*, t. I, p. 43, 423; t. V, p. 320; t. VI, p. 78) signale plusieurs de ces monuments dans la vallée de l'Atakoum : ces dolmens ont quelquefois, comme ceux de Try-le-Château et du Wiltschire en Angleterre, *une ouverture à travers laquelle on peut passer la tête*. Ce sont, disent les gens du pays, *des maisons des géants*. A Gaspra en Crimée, autres dolmens.

M. de Saulcy, de son côté, a trouvé un groupe de vingt-sept dolmens en Palestine, non loin du Jourdain. Un de ces dolmens a la dalle de devant trouée à la manière de ceux de France, d'Angleterre et du Caucase. Vingt autres dolmens existent, enfin, près d'Hesbon. Plusieurs sont entourés de cercles de pierre analogues aux cercles des monuments scandinaves.

Si l'Asie a ses dolmens, l'Afrique aussi a les siens. L'Algérie est loin d'en être privée. M. le général Creuly m'en signale de nombreux dans la province de Constantine. L'un d'eux est connu sous le nom qui se retrouve en France

de *Table de la mariée*. M. le conseiller André en a vu d'autres près d'Alger [1].

Les dolmens ne se sont montrés, au contraire, jusqu'ici ni dans l'Allemagne du Sud, ni en Italie, ni en Grèce. Les espèces d'allées couvertes de Tirynthe et de Mycènes, quoique rentrant dans la catégorie des monuments mégalithiques, ne paraissent pas avoir le même caractère.

Pour rencontrer de nouveaux dolmens, il faut que nous avancions jusqu'à l'Inde.

M. Taylor, dans le tome IV du *Journal de la Société asiatique de Bombay* (p. 380, 431); le capitaine Congrève, dans le *Journal de littérature et sciences de Madras*, n° 32; M. Babington, dans les *Transactions de la Société littéraire de Bombay* (1823); un missionnaire catholique dans les *Annales de la Propagation de la foi*, de juillet 1846 (nous ne connaissons ces deux dernières citations que par la mémoire de M. Ed. Biot, *Ant. de France*, tome XIX), sont d'accord pour signaler la présence de dolmens ou de tumulus entourés de cercles de pierres et surmontés de dolmens sur plusieurs points différents de l'Inde, notamment sur les côtes du Malabar, dans le Sorapour, à Nilgherris et près Sadras, sur la route de Madras à Pondichéry.

Ces monuments sont attribués par les naturels du pays aux génies et à l'ancienne race des *Pandavas*. Sur quelques points, on croit qu'ils servaient de demeure aux nains; sur d'autres, de tombe aux géants. Il est des légendes indiennes qui rappellent quelques-unes de celles que nous trouvons en Europe. Ainsi, M. Taylor rapporte l'histoire d'une noce pétrifiée pour n'avoir pas interrompu la danse au moment où passait une divinité. C'est exactement ce que l'on raconte dans le Boulonnais, à propos du cercle de Landre-

---

[1] Voir plus loin l'article : *Monuments celtiques de l'Algérie*.

thun. Enfin, parmi les dolmens indiens, il en est dont l'un des supports est percé d'un trou comme la pierre du fond du dolmen de Try-le-Château[1]; mais là s'arrêtent les ressemblances. L'incinération, en effet, paraît dominer dans les sépultures de l'Inde, et le fer y est très-fréquent. Taylor (p. 399, 400 et 421) parle de pointes de flèches barbelées en fer, de couteaux de fer et de morceaux de fer oxydé. Le bronze s'y montre sous la forme de cloches. A l'une d'elles était encore attaché son pendant de fer. Aucune trace d'armes en silex et point d'armes de bronze.

Une autre particularité est à noter, c'est que les vases qui sortent de ces tombes ressemblent à certains vases des sépultures de l'Amérique plutôt qu'aux vases que nous trouvons en Europe dans les monuments analogues. Ces vases sont le plus souvent rouges et d'un très-beau poli.

M. Biot, parlant des monuments du Malabar, dit qu'ils contiennent toujours des urnes, des os, des instruments en fer et spécialement des espèces de tridents, qui indiquent, selon lui, que ces constructions ont été faites par les Indiens.

Plus au centre du Deckan, on a trouvé sous des dolmens des objets en cuivre (Biot, p. 9).

Quelle relation peut-il y avoir entre les monuments de l'Inde et ceux de l'Europe, entre ceux d'Europe et ceux de la Tartarie et de la Sibérie? Personne, je crois, ne saurait aujourd'hui le dire, et M. Taylor est bien hardi quand il donne aux monuments de l'Inde le nom de scythico-druidiques.

Pour nous, nous ne saurions voir dans ces renseignements autre chose que des pierres d'attente, placées à des points ex-

---

(1) Nous avons vu que les dolmens à *ouverture* pratiquée dans une des dalles se retrouvent dans tous les pays où existent de véritables dolmens, en France, en Angleterre, en Palestine et dans le Caucase. Voir plus loin un article spécial sur ce genre de monuments.

trêmes, sans que rien nous indique par suite de quelle série d'événements il pourrait y avoir entre ces divers monuments une relation quelconque, car il est difficile de croire que les monuments de l'Inde soient, je ne dis pas antérieurs aux nôtres, mais même d'une époque contemporaine. La présence du fer seule empêcherait de s'arrêter à cette idée.

C'est assez, toutefois, pour encourager à de nouvelles recherches, trop peu pour permettre de hasarder aucune opinion ni sur l'époque à laquelle ces monuments ont été élevés, ni sur les peuples auxquels ils ont servi de sépultures.

### RÉSUMÉ

L'Académie demandait quels progrès les observations recueillies depuis le commencement du siècle, sur les monuments dits celtiques, avaient fait faire à la science, et ce que nous savons ou croyons savoir aujourd'hui touchant le caractère, la destination et l'origine de ces monuments. Nous avons répondu de notre mieux à cette question. Les résultats auxquels nous sommes arrivé sont, il est vrai, en grande partie négatifs; mais, outre que c'est dans bien des cas avoir beaucoup appris que d'avoir appris que l'on ne sait rien ou fort peu de choses, il est deux ou trois points sur lesquels nous avons pu être plus affirmatif, et ces points ne sont pas les moins importants. Ainsi, nous croyons avoir démontré par le seul groupement des faits connus, qu'il fallait désormais renoncer à regarder comme celtiques les monuments qui portent ce nom, ou du moins renoncer à les considérer comme ayant été élevés par les populations avec lesquelles Rome et la Grèce ont été en rapport.

Nous croyons avoir démontré que les dolmens, en particulier, ont été élevés par une race beaucoup moins avancée que les Celtes en civilisation, et qui n'a jamais pénétré dans le centre de la Gaule, mais a seulement occupé une partie des contrées de l'Ouest.

Nous avons fait voir que c'était seulement dans le nord de l'Europe que l'on retrouvait des monuments analogues, et qu'à considérer les contrées où ils dominaient, on était porté à croire que les populations qui les avaient élevés, après avoir séjourné quelque temps sur les côtes méridionales de la Baltique et occupé le Holstein et le Danemarck, étaient remontées par la Suède occidentale, avaient tourné l'Angleterre, en se servant des îles comme étapes, et, après avoir laissé à droite et à gauche, en Irlande et en Écosse, dans le pays de Galles et en Cornouailles, des colonies nombreuses, étaient venues s'abattre sur l'Armorique et avaient pénétré dans le cœur du pays, en remontant le cours des rivières qui se jettent, à l'ouest, dans l'Océan[1]. Ce sont ces populations septentrionales qui nous ont apporté les premiers germes de civilisation.

Nous avons montré que la majorité des objets trouvés sous les dolmens, armes ou ornements, sont en pierre et en silex, et qu'il est vraisemblable que la race qui y est enterrée se servait presque exclusivement d'armes et d'ustensiles de cette nature à l'époque où elle dominait en Gaule. En tout cas, si elle connaissait déjà le bronze, elle s'en servait peu et ignorait l'usage du fer; c'est du moins ce qui ressort de l'ensemble des fouilles faites jusqu'ici.

Quant à la destination de ces monuments, ce sont bien certainement, sauf exception, des tombeaux.

Ainsi, sous ce rapport, nous pouvons à peu près répondre aux questions de l'Académie, en avouant toutefois qu'il est désirable que de nouvelles investigations viennent justifier nos conclusions; nous pouvons dire en attendant : les dolmens et les allées couvertes sont des monuments sépul-

---

[1] Nous croyons aujourd'hui que la civilisation de la *pierre polie* a bien suivi cette route, mais nous serions moins affirmatif sur la migration des populations. Nous ne croyons plus à une race des dolmens.—A. B. Février 1876.

craux; leur origine paraît jusqu'ici septentrionale; reste à chercher le caractère de la race qui les a construits. On ne sait d'elle qu'une chose, c'est que ses principales armes étaient en pierre et en silex.

Une étude complète des crânes humains, ossements d'hommes et d'animaux, et objets d'art de toute sorte qui reposent sous les dolmens, nous en apprendra un jour peut-être davantage.

D'un autre côté, nous avons trouvé que les tumulus pouvaient se classer, sauf quelques exceptions, en deux groupes distincts : ceux de l'Ouest, ceux de l'Est. — Ceux de l'Ouest sont, pour la plupart, intimement liés à la période des dolmens, auxquels ils servent souvent ou d'enveloppe ou de base. Ils semblent toutefois appartenir à une civilisation ou plutôt à une période de civilisation un peu plus avancée. Les chambres qu'ils recouvrent contiennent moins de silex et plus de bronze; le fer y apparaît même, quoique encore très-rare. On continue à ensevelir; l'incinération est l'exception.

Ces différences entre le contenu des dolmens et celui des tumulus ou tumulus-dolmens (nous ne parlons toujours que des tumulus de l'Ouest) ne sont pas assez grandes pour qu'on ait le droit d'affirmer qu'ils appartiennent à des races différentes. On peut affirmer seulement que les tumulus sont d'une époque un peu plus rapprochée de nous et qu'il y a eu d'une période à l'autre, dans le mode d'ensevelissement, une légère modification, mais non une révolution radicale.

Les tumulus de l'Est sont dans des conditions tout autres. Ils sont agglomérés au lieu d'être isolés; ils ne présentent plus ni chambres ni galeries intérieures, et appartiennent déjà à l'âge du fer; car si le bronze y domine encore, le fer y est déjà très-abondant. Toutefois, le peuple qui les a élevés ensevelissait aussi et ne brûlait pas les corps. Leur

destination d'ailleurs n'est pas douteuse : ce sont des tombes.

Les tumulus analogues qui couvrent sur une ligne à peu près parallèle la rive droite du Rhin, et que l'on retrouve dans les Alpes aux sources du Necker et du Danube (voir notre quatrième carte)[1], semblent indiquer des populations venues de l'est probablement par la vallée où coule le Danube.

Rien n'autorise d'ailleurs à croire que ces populations fussent des populations celtiques. Elles nous paraissent même, comme les populations des dolmens, très-distinctes des tribus dont le siége était le centre et le midi de la Gaule, et qui les premières ont été connues des Grecs et des Romains. On ne saurait déterminer la date de leur séjour en Gaule, mais il paraît remonter beaucoup plus haut que l'ère chrétienne.

En dehors des dolmens et des tumulus, les grands alignements nous ont paru seuls avoir un caractère bien défini. Particuliers à la Bretagne, ils se rattachent évidemment, comme les dolmens, à des races du nord de l'Europe. Quelques observations faites par M. Worsaae tendent, toutefois, à faire supposer qu'ils sont tout à fait indépendants des dolmens, puisqu'on en trouve dans des contrées du Nord où aucun dolmen n'a encore été observé, et où les tumulus sont d'un autre âge, l'âge du fer.

Sur les autres monuments, toute affirmation générale doit être suspendue.

Il ne nous appartient point de mesurer l'importance de ces résultats. Il est clair, toutefois, qu'ils sont de nature à modifier sensiblement les idées que l'on se fait généralement de la Gaule aux époques qui ont précédé la domination romaine.

---

[1] La minute de cette carte est déposée au musée de Saint-Germain. Voir dans le présent volume les planches IV et V.

Au lieu d'une race unique et à laquelle on croyait pouvoir attribuer tous les monuments qui avaient été élevés sur toute la surface de la Gaule, sauf, peut-être, quelques monuments de la Ligurie et de l'Aquitaine, il devient presque évident que deux races, au moins, ont dominé dans nos contrées, et que les seuls monuments anciens bien conservés qui nous restent appartiennent justement à celle de ces deux races dont l'histoire ne parle pas ; tandis que la race qui a fini par l'emporter et par donner son nom au pays, est celle qui a laissé le moins de traces matérielles de son passage et de son long et définitif séjour en Gaule.

On est porté à se demander, dès lors, ce qui, en fait de monuments, revient aux Celtes ou Gaulois[1], en Gaule. Nous ne saurions, nous l'avouons, répondre aujourd'hui à cette question, mais nous croyons que le moment n'est pas loin où, cessant de regarder les Celtes[2] comme des sauvages et de leur attribuer les monuments les plus primitifs du monde, on reconnaîtra dans les ruines du passé ce qui doit leur être[3] attribué légitimement. L'étude de la numismatique, celle des bas-reliefs gaulois, qui sont moins rares qu'on ne le suppose, montrera que la race celtique avait ses arts à elle comme elle avait aussi ses armes particulières, et qu'il est impossible de la confondre avec les races de l'ouest et de l'est de la Gaule qui, à des époques diverses, l'ont enveloppée, sans jamais la pénétrer.

Nous avons l'espoir que l'avenir, un avenir prochain, réserve sous ce rapport les plus curieuses découvertes.

31 décembre 1861.

---

[1] Nous dirions aujourd'hui aux Celtes et aux Gaulois. 1er février 1876.
[2] Les Gaulois et même les Celtes.
[3] Ce qui doit être attribué aux uns et aux autres légitimement. 1er février 1876.

## NOTE ADDITIONNELLE AVEC CARTE

#### DE LA DISTRIBUTION DES DOLMENS SUR LA SURFACE DE LA FRANCE

Depuis la publication de *nos conclusions* sur les monuments primitifs de la Gaule, bon nombre d'observations de toutes sortes nous ont été directement adressées; nous les avons notées avec soin. Elles ont augmenté notre répertoire de quelques faits nouveaux; elles n'ont modifié que très-légèrement notre manière de voir. Ces observations étaient au fond, en effet, plutôt des approbations que des critiques. Elles avaient pour but de compléter notre travail plutôt que d'en attaquer les bases. Un article qui a paru dans le dernier fascicule du *Bulletin monumental*, et qui est rédigé d'ailleurs avec une grande bienveillance pour nous, a un tout autre caractère. Nous ne pouvons le laisser passer sans réponse, tant à cause de l'importance du recueil où il a été inséré que parce qu'il est présenté comme le résumé d'une sorte d'enquête ouverte auprès des sociétés savantes des départements. Nous ne cherchons que la vérité. Une pareille enquête eût été chose précieuse pour nous. Malheureusement nous ne voyons guère, dans le résumé que nous apporte le *Bulletin*, que des assertions vagues et plusieurs affirmations qui nous prouvent que nos idées ont été mal connues ou mal comprises. Nous croyons donc nécessaire de nous expliquer plus clairement, et d'apporter des chiffres précis, afin de donner à ceux que la question intéresse et qui veulent contrôler les bases de notre travail, des éléments de discussion plus positifs que les propositions générales que nous avons précédemment publiées. Nous relèverons aussi, chemin faisant, quelques

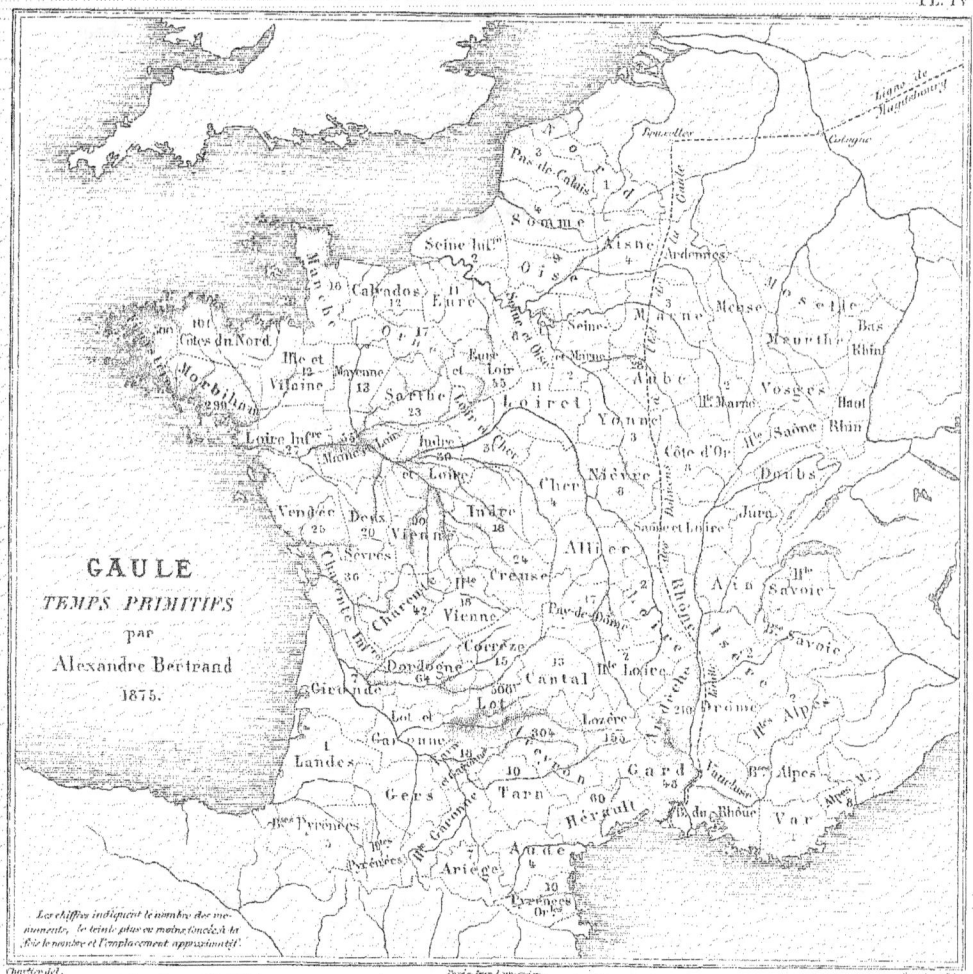

DISTRIBUTION DES DOLMENS SUR LA SURFACE DE LA FRANCE.
(État de nos connaissances actuelles)
1875.

erreurs contenues dans l'article du *Bulletin*, erreurs que nous ne devons pas laisser se propager.

Et d'abord, nous lisons en tête de l'article que la question suivante avait été posée par les délégués du congrès de 1863 : « *Les déductions tirées de la distribution actuelle des dolmens et des tumulus, par les membres de la commission de la carte des Gaules, peuvent-elles être acceptées sans modification ?* » Nous eussions été très-heureux que la *commission de la topographie des Gaules* eût complétement adopté les idées émises dans le mémoire couronné par l'Institut; mais ni la commission ni l'Académie n'ont voulu prendre cette responsabilité. L'Académie a reconnu que le mémoire qu'elle jugeait digne de prix avait fait faire un pas à la question et l'avait, sur plusieurs points, élucidée ; elle n'a pas cru en devoir adopter toutes les conclusions. La commission de la topographie des Gaules s'est contentée de décider que les monuments *dits celtiques* ne pouvaient plus désormais être représentés par un signe unique sur une carte de l'ancienne Gaule, ni confusément mêlés les uns aux autres dans un dictionnaire de l'époque antéromaine ; qu'il était nécessaire de les classer par catégories distinctes, de façon à ce que l'on ne confondît plus sous une même appellation des monuments aussi différents que les dolmens, les menhirs, les pierres branlantes, les cromlechs, les tumuli à chambres intérieures et les tumuli privés de ce caractère[1]. La commission a également déclaré dangereux le nom, jusqu'ici consacré, de *monuments celtiques* donné à ces diverses catégories de monuments indistinctement. Quelques membres de la commission peuvent, sans doute, avoir été plus explicites en parlant des déductions tirées de l'étude comparée que

[1] La première carte : la *Gaule sous le proculat de César*, ne portait qu'un seul signe pour désigner les monuments, quels qu'ils fussent, de l'époque *anteromaine*. C'est sur notre initiative, et après lecture de notre mémoire, que la Commission se décida à accepter les signes divers qui figurent sur les nouvelles cartes qu'elle publie.

nous avons faite de tous ces monuments ; mais la commission, officiellement, n'a pris aucune décision à cet égard et n'a même pas été saisie de la question dans ses détails : elle s'est contentée de contrôler les faits matériels sur lesquels reposaient nos déductions. Nous devons donc protester contre la phrase qui attribue *aux membres de la commission les déductions tirées de la distribution actuelle des dolmens.* Le nom de la commission n'a point à intervenir dans cette affaire, l'autorité à discuter est beaucoup plus humble.

Passons aux *faits* et renfermons-nous, pour aujourd'hui, dans la questions des dolmens, en rappelant de nouveau que nous ne faisons point *une théorie* et que nous résumons simplement l'état de nos connaissances actuelles ; les conséquences viendront après. Or, nous avons affirmé et nous affirmons encore que les propositions suivantes sont bien l'expression de *nos connaissances actuelles :*

1° Les dolmens et allées couvertes sont généralement des tombeaux. Cette proposition n'est plus attaquée par personne.

2° Les dolmens et allées couvertes se trouvent actuellement distribués sur la surface de la France suivant une loi facile à saisir, et que son uniformité et sa constance ne permettent pas d'attribuer au hasard. Cette loi est celle-ci : *Les dolmens se trouvent dans les îles, sur les côtes septentrionales et occidentales de la France, à partir de l'embouchure de l'Orne jusqu'à l'embouchure de la Gironde. Ils se groupent sur les pointes et caps s'avançant dans la mer. Dans l'intérieur, on les rencontre en majorité à proximité des cours d'eau navigables. Il est à noter que la rive droite de la Loire supérieure tout entière, le cours inférieur de la Seine, le cours entier du Rhône et de la Saône sont privés de dolmens.*

3° *On peut dire d'une manière générale, qu'il n'y a point de dolmens dans l'est de la France.*

4° *Les dolmens sont rares dans le centre de la Gaule et ne paraissent pas pouvoir être attribués au groupe de populations qui ont fait les grandes expéditions d'Italie, de Grèce et d'Asie Mineure, c'est-à-dire aux Gaulois.*

Ce sont ces trois dernières propositions qui ont surtout été attaquées.

On les a trouvées ou erronées, ou au moins trop absolues. Nous ne croyons pas qu'elles soient erronées. Sont-elles trop absolues? Cela dépend de la manière dont elles sont interprétées. Une proposition générale, dans un ordre de faits qui admet des exceptions, peut toujours paraître trop absolue. Le tableau suivant, rapproché de la carte que nous joignons à cette note, indiquera mieux qu'aucune discussion dans quelles limites nos propositions sont vraies, et si nous avons eu tort ou raison de leur donner le caractère de généralité qui a paru suspect à plusieurs des savants dont nous aurions aimé à avoir l'approbation. Nous donnons aujourd'hui des chiffres; ils pourront désormais nous rectifier en connaissance de cause.

LISTE DES DOLMENS OBSERVÉS EN FRANCE, CLASSÉS PAR DÉPARTEMENTS, SELON LEUR ORDRE D'IMPORTANCE NUMÉRIQUE [1].

|  | 1876. | 1864. |  | 1876. | 1864. |
|---|---|---|---|---|---|
| Morhiban [2]. | 500 | 500 | Aveyron. | 245 | 125 |
| Finistère [3]. | 500 | 500 | Ardèche. | 226 | 155 |
| Lot. | 500 | 500 | Lozère. | 155 | 19 |

[1] La première colonne indique les chiffres portés sur les listes de la Commission de la Topographie des Gaules, en 1876; la seconde, les chiffres que nous avions recueillis en 1864. Voir : Annexe B, à la fin du volume, la liste complète, par communes, d'après les archives de la Commission.

[2] MM. René et Louis Galles pensent que le nombre réel des dolmens encore existants dans le Morbihan dépasse sensiblement le chiffre des monuments relevés nominalement et qui se monte à 299. Le chiffre 500 paraît probable.

[3] 123 seulement sont signalés nominalement. Mais M. le docteur Halléguen, qui connaît parfaitement son département, nous affirme que le chiffre de 500 est loin d'être exagéré. Le Dr Halléguen a calculé le nombre des monuments d'après les *lieux dits* du Cadastre.

| | 1876. | 1864. | | 1876. | 1864. |
|---|---|---|---|---|---|
| Dordogne. | 100 | 100 | Loiret. | 11 | 3 |
| Côtes-du-Nord. | 89 | 56 | Tarn. | 10 | 4 |
| Vienne. | 70 | 70 | Calvados. | 9 | 2 |
| Hérault. | 60 | 4 | Côte-d'Or. | 9 | 1 |
| Maine-et-Loire. | 55 | 53 | Oise. | 9 | 9 |
| Eure-et-Loir. | 54 | 40 | Cher. | 8 | 6 |
| Charente-Inférieure. | 49 | 24 | Nièvre. | 8 | 8 |
| Gard.[1]. | 48 | 32 | Seine-et-Oise. | 8 | 2 |
| Charente. | 42 | 26 | Basses-Pyrénées. | 7 | 3 |
| Creuse. | 32 | 26 | Mayenne. | 7 | 1 |
| Indre-et-Loire. | 31 | 28 | Gironde. | 7 | 5 |
| Aube. | 28 | 28 | Ariége. | 7 | 6 |
| Loire-Inférieure. | 27 | 16 | Aisne. | 5 | 5 |
| Vendée. | 25 | 17 | Somme. | 4 | 2 |
| Sarthe. | 23 | 15 | Aude. | 4 | 1 |
| Deux-Sèvres. | 20 | 15 | Pas-de-Calais. | 4 | 3 |
| Loir-et-Cher. | 20 | 6 | Isère. | 2 | 2 |
| Cantal. | 20 | 0 | Loire. | 2 | 2 |
| Indre. | 18 | 13 | Marne. | 2 | 2 |
| Haute-Vienne. | 18 | 12 | Seine-et-Marne. | 2 | 2 |
| Pyrénées-Orientales. | 18 | 12 | Haute-Marne. | 2 | 0 |
| Puy-de-Dôme. | 17 | 10 | Hautes-Alpes. | 2 | 0 |
| Orne. | 17 | 14 | Var. | 2 | 2 |
| Manche. | 16 | 13 | Landes. | 1 | 1 |
| Corrèze. | 16 | 1 | Nord. | 1 | 1 |
| Tarn-et-Garonne. | 13 | 7 | Yonne. | 1 | 1 |
| Ille-et-Vilaine. | 12 | 5 | Haute-Savoie. | 1 | 0 |
| Eure. | 11 | 2 | Haute-Saône. | 1 | 0 |

Nous savons bien que cette liste ne peut être complète : sur certains départements nous n'avons eu que des renseignements très-incomplets[2]. Toutefois, nous croyons toujours pouvoir considérer comme un fait acquis qu'il n'existe pas de dolmens, ou qu'il n'en existe au moins qu'un nombre insignifiant dans les départements suivants : Ardennes, Meuse, Moselle, Meurthe, Vosges, Haut et Bas-Rhin, Doubs,

---

[1] Nous ne connaissions, lors de la rédaction de notre mémoire, qu'une faible partie de ces monuments. Leur existence nous a été signalée, depuis, par M. Pelet, puis par M. Cazalis de Fondouce.

[2] On a signalé depuis cette époque des dolmens dans la Haute-Marne, 2; Haute-Saône, 1; Cantal, 20; Hautes-Alpes, 2; Haute-Savoie, 1.

Saône-et-Loire, Jura, Ain, Drôme, Vaucluse, Basses-Alpes, Alpes-Maritimes, Bouches-du-Rhône et Savoie ; en sorte qu'à l'exception d'un seul dolmen dans la Haute-Saône, deux dans la Haute-Marne, autant dans les Hautes-Alpes, un dans la Haute-Savoie, deux dans l'Isère et deux dans le Var, il nous a paru vrai de dire qu'il n'existe pas de dolmens dans l'est de la France, ou, si on l'aime mieux, que les populations qui ont élevé les dolmens nous paraissent n'avoir pénétré que très-accidentellement à l'est d'une ligne qui, partant de Marseille et suivant le Rhône et la Saône, s'élèverait jusqu'à Bruxelles ; nous avons tracé cette ligne sur notre carte. On ne nous a jusqu'ici communiqué aucun fait qui infirmât, sur ce point, nos assertions. Nous les maintenons donc, et nous appelons de nouveau l'attention des archéologues sur ce résultat important, qui peut être, en peu de temps, parfaitement éclairci, s'ils veulent mettre la question à l'étude [1].

Les teintes que nous avons fait reporter sur les petites cartes que nous donnons aujourd'hui au public (Pl. IV et V) et qui sont beaucoup plus éloquentes sur une carte à grande échelle, teintes indiquant la position des groupes principaux dans chaque département et hors de France, font voir suffisamment pourquoi nous nous sommes cru autorisé à déclarer non-seulement que les dolmens étaient des monuments particuliers à l'ouest de la France, mais encore qu'il se trouvaient presque uniquement sur les côtes et le long des grands cours d'eau ou de leurs affluents, à commencer par l'Orne et à finir par la Gironde.

Nous n'avons jamais dit, d'ailleurs, que ces monuments se trouvaient *sur le bord de ces rivières*. Nous avons même fait remarquer qu'ils existaient en grand nombre sur les hauts plateaux voisins des sources de quelques-uns des cours d'eau à proximité desquels nous les avions d'abord rencontrés,

---

[1] Rien jusqu'ici n'est venu modifier ces conclusions. A. B., février 1867.

et nous ajoutions : *Les populations qui ont élevé les dolmens doivent avoir remonté les fleuves sur des radeaux ou des barques, ou suivi leurs rives et pénétré dans l'intérieur par les vallées qu'elles caractérisent. Les dolmens sont au moins distribués sur la surface du sol comme si les choses s'étaient passées ainsi.*

Que quelques monuments se trouvent à quelques lieues de tout cours d'eau, cela n'a donc nulle importance. Un ensemble de faits analogues, mais contraire à celui que nous exposons, peut seul infirmer la loi générale. Aucune des observations faites jusqu'ici n'a cette portée.

Restent les objections portant sur la quatrième proposition, auxquelles il faut joindre ce qui, dans la deuxième, est relatif au cours de la Loire.

On nous dit : Vous affirmez qu'il n'y a pas de dolmens dans le centre de la France, qu'il n'y en a pas sur la rive droite de la Loire; mais ignorez-vous donc qu'il existe de beaux dolmens entre Vendôme et Blois, qu'il en existe dans le pays chartrain, dans le Loiret, dans l'Aube et dans la Côte d'Or (P. 433 du *Bull. monum.*, tome X de la 3ᵉ série.)

Quant à la rive droite de la Loire, ajoute-t-on, nous voyons en Touraine, sur cette rive droite (p. 432 du même Bulletin), le dolmen ou allée couverte de Saint-Antoine-du-Rocher; nous y trouvons encore les dolmens de Beaumont-la-Ronce, de Vaujours, de Restigné, de Chançay, de Bourgueil, de Neuillé-le-Lierre, de Marcilly-sur-Maulne.

Nous sommes obligé de dire à nos contradicteurs qu'ils ne nous apprennent là rien de neuf. Nous savions parfaitement, comme en font foi et notre carte (qui est la reproduction de celle que nous avons envoyée à l'Institut) et notre mémoire manuscrit, qu'il existe vingt-huit dolmens dans le département de l'Aube et quarante dans l'Eure-et-Loir. Mais quel rapport ces deux départements ont-ils avec *les rives de la Loire* ou *le centre de la Gaule?* Nous connaissions également

les dolmens de Maine-et-Loire, de Loir-et-Cher et du Loiret, et vraiment, après les travaux remarquables publiés par les antiquaires de ces départements, nous aurions été impardonnable de ne pas connaître ces faits. Mais tout cela détruit-il nos conclusions?

Nous ne faisons d'ailleurs aucune difficulté d'avouer que ceux qui ont lu les diverses propositions qui résument notre travail, sans en connaître les prémisses, ont dû y trouver quelque exagération. La phrase où nous parlons de la rive droite *de la Loire tout entière* est d'ailleurs, en tout cas, inexacte ; un mot a été oublié, nous aurions dû dire : le cours supérieur de la Loire (rive droite) tout entier [1]. A cela près, nous maintenons nos conclusions ; nous en maintenons surtout l'esprit.

De quoi s'agit-il, en effet? Il s'agit de savoir à quelles populations appartiennent vraisemblablement les dolmens. Appartiennent-ils aux Gaulois qui ont fait les grandes invasions, aux Gaulois de Polybe, de Tite-Live et de César, c'est-à-dire aux Éduens, aux Sénons, aux Lingons, aux Bituriges, aux Arvernes, aux Cénomans, aux Boïens, aux Ambarres? Avons-nous eu tort de dire que ces populations guerrières qui représentent l'élément actif de l'ancienne Gaule « *sont en dehors des lignes occupées par les dolmens,*

---

[1] Le passage suivant de notre mémoire manuscrit, p. 362, expliquera suffisamment notre pensée : « Si l'on suit le cours de la Loire, on trouve des dolmens à son embouchure dans l'arrondissement de Savenay d'un côté, dans celui de Paimbœuf de l'autre, sur les côtes d'abord, dans la presqu'île de Guérande et aux environs de Pornic. Puis le long de deux petits cours d'eau, dont l'un au Nord est très-marécageux, l'autre au Sud, le *Tenu*, sort du lac Grandlieu. Nous trouvons ensuite, sur la rive droite, l'Erdre, l'Oudon, la Mayenne, la Sarthe, le Loir, l'Huisne, que les dolmens accompagnent jusqu'à leur source, chez les Cénomans d'un côté, chez les Carnutes de l'autre. Sur cette rive les dolmens ne dépassent pas la Brenne. De Blois aux sources de la Loire, ils disparaissent complètement. Ils ne se retrouvent non plus que très-accidentellement sur la rive gauche. Mais en revanche le Layon, la Dive, la Vienne, le Gartempe, la Creuse, l'Indre, le Cher, le Clain, tous les affluents et effluents des affluents de la Loire, en possèdent de leur embouchure à leur source.

*qui ne pénètrent aux milieu de ces peuplades que sur quelques points où semblent les porter naturellement le cours de la Sarthe, celui de l'Eure et celui de l'Orne? Nous ne le croyons pas.* » Combien y a-t-il de dolmens, en effet, constatés chez les Éduens? combien chez les Lingons? combien chez les Bituriges? combien chez les Sénons? combien chez les Ambarres et chez les Boïens? Le nombre en est insignifiant. Il s'en trouve sans doute chez les Cénomans et les Arvernes, mais là encore ils sont relativement peu nombreux. N'avons-nous donc pas le droit de dire, en présence de ces faits, que les dolmens, fréquents sur les côtes occidentales de la Gaule, sont une exception si l'on ne s'occupe que du *cœur même de la Celtique*. Nous n'avons jamais prétendu qu'on ne trouvait aucun dolmen dans le centre de la France : nos cartes et notre mémoire nous eussent donné un flagrant démenti. Nous avons dit qu'il était fort singulier que les monuments *dits celtiques* par excellence fussent en si petit nombre dans les contrées que César et Strabon nous indiquent comme le domaine particulier des populations celtiques; c'est cette assertion qu'il faudrait renverser. Le fait qu'ils diminuent, pour ainsi dire, graduellement quand on s'avance de l'ouest à l'est, corrobore cette remarque. Le fait qu'aucun dolmen n'a été signalé jusqu'ici ni dans la haute Italie, ni en Bohême, ni en Galatie (Asie Mineure), où les Gaulois ont séjourné de longues années et où ils ont porté leur civilisation et leurs mœurs, achève de donner à la proposition une singulière vraisemblance.

Nous ajoutions : « *Les deux grandes voies de commerce de l'antiquité par le Rhône, la Saône et la Seine, ou par la vallée du Rhône et la Loire au-dessous de Roanne, ne traversent point le pays proprement dit des dolmens, qui sont ainsi, à un double point de vue, en dehors de la Celtique, comme ils sont étrangers aux Gaulois par les objets qu'ils*

*renferment, puisque les Gaulois, bien avant la conquête romaine, connaissaient non-seulement le bronze et l'or, mais l'argent et le fer; tandis que sous les dolmens on ne trouve presque exclusivement que de la pierre et de l'os.* »

Et nous nous résumions en disant : « *L'impression que laisse cette distribution des dolmens sur la surface de la Gaule, est que les populations qui y sont ensevelies n'ont point été, comme on l'a cru, repoussées de l'est à l'ouest par des envahisseurs, mais sont venues du Nord, le long des côtes ou par mer, et ont directement pénétré dans l'intérieur, par les rivières ou les vallées de l'Orne, du Blavet, de la Loire et de tous ses affluents, de la Sèvre, de la Charente, de la Dordogne et de ses affluents, pour ne s'arrêter que sur les plateaux supérieurs où ces rivières prennent leur source.*

Nous ne voyons pas que rien ait été dit qui infirme ces conjectures. Nous ajouterons que, quant à l'âge relatif des dolmens, les dernières fouilles faites dans le Morbihan, où huit chambres sépulcrales, parfaitement inviolées, ont été tout récemment ouvertes et n'ont donné que de la pierre et du silex exclusivement, prouvent de plus en plus que cette civilisation est bien antérieure à la civilisation gauloise, telle que les Romains l'ont connue.

Quelle raison y aurait-il donc d'attribuer aux Gaulois des monuments qui ne leur appartiennent ni par la nature des objets qu'ils renferment, ni par la loi de distribution à laquelle ils sont soumis, si ce n'est parce que ces monuments sont en Gaule? ce qui n'est pas un motif suffisant. On a vu plus haut [1] que la distribution de ces monuments, hors de France, confirme de tout point nos conclusions et prouve que ces monuments sont tout à fait indépendants de la race gauloise.

---

[1] Voir la dernière partie de nos *Conclusions*.

Pour en finir avec les critiques du *Bulletin monumental*, nous devons dire un mot d'un article de M. Delacroix, qui, ne voulant voir sur toute la surface de la Gaule qu'une civilisation uniforme à toutes les époques, conteste les distinctions que nous avons faites, sous le rapport des monuments, entre l'ouest, le centre et l'est de la Gaule.

Nous demanderons seulement à M. Delacroix, et à ceux qui partagent son opinion, de vouloir bien visiter les musées de Vannes, de Saumur, de Poitiers et de Périgueux. Où trouve-t-on, dans l'est de la France, un pareil ensemble d'armes et d'ustensiles des divers âges de la pierre? Comme d'ailleurs, on ne nous signale dans l'Est qu'un ou deux dolmens, et encore des moins importants soit par leur dimension, soit par la nature des objets qu'ils renfermaient, nous avons le droit de ne pas nous rendre à des affirmations sans preuves. Il est clair, sans doute, et nous n'avons jamais eu l'idée de nous élever contre cette vérité, que, longtemps avant César, une sorte d'unité artistique et politique même existait en Gaule. Les objets de l'âge du bronze y sont presque partout identiques. Mais en est-il de même des monuments que nous appelons monuments de l'âge de la pierre? Rien ne nous autorise à le croire aujourd'hui. Il est donc faux d'affirmer qu'il n'y a eu en Gaule, avant la conquête, qu'une couche unique de civilisation, si je puis m'exprimer ainsi; il y en a eu au moins deux : la civilisation de l'âge de la pierre et la civilisation de l'âge du bronze; mais j'ajoute que, si la civilisation de l'âge du bronze paraît uniforme, celle de l'âge de la pierre ne paraît pas jusqu'ici présenter le même caractère. La civilisation de l'âge de la pierre présente divers degrés dont l'âge des dolmens est le degré supérieur. Il présente aussi des différences très-tranchées suivant les contrées. La civilisation de la pierre n'est pas la même dans l'Est que dans l'Ouest. Il y aurait aussi des distinctions à faire, sous ce

rapport, même à l'époque où le fer était déjà partout en usage. Quel intérêt et quel profit peut-il y avoir à jeter un voile uniforme sur toute cette primitive époque? Un des bienfaits de la lumière n'est-il pas que plus la lumière luit, plus les nuances des objets apparaissent nettement? Nous comprendrions que l'on cherchât à caractériser ces nuances mieux que nous ne l'avons pu faire; nous ne comprenons pas qu'on les nie.

Nous serons heureux si ces explications peuvent ramener la question sur un terrain précis et suggérer aux divers membres des sociétés savantes de provinces, qui veulent bien s'occuper des dolmens, des critiques fondées. Que l'on rectifie le nombre des monuments qui nous ont été signalés dans chaque département, nous en serons enchanté, même quand ces rectifications seraient de nature à infirmer quelque peu les résultats provisoires auxquels nous sommes arrivé.

Que l'on nous fasse connaître, à la suite de fouilles bien dirigées, des dolmens où le fer se mêle au bronze, le bronze à la pierre, nous remercierons les révélateurs de ces faits nouveaux; ce que nous demandons, c'est que l'on ne se contente pas d'affirmer sans preuves, que l'on ne confonde pas les questions particulières avec les questions générales, et que l'on étudie l'ensemble du problème avant de repousser des résultats qui découlent d'une statistique aussi complète que possible des monuments signalés jusqu'ici.

Nous trouvons, par exemple, parfaitement fondée l'observation de la Société archéologique du Morbihan, qui fait remarquer que sous les dolmens du Morbihan l'incinération est moins rare que nous ne l'avons prétendu dans notre exposé général. Nous avions raisonné sur un petit nombre de faits, il est possible que, ces faits se multipliant, il se trouve que nous ayons eu tort : c'est

là le sort réservé à tous les travaux de statistique incomplets [1].

Mais nous nous étonnons de l'observation suivante, communiquée par la même société :

« Dans aucun de nos dolmens tumulaires, vierges de fouilles antérieures, on n'a trouvé trace d'ornements ou d'instruments en bronze ou en fer. Cette proposition, vérifiée par toutes nos fouilles de *tumuli à dolmens*, est en contradiction formelle avec les assertions de M. Worsaae et de M. Bertrand; le premier, qui range les tumulus dans l'âge du bronze, et le second qui avance que, sous les tumulus à dolmens de l'ouest, on rencontre *en grande majorité* des objets en bronze. »

Ni M. Worsaae ni moi, nous n'avons dit cela : il suffisait de nous lire avec attention pour s'en convaincre. On a pris dans nos écrits une phrase isolée au lieu de considérer l'ensemble. Nous avons pu nous mal exprimer, nous n'avons pas pu avancer des faits contradictoires. Or, j'ai toujours reconnu (parfaitement d'accord en cela avec M. Worsaae) que la majorité des dolmens avait été primitivement enfouie. J'ai dit et répété que sous les dolmens on ne rencontrait que la pierre et très-exceptionnellement le bronze : ce n'est donc point énoncer un fait contraire à nos affirmations que de déclarer que *dans les tumuli à dolmens du Morbihan on n'a rencontré jusqu'ici aucune trace ni de bronze, ni de fer*. Ni M. Worsaae, ni moi, nous ne pouvons être étonnés de ce résultat. Nous avons dit, au contraire, qu'il en devait être ainsi, en général, sous les *tumuli-dolmens*.

Mais M. Worsaae a dit, et tous les archéologues du Nord le répètent comme lui, qu'à côté de ces *tumuli-dolmens* existe une autre classe de tumuli à chambres moins vastes,

---

[1] Les exemples d'incinération ne se sont pas multipliés et restent toujours une rare exception sous les dolmens français. Février 1876.

où l'on n'ensevelit plus, où l'on brûle, et dans lesquels la pierre est rare, le bronze, au contraire, très-commun. Vous ne retrouvez pas ces tumuli dans le Morbihan, soit ; cela veut-il dire que M. Worsaae ait eu tort de les signaler dans le Nord, où ils existent? M. Worsaae a-t-il dit que vous deviez nécessairement les trouver dans le Morbihan? a-t-il nié qu'il y eût dans le Morbihan des *tumuli-dolmens?* Non, assurément. Il a supposé seulement qu'à côté de ces sépultures de l'âge de la pierre vous en trouveriez d'autres, mais quelque peu différentes de l'âge du bronze. Est-il sûr que vous n'en trouverez pas?

Quant à nous, nous avons été, en effet, plus loin que M. Worsaae. Nous avons dit que dans l'Ouest (nous n'avons pas dit dans le Morbihan), à côté des *tumuli-dolmens* de l'âge de la pierre, étaient signalés des tumuli également à chambres intérieures, mais moins vastes, où l'on trouvait le bronze et même quelquefois le fer. Or des tumuli de ce genre ont été constatés à notre connaissance, si les renseignements que nous avons eus ne sont pas erronés, dans l'Aveyron, le Calvados, la Manche, l'Orne, la Vendée, la Charente, les Côtes-du-Nord, le Finistère et la Lozère. Pouvions-nous ne pas en parler? et cela infirme-t-il ce que nous avons dit des *tumuli-dolmens* proprement dits?

Quels sont les caractères distinctifs de ces tumuli où se trouve le bronze? Nous n'avons pu le dire, nos conclusions ne portant que sur cinquante fouilles, en général mal décrites ; nous n'avons pas pu aller plus loin que le fait matériel de l'existence, dans l'Ouest, de tumuli à noyaux en pierre, contenant des objets de bronze en nombre supérieur aux objets de pierre, et distincts par là des *tumuli-dolmens* qui ne contiennent presque que de la pierre, et où les chambres sont formées de blocs beaucoup plus considérables. Nous ne nions pas d'ailleurs qu'il y ait là une question obscure et incomplétement étudiée. Nous y revien-

drons dans un article spécial sur les tumuli ; l'existence, dans la contrée que nous assignons aux dolmens, de tumuli de l'âge du bronze est un fait qui, d'ailleurs, ne saurait être mis en doute. La seule question est de savoir jusqu'à quel point le fait est général.

En terminant, et pour couper court à tout malentendu, nous formulons de nouveau, en termes qui nous paraissent, cette fois, moins sujets à être mal compris, les résultats auxquels nous sommes arrivé relativement à la question particulière des *dolmens*.

Voici nos propositions modifiées dans leur rédaction :

1° *Les dolmens ou tumuli-dolmens (car presque tous les dolmens ont été primitivement enfouis ou recouverts de terre) sont des tombeaux. Les corps y sont plus souvent ensevelis qu'incinérés. Ils ne renferment ordinairement que des objets de pierre et d'os. Le fer n'y apparaît jamais* [1]. *L'or et le bronze y sont très-rares.*

2° *Les dolmens ne sont point également répartis sur la surface de l'ancienne Gaule. Ils appartiennent presque exclusivement aux contrées de l'Ouest. On n'en rencontre que très-exceptionnellement à l'est d'une ligne qui, partant de Bruxelles et passant par Dijon, descendrait à peu près perpendiculairement jusqu'à Marseille.*

3° *En suivant les différents groupes de dolmens connus, on arrive à la conviction que les populations qui ont élevé ces monuments n'ont point été refoulées de l'est à l'ouest, mais ont plutôt pénétré en Gaule par les rivières ou vallées de l'Ouest, à partir de l'Orne jusqu'à la Gironde. Ces monuments sont au moins distribués sur le sol comme si les faits s'étaient passés ainsi.*

---

[1] On a rencontré, depuis la rédaction de cet article, des objets de fer sous des dolmens de l'Aveyron et de la Lozère. Il semble que les populations primitives se soient retirées sur ces plateaux et y aient conservé leurs antiques usages, même longtemps après l'introduction des métaux en Gaule. (25 mars 1876.)

4° *Les dolmens sont rares dans la partie de la Gaule occupée autrefois par les Sénons, les Ambarres, les Éduens, les Bituriges, les Boïens, les Arvernes et les Cénomans, c'est-à-dire dans la partie de la Gaule que l'on peut appeler, à juste titre, plus particulièrement la Celtique. Les rives des fleuves fréquentés par le commerce antérieurement à César, c'est-à-dire les rives du Rhône, de la Saône, de la Seine et le cours de la Loire, spécialement le cours de la Loire supérieure, sont, contrairement à la loi générale d'après laquelle les dolmens se trouvent surtout à proximité des cours d'eau, presque complétement privés de dolmens.*

Nous livrons de nouveau ces assertions à l'examen des hommes compétents. Nous espérons que, grâce à la carte qui accompagne cette note, nous serons mieux et plus complétement compris. Nous nous occuperons, dans un autre article, des tumuli qui ne rentrent pas dans la catégorie des *tumuli-dolmens*.

Paris, le 2 février 1864.

# IV

# MONUMENTS DITS CELTIQUES

DANS LA

PROVINCE DE CONSTANTINE

M. Adrien de Longpérier a, depuis longtemps déjà, signalé à la Société des antiquaires de France l'existence de monuments *dits celtiques* en Algérie. M. le général Creuly, et tout dernièrement encore M. André, conseiller à la cour impériale de Rennes, sont venus ajouter de nouveaux faits à ceux qui avaient été primitivement recueillis. La présence de monuments *dits celtiques* dans les provinces de Constantine et d'Alger est donc aujourd'hui un fait parfaitement avéré. Mais il ne s'était agi jusqu'ici que de monuments isolés, observés en passant, non fouillés, et sur le caractère véritable desquels on pouvait encore conserver quelque doute. Ces monuments étaient, d'ailleurs, uniquement des dolmens ou tables de pierre. On ne parlait ni de menhirs[1] ni de cromlech's[2]. Un récent mémoire de M. Féraud, interprète de l'armée d'Afrique, mémoire inséré dans le dernier volume

[1] Pierre debout.
[2] Cercle de pierre.

publié par la Société archéologique de Constantine[1], jette un jour tout nouveau sur ces monuments. Nous croyons ne pas devoir tarder davantage à en donner une analyse. Nous ferons suivre cette analyse de quelques observations que nous autorise à émettre l'étude spéciale que nous avons faite de ces monuments en Gaule et hors de Gaule.

Parlons d'abord des faits mis en lumière par M. Féraud. Transportons-nous, avec ce savant, à trente-cinq kilomètres sud-est de Constantine, sur les pentes où se trouvent les sources du Bou-Merzoug, non loin de la route de Batna et dans la contrée nommée par les indigènes Mordjet-el-Gourzi. « Dans un rayon de plus de trois lieues, » dit M. Féraud, que nous citons ici textuellement, « sur la « partie montagneuse comme dans la plaine, tout le pays « qui entoure les sources est couvert de monuments de « forme celtique, tels que *dolmens, demi-dolmens, crom-* « *lech's, menhirs, allées et tumulus;* en un mot, il existe « là presque tous les types connus en Europe. Dans la « crainte d'être taxé d'exagération, ajoute M. Féraud, « je ne veux point en fixer le nombre, *mais je puis certifier* « *en avoir vu et examiné plus d'un millier pendant les* « *trois jours qu'a duré l'exploration.* Dans la montagne, « comme sur les pentes, on en rencontre partout où il a « été possible d'en placer. »

Cette accumulation de tant de monuments d'un caractère si particulier autour des sources de *Bou-Merzoug* est sans doute déjà bien extraordinaire; mais ce qui nous frappe peut-être encore plus, c'est que ces monuments paraissent plus complets que ceux des contrées de l'ouest de la France eux-mêmes. Il faudrait aller jusqu'en Danemark, le pays classique des dolmens, des cromlech's et des tumulus, pour retrouver un ensemble aussi satisfaisant de con-

[1] Recueil de notices et mémoires de la Société archéologique de la province de Constantine, 1863.

structions semblables. Reprenons, en effet, le récit de M. Féraud, illustré de plusieurs planches qui ajoutent encore à la clarté de ses descriptions.

« Tous ces monuments, dit M. Féraud, sont entourés
« d'une enceinte plus ou moins développée en grosses
« pierres disposées tantôt en rond, tantôt en carré, avec
« une sorte de régularité géométrique. La roche forme par-
« fois une partie de l'enceinte, complétée ensuite à l'aide
« d'autres blocs rapportés ; il est même souvent difficile de dé-
« terminer où finit le monument et où commence le rocher.

« Parfois l'escarpement étant trop abrupt, il a été ni-
« velé par une sorte de mur de soutènement pour faire
« terrasse autour du dolmen.

« Les dolmens qui existent dans la plaine paraissent
« construits avec plus de soin encore. Les enceintes y sont
« plus vastes et les dalles des tables plus grandioses.

« Lorsque des hauteurs on examine la plaine, on y aper-
« çoit d'immenses lignes blanchâtres régulièrement tra-
« cées qui établissent, sur une étendue de quatre kilo-
« mètres en ligne droite, une vaste enceinte à la zone de
« pays où s'élèvent les vestiges *celtiques*. Ces lignes sont
« de simples, doubles ou triples rangées de grosses pierres
« de quarante à soixante centimètres d'épaisseur, plantées
« en terre et formant des allées découvertes qui relient entre
« eux les dolmens, les tumulus et les cromlech's, comme le
« fil unit les grains d'un chapelet. »

La figure suivante, empruntée aux dessins de M. Féraud, rend toute autre explication superflue (fig. 9).

Ainsi ces monuments ne sont pas seulement en grand nombre sur un étroit espace, ils sont encore reliés les uns aux autres de manière à former une sorte d'ensemble dont toutefois chaque élément est lui-même un monument complexe, comme le prouve le dessin plus détaillé d'un des monuments fouillés par M. Féraud, dessin que nous re-

produisons ci-dessous, à côté d'un monument analogue du Danemark (fig. 9 et 12).

Le dolmen, comme on le voit (fig. 10), n'est ici que le couronnement du monument qui, complet, se compose d'un tumulus entouré de plusieurs cercles ou cromlech's, et surmonté d'une table de pierre.

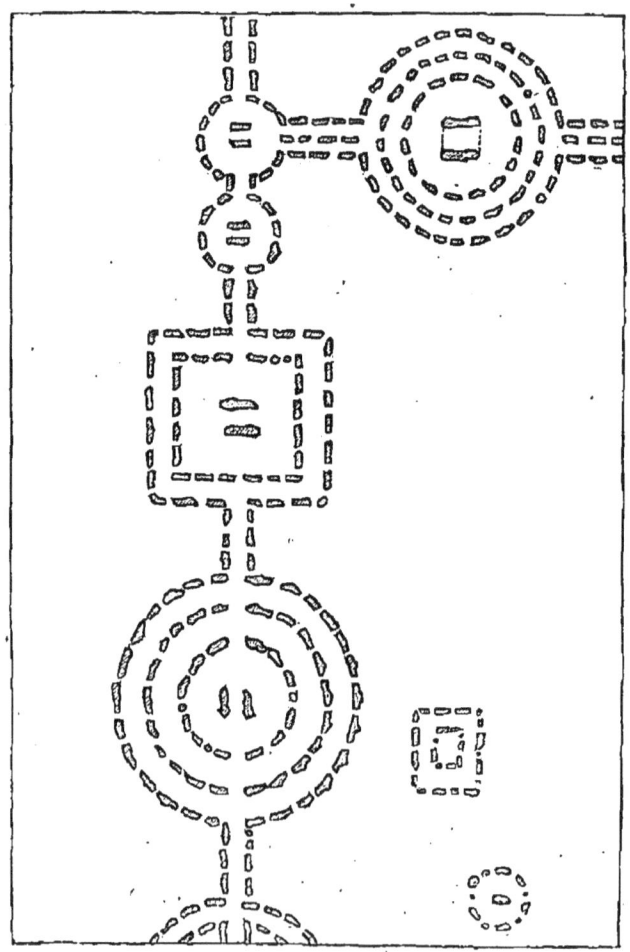

Fig. 9. Vue d'ensemble de monuments (Algérie).

Le tumulus manque quelquefois; le dolmen est alors immédiatement assis sur le sol naturel; mais il est rare, si l'on s'en réfère aux dessins de M. Féraud, que le cromlech fasse défaut. Une pierre debout, plus élevée, un véritable

menhir, se dresse souvent aussi, paraît-il, en avant du cromlech, comme pour attirer les regards de loin et signaler le tout aux yeux des passants.

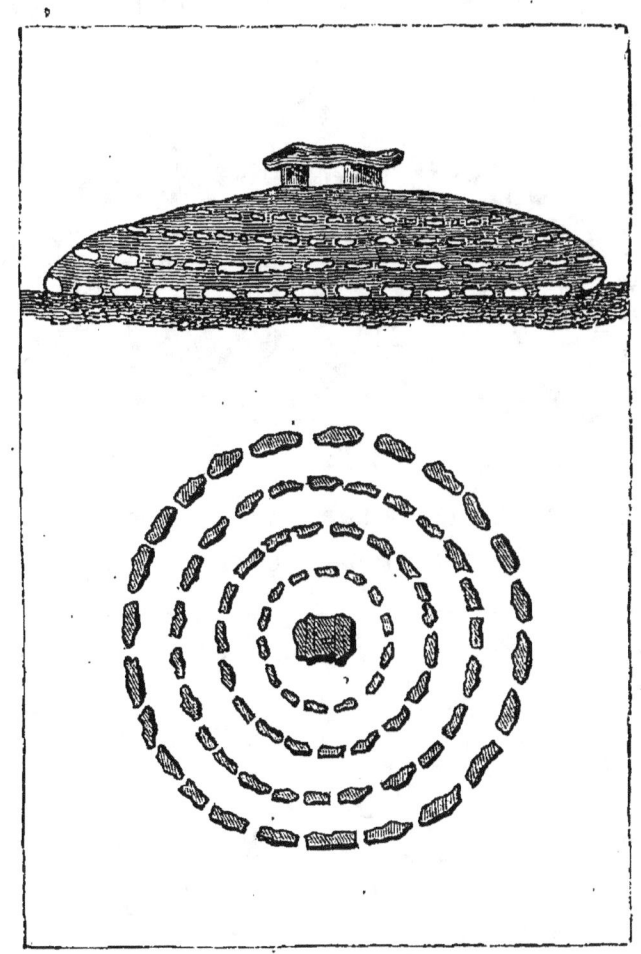

Fig. 10. Dessin de M. Féraud.

C'est exactement ce que l'on retrouve en Danemark. Ouvrons l'ouvrage de Sjöborg[1] sur les monuments primitifs du Danemark, nous y voyons exactement les mêmes monuments disposés de la même manière (fig. 11 et 12).

On ne s'imaginerait jamais, en passant d'une des plan-

---

[1] N. H. Sjöborg, *Samlingar for Nordens fornalskare*, 2 vol. gr. in-4° avec planches, 1822.

LES MONUMENTS DITS CELTIQUES.   153

ches de l'annuaire de Constantine à l'une de celles de l'écrivain suédois, que l'on a sous les yeux des monuments, ici, d'un pays du nord de l'Europe, là d'une contrée africaine. Les planches se ressemblent à ce point que l'on pourrait,

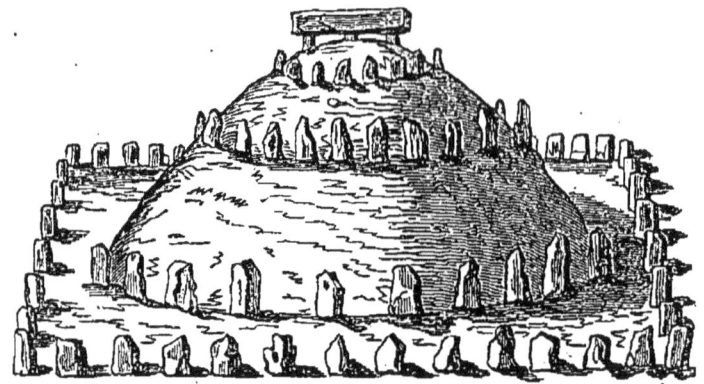

Fig. 11. Extrait de l'ouvrage de Sjöborg.

sans causer d'étonnement à l'observateur, les substituer les unes aux autres. Les réductions que nous avons fait faire des

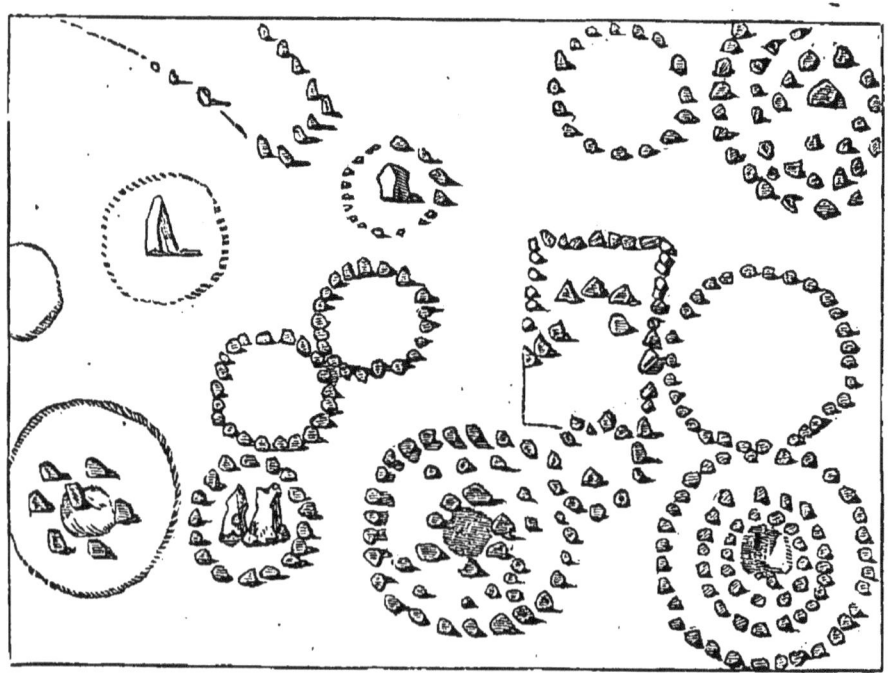

Fig. 12. Extrait de l'ouvrage de Sjöborg.

planches de Sjöborg sont un incontestable témoignage de nos assertions.

Ce sont les mêmes alignements de pierres en plaine, les mêmes tumulus surmontés d'un dolmen entouré de cromlech's ; la même réunion de dolmens, cromlech's et menhirs dans des enceintes rondes ou carrées de pierres de moindres dimensions.

L'Angleterre nous offre des tumuli tout semblables, entourés de ces mêmes cercles de pierres concentriques et surmontés également d'un dolmen.

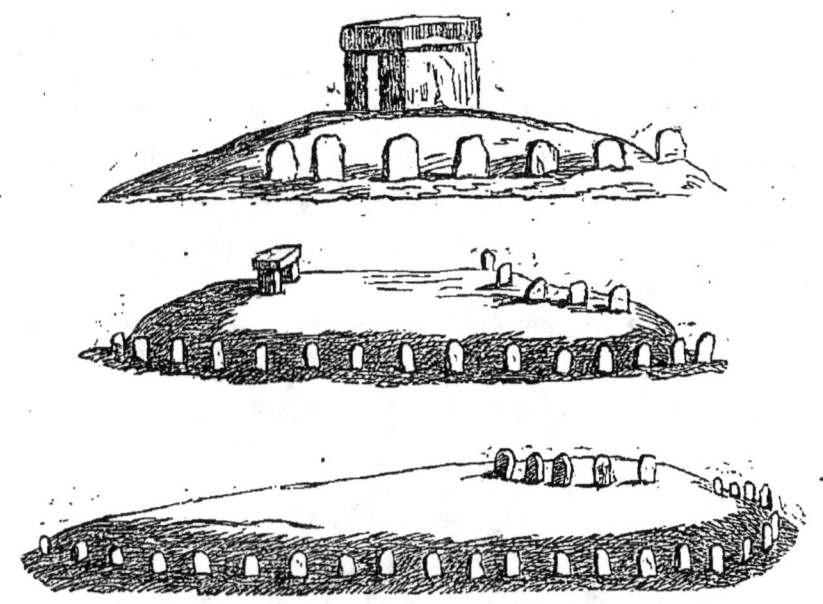

Fig. 13, 14, 15. *Tumuli-Dolmens de l'Angleterre*, d'après Thurnam (*Archeol. Britann.*, vol. XLII, p. 165, planche XII).

On dit que des monuments semblables existent dans l'Inde. De pareilles analogies méritent d'être signalées.

J'ajoute que ces monuments avaient, comme nous le verrons tout à l'heure, même destination.

La France elle-même possède encore quelques monuments du même type.

Sur les landes de *Cojoux*[1], près Pipriac, entre Rennes et Redon (Ille-et-Vilaine), se voyaient, il y a un an, et rien ne nous fait croire que ces monuments aient été détruits depuis, des cercles tout à fait semblables à ceux de la province de Constantine. Ces cercles, indiqués souvent, comme à Constantine, par une plus haute pierre ou menhir, dessinent la base de tumulus non encore fouillés. Le dolmen seul manque, les tumulus étant d'ailleurs reliés entre eux, comme en Afrique, par des lignes de pierres de petites dimensions. Ces cercles se retrouvent, nous a-t-on assuré dans le pays, sur une étendue de trois lieues de landes. Ils sont connus sous le nom de *Cercles de Malestroit*. Que la lande vienne à être défrichée, tous ces monuments disparaîtront, comme tant d'autres ont disparu, sauf les menhirs et les plus grands tumulus que l'on ne peut faire disparaître sans de grandes dépenses, et qui se trouvent ainsi forcément respectés. On trouve aussi des monuments analogues à Plouhinec et à Carnac.

Des monuments semblables ont été signalés par M. de Cartailhac dans le département de l'Aveyron. Nous reproduisons (fig. 16) l'un des dessins de M. de Cartailhac[2].

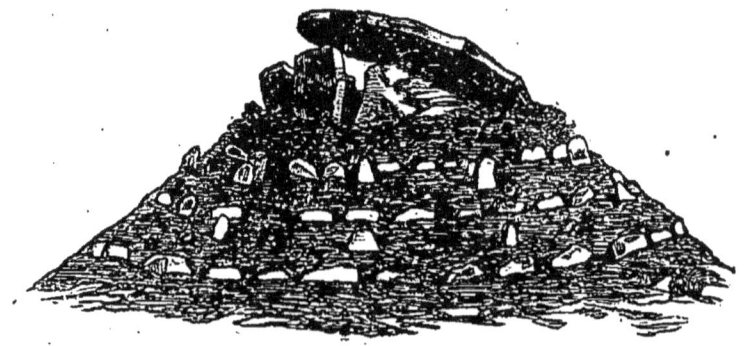

Fig. 16. *Dolmen de l'Aveyron*, d'après M. de Cartailhac.

[1] Voir *Revue archéol.*, nouvelle série, t. IX, p. 81, un article de M. Alfred Ramé, avec planches.

[2] Voir, pour plus de détails, le compte rendu du Congrès international de Norwich, p. 351, pl. VI.

Il y a donc quelques raisons de penser que nous avons en Danemark, en Angleterre et en Algérie, le type primitif de nos monuments de l'ouest de la France. Combien devient dès lors intéressante pour nous l'étude de ces monuments.

M. Féraud, aidé en cela de la bourse et des conseils d'un touriste anglais, Henry Christy, ne s'est pas contenté de dessiner, tant bien que mal, les monuments de la plaine du Bou-Merzoug ; il en a mesuré et fouillé plusieurs : il nous donne le journal de ses fouilles. Les résultats obtenus ont été des plus curieux. M. Féraud a pu constater non-seulement (ce que tout le monde aurait pu lui prédire aujourd'hui) que tous ces monuments sont des tombeaux, mais que les corps y ont été ensevelis et non brûlés, et ensevelis les bras croisés et les jambes ployées, de façon à ce que les genoux touchassent le menton. Le bois suivant représente un des squelettes dessinés par M. Féraud, dans la position où il l'a trouvé sous un des dolmens (fig. 17) :

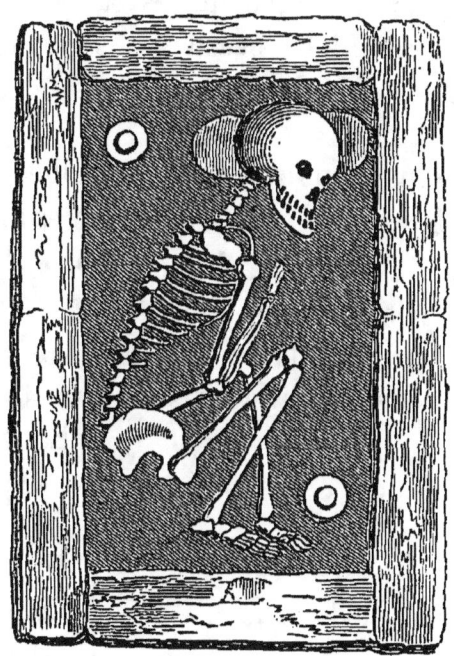

Fig. 17. Dessin de M. Féraud.

C'est justement la position des squelettes du premier âge de pierre en Danemark, c'est-à-dire des squelettes de l'âge des dolmens. Voir Sjöborg (fig. 18).

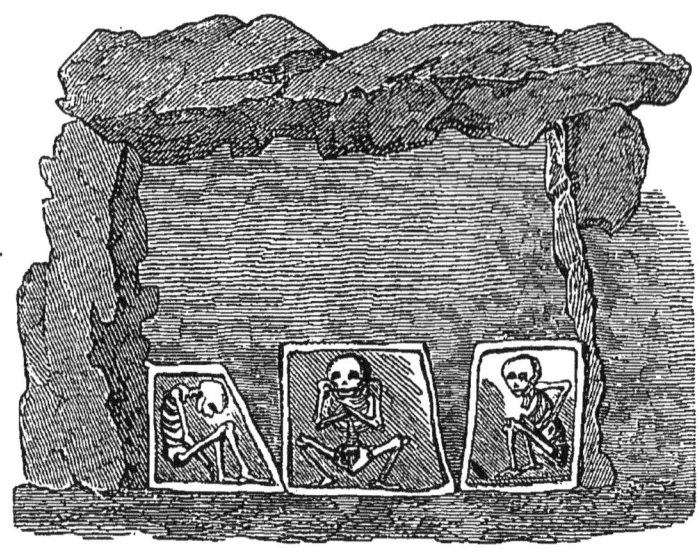

Fig. 18. Extrait de l'ouvrage de Sjöborg.

Quels objets accompagnaient les squelettes ? Avant de faire aucune réflexion à cet égard, transcrivons d'abord textuellement les passages les plus intéressants du journal de M. Féraud :

N° 1. — « Nous avons commencé à fouiller un grand dol-
« men situé à environ trois cents mètres de la ferme Le-
« maire, sur la rive gauche de l'Oued-bou-Merzoug,
« monument orienté N.-O. S.-E.

« La dalle, formant table, a glissé sur l'un des côtés ;
« trois trous creusés en ligne existent sur sa surface.

| « Table..................... | Longueur.. 2$^m$,15<br>Largeur... 1$^m$,40<br>Épaisseur.. 0$^m$,35 |
|---|---|
| « Dalles formant pieds........... | Hauteur... 0$^m$,80<br>Longueur.. 1$^m$,90<br>Épaisseur.. 0$^m$,25 |

« Dalle fermant le dolmen du côté N.-E. { Largeur... 1$^m$,10
Hauteur... 0$^m$,80

« Ouverture intérieure entre les deux jambages, 1$^m$,19.

« Autour du dolmen règne une grande enceinte circulaire
« de 12 mètres de diamètre, en grosses pierres brutes
« plantées en terre. Les fouilles exécutées ne nous ont
« donné que quelques ossements humains se résolvant en
« poussière au moindre contact. »

N° 2. *Cromlech*. — « Trois enceintes circulaires en
« grosses pierres plantées; le cercle extérieur a 12$^m$,20 de
« diamètre. Au centre existe une fosse formée par un dou-
« ble étage de pierres, sans couverture massive, mais en-
« combrée de grosses pierres pour en boucher l'ouverture.

« Fosse........................ { Largeur... 1$^m$,17
Longueur.: 2$^m$,00
Profondeur. 1$^m$,50

« Après avoir déblayé la fosse, nous avons commencé à
« piocher dans la terre rapportée. A la profondeur de 1$^m$,20
« environ, nous avons trouvé une couche de petites dalles,
« sous lesquelles étaient des ossements humains en très-
« mauvais état, gisant sur le tuf. Enfin, à l'endroit où nous
« avons cru reconnaître des restes de tibia et les pieds du
« squelette humain, nous avons déterré des débris de pote-
« rie et des ossements de cheval.

« La poterie est de différentes qualités; quelques mor-
« ceaux sont en terre rougeâtre bien cuite; d'autres tout
« simplement en glaise séchée au soleil, qui dénotent l'en-
« fance de l'art.

« Fragment de charbon;

« Une boucle en cuivre avec ardillon;

« Une bague de cuivre; le dessin gravé sur le chaton est
« difficile à comprendre;

« Un petit anneau en cuivre, en forme de boucle d'o-
« reille avec bouts recourbés s'adaptant l'un à l'autre, et un

« os d'oiseau (cubitus d'un oiseau de la grosseur d'une
« tourterelle)[1]. »

N° 3. — « Cromlech ayant les dimensions du précédent,
« seulement l'enceinte est carrée au lieu d'être ronde ; os-
« sements humains, rien autre. »

N° 4. — « Grande enceinte circulaire de 12 mètres de
« diamètre ; plusieurs étages de pierres superposées et for-
« mant tumulus ; au centre un dolmen dont la table s'est
« brisée par l'action du temps ; ses restes encombrent l'es-
« pace compris entre les blocs qui lui servaient de supports.
« Orientation N. S. L'intérieur du *sarcophage* (*sic ;* pro-
« bablement de la chambre du dolmen) a $2^m,20$ de long sur
« $1^m,10$ de large ; le sol est couvert de cailloux mêlés à la
« terre végétale.

« A $0^m,50$ de profondeur, couche de pierres plates, et
« sous celles-ci des ossements humains suffisamment con-
« servés pour nous permettre de distinguer la place de la
« tête et des pieds. Cependant il nous est encore impos-
« sible de déterminer la manière exacte dont le cadavre a
« été posé.

« Aux pieds du squelette nous avons exhumé d'autres
« débris de gros ossements et des dents de cheval gisant à
« côté d'un morceau de fer qui a tout à fait la forme de la
« barre d'un mors. A la suite de la fouille n° 2, nous hési-
« tions à nous prononcer sur la nature des gros ossements,
« mais maintenant nous croyons avoir devant nous la
« preuve matérielle que le sarcophage contenait le guerrier
« avec son cheval. M. Chevalier, vétérinaire en premier au
« 3° spahis, a eu l'obligeance d'examiner les échantillons
« d'ossements de cheval que nous avons rapportés. Voici ce
« qu'il a reconnu : tibia de cheval, surface diarthodiale de

---

[1] Tous ces objets paraissent relativement très-modernes et ne peuvent guère remonter plus haut que l'ère chrétienne. Voir la planche des *Mémoires de la Société archéol. de Constantine.* A. B.

« fémur, fragment de fémur, molaires, etc., le tout ayant
« appartenu à un cheval.

« Nous avons trouvé encore dans cette tombe :

« Un anneau en fer ;

« Une boucle en fer avec son ardillon intact ;

« Un autre anneau en cuivre, plus petit ;

« Une petite plaque en cuivre, percée d'un trou triangu-
« laire au centre ;

« Un objet en cuivre très-bizarre, dont l'usage nous est
« inconnu, a la forme d'une monture de pendant d'oreille ;

« Des fragments de silex taillés ;

« Fragments de poterie d'une très-bonne pâte ;

« Et enfin une médaille en bronze un peu fruste, de
« Faustine, que je décrirai ainsi :

« Bronze, grand module.

« A. — Buste de femme, à droite, avec ces mots en exer-
« gue, DIVA FAV...

« R. — Une Victoire ou une divinité quelconque debout,
« tenant une lance ou un glaive à la main gauche ; la droite
« est posée sur un bouclier ou un autel. La découverte de
« cette médaille prouverait que le tombeau n'est pas anté-
« rieur au II$^e$ siècle de notre ère. »

Les n$^{os}$ 5, 6, 7, 8 et 9 n'offrent rient de particulier ; je passe à la fouille n° 10.

*Demi-dolmen.* — « Dalle posée à plat sur la fosse, mais
« soulevée à l'un des angles par une grosse pierre. Orien-
« tation S. N.

« Dalle . . . . . . . . . . . . . . . . . . . . . . . . . { Longueur . . 2$^m$,25
Largeur . . . 1$^m$,6
Épaisseur . . 0$^m$,40

« La fosse intérieure a . . . . . . . . . . . { Largeur . . . 0$^m$,60
Longueur . . 1$^m$,60
Profondeur . 1$^m$,10

« De grandes pierres régulièrement posées forment le

« sarcophage. Ici le sol est moins humide, moins compacte.
« Après avoir ôté les dalles qui recouvraient le corps, nous
« avons trouvé, dans un lit de terre très-fine, un squelette
« relativement très-bien conservé, qui a permis enfin d'é-
« tudier et de faire le dessin de sa position.

« Le cadavre, replié sur lui-même, couché sur le côté
« gauche, formant en quelque sorte une S ; les genoux, ra-
« menés vers la poitrine, touchant presque le menton ; les
« bras en croix sur la poitrine.

« La tête reposait sur une pierre et était tournée du côté
« sud, les pieds vers le nord.

« Deux vases étaient posés dans la fosse, comme l'indique
« le croquis. Ces vases contenaient de la terre et des lima-
« çons. Mais le fait le plus remarquable que nous ayons
« constaté et que nous soumettons à l'appréciation des sa-
« vants, c'est la présence de deux autres têtes humaines
« posées à côté des pieds du premier squelette.

« Les dimensions de la fosse ne permettaient point d'y
« introduire plusieurs cadavres ; nous n'y avons trouvé, du
« reste, qu'un seul squelette, ayant appartenu à un homme
« de haute stature. Un sacrifice humain aurait-il été fait
« sur cette tombe, et les têtes des victimes placées à côté du
« défunt ?

« Nous avons trouvé aussi des fragments de bois de cèdre
« et de la poterie ; limaçons. »

N° 11. *Demi-dolmen.* — « Ici nous avons trouvé le sque-
« lette bien conservé et dans la même position que le pré-
« cédent, c'est-à-dire replié sur le côté gauche ; comme
« dans la tombe n° 10, nous avons remarqué les fragments
« d'un autre crâne placés à la hauteur des pieds du sque-
« lette. — Vases et pots de différentes formes, fragments
« de charbon et nombre considérable de limaçons. »

Il est inutile de pousser plus loin nos extraits. Un fait est
acquis : tous ces monuments, en Afrique comme en France,

comme en Angleterre, comme en Danemark, sont des tombeaux. Les corps y étaient ensevelis et non brûlés, et d'ordinaire le cadavre n'était pas étendu tout de son long dans la fosse, il y était placé replié sur lui-même. Tout cela fait des monuments d'Afrique, ainsi que nous l'avons dit plus haut, les analogues des monuments du Danemark. Peut-on croire que les uns et les autres appartiennent à une même race, à une même époque? Qu'y a-t-il de commun entre ces monuments et les monuments de la Gaule? Nous n'avons pas la prétention de répondre aujourd'hui à ces questions d'une manière définitive. Il est toutefois quelques réflexions que nous pouvons faire; et d'abord les monuments du Bou-Merzoug paraissent être d'une date beaucoup plus rapprochée de nous que les monuments analogues du Danemark et que la plus grande partie des monuments de la Gaule. Si, en effet, par leur forme et leur construction, par le mode de sépulture, non moins que par la posture des cadavres ensevelis, tous ces monuments semblent avoir les mêmes caractères, les objets qui y ont été trouvés sont loin d'être partout de même date. De longues années, des siècles doivent, au contraire, séparer ces objets les uns des autres. Tandis qu'en Danemark, d'après les observations unanimes des archéologues, ces monuments remonteraient, sans exception, à l'âge de la pierre; tandis qu'en Gaule la majorité de ces monuments seraient d'une époque où l'usage du bronze commençait à se répandre dans le pays, ceux de la province de Constantine ne pourraient, à en juger par les objets qui y ont été trouvés, être de beaucoup antérieurs à l'ère chrétienne, quelques-uns même seraient postérieurs.

Comment expliquer les liens étroits de ressemblance qui unissent tous ces monuments entre eux?

Les monuments qui paraissent de date relativement récente sont-ils tout simplement d'antiques monuments au-

trefois violés, et ayant, à l'époque romaine, servi à nouveau de sépulture? On a admis cette hypothèse pour quelques-uns des monuments de la Gaule où des monnaies romaines et des armes en fer ont été découvertes[1]. Mais peut-on raisonnablement faire la même conjecture relativement aux monuments d'Afrique, et surtout relativement aux monuments du *Bou-Merzoug?*

« Toute nécropole, dit M. Féraud, fait présumer l'exis-
« tence d'une ville voisine. Or, jusqu'ici, nous n'avons
« trouvé dans les environs aucun vestige de ville ni de
« poste militaire. Ce canton aurait-il été consacré par la su-
« perstition et serait-il devenu, en quelque sorte, une terre
« sainte où l'on aurait apporté les cadavres de Cirta, Segus
« ou Lambesse? » Nous ne pouvons admettre cette supposition. Comment supposer, en effet, de pareilles mœurs aux habitants de Cirta ou de Lambesse à l'époque romaine?

Si les observations ont été bien faites et si les tombeaux ouverts étaient réellement intacts, comme le croit M. Féraud, une seule ressource nous reste pour expliquer ces faits étranges : à savoir que ces monuments sont les monuments non d'une époque, d'un âge particulier, mais ceux de tribus qui, rebelles à toute transformation et à toute absorption par les races supérieures qui ont peuplé de bonne heure l'Europe, après avoir été refoulées de l'Asie centrale vers les contrées du Nord, avoir suivi les bords de la mer Baltique et séjourné en Danemark, en ont été de nouveau chassées, ont remonté jusqu'aux Orcades; puis, redescendant par le canal qui sépare l'Irlande de l'Angleterre, sont arrivées d'étape en étape d'abord en Gaule [2], puis en Portugal,

---

[1] Ce fait de superposition de sépultures a été parfaitement constaté dans l'*allée couverte* de la Justice, commune de Presle (Oise). — Voir les résultats de la fouille au musée de Saint-Germain.

[2] Nous énumérons ici brièvement les principales contrées où se trouvent des dolmens.

puis enfin jusqu'en Afrique, où les restes de ces malheureuses populations se sont éteints, étouffés par la civilisation, qui ne leur laissait plus de place nulle part. Cette hypothèse n'est peut-être pas tout à fait invraisemblable. Toujours est-il que la découverte de MM. Christy et Féraud est très-importante, et qu'il serait du plus haut intérêt de fouiller, avec méthode et circonspection, ces étranges monuments égarés sur le sol africain. On ne pourrait surtout recueillir avec trop de soin les têtes et les ossements des squelettes, dont l'examen permettra de déterminer la race à laquelle ces populations appartenaient. Il serait aussi indispensable de bien constater quels sont ceux de ces monuments qui sont incontestablement intacts et dans lesquels il ne peut pas y avoir eu superposition de sépulture. La question mérite qu'on y apporte toute son attention.

Paris, le 21 juin 1864.

## V

# L'ALLÉE COUVERTE DE CONFLANS

ET

LES DOLMENS TROUÉS

(*Note communiquée de vive voix à la Société des Antiquaires de France, en novembre* 1872.)

---

Le musée de Saint-Germain vient d'acquérir et de faire transporter dans les fossés du château un monument fort intéressant. Il s'agit d'une *allée couverte* déterrée tout dernièrement, non loin du confluent de la Seine et de l'Oise, à Conflans-Sainte-Honorine. Cette allée, composée de deux chambres et d'un vestibule, mesure, vestibule compris (le vestibule a $2^m,30$), $11^m,85$ de long sur une largeur moyenne de 2 mètres. On sait que les monuments de ce genre sont des tombeaux. Celui-ci avait donné le dernier asile à une famille nombreuse. On y a reconnu la présence d'une vingtaine de corps. Cinq têtes étaient intactes. A côté des squelettes se sont trouvées plusieurs haches en pierre polie, dont une en diorite. La plupart de ces armes ou outils ont été dispersés. Deux haches seulement sont entrées au musée. Une enquête, faite avec soin, nous a laissé convaincu qu'aucune trace de métal n'a été remarquée par

ceux qui ont exécuté ces fouilles, entreprises, malheureusement, dans un intérêt qui n'avait rien de scientifique. Le but unique du propriétaire était de débarrasser son champ d'un obstacle gênant le labour. Les pierres formant la couverture étaient déjà détruites avant que nous ayons eu le temps d'intervenir. Le monument restauré dans nos fossés n'a donc plus de toit; il est incomplet. C'est toutefois un spécimen fort curieux des monuments mégalithiques de la vallée de l'Oise.

Nous n'aurions pas eu, cependant, la pensée de faire à ce sujet une communication à la Société, si un détail de construction jusqu'ici fort rare en France n'avait attiré notre attention et ne nous avait paru de nature à vous intéresser. La pierre d'entrée, nous pourrions dire la porte de la principale

Fig. 19. *Dolmen de Trye-le-Château (Oise)*.

chambre, celle qui s'ouvre sur le vestibule, est non-seulement *trouée* comme la célèbre dalle du dolmen de Trye-le-Château (Oise), fig. 19 et 20, connu sous le nom des *Trois pierres*[1],

---

[1] A Carro, *Voyage chez les Celtes*, p. 169.

mais accompagnée du *bouchon* en pierre, nous ne saurions mieux désigner l'objet, qui était destiné à boucher cette ouverture et qui gisait tout à côté[1].

Fig. 20. *Allée couverte de Conflans.*

Or cette précaution de ménager, en fermant le monument funéraire, la possibilité d'y pénétrer ultérieurement

Fig. 21. *Dolmen de la Justice.*

[1] Voir le monument restauré dans les fossés du château de Saint-Germain.

sans rien déranger à l'ensemble de la construction, semble avoir été d'un usage assez commun dans la contrée à laquelle appartient l'allée de Conflans. Au dolmen de *Trye*, il faut ajouter, en effet, dans la vallée de l'Oise, l'allée couverte ou hypogée de *la Justice* (fig. 21), commune de Presles (Seine-et-Oise), où la même particularité a été constatée, avec cette seule différence que le trou était carré et avec rainure propre à recevoir une sorte de volet maintenu à l'aide d'une barre en bois, dont l'emplacement était parfaitement visible.

La petite entrée, de 0$^m$,75 en carré, ménagée au fond du vestibule de la *Pierre Turquoise* voisine de l'hypogée de la Justice, remplissait évidemment le même but[1]. On a, de plus, signalé une ouverture circulaire analogue à celle de Trye-le-Château à Villers-Saint-Sépulcre[2], canton de Noailles, dans le voisinage de Beauvais. M. le docteur Fouquet, dans ses *Monuments celtiques du Morbihan*, cite plusieurs exemples de ces dolmens troués[3]. L'un d'eux porte le nom significatif de *la Maison trouée*. Nous sommes donc en présence d'un usage relativement fréquent dans les vallées de la Seine et de l'Oise, signalé en Bretagne, et qui semble constituer dans les monuments du genre dont nous nous occupons une classe à part. Il est probable que les départements de Seine-et-Oise, de l'Oise et du Morbihan ne sont pas les seuls dans lesquels existent ou ont existé des hypogées ou dolmens analogues. Les pierres trouées de Fouvent-le-Haut (Haute-Saône) et de Saint-Maurice (Tarn-et-Garonne) ne sont vraisemblablement que des débris de dolmens de cette espèce. Il est utile d'inviter les archéologues de province, nos correspondants, à compléter la liste

---

[1] Voir au Musée de Saint-Germain le plan de l'allée couverte de la Justice et la reproduction au vingtième de la *Pierre turquoise*.

[2] *Moniteur* du 24 octobre 1853.

[3] A. Carro, *loc. cit.*

de cette série de monuments mégalithiques si nettement caractérisés.

Ces monuments à *pierre trouée*, en effet, ne sont pas seulement intéressants en eux-mêmes, leur étude acquiert une grande importance de ce fait qu'en dehors de France, et dans des régions très-éloignées les unes des autres, nous retrouvons le même usage. Or il est bien difficile de croire que ces ressemblances, qui dans certains cas constituent des idendités, au point que les monuments pourraient passer pour avoir été élevés par les mêmes mains, ne tiennent pas à des rapports d'un ordre quelconque, dont l'avenir nous livrera probablement le secret, entre ceux qui ont construit ces sépultures; rapports d'origine, de migration, ou de rites religieux communs. Vous comprendrez combien il est essentiel de suivre cette piste, quand vous saurez que des dolmens ou hypogées analogues sont signalés en Angleterre, dans le Caucase, en Syrie non loin du Jourdain, et enfin jusque dans l'Inde. L'ensemble des dessins que je mets sous les yeux de mes confrères ne peut laisser aucun doute sur l'air de famille inhérent à ces monuments.

Fig. 22. *Tumulus-dolmen d'Avening* (Angleterre).

Les *dolmens troués* d'Angleterre ont été signalés et dessinés par M. Thurnam, dans le tome XLII de l'*Archeologia*

*Britannica*, p. 216, 217. Ils sont situés dans un des comtés où les *long-barrows* à chambres intérieures sont les plus nombreux, le comté de Wiltschire. Les deux monuments représentés existent encore, l'un à Avening, l'autre à Rodmarton (fig. 22 et 23).

Fig. 23. *Tumulus-dolmen de Rodmarton* (Angleterre).

Ces dolmens sont bien évidemment construits d'après le même principe que ceux de France.

Un spécimen des dolmens du Caucase où se remarque également le trou qui nous préoccupe a été donné par Dubois de Montpéreux dans son *Voyage au Caucase*, t. I, p. 42, pl. XXX. L'ouverture ovale, quoique plus petite que dans les dolmens de France et d'Angleterre, est placée de la même manière. On ne peut s'empêcher de supposer qu'une même pensée a présidé à l'érection de ces divers monuments.

Nous n'avons malheureusement que peu de détails sur les monuments du Caucase. Ceux de Syrie, grâce à M. Louis Lartet, le compagnon de voyage du duc de Luynes en Pa-

lestine, nous sont beaucoup mieux connus. Nous demandons la permission d'en parler un peu moins brièvement. Il est, en effet, nécessaire de bien déterminer d'abord le vrai caractère de ces monuments, qui a quelquefois été contesté.

« En divers points de la Palestine, et principalement dans l'Ammonitide et sur la rive gauche du Jourdain, dit M. Louis Lartet [1], se trouvent des groupes assez nombreux de *dolmens* (fig. 24). Les croquis suivants, extraits de notre cahier de notes, compléteront l'excellente description d'Irby et de Mangles [2].—Au pied des montagnes nous observâmes,

Fig. 24. *Dolmen d'Ala-Sufat (Palestine).*

disent ces voyageurs, quelques tombes singulières, intéressantes et assurément fort anciennes, composées de grandes pierres brutes et ressemblant à ce qu'on appelle *kitts cotty house* dans le Kent. Elles se composaient de deux longues pierres latérales avec une dalle à chaque extrémité et une

---

[1] Louis Lartet, *Géologie de la Palestine*, p. 16.
[2] Irby and Mangles, *Travels in Egypt and Nubia, Syria and Asia Minor during the years 1817-1818*, p. 235. — Nous ne donnons qu'un de ces dessins (fig. 24).

*petite porte* sur le devant, faisant le plus souvent face au nord. *La porte était taillée dans la pierre...* Sur l'ensemble était posée une immense dalle faisant saillie à la fois sur les côtés et aux extrémités. Ce qui rendait ces tombes plus remarquables, c'est que l'intérieur n'était pas assez long pour que le corps pût y être couché, car il mesurait seulement cinq pieds. Il y avait vingt-sept tombes disposées fort irrégulièrement. » — « Nous ne voulons, dit M. Lartet, ajouter qu'une remarque aux lignes qui précèdent, c'est qu'à ces dolmens sont associés des caveaux et niches sépulcrales creusés dans la roche et munis, comme la dalle d'entrée des dolmens, d'une ouverture encadrée; ce qui tendrait à faire admettre que ces deux modes de sépulture ont pu coexister dans cette contrée. Ces encadrements avaient peut-être pour destination d'enchâsser une porte de bois qui fermait l'ouverture de la cavité. De semblables encadrements sont fréquents dans d'autres districts mégalithiques de la Palestine, et en Algérie il existe pareillement, au milieu des dolmens, des caveaux funéraires du même genre, connus des Arabes sous le nom de *Haouanet.* »

M. Lartet ne doute pas que ces dolmens ne remontent aux époques les plus reculées et n'appartiennent aux populations qui ont précédé les Hébreux dans la Terre sainte. En nous envoyant les dessins dont l'un est reproduit plus haut (fig. 24), il nous écrivait : « La poterie que j'ai trouvée sous ces dolmens ne diffère en rien de celle de nos dolmens de France. Il est pour nous évident que ce sont des sépultures antéhébraïques; y voir « les autels des hauts lieux » est à mes yeux une thèse insoutenable. J'aimerais mieux les attribuer *provisoirement* à ces peuples géants *Anakim, Rephaim,* etc., prédécesseurs des Hébreux dans ces contrées et chez lesquels Abraham était venu habiter sous sa tente. Ce furent ces géants que durent déposséder, d'après

la Bible, les Ammonites et les Moabites, lorsqu'ils s'emparèrent du pays à l'est du Jourdain et de la mer Morte, c'est-à-dire des pays où justement se trouvent les districts à dolmens. » Nous avons donc le droit de rapprocher les monuments funéraires mégalithiques d'Ala-Safat des monuments analogues de France, d'Angleterre et du Caucase.

L'existence de monuments semblables dans l'Inde est non moins bien prouvée. Quoique semblant être de date plus récente, ces *dolmens troués* de Nilgherris (Sorapour) doivent évidemment rentrer dans la catégorie de sépultures dont nous nous occupons. Nous en avons déjà parlé dans notre mémoire sur les monuments primitifs de la Gaule [1]; nous nous contenterons de reproduire ici, d'après l'auteur de l'article du Journal de la Société asiatique de Madras (t. IV, n° 32), M. Taylor, un de ces monuments (fig. 25).

Fig. 25. *Dolmen troué de Nilgherris* (Inde).

Nous n'avons point la prétention de déterminer quel lien peut unir entre eux, des îles Britanniques à la côte du Malabar, en passant par la France, le Caucase et la Syrie, ces singuliers monuments. Nous sommes persuadé, toutefois, que le hasard seul n'est pas l'auteur de ces coïncidences; nous y voyons des jalons plantés à de grandes distances sur le chemin de la science et qui pourront un jour guider

---

[1] Voir plus haut, p. 126.

les archéologues à travers les steppes de l'archéologie préhistoriques [1].

Autant, toutefois, il serait imprudent et prématuré de poser en un tel sujet des conclusions même provisoires, autant il serait contraire à la méthode d'observation de ne pas tenir compte de pareils faits, de ne pas les noter avec soin en attirant sur eux l'attention du monde savant. En tout cas, l'acquisition de l'allée couverte de Conflans-Sainte-Honorine, avec sa *pierre trouée*, peut être regardée comme une bonne fortune pour le musée de Saint-Germain.

---

Les populations primitives, surtout les populations pastorales, comme étaient une grande partie des populations qui élevèrent les dolmens, voyageaient beaucoup plus que l'on n'est généralement porté à le croire. La présence de haches en néphrite, en jadéite et en jade sous nos allées couvertes et dans nos *stations lacustres* avait déjà fait supposer que des rapports existaient, à cette époque reculée, entre l'extrême Orient et nos contrées. L'analogie existant entre les *dolmens troués*, des rives de la Manche aux côtes de Malabar, ajoute à cette hypothèse une nouvelle vraisemblance.

# VI

## UN MOT SUR L'ORIGINE

### DES

# DOLMENS ET ALLÉES COUVERTES

(*Note communiquée à la Société des Antiquaires de France.*)

---

Les archéologues se sont demandé où l'idée d'une demeure souterraine destinée aux morts, comme celle des dolmens et allées couvertes, a pu prendre naissance. Evidemment, chez des peuples qui croyaient à la continuité de l'existence après la mort, à une immortalité dont le corps avait aussi sa part. Mais ces peuples sont nombreux. Chez les Hellènes et les Romains, le culte des morts était très-développé. Ni les Romains, ni les Hellènes n'ont élevé de monuments mégalithiques. Il ne leur paraissait pas nécessaire de se ménager ainsi des palais d'outre-tombe. Il en était autrement, il est vrai, en Étrurie, en Asie Mineure, en Phénicie, en Égypte; toutefois, ni les Égyptiens, ni les Phéniciens, ni les Lydiens, ni les Etrusques n'ont construit de dolmens. Ces peuples ont fouillé le sol, creusé le roc, élevé des pyramides; la pensée d'un tombeau analogue à ceux de Gavr' Inis ou d'Oxevalla ne leur est point venue. Les dolmens et allées

couvertes se présentent donc à nous avec des caractères parfaitement tranchés. La foi à l'immortalité ne suffisait pas pour en faire naître l'idée. A cette foi dut se joindre la conception d'une demeure terrestre analogue à la demeure souterraine qu'il s'agissait de construire. Existe-t-il ou a-t-il existé des habitations semblables? Oui, de semblables habitations ont existé et existent encore. M. Swen Nilsson, dans son excellent livre sur *les Habitants de la Scandinavie* [1], a mis cette vérité hors de doute. Il nous apprend que des *hypogées* ou demeures souterraines sont signalées par divers voyageurs, non-seulement chez les Esquimaux du Groënland, mais à Boathia, dans l'Amérique du Nord, en Laponie et dans certaines parties du Caucase. Il en existait autrefois en Suède, dans le Winland. M. Nilsson en a retrouvé les ruines.

Nous avons reproduit, p. 28, d'après M. Oscar Montelius, le plan d'une habitation semblable [2].

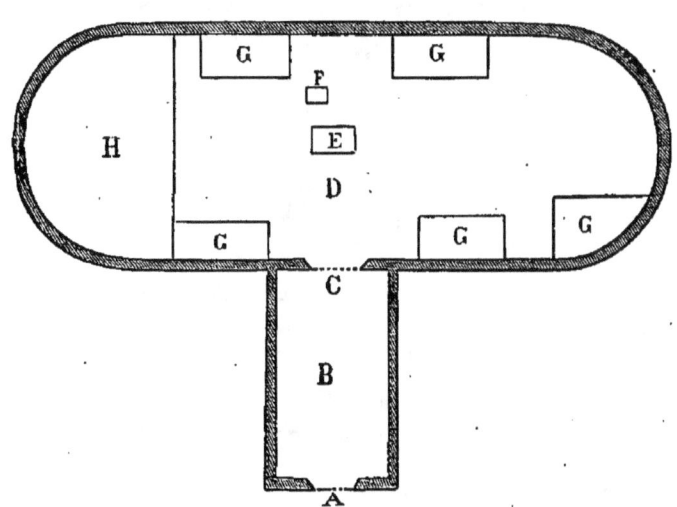

*Plan d'un gamme, ou habitation souterraine des lapons norwégiens.*

[1] Un vol. in-8, orné de XVI planches. Paris, Reinwald, 1868.
[2] Voir page 28, note 1.

Nous empruntons aujourd'hui à M. Nilsson la représentation d'une autre habitation d'hiver des Esquimaux groënlandais [1], dont la structure générale est bien plus re-

Fig. 26. *Habitation des Esquimaux.*

Fig. 27. *Allée couverte d'Oxevalla* (Suède).

marquable encore, étant exactement celle de la célèbre sépulture à galerie d'Oxevalla (fig. 26 et 27) [2].

Les deux dessins (fig. 26 et 27) placés ici en regard l'un de l'autre montrent, sans qu'il soit besoin de longue explication, qu'habitation et sépulture sont de forme identique. Non-seulement, dit M. Nilsson [3], les habitations et les sépultures

---

[1] Nilsson, *Habitants primitifs*, pl. XIV, fig. 246.
[2] Id. ib. ib. fig. 243.
[3] Id. ib. page 176.

de cette catégorie sont bâties sur un plan commun, mais l'aspect extérieur en est absolument le même. Bien plus, la ressemblance s'étend à l'aménagement intérieur. La description suivante d'une habitation d'hiver des Groënlendais en fournira la preuve convaincante. Nous empruntons cette description au capitaine Graäh, p. 49 de son voyage au Groënland [1]. « L'habitation forme un carré long. La gran-
« deur en varie beaucoup d'après le nombre des familles
« qui s'accordent à vivre ensemble. Les plus grandes habi-
« tations mesurent environ 18 mètres sur une largeur de
« $4^m,75$ ; la largeur constitue donc environ un quart de la
« longueur (*comme dans les sépultures à galeries*). Les mu-
« railles, hautes de $1^m,78$ à $2^m,37$, sont construites en pierres
« sèches avec des gazons dans les interstices. (On rencontre
« aussi au Groënland des habitations dont les murailles sont
« exclusivement en pierres.) Le sol est ordinairement dallé.
« La toiture est plate et consiste en poutrelles de bois charrié
« par les courants marins et échoué sur la côte voisine,
« posées transversalement d'un mur à l'autre. Ces pou-
« trelles supportent un treillage en bois de plus petite di-
« mension, sur lequel sont jetées de la bruyère et des bran-
« ches de genévrier surmontées de mottes de gazon et d'une
« épaisse couche de terre. Au milieu de l'une des longues
« murailles et du côté du soleil (orient ou midi) se trouve
« la *galerie*, également *couverte*. Elle mesure de 6 à 9 mè-
« tres de longueur sur une largeur de $0^m,74$ à $0^m,89$.
« Elle présente parfois une légère courbe et elle est
« le plus souvent si basse que l'on y entre à peu près en
« rampant sur les genoux et sur les coudes. L'intérieur de
« la chambre est plus haut, mais il ne mesure toutefois que
« de $1^m,48$ à $1^m,78$ du plancher au plafond. Pour ce qui re-

---

[1] *Undersogelse-Reise till Ostkyslen of Groenland* af. M. A. Graäh. Kjobenhavn, 1822.

« garde l'aménagement *intra muros*, les habitants de la
« chambre n'étant assis ou couchés que le long des parois,
« celles-ci sont garnies de bancs et la pièce est parfois divi-
« sée en cellules ou compartiments assez analogues aux
« stalles de certaines écuries. Chaque famille occupe une de
« ces cellules. » Que l'on veuille bien, ajoute M. Nilsson,
comparer avec cette description d'une habitation d'hiver
groënlandaise la description donnée par nous des sépul-
tures primitives de la Scandinavie méridionale : tout n'est-il
pas essentiellement semblable, la forme, les proportions, la
hauteur, la grandeur, l'orientation de l'étroite et longue
galerie latérale, la division de la chambre en cellules établies
le long des parois ?

Scoresby le jeune [1] trouva dans la terre de Jameson, sous
le 71° degré de latitude septentrionale (côte est du Groën-
land), des demeures abandonnées, au nombre de neuf ou dix,
qui différaient très-peu de celles que nous venons de décrire.
La chambre était ronde au lieu d'être un carré long (*ce qui
constitue un rapport de plus avec quelques-unes de nos al-
lées couvertes*), mais la galerie existait et était « si basse qu'il
fallait ramper sur les genoux et sur les mains pour pénétrer
dans l'intérieur ». « La toiture des habitations, continue
Scoresby, ne présente qu'un faible relief au-dessus du sol
environnant, et lorsqu'elle est revêtue de mottes de terre sur
lesquelles végète de la mousse ou de l'herbe, elle ressemble
si parfaitement au reste du terrain qu'il est difficile de l'en
distinguer. »

Qui ne croirait, reprend Nilsson, à qui nous empruntons
encore cette citation, qui ne croirait voir décrites dans les
lignes précédentes nos sépultures à galerie cachées sous
leurs monticules de terre ? Et, fait également bien remar-

---

[1] *W. Scoresby's d. J. Tagebuch einer Reise auf dem Wallfeschfang*,
p. 234, Taf. VIII.

quable, deux ou trois de ces habitations, les plus anciennes, paraît-il, avaient servi de lieu de sépulture. On y trouva des squelettes ensevelis avec leurs instruments de pêche et autres ustensiles pour la vie future.

Nous ne pousserons pas plus loin ces rapprochements. Nous renvoyons pour plus de détails à l'excellent ouvrage que nous venons de citer. Nous rappellerons seulement encore que Nilsson (p. 185) est convaincu qu'une partie des constructions à galerie de la Suède méridionale elle-même sont des ruines d'habitation. L'opinion d'un homme si compétent est à prendre en grande considération, et nous paraît vraisemblable. Les remarques sur lesquelles il s'appuie m'ont beaucoup frappé : 1° Ces galeries n'ont jamais de toit ; le toit des habitations étant en bois, devait, en effet, naturellement disparaître avec le temps. 2° On n'y rencontre jamais de squelettes. 3° Si on y rencontre des fragments de poterie, qui y sont souvent nombreux, ce sont toujours des fragments isolés ne pouvant constituer, en les réunissant, un vase brisé, mais les débris de vases déjà hors de service. 4° Enfin, on y constate des foyers qui prouvent que ces constructions ont été habitées.

Il nous semble prouvé que l'allée couverte, dont le dolmen n'est qu'un diminutif, est bien réellement une habitation souterraine à l'usage des morts, faite à l'imitation de l'habitation des vivants, mais en matériaux plus durables. Or les peuples qui habitaient des demeures souterraines semblables à celles des Groënlandais doivent avoir été des populations des contrées septentrionales du haut Danube, ou de pays analogues situés plus à l'orient. On ne peut chercher de telles mœurs chez les populations du midi de l'Europe. La civilisation de la pierre polie est donc nécessairement, si notre raisonnement est juste, une civilisation hyperboréenne, comme nous l'avons répété en plusieurs circonstances. L'hypothèse de M. Desor, qui aurait fait volon-

tiers venir cette civilisation du midi, croule ainsi par sa base. Il n'en résulterait pas, d'ailleurs, que la race alors dominante en Danemark ou en Gaule fût en rien apparentée à la race à laquelle appartiennent les Lapons ou les Groënlandais. Les Groënlandais auraient simplement conservé jusqu'à nos jours des habitudes qui, après avoir été générales en Europe à une certaine période de l'histoire, auraient partout disparu, sauf dans l'extrême Nord, devant la double influence de migrations nouvelles et d'idées religieuses différentes où l'incinération remplaçait l'inhumation.

La présence de nombreuses haches en néphrite, en jadéite et même en jade oriental, soit sous nos monuments mégalithiques, soit dans nos stations lacustres, avait déjà fait supposer que les populations de la pierre polie s'étaient trouvées en rapport intime avec l'extrême Orient. Les considérations que nous venons de développer nous invitent à tourner nos regards vers le nord, dans une direction analogue, si nous voulons chercher l'origine des premiers constructeurs de dolmens. Il y a là deux faits qui s'accordent et qui sont de grande valeur à nos yeux. Nous sommes, en effet, convaincu aujourd'hui que si, au lieu de voir dans la civilisation de la pierre et spécialement de la pierre polie un âge du développement de l'humanité devant se retrouver en tout pays, à l'origine, on s'était contenté d'y constater un phénomène particulier aux contrées hyperboréennes et occidentales de l'Europe, on serait bien plus près de la vérité. En tout cas, quel que soit le parti qu'on en puisse tirer, il nous a paru utile de signaler, à la suite de M. Nilsson, l'analogie frappante existant entre les habitations des Esquimaux anciennes et récentes et nos *sépultures à galeries*.

Saint-Germain, 20 février 1876.

## DEUXIÈME PARTIE

# ÈRE CELTIQUE

### LA GAULE APRÈS LES MÉTAUX

# I

# INTRODUCTION DES MÉTAUX

## EN GAULE

Nous n'avons point donné de nom particulier à la période des temps primitifs de la Gaule, dont nous nous sommes occupé dans notre première partie. Nous ne connaissons point de textes anciens qui se rapportent à cette époque reculée. Les peuplades habitant alors l'ouest et le nord de l'Europe sont restées innommées. Avec l'introduction des métaux en Gaule, la question change de face. A l'époque très-reculée où les Phéniciens et les Grecs abordèrent sur nos côtes méridionales, ils y trouvèrent des Ligures, des Celtes et des Ibères. Ce sont, du moins, les seules populations dont ils nous aient parlé, les seules dont les légendes les plus anciennes elles-mêmes fassent mention[1]. Or ces populations ne nous sont présentées par aucun historien ancien comme des peuplades non en-

---

[1] Notamment les légendes où figurent Hercule et Jason.

core sorties de l'âge de la pierre. Nous devons en conclure qu'elles offrirent dès le commencement aux Phéniciens et aux Grecs l'aspect de nations relativement civilisées. Ces noms doivent être ceux des premiers groupes qui, venus d'Orient, nous apportèrent la civilisation [1]. De ces trois noms, le plus éclatant est incontestablement celui des Celtes. Ce nom, d'abord restreint à quelques tribus de la Narbonnaise et de la haute Italie [2], devint, dès le IV° siècle, c'est-à-dire avant Alexandre le Grand, le nom commun de toute l'Europe occidentale, à part l'Ibérie. Le choix ne nous est donc pas permis ; ce nom de *Celtes*, d'*ère celtique*, nous est imposé, comme nom traditionnel, dès que nous sortons de la période où les métaux étaient inconnus en Occident. Sans doute, à cette époque reculée (voir l'article Celtes), le tronc celtique ne couvrait pas de ses rameaux toutes les contrées auxquelles s'appliquera plus tard la dénomination de *Celtique*. On peut affirmer, toutefois, qu'aucune autre épithète ne peut aussi bien caractériser l'antique civilisation qui pénètre alors peu à peu tous les pays où les Celtes se montrèrent un jour en dominateurs. Ce sentiment est si naturel que pendant longtemps les antiquités préromaines ont reçu des Anglais, des Scandinaves, des Allemands eux-mêmes aussi bien que des Français, pour ainsi dire instinctivement et d'un commun accord, le nom d'*antiquités celtiques*. Les motifs d'ornementation qui donnent à ces antiquités leur cachet particulier, cercles, dents de loup, lignes ondulées, zigzags, ont été également qualifiées d'*ornementation celtique* par les archéologues de toute l'Europe. L'absence de représentation figurée d'êtres vivants ou même de plantes fut d'abord attribuée à l'influence du druidisme. L'art *celtique* passait alors pour avoir la même étendue géographique que les langues *celtiques*, dont des

---

[1] Voir plus loin notre article : *les Bronzes transalpins*.
[2] Voir plus loin notre article : *les Celtes*.

traces se retrouvent sur des points si différents et si distants de l'Europe. L'instinct des archéologues ne les trompait pas et nous croyons que l'on a eu tort de renoncer à une appellation qui répond parfaitement, étant bien comprise, à toutes les exigences de l'esprit critique le plus difficile. *Ere celtique* est surtout, pour la Gaule et la haute Italie, une expression bien plus juste qu'*âge du bronze* [1]. Nous restituons donc à cette première période *historique* de nos annales le nom d'*ère celtique*. Nous aurons ainsi la série logique d'*ère celtique*, *ère gauloise* (on sait que nous ne confondons point les Celtes et les Galates, qui, quoique frères, se distinguent les uns des autres de la façon la plus évidente à nos yeux [2]), *ère romaine*, *ère franque* ou *mérovingienne*, le tout précédé d'une ère *innommée* [3] à laquelle nous laissons l'appellation vague de *temps primitifs de la Gaule*. Nous comptons exposer ces idées avec tous les développements qu'elles exigent dans un ouvrage d'ensemble que nous préparons et qui aura pour titre : *les Celtes, les Galates et les populations qui les précédèrent en Gaule*. Nous voudrions croire, en attendant, que la lecture seule des articles publiés aujourd'hui ne laissera aucun doute sur la nécessité de faire de ces différentes périodes des catégories distinctes. Les différences qui s'y manifestent sont si tranchées qu'elles nous semblent devoir s'imposer à l'esprit même le plus prévenu. Les *temps primitifs* ne ressemblent pas plus à l'*ère celtique*, l'*ère celtique* à l'*ère gauloise*, que l'*ère gauloise* elle-même à l'*ère romaine*, l'*ère romaine* à l'*ère mérovingienne* ou *franque*. Nous sommes

---

[1] Voir notre article : *Y a-t-il eu un âge du bronze en Gaule?*

[2] Voir notre troisième partie : ÈRE GAULOISE, et notre mémoire sur la *valeur des expressions* Κελτοί *et* Γαλάται *dans Polybe. Revue archéol.*, janvier, février et mars 1876.

[3] S'il fallait lui donner un nom, nous proposerions *ère hyperboréenne*, appellation qui pourrait se justifier à bien des égards. La série serait ainsi complète.

convaincu que dans peu de temps personne ne contestera l'utilité, j'allais dire la nécessité de ces divisions. Nous nous applaudirons alors d'avoir hâté, dans la faible mesure de nos forces, le moment où cette vérité reconnue permettra aux nombreux archéologues que ces questions intéressent, d'apporter au classement de nos antiquités nationales un ordre plus logique et plus lumineux.

Saint-Germain, 28 mars 1876.

# II

# LE BRONZE

DANS

## LES PAYS TRANSALPINS

*Note lue à l'Académie des Inscriptions et Belles-lettres, le 3 octobre 1873.)*

### PRÉAMBULE

On discute, depuis longtemps, le problème de l'origine de la métallurgie dans les contrées occidentales et septentrionales de l'Europe, Germanie, Gaule, îles Britanniques, Danemark et autres parties de la Scandinavie, mais on n'y voyait jusqu'à ces dernières années qu'une question intéressant l'histoire de l'art, du commerce ou de l'industrie. Le problème a une bien autre portée : on le comprend aujourd'hui. Il s'agit de savoir si en dehors du monde classique il a existé, oui ou non, dès l'antiquité la plus reculée, une civilisation, autre sans doute, mais à bien des égards très-développée, qui a fait sentir son influence sur une étendue de pays presque égale au *monde connu des anciens*. L'archéologie poursuit véritablement la découverte d'un *monde nouveau*. Or, l'existence de ce monde nouveau, civilisé à sa manière, ne paraît plus contestable. La civilisation qu'il représente, bien que plongeant, comme la civilisation classique, ses principales racines en Orient, n'a que de très-lointains rapports avec l'art hellénique ou étrusque, et tout au plus dans la mesure de parenté qui unit entre eux les divers idiomes indo-germaniques. Le but du présent article est de mettre cette vérité en lumière et d'en faire entrevoir les conséquences. La principale mission de l'archéologie

dans ce dernier tiers du xix⁰ siècle sera, en effet, nous n'en doutons pas, de reconstituer l'histoire perdue de ce monde encore nouveau pour nous.

Saint-Germain, le 12 février 1875.

LE

## BRONZE DANS LES PAYS TRANSALPINS

Des découvertes, dont quelques-unes ne datent que d'hier, et les plus anciennes ne remontent guère à plus d'une vingtaine d'années, ont révélé l'existence, sur le territoire de l'ancienne Gaule, d'un certain nombre d'objets en bronze, les uns d'un travail soigné, les autres d'un travail barbare, qui appartiennent tous à une époque antérieure à la conquête romaine. Parmi ces objets, plusieurs sont incontestablement de travail étrusque et semblent indiquer, au premier abord, que des rapports commerciaux intimes et suivis ont existé, plusieurs siècles avant notre ère, entre la Gaule et l'Italie[1]. La Gaule du nord et la Gaule centrale, aussi bien que la Gaule du midi, auraient participé à ce mouvement international ; car ces découvertes se sont rencontrées à la fois en Suisse, en Alsace, en Prusse (Prusse rhénane), en Belgique et en Bourgogne.

Après avoir longtemps attribué aux Phéniciens et aux Grecs l'importation de ces objets d'industrie, déjà nombreux et variés, répandus sur notre sol, ceux qui ne veulent admettre à aucun prix l'existence d'une civilisation indigène dans les pays transalpins professent, aujourd'hui,

---

[1] Voir plus loin l'article : *Vases étrusques dans les pays transalpins*.

la doctrine que tous ces bronzes sont de même origine et nous ont été apportés, tant par voie de terre que par voie de mer, par les Tyrrhéniens. La présence des objets de style étrusque[1] dont je viens de parler, au milieu de cette série nouvelle d'antiquités transalpines, a donné une base, en apparence solide, à cette thèse que le Dr Lindenschmit[2], de Mayence, soutient avec l'ardeur d'une conviction profonde, partagée aujourd'hui par un certain nombre de savants allemands. L'école du Dr Lindenschmit, qui admettrait au besoin, dans les pays transalpins, un mélange d'objets étrusques et d'objets de provenance phénicienne ou grecque, repousse absolument l'idée d'une fabrication extra-méditerranéenne, permettez-moi l'expression, aussi bien en Gaule qu'en Danemark et même en Germanie.

La question est donc, comme vous le voyez, nettement posée et très-grave. Ce n'est pas, en effet, en Gaule seulement que l'on a constaté dans ces derniers temps, et en grande quantité, des bronzes préromains, rappelant plus ou moins ce qu'on appelle le style étrusque. C'est aussi en Istrie, en Croatie, en Styrie, en Moravie, en Hongrie, en Bohême, en Wurtemberg et en Bavière d'un côté, en Hanovre, en Mecklembourg et même en Lithuanie de l'autre. C'est, enfin, tout particulièrement en Danemark, en Irlande et en Suède. Quelques-uns de ces bronzes remontent, sans conteste, à l'antiquité la plus reculée.

Il faudrait donc admettre, suivant la thèse du Dr Lindenschmit, que cinq ou six siècles avant notre ère, dix

---

[1] Entre autres un petit nombre de vases peints et quelques vases de bronze. Ces vases paraissent remonter à l'époque des grandes expéditions gauloises en Italie (390-200 av. J.-C.). Leur présence en Gaule s'explique donc tout naturellement.

[2] Voir un nouvel article du Dr Lindenschmit publié tout récemment dans son journal *Die Alterthümer unserer heidnischen Vorzeit*, t. III, fascicule v, pl. 1, 2 et 3. *Objets trouvés dans les tumuli de Rodenbach* (Palatinat du Rhin). A. B., 2 février 1876.

peut-être, les Tyrrhéniens-Étrusques ont étendu leur commerce des Alpes à l'Océan et à la Baltique, et conduit leurs vaisseaux jusque dans les pays scandinaves. Et ce commerce n'aurait pas été simplement un commerce maritime; il se serait avancé jusqu'au centre des diverses contrées où les Étrusques pouvaient avoir des comptoirs. C'est là un fait bien extraordinaire, je dirai bien invraisemblable. Et en effet, jusqu'où, par exemple, a pénétré l'influence des comptoirs grecs de nos côtes méridionales? Point ou très-peu au delà de la Narbonnaise : tout au plus jusqu'à la hauteur de Lyon. Plus avant, l'influence grecque paraît à peu près nulle. La poterie gauloise n'a dans la Celtique, si ce n'est au mont Beuvray [1], chez les Éduens, que l'on sait avoir été de bonne heure en rapport direct avec Marseille, aucun caractère grec. Point de vase en métal d'origine grecque en Gaule. Comment les Phéniciens et les Étrusques, plusieurs siècles avant les Phocéens et à une époque où ces contrées devaient être bien moins ouvertes encore aux idées du dehors, auraient-ils fait accepter jusque dans le fond des terres les plus reculées, non-seulement leurs armes, mais des bijoux et des ustensiles de ménage toujours si difficiles à imposer par voie de conquête commerciale à des populations demi-barbares, fortement attachées à leurs usages et à leur costume traditionnels? Un fait aussi singulier et de si grande importance mérite, en tout cas, d'être examiné de près.

Un des grands arguments des partisans de la thèse *Phœnico* ou *Gréco-Tyrrhénienne* est la perfection de quelques-uns des bronzes recueillis dans les stations ou sous les monuments les plus incontestablement anciens des contrées

---

[1] Voir au musée de Saint-Germain divers fragments de charmants vases provenant du mont Beuvray, dont le style est tout hellénique. Mais ces vases constituent une exception dans l'ensemble de la poterie du mont Beuvray lui-même.

dont il s'agit[1]. Ce n'est donc pas, dit-on, chez ces peuples que cette industrie est née. Ces bronzes y sont venus tout fabriqués du dehors. Or, si l'industrie du bronze n'est nulle part indigène, ni en Gaule, ni en Germanie, ni dans le Nord, d'où ces objets viendraient-ils, sinon du foyer de toute civilisation, du bassin de la Méditerranée, de Sidon, de Tyr, de Chypre, d'Adria, de Populonia ou de Marseille?

Ce raisonnement serait juste s'il était impossible de concevoir que l'industrie du bronze ait été apportée aux populations septentrionales de l'Europe autrement que par l'intermédiaire des Phéniciens, des Grecs ou des Étrusques. Mais, Messieurs, nous ne sommes point renfermés dans ce dilemme. Soutenir que le problème n'a que deux solutions possibles, la solution du bronze indigène et la solution phœnico-étrusque, est une erreur évidente. En dehors de la Phénicie, de la Grèce et de l'Étrurie, existaient dans l'antiquité plusieurs grands centres de civilisation qu'il est plus que permis d'interroger, qu'il faut interroger avant tout, puisque là est la première origine de tout art et de toute industrie pour l'Occident. Je veux parler des vastes contrées dont le Caucase est comme la tête. Les Grecs eux-mêmes ne s'y trompaient pas. Malgré leur orgueil national, ils n'ont jamais prétendu à l'honneur d'avoir été les inventeurs de la métallurgie. Ouvrez les tables de Paros[2], vous y trouverez, ligne 22, la date de l'invention de cet art par les *Dactiles idéens*, 1500 ans environ avant notre ère. C'est la date du jour où les Grecs ont connu la manipulation des métaux, pratiquée depuis longtemps en Asie. A qui Aris-

---

[1] Les stations lacustres de la Suisse en particulier. Voir E. Desor : *le Bel âge du bronze.*

[2] *Fragmenta historic. Græc.*, édit. Didot, t. I, p. 245. « A quo Minos *prior in Creta regnavit et Cydoniam* [leg. Apolloniam] condidit, et FERRUM (σίδηρος) inventum est in Ida, inventoribus Idæis dactylis. Celmi, *Domnameneo* et *Acmone*, anni MCLVIII, regnante Athenis Pandione. »

tote attribue-t-il la découverte de la fonte du bronze? Ce n'est pas à un Grec, mais au *Lydien Scythès* (Pline, liv. VII, c. LVII, 6)[1]. Strabon[2] indique comme un des centres métallurgiques les plus anciens le pays des Chalybes, dont Homère vantait déjà les mines d'argent (*Il.*, II, 856). Enfin, nous savons par Ezéchiel (XXVII, 13) [600 ans av. J.-C.][3] que Tubal et Mosoch, deux contrées du Caucase, envoyaient de son temps à Tyr des vases d'airain, produit de leur industrie. Les populations de la haute Chaldée étaient, dès cette époque, célèbres par leur habileté à travailler les métaux. — Jetez, maintenant, un regard sur une carte du monde connu des anciens[4]. Demandez-vous quelle est la route la plus courte, la plus naturelle, du pays des Chalybes ou des montagnes de la Phrygie, soit aux bords de la Baltique, soit au pied des Alpes; vous reconnaîtrez, sans peine, que c'est la vallée du Danube d'un côté, les vallées du Dniéper et de la Vistule de l'autre. M. Alfred Maury a signalé, depuis longtemps, dans un cours malheureusement non publié, ces deux grandes voies de commerce entre l'Asie et l'Europe, suivies par toutes les migrations de peuples depuis les temps les plus reculés. De nouvelles découvertes confirment chaque jour l'exactitude de ces idées[5].

Ainsi ce n'est pas deux hypothèses, c'est trois au moins

---

[1] Pline, VII, 57, 6 : « Couler le cuivre et le tremper sont des inventions de Scythes le Lydien, d'après Aristote ; de Delias le Phrygien, d'après Théophraste. » (Trad. Littré, t. I, p. 312.)

[2] Strab., liv. XII, p. 549.

[3] Ezéchiel, XXVII, 13 : « L'Ionie, Thubal et Mosoch t'apportent des esclaves et des vases d'airain. »

[4] Voir notre planche V.

[5] Nous avons exposé au Congrès de géographie, salle XXXVII, une carte manuscrite de l'Europe au IV<sup>e</sup> siècle avant notre ère, dont les teintes diverses mettaient cette vérité en évidence ; cette carte est aujourd'hui déposée au musée de Saint-Germain. Ces deux voies sont d'ailleurs celles que, suivant les deux légendes qui avaient cours en Grèce, les Argonautes avaient parcourues à une époque bien antérieure à Homère. Cf. notre *Rapport sur les quest. archéol. discut. au congrès de Stockholm.* 2 février 1876.

qu'il est permis de faire, la troisième pouvant, d'ailleurs, offrir plusieurs solutions de détail.

Mais laissons les hypothèses de côté et examinons les faits sans aucune idée préconçue. Que constatons-nous?

1° Que l'Europe occidentale tout entière, sauf l'Espagne peut-être, sur laquelle nous n'avons encore que peu de renseignements, a, dès une époque qui remonte au moins au x° siècle avant notre ère, connu, quoique inégalement dans toutes ses parties, l'importation d'armes, de bijoux et d'ustensiles de bronze de toute sorte, dont les musées ont aujourd'hui de nombreux spécimens [1];

2° Que ces objets divers ont un cachet évident d'origine commune à côté de différences également sensibles, comme seraient les variétés d'une même plante acclimatée dans des contrées diverses ;

3° Que l'ornementation de ces objets, qui n'admet que des lignes géométriques à l'exclusion de toute représentation d'être animé ou même de plante, indique, ou qu'ils venaient tous d'un même centre, ou que les pays où on les trouve pratiquaient des religions analogues.

Voilà les trois faits les plus saillants, faits dont il me paraît impossible de nier la réalité et l'exactitude.

Mais, Messieurs, vous avez déjà sans doute fait une réflexion qui naît, pour ainsi dire, spontanément dans l'esprit en présence de ces faits, à savoir : que cette situation est tout à fait analogue à celle qu'offre l'ensemble des langues indo-européennes, qui se montrent de même à nous, en Europe, avec tant de variétés ressortant sur un fond général uniforme. Ne sommes-nous pas, dès lors, autorisés à penser qu'il faut reconnaître pour l'industrie du bronze, comme pour les langues aryennes, une origine commune

---

[1] Le Musée de Copenhague possède à lui seul *sept cents* épées ou poignards de bronze recueillis en Danemark. La poignée de bon nombre de ces épées est ornée de fils ou de feuilles d'or fin, artistement travaillé.

avec des centres de développements ultérieurs partiels et indépendants? De nombreuses observations de détail militent en faveur de cette dernière thèse. Il y a même entre ces deux ordres de faits, les faits linguistiques et les faits industriels, des analogies singulières. Je ne vous en citerai qu'une. On sait que le lithuanien est un des dialectes qui ont retenu le plus grand nombre de formes de la langue mère : eh bien! par une coïncidence des plus bizarres, il se trouve que c'est également en Lithuanie, dans un tumu-

Fig. 29. *Station de Mœringen (Suisse)*.

lus de la vallée du Dniéper, à Boryzow, près Minsk, que nous retrouvons une des formes les plus originales et les plus anciennes d'anneaux de bras ou de jambe en bronze ornementé, forme déjà signalée dans des stations lacustres de la Suisse. Je mets un dessin de ces deux bracelets sous vos yeux (fig. 29 et 30).

Si un certain nombre d'ornements et de bijoux de même caractère, nous pourrions presque dire de même fabrique, se retrouvent ainsi aux époques primitives, pour ainsi dire

aux points extrêmes de l'Europe, la ressemblance des armes offensives et défensives est peut-être encore plus frappante. Les épées de bronze dont des reproductions par le moulage sont sous vos yeux, et dont l'une est helvétique

Fig. 30. *Boryzow (vallée du Dniéper)*.

(fig. 31), une autre suédoise (fig. 32), tandis que les deux autres proviennent, la première des champs catalauniques (fig. 33), la seconde d'Irlande (fig. 34), ne peuvent vous laisser le moindre doute à cet égard.

Les deux poignards triangulaires découverts d'un côté à Lyon (fig. 35), de l'autre en Mecklembourg (fig. 36), achèveront de prouver cette homogénéité des bronzes primitifs des contrées occidentales et septentrionales de l'Europe.

Il est impossible de ne pas reconnaître dans ces armes diverses, de provenances si variées, des types originels communs. Ces types se sont conservés presque sans altéraration dans les différentes contrées de l'Europe, jusqu'au moment où chacune de ces contrées a adopté à son heure, qui n'est pas pour toutes la même, l'*épée de fer*.

198                    LE BRONZE

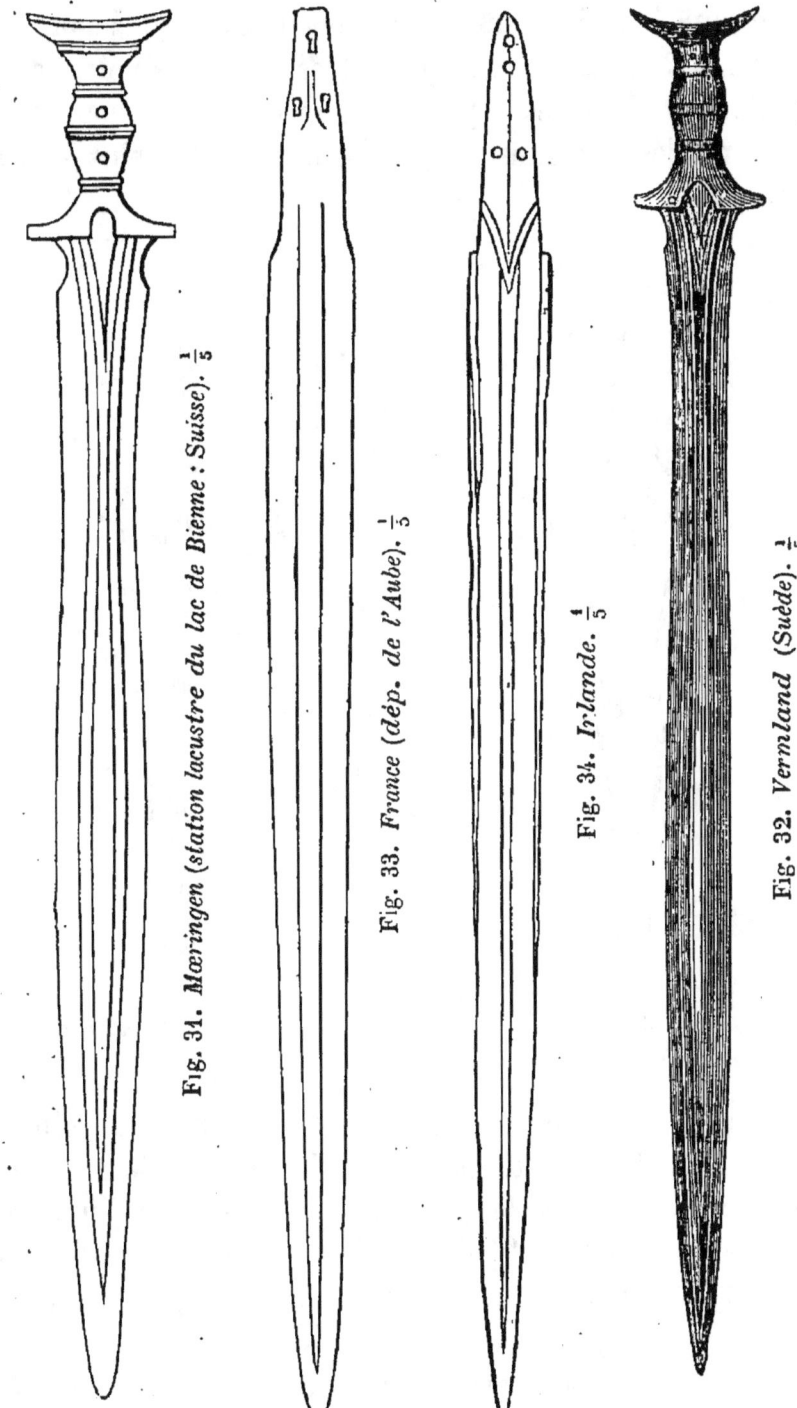

Fig. 31. Mœringen (station lacustre du lac de Bienne : Suisse). 1/5
Fig. 33. France (dép. de l'Aube). 1/5
Fig. 34. Irlande. 1/5
Fig. 32. Vermland (Suède). 1/5

Epées de bronze.

Certains boucliers, surtout les boucliers de bronze, offrent de même, à des distances incroyables et sur des points géographiques dont les rapports réciproques ne nous sont point révélés par l'histoire, les analogies les plus singulières [1].

Fig. 35. *France.*   Fig. 36. *Mecklembourg.*

Je ne veux pas pousser ces rapprochements plus loin en le moment. Les pièces et les dessins étalés devant vous suffisent, ce me semble, à montrer la possibilité d'une explication de la civilisation du premier âge des métaux en Europe par une influence orientale directe et primitive, pa-

---

[1] Les mêmes réflexions peuvent s'appliquer aux *mors de cheval* et à d'autres détails de harnachement. Voir plus loin l'article : *Deux mors de cheval*, etc.

rallèle à celle qui se fit sentir également, au début, en Grèce et en Étrurie, mais ayant suivi une voie différente.

Je me permettrai cependant de faire encore une autre remarque, c'est que, de même que les dialectes les plus anciens sont ceux qui ont entre eux le plus d'éléments communs, on entrevoit que ce sont les bronzes des époques les plus reculées qui nous montrent les plus frappantes ressemblances et aux distances les plus grandes, comme étant plus rapprochés de la source commune. Quel rapport y a-t-il entre l'étrusque des beaux temps, l'étrusque hellénisé, et les antiquités danoises, irlandaises ou lithuaniennes? Assurément aucun. Entre le bronze de l'Étrurie romanisée et ces mêmes régions lointaines, bien moins encore. Et ces réflexions ne s'appliquent pas seulement aux régions les plus éloignées des Apennins, elles s'appliquent également aux bronzes de la vallée du Danube, de la Croatie, de la Hongrie, de la Rhétie et même de l'Istrie; en sorte que l'influence étrusque, au lieu de s'accroître, aurait diminué progressivement avec le temps, pour s'évanouir juste au moment où des rapports plus réguliers semblent historiquement s'établir entre le nord et le midi des Alpes. Cela est inadmissible. Non. Les points de rapprochements que présentent entre eux les divers groupes de populations anciennes des contrées occidentales et septentrionales de notre continent, *sous le rapport de l'industrie des métaux*, sont dus simplement à l'origine de ces premiers pionniers de la civilisation. Ces rapports sont d'autant plus frappants que l'on se rapproche davantage de l'époque de la dispersion de ces groupes; ils s'atténuent à mesure que chaque groupe séparé, noyé peut-être au milieu de peuplades différentes et encore sauvages ou demi-barbares, s'est écarté de plus en plus des traditions de son origine, ou que, resté pur, au contraire, de toute alliance compromettante, il est

arrivé, comme les Grecs et les Étrusques, à un développement intellectuel et artistique plus élevé.

Il y a plus, votre savant confrère M. le comte Conestabile, qui partage mes idées à ce sujet, est persuadé que cette première civilisation, de provenance orientale directe, transplantée dans l'Europe occidentale sans avoir traversé ni la Grèce ni l'Étrurie, se retrouve dans la Cisalpine et peut-être sur d'autres points de l'Italie, aussi bien que dans les pays transalpins, et y a précédé l'influence hellénique et étrusque. Je ne crois pas faire une indiscrétion en annonçant que l'éminent étruscologue imprime, en ce moment même, un mémoire touchant cette question capitale, la clef de toutes les autres [1].

Cette manière de voir, venant d'un érudit aussi distingué, m'a beaucoup frappé. J'ai voulu contrôler les faits de mes yeux et m'assurer que le principe général que j'avais reconnu au nord des Alpes s'étendait bien réellement aux contrées arrosées par l'Adige et le Pô. Durant le cours d'un récent voyage entrepris dans ce but unique, j'ai étudié les musées et collections archéologiques, du Tyrol à Chiusi, en passant par Pérouse. J'ai interrogé les habiles conservateurs de ces divers musées. J'ai même fait faire quelques fouilles.

Je suis revenu d'Italie non-seulement avec une conviction faite et conforme à celle que j'entrevoyais au départ, mais avec la persuasion que cette vérité peut être facilement mise en pleine lumière.

Les dessins que je vous apporte et qui sont l'œuvre d'un artiste de talent, M. Abel Maître, sont à mes yeux un des

---

[1] « Sovra due dischi in bronzo *antico-italici* del museo di Perugia. Torino, 1874. » Ce mémoire a paru. L'expression *antico-italici* est celle dont se sert M. Conestabile pour désigner les bronzes qu'il considère comme n'ayant pas subi l'influence étrusque.

éléments de la démonstration [1]. Vous n'aurez pas besoin d'un long examen pour y puiser le sentiment raisonné que l'Italie supérieure a eu, comme les pays transalpins, son âge anté-étrusque; que cette civilisation antique, quelque nom que vous vouliez lui donner, *pélasgique*, *ombrienne* ou *celtique*, a laissé des traces nombreuses sur le sol, ou pour mieux dire, dans le sol de la péninsule. Une série de sépultures et même de cimetières [2] appartenant aux temps primitifs, et s'échelonnant de Chiusi, dans les Appennins, à Hotting (Tyrol), en sont la preuve évidente, et prouvent en même temps que cette première civilisation a pénétré au sud des Alpes, en grande partie au moins, par la voie du Danube, l'antique voie des Argonautes.

Ainsi ce n'est pas seulement en Gaule, en Germanie, en Danemark, en Angleterre, en Irlande, que nous trouvons d'anciens bronzes qui ne sont ni *helléniques*, ni *étrusques*; c'est aussi sur le sol même de l'Italie, à deux pas de l'Étrurie centrale et dans les plaines du Pô où les Étrusques paraissent avoir si longtemps dominé.

Deux faits nouveaux seulement, deux faits étrangers aux contrées du Nord, sont à noter en Italie. Dans les cimetières les plus anciens de la Cisalpine connus jusqu'ici, le *fer* se montre déjà. Ajoutons que quelques timides essais de représentation figurée d'êtres animés commencent à s'y rencontrer. L'influence assyro-phénicienne commence sans doute à se faire sentir au pied des Alpes, et nous sommes peut-être dès cette époque reculée, sur les bords de l'Adriatique, en présence d'un mélange de religions inconnu aux peuples du Nord [3].

---

[1] Ces dessins, qui n'ont pas encore été publiés, ont été déposés au musée de Saint-Germain.

[2] Quelques-uns de ces cimetières, comme celui de *Golasecca* sur les bords du Tessin, occupent plusieurs lieues carrées.

[3] Voir plus loin notre article sur les *Sépultures à incinération de Poggio Renzo, près Chiusi*.

# III

# LA GAULE ET L'ITALIE

ONT-ELLES EU LEUR AGE DE BRONZE?

### PRÉAMBULE

Nous avons vu, dans les articles composant la première partie de ce recueil, que durant une période dont il est difficile de déterminer la durée, mais qui paraît avoir été longue, l'Europe tout entière avait ignoré l'usage des métaux. De grands monuments funéraires (monuments mégalithiques), indice d'un état social avancé, s'élevaient, cependant, déjà dans les pays scandinaves, en Germanie (Germanie du nord), dans les îles Britanniques et en Gaule. Les populations qui honoraient ainsi leurs morts illustres ou puissants connaissaient presque toutes les animaux domestiques, se livraient à l'élève du bétail, et poussaient très-loin l'art de travailler et polir les pierres dures. Elles cultivaient nos principales céréales et fabriquaient des étoffes[1]. On peut donc dire qu'il y a eu en Europe un *âge de la pierre*. Les contrées où cette civilisation semble avoir été le plus intense sont les contrées du nord. L'Italie et la Grèce paraissent être restées, au contraire, presque complétement en dehors de ce grand mouvement européen[2].

---

[1] Voir à Saint-Germain la salle des antiquités lacustres de l'âge de la pierre.
[2] L'existence d'un âge de la pierre n'a pas été jusqu'ici non plus reconnue en Asie Mineure. Ces faits méritent une sérieuse attention.

Nous avons vu, d'un autre côté, qu'en Suède et en Danemark, du moins, à cette première période en a succédé une seconde, caractérisée également par des monuments funéraires spéciaux, des *tumulus* (avec ou sans chambres intérieures) où l'on *n'inhumait plus* les corps, où on les *brûlait*, et dans lesquels les armes de bronze abondent, sans qu'on y rencontre jamais de fer. Ces monuments, très-nombreux en Scandinavie, existent aussi en Angleterre, en Irlande, en Hanovre, en Meklembourg et dans quelques autres contrées du nord de l'Allemagne. Les archéologues les moins aventureux assignent à la *période du bronze*, dans ces pays, une durée de *mille à douze cents ans* (de l'an 1000 av. J.-C. au commencement de notre ère). Nous sommes porté à faire remonter un peu plus haut le commencement de cette période.

Le même fait ne s'est point produit, ou du moins d'une manière aussi tranchée et avec le même caractère de généralité, dans les contrées méridionales de l'Europe. Ni en Grèce, ni en Italie, ni en Gaule nous ne trouvons de monuments distincts où le bronze domine exclusivement, accompagné de rites funéraires particuliers. Si nous en trouvons, ils y sont en très-petit nombre. L'étude des cimetières les plus anciens de ces diverses contrées nous permet même d'affirmer que les populations qui y reposent avaient déjà, dans une certaine mesure, au moment de leur établissement dans le pays, la connaissance et l'usage du fer. C'est ce qu'a démontré, en particulier, l'exploration des cimetières antiques de *Somma, Golasecca, Villanova* et *Chiusi* (Italie)[1].

On pouvait croire, il y a quelques années, que les *habitations lacustres* de la Suisse faisaient exception. Mais il est prouvé, aujourd'hui, que si *les types de l'âge de bronze* dominent dans les stations lacustres, le *fer* s'y trouve quelquefois, en particulier dans les stations les plus riches et les plus brillantes, comme celle de Mœringen[2]. Les populations qui s'étaient réfugiées sur les lacs dans un but que nous ne saisissons pas bien encore, but commercial[3] ou de simple défense, avaient, sans doute, un matériel de bronze ayant les plus grands rapports avec celui des populations du Nord scandinave ; un grand nombre d'objets sont identiques des deux côtés. On n'en peut pas conclure nécessairement qu'il y a eu rapport direct d'une

---

[1] Voir plus loin notre note sur la sépulture de *Poggio Renzo*, près Chiusi.
[2] Voir plus loin : *Deux mors de cheval, Mœringen et Vaudrevanges*.
[3] M. E. Desor croit que les *stations* où se trouve le bronze étaient des magasins.

des contrées à l'autre. Ces rapports, cependant, nous paraissent probables. Nous sommes convaincu que, dès lors, les deux points extrêmes des voies naturelles dessinées par le cours du Danube, et le cours de l'Oder, de la Vistule ou du Dniéper étaient, pour ainsi dire, en contact. Quoi qu'il en soit, ces simples réflexions démontrent à quel point il est nécessaire de ne point faire de la particularité des stations lacustres un fait qu'il soit permis de généraliser pour imposer à la Gaule et à l'Italie (la haute Italie a aussi ses lacs habités) *un âge du bronze*. Les faits concernant les habitations lacustres et les terramares (habitations sur lacs artificiels) [1], faits qui nous semblent procéder d'un même principe, ont sans doute besoin d'être expliqués, comme tout ce qui est anormal; mais le moyen de résoudre ce problème est-il de nier son existence même, en déclarant que nous sommes simplement en présence d'un développement *normal* du pays à *son âge de bronze* ? D'ailleurs, à quelle date placerait-on cet *âge de bronze* en Gaule ? Car il faut encore ne pas être en désaccord trop complet avec les données de l'histoire. Assignera-t-on à l'âge du bronze helvétique cette date de l'an *mille* adoptée par M. Oscar Montelius pour la Suède? Une foule de difficultés s'élèveront immédiatement dans l'esprit de quiconque est au courant des grands faits historiques et se rappelle où en était alors la civilisation hellénique et tyrrhénienne. Faire remonter beaucoup plus haut dans le passé l'époque des *stations lacustres* ne rend guère la solution plus facile [2].

Nous avions exprimé ces idées au dernier Congrès de Stockholm. Le volume dans lequel le compte rendu de notre improvisation devait figurer ayant malheureusement péri dans l'incendie de l'*Imprimerie centrale* de Suède, nous n'avons pas craint de reproduire ici cette note telle qu'elle devait paraître dans le volume officiel du Congrès. Nous espérons que les bons esprits ne nous blâmeront pas d'avoir été aussi explicite sur une question de cette importance, même au risque de froisser quelques amours-propres et de déranger ceux dont le siége est déjà fait.

Saint-Germain, 2 février 1876.

---

[1] Ce caractère a été très-bien établi par le chanoine Chierici, conservateur du musée de Reggio. Son travail n'a malheureusement pas encore vu le jour.

[2] La présence du fer dans les stations lacustres s'explique, alors, bien difficilement.

## DE L'EXPRESSION « AGES DE BRONZE »[1]

### APPLIQUÉE A LA GAULE

Messieurs,

M. Ernest Chantre vient de vous présenter un album des plus intéressants[2], où sont figurés un grand nombre d'objets de bronze provenant de la vallée du Rhône. Les observations dont M. Chantre a accompagné cette présentation sont en général judicieuses et exactes, et je n'aurais que des éloges à donner à cet utile travail si l'auteur n'avait, selon moi, à l'imitation d'ailleurs d'un grand nombre d'archéologues français, abusé du mot *âge*, en faisant des trois groupes ou séries d'objets qu'il a reconnus dans ses explorations, trois périodes ou même trois âges distincts, un premier, un second et un troisième âge du bronze, ainsi qu'il l'avait déjà fait au congrès de Bologne.

Il est bon sans doute, il est excellent de constater que les objets de bronze, même dans une contrée restreinte comme la vallée du Rhône, offrent des formes, des motifs d'ornementation, des détails de fabrication variés et pouvant constituer des catégories, des groupes. Un tel classement est profitable à la science. Déclarer que ces diverses catégories doivent être considérées comme *les âges successifs* d'une même industrie, se développant suivant une loi logique, est tout autre chose. C'est une assertion, à mes yeux, fort dangereuse, qui repose sur de simples hypothèses et que l'on ne doit pas laisser passer sans protestation.

---

[1] Inédit. Communication faite au Congrès de Stockholm.

[2] Album des antiquités de l'*âge du bronze* dans la vallée du Rhône. Cet album est sous presse et doit bientôt paraître.

Je regrette que cette critique se formule à propos de l'œuvre de mon compatriote M. Chantre, si méritante à tant d'égards; mais, en conscience, je crois qu'il est temps d'éveiller à cet égard les scrupules des membres du Congrès. Je voudrais que, tout au moins pour ce qui concerne l'Allemagne du sud, la Gaule et l'Italie, on renonçât complétement à ces expressions de *premier*, de *deuxième* et de *troisième âge du bronze*, expressions qui, comme j'espère vous le démontrer, ne répondent point à un état de choses réel.

*Un âge*, ainsi que l'a très-bien dit M. John Evans, est le produit d'un ensemble de faits qui se tiennent et sont liés plus ou moins étroitement les uns aux autres. Un âge particulier indique une civilisation particulière. Il ne suffit pas de trouver dans un pays un certain nombre d'objets plus grossiers ou plus élégants de travail que ceux que l'on y avait trouvés jusque-là pour introduire dans l'histoire de ce pays une période, un âge nouveau. Mais cela est bien moins admissible encore, quand il se rencontre que ces objets, dont d'ailleurs on ignore en général l'origine première, sont pour ainsi dire à cheval sur deux périodes, comme les bronzes dont nous parlons, qui, bien que ne se trouvant pas, le plus souvent, mêlés à des objets de *fer*, sont cependant quelquefois associés à ce métal, soit dans la contrée même où ils ont été découverts, soit dans les contrées limitrophes. M. Chantre classe la *fonderie de Larnaud* [1] dans l'âge du bronze, le second, si je ne me trompe; mais des objets absolument semblables ont été recueillis dans la station de Grésine (lac du Bourget) avec des objets de fer, et d'autres objets presque identiques sont considérés dans le Trentin et la haute Italie comme appartenant également au premier âge du fer.

---

[1] Voir au musée de Saint-Germain l'ensemble de cette belle découverte, qui remplit le meuble central de la salle du bronze.

M. Desor lui-même commence à douter qu'il y ait eu en Suisse un âge du bronze pur [1]. Ces expressions de premier, deuxième et troisième âge du bronze sont donc, en Gaule au moins, tout à fait vagues, et par conséquent dangereuses.

Voyez à quelles conséquences singulières conduit un pareil système. Le témoignage unanime des auteurs grecs et latins nous apprend que l'art de traiter le bronze par la fusion, l'art de couler les pièces, est, dans le bassin de la Méditerranée, un art relativement récent. Dans le principe, on forgeait le bronze au marteau, et pour unir les diverses parties des objets de grande dimension on avait recours au procédé de la *rivure*. Hérodote, Pline l'ancien et Pausanias sont d'accord sur ce point. Pausanias nous apprend que Cypselus, au VIIe siècle avant notre ère, fabriquait encore au marteau la statue de Jupiter qu'il offrit à Olympie. Le fameux coffre auquel on a donné son nom était travaillé par le même procédé [2].

Le martelage paraît donc, dans le bassin de la Méditerranée, avoir précédé le moulage.

Morlot, cependant, affirme (et son affirmation a fait doctrine) que le *moulage* a été le procédé primitif, que le martelage n'a apparu que plus tard. Tel est aussi l'ordre suivant lequel certains archéologues français classent le *premier* et le *deuxième* âge du bronze. Or, n'est-ce pas là résoudre bien facilement une question fort obscure? N'est-il pas à croire

---

[1] Voir *le Bel âge du bronze lacustre en Suisse*, édit. in-folio. « On pouvait croire [à l'origine des études lacustres] que les stations qui renfermaient des traces de fer n'étaient que l'exception; leur nombre d'ailleurs était peu considérable, tandis que celles qui ne renfermaient que des ustensiles en bronze étaient beaucoup plus nombreuses. Depuis lors, la question a changé de face. Il s'est trouvé que les stations à la fois les plus considérables et les plus riches sont précisément celles où le *fer* se montre à côté de l'*or*, de la *verroterie*, de l'*ambre* et autres matières précieuses. » (P. I, col. 2.) Tout cela rapproche singulièrement les stations lacustres des temps historiques.

[2] Pausanias, *Elid.* c. XVII-XX.

que les deux procédés, suivant les corporations [1] qui les employaient, et suivant les pays, ont été simultanément usités dès l'origine? Réfléchissez, en tout cas, aux différences qui, sous tant d'autres rapports, ont dû exister et existaient dans l'antiquité, à une même époque, d'une contrée à l'autre, et vous partagerez, j'en suis certain, ma manière de voir.

Dans le Nord, vous le savez, pays scandinaves, Hanovre et Mecklembourg, l'usage exclusif du bronze persiste jusqu'à l'ère chrétienne, à une époque où le *fer* était connu et employé dans tout le reste de l'Europe. Dans la Germanie du sud, la Pannonie, les Noriques, la Styrie, la Rhétie, le fer et même les armes de *fer* apparaissent, au plus tard, vers le VIIIe siècle avant notre ère. L'apparition du *fer* comme métal usuel en Gaule date probablement de la même époque; ce qui n'empêche pas des objets du type du bronze septentrional, bracelets, épingles, armes, de persister chez certaines tribus longtemps encore après l'introduction chez elles du nouveau métal et l'adoption d'usages nouveaux peu en rapport avec les mœurs primitives de l'*âge du bronze* [2]. Descendez plus au sud dans le Tyrol italien et dans la Cisalpine, ce n'est plus au VIIe, c'est, tout semble le démontrer aujourd'hui, au Xe ou XIe siècle avant J.-C. que vous rencontrez des armes et même des fibules de *fer* associés, comme à *Golasecca*, à de petits bronzes analogues à ceux du lac du Bourget et de Larnaud.

---

[1] Un membre de l'Institut, M. Rossignol, dans son beau travail sur *les métaux dans l'antiquité*, a fort bien démontré que les initiateurs ou, si l'on aime mieux, les importateurs de la métallurgie en Grèce avaient été des corporations religieuses, telchines, curètes, cabires, établies d'abord, au sortir de l'Asie Mineure, à Chypre, Lemnos, Samothrace, etc. Chaque corporation avait sa spécialité. Les unes travaillaient le bronze, d'autres le fer. Les unes *martelaient* probablement, d'autres *fondaient*. Suivant que l'une ou l'autre de ces corporations pénétrait dans un pays, les objets fabriqués par le procédé qu'elle pratiquait y devenaient dominants. Cela constituait-il des âges distincts ?

[2] Nous voyons même l'usage des monuments mégalithiques persister dans l'Aveyron et la Lozère après l'introduction des métaux bronze et fer.

Or, comment les bronzes de *Larnaud* et du *Bourget* constituent-t-il en *Gaule* une période ou *âge du bronze*, si ces mêmes bronzes se rencontrent à Golasecca et dans le Trentin avec des armes de *fer*, dans des sépultures appartenant incontestablement à la même civilisation ?

Qu'est-ce donc que cet âge du bronze que nous trouvons encore en plein développement dans les pays scandinaves près d'un siècle après notre ère, qui avait disparu de la vallée du Danube sept ou huit siècles auparavant, peut-être plus tôt encore, et que l'on ne peut retrouver en Italie que dans le fond des *terramares*? Ces simples rapprochements ne vous démontrent-ils pas le danger d'une pareille expression, *âge du bronze*, appliquée soit à l'ensemble des pays européens, soit même à une contrée particulière, surtout à la Gaule, à toute époque en rapport si intime avec les civilisations voisines? Le *fer* était connu en Europe, au moins dans la Méditerranée, au xiv° siècle avant notre ère ; au x° il était d'usage général en Étrurie et dans la Cisalpine. Comment supposer que la Gaule, en contact si naturel avec la Haute-Italie et la Méditerranée, en fût encore, quatre ou cinq siècles plus tard, à l'âge du bronze. J'insiste sur ces faits parce qu'ils sont d'une importance capitale.

Cette obstination à voir partout, en tout pays, les trois âges de *pierre*, de *bronze* et de *fer* se succédant tranquillement les uns aux autres provient d'une fausse conception de la manière dont les contrées centrales et occidentales de l'Europe ont été civilisées. La civilisation ne s'y est point, comme beaucoup d'archéologues semblent le croire, développée spontanément. Elle est partout, en Italie et en Étrurie aussi bien qu'en Gaule et dans la vallée du Danube, le fait d'une importation étrangère, d'une importation orientale, à laquelle plusieurs groupes distincts ont pu coopérer. Le Danemark, la Suède et la Norwége n'ont pas échappé à

cette loi, malgré l'originalité industrielle dont ces contrées semblent avoir fait preuve de bonne heure.

M. Hans Hildebrand vous a expliqué comment la civilisation du bronze avait pénétré en même temps d'un centre commun, probablement le Caucase, en Hongrie d'un côté, en Danemark et en Suède de l'autre, puis s'était développée isolément et d'une manière indépendante dans ces deux contrées. C'est là ce que j'appellerai le courant septentrional ou, si vous voulez, hyperboréen, pour me servir de l'expression consacrée par les anciens[1]. Mais en même temps un autre courant, un courant plus méridional et tout à fait distinct qui portait le *fer* en crête, vers 1500 ans avant notre ère, suivant le témoignage des marbres de Paros, inondait presque simultanément, entraînant avec lui la connaissance du nouveau métal, la Grèce, les côtes et les îles de la Méditerranée, l'Italie, la Gaule méridionale, et remontait jusque dans les vallées du haut Danube où il pénétrait d'ailleurs, aussi, bientôt, par la mer Noire.

Or, si les contrées fécondées par le courant *hyperboréen* virent le bronze s'épanouir chez elles au détriment du *fer*, qu'elles semblent avoir repoussé si longtemps, par suite d'une sorte de préjugé religieux[2] ou, si vous aimez mieux, par l'horreur instinctive qu'éprouvaient alors les populations hyperboréennes pour les civilisations du Midi, ainsi que l'a si bien exprimé au congrès de Moscou notre éminent président M. Worsaae, les contrées fertilisées par le courant

---

[1] Nous croyons qu'il y aurait grand avantage à ne point abandonner les dénominations consacrées par l'usage qu'en ont fait les historiens et les géographes les plus justement célèbres de l'antiquité. Hérodote et Strabon, en particulier, ne doutaient point de l'existence des *Hyperboréens*. C'est sous ce nom que les populations du Nord non scythiques ont été connues des anciens. Je ne vois pas quel autre nom nous pourrions préférer à celui-là.

[2] M. Bataillard, dans un récent travail sur les Tsiganes, communiqué à la Société d'anthropologie de Paris, affirme qu'en certaines parties de l'Orient, encore aujourd'hui, existe une sorte d'antipathie entre les tribus qui travaillent le cuivre et celles qui travaillent le fer.

méridional recevaient au contraire, sinon au début, au moins presque au début, l'industrie du fer.

*Il y a là deux mondes séparés.* La limite nous en est nettement tracée par les historiens grecs. Hérodote et Polybe indiquent le cours du Danube comme la frontière extrême des connaissances et des influences du monde gréco-latin sur ce qu'ils appellent dédaigneusement le monde barbare [1], pas si barbare qu'ils le pensaient, vous le savez maintenant. Vers le vii<sup>e</sup> siècle avant notre ère, à l'époque de la grande lutte des Cimmériens contre les Scythes, racontée par Hérodote (IV, 11), cette scission entre ces deux mondes devint encore plus tranchée. La formation de bandes armées, usant de l'épée de fer et faisant métier de brigandage, parmi lesquelles figurent en première ligne les Galates, bandes retranchées dans les gorges de la Thrace, les Carpathes et des Alpes tyroliennes, pour se jeter de là, à chaque instant, sur la Macédoine, l'Italie ou la Gaule, rendirent toute communication de plus en plus difficile du Sud au Nord. Les deux mondes ne communiquèrent plus dès lors qu'à l'aide d'interprètes, dans l'intérêt du commerce de l'ambre et de l'or.

Que dans le monde *hyperboréen*, où la civilisation antéhomérique des héros aux armes de bronze se continue pendant plus de dix siècles, il y ait eu bien réellement ce que vous appelez *un âge de bronze,* cela se conçoit parfaitement; que les objets de ce *type* se rencontrent sporadiquement, si je puis dire, dans les pays avec lesquels le monde hyperboréen était resté en rapport plus ou moins intime (l'Angleterre, l'Irlande, une partie de l'Allemagne et de la Gaule); que quelques tribus septentrionales égarées au sein des populations du Midi, quelques *colonies hyperboréennes* aient conservé quelque temps dans ce nouveau milieu leurs habi-

---

[1] Voir sur notre Carte, pl. v, l'indication de cette ligne marquant la limite des connaissances des anciens au temps de Polybe.

tudes et leurs usages, cela se conçoit encore. Mais que l'on veuille identifier à ce fait tout spécial et si particulier l'histoire des civilisations du Midi, c'est-à-dire des contrées au sud du Danube, c'est là ce que je ne puis accepter. Ces contrées n'ont point eu d'âge de bronze.

Je sens, Messieurs, que le sujet demanderait de longs développements, je ne veux point abuser de votre patience et réclame votre indulgence pour une improvisation si rapide. Mon intention n'était pas de traiter ainsi, comme en passant, une question si grave. J'y ai été entraîné malgré moi dans l'intérêt de ce qui me semble être la vérité. J'y reviendrai un jour plus à loisir. En attendant, j'adjure le Congrès de réfléchir à la nécessité d'abandonner cette malheureuse expression d'*âges* qui dépasse presque toujours, par les idées accessoires qu'elle entraîne avec elle, la portée des faits. Les différences qui éclatent à l'âge des métaux, en Europe, entre les armes et ustensiles de même catégorie, proviennent bien plutôt [de la juxtaposition de tribus plus ou moins civilisées que d'une différence dans l'âge des objets.

Constatons donc dans chaque pays, avec patience, les modifications que le temps y a successivement apportées; ne laissons pas supposer que ces modifications ont été synchroniques d'un bout de l'Europe à l'autre, ou se sont développées suivant des lois déterminables *a priori*.

Quand je dis, pour en revenir à mon point de départ, que nous n'avons point eu d'âge de bronze en Gaule et, surtout, plusieurs âges de bronze, je ne veux pas dire qu'il ne se rencontre point en France d'objets de bronze comparables à ceux du Nord : je dis seulement que ces objets ne sont point le fait d'un développement indigène et spontané, et ne répondent point à un état social général; c'est en France affaire de commerce, d'importation, affaire de traditions locales chez des tribus dont quelques-unes même peuvent être originairement étrangères à la Gaule, au moins à la Gaule

des monuments mégalithiques. Ce serait arrêter l'essor de la science que de persuader aux jeunes érudits, dont les yeux sont fixés sur le Congrès, que ces questions sont résolues et que l'Italie, l'Allemagne du sud et la Gaule ont eu leur âge de bronze comme le Nord. Rien n'est plus dangereux dans la science que ces généralisations trop hâtives, ces cadres tout faits. Il faut savoir qu'en *archéologie préhistorique* il n'y a pas encore de grandes voies internationales battues. Il faut que chacun cherche, en ne prenant conseil que de lui-même, les sentiers qui doivent le conduire dans chaque pays à la découverte du vrai.

Stockholm, 14 août 1875.

# IV

# DEUX MORS DE CHEVAL EN BRONZE

MŒRINGEN ET VAUDREVANGES

---

Nous lisons dans l'*Indicateur d'antiquités suisses* de juillet 1872, p. 359, les lignes suivantes, signées : D<sup>r</sup> Gross, sous le titre de : *Un mors de cheval en bronze trouvé à Mœringen.* « Si jusqu'à ces derniers temps la présence du cheval comme animal *domestique* dans nos établissements lacustres a pu être contestée, le mors de cheval en bronze retiré dernièrement de la station de Mœringen (lac de Bienne) suffit aujourd'hui pour lever tous les doutes à cet égard.

« Lorsque cet objet me fut présenté, je crus un moment avoir affaire à un produit de l'industrie moderne perdu fortuitement sur l'emplacement des pilotis ; mais quand le pêcheur m'eut assuré l'avoir retiré, au moyen de la drague, du fond de la couche historique, et que je l'eus comparé aux autres objets de même métal de ma collection, je n'hésitai

pas à le classer dans la catégorie des objets de l'époque du bronze. Ce mors, au dire des experts, fondu tout entier d'une seule pièce et remarquable par le fini de son travail, nous fait voir à quel degré de perfectionnement l'art du fondeur était déjà parvenu. Comparé avec nos instruments en usage aujourd'hui, c'est avec le mors brisé qu'il présente le plus d'analogie. D'après ses petites dimensions, on devrait conclure que les chevaux de l'époque lacustre étaient d'une taille moindre que ceux d'aujourd'hui ; en effet, les barres (partie placée dans la bouche), n'ont que *neuf* centimètres de longueur, tandis que dans les mors de chevaux modernes, leur longueur varie de *douze* à *quinze* centimètres. Les montants, recourbés en demi-cercle, présentent une longueur de *quinze* centimètres. Ils sont munis chacun de trois anneaux destinés à recevoir des liens ; l'anneau du milieu, placé à l'extrémité des barres, servait probablement à soutenir le mors dans la bouche du cheval, tandis que dans les anneaux placés aux deux extrémités des montants, on passait les courroies destinées à diriger l'animal. — A Neuville, août 1872. — D$^r$ Gross. » (Voir les bois 1 et 1 *a*, fig. 37 et 38.)

Cette découverte, très-intéressante par elle-même, et qui, comme le dit l'auteur, ne peut laisser aucun doute sur l'existence du cheval domestique en Suisse à l'époque que caractérisent les palafittes dites de l'âge du bronze, nous paraît mériter l'attention des archéologues à un autre point de vue, et être digne d'être signalée sans retard. Si nous ne nous trompons pas, en effet, de la présence bien constatée de ce simple mors au milieu des autres objets lacustres de Mœringen, résulterait comme conséquence presque nécessaire que cette station et, par conséquent, selon toute probabilité, toutes les autres stations analogues des lacs de la Suisse, seraient loin de remonter à l'antiquité reculée que quelques esprits aventureux, peut-être, leur

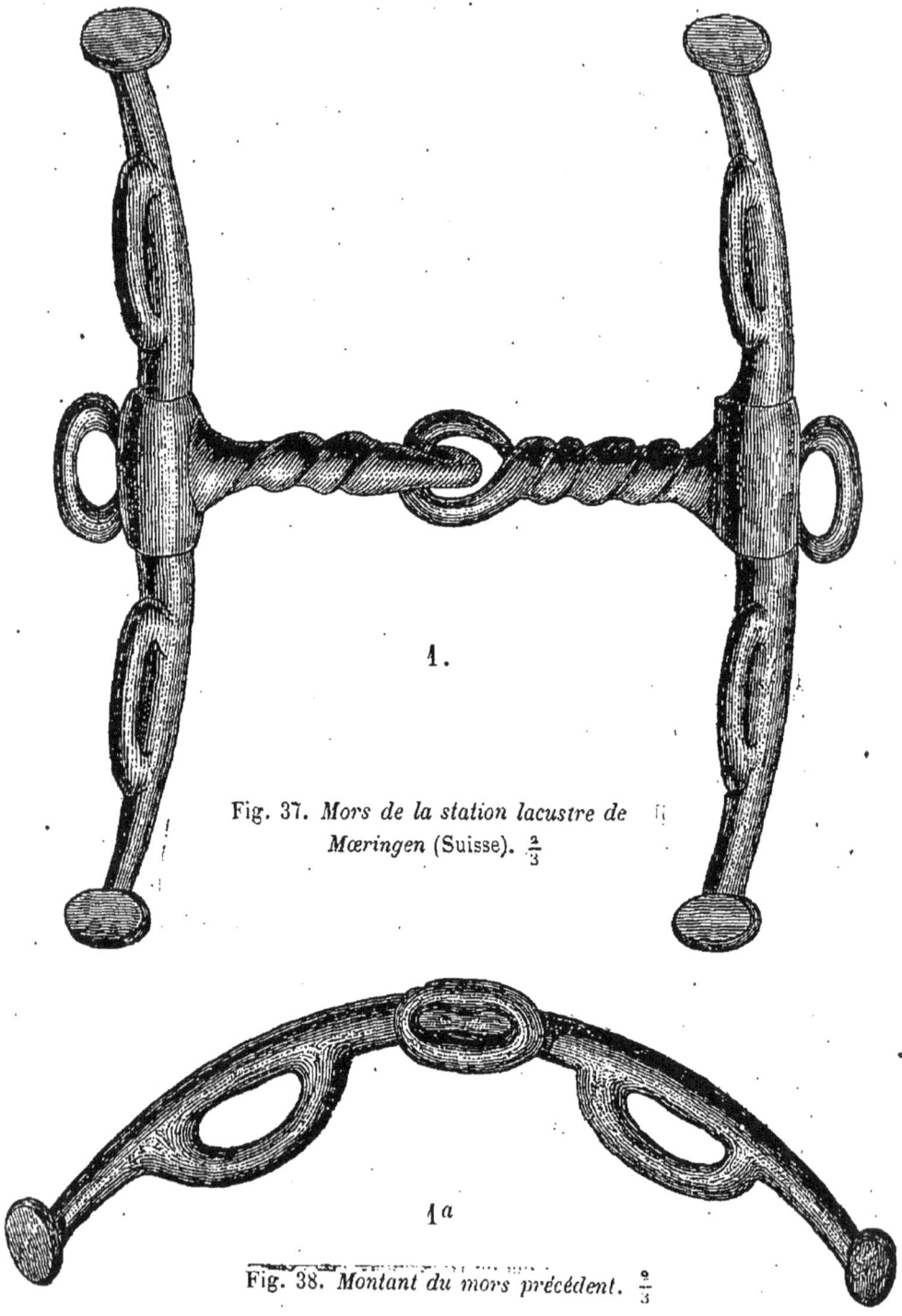

Fig. 37. *Mors de la station lacustre de Mœringen* (Suisse). $\frac{2}{3}$

Fig. 38. *Montant du mors précédent.* $\frac{2}{3}$

ont attribuée. Pour M. Desor lui-même, qui a donné dans ses divers travaux archéologiques tant de preuves de sagacité et de prudence, *c'est au delà des Étrusques et des Phéniciens* (plus de quinze cents ans par conséquent, au moins, avant notre ère), *qu'il faudrait reporter le commerce de l'âge du bronze des palafittes*[1]; et M. Desor veut que l'on cherche en dehors des Phéniciens et des Carthaginois, et antérieurement à ceux-ci, *quelque peuple navigateur et commerçant qui aurait trafiqué par les ports de la Ligurie avec les peuples de l'âge du bronze des lacs d'Italie*[2]. Ce serait d'Italie que ces objets auraient ensuite pénétré en Helvétie. J'avoue que ce commerce *anté-phénicien*, qu'on me passe le mot, et *anté-étrusque*, pourvoyant par mer aux besoins des sauvages habitants des diverses vallées des Alpes, m'a toujours paru invraisemblable. Ce n'est pas, en effet, seulement un peuple navigateur inconnu à l'histoire qu'il faudrait trouver sur quelque côte de la Méditerranée; c'est aussi, dans la même direction, un centre de civilisation nouveau et dont l'existence aurait échappé à tous les historiens anciens. Rien ne justifie une pareille hypothèse. Les faits connus lui sont absolument contraires. Depuis que la théorie de trois âges distincts et tranchés, un *âge de pierre*, un *âge du bronze*, un *âge du fer*, a été ouvertement professée par les archéologues français et italiens, on peut dire que si l'existence d'un âge de pierre bien caractérisé et d'une très-longue durée a été parfaitement constatée en Gaule, les preuves de l'existence d'un âge de bronze distinct du premier âge du fer semblent toujours s'y être dérobées à toutes les recherches. L'âge du bronze en Gaule est jusqu'ici, pour ainsi dire, concentré tout entier dans les stations lacustres de la Suisse et certaines vallées des Alpes. L'âge de la pierre a

---

[1] Desor, *les Palafittes du lac de Neuchâtel*, p. 124.
[2] Id., ibid.

ses monuments, *les dolmens et allées couvertes*, qui se retrouvent avec des caractères analogues sur les côtes de la Baltique et dans les pays scandinaves. C'est bien là un état social d'un caractère spécial et défini. Mais où sont, en dehors du Danemark et des contrées septentrionales, pays où les tumulus de l'*âge du bronze* abondent, se distinguant des dolmens non-seulement par l'absence de la chambre mégalithique et par la substitution du bronze à la pierre dans les objets déposés près du mort, mais par la substitution à peu près générale de l'incinération à l'inhumation simple, où sont, dis-je, les monuments que nous pourrions signaler comme monuments de l'*âge du bronze*? Chez nous, *dans la Gaule proprement dite*, comme dans la vallée du Rhin et du Danube, rive gauche et rive droite, avec les tumulus apparaît le fer immédiatement. Le bronze, si nous laissons de côté les stations lacustres, ne se trouve chez nous qu'isolément dans le lit des rivières, dans les marais, dans des fentes de rochers, au pied des arbres, où il semble avoir été intentionnellement enfoui. On dirait qu'il n'apparaît que comme une exception à la fin de l'âge de la pierre, et que quand il commence à se répandre et est prêt à s'imposer et à entrer dans les mœurs générales, le fer est déjà là qui fait son apparition d'un autre côté et lui dispute le nouveau marché ouvert au commerce des métaux. Et plus nous avançons vers le Midi, plus ces faits sont saisissants. La Grèce et l'Italie n'ont pas eu plus que la Gaule d'âge de bronze proprement dit. L'âge de bronze y est à l'état légendaire, à l'état de souvenir conservé dans les chants nationaux. Dès le temps d'Homère, le bassin de la Méditerranée était en plein âge de fer. Cette vérité ne saurait guère être aujourd'hui contestée. Plus on remonte, au contraire, vers le Nord, plus les traces d'un âge du bronze véritable s'accentuent : très-visibles déjà en Hanovre et en Meklembourg, elles se multiplient en Danemark, en Angleterre et en Irlande,

en un mot, dans tous les pays septentrionaux. A une époque où tous les musées réunis de France et de Belgique ne possédaient pas plus de vingt-cinq épées de bronze[1], le seul musée de Copenhague en possédait plus de six cents[2]. De pareils chiffres parlent d'eux-mêmes, et tandis que nos vingt-cinq épées étaient pour ainsi dire sans provenances, celles de Copenhague sortaient de monuments parfaitement connus et du caractère le plus tranché. L'âge de bronze doit donc être pour nous (en laissant en dehors la question d'origine première) un âge, pour me servir d'une expression antique et aussi générale que possible, presque exclusivement *hyperboréen*. La période où nous rencontrons en Gaule des objets analogues est une période que j'appellerais volontiers *celto-hyperboréenne*. C'est l'Orient et le Nord, à cette période de notre histoire, qui nous apportent les métaux. Ce n'est qu'au moment où apparaît le fer que nous entrons en commerce intime avec l'Étrurie, et que la civilisation du Midi nous envahit. Or il y a de très-sérieuses raisons de croire que cette ouverture de la Gaule aux influences méridionales ne date que du VI ou VII° siècle au plus avant notre ère, et que l'ère proprement dite inaugurée par ce contact de la civilisation hellénico-étrusque avec la Gaule ne doit, par conséquent, se compter qu'à partir du siècle suivant. Antérieurement aux temps qui correspondent approximativement à la fondation de Rome (753 av. J.-C.), la majeure partie de la Gaule est encore en plein âge de pierre, quelque peu mitigé par l'introduction du bronze que j'ai appelé hyperboréen.

Mais il est temps, après ce long préambule, d'arriver au fait qui motive ces réflexions et qui nous a déterminé à

---

[1] En 1809, Mongez, dans un *Mémoire sur le bronze des anciens et sur une épée antique,* ne peut citer que cinq épées de bronze à lui connues. (*Mém. de l'Inst. national des sciences et arts; Littér. et beaux-arts,* t. V, p. 187.)

[2] Ce musée en possède aujourd'hui plus de sept cents.

écrire cette note au lieu de transcrire simplement la découverte de M. le docteur Gross.

Tous les archéologues connaissent, de nom au moins, la belle découverte d'objets de bronze dite de *Vaudrevanges*, recueillie par M. Victor Simon, de Metz, et acquise, depuis, par le musée de Saint-Germain [1]. Ces objets, qui se montent à soixante et une pièces, avaient été enfouis au milieu d'un marais, comme il semble que quelques peuples septentrionaux ont eu l'habitude de le faire pour es dépouilles prises sur l'ennemi, quand ils voulaient les offrir à leurs divinités. C'est ce que j'appellerais volontiers : *la Part des Dieux*. Les découvertes de ce genre sont fréquentes en Gaule [2]. Au nombre de ces objets étaient, avec *quatre haches et une épée de bronze* (fig. 39)

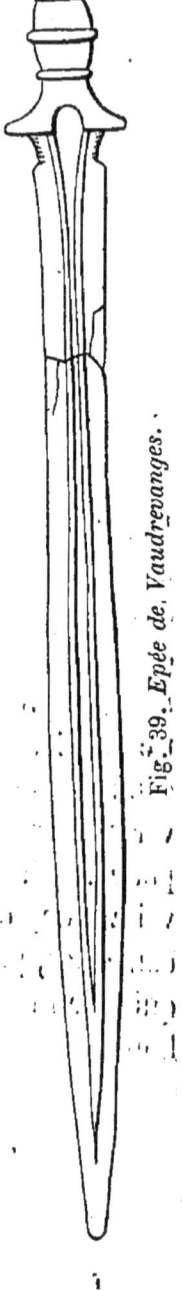

Fig. 39. — Épée de Vaudrevanges.

[1] Voir cette découverte, au Musée, dans la salle du bronze.
[2] Nous avions préparé sous ce titre : *la Part des Dieux*, un article spécial qui n'a pu prendre place dans ce volume. Voir, dans Paul Orose, l'intéressant texte signalé par M. Beauvois, et dont les archéologues du Nord ont tiré si grand parti. Nous croyons faire plaisir à nos lecteurs en le reproduisant *in-extenso*. (Cf. J. César. B. G. VI, 17.)

Texte de PAUL OROSE, *lib.* V, c. 16.

« Anno ab Urbe condita DCXLII, C. Manilius consul et Q. Cæpio proconsul adversus Cimbros et Teutones, et Tigurinos, et Ambrones, Gallorum et Germanorum gentes... missi, provincias sibi Rhodano flumine medio diviserunt. Ubi dum inter se gravissima invidia et contentione disceptant, cum magna ignominia et periculo Romani nominis victi sunt : siquidem in ea pugna M. Aurelius consularis captus atque interfectus est. Duo filii consulis cæsi, octoginta millia Romanorum sociorumque ea tempestate trucidata... Hostes binis castris atque ingenti præda potiti *nova quædam atque insolita exsecratione cuncta quæ ceperant pessumdederunt. Vestis discissa et projecta est, aurum argentumque in flumen adjectum, loricæ virorum concisæ, phaleræ equorum disperditæ, equi ipsi gurgitibus immersi, homines laqueis collo inditis ex arboribus suspensi sunt, ita ut nihil prædæ victor, nihil misericordiæ victus cognosceret.* »

de la forme la plus élégante, quatorze gros bracelets et diverses pièces ayant évidemment appartenu au harnachement d'un cheval, entre autres *quatre montants de mors en bronze*[1] identiques au mors de Mœringen, sauf pour les dimensions, qui sont un peu plus petites. Le rapprochement de ces mors, ceux de Vaudrevanges et celui de Mœringen, la présence de l'épée, véritable épée

Fig. 40. *Station de Vaudrevanges.*
$\frac{2}{3}$

lacustre[2], ne permettent pas de mettre un seul instant en doute le synchronisme des deux découvertes. Il est dès lors permis d'affirmer que le mors de Mœringen était, comme celui de Vaudrevanges, le mors d'un cheval de parade, et avait appartenu à quelque membre d'une aristocratie religieuse ou guerrière dont les coursiers étaient, comme ceux que nous révèlent les disques de Vaudrevanges, couverts de harnais étincelants d'ornements d'airain; et comme pour rendre cette vérité plus éclatante à tous les yeux, voilà que, dans l'espace d'un mois, deux nouvelles découvertes, presque semblables et contenant les mêmes disques de bronze, les mêmes barrettes de licou, les mêmes boutons de courroies, les mêmes pendeloques de harnais, sont annoncées au Comité des sociétés savantes, l'une par

---

[1] D'autres mors en bronze analogues à ceux de Mœringen et de Vaudrevanges ont été signalés depuis la publication de cette note. Nous renvoyons pour plus de renseignements au beau travail de M. le sénateur J. Gozzadini : *De quelques mors de cheval italiques*, Bologne, 1875.

[2] Voir fig. 31, p. 198, une épée lacustre, station de Mœringen, identique à l'épée de Vaudrevanges.

M. Cournault qui l'a achetée pour le Musée lorrain, l'autre par M. Bouillet qui en a fait l'acquisition pour le musée de Clermont-Ferrand ; et avec cet attirail équestre, s'il m'est permis de m'exprimer ainsi, d'un côté des faucilles en bronze absolument semblables à celles qui sont sorties de la station de Mœringen, de l'autre des bracelets qui rappellent ceux du dépôt de Vaudrevanges. En sorte qu'il est réellement impossible de supposer que le mors de Mœringen soit dans la station un objet adventice et d'un autre âge. Non, il est là avec des faucilles et des bracelets qui le dateraient en dehors même des raisons que M. le D$^r$ Gross a données et qui lui ont permis d'affirmer qu'il faisait bien partie du groupe qui caractérise l'âge du bronze des stations du lac de Bienne. Voilà, de plus, qu'au dernier moment, mon honorable confrère de la Société des antiquaires, M. Pol Nicard, m'apprend que cette même couche archéologique, comme on dit en Suisse, de Mœringen vient de livrer à l'étonnement des archéologues suisses *une épée de fer* (fig. 41) à poignée de bronze qui rapproche singulièrement cette station de celles de Grésine et de Châtillon (lac du Bourget), attribuées, avec raison, au premier âge du fer. Que de réflexions ces faits ne légitiment-ils pas !

Fig. 41. *Lame de fer.*

La découverte à Mœringen d'une épée à lame de fer, calquée pour la forme sur les épées de bronze de la même station (fig. 31), constitue un fait analogue à celui que nous avons signalé à Hallstatt[1]. Le cimetière du Satzberg, à

---

[1] Voir plus loin notre mémoire sur *les Tumulus de la commune de Magny-Lambert.* A Hallstatt, comme à Mœringen, ont été trouvées des épées *de fer* modelées sur les épées de bronze des mêmes stations.

Hallstatt, et la station de Mœringen se trouveraient ainsi appartenir à la même période historique. J'écris *historique* avec intention, car personne jusqu'ici n'a fait remonter le cimetière de Hallstatt au delà de la fondation de Rome. C'est donc autour de cette date que doivent se grouper toutes nos hypothèses. Il y a là de quoi donner à réfléchir à ceux qui font des temps *anté-historiques* une époque à part et antérieure à toute histoire. Dès lors il est permis de rechercher si nous ne trouvons rien dans les auteurs anciens qui puisse avoir trait à ces découvertes. C'est une recherche que l'on a trop négligée jusqu'ici. Hérodote, qui, comme on sait, connaissait cette particularité des *stations lacustres* (V, 16)[1], nous offre ailleurs (V, 69) un paragraphe qui semble bien s'appliquer à nos petits chevaux de Mœringen et de Vaudrevanges. Il s'agit de la vallée du Danube. « *On ne peut, écrit-il, rien dire de certain sur les peuples qui habitent au nord de la Thrace, parce que, au delà de l'Ister (le Danube), le pays est désert et inconnu ; j'ai seulement ouï dire que là habitent les Sigynnes, qui s'habillent à la mode des Mèdes, et dont les chevaux, petits et camus, portent le poil long de cinq doigts. Ces chevaux n'ont pas assez de*

---

[1] Hérod., V, 16. Quoique ce chapitre d'Hérodote ait été souvent cité, il n'est peut-être pas inutile de le reproduire ici : « *Les Pæoniens des environs du mont Pangée, les Dobères, les Agrianes, les Odomantes et les Pæoniens du lac Prasias* (on voit qu'Hérodote en fait un groupe à part) *ne purent être absolument subjugués. Mégabyse essaya néanmoins de soumettre ceux-ci* (490 av. J.-C.). *Leurs maisons sont ainsi construites :* sur des pieux très-élevés, enfoncés dans le lac, on a posé des planches jointes ensemble ; un pont étroit est le seul passage qui y conduise. *Les habitants plantaient autrefois ces pilotis à frais communs : mais dans la suite il fut réglé qu'on en apporterait trois du mont Orbelus à chaque femme que l'on épouserait. La pluralité des femmes est permise dans ce pays.* Ils ont chacun sur ces planches leur cabane avec une trappe bien jointe qui communique avec le lac; et dans la crainte que leurs enfants ne tombent par cette ouverture, ils les attachent par le pied avec une corde. *En place de foin ils donnent* aux chevaux (ils avaient donc aussi des chevaux comme les lacustres de Mœringen) *et aux bêtes de somme du poisson; il est si abondant dans ce lac, qu'en y descendant par la trappe un panier, on le retire peu après rempli de poissons de deux espèces, dont les uns s'appellent* papraces *et les autres* tillons. » (Trad. Larcher.)

*force pour porter un homme; mais attelés à un chariot, ils vont fort vite, et c'est la raison qui engage ces peuples à faire usage de chariots.* Les Sigynnes sont limitrophes des Vénètes, *qui habitent sur les bords de la mer Adriatique et prétendent être une colonie de Mèdes.* » La petite taille des chevaux des Sigynnes, la proximité où ces peuplades étaient des Vénètes, rendent tout simple le rapprochement de ce texte et des objets de harnachement dont nous nous occupons. Ce rapprochement est d'autant plus naturel que, suivant une glose d'Hérodote, fort ancienne, que Dietsch accepte comme faisant partie du texte original (édit. Dietsch, t. II, p. 4), « les Ligures qui demeurent au-dessus de Marseille appellent *Sigynnes* les marchands faisant le commerce avec eux. » Ces *Sigynnes* traversaient nécessairement l'Helvétie pour se rendre à Marseille, et pouvaient y porter leurs chevaux. Peut-être faisaient-ils aussi le commerce d'armes de bronze, car Hérodote ajoute : « Les Chypriotes donnent ce nom de Sigynnes aux javelots, τὰ δόρατα[1]. » Il n'est pas inutile d'ajouter que M. André Sanson, si compétent en pareil sujet, a déclaré depuis longtemps que nos petits chevaux, nos chevaux bretons en particulier et nos chevaux limousins, appartenaient à une race chevaline *orientale* amenée en Gaule par des tribus asiatiques, à une époque reculée [2]. Ces renseignements concordent et se complètent. Nous pouvons même suivre, avec Strabon, la présence de ces petits chevaux sigynnes jusque dans le Caucase. C'est la route naturelle des invasions. « *Les Sigynnes*, dit Strabon (XI, p. 520), *qui, du reste, ont pris toutes les coutumes des Perses, se servent de petits*

---

[1] Apollonius de Rhodes, *Argon.* II, 99, emploie également le terme Σίγυνος pour désigner l'arme avec laquelle les Bébryces de la mer Noire attaquent les *Héros Minyens*. Il y a là des rapprochements curieux.

[2] André Sanson, *les Migrations domestiques*, dans la *Revue de philosophie positive*, mai-juin 1872.

*chevaux* (ἱππαρίοις) *qui ont le poil épais mais qui sont trop faibles pour être montés. Ils en attèlent quatre à une voiture. Ce sont des femmes que l'on exerce, dès leur enfance, à conduire ces attelages ; celle qui y réussit le mieux choisit le mari qu'elle veut.* » Apollonius de Rhodes (VI, 320) les nomme parmi les riverains des bouches du Danube, en même temps que les Scythes et les Sindes. D'autres passages des historiens, géographes ou poëtes de l'antiquité pourraient être cités à propos des *habitations lacustres*[1]. Nous en ferons l'objet d'une note à part. L'ensemble des témoignages ainsi recueillis semble déjà démontrer, en attendant, que le fait si heureusement mis en lumière par les belles découvertes du docteur Keller, de Zurich, était moins inconnu des anciens que ne le croient certains adeptes exclusifs de l'archéologie préhistorique.

Saint-Germain, 5 août 1872.

---

[1] 1° Hippocrate, t. II, p. 61 de l'édition Littré, 184 et ch. 83 de l'édition Ch. Petersen. — 2° Apollonius de Rhodes, *Argonautes*, IV, vers 635. — Suidas, v° *Allobriges*. — Troyon a déjà cité les deux premiers textes. Un autre fait relatif aux Sigynnes est à noter, qui pourrait expliquer certaines particularités de déformations crâniennes constatées en Occident par les anthropologistes. « *On dit aussi,* ajoute Strabon, *que quelques-uns de ces peuples s'étudient à rendre les têtes de leurs enfants fort longues* (dolichocéphales) *et à faire en sorte que leurs fronts saillent au point d'ombrager le menton.* »

# V

# L'INCINÉRATION EN ITALIE

## PENDANT L'ÈRE CELTIQUE

### PRÉAMBULE

Dans notre note sur *le bronze des pays transalpins*, nous avons dit qu'antérieurement à l'influence étrusque s'était répandue directement d'orient en occident, par la voie du Danube, une série d'objets de bronze d'une fabrication uniforme, dont les divers spécimens se rencontraient dans des tombes antiques, non-seulement au nord des Alpes, mais au sud de ces montagnes, sur le territoire de l'ancienne Cisalpine, et même au delà jusque dans les Apennins. Il était nécessaire d'appuyer cette assertion sur des faits indiscutables, démontrant l'antériorité de quelques-unes au moins de ces sépultures comparées aux tombes étrusques de l'époque classique. Tel est le but du présent article. Il se rattache, d'ailleurs, directement à nos études celtiques par cette considération, que la couche profonde de civilisation que nous atteignons dans de pareilles recherches est justement celle à laquelle appartiennent, suivant nous, les tribus celtiques primitives. Or, nous le savons, par le témoignage même des anciens aussi bien que par les inductions que l'on peut tirer déjà des découvertes archéologiques, les premières populations venues d'Asie en Europe, à l'époque où les métaux furent introduits dans nos contrées, apportaient en Occident une civilisation à peu près uniforme, même quand elles appartenaient à des groupes de race et de langue dis-

tinctes. Bien longtemps après, du temps de Polybe et de Strabon, quelques-uns de ces groupes, les plus tenaces dans leur affection aux anciens usages, se faisaient encore remarquer par la similitude du costume qu'un contact journalier avec la Grèce et Rome n'avait point altéré. Nous savons pertinemment, par exemple, que les Vénètes de l'Adriatique au temps de Polybe (200 ans av. J.-C.), et les Ligures ou Ligyens au temps de Strabon (siècle d'Auguste), avaient conservé les aciennes mœurs *celtiques*. « Les Vénètes, nous dit Polybe (II, 17), *quoique ne parlant pas le même idiome, ressemblent beaucoup aux Celtes pour le vêtement et les mœurs.* » — « *On compte dans les Alpes un grand nombre de peuples*, écrit à son tour Strabon (II, v, 28), *tous Celtes, à l'exception des Ligyens, encore ceux-ci, quoique de race différente, se rapprochent-ils beaucoup des Celtes par leur manière de vivre.* » (Trad. Tardieu, I, page 208.)

Nous pouvons donc espérer, en étudiant des cimetières comme ceux de *Golasecca*, *Villanova* et *Chiusi*, y puiser un certain nombre de renseignements dont profiteront nos études *celtiques*. Quelques-unes de ces sépultures ont même été qualifiées de *celtiques* ou *gauloises* par les archéologues italiens. (Voir Biondelli, tombe *Gallo-italique* de Sesto-Calende, (haute Italie.) En nous transportant à Chiusi dans de telles conditions, nous ne sortons pas de notre cadre.

## SÉPULTURES PRÉ-ÉTRUSQUES DE POGGIO-RENZO

### PRÈS CHIUSI (ITALIE)

Dans une note que j'ai eu l'honneur de lire en 1873 devant l'Académie des inscriptions et belles-lettres, je disais que le classement méthodique des antiquités connues jusqu'ici sous le nom d'antiquités étrusques démontrait que sous ce nom général se cachaient des antiquités d'ordre très-divers, et notamment des antiquités probablement pélasgiques, ombriennes, ou celtiques, en tout cas antérieures au grand développement de la puissance étrusque,

et de provenance asiatique directe. Cette première civilisation, disais-je, me semble avoir été importée d'Orient en Italie toute faite, comme nous avons importé en Amérique la civilisation européenne après la découverte de Christophe Colomb. J'ajoutais que l'une des principales routes de cette importation avait été la vallée du Danube, voie qui semble, aux temps primitifs, aussi fréquentée que les voies de mer. Je mettais alors sous les yeux de l'Académie un ensemble de dessins représentant des urnes cinéraires et divers objets de bronze et même de fer, appartenant à un des cimetières de cette époque reculée. Les cimetières de cette catégorie, ajoutais-je, ne sont pas rares en Italie. En dehors de celui de Golasecca, non loin du lac Majeur, on en connaît plusieurs autres autour de Bologne et notamment celui de Villanova, déjà célèbre par les belles publications de M. le comte Gozzadini[1]. Il faut rattacher de plus à cette classe de cimetières pré-étrusques des découvertes moins nombreuses, mais non moins importantes, de vases funéraires semblables ou analogues, faites à Chiusi, Albano et Cære au midi, Sesto-Calende, Vadena, Matrai et Hotting au nord, jusque dans la vallée du haut Danube, autour d'Insbruck. Nous avons de fortes raisons de croire que des antiquités de même ordre se retrouvent beaucoup plus avant à l'est, dans la direction du Caucase. C'est là un fait d'une réelle valeur historique et qui donne un corps, pour ainsi dire, aux récits relatifs à l'expédition légendaire des Argonautes. On sait que les Argonautes, d'après la tradition d'Apollonius, auraient exactement suivi la même voie. La distribution géographique d'une partie de ces antiquités en Italie semble, d'un autre côté, en rapport assez intime avec les mythes relatifs à l'établissement tant des

---

[1] *La Nécropole de Villanova, découverte et décrite* par le comte et sénateur Jean Gozzadini. — Bologne, 1870, édit. française.

Pélasges que des héros homériques dans ces contrées. Nous pouvons donc espérer savoir un jour, grâce à la découverte de monuments qu'il nous sera possible de toucher, de manier, d'étudier à loisir, ce qui se cache de réel au fond de ces antiques légendes. Ces cimetières ont encore un autre attrait, pour nous, car, aux yeux de quelques archéologues italiens, ce seraient des cimetières ombriens ou celtiques. A tous ces points de vue, les champs funéraires auxquels je fais allusion sont des plus intéressants. Mais le premier point, le point capital, est de bien établir la date relative de ces antiquités, comme aussi leur aire géographique. Qu'elles forment un tout à part, distinct par la nature des poteries et des motifs d'ornementation, par les caractères du mobilier funéraire autant que par l'uniformité du rite religieux, qui est presque sans exception celui de l'incinération[1], cela ne fait plus de doute. Le mémoire de M. le comte Conestabile que j'annonçais dans ma première note, et qui vient de paraître[2], lèverait les derniers scrupules s'il pouvait en exister encore dans quelques esprits. Mais sont-ce bien là des antiquités *pré-étrusques*, c'est ce qu'il faut examiner avant de nous demander si nous devons donner à ces antiquités le nom de pélasgiques, d'ombriennes, de celtiques ou de teucriennes.

Au mois de juin dernier, passant à Chiusi, je remarquai une dizaine d'urnes du type de Villanova encore en magasin. M. le chanoine Broggi, directeur du musée municipal[3], leur donnait, comme tout le monde, le nom de vases étrusques. Est-ce à dire que ces vases provenaient des chambres sépul-

---

[1] L'inhumation n'apparaît dans ces cimetières que très-tardivement, au moment où les populations primitives commencent à se mêler à d'autres groupes de religion différente.

[2] *Sovra due dischi in bronzo antico-italici del museo di Perugia*. Torino, 1874.

[3] Il paraît qu'il en a été découvert vingt-deux, mais plusieurs ont été dispersées. J'ai pu acheter pour le Musée de Saint-Germain une de ces urnes, qui était restée en la possession d'un marchand d'antiquités de la ville. D'autres sont, je crois, aujourd'hui au Musée de Florence.

crâles de l'antique Clusium connues de tous les archéologues ? Nullement. M. Broggi m'avoua qu'aucun de ces vases n'avait cette provenance ; que c'était toujours en dehors des chambres sépulcrales, en pleine terre, que ces urnes se rencontraient, protégées seulement par une légère enveloppe de galets (fig. 42) ou par de minces dalles de tuf. Suivant l'opinion la

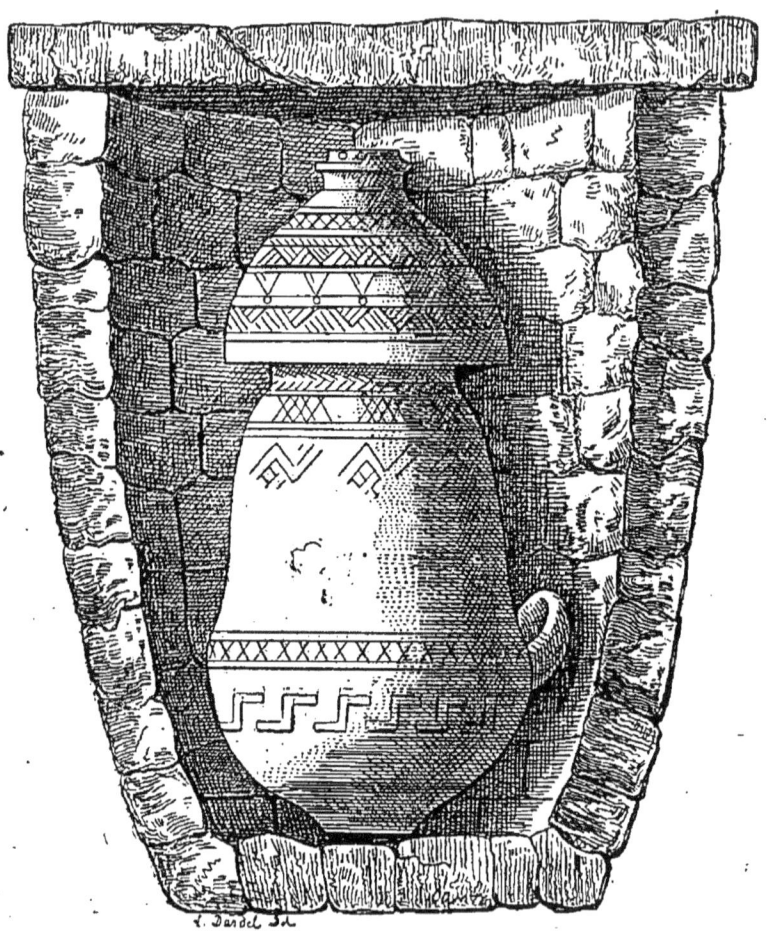

Fig. 42. *Urne cinéraire de Poggio-Renzo dans son enveloppe.*

plus commune, ces ensevelissements étaient ceux des pauvres ou des esclaves. Cependant, me dit-il, il y a un fait qui pourrait faire croire à leur antériorité relativement à nos grandes chambres sépulcrales ; c'est celui-là même qui concerne les

urnes que vous avez sous les yeux et qui gisaient sous les déblais d'une chambre étrusque évidemment creusée longtemps après le dépôt des urnes en ce lieu. Un pareil fait ne pouvait manquer de me frapper. Il répondait trop bien à mes secrètes préoccupations pour que je ne cherchasse pas à l'éclaircir. Je demandai au chanoine Broggi une note détaillée à ce sujet, avec dessins et plans à l'appui. Il ne fit aucune difficulté de me la promettre, et c'est sa lettre et ses dessins que je publie aujourd'hui, avec commentaire.

Fig. 43. *Colline de Poggio Renzo (près Chiusi).*

Voici la traduction de la partie de la lettre du chanoine Broggi concernant la découverte de *Poggio Renzo* :

« Un de nos fouilleurs trouva, il n'y a pas longtemps, quelques vases cinéraires dits de bucchero, *vasi di bucchero* (c'est le nom que l'on donne en Italie à une certaine catégorie de vases noirs), déposés dans des trous creusés à la manière de petits puits sur le dos d'une éminence naturelle, au point 2 de la planche annexée à ma lettre (fig. 43).

« Ces petits puits, chacun avec son ossuaire, étaient à la distance de cinquante centimètres les uns des autres; mais il avait fallu, pour les découvrir, creuser quelquefois à une profondeur de 1<sup>m</sup>,50; quelques-uns cependant se rencontraient moins profondément. Ils étaient disposés à la file, sur trois rangs occupant la face sud-ouest du monticule. Les puits, garnis de petites murettes en galets destinées à pro-

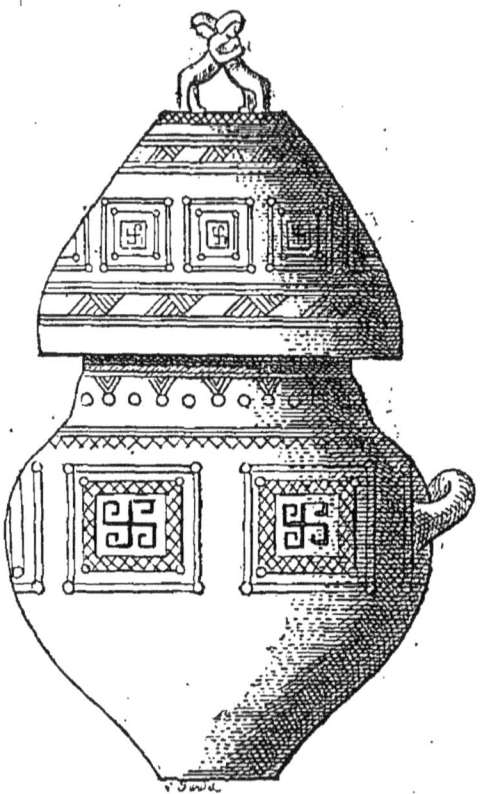

Fig. 44. *Urne cinéraire de Poggio-Renzo.*

téger les vases, mesuraient de 1 mètre à 0<sup>m</sup>,50 de profondeur sur 0<sup>m</sup>,70 à 0<sup>m</sup>,37 de large, suivant la dimension des urnes elles-mêmes.

« Cette enveloppe de pierres ou galets réunis sans ciment existait même sur les points où le tuf qui fait le fond du monticule était assez compact pour que les parois du puits

n'eussent pas besoin d'être soutenues artificiellement. C'était donc un usage indépendant des exigences de solidité de la construction, et comme une enveloppe d'honneur pour le vase cinéraire.

« Les ossuaires ont de 0$^m$,52 à 0$^m$,65 de haut. Quelques-uns étaient couverts d'une plaque ou dalle en tuf. D'autres avaient pour couvercles des coupes de *bucchero* ou terre noire comme les vases, coupes qui ne paraissent pas toutes avoir été fabriquées à cet effet, mais avoir été destinées originairement à d'autres usages. Quelques-unes de ces coupes, cependant, sont de véritables couvercles (fig. 44 et 45). L'une d'elles a même une anse des plus remarquables dans sa grossièreté; cette anse est composée de deux figures debout s'embrassant, prototype des cistes en bronze de la belle époque étrusque (fig. 44). L'art en est si primitif que l'on pourrait prendre les figures plutôt pour des ours que pour des hommes. On ne remarque pas sur les vases un art plus raffiné. Ceux qui ne sont pas simplement lisses (fig. 44) ont pour unique ornement des combinaisons de lignes au trait. Ces vases, sans exception, n'ont qu'une anse. Ceux qui originairement en avaient deux ont eu une des deux anses systématiquement amputée, ce qui s'est remarqué également dans une grande jarre où l'on avait enfermé un ossuaire avec un autre petit vase. Cette même particularité a été remarquée à Villanova sur des vases parfaitement semblables. Divers objets avaient été déposés dans les urnes de Poggio Renzo.

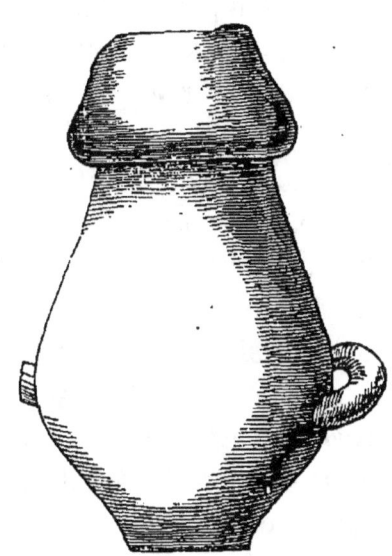

Fig. 45. *Urne cinéraire de Poggio-Renzo.*

Ces objets ont également le plus grand rapport avec les objets trouvés à Villanova[1]. Ce sont particulièrement des débris de fibules et de rasoirs (*novaculæ*), des chaînes à maille double et autres objets analogues. D'après la forme et l'art des vases, en l'absence absolue surtout de certaines classes d'objets appartenant à un art plus avancé et qui se retrouvent presque constamment dans les chambres étrusques, on peut affirmer la haute antiquité de ces sépultures. Mais il y a, en outre, de ce fait une preuve décisive et qui justifie l'opinion que vous m'avez exprimée que ces urnes appartiennent à la civilisation *pré-étrusque*; c'est que, dans les viscères de ce même monticule, à cinq ou six mètres en arrière des urnes (n° 1 du plan, fig. 43), on a trouvé des chambres funéraires d'une somptuosité et d'une richesse qui ne peut laisser aucun doute sur leur caractère véritable. *Or les déblais occasionnés par le creusement de ces chambres avaient été rejetés sur le petit mamelon qui contenait les urnes*, en sorte que la terre de tuf extraite des chambres étrusques était superposée à la couche de terre naturelle dans laquelle les puits cinéraires avaient été creusés et recouvrait ainsi les urnes sur une épaisseur de près d'un mètre. *L'antériorité de ce premier ensevelissement est donc certaine.* Des hommes qui font le métier de fouilleurs à Chiusi depuis longues années, m'assurent que ce fait s'est reproduit déjà plusieurs fois dans des fouilles précédentes, mais qu'on négligeait et dispersait ces ossuaires comme n'ayant pas de valeur vénale. »

Ces renseignements sont des plus précis. Aux considérations d'ordre moral ou de pure esthétique longuement développées par M. le comte Conestabile, dans son récent mémoire, vient donc s'ajouter ici un fait matériel considérable;

---

[1] Il faut ajouter : « et avec les objets trouvés dans les urnes cinéraires de Golasecca. » Le Musée de Saint-Germain possède une intéressante série de ces antiquités. A. B.

qui, s'il est exact, comme tout porte à le croire, résout définitivement la question. Ce fait, attesté par le chanoine Broggi, est aujourd'hui accepté sans réserves par M. Gamurrini, directeur du Musée étrusque de Florence[1]. Nous avons donc de très-fortes raisons pour le considérer comme un fait acquis à la science. Toutefois les conséquences qui en découlent naturellement sont si graves qu'un nouveau contrôle ne serait pas superflu ; et nous nous permettons d'attirer sur ce point l'attention des jeunes archéologues français qui se trouvent maintenant à l'École française de Rome.

Mais déjà d'autres faits particuliers viennent ajouter leur témoignage à ceux que j'ai cités et affirmer le caractère *extra-étrusque* de nos urnes. C'est d'abord le contenu même de ces urnes, et avant tout la présence au milieu des cendres de nombreux rasoirs en bronze ou *novaculæ*. Je soupçonnais depuis longtemps que ces instruments n'étaient pas d'origine étrusque ; j'avais interrogé à ce sujet M. le comte Gozzadini, qui en possède une douzaine dans sa collection provenant des fouilles de Villanova. M. Gozzadini m'avait répondu que la découverte de rasoirs semblables à Chiusi, la présence de plusieurs autres au Musée étrusque de Florence, ne lui permettaient pas d'entrer dans mes idées. M. Gozzadini croit à l'étruscisme du cimetière de Villanova. Il était naturel qu'il se refusât à penser que les rasoirs qu'il y avait rencontrés pussent ne pas appartenir à cette civilisation. Je ne me considérai cependant pas pour battu : j'eus recours à l'obligeance toujours si grande de M. le comte Conestabile, qui me paraissait moins engagé dans la question de Villanova. Voici la réponse de ce savant distingué, puisée pour Chiusi à la meilleure source, puisqu'elle est la conséquence d'une enquête faite par M. Broggi lui-même.

« Mon cher confrère et ami, M. Broggi, auquel, d'après

---

[1] Voir Conestabile, *Sovra due dischi*, etc., p. 28, note 5.

vos instructions, je me suis d'abord adressé, m'a tout de suite mis au courant des faits concernant les rasoirs qui sont passés par ses mains, et des observations qu'il a pu faire personnellement. M. Broggi en a vu en tout environ *une dizaine* provenant des environs de Chiusi. Quatre de cette provenance sont au musée de Florence. Quelques-uns ont été cédés par M. Broggi à d'autres musées. Il lui en reste un seul, qui sera déposé au musée municipal. Dans ce nombre on ne compte que deux variétés, dont les dessins ci-exécutés à demi-grandeur vous donnent une idée suffisante (fig. 46, 47 et 46$^a$).

Fig. 46 et 47. *Rasoirs de Poggio-Renzo.*

« *Soit l'une, soit l'autre de ces deux formes ne se rencontre que dans les tombeaux les plus anciens de la contrée, dans les tombeaux creusés à la manière de puits.* Ceux de la forme n° 46 (c'est-à-dire avec manche attaché à la demi-

lune par des rivets) ont été recueillis généralement dans des vases de *bucchero* comme ceux de la découverte de *Poggio Renzo*, avec ornementations linéaires du genre archaïque que vous connaissez si bien [1] et qui compte comme élément la *croix gammée*. Ceux de la forme n° 47 sont plus souvent renfermés dans de grandes jarres en terre contenant aussi des vases noirs, mais d'une forme plus régulière, plus variée et d'une pâte plus fine, ornés toutefois de la même manière, suivant le système linéaire, avec gravures à la pointe et non en relief.

Fig. 46ª. *Manche du rasoir.*

« *Il n'est jamais arrivé jusqu'ici de trouver ces rasoirs dans des tombeaux plus récents et plus grandioses, par exemple avec les vases de bucchero à relief, ou encore avec des vases peints et des urnes d'albâtre.* D'après la classe des récipients dans lesquels les deux formes de rasoirs sus-mentionnées ont été trouvées, on pourrait peut-être supposer que la forme 1 est la plus ancienne; mais même en ne voulant pas tenir compte de cette observation locale, il est hors de doute, d'après les renseignements donnés par M. Broggi, que *les rasoirs découverts à Chiusi proviennent tous de tombes et de vases de l'époque primitive et foncièrement archaïques.* Cette communication ne manque pas, comme vous le voyez, d'intérêt pour vous, et il me semble qu'elle cadre bien avec vos vues et se trouve d'accord avec la direction et le but de vos recherches. A moi, elle me paraît précieuse en vue de la détermination de cette civilisation primitive rencontrée par les Étrusques et acceptée par eux au moment de leur apparition en Italie. »

---

[1] Voir le mémoire précité de M. le comte Conestabile, *Due dischi*, etc., et particulièrement les neuf planches qui l'accompagnent.

On comprendra quelle importance j'attachais à la provenance des rasoirs dits étrusques, et l'insistance que je mettais à faire constater qu'il ne sortaient pas des belles chambres sépulcrales qui caractérisent cette remarquable civilisation, si l'on veut bien se rappeler (voir mon *Mémoire sur les tumulus de Magny-Lambert*) que ces mêmes rasoirs se rencontrent exclusivement, au nord des Apennins, comme le démontre une statistique que j'ai faite et qui comprend plus de deux cent cinquante observations, dans les stations suivantes, toutes, sans exception, *pré-étrusques* ou *extra-étrusques* et probablement celtiques :

1° Cimetières à incinération de Villanova, Vadena, Matrai et analogues, parmi lesquels figurent ceux de Chiusi dont nous venons de parler.

2° Stations lacustres de l'âge du bronze ou du premier âge du fer : en particulier les stations de *Nidau* et *Mœringen* (lac de Bienne), des *Eaux-Vives* (lac de Genève), de *Gresine* (lac du Bourget), de Peschiera (lac de Garde).

3° Tumulus de l'âge du bronze en Hanovre, Mecklembourg et Danemark.

4° Tumulus du premier âge du fer, toujours avec la grande épée de fer à deux tranchants et à pointe mousse imitée de l'épée de bronze à soie plate, principalement dans les contrées orientales de la Gaule (Suisse, Jura, Côte-d'Or et Belgique).

*Pas un seul rasoir de provenance certaine n'a, à ma connaissance, été signalé en dehors de ces stations.*

Nous pouvons dire, en un mot, que les rasoirs de Poggio Renzo, qui se retrouvent en nombre considérable dans les conditions que nous venons d'énumérer, ne se sont, au contraire, jamais rencontrés jusqu'ici ni dans les chambres étrusques proprement dites, ni dans les cimetières que nous regardons comme appartenant à une époque plus récente comme les cimetières d'Alaise et d'Amancey (Doubs), de

Haguenau, Rixheim et Hildolsheim (Bas-Rhin), de Berru, Bussy-le-Château, La Cheppe, la Croix-en-Champagne, Saint-Étienne-au-Temple, etc. (Marne), pas plus qu'à Halstatt (Autriche), c'est-à-dire dans les cimetières où se fait quelquefois sentir l'influence étrusque.

Il est donc permis de dire que les mœurs particulières aux populations de Chiusi, à l'époque de l'ensevelissement de nos urnes, n'étaient ni celles des Étrusques de la belle époque, ni celles des populations de l'*âge du fer*, tant de la Gaule que de l'Allemagne méridionale, avec lesquelles les Étrusques paraissent avoir eu de bonne heure le plus de rapports; tandis que ces mœurs se retrouvent au contraire, aux époques les plus reculées (âge du bronze et débuts de l'âge du fer)[1], chez certaines tribus spéciales, des bords de la Baltique aux Apennins. Ces mœurs semblent appartenir à ce premier grand mouvement civilisateur dont je parlais dans ma première note et qui, venu directement d'Orient par deux voies différentes, a laissé des traces plus ou moins disséminées dans presque toute l'Europe, de l'orient à l'occident, du midi au septentrion, et semble avoir été comme le point de départ de l'art étrusque.

Je n'ai pas la prétention de déterminer, pour le moment, d'une manière précise, à quelle civilisation orientale appartenaient spécialement les divers groupes que nous suivons ainsi du Danube aux Apennins, tout le long de l'ancienne voie Émilienne, que nous semblons retrouver d'un autre côté en Suisse, sur le Rhin et sur l'Elbe. Voyons cependant de quel côté peuvent être les probabilités, et s'il n'est pas possible de projeter déjà sur cet obscur problème quelques rayons de lumière. Ces tentatives, quoique peut-être prématurées, peuvent avoir leur utilité en encourageant de jeunes archéologues à entrer dans cette voie féconde de la distinc-

---

[1] Il faut se rappeler que le fer était déjà commun, en Italie, pour le moins au Xe siècle avant notre ère.

tion des époques et de la comparaison des groupes homogènes dès les temps les plus reculés[1].

Et d'abord, qu'était Chiusi avant les Étrusques, c'est-à-dire à l'époque à laquelle semblent appartenir nos urnes? Nous savons que Clusium s'était d'abord appelée Camars : « ad *Clusium quod* Camars vel Camers *olim appellabant.* » Tit. Liv., l. X, c. xxv. Cluvier et Ott. Muller en concluent qu'il y avait là une ville ombrienne ou celtique dont les Étrusques se seraient emparés et à laquelle ils auraient imposé le nom de *Clusium*. D'après Servius, Clusius était, en effet, fils de Tyrrhénus. Ce changement de nom de la grande cité étrusque paraît significatif, et l'on est d'autant plus porté à y attacher de l'importance que nous savons que le même fait est signalé pour *Cære* avec des détails très-précis. *Cære* s'était d'abord appelée Agylla pendant qu'elle était occupée par les Pélasges (Strabon, p. 220)[2]; elle ne prit, comme nous le supposons pour Clusium, le nom de Cære qu'après la conquête étrusque. Or nous avons cité plus haut *Cære* parmi les villes où se retrouvent des cimetières et des urnes identiques aux cimetières et urnes de Villanova et de Chiusi ; nous reproduisons ici, d'après

---

[1] Par *homogènes* nous entendons des cimetières où se pratique un rite funéraire unique. Ce caractère est des plus importants. Les obscurités qui enveloppent encore l'histoire primitive de l'Italie viennent surtout de ce que l'on n'y a guère étudié que des cimetières d'époques mixtes, des cimetières *urbains*, comme celui de *Marzabotto* près Bologne. On sait quelle répugnance les tribus primitives, particulièrement les tribus pélasgiques, éprouvaient à aller se perdre et anéantir, pour ainsi dire, leur personnalité dans la confusion des grandes villes. Les anciens cimetières des grandes villes, Rome et Bologne en particulier, devaient renfermer et renferment, en effet, les éléments les plus divers. On ne peut étudier sans crainte de méprise les populations primitives que dans les cimetières *ruraux*, par opposition aux cimetières *urbains*. A ce titre la catégorie des cimetières dont nous nous occupons dans cet article est particulièrement importante.

[2] « Les Cæretani consacrèrent à Delphes le trésor dit des Agylléens, parce que leur patrie, appelée maintenant Cære, se nommait jadis *Agylla*. Elle passe pour avoir été fondée par des Pélasges. » (Strabon. p. 220.) Cf. Virg., *Æneid.*, VIII, vers 181 ; Denis d'Halic., *Antiq. rom.*, l. III, c. 58.

M. Conestabile, une de ces urnes cinéraires. Personne, assurément, ne serait étonné que cette urne provînt de Poggio Renzo au lieu de provenir de *Cære*. Cære et Clusium

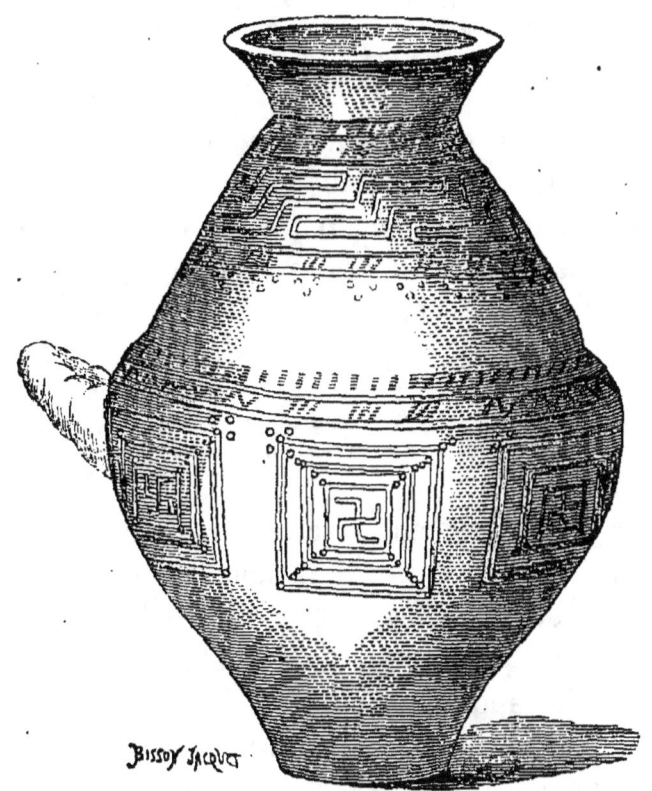

Fig. 48. *Urne de Cære.*

peuvent donc être considérées comme liées l'une à l'autre par un passé pré-étrusque commun. Elles semblent avoir suivi la même fortune. N'est-il pas surprenant, après cela, de constater que ce sont les *deux seules villes* du territoire de la confédération étrusque qui, dans l'*Énéide*, portent secours aux Troyens et à Énée[1].

---

[1] Populonia, Pisa et Ilva, citées également par Virgile dans le même passage, n'étaient pas, comme on sait, au nombre des douze cités confédérées. C'étaient probablement des villes pélasgiques.

> Massicus ærata princeps secat æquora Tigri;
> Sub quo mille manus juvenum, qui mœnia *Clusi*,
> Quique urbem liquere Cosas.
>
> (*Æneid.*, X, 166.)

> Sequitur pulcherrimus Astur,
> Astur equo fidens et versicoloribus armis.
> Tercentum adjiciunt, mens omnibus una sequendi,
> Qui *Cærete domo*, qui sunt Minionis in arvis.
>
> (*Æneid.*, X, 180.)

Nous ne pouvons pas nous empêcher d'accorder à ces rapprochements une grande valeur historique; nous y sommes d'autant plus enclin que le nom de *Camers*, donné par Virgile à deux chefs latins, montre que ce nom avait une certaine célébrité.

> Protinus Antæum et Lycam, prima agmina Turni
> Persequitur, fortemque Numam, fulvumque *Camertem*
> Magnanimo Volscente satum, ditissimus agri
> Qui fuit Ausonidum et tacitis regnavit Amyclis.
>
> (*Æn.*, X, 561.)

Nous touchons donc, avec le héros Camers l'Ausonien, aux plus anciens souvenirs de l'Italie, comme nous le faisions tout à l'heure avec les deux cités Agylla et Camars. « Ad Clusium quod *Camars* vel *Camers* olim appellabant, » ainsi que nous le rappelions plus haut.

Mais nous avons cité encore une autre ville voisine du Latium où des urnes analogues à celles de Camars et d'Agylla ont été également découvertes. Cette localité c'est l'antique Albe, Albe-la-Longue, la ville de l'Italie à laquelle se rattachent le plus intimement les légendes troyennes. Ne faudrait-il voir dans tous ces rapprochements qu'un jeu du hasard?

Trois villes : Chiusi, Cære, Albano, nous offrent des cimetières identiques, appartenant à une époque reculée pré-étrusque ou, si vous voulez, extra-étrusque; ces trois villes sont dans l'*Énéide* celles dont le sort se trouve lié à celui d'Énée. N'y aurait-il pas là une coïncidence bien singulière s'il ne fallait y voir comme le souvenir et l'écho de faits réels,

souvenir dont Virgile était si patriotiquement curieux? Et si aucune autre ville étrusque de l'Étrurie centrale ne figure dans l'*Énéide*, n'est-ce pas que, à l'époque où nous transportent les traditions et les légendes, les Étrusques, les vrais Tusci,¹ n'avaient point encore paru sur la scène? Agylla,

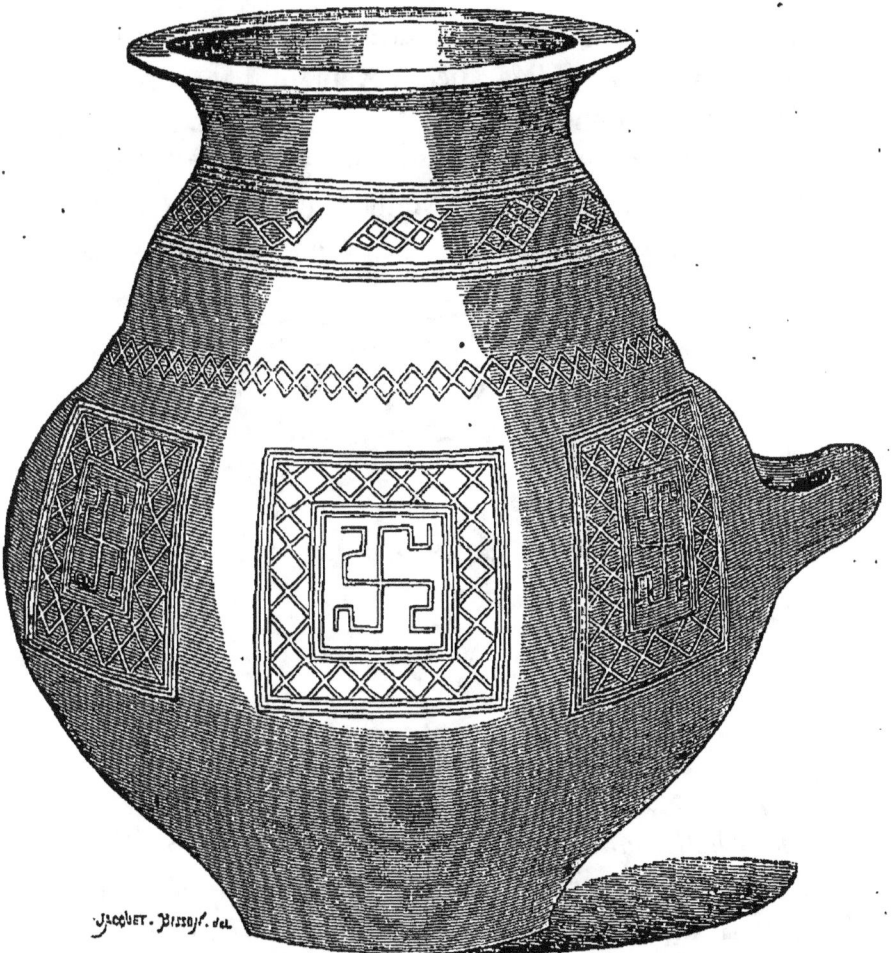

Fig. 49. *Urne de Chiusi.*

Camars, Alba Longa, villes pélasgiques, jouaient alors le rôle principal? Je livre ces conjectures à la méditation des historiens de l'Italie ancienne.

Il y a plus. Nous avons vu que le principal ornement, l'ornement capital, dirai-je, des urnes de Chiusi, de Cære et

d'Albano était la croix gammée avec ses formes les plus variées, c'est-à-dire la croix simple comme dans l'urne de Cære (fig. 48), ou plus compliquée comme dans l'urne (fig. 44) de Chiusi; et l'urne ci-jointe de même provenance, dont nous empruntons le dessin au récent mémoire de M. Conestabile (fig. 49)[1].

C'est exactement l'ornementation de la fameuse urne-cabane d'Albano publiée successivement par Visconti[2] et M. le baron de Bonstetten.

Mais où donc retrouvons-nous une ornementation semblable? 1° A Cumes, sur de vieilles poteries « *recueillies à une profondeur qui marquait l'établissement de sépultures*

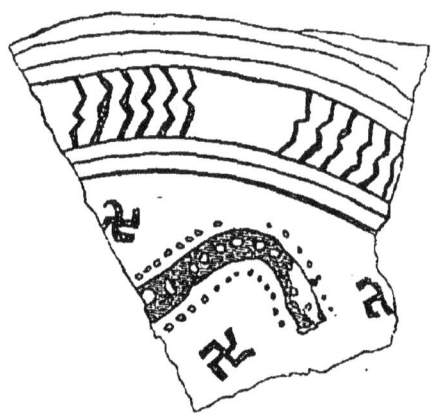

Fig. 50. *Fragment trouvé à Cumes.*

*de la plus ancienne époque, au-dessous des tombeaux de l'époque hellénique surmontés eux-mêmes de ceux de l'époque romaine* »[3]; Cumes, ville qui, comme les précédentes, joue un rôle si important dans les traditions de l'*Énéide* :

Et tandem Euboicis *Cumarum* allabitur oris.
(*Æneid.*, VI, 2.)

[1] *Sovra due dischi*, pl. V, fig. 1.
[2] Alexandro Visconti, *Lettera al signor Giuseppe Carnevali di Albano sopra alcuni vasi sepolcrali*, pl. II et III. Roma, 1817. — Bonstetten, *Antiquités suisses*.
[3] Raoul Rochette, *Mém. Inst. national de France. Académie des inscriptions*, t. XVII, pl. IX, fig. 9.

2° A Hissarlich, sur un nombre considérable de fusaïoles et vases découverts par M. Schliemann, et dont la *Revue archéologique* a donné un spécimen dans son numéro de décembre (1873)[1]. Nous reproduisons ici l'un de ces fragments de grandeur naturelle. Ce fragment a été recueilli à

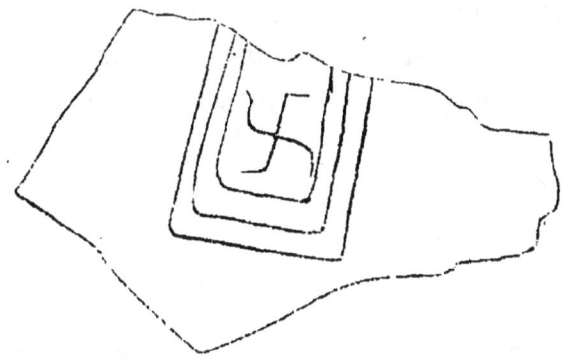

Fig. 51. *Fragment trouvé à Hissarlich.*

seize mètres de profondeur[2], dans les soubassements de ce que M. Schliemann appelle le palais de Priam.

3° Enfin, à Milo et à Athènes, sur des vases de la plus haute antiquité, et dans des localités où personne ne sera étonné de retrouver un fond de civilisation plus ou moins pélasgique dans le sens le plus étendu du mot, c'est-à-dire antérieur à la civilisation hellénique[3].

Nous reviendrons bientôt sur cette importante question. Nous nous contenterons aujourd'hui de dire, comme conclusion, qu'une vérité se dégage de toutes ces découvertes récentes : c'est que les légendes nous apparaissent de plus en plus, à mesure que l'histoire positive sort pour ainsi dire de terre, comme un langage figuré qu'il s'agit simplement

---

[1] Pl. XXIV, fig. 9 et 10.
[2] Schlieman, pl. 27, n° 732 et *passim*.
[3] Conze, *Zur Geschichte der Anfange griechischer Kunst* (Wien, 1870), pl. IV, V et VI.

de comprendre et qui cache des faits d'une saisissante réalité.

Ajoutons que les découvertes dont nous venons de nous occuper semblent se rattacher très-intimement à ce que nous appellerons, pour nous servir d'une expression suffisamment compréhensive, le cycle *Teucrien* ou *Pélasgo-Celtique*[1]. Elles n'ont, au contraire, qu'un rapport très-éloigné avec le mouvement de civilisation vraiment *étrusque*. Il suffit d'ouvrir les vieux annalistes de Rome pour se convaincre que l'archéologie est ici d'accord avec la tradition et l'histoire.

Saint-Germain, 11 mars 1874.

---

[1] Il n'est pas inutile de faire remarquer que les *Teucriens* sont cités par Strabon avec les *Galates* au nombre des peuples qui ont joué dans l'histoire un grand rôle par leurs conquêtes ou leurs migrations lointaines. « Voulons-nous juger avec calme les choses de ce monde... il faut avoir toujours présent à l'esprit, non-seulement les changements physiques du globe, mais les transmigrations des peuples... Plusieurs de ces faits ne seraient pas nouveaux pour la plupart de nos lecteurs, mais les transmigrations des *Cariens*, des *Trères* (Cimmériens), des *Teucriens* et des *Galates*.... ne sont pas si généralement connues. » Strabon, liv. I, p. 61. J'ajouterai à propos de Cære un fait curieux, également rapporté par Strabon, c'est que ce sont les Cærétéens qui, après la prise de Rome par les Gaulois, avaient sauvé « *avec les Vestales le feu sacré* » (Strabon, liv. V, p. 220). Cela semble indiquer à Cære la persistance de vieux rites tout pélasgiques. Ce caractère tout pélasgique des Cærétéens a déjà été signalé par divers archéologues. On lit dans les notes de la traduction de Strabon par La Porte du Theil, t. 2, p. 150, note 1. « Les habitants d'Agylla, sous le nom de Cæretani, furent peut-être (de toute l'Étrurie) ceux qui conservèrent le plus longtemps des traces marquées des mœurs, des coutumes et de la religion des Pélasges. » Il y a évidemment là une piste à suivre.

# VI

# LES CELTES

PREMIÈRES TRIBUS CELTIQUES CONNUES DES GRECS

(Note *lue à la Société d'anthropologie de Paris.*)

### PRÉAMBULE

Les questions celtiques ont toujours été classées au nombre des plus difficiles et des plus obscures. Cette obscurité qui les enveloppe ne tient pas seulement à l'éloignement des temps et à l'étendue géographique des pays où l'influence celtique s'est fait sentir. Elle tient surtout à ce que le problème a toujours été mal posé. On a établi en principe, par exemple, que la Gaule tout entière avait été de très-bonne heure couverte de populations celtiques et que tous les monuments primitifs de notre pays étaient également celtiques. Cette qualification leur est encore généralement donnée. Or nous avons démontré que les soi-disant monuments celtiques appartiennent à une population, à une civilisation antérieure aux Celtes. Le docteur Pruner-Bey et le docteur Broca, d'un autre côté, ont prouvé que dès les temps les plus reculés plusieurs races très-distinctes occupaient notre pays et se trouvent mêlées dans les monuments funéraires des Pyrénées aux Alpes, de la Méditerranée à l'Océan. Mais ces causes de confusion n'étaient pas les seules. Il en est une plus générale. Quand on songe à l'impossibilité où depuis deux cents ans les esprits les plus distingués, les plus sagaces, se sont trouvés de résoudre d'une manière satisfaisante aucune des questions relatives aux populations primitives tant de la Gaule que de la Grèce et de

l'Italie, on est bien tenté de croire qu'il y a au fond de cette impuissance un défaut de méthode. Il ne suffit pas de raisonner juste pour arriver à la solution d'un problème, il faut que les termes en soient bien posés et surtout qu'ils soient réduits à cet état de simplicité qui écarte toute cause d'ambiguïté dans la série des syllogismes dont toute opération intellectuelle se compose. Bien définir les termes d'une question, telle est la première condition, la condition indispensable du succès. S'est-on jamais demandé, avant d'entreprendre de pareilles recherches, quels sens successifs, précis ou conventionnels, les anciens avaient attachés aux ethniques *Celtes, Galates, Pélasges,— Tyrrhéniens, Etrusques, Ombriens, Ligures,* et tant d'autres semblables, *Ibères, Cimmériens, Hyperboréens* et *Scythes?* Non. Ces termes ont été acceptés presque sans discussion comme des termes simples non complexes. On leur a prêté une signification précise et définie qu'il n'ont pas. Faut-il s'étonner qu'après avoir réuni les éléments divers et variés qui se cachent sous chacune de ces appellations on ne soit arrivé qu'à des contradictions, à des impossibilités? Pouvait-on aboutir à un autre résultat en essayant d'assembler ainsi en faisceau des éléments forcément disparates? La condition même de ces dénominations ethniques appliquées à d'immenses territoires n'est-elle pas de couvrir sous leur apparente unité les diversités les plus grandes? Si l'on avait tenu un compte suffisant d'une vérité aussi simple, on se serait évité bien des labeurs, bien des anxiétés. Un nom commun peut être légitimement attribué à un groupe d'êtres à beaucoup d'égards dissemblables. Il suffit que ces êtres se rattachent les uns aux autres par une qualité commune. Les termes Francs, Chrétiens, Musulmans, Boudhistes, ne prêtent point à la critique ; comment répondre cependant à qui demanderait, s'il s'agit du terme *Franc*, par exemple, au sens où l'emploient encore aujourd'hui les Orientaux : Les Francs sont-ils blonds ou noirs? grands ou petits? quelle langue parlent-ils? à quelle contrée particulière de l'Europe appartiennent-ils? de quel pays sont-ils originaires? Et de même pour les chrétiens, les musulmans, les boudhistes? Vous n'auriez pas obtenu une réponse plus favorable si, au temps de Strabon, vous aviez fait les mêmes questions au sujet des Éthiopiens, des Scythes ou des Indiens d'Éphore. De quel droit supposons-nous que la question est plus simple quand il s'agit des Celtes, des Pélasges ou des Tyrrhéniens? La persuasion où l'on est, que chacun de ces groupes parlait une même langue fait illusion. Mais d'abord, est-on bien sûr de ce fait? et quand même les Pélasges et les Thyrrhéniens et les Celtes auraient parlé un même idiome

indo-européen, en résulterait-il que chacun de ces groupes n'était pas composé d'éléments d'ailleurs divers ? Les Espagnols parlent de nos jours une langue néolatine, en sont-ils moins pour cela des Ibères mêlés à des Celtes ? Évidemment la première question à poser, avant d'aborder un problème de cet ordre, est celle-ci : Jusqu'à quel point le groupe à examiner est-il homogène ? dans quelles limites et dans quel sens ? Cette question je me la suis adressée du jour où j'ai abordé l'étude des populations gauloises. J'ai cru reconnaître d'abord, ainsi que je l'ai publié déjà, la dualité des Galates et des Celtes. Je crois plus fermement que jamais à la réalité de cette dualité. La question des Celtes, même débarrassée de celle des Galates, m'a paru également devoir être divisée. Je me suis, en conséquence, adressé les interrogations suivantes :

1° Quelles sont les premières tribus celtiques avec lesquelles les Grecs ont été en rapport?

2° Que nous apprennent sur ces tribus les textes, les légendes, l'archéologie et l'anthropologie?

3° D'où venaient ces tribus primitives : 1° celles de la Gaule méridionale, 2° celles d'Italie?

4° A quelle date les Grecs ont-ils commencé à connaître d'autres tribus que les tribus de la Narbonnaise et de la Cisalpine ?

5° A quelle date apparaissent les Galates, et que nous apprennent sur les Galates les textes et l'archéologie?

6° D'où venaient les Galates : 1° ceux de Gaule ; 2° ceux d'Italie ?

7° A quelle émigration peut s'appliquer le récit de Tite-Live ? 1° A une émigration celtique ; 2° à une émigration galatique ; 3° à une émigration mixte de Celtes et de Galates réunis ?

Peut-on déterminer le centre de cette émigration ?

Ne faut-il pas y voir simplement une *légende* où les faits, comme dans toutes les légendes, sont confondus sans chronologie et sans géographie précise?

8° Les textes postérieurs à César contredisent-ils les textes antérieurs et particulièrement les assertions de Polybe ?

J'ai l'intention d'entretenir aujourd'hui la Société de la première de ces questions spéciales. J'aborderai successivement les sept autres.

## PREMIÈRES TRIBUS CELTIQUES

#### CONNUES DES GRECS

Si nous nous bornons à réunir les témoignages antérieurs à la seconde moitié du III<sup>e</sup> siècle avant notre ère, époque où commence à s'opérer la confusion entre les deux branches les plus célèbres du grand tronc celtique, les Celtes [1] proprement dits et les Galates, nous arrivons aux conclusions suivantes.

Les Grecs, les seuls qui, dans l'antiquité, nous aient parlé des Celtes avant l'an 200, emploient ce nom de deux façons différentes et, comme dit Amédée Thierry [2], avec un double sens : 1° sens restreint et s'appliquant à des populations géographiquement déterminées; 2° sens indéterminé et conventionnel, s'étendant à un ensemble considérable de peuples dont le caractère vrai leur était inconnu. Dans le sens restreint, celui auquel nous devons évidemment attacher le plus d'importance, ce terme se rapporte exclusivement à des tribus ou *nations* (nationes, ἔθνη) occupant soit les rivages de la Méditerranée (Gaule méridionale), soit les vallées alpestres du Rhône, soit, enfin, quelques points du littoral oriental de la haute Italie, région que les Grecs paraissent même avoir spécialement désignée sous le nom de Celtique, Κελτία ou Κελτική [3]. Ces témoignages, il est

---

[1] Nous distinguons dans cette note, comme l'a fait, dans son *Dictionnaire archéologique*, la Commission de la topographie des Gaules, les Celtes des Galates; mais, parlant ici en notre propre nom, nous ne craignons pas d'être encore plus explicite que dans les articles rédigés par nous au nom de la Commission.

[2] Améd. Thierry, *Histoire des Gaulois*, 8<sup>e</sup> édition, I, page 28.

[3] Polybe, l. II, c. 32; l. III, c. 77; l. VII, c. 9; et notre mémoire : *De la valeur des expressions Keltoi et Galatæ dans Polybe*.

vrai, ne sont pas nombreux, mais, comme ils sont les seuls parvenus jusqu'à nous, ils sont prépondérants. Passons donc en revue ces textes d'autant plus précieux qu'ils sont plus rares.

Nous rencontrons d'abord l'autorité d'Hécatée (fin du VIᵉ siècle avant J.-C.). *Narbonne*, Ναρβών, disait le plus ancien des géographes dans sa description de l'Europe malheureusement perdue, *ville celtique*, πόλις κελτική [1] ; et ici *celtique* a bien un sens précis, ethnique, non purement géographique et vague, puisque immédiatement après *Narbonne* rencontrant *Massalia*, Hécatée ajoute : *Massalia, ville de Ligurie*, ou comme il dit, de *la Ligustique*, τῆς Λιγυστικῆς [2]. *Monoicos* (Monaco), qui vient ensuite, est également qualifiée de *Ligustique* [3]; en sorte qu'alors déjà la Ligurie, selon toute vraisemblance, s'étendait du golfe de Gênes à Marseille. La *Celtique* commençant à Massalia occupait le reste du littoral jusqu'aux Pyrénées. C'est ce que confirment les géographes postérieurs.

Après Hécatée vient Scylax de Caryande, l'auteur du fameux périple. On a beaucoup discuté sur la date et la valeur historique de ce périple. On discutera probablement encore. Deux faits, toutefois, semblent acquis à la science : 1° le périple dans sa rédaction première appartient au véritable Scylax, au Scylax contemporain d'Hécatée et dont parle Hérodote [4]; 2° ce périple a été remanié à plusieurs reprises, mais les derniers remaniements datent du règne de Philippe de Macédoine ou d'Alexandre le Grand (350 à 323 avant J.-C.). C'est donc un document relativement très-ancien. Or, dans sa description de l'Italie, sur la côte orientale et un peu avant les embouchures de l'Eridan (le Pô), à la suite

---

[1] Hecatœus, *Fragm. histor. grœc.* Didot, t. I, p. 2, fragm. 18.
[2] Id.  id.  id.  fragm. 22.
[3] Id.  id.  id.  fragm. 23.
[4] Herod., IV, c. 44.

des Ombriens et des Etrusques, Scylax rencontre les Celtes. Suivons Scylax [1] dans son voyage le long des côtes.

§ 16. « Après les *Daunites* viennent les *Ombriens*. La ville d'*Ancône* est sur leur territoire. Ce peuple adore Diomède, de qui il a reçu des bienfaits et qui a chez eux un temple. La navigation des côtes de l'Ombrie est de deux jours et une nuit. »

§ 17. « Les *Tyrrhéniens*, qui suivent les *Ombriens*, s'étendent de la mer Extérieurre ou Tyrrhénienne à l'Adriatique [2]............................................

§ 18. « Après les *Tyrrhéniens* sont les *Celtes*, restes de l'invasion ἀπολειφθέντες τῆς στρατείας. Ils occupent les défilés, ἐπὶ στενῶν, jusqu'à l'Adriatique. Là commence à se dessiner la courbe du golfe. »

§ 19. « Après les *Celtes* sont les *Vénètes*, et le fleuve Eridan (le Pô) qui coule chez eux. On parcourt la côte des *Vénètes* à partir de Spina en un jour. »

Laissons de côté les difficultés que renferme ce texte, particulièrement le § 17 relatif aux Tyrrhéniens; il n'en est pas moins évident qu'à une époque antérieure à Alexandre le Grand, des tribus portant le nom de *Celtes*, distinctes des *Ombriens*, distinctes également des *Tyrrhéniens* et des *Vénètes*, existaient entre Ancône et les bouches du Pô.

Les *Celtes* commencent en effet à jouer, à cette époque, un rôle dans les affaires de Sicile et même dans les affaires de Grèce. Sur les trirèmes que Denys l'Ancien envoya au secours des Lacédémoniens, entre les années 390 et 370 avant J.-C.,

---

[1] Scylax, *Geographici Græci minores*, édit. Gail 1826, t. I, p. 244.
[2] La fin de ce paragraphe nous est arrivée très-altérée et est très-obscure ; elle nécessiterait une étude particulière, qui ne serait pas à sa place ici. Il semble qu'il y ait là confusion entre deux rédactions successives, l'une se rapportant à l'époque où les Tyrrhéniens occupaient tout le nord de l'Italie, l'autre où déjà ils en avaient été chassés par les Celtes. Cf. Denys d'Halicarnasse, *Antiq. rom.*, liv. VII, c. 3.

au rapport de Diodore de Sicile (XV, 47, § 7), se trouvaient déjà des Celtes. Xénophon (*Historiæ Grecæ*, VII, 1, § 20) nous le dit en toutes lettres. « Les vingt trirèmes envoyées aux Lacédémoniens portaient des Celtes et des Ibères. « Ἦγον δὲ Κελτούς τε καὶ Ἴβηρας. » C'est là *troisième* mention des Celtes. Xénophon était contemporain des événements et ami de Denys. Or nous savons d'où venaient ces *Celtes*. Justin (liv. XX), qui leur donne le nom de *Galli*, nous l'apprend : « Sed Dionysium gerentem bellum legati *Gallorum*, qui ante *Romam incenderant*, societatem amicitiamque petentes adeunt, gentem suam inter hostes ejus positam esse, magnoque usui ei futuram vel in acie bellanti, vel tergo intentis in prælium hostibus, affirmant. Grata legatio Dionysio fuit. » Il n'est pas défendu de voir dans ces Celtes, *établis au milieu des ennemis de Denys*, les Celtes de Scylax. Nous trouvons de plus, dans ce précieux renseignement, un indice des circonstances qui mirent pour la première fois les Grecs en rapport avec les bandes guerrières de race celtique qui devaient, dans la suite, figurer parmi les armées belligérantes de presque toutes les contrées méditerranéennes.

Il est à croire que Platon veut parler de ces *Celtes* (*quatrième* mention) dans son livre des *Lois* (I, p. 637)[1] où il accuse « les Scythes, les Perses, les Carthaginois, les *Celtes*, les Ibères et les Thraces, toutes nations belliqueuses, » de trop aimer le vin. Platon avait peut-être connu à Athènes quelques-uns de ces *Celtes* mercenaires dont parle Xénophon. Nous pouvons donc voir dans ce passage une allusion aux Celtes d'Italie.

Nous trouvons une *cinquième* mention des Celtes, ou plutôt de la Celtique, Κελτική (sens restreint), dans le Pseudo-

---

[1] Platon, *Lois*, I, p. 637 ; édit. Didot, t. II, p. 272, et trad. de Cousin, t. VII, p. 36.

Aristote[1], *De mirabilibus auscultationibus*, § 86. L'auteur de ce recueil donne le nom de Κελτική à la Gaule méridionale : « D'Italie, écrit-il, une voie dite *Héracléenne* pénètre en *Celtique* chez les Celto-Ligyes et chez les Ibères. »

Une *sixième* mention, de la même époque à peu près, se rencontre dans les fragments de l'Histoire d'Alexandre le Grand par Ptolémée, fils de Lagus (325-302 ans avant J.-C.)[2]. Les *Celtes* de l'Adriatique y sont nommés de la manière la plus précise, « οἱ περὶ τὸν Ἀδρίαν Κελτοί. » Il s'agit d'un fait qui se serait passé en 336. Ce texte nous a été conservé par Strabon.

Le *septième* écrivain que nous puissions citer n'est plus un géographe ni un historien, mais un poëte alexandrin, Apollonius de Rhodes. Nous n'en attachons pas moins aux vers suivants une grande importance.

Les Argonautes[3], après le meurtre d'Absyrte, sont poussés par des vents impétueux jusque dans le fleuve Eridan, près de l'endroit où Phaéton fut frappé de la foudre et où l'on recueille l'ambre. « Les uns, dit Apollonius, croient « que cet ambre est le produit des larmes des filles du Soleil « pleurant leur frère, mais les *Celtes* racontent, au contraire, « que les larmes dont l'ambre est formé sont celles que ré- « pandit Apollon lui-même, lorsque, irrité de la mort de son « fils Esculape et forcé par les menaces de son père de quit- « ter l'Olympe, il se retira dans le pays des Hyperboréens. » Voici donc les *Celtes* dans la vallée du Pô. Cependant les héros Minyens, chassés par les exhalaisons infectes qui sortaient des marais, poussent leur vaisseau en avant et entrent dans un autre fleuve dont les eaux se mêlent en murmurant à celles de l'Eridan. « Ce fleuve porte le nom de « Rhône. Il prend sa source aux extrémités de la terre, près

---

[1] Arist., *lib. de Mirab. auscultat.*, édit. Beckmann, p. 175.
[2] *Scriptores rerum Alexandri Magni*, Didot, t. I, p. 25.
[3] Apollon., *Argonaut.*, liv. IV, v. 610, 619.

« des portes du couchant et du séjour de la nuit. Une de ses
« branches se jette dans l'Océan, l'autre dans la mer
« Ionienne en se confondant avec l'Eridan ; la troisième,
« enfin, se rend par sept embouchures au fond du golfe de
« la mer de Sardaigne. Les Argonautes, ayant pris la pre-
« mière branche, se trouvèrent *au milieu des lacs dont le*
« *pays des Celtes est couvert* et risquaient, sans le savoir,
« d'être jetés dans l'Océan, d'où ils ne seraient jamais reve-
« nus si Héra, descendant du ciel, n'avait du haut des
« monts *Hercyniens* fait retentir l'air d'un cri qui les remplit
« d'épouvante. En même temps elle les repousse en arrière,
« leur fait prendre le chemin par lequel ils devaient revenir
« dans leur patrie et les enveloppe d'un nuage, à la faveur
« duquel ils traversent, sans être aperçus, les tribus innom-
« brables des *Celtes* et des *Ligyens*. Etant enfin parvenus à
« la mer, après être sortis du fleuve par l'embouchure du
« milieu, ils abordèrent heureusement aux îles Stœchales
« (les îles d'Hyères) [1]. » La position des *Celtes* est ici encore
nettement déterminée.

Rappelons-nous qu'Apollonius écrivait à Alexandrie sous
Ptolémée Evergète, 240 ans environ avant notre ère; qu'il
traitait un sujet traditionnel, très-populaire, et l'objet déjà
de nombreux poëmes, dont le plus ancien paraît remonter
à l'origine même de la poésie grecque [2]; que sa géographie
est en général une géographie tout à fait rétrospective, ho-

---

[1] Nous nous expliquons difficilement pourquoi ces vers, d'un si grand intérêt historique, ne figurent dans aucun des recueils où ont été réunis les textes concernant les Celtes, ni dans les *Vindiciæ Celticæ* de Schœpflin, ni dans le premier volume des *Historiens de France* de Dom Bouquet. C'est une lacune très-regrettable.

[2] Il ne faut pas oublier que, sans parler d'Orphée, le mythe des Argonautes avait été célébré, avant Apollonius, par Homère, Hésiode, Pindare, Onomacrite qui, sous Pisistrate, recueillit les fragments attribués à Orphée, Epiménide de Gnosse, Cléon de Curium et plusieurs autres. Hérodote nous apprend que le voyage des Grecs en Colchide et l'enlèvement de Médée étaient des faits connus des Perses eux-mêmes. On n'altère pas, sciemment, un mythe aussi ancien et aussi respecté.

mérique ou même anté-homérique, conforme à l'esprit de la légende; qu'il n'est point vraisemblable que le poëte alexandrin ait voulu faire parade de connaissances récentes qui, sans rien ajouter à l'intérêt du poëme, auraient été un anachronisme choquant, et nous attacherons un grand prix à son témoignage. Ajoutons que les peuples dont le nom figure dans les *Argonautiques* appartiennent tous aux temps les plus reculés. Les vingt-quatre noms suivants en fournissent une preuve. Ils sont mentionnés successivement dans les Argonautiques: 1° les Pélasges ; 2° les Dactyles ; 3° les Bébryces; 4° les Mariandyniens; 5° les Chalybes; 6° les Tibarênes; 7° les Mossynèques ; 8° les Macrons; 9° les Thyniens; 10° les Mysiens ; 11° les Paphlagoniens ; 12° les Assyriens ; 13° les Sauromates; 14° les Sintiens; 15° les Sigynes; 16° les Sindes; 17° les Nestiens ; 18° les Illyriens ; 19° les Hylléens ; 20° les Ligyens ; 21° les Tyrrhéniens ; 22° les Phéaciens ; 23° les Curètes ; 24° enfin, les Celtes.

Il est donc permis d'affirmer qu'au milieu du III<sup>e</sup> siècle avant notre ère, les *Celtes* de l'Eridan et des vallées du haut Rhône, les *Celtes* des grands lacs entre la forêt Hercynienne et la Ligurie, avaient déjà une réputation légendaire bien établie, qui permettait de leur faire jouer un rôle à côté des Ligyens dans des événements remontant au temps d'Hercule [1].

D'où venait cette grande réputation des tribus *celtiques* confinées dans les Alpes et rayonnant d'un côté jusqu'à la vallée du Pô, de l'autre le long de la mer de Narbonne jus-

---

[1] Nous ne parlons pas d'un autre texte qui ferait remonter la présence des Celtes en Italie au règne de Romulus. Plutarque (*in Romulo*, c. 17) raconte que le poëte grec Simulus, dont malheureusement nous ignorons la date, attribuait aux Celtes, et non aux Sabins, la mort tragique de Tarpeia. Ce texte n'est peut-être pas, tout à fait à dédaigner. Il pourrait être l'écho d'une antique tradition. Il ne faudrait pas oublier, toutefois, qu'en 524 (64<sup>e</sup> olymp.), suivant Denys d'Halicarnasse, *Ant. Rom.* VII, 3, les Tyrrhéniens occupaient encore les rivages du golfe Ionique, dont les Celtes, ajoute-t-il, devaient les chasser avec le temps.

qu'aux Pyrénées? Nous sommes réduits sur ce point à des conjectures. Il est, toutefois, impossible de nier que ces tribus dussent avoir un caractère bien tranché et quelques qualités éminentes pour avoir ainsi frappé l'esprit des Hellènes. Le commerce de l'ambre était probablement, alors, entre les mains de ces *Celtes* de l'Eridan. La proximité où ils étaient des Sigynes[1] de l'Ister (Hérod., IV, 9), et leurs rapports très-probables avec les Hyperboréens de la Baltique, justifient cette hypothèse. Les *Celtes* des vallées du Rhône, les Celtes des *grands lacs*[2], pouvaient de leur côté (ce qui se-

>  Ἐκ δ' ἄρα τοῖο
> λίμνας εἰσέλασαν δυσχείμονας, αἵτ' ἀνὰ Κελτῶν
> ἤπειρον πέπτανται ἀθέσφατον.

rait en même temps une explication des stations lacustres conforme aux idées de M. Desor[3]) se livrer à l'industrie du bronze. Les beaux spécimens d'armes et de bijoux[4] découverts tant dans les lacs de l'Helvétie que dans les contrées alpestres militent en faveur de cette conjecture. Il faut reconnaître, en tout cas, que dans cette région nous sommes au milieu des plus anciens Celtes de l'histoire.

Trois derniers textes, deux d'Hérodote, un d'Aristote, quoiqu'un peu plus vagues, constatent également la présence des *Celtes* aux sources du Danube ou dans les environs des Pyrénées. « Le fleuve Ister (le Danube), dit Hérodote[5] (440 av. J.-C.), prend sa source chez les *Celtes*, près la ville de Pyrène, et traverse l'Europe par le milieu. » Et

---

[1] Voir ce que nous disons de ces Sigynes dans notre article : *Deux mors de chevaux*, etc.

[2] Apoll. Rhod. *Argon.* IV, v. 634.

[3] E. Desor, *les Palafittes ou Constructions lacustres du lac de Neuchâtel*, p. 61 (1865) : « En présence de cette difficulté et de plusieurs autres encore que soulève l'idée d'*habitation*, nous nous demandons s'il ne s'agit pas peut-être de simples magasins destinés aux ustensiles et aux provisions. »

[4] E. Desor, *le Bel âge du bronze lacustre en Suisse*, grand in-folio avec 6 planches, 1874.

Hérodote. Lib. II, c. 33.

ailleurs [1] : « L'Ister, après avoir pris sa source chez les Celtes, les derniers des hommes à l'occident, si on en excepte les Cynètes, traverse l'Europe entière jusqu'au pays des Scythes, où il se perd dans la mer. » « De Pyrène, écrivait de son côté Aristote environ cent ans plus tard (Pyrène est une montagne située dans la *Celtique*, au couchant d'été), sortent l'Ister et le Tartessus. » Nous sommes toujours dans la même contrée, quoiqu'un peu moins bien définie entre les sources du Danube et les Pyrénées.

En dehors de ces témoignages recueillis dans Hécatée, Hérodote, Scylax, Xénophon, Platon, Aristote, Ptolémée fils de Lagus, et Apollonius de Rhodes, nous ne rencontrons plus avant Polybe aucune affirmation précise.

A partir du siècle d'Alexandre, en effet, et même un peu plus tôt, les géographes commencèrent à abuser de ce nom de *Celtes* et à en faire le nom commun de toutes les populations de l'Ouest. Ephore (320 avant notre ère), dans le quatrième livre de son histoire, partageait la terre en quatre grandes régions, représentées par les Indiens à l'est, les Æthiopiens au midi, les Celtes à l'ouest et les Scythes au septentrion. « Les Indiens, dit-il [2], habitent les contrées où se lève le soleil et d'où souffle l'Apéliotes ; les Æthiopiens, le Midi, du côté du Notus ; les Celtes, l'Occident, du côté du Zéphyr ; les Scythes, le Nord, dans la direction de Borée. » C'est à partir de cette époque et par suite de cette géographie erronée, donnant un nom conventionnel à des pays inconnus, que la *Celtique* prit, dans l'esprit des historiens, des philosophes et des poëtes, une extension illimitée, hors de toute proportion avec la réalité. Strabon [3] en fait la remarque : « Ephore, écrit-il en l'en blâmant, donne à la Celtique une telle étendue, qu'il attribue aux *Celtes* la

---

[1] Hérod. Lib. IV, c. 49.
[2] Ephor., fragm. 38. *Fragmenta histor. Græcor.* Didot-Muller, I, p. 243.
[3] Strab., IV, p. 304.

majeure partie du pays que nous nommons Ibérie jusqu'aux colonnes d'Hercule. »

Un pareil enseignement, qui paraît avoir été celui que reçut Aristote, rendait bien vagues les observations particulières ayant trait aux diverses parties de ces vastes contrées. A quelle région du monde connu, par exemple, rapporter les paragraphes de l'*Histoire des animaux* (Arist. VIII, 28) où il est fait mention des *Celtes* et de *la Celtique*? Il ne peut plus être question d'aucune nation riveraine de la Méditerranée. « En Illyrie, en Thrace, en Épire les ânes sont petits. En Scythie et dans la *Celtique* il n'y en a point, à cause de la dureté du climat. » Et ailleurs, *De generatione animalium*[1] : « L'âne est un animal froid, aussi ne peut-il se reproduire dans les contrées froides, à cause de sa nature frileuse, comme en Scythie et chez *les Celtes* qui sont au-dessus de l'Ibérie, car ces pays sont froids. » Il n'est pas croyable qu'il s'agisse ici de la Gaule centrale, pas même de la Gaule septentrionale ; jusqu'où même faudrait-il aller dans le Nord pour trouver un pays où l'âne ne se reproduise pas? Même embarras relativement à la phrase[2] où il est parlé des habitudes contre nature attribuées « *aux Celtes, ainsi qu'à d'autres nations belliqueuses.* » Il est impossible de prêter ce vice à tous les peuples de la Celtique d'Éphore indistinctement. Il serait souverainement injuste d'en accuser sans autres preuves les tribus du groupe restreint dont nous avons marqué plus haut l'aire géographique. Nous n'avons le droit d'attribuer de telles accusations à aucune tribu celtique spéciale[3]. Les *Celtes*,

---

[1] Aristote, *De generat. anim.*, II, 5.
[2] Arist., *Polit.*, II, 9.
[3] Dans l'article *Gaulois* du *Dictionnaire archéologique*, nous avons supposé que ces habitudes honteuses étaient particulières aux bandes mercenaires qui s'étaient déjà mises au temps d'Aristote, en Sicile et ailleurs, au service des petits tyrans grecs. Nous conjecturions que ces bandes appartenaient au rameau *galatique*. C'est ce qui nous semble encore le plus probable.

dit ailleurs le même philosophe[1], « couvrent très-peu leurs enfants. » Même difficulté de localiser un pareil renseignement.

Nous pouvons donc déterminer assez bien la position géographique des premières tribus *celtiques* connues des Grecs, nous entrevoyons quelques-unes des causes qui ont pu attirer sur ces tribus l'attention de la colonie de Marseille ; nous ne savons, par le témoignage des anciens, rien de précis sur leurs habitudes et leurs mœurs. Les textes que nous venons de citer sont, en effet (beaucoup de personnes en seront peut-être étonnées), les seuls qui puissent passer pour incontestablement authentiques avant Polybe. L'archéologie et l'anthropologie nous restent heureusement comme une ressource efficace et capable de nous tirer peu à peu de cette ignorance.

En disant que les textes sont muets avant l'an 200, nous devons peut-être faire une réserve. Si nous ne trouvons pas d'autres textes où figure le nom des Celtes, il est utile de rappeler que des traditions très-tenaces, et puisées à des sources très-diverses, plaçaient dans cette même région des sources de l'Ister et du Rhône, dans la région des grands lacs où nous avons constaté la présence des *Celtes*, une autre nation encore plus anciennement célèbre et ne différant peut-être des *Celtes* que de nom : *les Hyperboréens*. Ma conviction est que plusieurs passages des écrivains anciens concernant les Hyperboréens ont trait réellement aux Celtes du Rhône. Je ne veux citer, aujourd'hui, que quelques vers extraits des Olympiques de Pindare (500 env. av. J.-C.)[2] : « Et Pise aussi m'ordonne de chanter,
« Pise d'où les hymnes divins s'élancent vers le vainqueur
« après que l'inflexible Étolien, qui juge les jeux de la

---

[1] Arist., *Repub.*, VII, 17.
[2] Pind., *Olymp.*, III.

« Grèce, ministre fidèle des antiques lois d'Hercule, a dé-
« posé autour de sa chevelure et au-dessus des yeux le
« glorieux ornement du pâle olivier, l'olivier que le fils
« d'Amphitryon rapporta des *sources ombragées de l'Ister*,
« pour qu'il fût le signe illustre des victoires d'Olympie.
« *Hercule obtint ce don du peuple des Hyperboréens qui*
« *adore Phœbus.* »

Héraclide de Pont, au ive siècle, confondait encore les Celtes avec les Hyperboréens. « Héraclide, nous dit Plutarque[1], rapporte dans son traité de l'âme que la nouvelle arriva dans le Pont au moment même de l'événement qu'une armée *venue du pays des Hyperboréens* avait pris une ville grecque nommée Rome et située près de la grande mer. » Et Plutarque ajoute qu'Aristote donnait le nom de *Celtes* à ceux qu'Héraclide appelait Hyperboréens.

Nous avons donc le droit de croire que l'auréole religieuse dont le nom des Hyperboréens fut de si bonne heure entouré en Grèce avait pu ne pas nuire à la grande renommée des *Celtes* des bords du Rhône. Nous n'en tirerons pas d'autres conséquences aujourd'hui.

Mais une autre raison, non moins forte peut-être, que les précédentes, nous pousse encore à limiter l'habitation des vrais Celtes, des Celtes restreints d'Hécatée, de Scylax et de la légende argonautique, aux contrées dont nous venons de parler ; c'est que les anciens, à cette première période (de 600 à 200 av. notre ère), ne connaissaient, sinon très-vaguement, aucun des peuples situés au nord des Cévennes et de l'Ister. Or, à moins de confondre les Celtes primitifs avec les Thraces, les Sigynes, les Illyriens, les Ligyens, les Vénètes ou les Etrusques, ce qui est impossible, nous ne voyons pas dans la direction indiquée, en dedans des limites du monde connu des anciens, où nous pourrions les

---

[1] Plutarq., *in Camillo*.

placer, sinon dans le Tyrol, l'Helvétie, la Vallée du Pô et les rivages de la Gaule méridionale, de Marseille aux Pyrénées. Les premiers renseignements des Grecs sur les Celtes ne peuvent avoir été recueillis qu'entre ces limites très-nettement tracées, en dehors des données traditionnelles applicables aux Hyperboréens de la Baltique, avec lesquels le monde grec avait été en rapport de très-bonne heure. Ce fait est confirmé par les témoignages concordants de Polybe, de Diodore et de Strabon. « Si nous tirons de l'extrémité méridionale de l'Imaus une ligne qui, suivant le cours de l'Oxus jusqu'à la Caspienne, traverse cette mer et se joigne de l'autre côté au Caucase, en se prolongeant au delà du Pont-Euxin jusqu'aux bouches du Danube et de là jusqu'à Narbonne, nous aurons pour les temps antérieurs à Polybe la limite de la lumière et des ténèbres, de la fable et de l'histoire [1]. » « Les pays situés au-dessus de cette ligne, dit Polybe [2] (qui, partant de Narbonne, ne la conduit qu'au Tanaïs, parce que dans ce chapitre il ne s'occupe que de l'Europe), nous sont complétement inconnus. Ceux qui parlent de ces régions n'en savent pas plus que nous ; ils débitent des fables. » Ces pays avaient été, en effet, tout récemment découverts. « Les contrées baignées par le grand Océan, ajoute-t-il (au nord de l'Ibérie), *n'ont pas de dénomination commune*, κοινὴν μὲν ὀνομασίαν οὐχ ἔχει, parce que la découverte en est toute récente [3]. » Deux autres textes bien connus, mais que l'on ne saurait trop citer, l'un de Diodore, l'autre de Strabon, achèvent la démonstration en localisant nettement les *Celtes* dans le Midi. « Il est utile, écrivait Diodore (50 ans env. avant notre ère), de

---

[1] C'est ce que nous enseignait déjà en 1837, au lycée de Rennes, notre regretté maître J.-M. Le Huérou, mort avant que l'on ait rendu justice à son incontestable talent.
[2] Polyb., III, 38.
[3] Polyb., III, 37.

définir un point ignoré de beaucoup de personnes : on appelle *Celtes* les peuples qui habitent au-dessus de Marseille, entre les Alpes et les Pyrénées [1]. » Les populations situées plus au nord, ajoute-t-il, sont distinctes des Celtes et de race différente, ce sont des *Galates*. Strabon, de son côté, une cinquantaine d'années plus tard, après avoir décrit la Gaule entre Narbonne et les Alpes au-dessous des Cévennes, termine ainsi le ch. 1$^{er}$ de son IV$^e$ livre : « Ici finit ce qui se rapporte aux peuples de la Narbonnaise, c'est-à-dire aux Celtes, pour me servir de l'ancienne dénomination ; car j'ai idée que c'est aux habitants de ladite province que les Grecs ont emprunté le nom de *Celtes* [2], qu'ils ont étendu ensuite à toute la Gaule. »

Nous ne disons pas nous-même autre chose, plus de dix-huit cents ans après le grand géographe grec. Il n'en faudrait pas conclure, sans doute, qu'il n'y avait de *Celtes* que dans ces contrées restreintes, mais que là seulement ils avaient été bien connus dans le principe, que là était le foyer primitif de rayonnement des Celtes du sud-ouest. Ce résultat ne paraîtra certainement pas insignifiant aux anthropologistes et aux archéologues. Ils comprendront quelles conséquences importantes en découlent [3].

Saint-Germain, le 12 décembre 1875.

---

[1] Diodore, V, 32.
[2] Strabon, IV, p. 189.
[3] Voir pl. V, notre carte archéologique de l'Europe au IV$^e$ siècle avant notre ère.

TROISIÈME PARTIE

---

# ÈRE GAULOISE

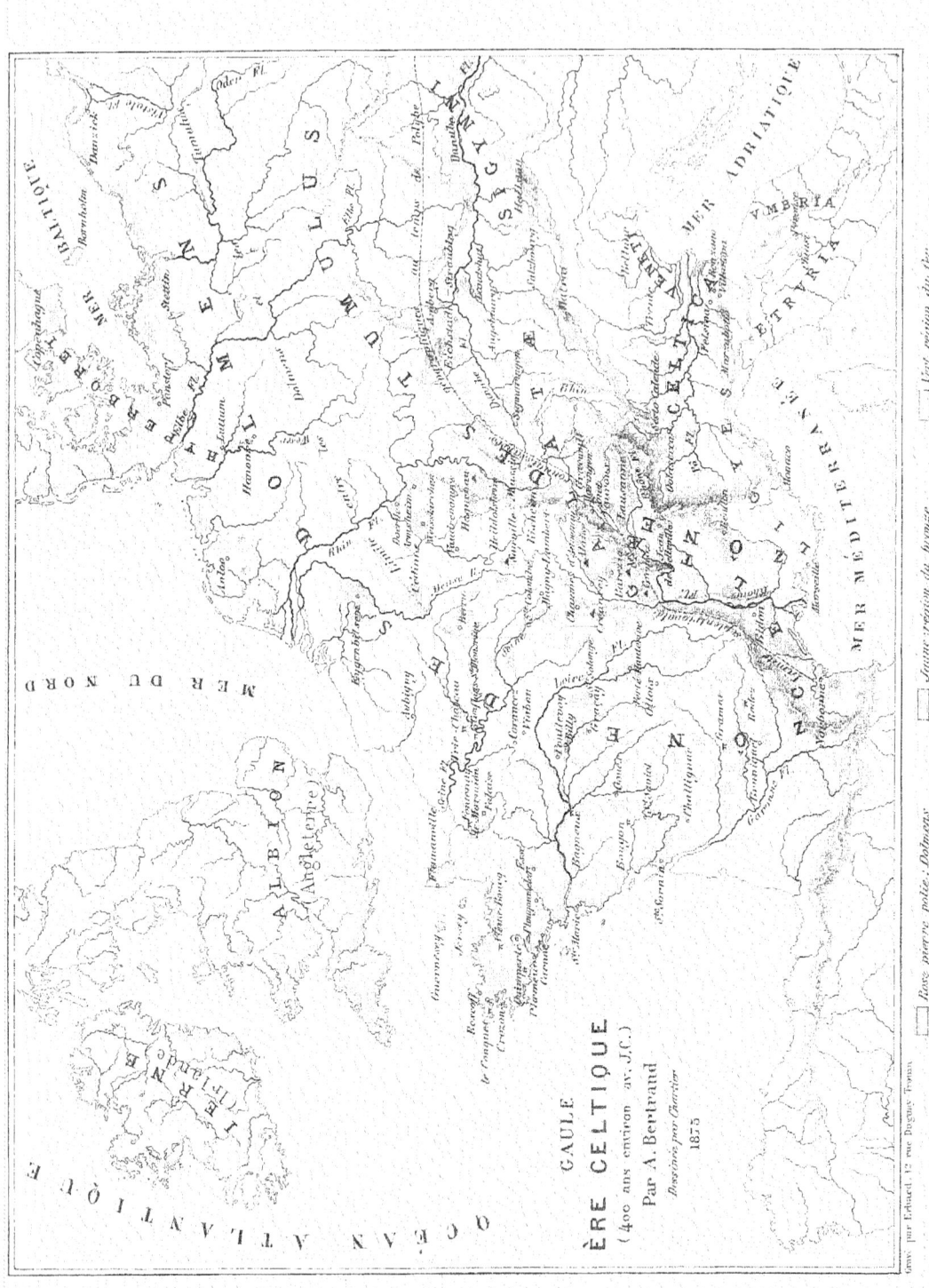

# I

# ÈRE GAULOISE

## LES ARMES DE FER

A l'ère celtique succède l'ère gauloise. Cette division s'impose d'elle-même. Si l'ère celtique se caractérise nettement par l'introduction des métaux, bronze, or et fer (fer à l'état seulement de métal rare et précieux), avec prédominance sensible du bronze, qui est encore, comme aux temps homériques, le métal des armes offensives; l'ère gauloise se distingue par la prédominance du fer et plusieurs autres modifications notables dans les habitudes, les mœurs et l'industrie de nos pères. L'épée de bronze disparaît. L'inhumation sous tumulus ou l'inhumation en pleine terre remplace l'inhumation dans les chambres mégalithiques ou l'incinération. Le costume change comme les rites religieux et le mobilier funéraire. La fibule ou agrafe indiquant l'usage du plaid (*le sagum*) devient fréquente. Le *torques* fait son apparition; il orne le cou du

guerrier. Durant cette période, les tribus dominantes sont presque exclusivement guerrières : une tombe sur quatre dans les cimetières du département de la Marne est la tombe d'un homme d'armes; l'épée, le poignard, le bouclier qui gisent à côté du mort ou le recouvrent, ne laissent aucun doute à cet égard. Quelquefois le chef se fait reconnaître au milieu de ses soldats. Couché sur son char dans une tombe entourée d'un fossé circulaire[1] et recouverte d'un tumulus, il domine encore la contrée du fond de son sépulcre. Près de lui, sont les dépouilles rapportées de ses expéditions[2] et dont il n'a pas voulu qu'on le séparât, même après la mort. D'un autre côté, la croupe de nombreuses collines est fortifiée suivant un système de murailles célébré par César, et dont les archéologues ont déjà découvert six beaux spécimens dans six localités différentes[3]. La céramique change de style et devient particulièrement abondante et originale[4]. Enfin la monnaie commence à circuler en Gaule[5]. Un autre fait est à noter, de grande importance. Le centre de la civilisation des *temps primitifs*, civilisation de la pierre polie et des monuments mégalithiques, était dans les contrées occidentales de la France. La civilisation de l'ère celtique s'épanouissait surtout au midi et au sud-est, dans la Narbonnaise, en Helvétie, dans la Cisalpine. La région par excellence de l'ère gauloise est l'est

---

[1] Voir plus loin : *le Casque de Berru*.

[2] Voir plus loin : *le Vase de Grœckwyl*.

[3] Voir l'intéressant mémoire de M. Castagné sur *les Ouvrages de fortifications des oppidum gaulois*. Tours, 1876.

[4] Voir les 500 et quelques vases du musée de Saint-Germain appartenant à cette période.

[5] Contrairement à l'opinion commune, l'usage de la monnaie paraît avoir été introduite en Gaule par les Gaulois du Danube. L'influence de Marseille n'a été, sous ce rapport, qu'une influence secondaire et beaucoup moins générale. C'est ce qui explique l'époque tardive à laquelle apparaissent les monnaies gauloises. Les monnaies grecques circulaient dans les comptoirs marseillais de nos côtes méridionales plus de deux cents ans avant qu'ait été frappé la première pièce vraiment gauloise.

de la Gaule, la région qu'occuperont plus tard les Francs et les Bourguignons.

Supposons, ce qui n'est pas prouvé, que d'une ère à l'autre la langue n'ait pas changé ; que l'antique population sédentaire, cette population à demi esclave, suivant l'expression de César (B. C. VI, 13) : *Plebes pœne servorum habetur loco*, ne se soit pas beaucoup modifiée et soit restée au fond la même ; les changements que nous venons d'énumérer ne suffisent-ils pas à nous fournir les éléments d'une ère nouvelle ? La population n'a pas changé en Gaule sous la domination romaine : nous avons une ère romaine parfaitement caractérisée. La langue n'a pas changé à la suite de la domination franque : nous avons une ère mérovingienne dont personne ne conteste la légitimité ! L'on reconnaîtra bientôt, nous l'espérons, la nécessité d'admettre une ère gauloise, distincte à la fois de l'ère des monuments mégalithiques et de l'ère celtique.

Un examen attentif des salles du musée de Saint-Germain classé chronologiquement, et par séries, suffira croyons-nous, à convaincre les plus incrédules. Chaque salle a son caractère ; les antiquités d'une salle ne ressemblent point à celles de la salle suivante. D'une salle à l'autre tout change, ou, au moins, se modifie. Quel intérêt pourrait-il y avoir à confondre sous un même nom des situations dissemblables ? Ces vérités ne se feront sans doute jour dans les esprits que peu à peu. Nous avons nous-même hésité quelque temps à nous rendre à l'évidence. Telle est la force d'un préjugé fortement enraciné ! Mais nous ne doutons plus. Nous avons confiance que, sous peu, cet état d'esprit sera celui de tous ceux qui s'intéressent à l'histoire de France. Les articles qui suivent donneront une idée des antiquités qui appartiennent à cette période. Dans notre *Mémoire sur les Tumulus gaulois de la commune de Magny-Lambert*, nous croyons avoir dé-

montré que les tumulus de cette catégorie forment un groupe à part, *sui generis*, ayant une aire géographique assez bien déterminée et dont il n'est pas impossible de fixer approximativement la date. Les objets découverts sous ces tombes dévoilent d'ailleurs des relations étendues dans des directions très-diverses et telles qu'il convient à des tribus habituées aux expéditions lointaines. Nous ne craignons plus de dire, aujourd'hui, que ces tumulus recouvrent la dépouille mortelle de chefs *galates*. Nous y verrions volontiers les *Gœsates* de Polybe. L'étude du tumulus de Græckwyl nous révèle un fait auquel nous devions nous attendre : la présence au fond de ces sépultures d'objets d'art, trophées de victoire, rapportés de pays plus avancés en civilisation que la Gaule. On ne peut guère contester le caractère étrusque du vase de Græcwyl, ni lui assigner une date inférieure au IV$^e$ siècle avant notre ère : le siècle des grandes expéditions d'Italie. Nous voyons là une confirmation de la doctrine que nous soutenons. Le *casque de Berru* nous montre que l'Italie n'était pas le seul objectif des Gaulois. L'examen de ce casque de style oriental comme celui d'Amfreville, dont on ne doit pas le séparer, suivant la remarque judicieuse de M. Adrien de Longpérier, permet de penser que des contingents en rapport de commerce ou autres avec la haute Asie figuraient, peu de temps encore avant la conquête romaine, dans les armées gauloises. La tombe de Berru semble, en effet, d'une époque plus rapprochée de nous que le tumulus de Græckwyl et nous fait penser aux expéditions d'Orient. D'un autre côté, des armes d'un caractère gaulois incontestable se sont rencontrés dans un des grands cimetières *mixtes*[1] de la haute Italie, le cimetière de *Marzabotto*, près Bologne.

---

[1] Nous appelons cimetières *mixtes* les cimetières où ont été déposés les restes mortels de populations non homogènes, comme sont presque toutes les populations urbaines, et où, par exemple, à côté d'Italiotes incinérant leurs morts, se

Ces résultats, sans doute, ne sont pas définitifs; mais nous y voyons des indices précieux de nature à encourager les travailleurs qui voudraient entrer dans cette voie de recherches. Il y a là, pensons-nous, une utile préparation aux travaux d'ensemble que l'état de la science rendra bientôt possibles. Le dernier article a trait aux Gaulois en général et à la légende popularisée par Tite-Live, dont on sait que nous contestons la valeur en tant que récit précis et daté, sans toutefois prétendre qu'aucun fait historique réel et important ne se cache sous cette antique et curieuse tradition. Nous aurions voulu faire, dans ce volume, une part plus large aux cinquante et quelques cimetières gaulois du département de la Marne, si intéressants pour l'histoire des derniers temps de l'indépendance gauloise. Il eût aussi fallu parler de l'oppidum du mont Beuvray, si bien exploré par M. Bulliot. Mais l'espace nous manque. Nous renvoyons aux travaux spéciaux publiés sur le sujet [1].

Saint-Germain, 19 mars 1876.

---

trouvent, comme à Marzabotto, des Galates ou autres qui inhument. Nous avons déjà fait remarquer que les cimetières ruraux, comme le cimetière de Golasecca, étaient au contraire généralement homogènes. Ces champs funéraires étaient les cimetières de populations non encore mêlées.

[1] Voir les Mémoires de la Société Éduenne, t. III et IV (nouvelle série), et les dernières publications de la Société d'agriculture, commerce, sciences et arts de la Marne.

II

# LE TUMULUS GAULOIS

DE LA

## COMMUNE DE MAGNY-LAMBERT

(CÔTE-D'OR)

FOUILLES FAITES SOUS LE PATRONAGE DE LA COMMISSION
DE LA TOPOGRAPHIE DES GAULES

(*Lu dans les séances des* 20 nov. 1872, 19 mars, 9 avril et 7 mai 1873.)

---

### PRÉAMBULE

En juillet dernier (1872), M. Edouard Flouest, notre confrère, sollicitait le patronage de la Commission de la topographie des Gaules en vue de faire exécuter des fouilles dans un certain nombre de tumulus que lui avait signalés M. Gaveau, propriétaire, résidant depuis longtemps sur la commune de Magny-Lambert. M. Flouest envoyait à l'appui de sa demande deux mémoires manuscrits, dont l'un surtout, intitulé le *Tumulus du bois de Langres*[1], donnait une haute idée de l'importance des sépultures qu'il s'agissait d'explorer. Sur le rapport de la Commission, M. le ministre de l'instruction publique voulut bien autoriser une dépense de *cinq cents francs*, avec cette clause que les fouilles seraient faites, sous ma direction, par MM. Ed. Flouest et Abel Maître, chef des ateliers du musée de Saint-Germain, et que les objets découverts seraient déposés dans notre musée national. M. Gaveau offrait de son côté aux fouilleurs, avec les conseils de sa longue expérience, une gracieuse hospitalité, que

---

[1] Ce mémoire est aujourd'hui imprimé et a paru dans le *Bulletin de la Société des sciences historiques et naturelles de Semur*, année 1871, sous le titre de : *Le Tumulus du Bois de Langres, commune de Prusly-sur-Ource* (Côte-d'Or).

l'éloignement de tout centre important rendait particulièrement précieuse. C'est dans ces conditions que commencèrent, le 12 septembre 1872, les fouilles, dont le résultat a été la découverte des intéressants objets que j'ai l'honneur de mettre sous les yeux de la Société. Avant toute réflexion, je crois devoir reproduire ici in-extenso l'excellent résumé que m'a adressé M. Abel Maître, des opérations entreprises sous sa surveillance immédiate ; c'est un hommage que je dois à la fois à son zèle et à son talent, et une nécessaire introduction au travail que je poursuis.

« Mon cher Directeur,

« J'ai l'honneur de vous soumettre le rapport concernant les fouilles que vous m'avez chargé de faire, de concert avec M. Edouard Flouest, sur le territoire de Magny-Lambert.

« Nous avons fouillé quatre tumulus, dans l'ordre suivant : 1° tumulus dit de la *Vie de Bagneux* ; 2° tumulus dit *Monceau-Laurent* ; 3° tumulus dit de la *Combe-Bernard* ; 4° tumulus dit de la *Combe à la Boiteuse*.

« Afin d'éviter des redites, je commencerai mon exposé par le *Monceau-Laurent*, qui est le tumulus le plus important. L'étude de ce tumulus me donnera l'occasion d'entrer dans divers détails de construction et autres, sur lesquels il sera ensuite inutile de revenir.

« TUMULUS DIT MONCEAU-LAURENT. Ce tumulus était d'une belle forme et bien conservé. Il avait 32$^m$,13 de diamètre sur 5$^m$,90 de haut. Nous avons commencé notre fouille par le sommet, en y pratiquant une ouverture de 14 mètres de diamètre, que nous avons poursuivie jusqu'au fond suivant un plan incliné dont notre coupe suffit à rendre compte (pl. VI). Ce travail m'a fourni les observations suivantes : Le dessus du tumulus était formé d'une croûte de pierres et de terre un peu grasse et très-serrée, d'une épaisseur de 60 cent. sur toute la surface du monument[1]. Je suppose que cette couche, évidemment intentionnelle, avait pour but d'empêcher l'eau et les petits animaux de pénétrer dans l'intérieur de la sépulture. Sous cette couche, plus de traces de terre. Les pierres étaient sèches. Un éclat de silex, avec bulbe de percussion, un fragment de meule et une pierre à broyer jetés là au hasard comme les autres pierres, m'ont paru toutefois bons à noter.

---

[1] Les ouvriers ont dit à M. Maître que cette terre grasse provenait, selon toute vraisemblance, d'un plateau voisin, en vue du tumulus, situé à quelques centaines de mètres seulement de la fouille.

« A 2 mètres de profondeur et au centre de la fouille, je trouve de grosses pierres qui attirent mon attention ; elles étaient posées en cercle autour d'une pierre mesurant 45 cent. sur 40, et placée à plat sur une autre. Je lève la première de ces deux pierres, et j'aperçois une incinération facile à constater encore aujourd'hui par la présence de nombreux débris d'os brûlés que j'ai soigneusement recueillis[1].

« Cette espèce de construction, pl. VI, était établie sur une aire en terre noire dans laquelle ont été trouvés : 1° un petit anneau de bronze ; 2° à 2 mètres plus au nord, mais toujours au même niveau, une perle en terre cuite. Je poursuis presque jusqu'au sol naturel, et là je rencontre de nouvelles pierres plates, mais de dimensions plus considérables ($1^m,10$ de long), qui me semblent inclinées de manière à être les débris d'un caveau. J'écarte ces pierres, et des os apparaissent. L'attention redouble : je fais relever ces pierres soigneusement et puis constater que j'ai devant moi un squelette humain gisant sur des dalles. Près du squelette, et à sa droite, est placée une *épée de fer* brisée en plusieurs morceaux, mais dont je puis prendre la mesure exacte, car les morceaux sont bout à bout et en place. Cette épée a *un mètre* de longueur ; la poignée est cassée, mais peut se reconstituer ; c'est même la seule poignée de ce genre que nous ayons aussi complète. Elle consiste en une soie plate à rivets de bronze ; des empreintes de tissus se remarquent sur la lame[2].

« Le crâne était malheureusement brisé par un éboulement. A 25

---

[1] Voir pl. VI, f. 1 en c. Cette sépulture à incinération constatée à la partie supérieure du tumulus mérite d'autant plus d'attirer l'attention, qu'un fait analogue a déjà été noté par M. le baron de Bonstetten, dans la relation qu'il a donnée des fouilles pratiquées sous sa direction dans les tombelles helvétiques à noyau de pierres, des environs du lac Morat (*Notice sur les tombelles d'Anet, canton de Berne*). On y lit, page 8 : « CINQUIÈME TOMBELLE. A deux pieds environ du sommet, on découvrit dans une couche de sable des ossements brûlés. » Ce tumulus avait à peu près dix pieds de haut. Les inhumations commençaient à deux pieds au-dessous de l'incinération. Et page 9 : « SIXIÈME TOMBELLE. A deux pieds, je découvris une urne cassée et pleine de cendres. » La principale sépulture était au-dessous : elle était des plus riches. Le défunt avait été enterré sur un char, dont de nombreux débris purent être sauvés et conservés par M. le baron de Bonstetten. Il m'a paru utile de signaler ces coïncidences, d'autant plus que les tombelles d'Anet semblent bien être contemporaines des tumulus de Magny-Lambert. A. B.

[2] Le Musée de Saint-Germain possède plusieurs débris de lames d'épées des tumulus de la Côte-d'Or, fouillés par M. de Saulcy, sur lesquels sont également très-reconnaissables des empreintes de tissus analogues. A. B.

PL. VI

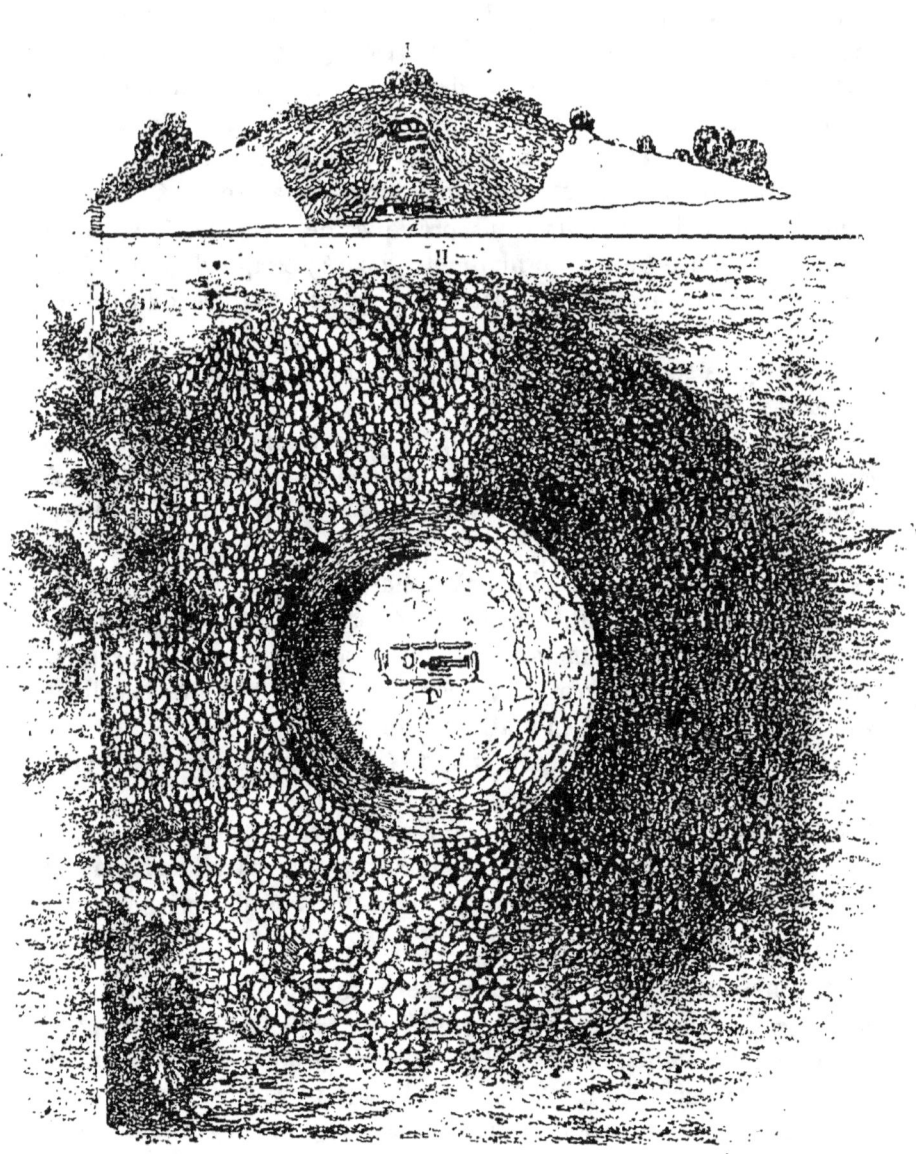

LE MONCEAU LAURENT

Commune de Magny-Lambert (Côte-d'or)

Imp. Lemercier & Cie Paris

cent. au-dessus de la tête se trouvait un rasoir de bronze pouvant servir de pendeloque. A côté gisait une grande cuiller, espèce de puisoir, en bronze également, d'une exécution parfaite, et qui était ornée de dents de loup près du bord. La queue était cassée et le morceau manque ; mais ce qu'il en reste permet d'en deviner la forme. Cette anse était fixée par deux rivets. Deux restaurations *de l'époque* attirent mon attention : une première pièce a été mise et fixée, avec des rivets, sur la panse de la cuiller. Sur le bord, où avait existé aussi une fracture, on a procédé autrement : c'est à l'aide d'une série de petits trous pratiqués de chaque côté et reliés avec du fil de bronze que le mal a été réparé ; ce qui donne à l'ensemble de la réparation l'aspect d'une grosse couture dans de la toile [1].

« Tout près se trouvaient quatre petits morceaux de poterie et *un grand seau de bronze*.

« Il m'a fallu prendre beaucoup de précautions pour retirer ce grand seau de la fouille. Il était rempli de pierres, et le fond déplacé était remonté jusqu'au milieu. Sur ce fond, empâté dans une matière noire visqueuse, était placé un joli petit vase de bronze, en forme de coupe, à bord plat. La place où il était est encore très-bien marquée sur le fond du seau. La coupe et le seau étaient tout déformés ; mais heureusement le métal était encore assez bon et m'a permis, non sans peine, il est vrai, et grâce au concours de notre excellent atelier, de remettre tout en état. Le seau a 32 cent. de hauteur sur 34 1/2 de largeur ; il est ornementé de six cercles au repoussé, plus le cercle du haut qui est roulé.

« Un ornement à petits points, également au repoussé, forme, dans l'intervalle des cercles ou bourrelets, des parallélogrammes obliques composés chacun de trente points, c'est-à-dire six points en hauteur et cinq en largeur. Entre les cercles, l'obliquité des parallélogrammes est opposée, ce qui donne à l'ensemble des ornements une forme de chevrons. La dernière rangée seule fait exception pour le nombre des points, qui ne s'élève qu'à vingt-cinq, cinq en hauteur et cinq en largeur. Au bas, et près de la sertissure, les mêmes points se retrouvent sur une seule rangée faisant le tour du seau. Le bord

---

[1] Ces réparations grossières et maladroites sont très-fréquentes dans la série des vases à laquelle appartient notre puisoir. Il est évident que les guerriers qui se servaient de ces vases n'avaient pas sous la main des ouvriers capables de les réparer. Cette observation n'est pas indifférente pour l'histoire du commerce du bronze en Occident, et particulièrement en Gaule. A. B.

du haut est roulé à joint, sur un tube de cuivre rempli de métal blanc et fusible. Le fond est serti sur le bord, et le renflement qui forme le premier cercle du bas est également garni de métal blanc. La partie cylindrique du seau est formée de deux feuilles de métal égales et réunies par treize rivets de chaque côté. Les rivures ne sont pas apparentes à l'extérieur. Au bord du haut et à l'intérieur sont placées des contre-plaques de 32 mill. de long, destinées à augmenter la solidité des rivets. Deux anses sont fixées sur le seau par six clous, trois de chaque côté. Ces clous ont les têtes coniques et pointues à l'extérieur. A l'intérieur, ils sont rivés sur des contre-plaques de bronze. Deux pendeloques à double plaque, en bronze fondu, ornées d'espèces de têtes qui pourraient représenter des têtes de canard, sont reliées aux anses par un anneau en bronze fermé à joint. Sous le fond du seau, une petite plaque de bronze est fixée par trois rivets; elle me semble être une réparation, comme celles dont j'ai déjà fait mention à propos de la cuiller.

« Au *Monceau-Laurent*, les pieds du squelette étaient nord-nord-est. L'orientation varie dans les tumulus que j'ai fouillés du sud-est au nord-est.

« TUMULUS DE LA VIE DE BAGNEUX. Ce gros tumulus de 33 mètres de diamètre sur 4$^m$,60 de hauteur n'était formé que de pierres sèches. Il n'y avait pas, comme dans le tumulus du *Monceau-Laurent*, de revêtement de terre à la surface; les pierres étaient aussi moins bien agencées. Je dois dire qu'il m'a paru avoir été fouillé antérieurement sur plusieurs points; mais ces fouilles n'avaient pénétré qu'à une petite profondeur; j'ai pu constater, par la position des gros os du squelette et de l'épée gisant à droite, que tout était parfaitement en place. Les gros os avaient, il est vrai, été rongés par de petits animaux que je suppose être des rats (beaucoup de mâchoires de petits rongeurs s'étant trouvées dans le fond du tumulus); les petits os, les côtes et d'autres menus fragments avaient même été portés par ces petits animaux çà est là dans les trous formés par les pierres mal ajustées; mais, je le répète, le fond du tumulus n'avait pas été violé. Des pierres de dimensions relativement considérables étaient placées autour du squelette, à peu près comme elles avaient dû l'être dans l'origine, à l'exemple de ce que nous avions trouvé au *Monceau-Laurent*. Plusieurs de ces pierres étaient brisées, mais les morceaux se rajustaient et ne pouvaient nous laisser de doute sur l'existence d'un caveau effondré sous le poids du monument qui le recouvrait. Nous pûmes constater, en même temps, que cette construction avait été très-mal faite. Les quatre tumulus que j'ai fouillés

OBJETS TROUVÉS DANS LE TUMULUS DU MONCEAU-LAURENT

présentent, d'ailleurs, le même effondrement. A 30 cent. au-dessus des débris de la tête du squelette, se trouvait un rasoir de bronze et de petits morceaux de poterie; à droite du squelette, ainsi que nous l'avons déjà dit, une *grande épée de fer* de 95 cent. de long. La poignée, à rivets de fer, qui gisait à la hauteur de l'épaule, était garnie d'une matière fibreuse encore très-visible, qui pourrait bien être du bois; l'empreinte en est prise par l'oxyde de fer d'une façon assez nette pour que l'on puisse reconnaître le sens du fil et constater que, à un peu plus de la moitié de la poignée, le fil est en travers, tandis que partout ailleurs il est en long. Sur la lame se remarquent aussi diverses empreintes d'étoffes parfaitement visibles Le tissu le plus près de la poignée est le plus fin et d'un beau travail; le second est plus gros, mais dénote la même fabrication. Le troisième, qui se trouve dans le bas, est d'un travail en diagonale que nous avons encore de nos jours. L'existence constatée de ces trois genres de tissus à différentes hauteurs sur la lame prouve non-seulement que le mort avait été enterré tout habillé, mais que son habillement se composait de diverses pièces faites d'étoffes distinctes. Il y a donc là un fait curieux à noter[1].

« Je dois ajouter que dans le cours des fouilles, à 1$^m$,20 du sommet et au centre, avaient été trouvés des os isolés, un bracelet en bronze ayant les deux bouts croisés, et à 2 mètres plus bas, un demi-bracelet en bronze composé d'un fil plié et tordu avec une petite virole pour arrêter la boucle de l'agrafe. Nous ne sommes pas sûrs que ces objets soient en relation directe avec la sépulture du fond. Il avait été trouvé aussi précédemment dans ce tumulus, par un ouvrier carrier, un anneau en bronze qu'il s'est empressé de nous remettre pour le Musée. Les pieds du squelette étaient est-nord-est.

« TUMULUS DE LA COMBE-BERNARD. Ce tumulus avait à sa base 26$^m$,50 de diamètre. Il n'est pas possible de donner sa hauteur primitive, attendu qu'il avait été étêté pour faire l'empierrement de la route. Mais, par un hasard des plus heureux, on s'était arrêté à un mètre

---

[1] Cette variété dans la nature des empreintes d'étoffes sur cette lame d'épée montre clairement que les empreintes antérieurement constatées (voir p. 274, note 2) doivent être attribuées plutôt au vêtement qui enveloppait le mort qu'à un tissu qui aurait garni le fourreau, comme on avait été d'abord tenté de le croire. Ces empreintes de tissus sont souvent très-nettes, et il est certainement permis d'espérer que l'on pourra un jour, par une étude comparative des faits recueillis, déterminer la nature des tissus employés par nos pères. On ne saurait trop engager les archéologues à donner le plus de publicité possible aux observations de ce genre qu'ils pourront recueillir. A. B.

du fond, en sorte que le caveau avait été complétement respecté.

« Je me suis décidé à le fouiller jusqu'au sol naturel, et bien m'en a pris. Je suis, en effet, après un travail très-court, tombé droit sur le squelette, qui avait la tête brisée comme dans les autres tumulus, mais était d'ailleurs parfaitement en place. Près de la tête se trouvait un grand cercle en fil de bronze très-fin avec des enroulements aux extrémités, et plusieurs morceaux de poterie, mais en trop mauvais état pour que je puisse penser à restaurer les vases. Tout ce que je puis dire, c'est qu'un ornement formé de trois petites gorges faisait le tour du vase principal. A côté du corps, et près de chaque bras, était placé un bracelet fabriqué avec un morceau de bronze carré et tordu. Une grande épingle en bronze de 41 cent. de long, à tête ornée, gisait de l'autre côté sur l'humérus du bras gauche, où elle avait fait marque d'oxyde vert très-visible. La pointe se dirigeait vers l'épaule droite. Au centre du squelette, plusieurs fragments de bracelets ou anneaux d'espèce de lignite, à rainure à l'extérieur, furent recueillis avec une canine de chien, une petite *plaque d'or* ornée de dessins en forme de points au repoussé, une aiguille de bronze à chas, un petit objet en bronze roulé, espèce de bague, et enfin une petite perle bleue en pâte de verre opaque avec un ornement en zigzag sur la panse, en même matière et d'une couleur vert d'eau.

« Près des pieds, une sorte de grand anneau, formé d'un ruban de bronze avec gros enroulements inverses aux extrémités, et une nervure au milieu, me semble avoir été un anneau de jambe. Ces richesses, et l'absence d'armes de quelque nature que ce soit, semblent indiquer une sépulture de femme. A deux mètres des pieds du squelette et au sud, un des ouvriers releva une espèce de petit torques en forme de lacet et un fragment d'objet de fer tranchant d'un côté, très-épais de l'autre. Ces derniers objets peuvent bien ne pas appartenir à la sépulture primitive. Les pieds du squelette étaient sud-est.

«Tumulus dit de la Combe a la Boiteuse. Le tumulus du champ de la Combe à la Boiteuse était d'une belle forme, quoique de petite dimension. Il n'avait que 23 mètres de diamètre sur 2$^m$,50 d'élévation. Sur le côté sud, à un mètre du fond, se trouvait une grande quantité d'ossements humains avec crâne brisé, comme toujours. Un des os portait la trace d'oxyde de bronze; mais, malgré tout le soin apporté aux recherches, aucun objet en métal n'a pu être trouvé à proximité; probablement qu'il s'agissait d'un objet très-mince, qui aura été détruit. Un fémur de ce squelette compte 47 cent. de long, mesure prise aux plus grandes extrémités. C'est la dimension

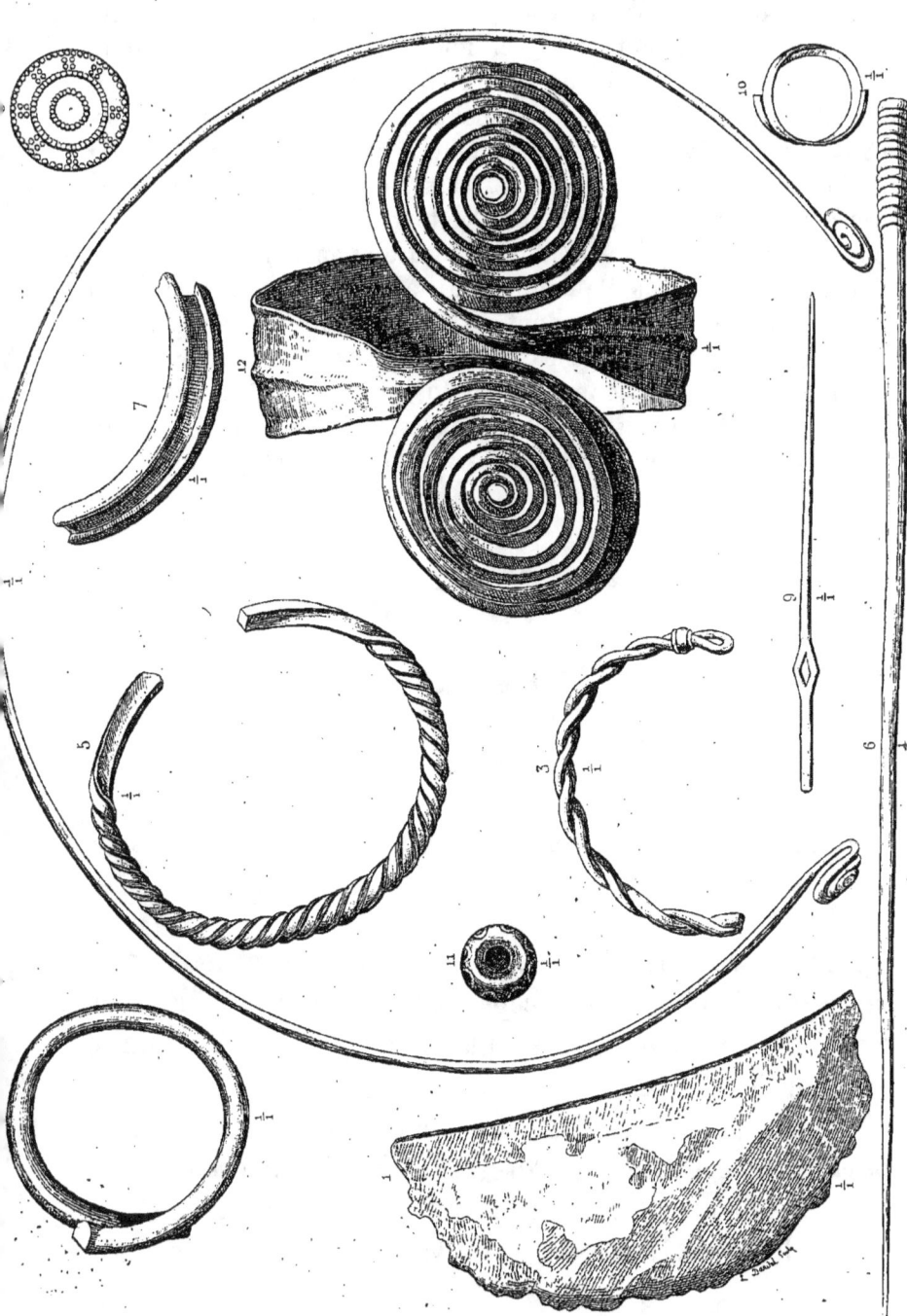

OBJETS TROUVÉS DANS LES TUMULUS DE LA C^ne DE MAGNY-LAMBERT

du fémur du squelette de notre laboratoire qui est de taille moyenne. Au centre du tumulus, les ouvriers rencontrèrent des fragments d'os et des débris de poterie ornementés sur la panse. L'ornement consiste en chevrons superposés obtenus à l'aide de trois lignes parallèles, creusées avant la cuisson au moyen d'un outil rond ou ébauchoir. Le bord est haut de six centimètres. Ce vase devait avoir 15 cent. 1/2 de diamètre à l'ouverture ; il rappelle certains vases des cimetières de la Marne que l'on peut voir au musée de Saint-Germain. Un petit fragment de grosse poterie et de terre très-grossière, un bracelet de bronze, mince et cassé, et trois autres débris de bronze indéterminables, formèrent cette fois tout le bagage de notre fouille. Tous ces objets étaient en désordre et épars çà et là. Je suppose que ce tumulus a été fouillé, mais à une époque reculée, car il avait au sommet un chêne dont les grosses racines pénétraient jusqu'au fond et qui ne devait pas avoir été planté là d'hier. Je joins à ce rapport les plan et coupe du tumulus du Monceau-Laurent, et les dessins détaillés de tous les objets trouvés, qui sont aujourd'hui restaurés avec soin, et figurent dans les vitrines du Musée. »

# MÉMOIRE

### SUR LES

### OBJETS DÉCOUVERTS DANS LES TUMULUS DE MAGNY-LAMBERT

Le rapport de M. Maître, si plein de faits et d'observations judicieuses, éveille cependant en l'esprit le désir de quelques renseignements supplémentaires ; c'est M. Flouest qui nous les donnera.

Tandis que M. Maître surveillait avec tant de zèle les ouvriers placés sous ses ordres, M. Flouest explorait la contrée, notait avec soin tous les vestiges d'anciennes sépultures dont les traces ou le souvenir existaient encore, et

dressait à l'aide du cadastre une carte du territoire de Magny-Lambert[1]. On n'y voit pas seulement la place des quatre tumulus fouillés ; vous y constaterez, de plus, la présence dans un rayon assez restreint de vingt-neuf autres tombes semblables, plus ou moins bien conservées. C'est déjà assez pour prouver que nos quatre tumulus n'étaient pas isolés, qu'ils faisaient partie d'un ensemble, d'un tout, et doivent être considérés comme tombes particulières d'un cimetière commun. Ce caractère sera encore plus sensible, si vous observez, avec M. Flouest, que quelques-uns des petits groupes que sa carte fait si bien ressortir sont encore au milieu de bois, restes d'une antique forêt : ce qui permet de penser que, dans les intervalles aujourd'hui livrés à la culture, les monuments qui reliaient les groupes entre eux ont été détruits. Ceux-là seuls ont résisté qui étaient sous des futaies respectées ou sur le bord des routes, ou bien encore qui se trouvaient trop considérables par leurs dimensions pour être facilement rasés. Cette hypothèse est d'autant plus vraisemblable que des monuments du même genre se retrouvent à quelque distance de là dans la forêt de Châtillon, qui s'étendait autrefois, sur tout l'arrondissement. Quant à la connexité et la contemporanéité de ces sépultures, elle ressort non-seulement de l'identité de construction des quatre tumulus fouillés et de l'analogie des objets découverts, mais du fait que deux autres tumulus antérieurement explorés par M. Gaveau et décrits par M. Flouest, le *tumulus du bois de Langres* et celui du *Monceau-Milon*, marqués également sur la carte, avaient donné, il y a dix ans, des résultats identiques et notamment *la grande épée de fer et le rasoir*. Le fameux tertre de Sainte-Colombe, commune voisine de Magny-Lambert, et qui a livré en 1862 à ses heureux explorateurs, avec des débris

---

[1] Cette carte a été déposée au musée de Saint-Germain.

de chars, les boucles d'oreilles et les bracelets d'or qui sont au nombre des plus précieux joyaux du musée de Saint-Germain, appartenaient au même ensemble. Nous sommes donc bien en présence d'un vaste cimetière dont nous retrouvons, d'ailleurs, les ramifications non-seulement au nord, du côté de Châtillon, comme nous venons de le dire, mais, ainsi que nous le verrons bientôt à Genay près Semur et bien plus au sud, au delà même de Beaune, près de Cussy-la-Colonne et d'Ivry. Ce cimetière recouvre incontestablement les dépouilles d'une aristocratie guerrière, dont nous avons à rechercher maintenant la nationalité. Nous essayerons, en même temps, de déterminer l'époque approximative où elle dominait dans la contrée. Disons de suite qu'il faudrait être bien peu versé dans l'étude de nos antiquités nationales pour ne pas reconnaître, au premier abord, le caractère éminemment gaulois de ces tombes. Là n'est pas la difficulté : il suffit de rapprocher de nos fouilles celles de MM. Max. de Ring[1] en Alsace, de Saulcy aux Chaumes d'Auvenay[2] et à Méloisey (Côte-d'Or), Albert Bruzard à Genay près Semur, Castan à Alaise, Troyon et Clément en Suisse, Guigues à Saint-Bernard (Ain), Le Mire dans le Jura, ou encore de parcourir la salle du musée de Saint-Germain où sont réunis les objets provenant des tombes gauloises explorées autour du camp de Châlons, pour n'avoir à cet égard aucune incertitude. Les guerriers du cimetière de Magny-Lambert sont bien des Gaulois : leur nationalité ne fait aucun doute. Le point délicat est de savoir à quelle époque de notre histoire, à quel siècle ils appartiennent. Si toutes les tombes dont nous venons de parler ont, en effet, des caractères communs qui permettent

---

[1] *Tombes celtiques de l'Alsace*, par Max. de Ring, 1859-1870, in-fol., trois fascicules avec atlas.
[2] Voir ces objets au Musée de Saint-Germain, et *Rev. archéol.*, nouv. série, t. III (1861), p. 1.

de les classer uniformément au nombre des sépultures gauloises, elles se distinguent aussi par des différences dont quelques-unes sont assez tranchées pour constituer des catégories et même peut-être des époques distinctes. Dire que les tumulus de Magny-Lambert sont des tumulus gaulois serait donc émettre une assertion, *archéologiquement*, de peu de conséquence. Il faut serrer le problème de plus près et autant que possible le circonscrire entre des dates précises. Ce problème difficile, le progrès de la science nous permet, je crois, de le résoudre. Il n'a pas fallu moins que cette espérance pour nous déterminer à attirer l'attention de la Société sur nos modestes fouilles et à lui demander le secours de ses lumières.

Notre espoir d'arriver à un résultat heureux, en poursuivant ces recherches, se fonde sur la constatation de deux faits qui semblent aujourd'hui voisins de l'évidence, à savoir : 1° que la série des objets recueillis en Gaule à partir des temps les plus reculés jusqu'à la fin de l'époque mérovingienne, pour ne pas aller plus loin, forme un nombre appréciable de couches ou assises successives distinctes, de caractère très-tranché, à l'aide desquelles on peut former, pour employer une expression toute géologique qui rendra parfaitement ma pensée, *une coupe stratigraphique* analogue à celle des terrains de différents ordres dont les géologues ont tiré si grand parti. Le second fait qui donne à cette classification une importance toute particulière, c'est que le caractère typique de chaque couche ne provient pas de l'évolution ou épanouissement d'un germe qui se développe régulièrement comme fait l'embryon dans les êtres vivants, mais bien plutôt des modifications successives et diverses que des influences étrangères à notre pays et faciles à saisir ont imprimées à l'élément indigène. En sorte que, de l'étude comparative et parallèle de la civilisation des pays étrangers dans ses rapports avec notre histoire, peu-

vent jaillir des traits de lumière inattendus et qui jettent sur la marche de la civilisation gauloise un jour tout nouveau. C'est ce qui arrive dans le cas particulier dont nous nous occupons. L'élément nouveau qui apparaît, pour continuer notre comparaison, dans la couche archéologique à laquelle appartiennent nos tumulus, quand on la compare à la couche immédiatement antérieure, porte une empreinte qu'il est impossible de méconnaître.

Nous avons devant nous, à côté de l'épée, du bracelet et du vase en argile gaulois, une ciste ou seau et une coupe de bronze, pour ne parler que de ces objets, d'une industrie et d'un art qui forcent immédiatement à tourner les regards du côté de la vallée du Danube ou de la haute Italie. La mince feuille d'or repoussé du tumulus de la *Combe-Bernard* et la perle émaillée rappellent les îles de la Grèce, Chypre, Rhodes, ou la Crimée. L'anneau de jambe à enroulement trouve ses analogues en Hongrie, en Mecklembourg et en Danemark. La Gaule, à l'époque où nos tertres ont été élevés, était donc en relation avec des contrées très-diverses et particulièrement avec le monde grec et étrusque, c'est-à-dire avec une civilisation qui n'est pas enveloppée, comme celle de la Gaule, d'un voile épais, mais qui, au contraire, est de bonne heure et plus de 500 ans avant notre pays en pleine lumière. Je n'ai pas besoin d'insister sur l'importance de ce fait : il parle assez haut de lui-même ; laissons donc ces considérations générales qui peuvent paraître prématurées, et abordons directement l'étude du mobilier funéraire provenant des fouilles de Magny-Lambert, dont nous demandons seulement la permission de rapprocher, chemin faisant, les divers objets sortis des tumulus de caractère analogue précédemment explorés, afin de rendre notre démonstration plus saisissante.

Les objets sortis des fouilles se décomposent à première vue en trois groupes, de la manière suivante :

1° *Objets reconnus généralement comme gaulois et classés jusqu'à ce jour sous ce titre par les archéologues les plus autorisés.*

1. L'épée de fer.
2. Le rasoir de bronze.
3. Les bracelets et anneaux simples en bronze.
4. Les bracelets de lignite.
5. L'aiguille de bronze.
6. L'épingle à cheveux ou à vêtements.
7. La céramique brune.

2° *Objets de caractère étrusque d'après les archéologues italiens et le docteur Lindenschmit.*

1. Seau de bronze à côtes.
2. Coupe de bronze.
3. Cuiller de bronze à manche recourbé.

3° *Objets de provenance moins bien déterminée, mais, en tout cas, très-rares en Gaule.*

1. Collier ou ornement de tête à enroulement.
2. Bracelet ou anneau de jambe à enroulement.
3. Feuille d'or ornée au repoussé.
4. Perle de verre.

Parmi les objets de la première catégorie et que nous classons sous le titre d'*objets gaulois*, il en est deux qui doivent appeler avant tout notre attention ; ce sont : l'*épée de fer* et le *rasoir de bronze*, objets qui, jusqu'ici, se sont plus particulièrement rencontrés dans les cimetières gaulois du Châtillonnais, auxquels se rattachent, comme nous l'avons dit, les sépultures de Magny-Lambert. Les autres objets, les bracelets simples, les débris de céramique brune, les aiguilles, sont une partie si ordinaire du mobilier funéraire gaulois, qu'il n'y a aucune nécessité de s'y arrêter lon-

LE TUMULUS GAULOIS DE MAGNY-LAMBERT.

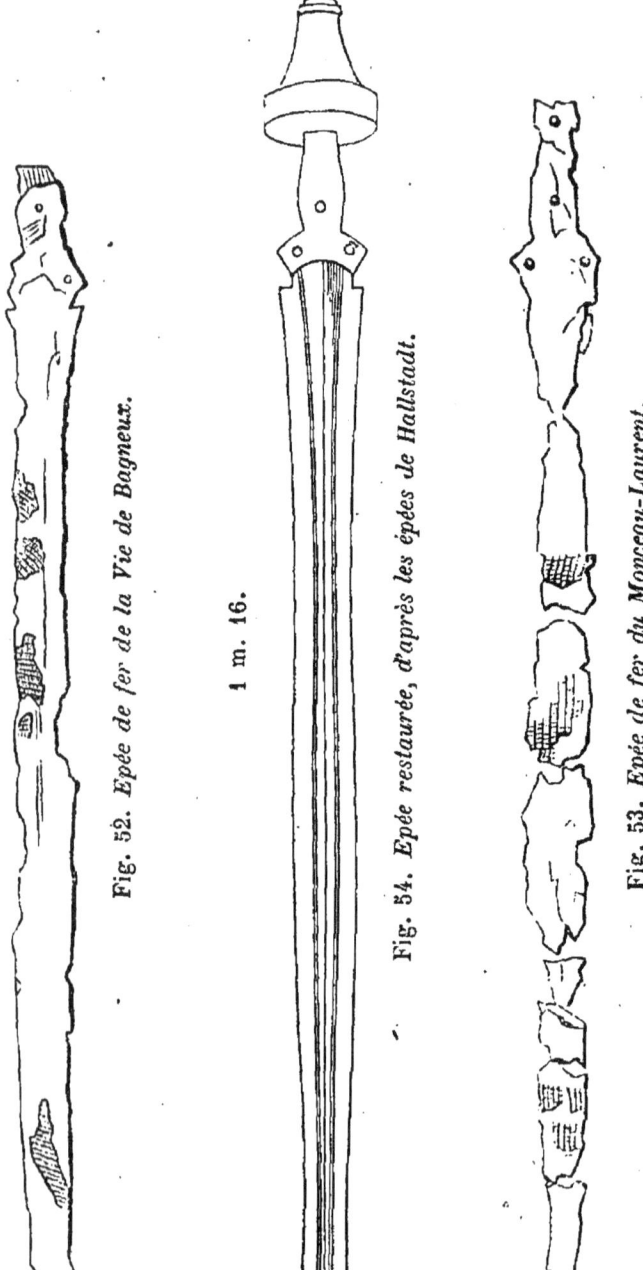

Fig. 52. Epée de fer de la Vie de Bagneux.

Fig. 54. Epée restaurée, d'après les épées de Hallstadt. 1 m. 16.

Fig. 53. Epée de fer du Monceau-Laurent.

guement. Passons donc de suite à la pièce la plus intéressante.

### L'ÉPÉE DE FER.

Les dessins que j'ai l'honneur de mettre sous les yeux de la Société font saisir de suite le caractère très-tranché des *épées de fer* dont les fouilles de Magny-Lambert ont enrichi le musée de Saint-Germain. Ces épées se distinguent : 1° par leur longueur qui atteint un mètre; 2° par le caractère de la soie qui, dans ces deux épées, est plate et à rivets, de bronze dans l'une, de fer dans l'autre, destinés à fixer une garniture en bois ou en os dont quelques traces sont encore visibles sur le n° 2 ; 3° par l'existence de crans assez prononcés à la naissance de la lame, au-dessous de la poignée ; 4° enfin, par la forme même de la lame qui est à deux tranchants, à pointe mousse, s'élargit sensiblement vers son milieu et se distingue par une ou plusieurs arêtes médianes. Ajoutons que les fourreaux de ces épées devaient être en bois ou matière analogue, puisqu'ils n'ont laissé aucune trace. Voir fig. 52, 53 et 54.

Mais ces caractères déjà si saillants frapperont encore bien plus l'esprit si l'on place nos épées en regard, soit des *épées de bronze* primitives telles que nous les rencontrons dans presque toute l'Europe, dans la haute Italie, en Hongrie, en Hanovre, en Danemark, en Irlande, aussi bien qu'en Gaule, soit des *épées de fer* sorties des fossés de la plaine des Laumes à Alise-Sainte-Reine, des divers cimetières gaulois du département de la Marne ou de la station lacustre de la Tène (lac de Neufchâtel, Suisse). Ce sont là en effet trois groupes bien distincts et si nettement tranchés que, si nous pouvions mettre les originaux sous vos yeux, l'évidence de cette classification s'imposerait à l'esprit des moins habitués à ce genre d'étude. Nous nous contentons de mettre ici en regard de la grande épée de fer les formes les plus caracté-

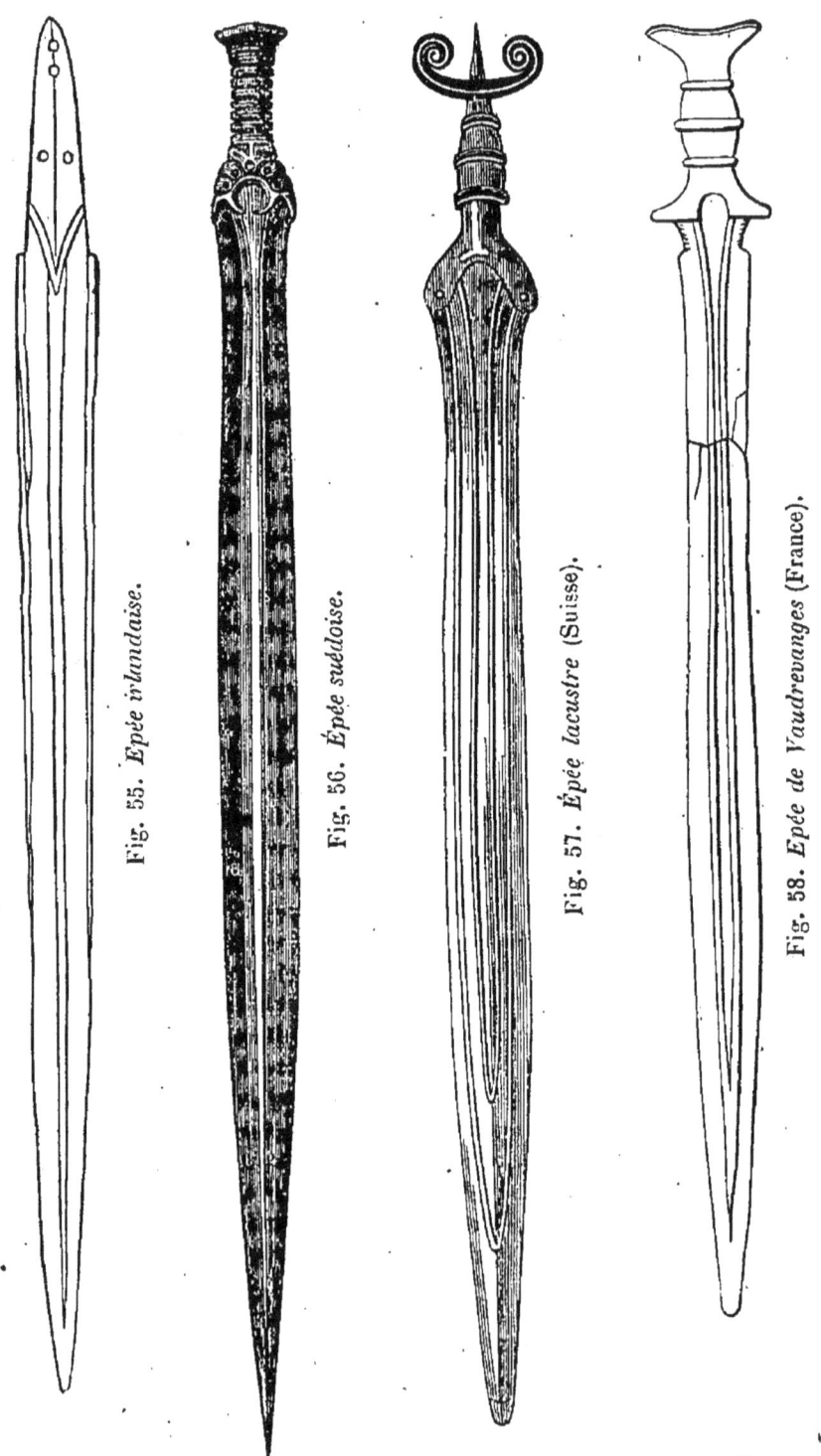

Fig. 55. *Épée irlandaise.*  Fig. 56. *Épée suéloise.*  Fig. 57. *Épée lacustre (Suisse).*  Fig. 58. *Épée de Vaudrevanges (France).*

risées des épées de bronze. Fig. 55, 56, 57 et 58. Mais, si ces épées de types divers se classent ainsi comme d'elles-mêmes, soit d'après leurs formes particulières, soit d'après le métal dont elles sont composées, ajoutons que cette classification est encore confirmée par les provenances de chacun de ces types, puisque l'on peut affirmer que généralement, en Gaule, ni les épées de bronze, excepté certains types spéciaux, ne se rencontrent avec les épées du type de Magny-Lambert, ni ces dernières avec les épées du type des cimetières de la Marne ou du type lacustre de la Tène. Il y a plus : tandis que nos épées sortent de tumulus ou galgals à noyau de pierre, la majeure partie des autres épées proviennent, en France du moins, ou de découvertes isolées, ou de tombes creusées dans la craie, sans aucun signe extérieur. Il y a donc là non-seulement des formes distinctes, mais des types appartenant à des populations d'habitudes différentes, à des époques probablement successives. Une étude approfondie de l'épée, en Gaule, suffirait seule à démontrer ce fait par la constatation de formes de transition qui permettent de saisir de la façon la plus claire le passage de l'épée de bronze à la *grande épée de fer*, à laquelle succède, par suite de transformations que l'on peut dire historiques, l'épée des cimetières de la Marne finissant, dans les derniers temps de l'indépendance gauloise, par se confondre presque avec l'épée du légionnaire. Cette étude, que nous comptons vous soumettre bientôt, nous entraînerait aujourd'hui trop loin. De ce que nous venons de dire, retenons seulement que *la longue épée à soie plate et à rivets, à double tranchant et pointe mousse* est bien un type à part se rattachant à un système de sépultures dont jusqu'ici, en Gaule, le département de la Côte-d'Or nous a fourni les plus beaux spécimens.

Ce que nous avançons vous paraîtra, je l'espère, de toute évidence en présence des faits suivants.

Ce ne sont pas seulement le *Monceau-Laurent* et le tumulus de la *Vie de Bagneux* qui, dans la Côte-d'Or, ont fourni des épées semblables. M. Flouest nous apprend qu'une épée presque identique aux nôtres, et dont il nous donne un croquis dans sa récente brochure [1], était sortie, il y a dix ans, de la démolition du tumulus du *Bois de Langres*. Cette épée, déposée à la mairie de Châtillon-sur-Seine, était à soie plate et à rivets, à crans marqués à la naissance de la lame et à arêtes médianes, comme les épées de Saint-Germain, et mesurait, lame et soie réunies, $0^m,90$. Mais, comme elle était en très-mauvais état et brisée en plusieurs morceaux quand M. Flouest l'a dessinée, on peut présumer sans crainte de se tromper qu'elle approchait sensiblement *du mètre* de l'épée du *Monceau-Laurent*. Vers la même époque, un autre tumulus du Châtillonnais, le *Monceau-Milon*, avait été fouillé par M. Gaveau, sur le territoire même de *Magny-Lambert*. La même épée, dont on n'a malheureusement conservé que la poignée à soie plate et à rivets de bronze et la naissance de la lame, s'y était également rencontrée. Cette poignée appartient, actuellement, au musée de Saint-Germain et porte ainsi à *quatre*, sur *six* tumulus fouillés dans la même commune, le nombre des *épées de fer* du type qui nous occupe. Nous ne devons pas oublier que des deux tumulus qui n'ont pas fourni l'épée, l'un est présenté comme ayant appartenu à une femme et l'autre était à peu près vide. N'oublions pas non plus qu'auprès de chacune de ces épées était un rasoir en bronze, objet très-rare chez nous en dehors des tumulus de la Côte-d'Or, et qui, sur plus de *six cents* tombes gauloises fouillées dans le département de la Marne et ayant produit près de cent épées ou poignards, ne s'est pas rencontré une seule fois. Enfin, au moment même où je fais devant vous

---

[1] *Le Tumulus du Bois de Langres*. Cfr. p. 272, note 1.

la seconde lecture de ce mémoire, M. Maitre, qui continue dans le Châtillonnais les fouilles commencées l'année dernière, m'écrit qu'il vient de découvrir dans la commune de Quemigny-sur-Seine, au village de Cosne, deux nouveaux tumulus qui ont livré chacun une nouvelle épée *de fer* de la même forme que les précédentes et un nouveau rasoir de bronze.

Nous reviendrons bientôt à l'examen de ce dernier et remarquable instrument. Continuons l'énumération des épées qui appartiennent au type dont nous poursuivons l'étude.

Il nous faut sortir maintenant du Châtillonnais, mais non du département de la Côte-d'Or. Transportons-nous *au bois de la Pérousse*, près Cussy-la-Colonne (arrondissement de Beaune). « *Dans un tumulus formé de pierres de dimensions médiocres, placées avec soin les unes sur les autres, de manière à former une masse compacte et dont la durée devait braver l'action des siècles* (c'est bien là l'analogue de nos tumulus de Magny-Lambert), *s'est rencontré*, dit M. de Saulcy, *à côté de faibles débris d'un corps humain, une grande épée gauloise ayant exactement la forme de certaines épées de bronze bien connues de tous les archéologues, mais de dimension double, à peu près, et en fer*[1]. » Cette épée offerte à l'empereur Napoléon III, qui l'a donnée au musée de Saint-Germain, mesure dans son état actuel 0$^m$,93 et devait mesurer 1 mètre au moins dans son intégrité. Elle rentre de tout point dans la catégorie des épées de Magny-Lambert : soie large, plate et à rivets de bronze, élargissement de la lame vers le milieu, pointe mousse et crans prononcés au-dessous de la poignée. Sa conservation remarquable et supérieure à celle des trois épées, citées pré-

---

[1] *Rev. arch.*, 1861, 2e semest., p. 410-411. Ce tumulus avait un peu moins de 4$^m$ de haut et 76$^m$ de circonférence. Les objets qui en sont sortis sont au musée de Saint-Germain.

cédemment, permet de suivre distinctement sur la lame trois arêtes longitudinales. La forme générale en est très-élégante et rappelle, en effet, comme le dit M. de Saulcy, la forme des épées grecques. Nous l'avons prise pour modèle dans la restauration que nous avons essayée de ce type curieux, restauration que nous mettons sous vos yeux (V. p. 285, fig. 54).

A côté de ces sept épées et sans sortir encore de la Gaule, nous pouvons en placer *huit autres*, malheureusement toutes incomplètes, mais qui, à certains indices, rentrent de droit dans le type que nous étudions. C'est d'abord un tronçon d'épée offert au musée de Saint-Germain par M. de Saulcy : provenance, Créancey (Côte-d'Or) dans un tumulus en pierre : soie plate et à rivets de fer, lame à triple nervure. 2° Autre tronçon offert par le même et recueilli dans un tumulus de Méloisey (même département). Il ne reste aucune trace de la poignée, mais le tronçon, conservé au musée de Saint-Germain, montre très-nettement une forte arête médiane flanquée de trois fins filets de chaque côté, qui rappellent l'ornementation de l'épée de bronze du tumulus de Vaudrevanges. 3° Un troisième tronçon qui se réduit presqu'à la soie a été découvert par MM. l'abbé Cerès et de Mortillet dans un monument mixte, *tumulus-dolmen* de la commune de Salles-la-Source (Aveyron), où M. de Mortillet a très-distinctement reconnu une sépulture de l'âge de la pierre polie. Une sorte de coupe en feuille de bronze, de forme et de fabrication primitive, jointe à cette poignée d'*épée de fer* plate et à rivets de bronze, fait rentrer cette découverte dans la même catégorie que les précédentes. 4° Un tumulus de Cormoz (Ain) nous donne un onzième exemplaire de cette intéressante épée gauloise. L'arme est trop altérée pour pouvoir être mesurée et le fer trop boursouflé pour que l'on puisse affirmer, ce qui paraît cependant probable, que les nervures particulières à ce

type s'y retrouvent, mais la soie plate et à rivets (de fer) est très-reconnaissable [1]. Ajoutons encore à cette série : 5° L'épée du Champ des Fertisses, commune de Sainte-Solange (Cher), que la famille La Chaussée de Bourges conserve comme un souvenir pieux d'un fils enlevé prématurément à la science [2]. Nous attendons un dessin coté de cette épée, qui nous a été promis. 6° L'épée du tumulus de Rixheim, fouillé par M. de Ring et reproduite pl. VIII, f. 12 du deuxième cahier de ses *tombes celtiques*. 7° et 8° Enfin deux épées [3] décrites par MM. Dujardin et Cravet dans leur note sur le *cimetière gallo-germain de Louette Saint-Pierre et de Gedinne* (Belgique). A côté de ces deux dernières épées gisaient des rasoirs en bronze, comme à côté de nos épées du Châtillonnais.

Voici donc *quinze exemplaires* bien constatés en Gaule d'une *épée de fer*, à soie plate et à rivets, dont la lame atteignant, dans toutes celles qu'il a été donné de mesurer, 1 mètre, soie comprise, est ornée d'élégantes nervures à l'imitation d'un des groupes les plus gracieux des épées de bronze. Il n'est pas inutile de faire remarquer que sur les quinze épées de même type connues jusqu'ici, neuf, comme nous l'avons dit, proviennent des tumulus de la Côte-d'Or. Ce nombre, quoique restreint, paraîtra significatif, si l'on se rappelle que l'attention des archéologues a été tout récemment dirigée de ce côté et que, de plus, ces épées se présentent, presque toujours, dans un état de détérioration tel qu'il faut, pour ne pas jeter au rebut ces informes débris, être bien prévenu d'avance de leur importance.

La Gaule transalpine, notre Gaule, est-elle la seule con-

---

[1] Voir cette épée au Musée de Saint-Germain, salle gauloise.
[2] Société des Antiquaires du Centre, t. III, pag. 8 et 9, et pl. n° 1. M. Buhot de Kersers nous a, depuis, communiqué un dessin très-exact de cette épée. Ce dessin a été déposé au musée de Saint-Germain.
[3] Ces épées, aujourd'hui fort altérées, sont au Musée de Namur.

trée où ces épées se soient rencontrées, et, si elles se rencontrent ailleurs, se rencontrent-elles dans des conditions analogues à celles que nous avons constatées? Vous m'avez certainement déjà posé cette question au fond de vos esprits : je dois répondre.

Non, la Gaule n'est pas le seul pays où ce type d'épée se soit rencontré. Bien qu'aucune enquête sérieuse n'ait été encore ouverte à ce sujet hors de France, nous en pouvons signaler plusieurs dont la provenance est loin d'être insignifiante. Le musée de Saint-Germain possède, depuis sa fondation, le moulage d'une magnifique épée de fer, avec poignée en ivoire incrustée d'ambre, dont l'original appartient au musée de Vienne (Autriche). Cette épée, dont nous mettons sous vos yeux un dessin à demi-grandeur [1], reproduirait trait pour trait l'épée du *bois de la Pérousse*, si elle n'était un peu plus longue. L'épée du bois de la Pérousse mesure 1 mètre, soie comprise ; poignée comprise, elle pouvait mesurer 1$^m$,10. L'épée du *Salzberg*, près Hallstatt, mesure avec sa poignée 1$^m$,16. Saint-Germain possède également le moulage de deux tronçons de même fabrication et de même provenance : *Salzberg près Hallstatt*. Nous trouvons dans l'album manuscrit de Ramsauer, l'habile directeur de ces merveilleuses fouilles, sept autres épées de fer de même type plus ou moins complètes. Nous avons lieu de croire que bon nombre de débris de lames semblables ont été abandonnés par les fouilleurs comme insignifiants : en tout cas, l'existence de ces dix épées recueillies dans dix tombes distinctes d'un même cimetière au Salzberg est certaine. Nous verrons bientôt que le caractère de ces tombes est des plus remarquables et présente de nombreuses analogies avec nos sépultures de la Côte-d'Or [2].

---

[1] Ce dessin a été déposé au musée de Saint-Germain.
[2] Voir plus loin, p. 313, les détails que nous donnons sur la tombe de Hallstatt, n° 299.

A ces dix épées sorties du territoire des *Taurisci-Norici* de Strabon, *Noricum* des Romains (car telle serait bien la position de Hallstatt sur une carte antique), il nous faut ajouter deux épées de provenance relativement voisine trouvées en Bavière, sur les limites du Noricum et de la Vindélicie, et déposées aujourd'hui au musée de Landshut. Le docteur Lindenschmit, qui les signale dans le premier fascicule du tome II de son grand ouvrage (*Alterhümer*, etc.), les décrit ainsi, pl. V, n^os 6 et 7 : « N° 6, lame de fer avec rivets de bronze pour la poignée, trouvée près de Atzelburg, non loin de *Straubing*. N° 7, lame de fer semblable avec saillie de la soie pour recevoir un pommeau : des *environs de Straubing*. » Le docteur Lindenschmit ajoute : Beaucoup d'épées du genre des n^os 6 et 7 sont conservées dans les collections de l'Allemagne du sud.

Je n'ai pas besoin, Messieurs, d'entrer dans plus de détails : vous avez déjà fait, avec moi, deux réflexions bien simples et bien naturelles : *La première*, c'est que en Norique, chez les *Taurisci*, et même en Vendélicie, nous sommes, vu l'époque à laquelle nous reporte le cimetière du *Salzberg* (classé par tous les archéologues au iv^e ou v^e siècle avant notre ère), en plein territoire gaulois. La seconde, c'est que, au témoignage de Pline[1], le fer du *Norique* était le meilleur de tout l'empire romain. Nous aurons, dans la suite, occasion de rappeler ces deux observations.

Il nous reste encore, avant de passer à l'examen du rasoir trouvé avec l'épée du *Monceau-Laurent*, une remarque

---

[1] Cfr. Pline. *Hist. Nat.*, l. XXXIV, c. 41. « Ex omnibus autem generibus palma *Serico* ferro est. *Seres* hoc cum vestibus suis pellibusque mittunt : Secunda *Parthico* : neque alia genera ferri ex mera acie temperantur. Cœteris enim admiscetur mollior complexus. In nostro orbe aliubi vena bonitatem hanc præstat ut in *Noricis*. » Ainsi, suivant Pline, les centres de fabrication ou d'extraction du meilleur fer ont été dans l'antiquité : 1° l'Himalaya, 2° le Caucase, 3° les Alpes Noriques. C'est là un texte que nous ne devons pas perdre de vue.

à faire. Nous avons vu que des trois grands groupes d'épées dont nous avons parlé en commençant, le premier était le groupe des *épées de bronze;* les deux autres consistant en *épées de fer.* Il est, je crois, inutile d'insister sur le fait universellement admis que l'épée de bronze est, en Europe comme en Asie mineure et en Grèce, l'épée primitive. L'archéologie et l'histoire sont d'accord sur ce point [1]. Mais ce qui n'est pas sans intérêt, c'est le fait mis hors de doute par les fouilles du *Salzberg*, de *Straubing*, de *Gedinne* et de *Cormoz*, à savoir que le type d'*épées de fer* que nous venons de retrouver aussi bien dans le *Châtillonnais* qu'au *Salzberg* et à *Atzelburg* est copié sur un type presque identique, qui paraît, dans le sud de l'Allemagne comme en Gaule, représenter la dernière forme de l'épée de bronze. La fig. 59 en est une démonstration suffisante. Cette épée de bronze trouvée au Salzberg avec du fer, dans une sépulture voisine de celle d'où était sortie la belle épée décrite plus haut, a en effet exactement la même forme que cette dernière. Elle est seulement plus petite (0$^m$,75 au lieu de 1$^m$,12). Les objets que renfermaient les deux tombes étaient d'ailleurs presque identiques [2]. L'*épée de bronze* à large soie, à crans et nervures longitudinales n'était donc pas encore abandonnée à l'époque où la grande épée de fer commença à être en usage : et si cette juxtaposition des deux armes de fer et de bronze dans les tombes du *Salzberg*

Fig. 59. *Épée de bronze d'Halstatt (Autriche).*

---

[1] Hésiode, *Opera et dies*, V, 149. — Pausanias, *Laconica*, c. III, etc.
[2] Voir l'Album de Ramsauer déposé au musée de Saint-Germain.

ne semblait pas une démonstration assez concluante, nous vous dirions que le même fait s'est reproduit non-seulement dans les tumulus de Cormoz, mais dans ceux de Gédinne, en Belgique. Ajoutons, pour surcroît de preuves, que le docteur Lindenschmit, après avoir parlé, comme nous l'avons dit, des *épées de fer* du musée de Landshut, termine sa notice par ces mots : « Une lame semblable, *mais de bronze*, a été trouvée à Vils, près Landshut. » Une autre épée, du même type, également de bronze, a figuré à l'exposition universelle de 1867 : elle provenait du tumulus de Baresia fouillé par notre confrère M. Le Mire[1]. Un tumulus du Lot, enfin, presque identique à celui de Baresia, recouvrait la même arme en même temps qu'un *rasoir de bronze*[2]. Nous saisissons donc pour ainsi dire sur le fait la transition du bronze au fer quant aux armes offensives, et nous avons là un argument qui s'ajoute à beaucoup d'autres, qu'il nous est impossible de développer en ce moment pour considérer l'épée du *Monceau-Laurent*, du *Bois de la Pérousse* et du *Salzberg* comme l'épée qui, chez les Gaulois, y compris les Gaulois du Danube, a succédé immédiatement à l'antique épée de bronze que nous ont décrite Hésiode et Homère. Une *épée de fer* récemment trouvée à Mœringen, dans le lac de Bienne, à côté d'une épée de bronze sur laquelle cette épée de fer a été pour ainsi dire calquée, achève de démontrer comment la transformation des armes s'est opérée en Gaule et confirme les conjectures précédentes[3] (fig. 60 et 61).

Le *troisième groupe*, les épées des cimetières de la

---

[1] Livret de l'exposition universelle de 1867. *Histoire du travail*, p. 42, n° 402. Le moulage de cette épée existe au Musée de Saint-Germain.

[2] Voir Delpon. *Statistique du Lot*, t. I<sup>er</sup>, p. 395. Cette épée est aujourd'hui, déposée au Musée de Saint-Germain, ainsi que l'élégant rasoir qui faisait partie de la découverte.

[3] Voir au Musée de Saint-Germain le moulage de ces épées, que nous devons à la générosité du D<sup>r</sup> Gross de Neuveville (Suisse).

Marne[1], de la plaine des Laumes, sous Alise, et de la Tène (en Suisse), nous offrent la transformation du glaive aux derniers temps de l'indépendance gauloise, sous la pression d'événements qu'il ne nous sera peut-être pas impossible d'indiquer ultérieurement.

Fig. 61. Station de Mœringen (Suisse). Lame en fer; poignée en bronze.

## LE RASOIR.

L'objet de caractère gaulois, ou passant pour tel, le plus remarquable après la grande *épée de fer* parmi les objets découverts dans nos quatre tumulus est, comme nous l'avons dit, *le rasoir*. C'est bien, en effet, selon toute vraisemblance, ainsi qu'a essayé de le démontrer M. Gozzadini, un vrai rasoir que cet instrument en demi-lune tranchant à l'extérieur que nous figurons ici (fig. 62).

Le *rasoir* n'est pas précisément rare en Gaule, mais il y est très-inégalement réparti. M. de Ring, dans ses fouilles de tumulus

---

[1] Voir plus loin l'article : *Découverte d'objets gaulois en Italie*, où est figurée une de ces épées. On reconnaîtra facilement qu'elles forment un type à part.

en Alsace, n'en a pas rencontré un seul. Les cimetières gaulois du département de la Marne, qui ont livré avec cent et quelques épées de fer d'un type spécial plus de 150 torques et de 400 bracelets, ne recélaient pas une seule de ces minces et fines lames de bronze qu'il est impossible de voir dans une collection sans qu'elles attirent l'attention par leur élégance et leur bizarrerie. Cependant près de six cents tombes ont été fouillées dans la Marne. Dans la Côte-d'Or, au contraire, sur neuf tumulus renfermant à côté du squelette *la grande épée en fer et à soie plate*, neuf, c'est-à-dire la totalité de ces tumulus, *le Monceau-Laurent, la Vie de Bagneux, le Monceau-Milon, le Bois de Langres, la Pérousse, Creancey, Meloisey* et les deux tumulus de *Cosne*, contenaient le rasoir. N'est-ce pas là une coïnci-

Fig. 62. *Magny-Lambert*.

dence remarquable, et qui semble nous avertir que le rasoir était comme le complément de l'attirail funéraire de cette aristocratie guerrière dont Diodore nous décrit les longues moustaches, signe de noblesse pour quelques-uns, ajoute-t-il, qui se contentaient de raser le reste du visage. « Τὰ δὲ γένεια τινὲς μὲν ξυρῶνται τινὲς δὲ μετρίως ὑποτρέφουσιν· οἱ δὲ εὐγενεῖς τὰς μὲν παρείας ἀπολειαίνουσι, τὰς δ'ὑπήνας ἀνειμένας ἐῶσιν, ὥστε τὰ στόματα αὐτῶν ἐπικαλύπτεσθαι. » (Diod., V, xxviii).

A ces neuf instruments trouvés avec les épées de fer, nous devons ajouter comme ayant été recueillis dans la même contrée un dixième et un onzième rasoir, l'un dé-

couvert à Genay, près Semur, dans le tumulus fouillé par M. Albert Bruzard (ce rasoir est déposé au musée de Semur), l'autre trouvé par M. de Saulcy dans le tumulus n° 2 du bois de la Pérousse, et offert par lui au musée de Saint-Germain. Ce dernier rasoir se distingue des précédents en ce qu'il est de fer. Voilà donc une *première série* de rasoirs, gaulois, au moins par leur provenance, dont le gisement est parfaitement caractérisé. Ils sont associés à la grande épée de fer dans des tumulus à noyau de pierres, recouvrant des corps inhumés et non incinérés. Cette série n'est d'ailleurs pas limitée à la Côte-d'Or. Nous connaissons, sans sortir de l'ancienne Gaule, *cinq* autres rasoirs de provenance analogue, *trois* recueillis pendant les fouilles de MM. Desjardins et Cravet dans les tumulus de Gedinne et Louette-Saint-Pierre (Belgique), avec deux épées de fer, et une épée de bronze de la forme des épées de fer; un *quatrième* découvert dans un tumulus du Lot avec épée de bronze également, mais toujours de même forme que les précédentes, à soie plate, avec rivets et à crans prononcés à la naissance de la lame ; un *cinquième* enfin, sortie de l'une des tombelles d'Anet près le lac Morat.

Ces *seize* rasoirs, comme il est facile de s'en convaincre en jetant les yeux sur les planches que nous mettons sous vos yeux affectent deux formes bien caractérisées dont ils ne s'écartent pas [1].

Une *seconde série*, plus nombreuse, est formée des rasoirs ou instruments analogues [2] provenant des diverses stations lacustres de la Suisse et de la Savoie, stations appartenant, pour nous renfermer dans la classification généralement adoptée, les unes à *l'âge du bronze*, les autres *au premier âge du fer*, et considérées jusqu'ici, mais peut-être à tort, comme bien antérieures à l'ère gauloise. Disons

---

[1] Voir cette planche au musée de Saint-Germain.
[2] Voir au musée de Saint-Germain les principaux types de ces rasoirs.

seulement que si les plus récentes de ces stations nous paraissent à peu près contemporaines de nos tumulus, les autres sont certainement plus anciennes. Cette *seconde série* se monte d'après nos listes qui sont loin d'être complètes, à cinquante et un ; ce qui constitue pour la Gaule, en deux séries distinctes, un ensemble de *soixante-sept* rasoirs, de provenance connue et nettement caractérisée.

A ces *soixante-sept* rasoirs nous pouvons en ajouter deux autres que les circonstances de leur découverte ne permettent pas de séparer des premiers, à savoir le rasoir de la découverte de Larnaud (Jura) et celui de Bellevue, près Genève, tous deux associés à des épées de bronze, du type de Hallstatt. Soit *soixante-neuf*[1].

Nous devons mentionner, en outre, *dix* autres rasoirs, dont huit au moins, ont été certainement trouvés en Gaule, mais dans des conditions qui ne nous sont pas connues, ou sont déterminées d'une manière insuffisante[2], et deux sont de provenance encore plus incertaine, quoique faisant partie de collections françaises. En tout SOIXANTE-DIX-NEUF.

Cette liste s'augmentera sans doute, rapidement, dès que l'on sentira de quelle importance il est de la compléter[3].

De tous ces rasoirs, un seulement est de fer. Les soixante-neuf de provenance connue remontent tous au

---

[1] Voir la reproduction de ces rasoirs, moulages ou dessins, au Musée de Saint-Germain.

[2] Voici la liste de ces rasoirs. 1. Coll. Boucher de Perthes : *Lit de la Somme* [au musée de Saint-Germain]. 2, 3, 4. Coll. de Mᵉ Febvre de Mâcon, sans provenances précises [au Musée de Saint-Germain]. 5. Musée de Rouen : *Lit de la Seine* [moulage au Musée de Saint-Germain]. 6. Coll. Forgeais : *Lit de la Seine* [dessin de M. L. Leguay]. 7. Musée de Strasbourg, sans provenance précise [dessin de M. A. Bertrand]. 8. Musée d'Epinal : *Grand* (Vosges) [dessin de M. Cournault]. 9. Coll. Gréau de Troyes, provenance incertaine [moulage au Musée de Saint-Germain]. 10. Musée de Colmar, sans provenance précise [dessin de M. Stœpfel].

[3] Aucun nouveau rasoir ne nous a été signalé comme découvert sur le territoire de l'ancienne Gaule, depuis la publication de ce travail dans les Mémoires de la Société des Antiquaires. 15 avril 1876.

moins à l'époque dite : *le premier âge du fer*, de l'aveu unanime des archéologues qui ont eu occasion de s'occuper de chacun de ces instruments, isolément, lors de leur découverte.

Nous avons donc affaire à un instrument d'usage très-ancien sur notre sol et fort répandu, suivant toute apparence, des embouchures du Rhin aux sources du Rhône dans une zone qui, d'après les renseignements recueillis jusqu'ici, ne s'avance guère à l'ouest plus loin que Beaune et Dijon. Comme avec les épées, nous continuons à nous sentir dans une Gaule très-antique et bien antérieure à la conquête romaine. L'usage de se raser paraît avoir existé chez nos pères dès les premiers temps de l'introduction des métaux en Occident, mais avoir été plus répandu dans l'est que dans l'ouest du pays. Nous savons par Diodore, comme nous l'avons rappelé plus haut, qu'aux derniers siècles de leur indépendance, raser sa barbe d'une certaine façon était encore aux yeux de certains Gaulois un signe de noblesse. En tout cas, il n'est pas douteux qu'à l'époque où ont été élevés nos tumulus de *Magny-Lambert*, c'était parmi les guerriers de la tribu qui habitait ces contrées une mode générale, suivie même par ceux qui ne portaient pas les armes.

Fidèles à notre méthode, tournons maintenant les yeux vers les pays limitrophes de la Gaule. Où allons-nous retrouver nos rasoirs? Est-ce en Norique ou en Vendélicie, comme cela nous est arrivé pour les épées à soie plate et à pointe obtuse? Avons-nous affaire ici à un ustensile que toute population gauloise, à quelque contrée, à quelque peuplade qu'elle appartînt, portait nécessairement avec elle? Aucunement. Ni en Norique, ni en Vendélicie ne se sont trouvés, à notre connaissance, de rasoirs ou, au moins, de rasoirs de bronze analogues aux nôtres ; car il est bien difficile de rien affirmer quant aux rasoirs de fer si facilement

anéantis par l'oxyde. Il nous est permis, toutefois, de considérer comme très-probable que le cimetière de Hallstatt, si riche et si bien étudié par MM. Ramsauer et de Sacken, n'en recélait pas. Ceux que l'on a signalés ailleurs en Allemagne sont, comme nous le verrons tout à l'heure, très-rares et très-disséminés.

C'est vers le sud qu'il faut, cette fois, tout d'abord nous diriger. Passons les Alpes et entrons dans la Cisalpine. Non loin de Bologne existe un cimetière antique célèbre, exploré par M. le sénateur comte Gozzadini. C'est le cimetière de *Villanova*, que la présence de nombreux lingots d'*Æs rude*, le caractère des poteries et bien d'autres considérations ont fait classer au nombre des cimetières primitifs de la haute Italie. Ce cimetière est même généralement regardé comme d'une date antérieure à celle du cimetière de Hallstatt, quoiqu'appartenant comme ce dernier à ce que l'on est convenu d'appeler le premier âge du fer. M. le comte Gozzadini estime, pour sa part, qu'il appartient au moins au VII<sup>e</sup> ou VIII<sup>e</sup> siècle avant notre ère, et doit être contemporain de la fondation de Rome. — On pourrait, sans être bien hardi, le faire remonter plus haut encore[1]. Or, Villanova ne nous a pas livré moins de *douze rasoirs*. Écoutons à ce sujet M. Gozzadini lui-même. « Parmi les *cultri* en bronze les plus extraordinaires et qui peuvent être rangés au nombre des objets caractéristiques de cette époque sur notre territoire (la Cisalpine), sont douze croissants très-minces, tranchants seulement dans la partie convexe avec rebords à la partie concave et un tout petit manche, qui, par leur finesse et leur peu d'épaisseur, ne nous semblent pouvoir être autre chose que des instruments pour raser, la *novacula* des Romains, le Ξυρός des Grecs. » Ces instruments, analogues à ceux de Magny-Lambert et des contrées voisines, ont, il est

---

[1] M. le comte Conestabile, au Congrès de Bologne, inclinait à faire remonter le cimetière de Villanova au X<sup>e</sup> siècle avant notre ère.

vrai, une forme spéciale (fig. 63) très-rare de ce côté-ci des Alpes, mais il n'en est pas de même de quatre rasoirs découverts dans les terramares du Parmesan et conservés au musée de Parme. L'âge auquel remontent certainement ces terramares, qui nous reporte à une date probablement antérieure à celle du cimetière de *Villanova*, prête à ces rasoirs un intérêt tout particulier. Ajoutons que le musée de Reggio en possède quatre autres de provenance analogue; qu'en dehors de ceux de Villanova, cinq sont signalés dans le Bolonais, trois au moins sur le territoire d'Este; six au musée de Florence, deux à Pérouse et deux à Chiusi; que le musée de Saint-Germain conserve un de ces instruments classé comme de la haute Italie (ancienne collection du Louvre), celui de Vienne (Autriche) deux recueillis dans la station lacustre de Peschiera, et qu'enfin M. de Mortillet en avait acheté, il y a quelques années, un tout semblable à Modène. Ce dernier est maintenant au Peabody Museum, en Amérique[1].

Fig. 63. *Rasoir de Chiusi.*

---

[1] M. le comte Gozzadini, à qui nous avons soumis cette statistique a eu la bonté de la compléter d'après ses notes personnelles qui nous permettent d'ajouter à notre texte six nouveaux rasoirs : un au musée de Ravenne, un à Chiusi, deux de *Ronzano*, près Bologne (Coll. Gozzadini), et deux enfin, dont M. le comte a bien voulu faire don au musée de Saint-Germain, provenant le premier de Chiusi, le second de Florence. Ne nous lassons pas de répéter que de ces *quarante-six rasoirs* italiens, tous ceux dont on connaît la provenance précise, nous voulons dire ceux qui sortent de découvertes bien caractérisées comme *Villanova, Ronzano, les terramares* de Parme et de Reggio et la sta-

Voici donc plus de quarante rasoirs italiens d'une date qui, pour tous ceux dont la provenance est connue, dépasse de beaucoup tout renseignement historique sur la Gaule. D'autres sans doute ont été découverts dont nous n'avons pas eu connaissance. Nous devons toutefois constater que le cimetière de Marzabotto, voisin de Bologne, comme Villanova, mais plus récent que ce dernier et d'un caractère étrusque à peu près incontestable, n'en a point fourni, quoique les objets recueillis par le comte Aria dans les fouilles qu'il y a fait pratiquer, d'après les conseils de M. Gozzadini, se montent à un nombre très-considérable et soient de la nature la plus variée. On n'en a pas trouvé davantage dans les fouilles que M. l'ingénieur Zannoni a pratiquées avec tant de succès à *la Certosa* (Chartreuse) de Bologne, autre cimetière à peu près contemporain de celui de Marzabotto[1]. Tout cela est utile à noter.

Notons, pour l'Italie supérieure seulement, *quarante-deux rasoirs* connus.

Si, abandonnant la Cisalpine proprement dite, nous nous dirigeons vers la Rhétie par la vallée de l'Adige, nous retrouvons des rasoirs : 1° à Vadena, près Trente, au nombre de *trois* (deux dans la collection de M. le comte de Thun,

---

*tion lacustre* de Peschiera, appartiennent à une série de cimetières ou groupe d'habitations remontant dans le nord de l'Italie au-delà de la période étrusque proprement dite, tandis que dans les cimetières plus rapprochés de nous, *Marzabotto* et la *Certosa*, où les tombes ont été fouillées par centaines, pas un seul rasoir n'a été découvert jusqu'ici. Nous n'en connaissons pas, non plus, provenant d'hypogées étrusques. Ceux du musée civique de Bologne, du musée étrusque de Florence, ceux de Chiusi sont tous également sans provenance précise. Nous appelons sur ce point le contrôle de nos confrères italiens.

[1] *Di un antico necropoli a Marzabotto nel Bolognese*. Bologna, 1865. — *Di ulteriori scoperte nell' antica necropoli a Marzabotto nel Bolognese*. Bologna, 1870, publié par le comte Giovanni Gozzadini. Cfr. *Rapport sur la nécropole étrusque de Marzabotto et sur les découvertes de la Certosa de Bologne*, par J. Conestabile, dans *Congrès international de Bologne*, p. 242; Bologne 1873; — et *Sugli scavi della Certosa*, relatione dell' ingegnere architetto capo Antonio Zannoni; Bologna, 1871.

au château de Thun, *un* au couvent de Gries, près Botzen)¹ ;
2° deux au musée de Trente, provenant des environs de la
ville, sans désignation précise². Enfin, après avoir passé le
Brenner et pénétré dans la vallée de l'Inn, *un* à Insbruch
(au Musée) faisant partie des remarquables objets sortis des
tombes à incinération de caractère tout à fait antique de
Matrai³. Soit six, dont quatre de provenance connue et de
source très-ancienne le long de cette vieille voie de communication de la vallée du Danube en Italie, voie dont l'usage
paraît remonter aux temps les plus reculés.

Nous ne pénétrerons pas plus avant en Allemagne pour
deux raisons : 1° parce que les renseignements que nous
avons sur les découvertes de rasoirs dans cette contrée nous
paraissent tout à fait insuffisants⁴ ; 2° parce que le caractère de rasoirs est refusé à ces instruments pour l'Allemagne du Nord, au moins, par un homme d'une grande
compétence, le docteur Lisch, qui d'ailleurs affirme que
tous les rasoirs qu'il connaît appartiennent dans cette contrée à des tumulus de l'âge de bronze.

Sachons donc avoir de la patience, vertu bien nécessaire
en archéologie, et contentons-nous de constater qu'en Italie, y compris le Tyrol, comme en Gaule, nous ne trouvons
le rasoir qu'aux époques les plus reculées et dans des con-

---

[1] Renseignements de M. Pellegrino Strobel, de Parme, qui nous a donné un dessin de ce dernier rasoir. Ceux du comte de Thun ont été publiés par M. le comte Conestabile dans les *Annales de correspondance archéologique* de Rome, année 1856.

[2] Communication de M. le Dr Ambrosi, bibliothécaire de la ville de Trente.

[3] *Le antichita Rezio-etrusche scoperte presso Matrai* nel maggio 1845. memoria del conte Benedetto Giovanelli ; découverte des plus importantes pour l'histoire des temps primitifs de la haute Italie.

[4] Cfr. Dr L. Lindenschmit dans *Allerthumer*, etc., qui en signale : 1° t. I, 8ᵉ liv. pl. IV, f. 14, un au musée de Landshut, provenant de Griesbach ; T. II, 8ᵉ liv., pl. II, f. 18, un second provenant de Bürkle (Wurtemberg), dans la collection du comte de Wurtemberg ; même livraison, pl. IV, fig. 7 et 9, un troisième et un quatrième provenant d'Amberg (Bavière) au musée de Munich ; mais qui ne nous dit pas dans quelles circonstances ces rasoirs ont été trouvés.

ditions qui nous placent au début de l'âge du fer, et nous font toucher, pour ainsi dire, l'âge du bronze [1].

En somme, l'étude géographique, qu'on nous permette cette expression, de l'épée et du rasoir du *Monceau-Laurent* nous a conduit en dehors de la Gaule, d'un côté dans la vallée du Danube et particulièrement dans l'ancien Norique, de l'autre dans le Bolonais, le Parmesan et la Rhétie, c'est-à-dire dans la Cisalpine; deux contrées éminemment gauloises aux époques anté-romaines, avec des points de rapprochement moins certains, toutefois, au nord du côté du Meklembourg et du Hanovre, reliés à la vallée du Danube et à la Cisalpine par des points isolés le long du Rhin. Nous avons reconnu de plus que les cimetières d'où sortaient ces armes et ces instruments dataient, suivant l'appréciation des savants les plus compétents, d'une époque qui, pour Villanova et les terramares, paraît antérieure au VIIe siècle avant notre ère et au IVe ou V[e] pour Hallstatt [2].

Ces premiers résultats d'une étude de pure statistique et géographie archéologique comparative, en dehors de toute théorie préconçue, ne vous paraîtront pas, je l'espère, sans importance. Continuons.

---

[1] Voir plus haut, p. 236, la lettre de M. Conestabile, sur le caractère *antico-italique* de ces instruments.

[2] Nous donnons ici les chiffres les plus modérés, ceux qui ont été adoptés par les archéologues les moins hardis; mais nous ne serions assurément démenti ni par M. le comte Gozzadini, ni par M. le comte Conestabile, ni par MM. Pigorini et Chierici, c'est-à-dire par ceux qui connaissent le mieux ces questions, encore moins par M. Desor, si nous parlions pour Villanova, les terramares du Reggianais et du Parmesan, les cimetières de Vadena et de Matrai, non pas du VIIe ou VIIIe, mais du XIe ou XIIe siècle avant notre ère, et du Ve ou VIe pour Hallstatt. M. le comte Conestabile, en particulier, a bien voulu nous dire qu'il considérait, ainsi que nous, comme prouvé aujourd'hui que les Etrusques, à l'époque de leur grand développement, avaient déjà l'épée et le poignard de fer. Or le fer est très-abondant à Golasecca, cimetière incontestablement antérieur à l'ère étrusque dans l'Italie du Nord. C'est donc par pur scrupule que nous maintenons les dates généralement adoptées, mais selon nous trop rapprochées de notre ère de deux ou trois siècles. Il faut donner le temps aux esprits trop imbus de l'éducation classique de s'habituer à ces dates reculées.

*Les bracelets et les anneaux de bronze simples; les bracelets de lignite; l'aiguille et l'épingle de bronze; la céramique brune* [1].

Nous dirons très-peu de chose des anneaux et bracelets en bronze de nos tumulus. Le caractère banal de ces objets, si je puis m'exprimer ainsi, leur abondance dans les cimetières gaulois de toutes les catégories ne les rend point propres à servir de jalons dans une étude d'archéologie chronologique et comparée. Les *bracelets de lignite* ont un caractère plus original. Mais ils semblent n'avoir jamais dépassé les limites de l'ancienne Gaule. Nous les trouvons en Alsace (tombes celtiques de Max de Ring, bull. Soc. des monum. de l'Alsace, 1858, p. 256); dans les Vosges (fouilles de M. de Saulcy au musée de Saint-Germain); en Suisse (tombes de Payerne, tombelles d'Anet, tumulus de Vauroux, de Grauhols et des Favargettes); dans le pays de Bâle (tumulus de la forêt du Hardt fouillés par Wilhem Vischer); enfin dans les tombelles d'Alaise (musée de Besançon). Mais nous n'en connaissons ni au-delà du Rhin, ni au-delà des Alpes. « *Ces bracelets, dit M. Desor, paraissent jusqu'ici être propres à l'ancienne Gaule*[2]. » Nous n'avons donc point à leur chercher d'analogues à l'étranger. Nous pourrions nous arrêter plus longtemps sur l'aiguille et l'épingle de bronze. Mais aucune statistique de ces deux objets n'a encore été essayée, et nous n'avons pas en main les éléments nécessaires pour l'entreprendre. Toutefois, il est une fort judicieuse observation de M. Desor, à propos de l'épingle du tumulus des Favargettes, que nous ne pouvons passer sous silence, parce que cette épingle est presque identique à la

---

[1] Voir nos planches VII et VIII.
[2] Desor. *Tumulus des Favargettes*, p. 8.

nôtre, et que M. Desor est un de ceux qui connaissent le mieux l'âge du bronze. « Les épingles des Favargettes, dit-il, sont d'un type bien différent de celui de nos palafittes (du pur âge du bronze); elles ressemblent à s'y méprendre à celles que l'on est convenu de rapporter au premier âge du fer, » c'est-à-dire à l'époque de *Villanova* et de *Hallstatt*.

Nous nous retrouvons donc encore de ce côté, pour ainsi dire, dans ce même monde archéologique où nous avait conduit l'étude de l'épée et du rasoir. Il y a entre tous ces objets une intime connexion. La poterie mériterait plus encore de nous retenir, si nous avions été assez heureux pour retirer de nos tumulus autre chose que des débris dont il a été impossible, même à l'aide de nombreuses restaurations, de former un vase entier. Il faut donc attendre que de nouvelles fouilles nous aient plus favorisé. Les fragments connus ne sauraient, toutefois, être complétement négligés. Il n'est pas besoin, en effet, d'un œil bien exercé pour y reconnaître la même pâte, la même couleur brune, les mêmes dessins : *fausses grecques et chevrons*, que présentent non-seulement un nombre très-considérable de vases provenant tant des tumulus d'Alsace et des Vosges que des cimetières de la Marne et de l'Aisne, mais encore toute une série de vases de la station de Golasecca, près Sesto-Calende, dans la haute Italie. Quelques vases, mais bien rares, des cimetières de Hallstatt peuvent aussi en être rapprochés. Nous n'avons trouvé rien de semblable dans les pays scandinaves ni en Angleterre; mais le Hanovre et le Meklembourg en ont produit quelques-uns. Il y aura donc là bientôt une très-intéressante étude à poursuivre. Il s'agit évidemment d'une poterie éminemment gauloise avec des points de contact du côté des Étrusques et peut-être aussi du côté de la presqu'île cimbrique [1]. On sait d'ailleurs que le cimetière

---

[1] Voir la note que nous avons publiée dans la *Revue archéologique*, sous le titre de *Tumulus de la Tauride*, numéro de mars 1873.

de Golasecca est classé sans contestation dans la même série que certaines stations des terramares et que le cimetière de Villanova. Nous sommes donc toujours jusqu'ici renfermés dans le même cercle à la fois géographique et chronologique. Il est à espérer que de prochaines explorations que nous sommes autorisé à entreprendre nous procureront des formes plus complètes et qui se prêteront à une étude plus détaillée. Mais on peut entrevoir dès maintenant que cette étude approfondie des poteries devra nous donner des résultats analogues à ceux auxquels l'étude des objets précédents nous a conduit.

### OBJETS DE CARACTÈRE DIT ÉTRUSQUE

*Le seau de bronze.*

C'est au Congrès international de Bologne (1871) que l'on s'est, pour la première fois, sérieusement occupé de cette série de vases de bronze qui, n'étant remarquables ni par l'élégance de la forme ni par la richesse de l'ornementation, avaient jusque-là échappé à l'attention des archéologues italiens ainsi que beaucoup d'autres ustensiles de même métal trop grossiers pour figurer dans des séries composées uniquement au point de vue de l'art. Ajoutons que ces ustensiles, faits de minces et assez fragiles feuilles de métal, nous arrivent généralement dans un état de détérioration tel, que le zèle des plus intrépides en a été souvent considérablement refroidi. Mais la question posée à Bologne n'était plus une question de commerce et d'industrie. Il s'agissait de trouver le centre de fabrication des bronzes antiques de toute nature que divers pays de l'Occident et du Nord, France, Angleterre, Irlande, Danemark, Allemagne méridionale et Suisse, possèdent en aussi grande

abondance au moins que l'Italie elle-même. Les vases composés de feuilles de métal battu au marteau et rivés à l'aide de clous à tête conique ou autres, étant au nombre des plus répandus en Europe, devaient être tout d'abord un des principaux éléments de la discussion. Ce fut à propos d'un seau en bronze analogue au nôtre et trouvé dans le cimetière de la Certosa que le débat s'engagea. On ne pouvait choisir un meilleur sujet d'étude. Si, en effet, les seaux en bronze à côtes ne sont pas très-nombreux dans nos mu-

Fig. 64. *Ciste de bronze (Monceau-Laurent).*

sées, ils font partie de toute une famille de vases de fabrication analogue, dont le caractère est tellement accentué que personne n'a jamais mis en doute qu'ils appartinssent à une même influence, à une même industrie. Nos seaux en sont comme le type le plus prononcé. Une statistique exacte des vases de ce genre existant dans les diverses collections de l'Europe, accompagnée de l'indication de leurs prove-

nances respectives et d'une carte qui en rendrait sensible aux yeux la distribution relative, serait certainement le travail le plus propre à résoudre la question débattue. Malheureusement personne au congrès n'avait fait ni même préparé ce travail, et ceux qui prirent part au débat n'avaient à apporter que des observations isolées. Seul, M. le C<sup>te</sup> Conestabile crut pouvoir établir un fait précis qu'il formula ainsi : « *Les cistes déposées au musée du château de Bologne, ainsi que celles qui proviennent de Marzabotto, sont les produits d'un art local particulier à la Transpadane : on ne les rencontre pas au sud de l'Apennin* [1]. » Évidemment, M. le C<sup>te</sup> Conestabile pense que ces vases et leurs similaires ont été transportés de la Cisalpine dans les pays transalpins. M. le C<sup>te</sup> Gozzadini a adopté cette opinion dans son dernier opuscule en français sur Marzabotto. Il y décrit ainsi les seaux trouvés dans le cimetière de Bologne : « *Deux seaux en bronze d'une forme particulière à l'Etrurie circumpadane et spécialement au territoire bolonais* [2]. » Personne ne s'éleva contre cette attribution de vases composés de feuilles de bronze rivées, à l'Italie supérieure. M. le D<sup>r</sup> Lindenschmit, dans le premier fascicule de son troisième volume (*Altherthümer*, etc.), s'est même, depuis, longuement étendu sur ce sujet pour appuyer de toute l'autorité de son expérience cette conclusion des savants italiens [3]. Nous avons donc suivi l'opinion générale en classant notre seau parmi les productions de l'Étrurie supérieure. Nous examinerons plus tard jusqu'à quel point cette opinion est fondée.

Voyons maintenant, conformément à la méthode que

---

[1] *Congrès de Bologne*, p. 263 et suivantes.
[2] *Renseignements sur une ancienne nécropole à Marzabotto, près Bologne*, par le comte Jean Gozzadini, p. 13. — Bologne, 1871.
[3] Cfr. D<sup>r</sup> L. Lindenschmit.. *Die Alterthumer unserer heidnischen Vorzeit* t. II, supplément à la 3<sup>e</sup> liv., pl. V, et t. III, supplément à la 1<sup>re</sup> livraison.

nous avons suivie jusqu'ici, ce que nous donne le relevé des objets de même nature trouvés en Gaule et pays limitrophes, dont la connaissance est venue jusqu'à nous. Commençons par la Gaule.

Avant la découverte du seau du tumulus du *Monceau-Laurent*, on n'avait signalé que quatre seaux semblables en Gaule.

1. Seau trouvé à Gommeville (Côte-d'Or) et offert au musée de Saint-Germain, par M. L. Coutant[1]. 2. Seau trouvé dans le tumulus de Grauhqls, près Berne (Bonstetten, ant. Suisses, suppl., pl. XV). 3. Seau trouvé à Eygenbilsen, près Tongres, en 1871, et publié par M. Schuermans. 4. Seau trouvé près de Mayence et déposé au musée de cette ville. (Dr L. Lindenschmit dans *Alterthümer*, etc., t. II, liv. III, pl. V). 5. Seau du Monceau-Laurent.

S'il faut en croire le Dr Lindenschmit, d'autres vases semblables auraient été trouvés dans les pays rhénans, mais il n'en cite aucun d'une façon précise. Il est, toutefois, persuadé qu'ils ne doivent pas y être trop rares, malheureusement, on a jusqu'ici fait peu d'attention aux fragments de ce genre que l'on a rencontrés dans les fouilles et qui se bornent, en effet, le plus souvent à la bordure du vase, qui était la partie la plus solide, mais non celle qui donnait le plus facilement l'idée de l'objet dont il était un débris. On est fondé à croire, par exemple, qu'un vase de ce genre se trouvait dans le tumulus de Dœrth[2], près Saint-Goar, où il semble être signalé par la présence de *bordures roulées, remplies d'un métal fusible* analogue à celui que nous avons reconnu dans le premier et le dernier cercle du seau du Monceau-Laurent. Il est également probable que l'un des

---

[1] Voir au Musée de Saint-Germain ce seau qui est beaucoup plus petit et plus simple que celui du *Monceau-Laurent*.
[2] Voir l'article *Doerth* du Dictionnaire d'archéologie celtique, publié par la Commission de la topographie des Gaules.

tumulus d'Anet en contenait un autre (Bonstetten, Supplém., p. 22). C'est, du moins, ce que l'on peut inférer des expressions de M. de Bonstetten qui parle d'un *cratère* (c'est le mot par lequel il a déjà désigné le seau de Grauhols), « *d'un cratère en bronze à fond de bois faisant rebord.* » En admettant ces deux hypothèses, nous arrivons ainsi, au nombre *sept*.

Hors de Gaule, en remontant vers le nord pour redescendre ensuite au sud, nous retrouvons les mêmes vases : 1° En Hanovre, à Luttum, cercle de Verden, dans un tumulus ; à Nienburg sur le Weser, et à Panstorf, près de Lübeck (renseignements particuliers du D$^r$ Lisch). Le D$^r$ Lisch fait monter le nombre de ces seaux à cinq seulement. D'après le D$^r$ Lindenschmit on en connaîtrait sept. 2° A Hallstatt (Autriche) au nombre de six, dont l'un est la reproduction presque identique du seau du Monceau-Laurent et les autres n'en diffèrent que par des détails sans importance. Soit donc dix-huit et peut-être vingt seaux semblables ou analogues au nôtre, dans les contrées transalpines, en trois régions : la vallée du Weser, la vallée du Rhin et la vallée du Danube.

Nous n'avons, jusqu'ici, que des renseignements incomplets sur les découvertes du Hanovre. Ce qui concerne le cimetière de Hallstatt nous est, au contraire, connu dans le plus grand détail. Or voici les notes que M. Ramsauer, l'heureux explorateur du Salzberg, inscrivait sur son album au sujet de la tombe qui contenait le seau à côtes dont nous venons de parler, tombe portant le n° 299 : « *Cette tombe était sous la tombe* 295, *à trois pieds de profondeur. Le cercueil, en argile comme à l'ordinaire, renfermait les débris d'un corps brûlé. Un amoncellement de pierres ou tumulus le recouvrait. Sur les restes d'ossements, je recueillis :* 1° *une belle épée de bronze à deux tranchants, très-élégante, de quatre pieds de long ; la poignée était entourée*

*de plusieurs feuilles d'or très-minces, estampées et ornées de dessins en forme de triangle formant cercle autour d'une étoile centrale;* 2° *non loin de l'épée gisaient les fragments d'un objet d'or, inconnu, avec deux petits rivets ;* 3° *un anneau de bronze ;* 4° *quatre pièces en spirale ;* 5° *plusieurs épingles à vêtement;* 6° *deux bracelets cannelés et une bague en bronze ;* 7° *un beau seau de bronze avec anse et ornements au repoussé;* 8° *enfin, un grand chaudron de même métal dans lequel avait été placé un plat de bronze également, des débris de poterie et des ossements d'animaux.* »

L'épée de bronze de cette tombe avait exactement la forme de l'épée de fer du *Monceau-Laurent.* Voir fig. 59. Les feuilles d'or estampées, l'anneau de bronze, la fibule à enroulements, les épingles à vêtements, aussi bien que la chambre en pierres de petites dimensions artistement édifiée au-dessus du mort, tout nous montre que nous avons affaire à des mœurs funéraires tout à fait analogues à celles de Magny-Lambert. Bien que nous soyons loin d'avoir la liste exacte des seaux de ce genre pouvant exister tant en Gaule que sur la rive droite du Rhin; il est une remarque que nous pouvons faire de suite, c'est que, parmi ces seaux, presque tous ceux dont la provenance est connue sortent ou de *tumulus* ou de tombes gauloises comme celles de Hallstat; c'est que, de plus, les objets accompagnant le mort sont aussi bien dans les sépultures de Hallstatt que dans celles de Belgique, de Gaule et de Hanovre, en majeure partie des objets de style dit étrusque, mais que l'on ferait peut-être mieux d'appeler simplement oriental. Ainsi dans le tumulus de Grauhols, *tumulus à noyau de pierres de sept à huit pieds de haut* (Bonstetten), on trouva, outre des débris de roues de char placés en dehors du noyau, quatre bracelets de lignite, des fragments de poterie brune, et, près du seau de bronze, « *des grains de collier formés de deux demi-coquilles en feuille d'or,* » les uns à deux, les autres à un seul rang de triangles à six

points, avec bordure en grènetis estampés. Le collier se composait de 24 grains de grosseur différente. Deux petits pendants d'oreilles en feuille d'or complétaient cette parure, qui rappelle le petit disque d'or également estampé avec grènetis de notre tumulus de la *Combe à la Boiteuse*, et encore plus le beau collier du cimetière de Marzabotto, près Bologne[1]. Les analogies entre tous ces monuments se poursuivent donc avec des rapprochements de plus en plus significatifs. Les objets trouvés à Hallstatt avec les six seaux signalés ne sont pas moins remarquables[2] : c'est toujours le même courant industriel ; ce sont, ou peu s'en faut, les mêmes mœurs.

Mais quand bien même ces coïncidences ne nous démontreraient pas l'antiquité relative de ces vases, leur fabrication en témoignerait hautement. Tout le monde sait, en effet, que l'un des premiers progrès signalés dans l'art du travail du bronze c'est la soudure inventée, en Grèce, vers le VII° siècle avant notre ère, et qui dut se répandre rapidement en Italie et dans tous les pays en rapport avec les

---

[1] Gozzadini. *Di ulteriori scoperte nell antica necropoli a Marzabotto nel Bolognese*, pl. 16.

[2] Voir le journal des fouilles du cimetière de Hallstatt, déposé au musée de Saint-Germain, nous y lisons : Pl. XXVII, n° 1775 : Seau de bronze découvert dans la tombe n° 660, avec deux forts bracelets de bronze cannelés, des fragments d'agrafes *en spirale* et des débris de vases de terre. — Ces objets étaient placés sur un corps à moitié incinéré et recouvert de pierres. — Pl. XIII, n° 865 : Autre seau provenant de la tombe 271. Le corps à demi incinéré était renfermé dans un tronc d'arbre. Au-dessus du corps, outre le seau de bronze, étaient une coupe de bronze avec dessins très-élégants, un anneau de bronze et une pierre, probablement une amulette. — La tombe n° 766 contenait une épée de fer avec un grand chaudron de bronze battu et *à rivure*. — La tombe 262 une nouvelle épée et un nouveau chaudron ; près du chaudron, comme au Monceau-Laurent, était une coupe de même métal. — Tombe 506, sous une voûte de pierre, deux bracelets et un chaudron de bronze. — Tombe 496, armes de fer avec coupe de bronze. Toutes les épées sont semblables à celles de la Côte-d'Or. Ajoutons que dans ces tombes les fibules *à spirales* sont très-nombreuses et que l'or travaillé au repoussé n'y est pas rare. — Remarquons dans l'une des tombes un *tronc d'arbre* servant de cercueil, particularité dont on n'avait trouvé jusqu'ici d'exemple qu'en Danemark. D'autres rapprochements pourraient ainsi être faits entre Hallstatt et les pays du Nord.

Étrusques, comme le prouvent, du reste, beaucoup de bronzes italiens des plus beaux temps de l'art toscan. L'absence absolue de soudure dans la confection des vases en bronze de la catégorie que nous observons est donc significative et nous rejette, comme tout le reste de nos observations, au-delà du v° siècle avant J.-C.

Passons aux cistes ou seaux italiens.

M. le comte Gozzadini nous en donne la liste, et nous ne pouvons mieux faire que de suivre un pareil guide[1]. On trouvera dans l'intéressant mémoire qu'il a publié sur le cimetière de Marzabotto une description détaillée de chacun des vases que nous ne faisons qu'énumérer ici. « *Ces cistes*, dit M. le comte Gozzadini, *destinées, dans le principe, à d'autres usages, revêtirent sur le territoire de l'ancienne Felsina le caractère d'urnes funéraires. Sur les huit cistes sorties du territoire circumpadan, deux seulement, en effet, renfermaient des objets de toilette. Six contenaient des ossements brûlés.* »

Ces huit cistes sont, d'après M. le comte Gozzadini :

1° Une ciste découverte à Este sur la fin du siècle dernier et qui, en 1842, renfermait encore les cendres qui lui avaient été confiées. 2° Une ciste trouvée à Monteveglio sur le bord du Samoggia, non loin de Bologne, en 1817, avec anse portant deux caractères étrusques, et un couvercle orné d'arabesques pointillées de style tout toscan ; elle est conservée au musée universitaire. Cette ciste contenait des ossements brûlés et une œnochoé en terre à figures peintes. 3° Une *troisième* fut recueillie à Bagnarola sur le territoire bolonais et décrite par Cavedoni, qui la vit entre les mains de son propriétaire, le cavalier Giovanni Moreschi (Inst. arch. de Rome, 1842) ; elle était de dimension plus petite que les autres. 4° La *quatrième* provient du Modenais. Le lieu pré-

---

[1] *Di un antica necropoli à Marzabotto*, etc. Cf.

cis de la découverte est Castelvetro (année 1841). Cette ciste contenait un miroir avec figures, deux têtes humaines émaillées, un alabastron et différents objets de toilette féminine. Cavedoni la décrivit dans le Bulletin de corresp. archéol. de 1841, p. 75, et 1842, p. 67. 5° La découverte de la *cinquième ciste* ne remonte qu'à 1853. Elle fut faite à Toiano, dans le Bolonais. La marquise Bovio en a fait don au musée universitaire. L'anse porte, comme celle de la ciste de Monteveglio une lettre étrusque. 6° et 7° Deux cistes découvertes dans le cimetière de Marzabotto. La première contenait une œnochoé en terre, une espèce de bouton d'os et une fusaiole en argile noire. La seconde, une petite patère en bronze, des boucles d'oreille, en or, des perles de verre et six morceaux d'ambre jaune troués pour servir de pendeloques. Ces deux cistes étaient, d'ailleurs, des urnes cinéraires. 8° La huitième ciste enfin fut déterrée en 1869 dans le cimetière de Bologne dit *la Certosa* (la Chartreuse), cimetière regardé généralement comme à peu près contemporain du cimetière de Marzabotto. Un alabastron y était renfermé avec les cendres du mort. Plusieurs autres trouvées dans les tombes de la Certosa n'ont pu être retirées qu'en débris. M. Gozzadini ne les décrit pas.

Une neuvième ciste, d'après des renseignements nouveaux, a été trouvée à Fraore dans le Parmesan [1].

Ces cistes, malgré des différences de dimension entraînant, nécessairement, une différence dans le nombre des cercles, sont toutes, de l'avis unanime des archéologues italiens, de même nature et de même fabrique. Il est donc inutile pour le but que nous nous proposons de les décrire

---

[1] La découverte de Fraore est très-importante. Avec la ciste en bronze se trouvaient des fibules en or et en argent, de formes très-élégantes et rappelant les plus belles fibules du cimetière de Villanova, une œnochoé en bronze, mais sans bec, et des débris d'armes *en fer*. M. Pigorini nous a promis une note détaillée sur cette découverte qui appartient au musée de Parme. Nous publierons cette note dans la *Revue archéologique*.

en détail, et nous renvoyons, à cet égard, aux mémoires spéciaux qui les concernent.

Notre sentiment est que *ces vingt-quatre cistes* (elles se montent à ce nombre en comptant les débris recueillis à la

Fig. 65. *Pendeloques (Monceau-Laurent).*

Certosa)[1] ne doivent pas être les seules trouvées dans la Cisalpine. Une de ces cistes a des pendeloques identiques à celles de notre seau du Monceau-Laurent. M. le comte

---

[1] Les cistes de la Certosa sont, d'après de nouveaux renseignements bien plus complètes que nous ne le pensions d'abord, et *douze* ont pu être reconstruites. L'une d'elles a des pendeloques identiques à celles de notre seau du *Monceau-Laurent*. Une autre pendeloque analogue, sinon tout à fait semblable, fait partie de la collection Gozzadini. L'identité de fabrique de tous ces seaux est donc de toute évidence, puisque nous retrouvons à Hallstatt l'ornementation en pointillé et lozanges du *Monceau-Laurent* et les pendeloques à la *Certosa* et à *Villanova*, près Bologne. Nous devons, de plus, ajouter à a liste des Cistes à côtes italiennes : 1° une ciste trouvée près de Bellune (Haute-Italie) et publiée par le Dr Leicht ; 2° une ciste trouvée à Nocera (Italie méridionale), et signalée par Minervini dans le *Bulletin arch. Napolit.*, V (1857), p. 177 et pl. III. C'est le seul exemple de cistes semblables découvertes au sud des Appennins.

Gozzadini ne cache pas, en effet, qu'il y a très-peu de temps qu'elles ont paru dignes d'être étudiées. M. Schœne, qui en 1866 faisait la statistique des cistes étrusques alors connues et qu'il porte *soixante-neuf*, ne tenait aucun compte des seaux à côtes de la Cisalpine, dont l'art lui paraissait beaucoup trop barbare et indigne de figurer à côté des cistes de Préneste : ce qui confirme indirectement l'opinion de M. le comte Conestabile qui fait des seaux à feuilles de bronze rivées une classe à part et particulière aux contrées qu'arrose le Pô. L'opinion des savants italiens est, d'ailleurs, que les cistes de la Circumpadane ont un caractère d'antiquité incontestable. Leur présence à Marzabotto et dans le cimetière de la Chartreuse de Bologne, ainsi que la constatation dans l'une des cistes d'un vase étrusque à figures noires, achèvent de classer ces cistes italiennes, comme les seaux gaulois, à une époque qui ne saurait être plus récente que le IV$^e$ siècle avant l'ère chrétienne.

Que nous restions en Gaule ou que nous nous transportions dans les contrées voisines de la mer du Nord, dans la vallée du Danube ou dans celle du Pô, toutes nos observations convergent donc vers une même date à laquelle presque tous les archéologues ont été amenés comme nous, bien que par des voies différentes : *le IV$^e$ siècle de Rome*, l'an 350 environ avant notre ère. C'est l'époque assignée par M. Desor comme limite supérieure aux tumulus de Vauroux et des Favargettes, ainsi qu'au cimetière de Hallstatt, appartenant au premier âge du fer. L'étude des deux autres vases en bronze, la coupe et le puisoir ou simpulum ne font que confirmer cette opinion.

### LA COUPE DE BRONZE ET LE SIMPULUM OU PUISOIR.

L'examen de la coupe en bronze et du simpulum découverts avec l'épée du *Monceau-Laurent* est loin de contredire

ces conclusions. Ces deux ustensiles, en effet, sont de ceux qui se rattachent le plus étroitement par leur fabrication à nos seaux ou cistes rivés. Ils appartiennent à cette classe nombreuse de vases en bronze dont nous avons parlé plus haut et qui sont si abondants dans plusieurs des contrées transalpines. « A ces seaux ou cistes, écrit le D$^r$ Lindenschmit, se joignent d'autres vases, et même *en très-grand nombre,* qui sont composés de plusieurs pièces de feuilles de bronze et atteignent quelquefois une hauteur importante. La forme en est aussi simple qu'agréable. Les anses, la plupart du temps[1] attachées au bord, rarement au corps du vase, consistent en tiges massives rondes, rivées à leurs bouts aplatis. Les têtes des nombreux rivets rangés régulièrement sont plates ou orbiculaires. » « Ces vases, ajoute-t-il ailleurs, ont été signalés à Kreusnach et à Augsbourg, rassemblés en grande quantité et placés les uns dans les autres par ordre de taille, comme des objets de commerce. *Quelques-uns sont de petites coupes légères au gracieux profil* (Alterthumer, t. II., liv. V., n$^{os}$ 2 et 3), avec anse rivée. Elles sont très-répandues dans le Meklembourg, dans le pays central de l'Elbe et dans les pays rhénans, d'où elles vont rejoindre les coupes de Hallstatt (Alterthumer, etc., t. III, suppl. au 1$^{er}$ fasc.). » Plus de cent de ces vases ont, en effet, été trouvés dans le seul cimetière de Hallstatt. Ils sont, au contraire, si nous sommes bien renseigné, très-rares en Italie, où on les regarde d'ailleurs, comme appartenant à l'art étrusque primitif[1]. D'un autre côté, toute cette vaisselle de bronze, à en juger par les découvertes sur lesquelles nous avons quelques détails, sort de fouilles du même ordre que nos fouilles de *Magny-Lambert,* et est partout associée à des objets analogues. Un quelconque de ces objets appelle, pour ainsi dire, nécessairement les autres, et

---

[1] Conestabile, *Congrès de Bologne,* p. 244.

ce qui est peut-être encore plus frappant, c'est que dans ces mêmes sépultures où sont déposés les vases de bronze à rivure se fait remarquer l'absence des même ornements, des mêmes bijoux, des mêmes armes, communs dans d'autres cimetières. Les épées de bronze, par exemple, y sont excessivement rares ou du type le plus voisin de celui des grandes épées de fer; les torques si fréquents dans les cimetières gaulois du département de la Marne n'y apparaissent que comme exception. Les fibules y sont rares et certaines formes, très-répandues ailleurs, ne s'y montrent jamais. Par ce que l'on trouve aussi bien que par ce que l'on ne trouve pas dans ces tombes, on est donc autorisé à dire qu'elles appartiennent à une même phase du développement des pays tant transalpins que cisalpins, plusieurs siècles avant notre ère.

Fig. 66. *Coupe de Favargettes.*

Un coup d'œil jeté sur les séries qui, au musée de Saint-Germain, classé chronologiquement, précèdent et suivent celle dont nous parlons, rend cette vérité tout à fait sensible.

Nous avons donc regret de ne pouvoir nous étendre plus longuement sur cette classe de bronzes, qui fournirait à elle seule le sujet d'un long mémoire. Nous nous contenterons aujourd'hui de mettre sous vos yeux deux tasses ou coupes plus particulièrement intéressantes pour nous, en ce qu'elles se rapprochent sensiblement, par la forme, de celle du *Monceau-Laurent* et proviennent de pays qui nous touchent de près, l'une ayant été découverte en Suisse et l'autre faisant partie du mobilier funéraire de Hallstatt : la première est la tasse du tumulus des Favargettes (fig. 66)[1], la seconde est celle qui figure sous le n° 1200 de la pl. XI du grand atlas manuscrit de Ramsauer.

Fig. 67. *Anse de la coupe des Favargettes.*

Les dessins que nous vous en présentons ne peuvent vous laisser aucun doute sur la frappante analogie qui existe entre ces deux ustensiles et ceux qui proviennent de nos découvertes. Je crois donc inutile d'insister davantage ; d'ailleurs, la question des vases à rivures exige trop de développements pour être traitée incidemment : elle nécessitera un travail à part. Constatons seulement aujourd'hui que nos seaux semblent apportés en Gaule par le grand courant métallurgique, si je puis m'exprimer ainsi, qui, cinq ou six siècles avant notre ère, plus tôt peut-être, a inondé de ses produits la plus grande partie des contrées occidentales du

---

[1] Desor, *Tumulus des Favargettes*, pl. II, f. 6. Nous reproduisons ce dessin fig. 66 et 67.

monde connu des anciens. Ce ne sont point des vases étrusques.

### OBJETS DE PROVENANCE ÉTRANGÈRE MAL DÉTERMINÉE, MAIS EN TOUT CAS TRÈS-RARES EN GAULE.

Les objets qui nous restent à examiner rentrent, sans aucun effort, dans la même classification, appartiennent à une civilisation du même ordre et, selon toute vraisemblance, à la même période historique. Ce sont :

Les deux anneaux à enroulements,
La rondelle en feuille d'or repoussé,
La perle de verre [1].

*Les anneaux à enroulements.* Nous ne connaissons en Gaule que trois anneaux à enroulements qui paraissent, comme le nôtre, des anneaux de jambes. Deux de ces anneaux appartiennent au musée de Mayence. L'un a été découvert près Sarrelouis, l'autre près Blœdesheim. Le troisième est la propriété du D$^r$ L. Marchand, de Dijon. Cet anneau a, paraît-il, été trouvé dans la Saône. Le D$^r$ Lindenschmit, t. II, 1$^{er}$ liv., pl. II, fol. 1, en reproduit un quatrième déposé au musée de Wiesbaden. Nos notes, que nous n'avons malheureusement pas le loisir de compléter sur ce point, ne nous apprennent pas autre chose. Ce que nous croyons pouvoir affirmer, c'est que ces anneaux ne se sont rencontrés ni dans les tumulus de l'Alsace fouillés par M. Max. de Ring, ni dans les tombelles d'Alaise. Les six cents tombes gauloises du département de la Marne n'en contenaient pas davantage. Enfin, aucun anneau de ce genre n'était entré au musée de Saint-Germain avant celui du Moncéau-Laurent. Nous avons donc tout lieu de croire que

---

[1] Voir la représentation de ces objets *Mém. de la Société des Antiq. de France*, t. XXXIV, et nos planches VII et VIII. — Les objets sont au musée de Saint-Germain.

nous sommes là en présence d'un ornement d'origine étrangère au territoire de la Gaule proprement dite. Nous dirons la même chose du grand cercle aux extrémités enroulées, qui nous semble non un collier, mais une sorte de diadème. Mais ce n'est pas seulement l'anneau de jambe ou le diadème à appendices enroulés qui est rare en Gaule, c'est le motif d'ornementation lui-même. La spirale ne se rencontre chez nous que sur des fibules ou bracelets d'un caractère tout spécial et dont le gisement principal, si l'on peut me permettre cette expression, ou pour parler plus exactement, les gisements principaux paraissent être, ce qui peut sembler singulier et est cependant incontestable, dans les contrées danubiennes et septentrionales d'un côté, dans la vieille Étrurie de l'autre. « La spirale, dit notre éminent confrère M. Adrien de Longpérier (Congrès de Paris, 1867, p. 251), ne se voit pas sur les monuments de Phénicie. C'est peut-être le seul ornement que l'on n'y rencontre pas. Inconnu dans le sud de l'Italie, on le retrouve en Étrurie et sur les vases à bec relevé [de caractère tout étrusque] que l'on a recueillis en Gaule »[1]. M. de Longpérier aurait pu ajouter qu'il est très-fréquent dans les monuments de l'âge du bronze ou du premier âge du fer en Hanovre, en Meklembourg et particulièrement à Hallstatt, où ce genre d'ornementation se présente avec une abondance que nous ne retrouvons nulle part ailleurs[2]. Il ne s'est montré au contraire ni à Villanova ni à Marzabotto, mais il reparaît dans l'Étrurie centrale[3] et

---

[1] Voir *Congrès de Paris*, p. 251.

[2] Le musée de Vienne (Autriche) contient, provenant du cimetière de Hallstatt, plus de *trois cents* fibules de ce genre. On en a trouvé aussi un certain nombre dans les différentes vallées du Tyrol. C'était évidemment à une certaine époque un ornement d'usage très-commun dans ces contrées.

[3] On en trouve, du moins en certain nombre, dans les musées de ces contrées. Mais presque tous sont sans provenances connues. Les renseignements que j'ai pris à cet égard sont positifs. Si bien que j'ai aujourd'hui des doutes sérieux sur la fréquence de ces fibules dans les tombeaux étrusques : le point central de leur règne s'il m'est permis de m'exprimer ainsi, me semble être bien plutôt les Alpes et les chaînes alpestres du Tyrol autrichien.

est commun en Danemark, en Suède et en Irlande. Il a donc à peu près la même étendue géographique que les cistes à côtes et plus généralement les vases en feuille de bronze battu. Nous n'en connaissons aucun exemple dans l'ouest de la France, où les vases en feuille de bronze et les grandes épées en fer font également défaut. C'est un fait sur lequel je ne saurais trop insister. J'ajouterai, ce qui ne vous paraîtra peut-être pas une remarque indifférente, que cette ligne de démarcation entre l'est et l'ouest de la France semble se confondre avec la ligne qui, dans notre travail *sur les Monuments dit celtiques de la Gaule*, couronné par l'Académie des inscriptions et belles-lettres, y marque la limite orientale des dolmens et le commencement des tumulus à chambres non mégalithiques et à objets en métal. Les objets dont le présent mémoire s'occupe spécialement n'ont jusqu'ici, sur aucun point, franchi cette limite. Nous invitons nos confrères de province à vérifier le fait [1].

*Rondelle ou feuille d'or estampée.* Les feuilles d'or estampées sont un peu moins rares en Gaule. On les a trouvées sur plusieurs points de notre territoire, tantôt roulées en grains de collier, tantôt étendues sur des étoffes ou servant de revêtement à des poignées ou fourreaux d'épée et à des coffrets. Nous avons vu que le tumulus de Grauholz, près Berne, contenait, outre son seau en bronze, *vingt-quatre grains de collier d'or en feuille estampée* [2]. Plusieurs tumulus de la vallée de la Saar, entre Trèves et Mayence, en ont

---

[1] Depuis que ces lignes ont été écrites, M. L. Galles a découvert un de ces vases à rivures, identique à ceux de Hallstatt, dans un tumulus de la commune de Plougoumelen, village du Rocher, près Vannes. Cfr. *Découverte de sépultures de l'époque du bronze au Rocher en Plougoumelen*, par L. Galles, broch. de 7 pages et 4 planches. Vannes, 1873. C'est jusqu'ici l'unique exception que nous connaissions à la règle posée plus haut, mais il ne faut pas oublier que ce vase a été trouvé dans une contrée maritime de tout temps en rapport avec les pays du Nord où ces vases abondent.

[2] De Bonstetten. Supplément au *Recueil d'antiquités suisses*, pl. XIV, n° 1 à 5.

offert de remarquables spécimens [1]. La tombe d'Eygenbilsen avait aussi, avec la ciste à côtes en tôle de bronze, un bandeau ou lame d'or ornée au repoussé et un fragment d'anneau en bronze revêtu d'une fine lamelle d'or [2]. La présence d'une boucle d'oreille d'or en feuille estampée a été signalée dans un des tumulus de la forêt d'Hildosheim [3]. M. Desor possède un bijou semblable recueilli dans la station lacustre d'Auvernier (lac de Neuchâtel), et plusieurs autres se trouvent dans la collection de M. l'ingénieur Ritter à Berne. On ne peut méconnaître là les traditions d'un même art. Les beaux bracelets et boucles d'oreilles du tumulus de Sainte-Colombe, près Châtillon-sur-Seine, sont un des plus remarquables produits de cet art [4]. Mais on ne peut méconnaître, d'un autre côté, que cet art n'est pas exclusivement gaulois, et de suite on pense aux objets analogues sortis de certains tombeaux étrusques [5], ainsi que de tombeaux rhodiens et chypriotes [6]. Il semble que ce travail tout oriental appartienne aux époques historiques les plus reculées. Ce sont les tombes les plus anciennes, *les tombes dites archaïques*, qui, en Italie et dans les îles de la Grèce, en ont offert le plus d'exemples. On retrouve d'un autre côté ces lames ou feuilles d'or avec une ornementation peu différente et les marques d'une fabrication identique, en Crimée d'abord [7], puis en Danemark et en Irlande, avec une profusion dont il est difficile de se faire une idée quand on n'a pas visité le musée de Copenhague. D'ailleurs, même remarque que pour les cistes à côtes, les grandes épées de fer à soie plate et les an-

---

[1] Dr L. Lindenschmit. T. II., fasc. II, pl. I, f. 5, 6, etc.
[2] De Ring, *Tombes celtiq.* II, pl. III, f. 7.
[3] Schuermans, l. c.
[4] Voir ces magnifiques bijoux au musée de Saint-Germain
[5] Voir les bijoux du musée Campana, maintenant Napoléon III (au Louvr ).
[6] Cfr. les fouilles du général Cesnola, à Chypre, et de M. Salzmann à Rhodes.
[7] Voir Dubois de Montperreux : *Le Bosphore cimmérien.*

neaux et diadèmes à enroulements : *absence complète de ces bijoux dans l'ouest de la France.* Il faut aussi se souvenir que ces lames d'or estampées appartiennent en Danemark et en Irlande à l'âge du bronze le plus pur. On entrevoit là l'héritage pour la Gaule d'une civilisation asiatique antérieure aux invasions de nos pères en Italie, et d'habitudes de richesse qui expirent à Hallstatt et disparaissent à Alaise. Le cimetière de Marzabotto, cependant, possédait un collier composé de gros grains ou perles d'or en feuille analogue à celui de Grauholz.

*La perle de verre.* Les découvertes de perles en verre coloré sont encore bien plus rares. Elles apparaissent à l'époque gauloise, comme égarées dans les cimetières où on les rencontre, en Suisse, à Hallstatt, et à Marzabotto. Elles ne forment point, à cette époque, de colliers complets, mais s'ajoutent, comme ornement, à des grains d'ambre et autres perles de diverses espèces. C'est évidemment un produit très-rare et que l'on doit à des relations commerciales lointaines. Nous les trouvons en abondance à Chypre[1], dans des tombes qui semblent appartenir à ce même v<sup>e</sup> siècle avant notre ère, vers lequel dans ces recherches tout nous ramène toujours, comme malgré nous. On les trouve également formant de véritables colliers dans les tumulus de Crimée[2].

Vous voyez, Messieurs, où nous a conduit, quelque incomplète qu'elle soit, l'étude archéologique et géographique, à la fois, des quelques objets sortis des *tumulus à noyau de pierre* de Magny-Lambert. Nous avons été obligé de promener votre imagination de la Cisalpine aux vallées du Danube, de l'Oder et de l'Elbe, des îles de la Grèce en Crimée et de là jusqu'en Danemark et en Irlande, entraînés toujours plus ou moins au sud-est ou au nord. Je ne veux

---

[1] Voir la vitrine de Chypre au musée de Saint-Germain.
[2] Voir l'ouvrage précipité : *Le Bosphore cimmérien.*

pas abuser de votre patience. D'ailleurs, en un pareil sujet on n'en finirait jamais si l'on avait la prétention de ne laisser derrière soi aucun fait certain, aucune observation utile. La science archéologique faite avec méthode est à ses débuts. Nous devons nous contenter des éléments de travail que nous possédons, en faisant appel au bon vouloir de tous pour augmenter rapidement le bilan des faits connus. L'avantage des travaux du genre de celui que nous avons l'honneur de mettre sous vos yeux est, avant tout, d'appeler la critique et de pouvoir servir comme de noyau à des observations nouvelles. C'est là notre principal but, notre ferme espoir. Les conclusions définitives viendront ensuite. D'ici longtemps, nous ne pourrons en faire que de provisoires, pour lesquelles on nous permettra de réclamer une grande indulgence.

En somme, qu'avons-nous constaté ? Que dans la commune de Magny-Lambert nous étions en présence de tumulus d'une construction spéciale et recouvrant, en majorité, les corps de guerriers dont le costume, l'armement et le mobilier funéraire se composent de deux groupes d'objets distincts. Un premier groupe commun à toutes les sépultures de la Gaule, sous tumulus ou autres à partir de l'introduction du fer dans nos contrées jusqu'à la conquête romaine. C'est là un bagage tout celtique, dont nous n'avons eu qu'un mot à vous dire. Un second groupe, formé d'objets qui n'ont eu, chez nos pères, qu'une existence éphémère, qui apparaissent dans certains monuments, d'un ordre spécial, à une certaine époque de notre histoire pour disparaître à une autre. Ces objets, qui ne semblent pas avoir tous joui de la même vogue, même à l'époque que nous signalons, se retrouvent en proportions diverses dans ceux des pays voisins de la Gaule avec lesquels nos ancêtres eurent des rapports fréquents. Quelle était la nature de ces rapports ? Quelle fut leur étendue ? La comparaison des objets sortis de nos fouilles, avec ceux qui sont sortis des fouilles exécu-

tées tant dans l'Allemagne méridionale et en Italie que que dans le Meklembourg et le Hanovre, nous a montré que les trois points avec lesquels nos recherches nous mettent le plus étroitement en contact sont d'un côté le haut Danube (rive droite), les contrées circumpadanes d'un autre; en troisième lieu les côtes septentrionales de la Germanie, au débouché de la presqu'île Cimbrique. D'autres objets, la feuille d'or estampée et la perle de verre, rappellent l'industrie chypriote et les tumulus de la Chersonèse Taurique. Il est toutefois évident, même à une première vue, que les rapports les plus intimes des guerriers de la Côte-d'Or sont avec le Salzberg, près Hallstatt.

On voit, en effet, par ce que nous venons de dire, qu'il ne manque à Hallstatt ou plus généralement dans le haut Danube que le bracelet en lignite et le rasoir en bronze, remplacé peut-être par le rasoir en fer.

*On peut donc regarder la civilisation des populations de Hallstatt comme identique à celle de la Côte-d'Or à l'époque où ont été élevés nos tumulus.* C'est un premier résultat, fort important à nos yeux, que nous considérons comme acquis à la science.

En Cisalpine, autant que nous pouvons nous fier à nos notes et sous toutes réserves de renseignements ultérieurs, manquent : 1° les tumulus ; 2° l'épée de fer ; 3° le bracelet de lignite ; 4° les anneaux à enroulements. Les vases en feuille de bronze, sauf les seaux, y sont rares. La Gaule cisalpine, quoiqu'en rapport avec nos cimetières gaulois de la Côte-d'Or, semble donc par ses mœurs moins intimement unie à notre Gaule que les Taurisques du Danube. Il y a là une explication à chercher, un problème à résoudre. Quant à la vallée de l'Elbe et de l'Oder, nous y trouvons nos tumulus, et même en grand nombre; mais ces tumulus qui contiennent le seau à côtes et les vases en feuille de bronze, ainsi que les bracelets à enroulements

et le rasoir de bronze, ne renferment, à ce qu'il paraît, presque jamais de fer. Nos grandes épées y font complétement défaut.

On ne saurait, toutefois, s'empêcher de reconnaître qu'à s'en tenir aux données fournies par les cimetières de ce que l'on est convenu d'appeler l'âge de bronze ou le premier âge du fer, seuls cimetières dont nous ayons eu à nous occuper dans ce mémoire, les rapports de mœurs et usages funéraires et autres semblent sensiblement plus nombreux entre les populations des contrées de la Germanie supérieure, voisines de la Baltique, et nos guerriers de Magny-Lambert, qu'entre ces derniers et celles des populations de la haute Italie que ces cimetières nous font connaître. En sorte que si la première place dans les relations extérieures de la Gaule à l'époque où nous nous plaçons doit être réservée aux populations du Danube, la seconde semble devoir être donnée à celles des vallées de l'Elbe et de l'Oder; les Cisalpins ne viendraient qu'en troisième ligne. Ça a été là pour nous un sujet d'étonnement qu'il nous est impossible de ne pas constater.

Si le temps ne nous manquait, nous vous montrerions, de plus, que ces analogies de mœurs que nous saisissons si nettes dans la vallée du Danube et dans celles de l'Oder et de l'Elbe, nous les retrouvons, avec moins d'intensité il est vrai, mais encore très-reconnaissables, dans les Vosges, le Jura et les Alpes françaises; qu'elles échappent, au contraire, complétement à nos recherches dès que nous nous enfonçons dans le pays à l'ouest de la Seine et de la Loire, aussi bien en Auvergne qu'en Morvan ou en Bretagne. Les riches nécropoles gauloises des départements de la Marne, de l'Aube et des Ardennes se soustraient également à toute assimilation avec nos tumulus. Il y a là des faits, des faits positifs fort instructifs pour l'histoire de l'ancienne Gaule, et qui méritent bien d'être étudiés de près et en détail. Vous

verrez, de plus, que nos tumulus nous rapprochent bien plus de l'époque dite *âge de bronze* que de l'époque gauloise immédiatement antérieure à César, époque qui paraît devoir être représentée tant par les cimetières de la Marne que par les fouilles d'Alise-Sainte-Reine et de la station lacustre de la Tène, en Suisse.

Ainsi, tandis que sur six cents tombes gauloises du département de la Marne et de l'Aube (anciens Remi et Catalauni) ayant procuré au seul musée de Saint-Germain, comme nous l'avons vu plus haut, une centaine d'épées ou poignards de fer, plus de trois cents bracelets, cent cinquante torques, autant de fibules, cent vingt-cinq vases en terre, sans compter les innombrables débris qui n'ont pu être reconstruits, il n'y a à pouvoir être rapproché réellement du produit de nos fouilles et de leurs similaires à l'étranger, à part deux vases en bronze[1], que les poteries qui sont si rares dans nos tumulus, et quelques perles en verre; il ne manque à certains tumulus de l'âge du bronze, pour se confondre avec les nôtres, que les épées en fer et les bracelets en lignite. Les tumulus du Meklembourg et du Hanovre ont, de plus, la même construction que ceux de Magny-Lambert. Les bracelets à enroulements, les feuilles d'or estampées, les rasoirs y sont fréquents, et l'on y trouve déjà en certaine quantité les vases en tôle de bronze. Si l'épée en fer ne s'y trouve pas, on y trouve l'épée en bronze de forme analogue. Les rasoirs en bronze des stations lacustres de la Suisse sont, d'un autre côté, ceux qui ressemblent le plus aux rasoirs de nos tumulus. La civilisation du bronze et celle de nos tumulus se touchent donc. Dans l'Ain (à Cormoz) comme à Gédinne (Belgique), comme à Hallstatt (Allemagne du sud), l'épée

---

[1] D'après des renseignements pris sur les lieux par M. Abel Maître, il paraît probable que ces deux vases proviennent d'un tumulus nivelé et non d'une des tombes ordinaires des cimetières de la Marne. Il faudrait donc renoncer encore à ce point de rapprochement.

en bronze à soie plate se trouve dans le même cimetière, sinon dans la même tombe, à côté de la grande épée de fer, qui ne s'est jusqu'ici jamais rencontrée dans les tombes de la Marne. Il nous est impossible de ne pas y voir la preuve que l'âge de nos tumulus de la Côte-d'Or, que l'on a caractérisé, non sans raison, dans des études sur Hallstatt et sur les tumulus à noyau en pierre de la Suisse, du nom de *premier âge du fer*, a non-seulement, ainsi que cette appellation l'indique, succédé immédiatement à l'âge du bronze, mais en a été la continuation.

Il nous semble, au contraire, que les cimetières de la Marne indiquent un changement de civilisation plus radical. La substitution des vases en terre aux vases de bronze, de l'épée ibérique à la grande épée de fer, l'apparition en grand nombre des torques et des fibules, si rares dans nos tumulus de la Côte-d'Or et dans les cimetières que nous leur avons assimilés, sont très-probablement la marque de mœurs différentes et, nous croyons, plus sédentaires [1].

Tels sont, Messieurs, les faits qui nous ont paru mériter d'attirer l'attention de la Société. Dans cet exposé, nous nous sommes abstenu, autant que possible, de toute conjecture. Nous avons fait de la géographie archéologique et de la statistique suivant la méthode qui nous avait si bien réussi dans notre étude sur les *monuments dits celtiques*, et que nous ne saurions trop recommander aux jeunes adeptes de la science.

Reste à chercher maintenant quelle portée nous devons donner à ces faits; quels éléments nouveaux ils apportent à l'histoire; quelle époque précise ils représentent.

---

[1] Pour les bandes de guerriers cisalpins *nomades*, ou du moins vivant hors des villes et toujours prêts à quitter leur campement, bande dont Polybe nous fait une si saisissante description, les ustensiles en bronze, faciles à transporter partout avec soi, étaient une nécessité. La poterie convenait, au contraire, parfaitement à des populations déjà attachées au sol et pratiquant l'agriculture, comme la majorité des populations de l'intérieur de la Gaule.

Ce doit être là la seconde partie de notre tâche. Cette tâche, bien que nous n'ayons l'intention que de l'effleurer, même dans les limites modestes que nous nous sommes tracées, nous entraînerait aujourd'hui trop loin. Nous en ferons le sujet d'un nouveau mémoire que nous comptons vous soumettre bientôt, et dans lequel nous donnerons les conclusions auxquelles il nous semble possible d'arriver dans l'état actuel de la science.

Saint-Germain, le 1er novembre 1872.

---

La lecture que nous annoncions à la fin du mémoire précédent n'a point été faite. Mais nos articles *Celtes et Gaulois* présentés à la Société en 1875 répondent suffisamment à la question que nous nous posions en 1872. On y verra que, rompant définitivement avec la tradition qui confond les Celtes et les Gaulois, nous attribuons spécialement aux Gaulois les tumulus de Magny-Lambert et tous ceux qui rentrent dans la même catégorie. Ces tumulus nous paraissent appartenir au ive siècle avant notre ère. Nous les croyons contemporains des expéditions d'Italie et de la prise de Rome. C'est, du moins, sur cette base que nous voudrions voir désormais la discussion s'établir : nous sommes convaincu que la lumière sur ce point ne tardera pas à se faire.

11 mars 1876.

# III

# VASES ÉTRUSQUES

## DÉCOUVERTS AU-DELA DES ALPES

---

### PRÉAMBULE

Si l'on peut contester le caractère étrusque d'une grande partie des bronzes découverts au-delà des Alpes[1], dans les monuments sépulcraux ayant succédé aux dolmens et allées couvertes de l'âge de la pierre[2], le doute, au contraire, n'est pas permis en ce qui concerne toute une série de vases de bronze et trois ou quatre vases peints signalés depuis quelques années à l'attention des archéologues. Ces vases sont incontestablement de travail italien. Nous pouvons citer, particulièrement, le beau vase des tumulus de Weisskirchen (Birkenfeld), du style étrusque le plus pur, le vase de Grœckwyl[3], vases en bronze et les vases peints, vases en terre, de Rodenbach (Bavière rhénane) et de Somme-Bionne (France, département de la Marne). Mais il faut bien remarquer que ces vases proviennent tous de monuments d'un ordre spécial et ne dépassent pas une aire géographique limitée. On les rencontre en Suisse, en France et dans l'Allemagne du Sud. On n'en a signalé, jusqu'ici, ni

---

[1] Relativement à l'Italie, c'est-à-dire dans les pays transalpins.
[2] Voir notre article : *Le Bronze dans les pays transalpins*.
[3] Voir au musée de Saint-Germain de beaux moulages de ces vases.

en Angleterre, ni en Irlande, ni en Danemark, ni en Suède. Ces vases sont toujours associés à des épées ou à des fibules de *fer*. Ils portent d'ailleurs leur date en eux-mêmes. Les plus anciens ne peuvent pas remonter au-delà du v<sup>e</sup> siècle avant notre ère. Les plus récents sont de 250 à 150 ans av. J.-C.

Comment expliquer la présence de ces vases en Gaule, au milieu d'une civilisation en complet désaccord avec des objets d'art de cet ordre? La Gaule et surtout la Gaule orientale était alors dominée par des tribus guerrières, des tribus galatiques, dont l'industrie était à peu près nulle. Nous avons vu avec quelle inhabileté avait été réparée la cuiller ou simpulum du *Monceau-Laurent* [1]. Nous savons par Polybe que ces tribus n'avaient pour ainsi dire pas de demeures fixes et se tenaient toujours prêtes à plier bagage pour courir à une expédition nouvelle. Les seuls objets de luxe qu'elles connussent étaient leurs armes. Des vases, comme ceux que nous venons de citer, ne peuvent être chez ces peuplades que le fruit de leurs rapines. Cette hypothèse semble parfaitement justifiée par la découverte du vase hiératique recueilli dans le tumulus de Græcwyl, près Berne. Ce vase appartient à un culte qui n'existait point en Gaule. Nous nous sommes demandé d'où il pouvait venir : le résultat de son nos recherches nous a porté à conclure qu'il provenait de Clusium ou de Pérouse? La date à laquelle on est conduit à le faire remonter en s'appuyant sur des données archéologiques d'une grande valeur, rend cette conjecture très-vraisemblable, puisque cette date est justement celle des grandes expéditions gauloises en Italie. Nous croyons qu'il faut attribuer à des causes analogues la présence des vases de Rodenbach, Somme-Bionne, Weisskirchen, etc. dans les tombes d'où ces vases ont été retirés. L'abondance de certains objets d'art italien en, France au xvi<sup>e</sup> siècle a été la conséquence de nos expéditions d'Italie. Ce qui s'est passé en Gaule vers l'an 400 avant notre ère est un fait analogue. Mais il ne faudrait pas en conclure, comme le veut l'habile directeur du musée de Mayence, M. le D<sup>r</sup> Lindenschmit, que tous les bronzes de Gaule, d'Allemagne, de Suède et de Danemark anté-romains sont de cette même provenance étrusque ou italienne. De ce que trois ou quatre vases peints étrusques ont été déposés dans des tombes gauloises, en résulte-t-il que les cinq ou six cents vases de terre, produit des fouilles des cimetières gaulois du département de la Marne, sont également étrusques? M. le D<sup>r</sup> Lindenschmit n'oserait pas le prétendre. Pourquoi vouloir que toute la

---

[1] Voir plus haut, p. 275.

vaisselle de métal et même les armes des pays transalpins aient été fabriqués en Italie? Les vases analogues aux vases de Græckwyl et de Weisskirchen forment une catégorie à part; il faut y voir un souvenir des conquêtes de nos pères et ne pas en tirer d'autres conséquences. Ces vases apparaissent à une certaine date, disparaissent à une autre, en parfait accord avec ce que l'histoire nous apprend des prises d'armes des Gaulois ou Galates, en deçà ou au-delà des Alpes. L'accumulation de ces vases dans la vallée de la Sarre où le D$^r$ Lindeschmit en compte déjà une vingtaine, rend probable que là était l'établissement central d'une des bandes gauloises les plus riches et les plus hardies. Peut-être quelques-uns de ces chefs de bandes ou de mercenaires avaient-ils fini par s'y établir d'une manière fixe, et conservé certaines relations avec les pays transalpins. César, 50 ans av. J.-C. (B. G. I, 31) nous dit que ces contrées riveraines du Rhin étaient les plus riches de la Gaule. Une part parmi ces objets peut donc être faite aux importations commerciales; mais il ne faut pas les exagérer et, surtout, les étendre en dehors des limites de temps et d'espace où nous les constatons.

L'explication restreinte que nous proposons de la présence de ces antiquités en Gaule nous paraît d'ailleurs, d'un intérêt bien plus vif et plus national que les données vagues d'un commerce général et traditionnel ayant eu, depuis les temps les plus reculés jusqu'à César, l'Italie pour centre et l'Europe entière pour marché, y compris le Danemark, la Suède et l'Irlande, commerce dont rien ne démontre l'existence avant les expéditions gauloises. Nous tenons, au moins, à constater que ce résultat est d'accord avec les donnée générales de l'archéologie démontrant que les objets étrusques ou italiens dont le caractère est certain ne se rencontrent que dans les contrées où ont dominé les Galates tels que nous les avons définis [1], tandis qu'il ne s'en rencontre point, jusqu'ici du moins, dans les contrées restées plus celtiques, c'est-à-dire moins guerrières, comme l'ouest de la Gaule et la Narbonnaise.

Saint-Germain, le 28 février 1876.

[1] Voir notre article : *Les Gaulois ou Galates.*

## LE VASE DE GRÆCKWYL[1].

Græckwyl est un petit village de la paroisse de Meikirch, cercle d'Aarberg, canton de Berne, sur la rive droite de l'Aar. On a cru y reconnaître les traces d'une colonie romaine ; mais déjà, antérieurement, cette localité avait attiré l'attention des habitants de la contrée. Deux beaux tumulus en font foi. Situés sur la lisière de la forêt de Græckwyl, entre le village de ce nom et la route d'Aarberg, à droite du chemin de traverse qui conduit à Schapfen et à Düren, ces tumulus, qui dominent au loin la plaine, sont, en effet, les tombeaux de personnages importants. Des objets d'un intérêt exceptionnel y ont été recueillis. Nous les énumérerons et les décrirons en prenant pour guide M. le D$^r$ A. Jahn, qui les a étudiés avec un soin particulier et a mis très-gracieusement à notre disposition les renseignements qu'il possédait.

Les fouilles datent de 1851. Des antiquités malheureusement perdues, un *vase de bronze oxydé* et des *cercles de fer*, avaient été découvertes, par hasard, quelque temps auparavant, non loin des tumulus. De là vint l'idée de les explorer. M. Courvoisier de Locle, propriétaire à Græckwyl, se chargea des travaux, sous la direction de M. Schærer, inspecteur des eaux et forêts. M. Jahn, immédiatement après les fouilles, qu'il avait visitées pendant qu'elles étaient

---

[1] Cet article, destiné au *Dictionnaire archéologique de la Gaule* (4$^e$ livraivraison), a été lu, dans une des séances du mois de juin dernier (1875), devant les membres de l'Académie des inscriptions et belles-lettres, auxquels nous avions été admis à présenter la belle restauration du vase exécutée dans les ateliers du musée de Saint-Germain par M. Abel Maître. On a pu voir cette restauration à l'exposition du Congrès de géographie, où elle figurait dans la salle de la Commission de la topographie des Gaules.

en train, recueillit de la bouche même des explorateurs les détails suivants :

Les tumulus appartiennent à la catégorie des tumulus à *noyau de pierres*. Le noyau consistait dans toute son épaisseur en une masse de galets et de moellons. Il était pénétré et recouvert de sable jaune et argileux, sable de la forêt voisine, au milieu duquel se montraient, même jusque dans les couches inférieures, de nombreuses parcelles de charbon ou bois décomposé; la dimension des deux tumulus était inégale. Nous nous occuperons d'abord du plus grand.

### GRAND TUMULUS.

Le D$^r$ Jahn y distingue trois couches superposées et qu'il est essentiel de ne pas confondre. Ce tumulus mesurait 4$^m$,50 de haut sur 87$^m$,90 de circonférence à la base.

*Couche supérieure*. — A une petite distance de la surface furent recueillis : *premièrement*, deux squelettes presque réduits en poussière, près desquels étaient : 1° une grande épée en fer de 2$^m$,03 de long, à double tranchant et à pointe, poignée à pommeau très-prononcé et croisière, avec traces de fourreau en bois; 2° un poignard en fer, avec fourreau de fer, relié à l'épée par un baudrier, le tout fracturé et en fort mauvais état; 3° un éperon en fer muni d'une pointe; 4° plusieurs morceaux de fer (débris d'armure?), une agrafe ou boucle en cuivre; *secondement*, à quelque distance, mais au même niveau, un troisième squelette, celui d'une femme, portant au bras un anneau de bronze. Tout autour, dans la même couche, se trouvaient des indices d'autres sépultures se manifestant par des traces de corps organiques décomposés.

*Deuxième couche*. — A 1$^m$,80 de profondeur, nouvelle série de sépultures contenant : 1° des débris d'armures en fer méconnaissables; 2° des bandes de roues en fer jetées

en tas; 3° les fragments d'une urne de bronze avec mascaron représentant une divinité ailée, et les débris d'une anse massive représentant des lions; 4° deux fibules en bronze dont une avec traces de pâte émaillée, l'autre à col de cygne, du type dit de Golasecca ou de Villanova; tout autour, de nombreux squelettes tout à fait réduits en poussière et dont le contour seul était visible dans la terre.

Au-dessous, à 30 centimètres environ plus bas ($2^m,40$ de la surface), nouveaux débris de char, bandes de fer, frettes munies de chape d'un bon travail, le tout en fer. 60 centimètres plus bas enfin (3 mètres de la surface), dans une espèce de caveau effondré, une urne en terre brisée par le poids des pierres, mais contenant encore des cendres.

*Troisième couche.* — Les objets suivants apparurent superposés dans les parties inférieures du tumulus : 1° restes d'une feuille de bronze ressemblant à une couronne (un casque ou une ceinture?); 2° fragment d'un métal blanc (bronze fortement chargé d'étain), visiblement fondu au feu; 3° un fer de cheval; 4° un gros bloc de pierre, pilier où menhir?

### PETIT TUMULUS.

Le deuxième tumulus fût seulement fouillé dans sa périphérie. Composé, comme le premier, de divers lits de galets et de moellons noyés dans des sables argileux, avec traces de bois carbonisé presque partout, ce second tumulus parut beaucoup moins riche. Aucun objet important n'en sortit. On n'y rencontra, outre un assez grand nombre de squelettes qui tombèrent en poussière au contact de l'air, que des pierres de forme bizarre : ces pierres parurent aux fouilleurs placées là intentionnellement; aucune trace d'incinération, aucun objet de métal. Le tumulus, il est vrai, ne fut fouillé qu'incomplétement. Le grand tumulus mérite donc seul d'être étudié en détail.

*Construction du tumulus.* — Le tumulus de Græckwyl rentre dans une série de sépultures aujourd'hui bien connues, répandues particulièrement en Bourgogne, en Suisse et dans une partie de la vallée du haut Danube. Le *Monceau-Laurent*, près Châtillon-sur-Seine, peut en être considéré comme le type[1]. Le mort principal y est couché tout habillé, en grand costume, dans un caveau construit en moellons non cimentés. Autour de lui, dans la périphérie, gisent presque toujours d'autres morts de moindre importance. La majeure partie sont inhumés, mais des traces d'incinération en pleine terre, avec ou sans urnes cinéraires, s'y rencontrent aussi. Ces tumulus sont tous antérieurs à l'époque romaine. Le défunt y est parfois étendu sur un char, comme à Sainte-Colombe, tumulus de la même contrée que le *Monceau-Laurent*. Ils sont, comme celui-ci, de dimensions souvent considérables. Le tumulus du *Monceau-Laurent*, de grandeur moyenne, mesurait 4 mètres de haut sur 33 mètres de diamètre. L'expérience acquise aujourd'hui permet de se faire une idée assez exacte du monument de Græckwyl avant l'effondrement du caveau et le bouleversement opéré par les fouilles. Nous sommes évidemment en présence du tombeau d'un chef politique ou religieux, d'une époque, selon toute vraisemblance, remontant à plusieurs siècles avant l'ère chrétienne. Les bandes de roues en fer montrent que ce chef était un des personnages que l'on déposait sur leur char dans la chambre sépulcrale. Les nombreux squelettes découverts à des hauteurs diverses portent à croire que, selon l'usage, un certain nombre de serviteurs avaient été sacrifiés en l'honneur du maître, les uns immolés, les autres brûlés durant les funérailles. Quelques-uns de ces squelettes peuvent aussi représenter des ensevelissements postérieurs. Les faits

---

[1] Voir plus haut notre mémoire sur *les Tumulus gaulois de la commune de Magny-Lambert*, p. 271.

d'ensevelissements pratiqués à la surface des grands tumulus gaulois, aux époques gallo-romaines et franques, sont nombreux. Nous ne devrons pas être étonnés d'en trouver ici un nouvel exemple.

Jetons d'abord les yeux sur ce que le caveau du chef contenait de plus caractéristique : 1° les débris de char; 2° les deux fibules; 3° le vase de bronze; 4° l'urne cinéraire en terre.

*Débris de char.* — Le musée de Saint-Germain possède plusieurs débris de chars semblables à ceux de Græckwyl. Tous proviennent de tumulus ou cimetières anté-romains, à savoir : 1° du tumulus gaulois de Sainte-Colombe (Côte-d'Or), une roue presque entière avec des fragments de char; 2° du cimetière gaulois de Chassemy (Aisne), deux roues et plusieurs appliques en bronze; 3° du cimetière gaulois de Saint-Jean-sur-Tourbe (Marne), deux roues dont une intacte; 4° du cimetière gaulois de Berru (Marne), débris divers de char appartenant à deux tombes différentes; 5° du cimetière gaulois de Saint-Étienne-au-Temple, trois paires de roues représentant trois tombes; plus dix mors de chevaux recueillis dans les mêmes tombes et indiquant que le harnachement du cheval était laissé sur place, même quand on n'immolait pas l'animal. Ce qui constitue huit ou dix tombes bien constatées dans les seuls départements de la Marne, de l'Aisne et de la Côte-d'Or[1]. Il faut y ajouter une roue de forme identique appartenant au musée de Mayence et faisant partie de la découverte d'Armsheim, près Creusnach, rive gauche du Rhin, et une autre provenant d'une des tombes alsaciennes fouillées par M. de Ring dans la forêt de Hatten. Le caractère de toutes ces tombes est d'ailleurs parfaitement déterminé par l'ensemble des objets qu'elles renfermaient, en dehors du char lui-même,

---

[1] Voir plus loin l'article : *Le Casque de Berru*, où nous donnons la liste complète des tombes à char signalées jusqu'ici en Gaule.

comme fibules, boucliers, épées, vases en terre. Ce sont des tombes gauloises ou, si l'on aime mieux, pour ne rien préjuger, de l'époque gauloise.

*Fibules de bronze.* — Les deux fibules trouvées près du char nous reportent dans le même milieu que les monuments eux-mêmes, milieu de civilisation toute gauloise. L'ornementation en pâte émaillée est, en effet, fréquente tant dans les cimetières de la Marne que dans les tumulus des bords du Rhin de la nature de celui d'Armsheim. Les fibules du type de Golasecca ou Villanova ne se trouvent guère, il est vrai, dans les cimetières de la Champagne, mais elles ne manquent ni en Alsace ni en Franche-Comté, dans les monuments de même ordre, ni sur la rive droite du Rhin, en Souabe ou dans la Hesse. Tout cela indique, sans aucun doute possible, des mœurs et des usages qu'aucun rapport avec Rome n'a encore altérés.

*Le vase de bronze.* — Le vase de bronze est bien plus significatif encore. C'est une pièce d'un intérêt tellement capital que nous avons cru devoir en faire reproduire ici la gravure, d'après la restauration exécutée dans les ateliers du musée de Saint-Germain et réduite à l'aide de la photographie. La figure ailée est représentée, grandeur de l'original, dans les planches du *Dictionnaire archéologique de la Gaule;* nous y renvoyons le lecteur. Les archéologues auront ainsi entre les mains tous les éléments du problème.

Ce magnifique vase, dont il restait assez de débris pour qu'il ait pu, comme nous venons de le dire, être reconstitué dans son entier, sous notre direction, par les mains habiles de M. Abel Maître, mesure :

| | |
|---|---|
| Hauteur..................... | 0m,57 |
| Largeur à l'ouverture......... | 0m,295 |
| Largeur au goulot............ | 0m,160 |
| Largeur à la hauteur des anses. | 0m,40 |
| Largeur à la base............ | 0m,215 |

La largeur de la base est seule hypothétique.

Les fragments sauvés de la destruction et à l'aide desquels il a été reconstruit sont : 1° la partie supérieure du col, à laquelle le mascaron était attaché et qui avait très-

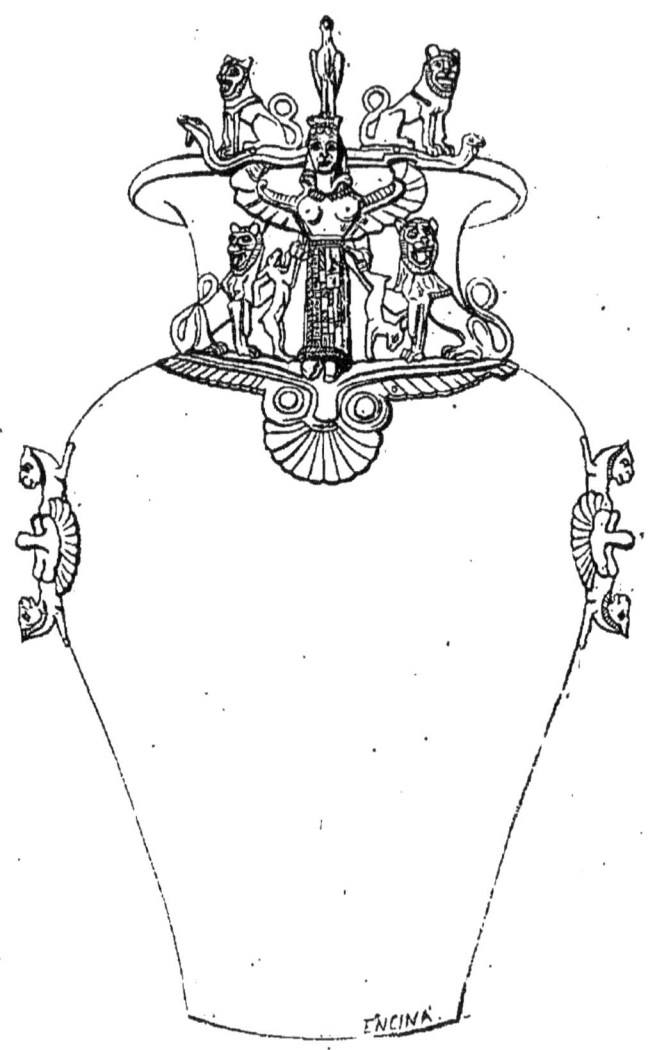

Fig. 68. *Vase de Græckwyl.*

peu souffert; 2° une grande partie de la panse donnant très-approximativement le galbe de l'urne; 3° un second morceau de la panse auquel étaient rivés deux jeunes lions couchés, la tête tournée en arrière et se regardant. La place

très-visible de deux lions semblables, imprimée sur une autre partie de la panse, indiquait avec certitude que là étaient les attaches des anses.

Les feuilles de bronze sont d'un travail de chaudronnerie assez solide, quoique très-léger, pour avoir pu supporter et les anses et le mascaron en bronze fondu, également massif. Le morceau principal est un groupe symétrique d'un travail de relief percé à jour et qui, placé sur le col du vase, entre les deux anses et au-dessus d'elles, formait une ornementation des plus riches. Ce groupe a pour centre une divinité ailée portant un diadème surmonté d'un oiseau en repos ; cette divinité est flanquée de quatre lions et de deux lièvres. La poitrine de la déesse est très-accentuée. De la taille descend, en forme de gaîne, une robe talaire étroite couvrant en partie les pieds. Cette robe est ornée de dessins à la pointe composés de bandes verticales relevées par des losanges intermittents et donnant à l'ensemble l'aspect d'une étoffe à raies. Les bras serrés à la taille jusqu'aux coudes tiennent chacun un lièvre, le droit par les pieds de devant, le gauche par les pieds de derrière. A droite et à gauche de la figure de femme, le corps dirigé vers elle, mais la tête tournée de côté, sont assis deux lions qui, tous deux, saisissent un des lièvres : celui de droite, de la patte gauche levée ; celui de gauche, de la patte droite. Au-dessus des ailes, se relevant en éventail jusqu'à la hauteur du diadème, s'étend horizontalement à droite et à gauche un serpent à large tête, avec appendice sous la mâchoire. Sur chaque serpent est assis un lion plus petit, la tête dirigée en avant. Nous avons déjà dit qu'un oiseau (faucon ou aigle, ce semble) se tenait debout sur le diadème entre les deux lions.

Le relief sur lequel est posé tout le groupe représente un ornement palmé se réunissant au centre en forme de coquille. C'est à droite et à gauche, sur les parties palmées, que sont posés les deux plus grands lions.

Excepté les plus petits animaux, lièvres, oiseau, serpents, qui sont en ronde bosse, le reste du mascaron est creux au revers. Les cavités sont encore remplies d'une matière sablonneuse provenant de la fonte. Deux trous de rivets placés en haut, près des petits lions, indiquent les points d'attache sur le vase. Ils démontrent que le mascaron était fixé de manière à dépasser le col du vase et à le dominer; c'est ce qui explique que cette partie est en ronde bosse, le reste ne se voyant pas par derrière.

Il suffit de jeter les yeux sur cette œuvre originale, d'un caractère hiératique si prononcé, pour avoir immédiatement le sentiment que l'on est en présence d'une œuvre qui n'est ni grecque, ni gallo-grecque, ni gréco-romaine, passez-moi ces expressions, ni gallo-romaine, ni celtique. Sur ce point, les archéologues sont d'accord. Rien de semblable ne s'est non plus rencontré jusqu'ici, ni dans les bronzes scandinaves, ni dans les bronzes irlandais. « On songe de suite, dit M. Jahn, à l'Étrurie, à moins que l'on ne veuille se lancer dans le babylonien, l'assyrien, le persan, et admettre une origine immédiatement orientale. » Et M. Jahn conclut qu'il faut s'en tenir à une source étrusque de l'ancienne Étrurie. « Cette opinion, ajoute-t-il, est d'autant mieux fondée que l'ancien art étrusque s'était emparé, comme on sait, des formes archaïques et hiératiques de l'Orient et de l'Égypte, et que le style de notre sculpture a bien ce caractère. » Puis se demandant comment on peut expliquer la présence de cette œuvre étrusque dans un tumulus helvétique, il répond que « cette urne peut être parvenue en Helvétie soit comme butin, soit par Marseille, comme objet de commerce. D'autres découvertes analogues, celle de *Matrai* par exemple, dans le Tyrol publiée à Trente en 1845, par Giovanelli, démontrent, nous dit-il, que ce n'est pas là un fait isolé dans les vallées du Tyrol, ou de l'Helvétie. La déesse, selon lui, est la Diane asiatique qui, dans l'antiquité, prit, comme on

sait, tant d'aspects divers et variés. » Ainsi, suivant M. Jahn, le tumulus de Græckwyl est un tumulus de l'époque helvétique, élevé en l'honneur d'un chef helvète, c'est-à-dire gaulois, que les hasards de la guerre ou des habitudes commerciales avaient mis en rapport avec l'Étrurie.

Le fond de ces idées nous paraît parfaitement juste et nous n'aurions rien à ajouter à ces conclusions, si M. Jahn ne nous semblait attribuer à cette sépulture une époque beaucoup trop rapprochée de l'époque romaine, puisqu'il y verrait volontiers, malgré le caractère archaïque de l'idole, « la *tombe d'un provincial de distinction romano-helvétique.* » M. Jahn nous paraît également rejeter trop dédaigneusement la conjecture d'une provenance orientale directe.

Et d'abord, l'hypothèse qu'un vase aussi archaïque de style appartiendrait à la période qui précéda ou suivit immédiatement l'occupation romaine en Gaule me paraît bien difficilement admissible. La première chose à faire, si nous voulons avoir quelques éléments d'un jugement raisonné sur l'âge auquel appartient notre Diane, n'est-ce pas de rechercher sur quels points du monde antique et à quelles époques nous rencontrons des représentations semblables? C'est ce que M. Jahn a négligé de faire. Nous allons essayer de combler cette lacune.

La première mention d'une Diane ailée représentée sur un monument antique est celle qui concerne le coffre de Cypselus (vii⁰ siècle avant notre ère). Diane (Ἄρτεμις) ailée y était représentée sur le quatrième côté. « Je ne sais, dit Pausanias (V. 19), d'après quelle tradition on a représenté sur ce coffre Diane avec des ailes aux épaules, tenant de la main droite une panthère et de la gauche un lion. »

Il n'est guère possible de méconnaître que ce soit là notre Diane; et il ne faut pas oublier que nous sommes en face d'un monument du vii⁰ siècle au moins avant J.-C., de

tradition corinthienne et tout asiatique de caractère. Il ne faut pas oublier non plus que Pausanias, si au courant de la mythologie grecque, ne comprenait plus le sens de ce mythe à l'époque d'Adrien. Le type de la Diane ailée, type exclusivement oriental, avait donc pénétré sur les côtes de la Grèce au vii° siècle, sans y prendre racine. Il était plus répandu dans les îles ; des monuments de provenance certaine nous l'apprennent. Nous le rencontrons d'abord dans les ouilles de Camiros (île de Rhodes), sur des plaques en électrum dont le Louvre possède plusieurs spécimens, don de M. de Saulcy. La Diane de Camiros. (*Revue archéol.*, 2° série, t. VI, p. 267, année 1862), « Diane ailée, saisit de droite et de gauche deux lions la tête renversée et se dressant comme suspendus à sa ceinture. »
Comment n'y pas voir encore la Diane de Græckwyl? Or ces plaques, qui sont des pendants d'oreilles (fig. 69), appartiennent à la zone la plus ancienne du cimetière de Camiros, « *où les objets*, dit Salzmann, *dénotent une influence assyrienne directe.* » On ne peut les faire remonter moins haut que ce même vii° siècle auquel appartient le coffre de Cypselus.

De Camiros nous passons à l'île de Santorin, où, sur un fragment de vase publié par Gerhard en 1854 (*Archæol. Zeitung*, pl. LXI et LXII),

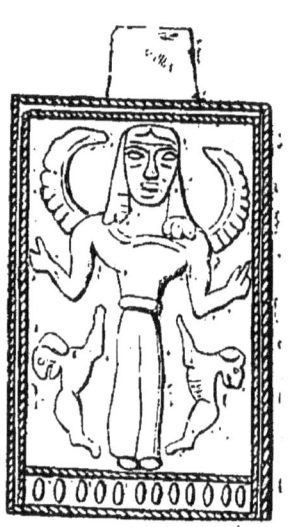

Fig. 69. *Boucle d'oreilles de Camiros.*

est représentée « une *Diane ailée*, tenant un lion par les oreilles et par la queue ». C'est là encore un vase archaïque, de style oriental, analogue aux vases de Milo publiés par Conze et attribués, comme les bijoux de Camiros, à une date antérieure, de beaucoup peut-être, à l'an 600 avant notre ère. Si de Santorin et de Rhodes

nous passions à Chypre, nous y constaterions un bien plus grand nombre d'exemples de la *Diane ailée* accostée des lions qu'elle a domptés. Là, il est vrai, nous nous retrouverions en Asie, patrie originelle de la déesse. Contentons-nous de dire que le Louvre possède d'autres images semblables dont malheureusement on ne connaît pas la provenance, mais qui appartiennent à la même période d'art hellénico-oriental, et, suivant toute vraisemblance, aux mêmes îles.

De la Grèce passons en Italie. Où et à quelle époque y retrouverons-nous notre Artémis? Personne n'ignore que le culte de Diane (Ἄρτεμις) et d'Apollon a été introduit très-tard à Rome. Le *lectisternium* de l'an 399, où figure *Artémis*, paraît être la plus ancienne cérémonie où il soit question de cette déesse chez les Romains (Preller, p. 208). Diane et Apollon, qui ne se séparent guère, étaient à Rome comme à Athènes, au dire d'Eschyle, des *divinités nouvelles* (*Euménides*, v. 150-158). D'ailleurs, on ne voit pas qu'à Rome Artémis ait jamais été représentée avec des ailes. Si l'Artémise de Græckwyl vient d'Italie, il faut donc la chercher ailleurs que chez les Romains, et à une époque où l'influence romaine n'avait pas encore plus ou moins détruit partout, à son profit, les cultes locaux. Nous ne retrouvons, en effet, notre Diane, à ma connaissance, que sur trois points bien remarquables de la péninsule italique, j'ajouterai dans des milieux tout spéciaux, archaïques et orientaux à la fois : à Chiusi (*Clusium*) ou sur son territoire, à Pérouse et à Capoue ; à Chiusi, sur les vases noirs que Beulé appelait, d'après Juvénal, la vaisselle de Numa, ce qui indique assez son antiquité :

> ..... Quis
> Simpuvium ridere Numæ nigrumque catinum
> Ausus erat.....

La déesse ailée associée aux lions y est une des déco-

rations les plus communes. Elle porte les ailes absolument comme la Diane de Græckwyl.

A Pérouse, ce n'est pas seulement sur les vases noirs (car il semble que l'on y en a rencontré aussi), mais dans les motifs de décoration du fameux char découvert à deux milles de la ville, en 1812, que l'on voit une déesse analogue, sinon identique, à l'Artémis ailée. Plusieurs statuettes des musées de Pérouse et de Munich provenant de cette découvertes en font foi.

Enfin, en 1853, Raoul Rochette signalait dans le Journal des Savants : *une figure de femme de style archaïque, ne pouvant appartenir qu'à la haute antiquité, qui, debout, tenait de chacune de ses mains, rapprochées sur le devant de son corps, une panthère domptée, par une des pattes de devant.* Cette femme, portant au front un diadème et vêtue d'une tunique longue, lui paraît être la même déesse que l'Artémis ailée des vases de Chiusi. Elle avait été trouvée à Capoue, avec d'autres objets dénotant, comme la Diane elle-même, une époque reculée. Ces monuments, à partir du coffre de Cypselus, nous reportent, on le voit, à une date antérieure au $v^e$ siècle avant notre ère. Pérouse, Clusium, Capoue sont des villes anté-étrusques où vivaient des traditions pélasgiques ou dardaniennes. Les textes sont précis pour Clusium et Capoue. Justin attribue la fondation de Pérouse aux Achéens : *Perusini originem ab Achæis ducunt.* Servius rattache également cette ville aux premières migrations asiatiques.

Il n'est pas étonnant que ces villes aient persisté dans un culte et des rites orientaux. Denys d'Halicarnasse signale à plusieurs reprises des faits analogues sur plusieurs points du Latium lui-même. Ces cultes locaux ne disparurent que très-tard, et rien ne nous empêche de croire qu'ils étaient encore florissants à l'époque de la prise de Rome par les Gaulois. Avons-nous besoin d'ajouter, d'un

autre côté, que le centre de tous ces cultes était la haute Asie, et que la Diane ou Artémis ailée se rencontre à chaque instant sur les cylindres dit *babyloniens*? Ce culte devait être commun à un grand nombre de villes de l'Asie Mineure et sur les côtes du Pont-Euxin; les Argonautes, suivant la légende, l'avaient transporté au fond de l'Adriatique. Si donc nous ne connaissions pas l'origine de notre vase et si nous avions à en rechercher hypothétiquement la provenance, nous aurions le choix entre les côtes du Pont-Euxin, l'Asie Mineure (l'ensemble du vase en dehors de la décoration, dénotant une influence hellénique, ne nous permet pas de nous avancer plus avant vers l'Orient), ou bien les villes italiennes où dominaient les vieux cultes dont on attribuait l'introduction aux Argonautes ou aux compagnons d'Ulysse ou d'Énée.

Dans le cas présent, le vase sortant d'un tombeau helvétique ou gaulois et l'ensemble de la découverte nous transportant en esprit dans une période contenue entre le vi$^e$ et le iv$^e$ siècle avant notre ère, deux centres doivent attirer notre attention : à l'est, la Crimée et la Thrace, où tant de souvenirs rappellent la vie errante de nos pères, et d'où, par la mer Noire et le Danube, ils étaient si facilement en rapport avec l'Asie d'un côté, l'Helvétie de l'autre; au sud, Pérouse, Capoue et Clusium, *Clusium* surtout, si célèbre dans notre histoire à une époque qui convient parfaitement à notre vase. Nous ne sommes pas éloigné de voir dans le vase de Græckwyl un souvenir des expéditions gauloises qui aboutirent à la prise de Rome. Ce fait justifiera, nous l'espérons, l'étendue de cet article. La probabilité de ces conjectures ressortira encore avec plus d'évidence à l'article *Magny-Lambert*. Nous y renvoyons le lecteur[1].

*L'urne cinéraire.* — Bien que la présence du char dans le

---

[1] Voir notre mémoire déjà cité, p. 271.

caveau indique une inhumation et non une incinération, une urne cinéraire en terre se trouvait mêlée aux autres objets découverts à proximité du char, ou du moins dans la même couche. Cette urne était brisée, mais elle a pu être reconstruite et dessinée à Zurich par les soins de la Société des antiquaires de cette ville. M. Jahn nous en a communiqué le dessin : elle a les plus grands rapports et de forme et d'ornementation avec certaines urnes des cimetières de la haute Italie et particulièrement de Golasecca. La même poterie se trouve dans quelques-uns de nos tumulus et dans nos cimetières gaulois de la Champagne, avec la même décoration composée de lignes droites et de dents de loup et de losanges. C'est un style, comme tout le reste, bien antérieur à l'ère chrétienne, et qui concorde parfaitement avec les conclusions précédentes.

Le squelette de femme portant au bras un bracelet en bronze doit dater de l'ensevelissement primitif.

La première couche appartient, au contraire, sans aucune hésitation possible, à une sépulture superposée bien des siècles après. Le glaive, l'éperon, le fer de cheval, trouvés dans les déblais des couches inférieures où évidemment ils avaient glissé, sont des objets qui ne peuvent pas être antérieurs au $ix^e$ siècle de notre ère. Nous n'en parlerons donc pas.

Il nous reste à dire ce que sont devenus ces précieux objets.

Sont au *Musée de Berne* :

1° L'urne en bronze à la Diane restaurée (moulage au musée de Saint-Germain);

2° Deux fragments de fibules en bronze, dont une à col de cygne (type Golasecca) et l'autre émaillée ;

3° Une bande de roue de char en fer avec frettes;

4° Le bracelet de bronze.

Le reste est perdu ou égaré. On n'en a plus que des dessins faits heureusement à l'époque de la découverte.

Les objets dessinés alors sont :

1° Le glaive en fer, dessiné par Morlot ;

2° L'éperon en fer, dessiné à Zurich, en 1852, par les soins de la Société des antiquaires ;

3° Le fer de cheval, dessiné à Zurich à la même époque ;

4° L'urne cinéraire en terre, reconstituée à Zurich et dessinée, sans que l'on sache ce qu'elle est devenue depuis.

Le poignard en fer tombé en poussière au moment des fouilles n'a jamais été dessiné, pas plus que le fragment de couronne en bronze et le morceau de bronze blanc fondu.

On ignore également ce que pouvait être l'agrafe trouvée près du squelette supérieur avec le glaive et l'éperon. Il est possible toutefois que quelques-uns de ces objets puissent être retrouvés dans des collections particulières.

Saint-Germain, 12 février 1875.

# NOTE ADDITIONNELLE

LES VASES DE RODENBACH ET DE SOMME-BIONNE

Des vases de bronze analogues à celui du tumulus de Græchwyl ne sont pas les seuls vases étrusques découverts en Gaule. En avril 1874, M. Léon Morel, percepteur à Châlons-sur-Marne, signalait à la réunion des Sociétés savantes une coupe en terre peinte[1] associée, dans une sépulture du cimetière antique de Somme-Bionne (Marne), à une série d'objets rappelant le mobilier funéraire des tumulus de Græchwyl, de Magny-Lambert, de Grauhols, d'Anet et de Doerth. Le guerrier (une épée de fer gisait près du squelette) avait été déposé dans la tombe, comme le Gaulois de Græchwyl, couché sur un char dont on a recueilli de nombreux débris. A côté du mort se trouvaient, outre l'épée de fer et les débris de char dont nous venons de parler, un long poignard de fer, trois pointes de javelots, un anneau d'or, une œnochoé de bronze, une bande ou feuille d'or estampée et enfin, ainsi que nous l'avons dit, une coupe de terre peinte d'un caractère étrusque incontestable. « La petite coupe de M. Morel, dit M. le baron de Witte, si compétent en pareille matière[2], est tout à fait semblable aux vases de terre peinte que l'on découvre en si grande quantité dans les nécropoles de la Toscane et de l'Italie méridionale. Elle est à couverte noire et à dessins rouges, et montre à l'intérieur un discobole qui court de droite à gauche, tenant à la main un palet ou disque qu'il se prépare à lancer. J'ai décrit dans mon cata-

---

[1] Voir la reproduction de cette coupe dans l'*Album des cimetières de la Marne* de M. Morel, 2ᵉ livraison, pl. 9 (1876).
[2] Séance de la Société des antiquaires de France du 15 avril 1874.

logue Durand, n°ˢ 710, 711, 712 (c'est toujours M. de Witte qui parle), plusieurs vases qui montrent ces discoboles. La coupe de Somme-Bionne offre un dessin négligé, mais elle est d'une fabrique très-reconnaissable et dont on rencontre les produits non-seulement en Étrurie, mais dans la Grande Grèce, en Sicile, dans les Cyclades et jusqu'en Crimée. Quant à l'âge de la coupe, il est évident, pour tout homme

Fig. 70. *Coupe de Somme-Bionne.* $\frac{1}{2}$

familiarisé avec les monuments de la céramique, que cette coupe ne peut pas remonter au-delà du troisième siècle avant J.-C., 450 à 550 de la fondation de Rome. »

Le caractère de la coupe de Somme-Bionne n'est donc point douteux ; cette coupe est étrusque ou grecque. Les analogues se rencontrent surtout en Italie. La présence d'une coupe étrusque dans une tombe gauloise, bien qu'il n'y eût dans ce fait, ce semble, rien d'invraisemblable,

avait d'abord étonné M. de Witte[1]; il craignait quelque surprise. Une nouvelle découverte du même ordre annoncée par le Dr Lindenschmit, il y a quelques mois (*Die Alterthümer unserer heidnischen Vorzeit*, 1875, Band III, Heft V, Tafel I, II, III), semble devoir faire cesser toute incertitude.

Fig. 71. *Coupe de Somme-Bionne.* $\frac{1}{2}$

Près de Rodenbach (Bavière rhénane), nous apprend le Dr Lindenschmit, un tumulus de grande dimension était ouvert presque au même moment (mai 1874) où était explorée la tombe de Somme-Bionne. Or, par une singulière coïncidence, ce tumulus, qui était aussi une tombe gauloise (let objets recueillis en font foi), contenait, comme la sépulture de Somme-Bionne, une œnochoé en bronze à bec relevé, et une coupe à deux anses en terre peinte aussi incontestablement étrusque que la coupe de M. Morel.

Cette coupe, dont nous reproduisons le dessin à un demi de la grandeur réelle, est, nous dit le Dr Lindenschmit, d'une argile très-fine. Le travail en est bon. Les anses et le pied sont d'un noir brillant. Divers ornements rouges et blancs se détachent sur le fond du vase également noir. « *A voir le style, la main d'œuvre ainsi que la matière de*

---

[1] M. de Witte est revenu, depuis, sur cette impression première, et a même rapproché de la coupe de Somme-Bionne plusieurs autres découvertes analogues. Voir : *Bulletin de la Société des antiq. de France*, 1er trimestre de 1876 (sous presse). 1er mars 1876.

ce vase, on ne peut douter qu'on ne soit en présence d'une œuvre grecque ou italienne. » Nous sommes tout à fait de l'avis de l'habile directeur du musée de Mayence. Nous ajouterons que comme lui nous attribuerions volontiers la coupe de Rodenbach au troisième siècle avant notre ère. Mais il faut remarquer, et le D$^r$ Lindenschmit ne manque point de faire cette remarque, que plusieurs des objets con-

Fig. 72. *Coupe de Rodenbach (Bavière).* $\frac{1}{2}$

tenus dans le tumulus semblent indiquer une date un peu plus ancienne; l'an 200 ou 250 avant notre ère doit donc être une date minimum, à moins que de même que le vase de Græchwyl ces objets ne soient considérés comme le fruit du pillage de quelque temple et ne passent pour avoir conservé *hiératiquement* une forme ancienne. Si, en effet, la gourde de bronze n° 73, avait été trouvée seule, il serait difficile de ne pas lui assigner une date de 100 ou 200 ans au moins antérieure à celle que nous venons de proposer; on la croirait volontiers contemporaine de la Diane ailée. Le travail

du bronze au repoussé, les figures d'animaux tracées à la pointe suivant un procédé très-ancien, nous font remonter bien au-delà de l'ère où dominait en Italie, dans les arts, l'influence romaine.

Ce vase, dit le D<sup>r</sup> Lindenschmit, « *porte tous les caractères d'une haute antiquité.* » Un des seuls vases connus qui puissent en être rapproché, est en effet la gourde de bronze

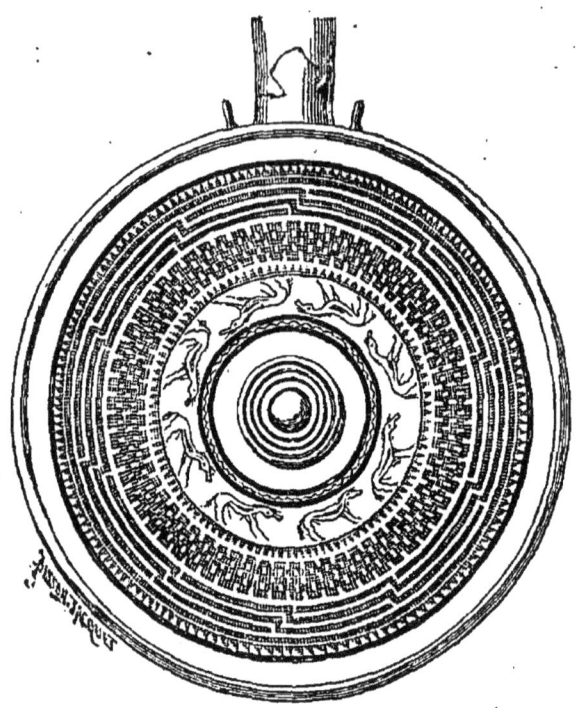

Fig. 73. *Gourde de Rodenbach.* ½

de la planche LX du Musée grégorien, dans laquelle tous les archéologues voient un monument très-ancien et conservant encore quelque chose du style oriental, source première de l'art étrusque. La gourde de Rodenbach était-elle donc d'une autre provenance que le canthare en terre peinte? Nous ne saurions résoudre ce problème. Nous tenons seulement à constater le caractère étrusque et antique des

deux monuments, dont l'âge se limite, en tout cas, entre des dates rentrant parfaitement dans la période que caractérisent les grandes expéditions gauloises en Italie, sans remonter à l'ère *celtique*, dont l'art est tout à fait distinct de celui de notre canthare et de notre coupe. Les découvertes de ce genre prennent, en se multipliant, une très-grande importance, et les archéologues ne sauraient les signaler avec trop de soin.

Saint-Germain, 15 janvier 1876.

# IV

# DÉCOUVERTE D'OBJETS GAULOIS

EN ITALIE

ARMES ET FIBULES

Le numéro de novembre de la *Revue archéologique*, année 1871, p. 290, contient un article de M. Gabriel de Mortillet, intitulé : *Les Gaulois à Marzabotto dans l'Apennin*. M. de Mortillet y signale plusieurs objets gaulois découverts à Marzabotto, près de squelettes bien conservés. « M. le comte Gozzadini, écrit M. de Mortillet, a publié deux magnifiques et savants mémoires[1] sur une nécropole découverte et fouillée par M. le chevalier G. Aria à Marzabotto, au milieu de l'Apennin, sur la route de Bologne à Pistoia. Les types étrusques y abondent, on peut même dire qu'ils débordent de toutes parts. Mais ce qui est étrange c'est de voir, mêlés aux objets étrusques, quelques objets *franchement gaulois*. Il y a eu évidemment mélange d'un élément gaulois avec l'élément étrusque, et cet élément venait du nord de la Gaule. Pour s'en convaincre, il suffira

[1] *Di un' antica necropoli a Marzabotto nel Bolognese*, 1865, et *Di ulteriori scoperte nell' antica necropoli a Marzabotto*, 1870.

de jeter un simple coup d'œil sur les dessins que nous publions[1]. »

Nous avons, depuis la publication de cet article, eu occasion de visiter la belle collection du chevalier Aria. La remarque de M. de Mortillet nous paraît parfaitement justifiée. Nous avons là, en Italie, le pendant des *vases et coupes étrusques* découverts au nord des Alpes au milieu d'armes gauloises, c'est-à-dire des *armes gauloises* enterrées au sud des Alpes à côté d'urnes étrusques. La coupe de Somme-Bionne aurait aussi bien pu se trouver à Marzabotto que les épées et fibules gauloises de Marzabotto à Somme-Bionne [2]. Il y a entre ces objets découverts à si grande distance et dans des milieux si différents plus que de la ressemblance, il y a presque identité. Les deux cimetières doivent donc être contemporains, ou du moins, avoir été exploités en même temps à une époque encore indéterminée de leur durée, probablement au commencement du III<sup>e</sup> siècle avant notre ère, c'est-à-dire au milieu du V<sup>e</sup> siècle de la fondation de Rome.

Le cimetière de Marzabotto est un cimetière urbain *mixte*, où se mêlent dans des proportions presque égales les inhumations et les incinérations, toutefois avec prédominance des incinérés sur les inhumés. Nous savons que les Gaulois inhumaient. Les épées et les fibules de la collection Aria proviennent d'une tombe à inhumation : nouvelle probabilité de la justesse de l'attribution de la tombe à un vrai Gaulois, à un Transalpin établi en Cisalpine [3].

« Dans une cellule, dit M. Gozzadini [4], à la profondeur de

---

[1] Voir *Rev. arch.*, nouvelle série, t. X, pl. 10.

[2] Voir notre article : *Vases étrusques*, etc.

[3] M. le comte Conestabile, au Congrès de Bologne, a émis l'opinion que ces armes indiquaient non la présence de Gaulois à Manzabotto, mais simplement une influence gauloise. C'est à cette hypothèse que nous faisons allusion ici.

[4] *Di ulteriori scoperte*, p. 3 : « Dentro una cella alla profondità di soli 30 centim. giacevano tre scheletri volti col capo a oriente e discosti fra loro

30 centimè très gisaient *trois squelettes*, la tête tournée vers l'orient et espacés entre eux de 2 mètres. Chacun avait sur le corps une épée de fer dont la lame, longue de 62 centimètres, large au sommet de 4 centimètres et demie, finit en se retrécissant en pointe de feuille d'olivier et a une côte longitudinale sur les deux faces, dans son milieu. Une partie du fourreau également de fer est restée attachée à la lame par l'oxydation. Ce fourreau, dans sa partie postérieure, est légèrement convexe et a au sommet une bélière fine, en relief, rectangulaire, destinée à laisser passer une courroie de cuir ou un anneau de baudrier ; du côté opposé le fourreau a la forme de la lame, avec côte médiane. L'ouverture est sinueuse, ce qui montre que la garde pour bien s'y appliquer devait être ondulée dans le sens opposé. Tout près, de ce côté seulement, il y a deux boutons (fig. 74) à fort relief, joints par une bande. La soie de la lame, longue de 12 centimètres, montre que la poignée avait la même dimension ; mais elle manque, la matière dont elle se composait s'étant détruite. Outre ces trois épées à peu près semblables, il en existe dans la collection Aria une autre analogue, trouvée précédemment. »

En lisant cette description, dirons-nous avec M. de Mortillet, dont nous citons les propres expressions, expressions

---

due metri. Ognuno aveva sopra il corpo una spada di ferro, la cui lama lunga centim. 62, larga in cima centim. 4 1/2, rastremandosi finisce con punta a foglia d'olivo ed a una costa longintudinale nel mezzo in ambe le facce. Vi è rimasto in parte attaccato per l'ossidazione il fodero. Pur di ferro, il quale nel lato posteriore e leggermente convesso ed ha in cima un occhiello fisso, sporgente, rettangolare, da passarvi o una striscia di cuoio o un gangio di balteo. Del lato anteriore il fodero segue la forma della lama e quindi ha la costa nel mezzo. N'è serpeggiante l'imbocco, che fa conoscere come l'elsa per aderirvi doveva serpeggiare in senso opposto. Vi sono presso, in questo lato solo, due borchie molto rilevate, congiunte da un listello. La spina della lama lunga 12 centim. mostra che altrettanta era l'impugnatura, la quale manca affatto perche sarà stata di materia meno durevole. Oltre queste tre spade, presso che uguali, ve n'è dà tempo un altra simile nella collezione di Marzabotto. »

auxquelles nous nous associons complétement, « on croirait avoir sous les yeux des épées gauloises provenant des cimetières de la Marne, comme le montre la confrontation

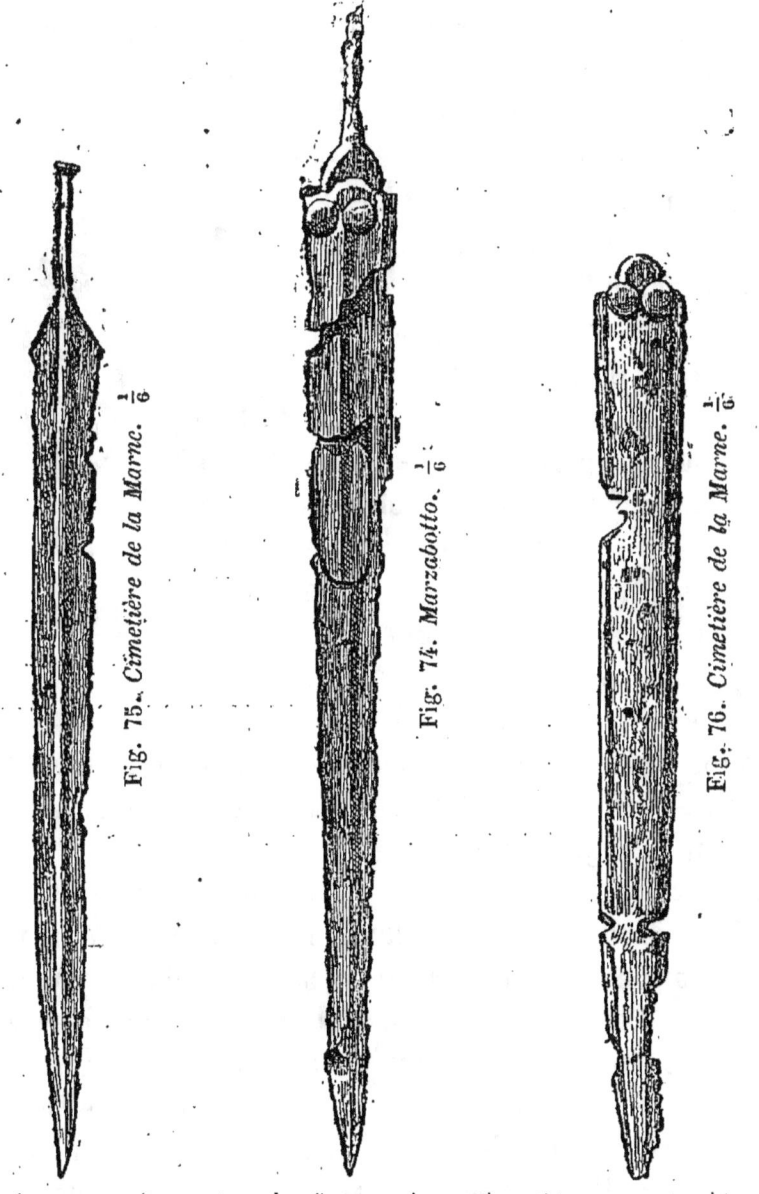

Fig. 75. *Cimetière de la Marne.* 1/6

Fig. 74. *Marzabotto.* 1/6

Fig. 76. *Cimetière de la Marne.* 1/6

du dessin publié par M. Gozzadini, fig. 74, avec le dessin d'une des épées de la Marne exposée au musée de Saint-Germain, lame et fourreau (fig. 75 et 76). »

« Pareillement sur un des côtés de chacun des squelettes, continue M. Gozzadini, il y avait une lance de fer privée de sa hampe, bien que munie des clous qui fixaient la hampe au bois. Deux d'entre elles sont remarquables par la largeur de la lame et l'exiguïté de la douille. L'autre lance a, au contraire, la lame assez longue et étroite. Il n'y avait aucune trace d'armes défensives [1]. »

Ces lances reproduisent, aussi exactement que les épées, les formes des lances des tombes de la Marne (voir fig. 77 et 78).

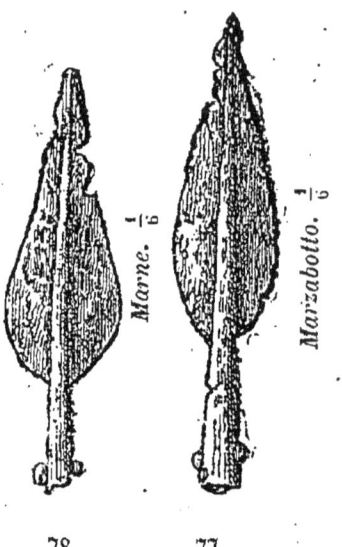

78. 77.

Les vêtements de nos Gaulois de Marzabotto devaient être attachés à l'aide de fibules, comme en Gaule à la même époque. Ces fibules, très-souvent en fer, avaient probablement disparu ; à propos des tombes gauloises, M. Gozzadini n'en parle pas. Mais une fibule d'argent figurée planche 17 de son mémoire, parmi les bijoux découverts à Marzabotto, fibule de forme identique aux fibules du musée de Saint-Germain, montre que ce ne sont pas là de simples conjectures (fig. 79 et 80).

C'est donc à nos yeux un fait acquis à la science, que des Gaulois citoyens ou mercenaires, mais exerçant le métier des armes, faisaient partie de la population de Marzabotto. M. Desor, au congrès de Bologne, s'était associé à M. de Mortillet pour soutenir cette thèse. M. le comte Conestabile ne l'acceptait qu'avec réserve. M. le comte Gozzadini la repoussa complètement. Nous regrettons de ne pouvoir partager l'avis de ces deux archéologues éminents, dont

---

[1] Gozzadini, *Di ulteriori scoperte*, pl. II, fig. 1.

l'opinion est toujours d'un si grand poids pour nous. Nous ne pouvons surtout admettre que le cimetière de Marzabotto soit, comme le croit le comte Gozzadini, antérieur « *non-seulement à la conquête romaine, mais encore à la conquête gallo-boïque placée vers l'an 359 de Rome*[1] » (395 av. J.-C.).

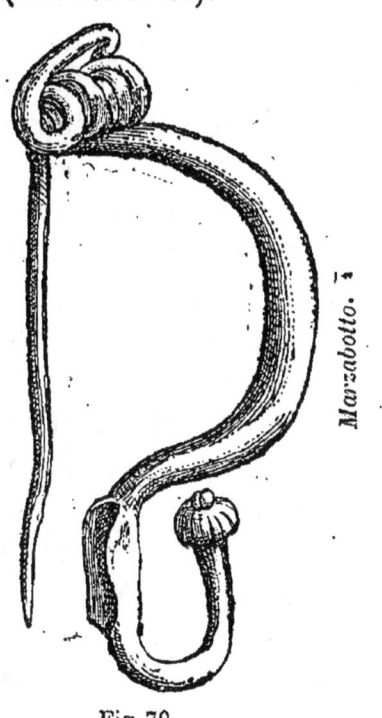

Fig 79.

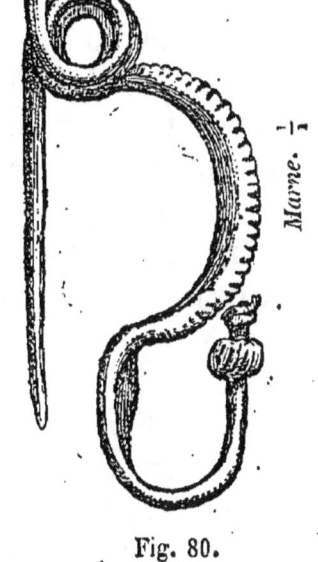

Fig. 80.

L'erreur de M. Gozzadini vient, selon nous, de ce qu'il veut établir l'unité ethnique là où existait, au contraire, la plus grande variété. Le cimetière de Marzabotto, comme nous l'avons déjà dit, est le cimetière d'une grande ville où se confondaient diverses races et diverses classes d'habitants. Le fond de la population, ainsi que le prouvent

---

[1] Gozzadini, *Di ulteriori scoperte*, p. 67 : « Ma tornando alla parte che mi spetta, ossia all' archeologica, considererò succintamente come i primi ed recenti scavi in Marzabotto abbiano a sufficienza fatto conoscere un popolo *anteriore non solo alla conquista romana ma alla gallo-boica nel* 359 *di Roma.* »

l'usage dominant de l'incinération et la fréquence d'objets de style antique du type de Villanova, découverts dans les urnes les plus modestes de la nécropole, appartenait à cette vieille couche que nous appellerons simplement avec M. Conestabile *antico-italique*, pour ne pas compliquer inutilement la question du problème encore obscur de la race à laquelle ces vieux Cisalpins se rattachaient. A côté de cette plèbe urbaine dont la religion était l'incinération et qui avait conservé ses vieilles mœurs, figurent de superbes sarcophages (Gozzadini, *Di ulter. scop.*, pl. I) remplis d'un mobilier funéraire somptueux, où l'or se montre mêlé à de l'ambre travaillé, où des figurines de bronze d'un art très-fin se rencontrent en compagnie de vases peints n'indiquant point encore la décadence (pl. 16 et 17). Dans ces sarcophages, les corps sont brûlés comme dans les sépultures plus modestes dont nous venons de parler. Il faut y voir les tombes de l'aristocratie indigène de l'antique Marzabotto. Mais ces deux modes de sépulture ne sont pas les seuls à avoir été constatés à Marzabotto. Des puits funéraires nombreux et artistement construits semblent indiquer un deuxième élément ethnique dont la religion était l'inhumation. Enfin vient la série de tombes au milieu de laquelle figuraient nos Gaulois, tombes à inhumation également et d'un caractère tout particulier. Si l'on examine l'ensemble des objets découverts dans ces tombes et particulièrement la céramique, on arrive à la conviction que la majorité de ces objets appartient non au iv$^e$, mais au iii$^e$ siècle avant notre ère, 300-200 av. J.-C., v$^e$ siècle de Rome, le cimetière ayant commencé à être exploité dans le siècle précédent. Telle est l'opinion du D$^r$ Hirschfeld[1]. Telle est également celle du comte Conestabile[2]. Polybe, qui écrivait peu après cette époque, nous apprend que les Gaulois

---

[1] *Archæol. Zeit.*, 1871, p. 104.
[2] Conestabile, *Congrès de Bologne*, p. 251.

n'habitaient point encore les villes et campaient, pour ainsi dire, en rase campagne, toujours prêts à déguerpir. Cette observation suffit à expliquer la rareté des tombes de guerriers gaulois à Marzabotto. Les Gaulois ne devaient se faire inhumer qu'exceptionnellement dans ces cimetières, abandonnés aux populations qu'ils tenaient sous leur dépendance[1]. On sait que la domination gauloise ne prit fin que l'an 224 avant notre ère. Quant aux Étrusques, le temps de leur règne était passé, mais leur civilisation devait avoir survécu à leur défaite et comme à Rome, sans dominer politiquement, ils devaient régner encore par leur supériorité dans le domaine de l'art et du luxe. Le cimetière de Marzabotto abonde en ustensiles et bijoux de style étrusque. « On est vivement frappé, disait M. le comte Conestabile au congrès de Bologne[2], par la variété et la haute importance des monuments de différentes séries et de plusieurs époques qui composent la collection Aria : objets de bronze, d'or, d'argent, de fer, de verre, d'os, de pierre calcaire, poteries, vases ordinaires, vases peints, pierres gravées, etc., représentant la vie domestique, la vie guerrière, l'aisance, le luxe, le commerce, les idées religieuses et les usages funéraires des *Étrusques* aux beaux jours de leur civilisation. » Nous croyons qu'il faudrait dire non pas des *Étrusques*, mais des *Cisalpins*, ou plutôt *d'une grande ville de la Cisalpine, avec la variété de ses éléments multiples à l'époque où, après les invasions galatiques, la civilisation étrusque n'avait pas encore cédé à l'influence romaine dans le nord de l'Italie*[3].

---

[1] Le commencement du troisième siècle avant notre ère fut une époque de grande prospérité pour les Gaulois cisalpins.

[2] *Congrès de Bologne*, p. 242.

[3] Il semble que ce soit là, au fond, l'opinion de M. le comte Conestabile lui-même, car nous lisons dans un autre paragraphe de son compte-rendu (*Congrès*, p. 250) : « La difficulté de concilier le caractère étrusque de certains objets avec la date à laquelle d'autres appartiennent évidemment, date visiblement postérieure à la chute de la domination étrusque dans le nord de l'Italie; *nous*

Une étude approfondie de la nécropole de Marzabotto, faite au point de vue des diverses populations qui s'y étaient établies et confondues, serait certainement des plus fructueuses. Mais une pareille étude ne pourrait se faire qu'en présence de la collection Aria. Nous nous contentons d'indiquer ici le point de vue auquel il nous a semblé qu'il serait utile de se placer. Nous croyons en avoir assez dit pour établir la vraisemblance de la contemporanéité des sépultures gauloises du département de la Marne et des sépultures de Marzabotto, à une date qui peut flotter de 300 environ à 250 avant J.-C. Ces dates sont en rapport parfait avec les événements historiques que tout le monde connaît[1]. L'importance des cimetières de la Marne en grandit notablement.

Saint-Germain, 21 février 1874.

---

amène à admettre que *les Étrusques de Marzabotto, politiquement soumis à cette époque [aux Gaulois], mais nullement chassés et dispersés comme on l'avait cru, continuèrent à se servir de leurs tombeaux, de leurs nécropoles, même après leur défaite définitive.* » Pourquoi donc notre savant confrère ne veut-il pas reconnaître des *tombes gauloises* dans des tombes où se montrent des armes qui ne diffèrent en rien des armes gauloises de la Transalpine à une époque où, de son avis même, les Gaulois dominaient sur les rives du Pô?

[1] La défaite des Gaulois et des Étrusques près du lac Vadimon, par Dolabella, est de 283. Le pillage de Delphes, de 278. Les retours offensifs des Gaulois transalpins, et particulièrement des Gæsates, de 238 et 226; la bataille de Telamon, de 225 ; et la réduction de la Cisalpine en province romaine, de 221.

# V

# LE CASQUE DE BERRU

---

### PRÉAMBULE

Vers la fin de l'année 1872, M. Anatole de Barthélemy offrait au Musée de Saint-Germain une magnifique collection d'antiquités provenant des fouilles exécutées par son frère, M. Edouard de Barthélemy, et M. Alfred Werlé, dans la commune de Berru (Marne). Quelques mois plus tard, en février 1873, M. Edouard de Barthélemy lisait à la Société des antiquaires de France une note détaillée sur cette découverte. Cette note a été insérée dans le tome XXXV des Mémoires de la Société. Nous y renvoyons le lecteur. La pièce principale était un casque conique, en fort mauvais état malheureusement, et que M. de Barthélemy publia incomplet. On verra plus loin comment la constatation de dessins fort originaux gravés à la pointe sur le pourtour de ce casque nous a permis de le compléter et nous a déterminé à prendre la parole sur le même sujet, quelque temps après la publication du compte rendu de notre confrère. Cette ornementation d'un caractère tout spécial donnait à la découverte un intérêt particulier. Nous avions là comme un pendant de l'ornementation du fameux casque d'*Amfreville*[1], qui se trouve ainsi aujourd'hui à peu

---

[1] Voir *Rev. archéol.*, nouv. série, t. V, p. 225 et pl. 5.

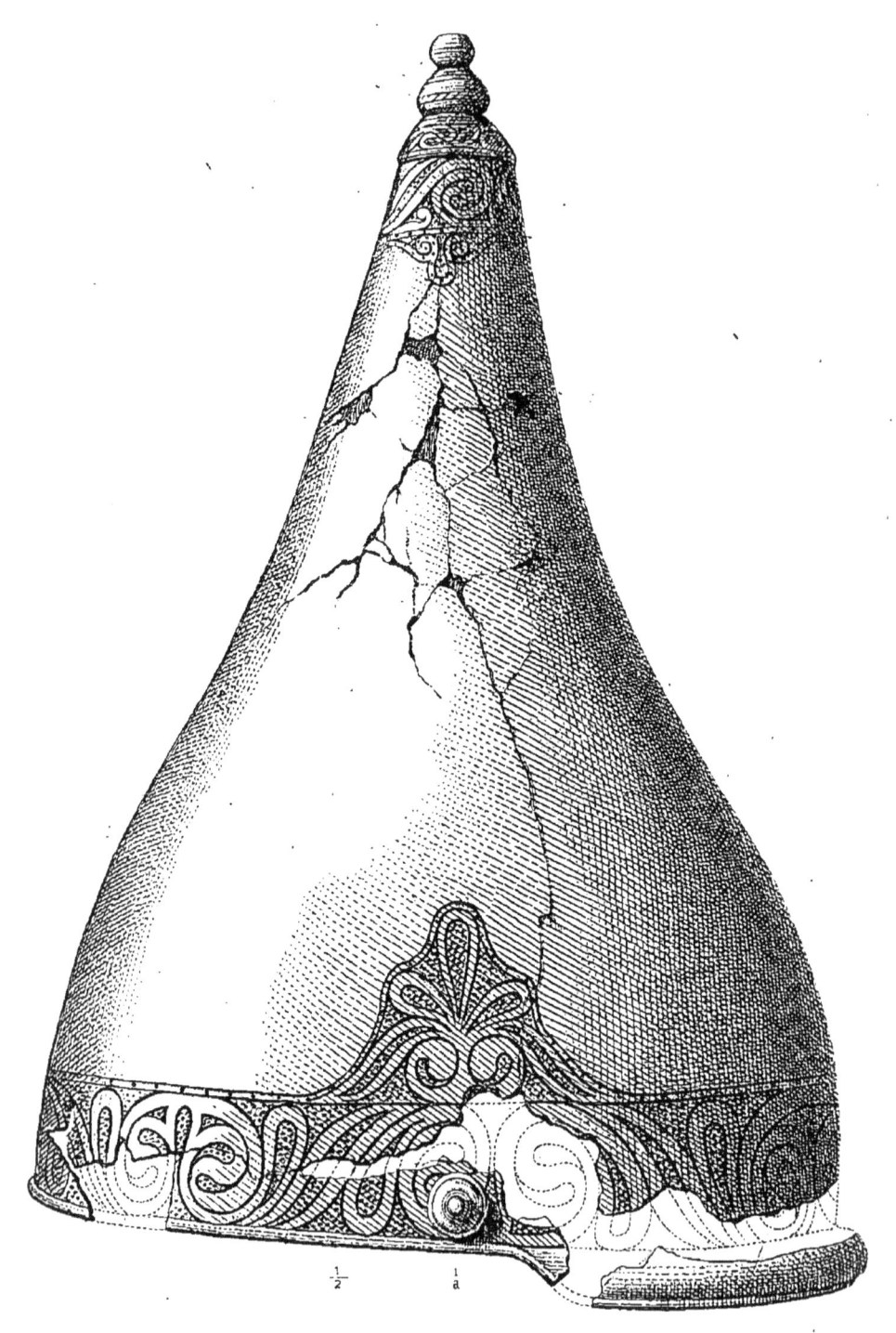

CASQUE DE BERRU, (MARNE.) découvert dans un Cimetière Gaulois.

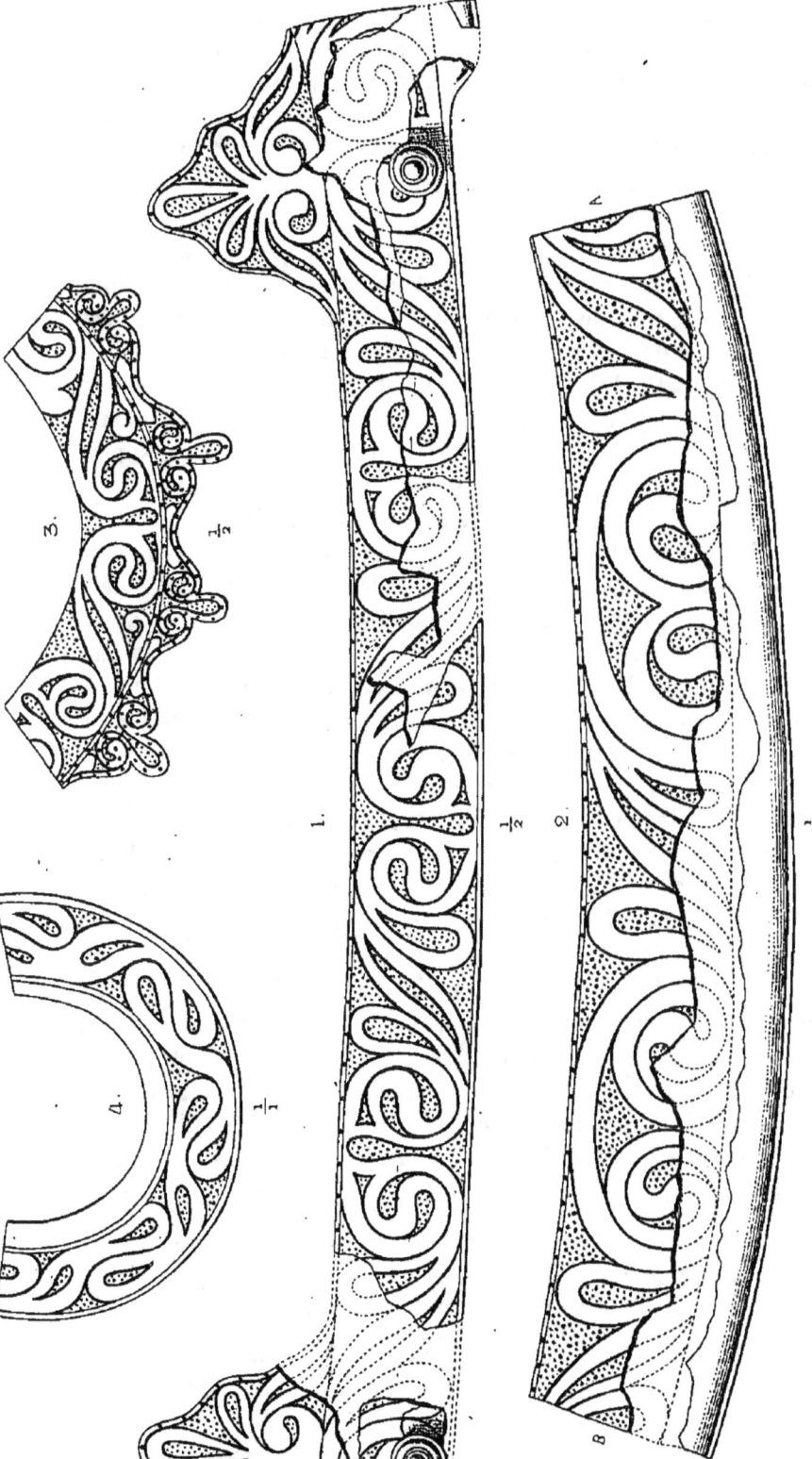

CASQUE DE BERRU. (MARNE) Ornements.

près daté. Le casque de Berru sort, en effet, d'un cimetière ou, pour mieux dire, d'un ensemble de cimetières dont le caractère à la fois gaulois et anté-romain ne saurait être contesté. Nous croyons utile d'insister, ici, sur l'importance de ces cimetières des environs de Reims, de Châlons, de Sainte-Menehould et d'Épernay, où reposent la dépouille mortelle et le mobilier funéraire de plusieurs générations dont les dernières, de fort peu antérieures à la conquête romaine, représentent la civilisation et les usages des tribus du nord-est de la Gaule dans les derniers jours de l'indépendance gauloise. A Reims et à Châlons nous sommes sur le territoire des *Remi* et des *Catalauni*, *les nations les plus belliqueuses et les plus braves de la Gaule*, au dire de César, dans le voisinage immédiat des Lingones. Ces cimetières appartiennent à des populations armées jusque dans leurs demeures d'outre-tombe. La majorité des squelettes est accompagnée de la lance et de l'épée de fer, quelques-uns du bouclier. Nous sommes loin de l'époque où régnaient les armes de bronze. Mais, d'un autre côté, l'épée diffère sensiblement de la longue épée à pointe mousse des tumulus dont le Monceau-Laurent est le type. C'est déjà l'épée à pointe, de plus petite dimension, l'épée *ibérique*, selon toute apparence, dont l'épée romaine elle-même n'est qu'une modification. Les cimetières de la Marne sont donc postérieurs aux grands tumulus de la Bourgogne et de la Suisse, tout en rentrant dans la même période historique : l'ère gauloise [1]. Un fait signalé par M. de Mortillet au congrès de Bologne, la présence à Marzabotto d'épées et de lances semblables à celles des cimetières de la Marne dans des tombes très-certainement *gauloises*, ajoute encore à l'intérêt de ces champs funéraires [2]. La découverte de la coupe étrusque de Somme-Bionne achève et complète le rapprochement [3]. Il sortira certainement de l'étude de ces antiquités un ensemble de renseignements des plus précieux pour notre histoire nationale. La coupe de Somme-Bionne remonte, suivant M. de Witte, au II$^e$ ou III$^e$ siècle avant notre ère. Les sépultures de Marzabotto passent pour appartenir au IV$^e$ ou V$^e$ siècle ; nous sommes donc en pleine ère gauloise. Les date encore approximatives se préciseront bientôt davantage, nous n'en doutons pas. On comprendra mieux encore la valeur historique de ces cimetières quand on saura que, d'après une liste dressée par

---

[1] Voir p. 267 l'article : *Ère gauloise*.
[2] *Rev. archéol.*, nouv. série, t. XXII (1870-1871), p. 288-90, et notre article : *Découverte d'objets gaulois en Italie*.
[3] Voir l'article *Græchwyl* et la note additionnelle, p. 337 et 39.

nous avec le concours de M. Morel, on compte déjà soixante-douze communes où des *tombes gauloises* ont été signalées. Nous donnons ici le nom de ces communes, dont plusieurs contiennent deux et même trois cimetières. Quelques-uns n'ont fourni, il est vrai, qu'une ou deux tombes. Dans d'autres, au contraire, les tombes fouillées dépassent la centaine. Nous ajoutons au nom de la commune le nombre des sépultures, à nous connues, explorées avant 1875 [1]. On trouvera de plus, dans notre article sur le casque de Berru, le nombre des antiquités de cette provenance entrées jusqu'ici au Musée de Saint-Germain. Ces chiffres ont une éloquence que rien ne pourrait remplacer.

LISTE DES COMMUNES OU SE SONT RENCONTRÉS DES CIMETIÈRES GAULOIS DANS LE DÉPARTEMENT DE LA MARNE

| COMMUNES | Nombre des TOMBES explorées. | COMMUNES | Nombre des TOMBES explorées |
|---|---|---|---|
| 1 Angluzelles-Courcelles. | 30 | 19 Dampierre-au-Temple. | 1 |
| 2 Auberive. | 37 | 20 Dampierre-Lettrée. | 1 |
| 3 Aulnay-aux-Planches. | 1 | 21 Epine (l'). | 110 |
| 4 Auve (2 cimet.). | 100 | 22 Etrechy. | 1 |
| 5 Bergères-lès-Vertus. | 60 | 23 Flavigny. | 23 |
| 6 Berru. | 4 | 24 Gourgançon. | 1 |
| 7 Bouy. | 5 | 25 Herpont. | 1 |
| 8 Brusson. | 1 | 26 Humbeauville. | 1 |
| 9 Bussy-le-Château (3 cim.). | 400 | 27 Hurlus. | 1 |
| 10 Bussy-Lettrée. | 1 | 28 Heiltz-l'Evêque. | 30 |
| 11 Cernay-lès-Reims. | 1 | 29 Laval-sur-Tourbe. | 62 |
| 12 Cheppe (la). | 28 | 30 Leuvrigny. | 1 |
| 13 Chouilly. | 1 | 31 Marcilly-sur-Seine. | 1 |
| 14 Connantre (3 cimet.). | 30 | 32 Marson (2 cimet.). | 200 |
| 15 Corroy (2 cimet.). | 25 | 33 Mesnil-lès-Hurlus. | 1 |
| 16 Courtisols (4 cimet.). | 100 | 34 Nogent-sur-Berru. | 1 |
| 17 Croix-en-Champagne (4 c.). | 450 | 35 Ognes. | 25 |
| 18 Cuperly. | 1 | 36 Outrepont. | 1 |

[1] Nous fixons conventionnellement à l'unité les fouilles des cimetières sur lesquels on ne nous a pas donné de détails précis.

| COMMUNES | Nombre des TOMBES explorées. | COMMUNES | Nombre des TOMBES explorées. |
|---|---|---|---|
| 37 Perthes-lès-Hurlus. | 30 | 55 Sommepy. | 22 |
| 38 Pleurs. | 50 | 56 Somsois. | 50 |
| 39 Plichencourt. | 1 | 57 Songy. | 1 |
| 40 Poix. | 1 | 58 Souain. | 1 |
| 41 Prosnes. | 60 | 59 Soudé-Sainte-Croix. | 1 |
| 42 Recy. | 1 | 60 Suippes. | 50 |
| 43 Rivières (les). | 1 | 61 Tahure. | 4 |
| 44 Saint-Etienne-au-Temple. | 300 | 62 Tilloy. | 150 |
| 45 Saint-Hilaire-le-Grand. | 22 | 63 Vadenay. | 5 |
| 46 Saint-Jean-sur-Tourbe. | 50 | 64 Valmy. | 15 |
| 47 Saint-Ouen. | 1 | 65 Vanault-les-Dames. | 1 |
| 48 St-Remy-s.-Bussy (5 c.). | 500 | 66 Vatry. | 20 |
| 49 Saint-Souplet. | 1 | 67 Vavray. | 1 |
| 50 Sarry. | 12 | 68 Vernancourt. | 1 |
| 51 Somme-Bionne. | 50 | 69 Ville-sur-Tourbe. | 1 |
| 52 Somme-Tourbe. | 250 | 70 Villeneuve-lès-Rouffy. | 1 |
| 53 Somme-Sous. | 1 | 71 Vitry-lès-Reims. | 17 |
| 54 Somme-Suippes. | 100 | 72 Wargemoulin, 2 cim. | 60 |

72 communes contenant 89 cimetières, dans lesquels plus de 3,500 tombes ont été ouvertes.

Saint-Germain, 8 avril 1876.

# LE CASQUE DE BERRU

(Note *lue à la Société des Antiquaires de France*)

Nous ne songions point à prendre la parole au sujet de la tombe de Berru après notre honorable confrère[1], d'autant moins que nous préparons depuis quelque temps un travail

---

[1] M. Édouard de Barthélemy.

d'ensemble sur les cimetières gaulois des *Remi* et des *Catalauni*, quand, il y a un mois environ, M. Abel Maître, chef des ateliers du Musée de Saint-Germain, en nettoyant, pour les restaurer, les objets provenant de Berru[1], nous signala, avec sa sagacité ordinaire, sur un des morceaux très-oxydés du casque, de légers dessins à la pointe, qu'il fut bientôt possible de retrouver sur d'autres fragments semblables. Notre curiosité en fut excitée au plus haut point. Ces gravures à la pointe n'étaient pas seulement très-intéressantes par elles-mêmes, elles permettaient, en en suivant les contours, de retrouver, sur une grande partie de son pourtour, la base du casque que M. de Barthélemy n'avait pu reproduire dans ses planches. C'était œuvre de patience. Mais l'atelier de Saint-Germain y est habitué, et, après trois semaines de recherches, le casque nous apparut tel que nous le représentons sur la planche IX, avec l'ornementation reproduite, en développement, sur la planche X, ornementation dont les lignes, quoique très-légères, sont toutes parfaitement visibles, et peuvent être suivies sur l'original, sinon toujours à l'œil nu, au moins très-facilement à la loupe.

Nous avons cru devoir mettre immédiatement sous les yeux de nos confrères, et même livrer à la publicité, ce chef-d'œuvre de patience de M. Abel Maître, en ajoutant quelques réflexions générales dont M. Édouard de Barthélemy a peut-être été un peu sobre.

Il nous paraît opportun, en effet, d'insister sur l'importance historique des cimetières des départements de la Marne, de l'Aisne et de l'Aube. La carte des cimetières gaulois de la Marne que j'ai l'honneur de vous présenter, carte dressée sous ma direction par M. Chartier, en est

---

[1] Ces objets ont été donnés par M. Anatole de Barthélemy, membre de la commission d'organisation du musée et chargé spécialement, au musée, de tout ce qui concerne la numismatique gauloise.

un éloquent témoignage[1]. Cette carte, dans ses limites restreintes, contient déjà *soixante-douze localités* où ont été trouvées des tombes gauloises, non pas isolées, mais rapprochées les unes des autres, souvent alignées, se touchant presque et constituant de véritables champs funéraires. Plus de trois mille tombes ont été fouillées. Elles appartiennent pour la plupart à une population vouée au métier des armes et de mœurs uniformes. Armes, bijoux et vases sont identiques ou ne diffèrent que par l'habileté du travail et la richesse de l'ornementation. Le Musée de Saint-Germain ne possède pas moins de quatre cents et quelques vases, autant de bracelets, cent cinquante-deux torques, deux cent cinquante fibules et quatre-vingt-quinze épées ou poignards de cette provenance, sans compter les pointes de lances en fer, les ceintures en bronze, les chaînes et chaînettes, les couteaux, les *umbo* de boucliers, les roues de char, les mors de bride, les boutons, appliques et pendeloques, et nombre d'autres menus objets fournissant de précieux renseignements sur l'armement et le costume de nos pères. Les figures 74 à 80 donnent la forme typique des épées, des fibules et des lances, en regard d'épées, fibules et lances semblables découvertes dans le cimetière de Marzabotto près Bologne (Italie)[2]. Il y a donc là un champ d'exploration ayant donné et promettant pour l'avenir d'abondantes moissons. Le casque de Berru emprunte à cet ensemble de faits une très-grande valeur historique.

Cette valeur historique du casque de Berru augmentera encore à vos yeux si vous êtes convaincus, comme moi, que cet ensemble de cimetières appartient à une période dont nous pouvons fixer les limites approximatives entre les années 200 et 350 avant J.-C. Ces cimetières paraissent, en

---

[1] Cette carte paraitra avec le travail dont nous parlons plus haut : nous avons lieu de croire que le nombre des localités signalées s'augmentera encore.
[2] Voir plus haut, p. 362.

effet, antérieurs à l'introduction de la monnaie en Gaule, postérieurs à l'usage général des armes de bronze[1]. On y a rencontré des objets de travail italien, notamment une coupe étrusque classée par les meilleurs juges au iiie ou iie siècle avant notre ère[2]. Or ces dates nous transportent au cœur même des mouvements tumultueux qui ont rendu Gaulois et Galates si redoutables et si célèbres en Europe et en Asie à la fois. Les sépultures de la Marne peuvent donc, à bon droit, être considérées comme un commentaire d'une authenticité indiscutable concernant les rites funéraires, le costume et l'industrie de certaines tribus ou *cités* gauloises, pour me servir de l'expression de César, ayant pu prendre part soit à la prise de Rome, soit au pillage de Delphes, soit aux conquêtes de l'Asie Mineure. C'est là, on le voit, un sujet national impossible à traiter en quelques mots. Revenons donc au casque lui-même. Et d'abord, rappelons les circonstances au milieu desquelles les fragments de ce casque ont été recueillis.

« C'est, dit M. Édouard de Barthélemy, au lieu dit *le Terrage*, à 3 kilomètres sud-ouest, environ, du village de *Berru*, dans la plaine, qu'au mois de septembre 1872 un cultivateur découvrit la sépulture que nous décrivons. Au milieu d'un cercle formé par un sillon qui indiquait peut-être la base d'un tumulus détruit par les travaux agricoles était une fosse carrée, à 0$^m$,90 de profondeur. Cette fosse, orientée du N.-O. au S.-E., mesurait 3$^m$,90 de longueur sur 2$^m$,64 de largeur. Nous y avons constaté la présence d'un squelette d'homme enseveli dans la force de l'âge, sans trace de cercueil[3]. A sa

---

[1] Une seule épée de bronze a été trouvée jusqu'ici dans les terrains explorés, et encore la tombe qui la contenait était d'un ordre tout spécial et ne paraît pas faire partie de la même catégorie de sépultures.

[2] Voir plus haut, p. 354, fig. 70, le déssin de cette coupe.

[3] Nous verrons plus loin que le mort était étendu tout habillé sur son char. M. E. de Barthélemy a négligé d'insister sur cette circonstance importante.

gauche étaient déposés dans l'angle de la fosse, assez loin du corps, sept vases de formes diverses plus ou moins brisés par la pression des terres ; deux autres vases en forme de coupe au pied élevé reposaient auprès de la main gauche. »

Vers les pieds du squelette se trouvaient les objets en métal suivants :

1° Deux anneaux en fer ;

2° Divers débris d'un torques en bronze creux ;

3° Un coutelas en fer ;

4° Second couteau plus grand ou petit poignard ;

5° Six disques en bronze de dimensions variées et diversement ornés ;

6° Un mors de cheval ;

7° Trois agrafes en bronze ;

8° Quatre clous ou boutons en bronze ;

9° Une fibule en bronze ;

10° Deux espèces d'aiguillettes en bronze ;

11° Une applique en bronze découpée à jour et ornée de trois perles en pâte de verre opaque ou corail ;

12° Un fragment de chaînette en bronze ;

13° Trois espèces d'anses ou poignées en bronze ;

14° Trois grandes appliques creuses en forme de fer à cheval allongé, deux en bronze, une en fer, ayant fait partie de l'ornementation d'un bouclier ou du harnachement du cheval ;

15° Enfin *un casque de bronze*.

« De nombreux débris de fer, ajoute l'auteur de la note, ont été recueillis dans la tombe. Une quantité assez considérable est tombée en poussière dès qu'elle a été mise à l'air. Dans l'angle à droite de la tête du squelette était un fragment de *cercle de roue en fer* qui n'a pu être conservé. »

La sépulture de Berru, comme on le voit, n'appartient pas seulement à un grand ensemble homogène d'une époque particulièrement intéressante pour nous, c'est encore dans

ce milieu curieux une sépulture exceptionnellement riche, une de celles où le mort était enseveli en grand costume, couché sur son char de guerre ou de parade[1]. Nous ajouterons que les objets sont d'un travail très-fin et d'un type caractéristique spécial à toute une période de notre histoire, dans laquelle rentrent les tumulus de Châtillon-sur-Seine et de la Côte-d'Or en général[2], certains tumulus de la Suisse, les soixante-douze cimetières signalés dans le département de la Marne, et le cimetière de *Chassemy* dans le département de l'Aisne. Il y a là les indices bien marqués d'une civilisation à part, qui n'est ni la civilisation romaine, ni la civilisation grecque, ni la civilisation étrusque, bien que ce soit avec cette dernière qu'elle ait le plus de rapports. Cette civilisation, sous sa barbarie apparente, est encore comme tout imprégnée du souvenir des belles civilisations de la haute Asie, auxquelles les Étrusques eux-mêmes ont tant emprunté.

Il y a là un problème des plus importants pour la France, et qui mérite toute notre attention. Ce problème, vous ne vous attendez pas à ce que je l'aborde ici dans son ensemble ; c'est un des plus graves que puisse soulever un archéologue s'intéressant à l'histoire de la Gaule indépendante et aux origines de notre civilisation nationale. Si, en effet, l'art dévoilé par les cimetières de la Marne se distingue nettement de l'art dit *gallo-romain* qui lui succède chronologiquement et dont nous devons l'épanouissement aux conquêtes de César, s'il ne rappelle pas davantage l'influence hellénique de Marseille, il est d'un autre côté aussi incontestablement distinct de ce que l'on est convenu d'appeler l'art celtique, je veux parler de cet art dont les spécimens sont si répandus dans diverses contrées de l'Eu-

---

[1] Voir plus haut l'article *Grœchwyl*, p. 337.
[2] Voir notre mémoire intitulé : *les Tumulus gaulois de la commune du Magny-Lambert*.

rope, à commencer par la Gaule, de cet art qui ne connaissait guère comme matière de travail que le bronze, d'où tout motif d'ornementation représentant la nature animée ou même végétale était proscrit sévèrement, et dont les ressources se bornaient à ce que peuvent fournir à l'artiste la ligne droite, le cercle, le losange, et les diverses combinaisons de dessins géométriques.

L'art *gaulois* auquel se rattache le casque de Berru sort d'une inspiration toute différente, et est comme un intermédiaire entre l'art dit *celtique* et l'art *gallo-romain*, sans qu'il soit possible de prétendre que ces styles différents procèdent en quoi que ce soit les uns des autres. Est-il besoin d'insister sur les conséquences probables découlant de pareils faits, et dont la première et non la moindre est le fractionnement de la grande unité celtique déjà si compromise à tant d'égards, et la reconnaissance, dans les éléments dont se composait la civilisation gauloise à l'époque de César, de deux courants fort différents, le courant *celtique* d'un côté, le courant *gaulois* de l'autre[1], distincts à la fois d'époque, de tendance et d'origine.

Mais revenons à la tombe de Berru. Nous avons dit que le chef enseveli dans cette tombe y était couché sur son char. Ce n'est pas une conjecture ni un fait sans précédents. Le fait s'appuie non-seulement sur le fragment de roue de char, malheureusement détruit aujourd'hui, dont nous avons déjà parlé, mais sur une étude attentive de la tombe elle-même, que nous avons fait ouvrir à nouveau par M. Maître et où les ornières des roues ont été retrouvées très-nettement marquées dans la craie, comme cela avait été constaté dans d'autres tombes analogues. Nous connaissons en effet déjà, et sans avoir fait à cet égard aucune enquête spéciale, *trente-six tombes* présentant la même par-

---

[1] Voir notre article : *Gaulois*.

ticularité dans la zone de cimetières et tumulus précédemment indiquée par nous, savoir :

1. La tombe au casque de Berru ;
2. Une seconde tombe de Berru, dite à la Boucle d'oreille.
3-5. Trois tombes du cimetière de Saint-Étienne-au-Temple, dont les débris, roues de char, mors de bride, etc., sont au musée de Saint-Germain ;
6, 7, 8, 9. Quatre tombes de Somme-Bionne, fouillées par M. Morel (coll. Morel à Châlons-sur-Marne) ;
10. Une tombe du cimetière de Saint-Jean-sur-Tourbe, fouillée par M. Counhaye (musée de Saint-Germain) ;
11-13. Trois tombes de Somme-Tourbe, signalées par M. Morel ;
14-17. Quatre tombes de Suippes, signalées par le même ;
18-21. Quatre tombes de Bussy ;
22. Une tombe à Saint-Marc-sur-Auve ;
23. Une au lieu dit Piémont (renseign. de M. Morel) ;
24. Une à Sillery (id.) ;
25-28. Quatre autres tombes contenant des cercles de roues, moyeux, etc., vendues par Lelaurain et Machet au musée de Saint-Germain, sans désignation de provenances ;
29. Une tombe du cimetière de Chassemy (Aisne), au musée de Saint-Germain. Chassemy est très-voisin de certains cimetières de la Marne.

A ces vingt-neuf tombes il faut joindre, sur le territoire français, cinq autres tombes, savoir :

30. Le tumulus de Sainte-Colombe (Côte-d'Or), ayant livré, outre des débris de roues admirablement travaillés, deux bracelets et deux boucles d'oreilles d'or ; musée de Saint-Germain.
31. Le tumulus de Græckwyl (Suisse) ; musée de Berne.
32. Un des tumulus d'Anet (Suisse) ; musée de Berne.
33. Le tumulus de Grauholz (Suisse), fouillé par M. de Bonstetten.

34. Le tumulus de Dœrth, près Coblentz.

35. Une tombe de la forêt de Hatten (Alsace).

36. Enfin la tombe d'Armsheim, rive gauche du Rhin; musée de Mayence.

A ces trente-six tombes il en faudrait sans doute ajouter encore plusieurs autres de même genre, mais situées sur la rive droite du Rhin, dont nous ne disons rien pour ne pas sortir de notre domaine, qui est la Gaule[1]. Nous avons donc le droit de dire, quoique nos recherches à cet égard soient loin d'être complètes, que ce rite était d'un usage relativement fréquent dans l'est de la Gaule. Car, toutes ces tombes étant incontestablement des tombes de chefs, le chiffre de trente-six déjà acquis est certainement considérable. Nous ne connaissons aucun exemple analogue dans la partie occidentale du pays, et nous croyons devoir le constater avec d'autant plus de soin que ce n'est pas la seule différence que nous aient présentée l'état social et les mœurs de ces deux zones, sous beaucoup de rapports parfaitement tranchées[2]. Ajoutons que de ces trente-six tombes un seul casque est sorti jusqu'ici, celui de Berru[3].

Le casque de Berru, tout en provenant d'une sépulture normale et rentrant dans une série connue, paraît donc une exception. Il ne semble pas que, chez les populations de la Marne, de la Côte-d'Or et de la Suisse, le casque fût une partie habituelle de l'armement du guerrier, pas plus du chef que du soldat. Il est donc possible que ce casque, tout en ayant été trouvé dans une tombe gauloise, ne soit pas à proprement parler un *casque gaulois*. Mais

---

[1] Deux nouvelles tombes *à char* ont encore été tout récemment signalées par M. Ch. Cournault dans les environs de Sigmaringen; par M. Morel, à Somme-Tourbe (Marne).

[2] Voir notre mémoire sur *les Tumulus gaulois de la commune du Magny-Lambert*.

[3] La nouvelle tombe de Somme-Tourbe contient un casque, qui, paraît-il, a les plus grands rapports avec le casque de Berru.

si ce casque n'est pas un casque gaulois, qu'est-il? Il n'est pas romain, pas plus que les objets qui l'entouraient. Sur ce point les archéologues sont d'accord. Doit-on l'attribuer à l'Étrurie? Il pourrait à cet égard y avoir hésitation. Pourtant, à y regarder de près, il faut, je crois, renoncer également à cette provenance. Ni l'ornementation ni le travail du casque de Berru ne sont étrusques. Parcourez les deux volumes du Musée grégorien, vous n'y trouverez aucun casque semblable. Est-il grec? Pas plus qu'il n'est étrusque ou romain. Non-seulement nous ne connaissons aucun casque grec analogue, mais les vases antiques soit étrusques, soit grecs, ne nous en offrent, à notre connaissance, aucune image. Le casque de Berru est donc un casque *sui generis*, c'est-à-dire en dehors des types fournis par les civilisations grecque, étrusque et romaine, ou du moins ne s'y rattachant que de loin. Est-ce donc un produit de l'*art indigène?* Silius Italicus nous dit que dans le temple où les Romains reçoivent les ambassadeurs de Sagunte, s'offrent à la vue de ces derniers :

..... galeæ Senonum....
Et Ligurum *horrentes coni.*
(*Pun.*, I, v. 627.)

Mais, quoique Strabon nous affirme que les Ligures avaient adopté le costume des Celtes, il n'y a pas là un témoignage de nature à déterminer notre conviction. Silius Italicus est de date trop récente pour faire autorité en pareille matière. Il serait singulier, d'ailleurs, que le casque étant une coiffure si rare en Gaule, au moins à cette époque, des Gaulois eussent poussé si loin l'art de fabriquer cette partie de leur armure. Le casque de Berru est, en effet, d'un travail des plus raffinés. Nous sommes donc entraîné à tourner nos regards d'un autre côté et à nous demander si nous n'avons pas là un produit du courant orien-

tal indo-caucasique auquel appartenaient les bandes armées que les Romains ont appelées *Galli*, et les Grecs *Galatœ*. Or, quant à la fabrication, c'est cette fabrication de martelage si habituelle aux Gaulois du Danube, comme nous le démontrent les centaines de vases sortis du cimetière de Hallstatt, près Linz (vallée du Danube), et un grand nombre d'autres recueillis tant en Suisse que dans la vallée du Rhin. Les beaux moulages du musée de Mayence peuvent en donner une idée [1]. Quant à la forme, c'est à peu de chose près celle des casques représentés sur les bas-reliefs assyriens du palais de Sargon, qui sont coniques et surmontés d'un bouton comme le nôtre, avec un léger couvre-nuque, et dont M. Place dit avoir trouvé des débris dans les décombres des chambres royales. Des casques tout semblables, ajoute-t-il, sont encore portés par les Tiaris (nestoriens du Kurdistan). La direction dans laquelle nos regards doivent plonger est donc ainsi nettement indiquée. Nous sommes en dehors du monde grec et romain, même étrusque, en dehors aussi du monde scandinave (rien de semblable n'existe dans les pays où domina si longtemps exclusivement l'âge du bronze). C'est entre ces deux courants, le long de la voie qui conduit au Caucase par le Danube, et du Caucase dans l'Inde d'un côté et l'Assyrie de l'autre, que nous devons chercher l'inspiration à laquelle a obéi l'artiste auteur du casque de Berru. Là est, selon nous, la plus grande dose de probabilité. Et si l'on nous reproche d'aller chercher bien loin nos types, nous répondrons que l'étonnement de nos contradicteurs provient d'un point de vue erroné. Nous craignons à tort, en France, de tourner nos regards vers l'Orient. Qu'un objet de l'époque franque nous rappelle Byzance ou le Caucase, cela n'a rien qui nous paraisse invraisemblable.

---

[1] Voir ces moulages au musée de Saint-Germain et notre article : *Les tumulus gaulois*, etc.

Que l'on nous dise que les barbares du v⁰ siècle ont apporté dans leurs bagages, à la suite d'Attila, des objets dont les modèles pourraient se retrouver autour de la mer Caspienne, cela nous paraîtra tout naturel. Pour ces époques, nous avons perdu l'habitude de chercher exclusivement l'origine des choses à Rome ou à Athènes. Nous nous habituerons peu à peu à agir ainsi pour les époques antérieures. Nous saurons un jour tenir un compte suffisant de ce monde caucaso-danubien si longtemps inconnu des Grecs. Pourtant une civilisation, et une civilisation plus avancée qu'on n'est porté à le croire, existait sur plusieurs points de ces vastes contrées. Les objets sortant à chaque instant de terre le démontrent : notre casque nous paraît être un de ces témoins irrécusables de ce qu'était alors ce monde barbare si dédaigné.

Jetons maintenant les yeux sur les motifs d'ornementation du casque de Berru, sur cette fleur trifoliée que soutiennent des palmes renversées, motifs déjà signalés par M. Schuermans sur le bandeau d'or d'Eygenbilsen, sur un vase de la découverte d'*Armsheim*[1], et sur les colliers d'or des tumulus de Besseringen, près Trèves, dont le style, suivant le docteur Brunn (cité par M. Schuermans), n'était ni archaïque ni étrusque, et vous ne songerez en effet ni à l'art étrusque ni à l'art grec, même archaïque, mais à un art oriental, *indo-caucasique*, dont l'artiste auquel nous devons le casque de Berru nous semble s'être évidemment inspiré.

En résumé, le casque de Berru ayant été trouvé non-seulement en Gaule, mais dans un milieu tout gaulois, bien plus, dans la tombe d'un chef au service du pays, ce casque ne relevant (il n'y a pas de doute à cet égard) ni de

---

[1] Cette découverte est celle que nous avons signalée plus haut et où se trouvait une roue de char.

l'art romain ni de l'art scandinave, nous sommes en face de trois hypothèses seulement :

1° Origine étrusque ;
2° Origine indigène ;
3° Origine ou inspiration orientale directe.

De ces trois hypothèses nous préférons de beaucoup la dernière, et cela pour bien des raisons autres que les raisons d'ordre purement archéologique ; c'est ce que nous expliquerons un autre jour. Nous rappellerons seulement ici que, chaque fois que nous sommes amenés à discuter un des problèmes analogues à celui-ci, concernant la Gaule, nous sommes toujours entraînés comme malgré nous aux mêmes conclusions.

7 septembre 1874.

# LES GALATES OU GAULOIS

(*Lu à l'Académie des Inscriptions en avril* 1875.)

PRÉAMBULE

La Commission de la topographie des Gaules, dans sa séance du 15 juillet 1875, ayant décidé que l'article Galli serait tiré à part, cet article a été envoyé à tous ses correspondants, dans le but de provoquer leurs observations. Un certain nombre de nos savants confrères ont répondu à cet appel. A la suite des observations adressées à la Commission, et qui nous ont été communiquées, observations dont nous remercions les auteurs, quelques modifications de détail ont été apportées à la rédaction primitive. Rien n'a été changé au fond, que nous croyons de plus en plus répondre à la réalité des choses. Sur les deux points principaux particulièrement, la distinction des Celtes et des Galates d'un côté, le caractère légendaire des récits de Tite-Live de l'autre, notre conviction n'a fait que s'accentuer davantage, nos idées prendre un caractère de lucidité plus grande. Nous attendons avec confiance le jugement du public plus étendu auquel nous nous adressons aujourd'hui.

Saint-Germain, 10 mai 1876.

## LES GALATES OU GAULOIS

Quand on considère l'ensemble des nations européennes, on trouve non-seulement qu'il se compose de groupes distincts, divers de langue, de traditions et de coutumes, et reliés entre eux seulement par les traits généraux d'une civilisation commune, mais encore que chaque groupe, chaque nationalité, en particulier, est loin d'avoir un caractère d'unité. Le nom ethnique par lequel chacun de ces groupes est actuellement désigné ne nous apprend, d'ailleurs, presque rien sur le véritable caractère des populations auxquelles il s'applique. Anglais, Allemands, Grecs, Italiens, Français sont des termes qui jettent à peine un jour incertain sur ces différentes nations. Tout le monde sait, aujourd'hui, que les Français ne sont point, en majorité, les descendants des *Francs*, les Anglais des *Angles*, les Allemands des *Alemanni*, les Grecs des *Graii*, les Italiens des *Itali*. L'histoire explique à notre pleine satisfaction l'origine de ces appellations, auxquelles, par suite, nous n'attachons plus d'importance. Nous savons que ces noms sont des noms locaux ou de tribus étendus par l'usage à des populations très-bigarrées. On répugne à croire, au contraire, qu'il en ait été de même dans un passé plus éloigné, et que les termes *Galli* et *Celtæ*, par exemple, puissent représenter autre chose que de grandes unités ethniques. Bien plus, nos meilleurs historiens ont renoncé à distinguer les *Celtæ* des *Galli*. Celtes et Gaulois sont pour eux un même peuple, sous un même nom légèrement modifié, celui de Gaëls. Nous nous trouverions, suivant cette doctrine, en présence d'une grande et puissante race ayant occupé non-seulement la Gaule, mais une grande partie de l'Europe, de l'an 1500 environ avant notre ère jusqu'à l'invasion des Francs, c'est-à-dire pendant près de

deux mille ans[1]. Ce fait serait unique dans l'histoire. Peut-on croire que, durant tout le cours d'une période aussi longue, partout où, d'une extrémité de l'Europe à l'autre, nous rencontrons les noms de *Cimmerii*, de *Celtæ* et de *Galli* (on a coutume de rattacher les Cimmerii aux Gaëls), nous ayons en face de nous des tribus de même race et de même civilisation, unissant à la communauté de langage la communauté de religion et de coutumes? Nous pouvons dire sans étonner personne que le nom de *Français*, dérivé du nom d'une tribu germanique établie sur les bords du Rhin inférieur, n'est qu'une expression politique couvrant dans sa complexité, en dehors des éléments germaniques qu'il indique directement, les éléments gaulois, celtiques, ibériques, bretons, cimbriques et belges que la politique de nos rois a depuis unifiés ; nous ne pourrions pas exprimer la même pensée relativement au nom des *Galli* sans soulever les plus vives objections. Affirmer, par exemple, que les Gaulois, *Galli* et *Galatæ*, ont joué en Gaule un rôle analogue et presque identique à celui des Francs de Clovis, à six ou sept cents ans, il est vrai, de distance en arrière, paraîtrait une nouveauté des plus hardies et au premier abord des moins acceptables, et, cependant, telle nous semble être la vérité.

Si, sous le nom de Franc plus ou moins altéré, nous retrouvons de nos jours, comme nous venons de le dire, dans les limites de nos frontières politiques, des Bourguignons, des Visigoths, des Basques, des Bretons et des Gaulois, nous retrouvons de même en Gaule, au temps de César, sous ce nom de *Galli* donné par les Romains aux populations de la contrée appelée France aujourd'hui, des Ligures, des Ibères ou Aquitains, des Belges, des Cimbres, des Germains et des Celtes, tous à notre sens aussi différents des véritables Gau-

---

[1] C'est l'opinion qui ressort des écrits d'Amédée Thierry et qui est professée dans la plupart de nos établissements d'instruction publique.

lois que les Francs l'étaient des Gaulois eux-mêmes. L'étude attentive des textes classés chronologiquement (ce que nous ne croyons pas qu'aucun historien ait fait jusqu'ici)[1], les notions ressortant des découvertes anthropologiques et archéologiques poursuivies avec tant d'ardeur depuis quinze ans, nous ont conduit à cette conviction. Nous avons été assez heureux pour la faire partager, dans une certaine mesure au moins, par la Commission de la topographie des Gaules, qui a accepté avec réserves, il est vrai, et sous la responsabilité de notre signature, l'article *Galli* rédigé dans ce sens et en a voté l'impression.

C'est cet article que j'ai l'honneur de soumettre à vos lumières.

### GALLI.

Nous avons dit brièvement, au mot *Celtæ*, pourquoi la Commission n'avait pas cru devoir donner plus d'étendue à un article qui semblait, cependant, appelé à être l'un des plus importants du Dictionnaire. Nous renvoyions alors le lecteur au mot *Galli*. Il est nécessaire de justifier ce laconisme afin d'éviter tout malentendu. Il ne faut pas croire que ce silence fait volontairement autour du mot *Celtæ* tienne à ce que la Commission ne reconnaisse pas la grandeur et l'importance de la civilisation à laquelle on donne généralement le nom de *civilisation celtique*. Nous avons pensé seulement que la meilleure manière de dégager des témoignages confus des anciens ce qui appartient en propre à cette première période était de faire, avant tout, la part des temps plus rapprochés de nous et mieux connus où nos pères portaient le nom de *Galli*.

Les mots *Celtæ* et *Celtica* n'eurent pas longtemps pour

---

[1] Voir plus haut, à l'article *Celtes*, l'énumération des textes relatifs à la première période, d'Hécatée à Polybe.

les Grecs un sens défini et restreint[1]. Dès le quatrième siècle avant notre ère la Celtique ne représentait plus rien de précis, ni *géographiquement* ni *ethniquement*. Par ces termes, d'une élasticité pour ainsi dire illimitée, quand il s'agissait des contrées occidentales de l'Europe, on désignait toutes les populations du Nord-Ouest, comme on désignait par le terme de *scythiques* les populations septentrionales, par ceux d'Indiens et d'Éthiopiens les races qui occupaient à l'orient et à l'occident les contrées méridionales du monde connu des anciens.

Les anciens eux-mêmes n'ignoraient pas le caractère banal des mots *Celtæ* et *Celtica* : plusieurs textes en font foi. Réunir en faisceau les renseignements transmis par les historiens, les poëtes, les philosophes, les naturalistes et même les géographes grecs et latins sous ce nom commun et vague n'aurait d'autre résultat que d'augmenter la confusion existant déjà dans les esprits relativement à ces temps reculés. Ces renseignements ne seraient pas seulement confus, ils seraient incomplets. A un moment difficile à fixer, et dont la date varie suivant la patrie des écrivains qui se sont occupés de nos pères, les noms de *Galli* et de *Galatæ* ont remplacé et éclipsé celui de *Celtæ*[2]. Déterminer ce qui, dans les récits relatifs aux *Gaulois*, est applicable aux temps anciens où le nom des *Celtes* dominait seul, est une tâche des plus ardues. Déterminer ce qui y est relatif à la *Gaule* proprement dite, à notre Gaule, n'est pas plus facile; le nom de Gaulois, *Galli* ou *Galatæ*, quoique moins étendu que celui de *Celtæ*, ayant

---

[1] On a vu à l'article *Celtæ* que, selon nous, dans le principe, les Grecs appliquaient le nom de Celtes aux seuls habitants du haut Danube, des rives du Rhône, des bords de la Méditerranée (Gaule méridionale) et des rivages de l'Adriatique (haute Italie).

[2] On peut dire d'une manière générale que c'est à l'époque de l'invasion des Galates en Italie. Voir notre mémoire sur la *Valeur des mots* CELTÆ *et* GALATÆ *dans Polybe* (Rev. archéol., janvier, février et mars 1876).

toutefois, du 1ᵉʳ au vᵉ siècle de notre ère, été indifféremment donné à des groupes plus ou moins importants qui, en dehors de la *Gaule*, occupaient les îles Britanniques, le Jutland et une partie des bords de la Baltique, la Bohême, une partie de la Thrace, la Bavière, le Tyrol, une partie de l'Illyrie et de l'ancienne Cisalpine, et même quelques cantons de l'Espagne. Le groupement des textes concernant la Celtique est donc chose très-délicate et doit être fait avec une grande circonspection.

Un fait, cependant, frappe l'esprit de l'observateur attentif à classer les textes chronologiquement. A partir du ivᵉ siècle avant notre ère, il voit se dessiner dans la vaste contrée dite *Celtique* une foule de nations diverses, petites et grandes, dont aucune n'est présentée comme nouvelle venue, dont plusieurs figurent même déjà dans les écrivains antérieurs, et qui sont assez nettement distinctes des *Celtes* pour occuper désormais une place à part dans la géographie et dans l'histoire. Outre les Ibères, les Ligures, les Illyriens et les Sigynes, nous rencontrons les noms nouveaux des Bastarnæ, des Carni, des Galatæ, des Scordisci, des Suevi, des Taurisci, des Cimbri, des Aquitani, des Belgæ, et enfin, des Germani et des Getæ, sous lesquels nous ne sommes point autorisés à voir des Celtes. Les noms de Celtibères, de Celto-Ligyes et de Celto-Scythes, dont se servent quelques écrivains pour désigner certaines populations mieux connues de l'ancienne Celtique, indiquent la transition des idées vagues de l'époque primitive à des idées plus nettes et plus conformes à la réalité. Nous donnons de même, aujourd'hui, à plusieurs populations de l'Inde, d'origine obscure, le nom d'Indo-Scythes, nom hybride indiquant l'embarras où nous sommes d'en faire nettement ou des Touraniens ou des Aryas.

Ainsi, à mesure que le jour se lève sur l'Occident, que les brouillards des premiers âges se dissipent, la carte de l'an-

cienne *Celtique* se colore peu à peu de teintes variées représentant des nationalités diverses, et l'on comprend parfaitement que si les anciens ont donné tout d'abord à l'Europe un nom unique, c'était, comme le dit Strabon, uniquement par ignorance.

Si donc nous voulons savoir ce que pouvaient représenter réellement, à l'origine, ces mots mystérieux de *Celtæ* et de *Celtica*, la logique veut que nous en dégagions d'abord ces éléments confus, et c'est seulement quand nous aurons rendu aux Ibères, aux Ligyens, aux Gaulois ou Galates, aux Illyriens, aux Cimbres, aux Bastarnes, aux Belges, aux Aquitains, aux Germains, etc., ce qui leur appartient en propre, que nous pourrons peut-être, par exclusion, reconnaître la part qui, dans cette confusion de renseignements venus de toutes parts et accumulés sans ordre pendant des siècles sous une étiquette commune, revient légitimement aux Celtes ou, si l'on aime mieux, à la *période celtique*, à la *civilisation celtique;* car trouver un groupe ethnique qui mérite le nom de Celtes, rien ne nous dit que nous puissions jamais y parvenir[1].

Cette marche du connu à l'inconnu est d'autant plus nécessaire que, nous le savons aujourd'hui, grâce au progrès des études anthropologiques, la Gaule a été peuplée par des races très-distinctes. Les types les plus divers coexistaient sur notre sol dès les temps les plus reculés[2].

Nous avons pensé, en conséquence, qu'il était prudent de nous attacher d'abord à l'étude d'une question limitée et de concentrer nos efforts sur l'un des groupes humains les mieux définis, celui que les Romains ont connu sous le nom de *Galli*, les Grecs sous celui de *Galatæ*.

---

[1] On a vu, à l'article *Celtes*, que l'entreprise ne nous paraît pas irréalisable. Voir aussi ce que nous disons dans notre préface des deux périodes de notre histoire ayant précédé l'invasion des Galates.

[2] Voir le beau travail de MM. de Quatrefages et Hamy : *Crania ethnica*.

Ces termes *Galli* et *Galatœ* apparaissent dans l'histoire à un moment dont nous pouvons déterminer la date avec une approximation suffisante. Ils sont appliqués dès le début, surtout au début, à des groupes précis dont nous connaissons les noms et qui occupent une contrée parfaitement définie : je veux parler des bandes guerrières qui, après avoir envahi la haute Italie, s'étaient avancées jusqu'à Rome, l'an 390 avant notre ère, et s'en étaient emparées. De nombreux détails nous ont été transmis par les Romains, ou par des Grecs ayant vécu à Rome, sur le caractère physique et moral, sur l'état social et les mœurs de ces envahisseurs. Le portrait qui a été fait d'eux par les contemporains de leur domination en Cisalpine est resté aux yeux de tous jusqu'à ces derniers temps le *type gaulois* par excellence, bien que déjà dès le commencement de notre ère il ne répondît plus complétement aux originaux, au moins dans la Gaule centrale. C'est le groupe à la fois le plus compacte, le plus homogène, le plus célèbre de l'ancienne Celtique. C'est celui dont le nom a fini par prédominer des Apennins à la mer du Nord. Il est donc très-important de l'étudier à son origine, et nous avons le droit d'attendre des résultats heureux de cette étude; d'ailleurs nous n'avons pas le choix. C'est le seul groupe qui se détache avec netteté au milieu de tous les autres, le seul au sujet duquel on puisse énoncer des affirmations précises.

En résumé, nous sommes en présence de deux noms ethniques, *Celtœ* et *Galli* ou *Galatœ*, ayant été successivement appliqués à des populations occupant à peu près les mêmes contrées. Du premier nous ne savons presque rien de précis : les renseignements les plus anciens se réduisent à quelques mots. Un seul point les concernant paraît bien établi. Les principales tribus celtiques connues des Grecs au début de leurs rapports avec la Gaule occupaient le sud et le sud-est du pays et s'étendaient de l'autre côté des Alpes jus-

qu'au Pô, dont elles possédaient les deux rives. Mais à mesure que nous approchons des temps où l'histoire projette sur les événements une lumière plus vive, les documents concernant les Celtes deviennent de moins en moins nets, l'ethnique *Celtœ* commençant alors à se confondre avec l'ethnique *Galli*. Le nom des *Galli*, au contraire, est très-précis à l'origine. Les anciens nous ont parlé avec grands détails des populations portant ce nom célèbre, qui ne perd de sa précision qu'en absorbant et remplaçant celui de *Celtœ*. La logique commandait de commencer par l'étude des *Galli* ou *Galatœ*, avant que leur nom eût pris une trop grande extension et par conséquent perdu de sa précision première.

### GAULOIS, CISALPINS ET TRANSALPINS

#### D'après POLYBE.

Polybe, nous croyons l'avoir démontré [1], ne confond point les Celtes et les Galates. Les Celtes sont pour lui, comme pour les Grecs de son temps, les antiques populations sédentaires de l'Italie supérieure distinctes des Ligyens, des Étrusques et des Vénètes. Les Galates sont des tribus plus guerrières, d'origine plus récente, dont le trait principal était d'avoir pris Rome avec l'aide des Celtes. Si nous réunissons en faisceau les traits divers formant le portrait des Gaulois ou Galates d'après Polybe, Tite-Live, Plutarque, Pausanias et leurs imitateurs, nous reconnaissons dans ces Gaulois des hommes du Nord ou ayant, au moins, tous les caractères des races septentrionales actuelles : une haute stature, une peau blanche et lactée, les cheveux d'un blond ardent et les

---

[1] Voir notre mémoire sur la *Valeur des expressions* Κελτοί *et* Γαλάται *dans Polybe*, résumé à la fin de ce volume.

yeux bleus. Ce portrait est encore celui qu'Ammien Marcellin [1], six siècles après Polybe, nous fera traditionnellement des Gaulois ; c'est aussi celui que reproduit Jornandès [2] vers l'an 550 de l'ère chrétienne. Il y a là un type physique très-caractérisé. Tous les historiens sont d'accord à cet égard. Rien ne nous dit que ce type appartînt, à ce même degré, aux Celtes.

A quelles populations ce portrait s'appliquait-il dans l'esprit de Polybe et de ses premiers imitateurs ? Il ne peut y avoir aucun doute à ce sujet. Il s'agit uniquement pour lui de certaines populations non liguriennes, ombriennes ou étrusques, situées en Italie à l'est des Apennins, sur le versant méridional des Alpes, d'un côté ; et de l'autre, des populations de même origine occupant le versant opposé, versant septentrional de ces mêmes montagnes, les Transalpins [3]. La Lombardie au sud, au nord le Tyrol autrichien et la Bavière, telles sont à peu près dans Polybe les limites des pays gaulois. Par *Transalpins*, Polybe ne désigne jamais les habitants du Nord-Ouest, les habitants de *notre Gaule*. Nous devons prendre bonne note de ce fait important [4].

---

[1] Amm. Marcellin, XX, 25 ; XXVII, 4.
[2] Jornandes, *De tempor. success.*, V, 9, etc.
[3] La Cisalpine était habitée, du temps de Polybe, par un mélange de Celtes, d'Étrusques et de Ligures, mêlés aux Gaulois ou Galates d'origine transalpine, qui formaient alors la population dominante par l'autorité, et même peut-être aussi par le nombre. Voir notre mémoire sur la *Valeur des expressions* CELTÆ et GALATÆ *dans Polybe*.
[4] A la suite des objections qui nous ont été adressées, nous avons relu Polybe avec soin, à ce point de vue. Nous n'y avons trouvé aucune assertion qui infirmât notre opinion première. Nous avons puisé, au contraire, dans cette lecture nouvelle, de nouveaux motifs de conviction. On peut étendre vers le nord, si l'on veut, dans le prolongement de l'axe de l'Italie, la zone des populations *transalpines galatiques*, c'est-à-dire les faire remonter le long du Rhin jusqu'à Mayence, débordant à l'ouest jusqu'à la Saône et aux sources de la Seine. Les textes de Polybe n'y contredisent point, et l'archéologie est favorable à cette délimitation des tribus galatiques primitives. En placer plus à l'ouest sur la Loire, le Cher ou la basse Seine serait, selon nous, se mettre en contradiction à la fois avec le texte de Polybe et avec les faits archéologiques recueillis

L'énumération des divers groupes gaulois Celtes ou Galates dont Polybe parle successivement, tant *transalpins* que *cisalpins*, donnera une idée plus précise encore de l'aire géographique dans laquelle se meut son récit. Ces groupes sont, en Italie, outre deux noms probablement altérés[1] : les Insubres ; les Cénomans ; les Ananes ; les Boïens ; les Lingons ; les Sénons ; les Taurisques ; les Agônes, au sud des Alpes. Au nord un nom domine, celui des *Gœsates* ; « *Gœsates*, c'est-à-dire ceux qui servent moyennant salaire, car c'est là le sens précis du mot[2]. » Polybe en dehors des Gœsates ne nomme, de ce côté-ci des Alpes, que les Allobriges. Mais il est permis de supposer que, comme au temps de Strabon, on y trouvait les mêmes noms qu'au sud, et en particulier les *Boïens* et les *Taurisques*. Polybe dit en propres termes que les Boïens[3] et les Allobriges[4] étaient des Galates, non des Celtes. Les Lingons, les Sénons, les Taurisques, sont aussi indubitablement des Galates.

Quant à l'indifférence de Polybe au sujet des populations de la *Gaule Celtique* (la Gaule telle que nous l'entendons depuis César), il l'explique lui-même. Polybe, en effet, a soin de nous dire que s'il ne parle pas de ces contrées, c'est qu'il ne les connaît pas, c'est qu'elles étaient inconnues de son temps : « Les contrées situées au nord du Narbon et du Tanaïs nous sont, jusqu'ici, complétement inconnues. » « Ceux qui parlent de ces régions, ajoute-t-il, n'en savent pas plus que nous, nous le déclarons hautement ; ils ne font que débiter des fables[5]. » Or, les contrées situées au nord du

---

jusqu'ici. — Voir les *teintes vertes* de notre pl. V (la Gaule 400 ans environ avant notre ère). — 15 mai 1876.

[1] Les Laens et les Lébéciens, liv. II, c. XVII.
[2] Polyb., liv. II, c. XXII.
[3] Polyb., liv. II, c. XXXIV, liv. III, c. XXXX et XLIX.
[4] Polyb., liv. III, c. L.
[5] Polyb., liv. III, c. XXXVIII.

Narbon (l'Aude) et du Tanaïs pris comme points extrêmes de l'Europe à une certaine latitude, ce sont justement celles qui sur les cartes antiques portaient le nom de Celtique. On peut donc affirmer sans crainte de se tromper que Polybe n'a jamais eu l'intention de nous donner quelque renseignement que ce soit sur *notre Gaule*, et l'on est en droit de supposer qu'il ne se doutait point que l'on considérerait un siècle et demi plus tard les bords du Cher et de la Seine, rivières dont il ignorait probablement le nom, comme le point de départ de toutes les grandes invasions des Gaulois en Italie. En tout cas, cette question ne le préoccupait aucunement. Hérodote[1] avait dit de même, plus de deux cents ans avant Polybe, que l'on ne possédait, de son temps, aucune notion précise sur les contrées situées au nord de l'Ister (le Danube), dont il plaçait la source dans les Pyrénées. Il ne faut jamais perdre ces faits de vue quand on étudie l'histoire primitive de la Gaule et de la Germanie. Appliquer aux habitants de la Gaule centrale (la Celtique de César) la description que Polybe, Tite-Live et leurs imitateurs nous ont laissée des Gaulois des expéditions d'Italie et de Grèce, tant Cisalpins que Transalpins, est une simple conjecture dont nous aurons à examiner la valeur, mais qui, en tout cas, ne repose sur aucun témoignage antérieur au viie siècle de Rome.

Poursuivons le portrait des Gaulois. A l'époque où Polybe écrivait (150 ans environ avant notre ère), les Cisalpins étaient définitivement soumis aux Romains. Quelques-uns s'étaient habitués à habiter les villes et en avaient même fondé plusieurs. Mais les mœurs de la majorité étaient encore sensiblement différentes de celles des autres populations de l'Italie. « Ces peuplades, écrit Polybe, sont dispersées (il faudrait dire campées) dans des villages sans murailles, et

---

[1] Herod. liv. V, c. ix et x.

ignorent absolument les mille choses qui font le bien-être de la vie. Ne connaissant d'autre lit que la paille, ne mangeant que de la chair, elles mènent la vie la plus agreste. Étrangères à tout ce qui n'est pas guerre ou travail de la terre, elles n'ont ni science ni art quelconque. Leurs richesses consistent uniquement en or et en troupeaux. Ce sont, en effet, les seules choses qu'elles puissent en toute circonstance emporter avec elles et déplacer à leur gré. Enfin elles attachent un grand prix à ce que l'on peut appeler clientèles, parce que chez elles le plus puissant et le plus redoutable est celui qui voit autour de sa personne le plus d'hommes prêts à lui rendre hommage et à suivre ses volontés. »

Ces traits de mœurs, communs aux Cisalpins et aux Transalpins, ainsi que Polybe nous l'apprend expressément, sont, on le voit, très-nettement dessinés, très-caractéristiques. La lecture attentive des écrivains du siècle d'Auguste, grecs ou latins, qui ont puisé leurs renseignements ailleurs que dans les *Commentaires de César*, nous montre que ces traits sont bien ceux de toute la famille *galatique*, tant des Alpes que du Danube, avec de légères variantes. Deux faits sont particulièrement à noter : l'absence d'*oppida*[1], c'est-à-dire de centres de résistance ou d'occupation, d'un côté ; l'absence de toute organisation religieuse, de l'autre. Aucune trace de caste sacerdotale héréditaire ou élective, point d'enseignement, point d'*aèdes* nationaux, point d'industrie ; une organisation exclusivement guerrière et encore à moitié nomade. *Galli* et *Galatœ*, ceux du Pô comme ceux du Danube, ceux du Rhône comme ceux de Phrygie, se ressemblent à cet égard. Nous ne saisissons point là un ensemble de *nations*, de *civi-*

---

[1] L'habitude d'entourer de fortifications en terre, terre et pierres, terre, pierres et poutres, des éminences naturelles, et particulièrement la croupe des hautes collines, est spéciale à certains groupes de populations de l'Europe et non générale. Cet usage ne paraît pas avoir été pratiqué par les Galates primitifs.

*tates*. Un peuple n'est une unité compacte et résistante que quand il est enlacé dans les liens d'une religion, d'une croyance commune; autrement ce n'est qu'une agglomération fortuite, maintenue par des circonstances passagères, comme l'énergie d'un chef. Mais qu'un orage vienne, et ces éléments non cimentés par une idée morale se désagrégent : le tout tombe en poussière. C'est ainsi que certains peuples disparaissent sans laisser de traces. Le brahmanisme chez les Indous, le mazdéisme chez les Perses, l'anthropomorphisme chez les Hellènes, le druidisme chez les Celtes, ont fait de chacun de ces groupes de grandes individualités dont l'esprit a survécu, si je puis dire, à la désorganisation du mécanisme politique dont ils étaient l'âme. Il n'en a point été de même chez les *Galates*. Les Gaulois Cisalpins et les Galates, aussi bien de la Phrygie que de la Vindélicie et du Noricum, si nous nous en tenons à ce que nous savons de positif à leur égard, n'avaient ni culte national, ni légendes héroïques, ni sacerdoce, ni aèdes. C'étaient des bandes guerrières chez lesquelles la principale, disons même la seule vertu, était le courage, le dévouement au chef, le sentiment des devoirs de la clientèle; quand le chef vient à manquer, quand le groupe armé est livré à lui-même, il se disperse aussitôt et l'on n'en retrouve plus que les débris sous le nom de *mercenaires*. Ainsi disparaissent les Boïens d'Italie, sans qu'aucun texte nous dise ce qu'ils devinrent; ainsi les Sénones, ainsi les Boïens, les Scordisques, les Tectosages du Danube et les Galates d'Asie. Ces bandes guerrières sont, sans doute, celles dont parlait Aristote quand il disait, dès l'an 350 avant notre ère, dans un des chapitres de sa *Politique* : « Les peuples d'Europe (les Grecs exceptés, qui ont toutes les qualités, bien entendu) sont généralement pleins de courage, mais ils sont certainement inférieurs aux Asiatiques en intelligence et en industrie, et s'ils conservent leur liberté, ils sont politiquement indisciplinables et n'ont

jamais pu conquérir leurs voisins[1]. » Le génie de l'organisation sociale leur manquait en effet essentiellement ; aussi, dans les divers pays qu'ils ont traversés d'Asie en Europe, quelque longue qu'y ait été leur occupation, n'ont-ils rien fondé de durable. Leur nom n'est attaché à aucun groupe de monuments, à aucun usage, à aucune divinité locale ou de tribu dont on puisse avec certitude leur faire honneur.

C'est à ces bandes guerrières, au contraire, que sont empruntés presque tous les traits de courage individuel et de témérité qui forment comme le fond du caractère *gaulois*. C'est d'un de ces groupes que s'est détaché le *Celte* (lisez Galate) qui, au nom des siens, répondait à Alexandre le Grand campé sur le Danube chez les Gètes : « Nous ne craignons rien que la chute du ciel. » C'est de l'une de ces associations mercenaires, les *Gœsates*, que Polybe raconte qu'ils combattirent nus à l'une de ces sanglantes batailles livrées aux Romains en Italie, la bataille de Télamon. « Les Boïens, dit Polybe, se présentèrent au combat couverts de braies et de saies légères ; mais les Gœsates, par forfanterie autant que par audace, avaient négligé de se vêtir, et nus, avec leurs armes seules, ils se placèrent au premier rang. » Ce sont ces groupes, tant du Danube que de la Cisalpine ou de la Thrace, qui fournirent des mercenaires à toute l'Europe et même à une partie de l'Asie et de l'Afrique pendant plus de trois siècles (du $iv^e$ au $i^{er}$ siècle avant notre ère). C'est chez ces mêmes Gaulois que nous trouvons particulièrement l'habitude de couper les têtes des ennemis, de les fixer à l'extrémité de leurs piques, au-devant de leurs habitations, ou de les suspendre à la selle de leurs chevaux. Enfin, il est évident pour nous que c'est d'une de ces bandes armées qu'Aristote a voulu parler quand il a accusé les *Celtes* de pédérastie.

---

[1] Aristot. *Polit.* II, 6.

On a dit et répété que l'on trouve chez les Gaulois les plus étranges constrastes. Si l'on ne s'adresse qu'à des groupes nettement délimités, si l'on ne tient compte que des écrivains qui ont pu être plus ou moins directement en rapport avec les *Galli* ou *Galatæ* primitifs, cette assertion et erronée. Le groupe dont nous venons de nous occuper offre au contraire, à son début et dès qu'il nous apparaît, jusqu'au moment où il disparaît de l'histoire et perd sa personnalité, des traits communs très-accentués, reliés entre eux par des caractères moraux de même ordre où tout s'enchaîne logiquement. Les contrastes ne commencent à se dessiner que quand on confond des groupes distincts ou appartenant à des époques différentes.

Les rites funéraires jouent un grand rôle dans la vie des peuples primitifs. L'inhumation et l'incinération, en particulier, marquent, à l'origine, des courants de civilisation très-tranchés. C'est une vérité qui devient de jour en jour plus évidente. Il serait donc très-utile de savoir quels étaient, sous ce rapport, les usages traditionnels des *Cisalpins* et de leurs frères du nord et de l'est. Malheureusement les textes sont peu précis. Toutefois, la probabilité est qu'ils pratiquaient en général l'*inhumation,* bien que l'incinération eût déjà pénétré chez quelques-uns d'entre eux, comme chez les Thraces leurs voisins (Hérod., V, vi)[1]. Ce qui paraît plus certain et n'est pas sans signification, c'est qu'ils attachaient une médiocre importance au manque de sépulture. Pausanias (X, xxi) nous dit positivement que ceux qui attaquèrent Delphes sous le second Brennus (et ceux-là appartenaient bien au groupe dont nous parlons), au grand scandale des Hellènes, ne demandaient point de trêve pour enterrer les morts. Il leur paraissait indifférent de devenir

---

[1] Il nous paraît très-probable que les Celtes incinéraient et que les Galates inhumaient. Les incinérations dans les pays *galatiques* appartiennent peut-être aux groupes celtiques mêlés sur tant de points aux Galates.

sur le champ de bataille la proie des animaux carnassiers ou des oiseaux dévorants. Ce manque de respect pour la mort existait également chez les Parthes (Justin, XLI). C'est un fait d'autant plus précieux à noter qu'il pourrait expliquer pourquoi on n'a point jusqu'ici découvert de cimetières galates dans la haute Italie [1].

Nous ne connaissons qu'imparfaitement l'habillement et l'armement de ce groupe ; nous avons toutefois, à cet égard, quelques données positives auxquelles on n'a peut-être pas fait assez attention. Nous savons, par exemple, que l'arme offensive principale des Gaulois en Italie était l'épée, non pas l'épée de *bronze*, mais l'épée de *fer*, une épée qui ne ressemblait en rien ni à l'épée grecque ni à l'épée romaine, et dont la lame remarquablement longue, à deux tranchants, mais à pointe mousse et faite par conséquent pour frapper de taille, était d'une trempe si mauvaise qu'il fallait presque à chaque coup la redresser sous le pied. Cette arme est tout à fait caractéristique et d'autant plus intéressante que les fouilles exécutées sous le patronage de la Commission de la topographie des Gaules [2] dans l'est de la France en ont déjà exhumé plusieurs spécimens bien conservés. Polybe (11, 30, 33) donne positivement à cette épée l'épithète de *galatique*. La petite épée ibérique, à pointe aiguë, ne fut employée par les armées gauloises, au moins en Italie, qu'à l'époque des guerres puniques. Nous avons là des dates précises et déterminées par des textes. Les Cisalpins portaient le bouclier comme arme défensive, mais ce bouclier protégeait moins efficacement le corps que celui des Romains de la même époque. C'est Polybe qui nous l'apprend. Le casque paraît avoir été rare, au moins chez les bandes de la haute Italie. Ils se servaient, au contraire, avec grand

---

[1] Nous avons vu plus haut, p. 360, que trois tombes gauloises à inhumation avaient été découvertes à Marzabotto.
[2] Voir notre mémoire sur les *Tumulus de la commune de Magny-Lambert*.

succès, de chars de guerre dont l'usage se perdit plus tard, et qu'au temps de César nous ne retrouvons plus que chez les Bretons. C'est à propos des Galates et des Gæsates particulièrement qu'il est fait mention des bracelets et torques en métal brillant, or ou airain, dont étaient ornés le col et les bras des guerriers. Il n'est point sûr que toutes les bandes gauloises portassent indistinctement ces signes de valeur. Cette mode paraît n'avoir été ni générale ni constante chez les Gaulois. Les Cisalpins et leurs frères des Alpes étaient peu vêtus, au moins durant leurs expéditions. Les Boïens et les Galates, à la bataille de Télamon, portaient des braies (ἀναξυρίδαι) et de larges saies (σάγοι) analogues au plaid écossais.

En présence de l'état social que nous venons de décrire, on ne doit pas s'attendre à trouver l'art du monnayage très-développé chez les Gaulois; c'est uniquement chez eux un art d'imitation. Sont-ils établis en Macédoine, ils copient avec plus ou moins de perfection les tétradrachmes de Philippe et d'Andoléon, roi de Péonie; s'avancent-ils vers la Thrace, ils copient les tétradrachmes de Thasos. En Italie, les Sénones de Rimini prennent pour modèle l'*æs grave* italique et romain; dans le nord de l'Italie, se trouvant en contact avec des nations qui usent du système monétaire de la drachme et de ses multiples et divisions, les Gaulois le copient jusqu'au moment où ils sont refoulés sur le Danube. En Ligurie, ils copient les drachmes massaliètes. Campent-ils sur les rives du Danube, dans le Norique, ou dans la Rhétie, ils copient encore les systèmes monétaires de leurs voisins. Des tétradrachmes des Boïens sur lesquelles est inscrit le nom de BIATEC, l'un de leurs chefs, reproduisent le type du denier romain de la famille Fufia frappé entre l'an 62 et l'an 59 avant J.-C. En un mot, la même habitude d'imitation se retrouve partout au berceau de la numismatique gauloise proprement dite : sur la rive gauche du Rhin, ce

sont les statères d'or de Philippe qui servent de modèle pour l'or et parfois pour l'argent; dans l'Aquitaine, ce sont les pièces d'*Emporiæ*, de *Rhoda* et de *Massalia*. L'Armorique et les contrées limitrophes sont les premières qui adoptent pour leur monnaie des types que l'on peut dire nationaux, bien que reflétant encore celui du système des statères macédoniens. Remarquons que nous sommes là dans une des régions les plus *celtiques* de la Gaule ; il est donc naturel que la diversité de génie des deux races, *celtique* et *gauloise*, s'y manifeste plus clairement.

Nous avons dit que dans les récits relatifs à l'Italie à la Grèce ou à la Phrygie aucune mention n'était faite soit de *druides*, soit de prêtres organisés à leur imitation. On cherche en vain à se renseigner sur ce que pouvait être la religion de ces bandes armées. Toutefois Polybe parle d'un temple de Minerve (Athéné) d'où, vers l'an 220 avant J.-C., les Insubres tirèrent, comme signe de guerre à outrance, les *oriflammes d'or* qui y étaient renfermées et qui portaient le nom d'*immobiles*. Fait isolé, mais à noter. Il est bon de remarquer que ce fait se passe chez les Insubres, les plus sédentaires de tous les Cisalpins et le plus anciennement mêlés aux populations liguriennes et ombriennes [1]. Il est d'ailleurs difficile de savoir ce qu'il faut entendre par le τὸ τῆς Ἀθηνᾶς ἱερὸν dont parle Polybe. Toutefois, de ce texte et de quelques autres on peut conclure que les Cisalpins avaient moins d'horreur pour l'*idolâtrie* que les populations qui s'inspiraient des doctrines du druidisme.

De quelle contrée venaient ces hordes à demi nomades dont l'Italie eut pendant plus de trois siècles à soutenir les assauts presque incessants? Où chercher le centre d'impulsion de ces mouvements tumultueux? Dans quel rapport les Cisalpins et les populations des Alpes étaient-ils origi-

---

[1] Les Insubres étaient probablement des Celtes, non des Galates.

nairement avec les vieilles populations de la *Gaule Celtique*, de la Gaule de César ? Devons-nous croire qu'au milieu des bandes guerrières que nous venons de décrire, nous sommes en présence de ces *Celtes* dont la réputation avait, bien avant cette époque, retenti jusqu'au fond de l'Orient?

Si nous n'avions à notre disposition que les récits de Polybe et des auteurs grecs où il nous est parlé des *Galates*, Plutarque et Pausanias en particulier, nous n'éprouverions aucune hésitation dans nos réponses : c'est au nord-est des Alpes, dans la vallée du Danube, sur les confins du Pont-Euxin[1], et au delà jusqu'au bord de la Grande mer des anciens, que nous irions chercher cette *officina Barbarorum* vers laquelle le monde latin et grec, quatre cents ans avant notre ère, tourna tout à coup des regards si effrayés ; mais il ne nous est pas possible de nous laisser aller ainsi naïvement à la pente naturelle de notre esprit. Nous nous trouvons tout d'abord en présence d'un préjugé fort enraciné d'après lequel, contrairement au sentiment qui ressort si nettement de la lecture de Polybe, le centre de ce mouvement aurait été le pays des *Bituriges*, le cœur même de la Celtique de César, préjugé qui s'abrite derrière un bien grand nom, celui de Tite-Live. S'il fallait s'en rapporter au XXXIV° chapitre du V° livre des *Décades*, le problème serait en effet résolu dans un tout autre sens que celui qui ressort des récits de Polybe et de Plutarque. D'après une tradition recueillie par l'historien latin, mais dont nous ignorons l'origine, les instigateurs des premières invasions gauloises en Italie seraient deux princes bituriges, et les émigrants descendus avec eux dans l'Italie supérieure d'un côté, dans la forêt Hercynienne de l'autre, auraient été la souche première de toutes les agglomérations de Gaulois dont l'histoire fait plus tard men-

---

[1] Nous croyons qu'il faut rattacher les Galates aux Cimmériens. Telle était, déjà, l'opinion de Fréret.

tion, sur le Danube et sur le Pô. Les *civitates* ayant originairement pris part à ce mouvement seraient les suivantes : 1° les Bituriges ; 2° les Arvernes ; 3° les Æduens ; 4° les Ambarres ; 5° les Carnutes ; 6° les Aulerkes ; 7° les Sénones. Les invasions en Italie n'appartiendraient donc point à ce grand courant naturel qui a si longtemps poussé les peuples d'Orient en Occident. Ce serait, si je puis dire, un choc en retour d'une époque où l'on avait déjà perdu le souvenir de l'origine orientale de nos pères. Nous ne pouvons accepter sans examen cette manière de voir, qui se heurte à des invraisemblances de toutes sortes.

Une première remarque n'échappera à personne, c'est que, à l'exception d'une seule, aucune des peuplades énumérées par Tite-Live dans ce xxxiv° chapitre n'est connue de Polybe et ne figure dans son récit. Si nous mettons en regard les listes de l'historien grec et de l'historien latin, nous avons en effet le tableau suivant :

| LISTE DE POLYBE. | LISTE DE TITE-LIVE. |
|---|---|
| 1. Les LAENS. | 1. Les BITURIGES. |
| 2. Les LÉBÉCIENS. | 2. Les ARVERNES. |
| 3. Les INSUBRES. | 3. Les ÆDUENS. |
| 4. Les CÉNOMANS. | 4. Les AMBARRES. |
| 5. Les ANANES. | 5. Les CARNUTES. |
| 6. Les BOÏENS. | 6. Les AULERKES. |
| 7. Les LINGONS. | 7. Les SÉNONES. |
| 8. Les TAURISQUES. | |
| 9. Les AGÔNES. | |
| 10. Les SÉNONES. | |

tableau qui ne contient qu'un seul nom commun, celui des *Sénones*[1]. Mais ce qui étonne le plus, ce n'est pas qu'aucune des populations de la liste de Tite-Live, les Sénones exceptés, ne se retrouve dans Polybe, c'est qu'aucune ne se

---

[1] Madwig, dans son édition critique de Tite-Live, retranche les Sénones ; il n'y aurait alors aucun nom commun entre la liste de Tite-Live et celle de Polybe.

retrouve dans aucun document historique, ni en Italie, ni
sur le Danube ; c'est que l'auteur même de cette liste, Tite-
Live, qui avait la prétention de la tenir d'une antique tradi-
tion, se soit cru obligé au chapitre suivant de la compléter,
sans réflexion aucune, en nous apprenant qu'une troupe de
Cénomans, de Salluviens, de Boïens, de Lingons et de
Sénones (les Sénones qui figurent déjà dans la première
liste) vint bientôt prendre place auprès des premiers émi-
grants. Or n'est-il pas surprenant que ce soit ce second ban
d'envahisseurs, dont la tradition la plus ancienne ne parlait
pas, qui seul ait fondé en Italie des établissements durables?
Comment se figurer que des populations aussi vivaces que
les Bituriges, les Arvernes, les Æduens, les Carnutes,
encore à la tête du pays au temps de César, eussent, dès le
temps de Polybe, complètement disparu au sud des Alpes,
si elles avaient été la souche des populations *cisalpines*?
Comment s'expliquer que, par une bizarre compensation
du sort, ces Boïens, ces Sénones, ces Cénomans si célèbres
et si puissants, soit en Italie, soit dans les Noriques, aient
cessé, bien avant César, de jouer aucun rôle politique en
Gaule, si réellement ils en avaient joué un prépondérant
autrefois? Ainsi, d'un côté, les populations les plus vicaces
de la Gaule ne se retrouvent point en Italie, et de l'autre,
les populations les plus connues de la Cisalpine ne forment
plus en Gaule, à l'époque où l'histoire est fixée par des
récits authentiques, que des *civitates* insignifiantes. N'y
a-t-il pas là motif à réflexions sérieuses? Ne semble-t-il pas
que Tite-Live ait eu deux listes sous les yeux : l'une légen-
daire, de fabrication récente, puisque les populations qui y
sont inscrites sont exclusivement celles qui, de son temps,
faisaient figure dans la partie de notre pays que César
appelle plus particulièrement la *Gaule Celtique*[1]; l'autre

---

[1] M. Gaidoz nous signale un chapitre de l'*Histoire ancienne des peuples de Europe* où le comte du Buat exprimait déjà les mêmes idées en 1772.

réelle et représentant les vrais habitants de la Cisalpine, sensiblement distincts des habitants de la Gaule centrale; et qu'il ait été lui-même fort gêné en présence de ces documents contradictoires, à un moment surtout où tous les regards étaient tournés vers la *Celtique de César*, devenue la principale et presque la seule *Gaule* aux yeux des Romains? Si nous ajoutons à ces considérations que le récit de Tite-Live, en dehors de bien d'autres invraisemblances de détail, a été déjà victorieusement attaqué au point de vue du synchronisme de l'émigration gauloise placée au temps de Tarquin l'Ancien et de la fondation de Marseille par les Phocéens, synchronisme dont l'auteur, quel qu'il soit, tire un épisode si pathétique, nous serons bien tenté de voir dans ce chapitre xxxiv° une véritable légende [1]. Il faudrait, en tous cas, avoir d'autres témoignages que le récit de Tite-Live, dont l'historien lui-même semble n'accepter la valeur que sous bénéfice d'inventaire, *accepimus*, pour croire à l'origine *celtique*, je veux dire biturige, æduenne, arverne et carnute, des populations des versants nord et sud des Alpes et des vallées et plaines voisines. Or ces témoignages manquent.

A la difficulté de s'expliquer comment des colonies aussi importantes que celles de la Cisalpine et du Noricum avaient, au temps de Polybe, perdu tout souvenir de leur première patrie, s'ajoute une difficulté plus grave, celle de faire sortir un type physique très-caractérisé et tout septentrional de ce mélange de populations dont aucune, à l'époque de César, ne nous présente au même degré ce type en Gaule.

Mais ce n'est pas le type physique seulement qui diffère. Les tendances morales, religieuses et sociales, si je puis dire, de la *Gaule Celtique*, aussi bien que ses institutions, nous apparaissent avec un tout autre caractère que celles

---

[1] On sait que dans les légendes, même quand elles s'appuient sur un fait vrai au fond, il n'y a ni chronologie, ni géographie positive.

des Gaulois de la Cisalpine et du Danube. Pour s'en convaincre, il suffit d'ouvrir le VI⁰ livre des *Commentaires de César* (Guerre des Gaules, liv. VI, c. XIII), où il nous est parlé pour la première fois clairement et en détail de la *Celtique,* cette troisième partie de la Gaule d'où Tite-Live fait partir l'émigration de Sigovèse et de son frère.

« Il n'y a, dit César, en Gaule que deux classes qui comptent et qui aient de l'influence; le menu peuple est presque en état de servitude; il n'ose rien par lui-même et n'est jamais consulté. » Ce texte seul suffirait à prouver que nous ne sommes plus au milieu de populations exclusivement guerrières et chez lesquelles chaque homme a le droit de porter les armes, comme cela avait nécessairement lieu chez les Cisalpins d'après le récit même de Polybe.

« Ces deux classes, continue César, sont celles des druides et des chevaliers, » ou, comme nous dirions, le clergé et la noblesse.

Les Druides. — Quelque importance qu'aient donnée, et très-justement donnée au druidisme les derniers écrivains qui se sont occupés de la Gaule, il nous semble, chaque fois que nous reprenons le récit de César, qu'ils sont encore restés au-dessous de la vérité. On est confondu de la puissance que révèle chez cet ordre l'énumération des droits que César lui reconnaît, et qui faisait dire à un écrivain grec de la fin du 1ᵉʳ siècle de notre ère que « les rois de la Gaule, sur leurs siéges d'or et au milieu de leurs somptueux festins, n'étaient que les ministres et les serviteurs des commandements de leurs prêtres ».

« Les druides, écrit César, président aux cérémonies religieuses, font les sacrifices publics et privés, interprètent les signes de la volonté divine. Une jeunesse nombreuse vient s'instruire auprès d'eux. Ils jouissent dans le pays de la plus haute considération, car c'est à leur jugement que sont déférés presque toutes les contestations qui intéressent

l'État ou les particuliers, et, qu'il s'agisse de quelque attentat, d'un meurtre, d'une question d'héritage ou de délimitation, ce sont eux qui prononcent et qui fixent les peines et les compensations. Quiconque ne se conforme pas à leurs décrets, peuple ou particulier, est frappé de la peine qui, aux yeux des Gaulois, est la plus redoutable, l'interdiction des sacrifices. Ceux qu'elle atteint sont tenus dès lors pour impies et scélérats : tout le monde s'éloigne d'eux, on fuit leur abord et leur entretien de crainte de souillure ; ils sont hors la loi et aucun honneur ne peut leur être accordé. » C'est une véritable excommunication.

Ainsi religion, justice, instruction publique, droit d'excommunication sur les individus et sur les peuples, c'est-à-dire toutes les forces morales du pays, étaient entre les mains des druides, sans qu'eux-mêmes dépendissent d'aucun pouvoir humain supérieur. « Le corps des druides, continue César, a pour chef l'un des leurs qui jouit parmi eux d'une autorité prépondérante. A sa mort, le plus considérable par l'éclat de son mérite lui succède, et si plusieurs paraissent avoir des titres égaux, les suffrages du corps en décident. »

L'élection du chef suprême par le corps des druides se recrutant lui-même, et se recrutant, César l'affirme, à l'aide d'un vaste système d'enseignement qui ouvrait l'entrée de l'ordre à toutes les capacités sans distinction d'origine : tel est le couronnement de cette forte organisation, l'une des plus extraordinaires qui aient jamais existé dans aucun pays de l'Occident avant le christianisme. Ajoutez à ces droits les plus grands privilèges. « Les druides ne vont point à la guerre et ne payent point d'impôt, comme le reste de la nation ; ils sont exempts de la milice et de toute autre espèce de charge. Ces grandes prérogatives leur attirent une foule de disciples qui viennent d'eux-mêmes à leurs écoles ou y sont envoyés par leurs familles. »

La puissance des druides, puissance toute morale, était acceptée de tous dans toute l'étendue de la Gaule, au moins de la *Gaule Celtique* (César ne s'explique pas nettement à l'égard de l'Aquitaine et de la Belgique). Au milieu de ces *civitates* toujours en guerre, eux seuls représentent l'unité du pouvoir. « Chaque année, à une époque fixe, les druides s'assemblent en un lieu consacré, sur le territoire des Carnutes, qui est regardé comme le centre de toute la Gaule. Ceux qui ont des différends à vider y viennent de toutes parts pour se soumettre aux arrêts et au jugement des prêtres. » Bien plus, on allait à l'étranger, jusqu'en Bretagne où étaient leurs principaux sanctuaires, pour s'initier aux secrets mystères de la science. « On croit que leur doctrine est originaire de Bretagne, d'où elle fut transférée en Gaule, et maintenant encore ceux qui veulent la connaître à fond vont l'étudier dans cette île. »

L'élévation de leur enseignement et de leur morale n'était pas moins remarquable que leur puissance politique. La science des druides étonnait les Pères de l'Église. Saint Augustin déclare que leur philosophie se rapproche beaucoup du monothéisme chrétien. Les druides, en effet, ne croyaient pas seulement à l'immortalité de l'âme, ils professaient le dogme de l'immatérialité de Dieu. Renfermer la divinité dans un temple leur paraissait une impiété ; la représenter sous une forme sensible passait à leurs yeux pour une profanation. Tel était l'enseignement que recevait la majorité des Gaulois de la *Gaule Celtique*. Y a-t-il là rien qui ressemble à cette absence de vie morale que nous avons constatée chez les Cisalpins et les Galates ? Évidemment nous sommes dans un milieu tout différent. Le portrait des *Galli* de Polybe ne peut s'appliquer aux *Celtes* de César.

Les Chevaliers. — Il est vrai qu'à côté des druides, et comme eux au-dessus du bas peuple, César place un autre ordre, celui des *chevaliers*. Voyons donc quelle part d'influence

lui était faite dans les institutions de la Celtique, et dans quelle mesure cette noblesse armée a droit de représenter le pays. « L'autre ordre est celui des chevaliers : ceux-ci, lorsque les besoins de la guerre l'exigent, ce qui avant César arrivait presque chaque année, soit qu'on voulût attaquer, soit qu'on eût à se défendre, sont tous tenus de prendre les armes. Chacun selon son rang et ses moyens se fait accompagner par un nombre plus ou moins grand d'*ambactes* et de clients : c'est pour eux le véritable signe du crédit et de la puissance. » Sur le reste César se tait. Y avait-il autre chose à dire ? Le laconisme du grand capitaine relativement à la noblesse gauloise montre au moins, et mieux que tout ce que nous pourrions dire, à quel point cet ordre était à ses yeux moralement et politiquement au-dessous de celui des druides. La noblesse de la *Gaule Celtique* est associée aux druides, elle ne les domine pas. Elle est, si l'on veut, la Gaule armée ; mais les druides, et derrière eux le peuple tout entier, forment la Gaule pensante et croyante. Si nous ajoutons que César ne nous fait nulle part le portrait physique des Gaulois au milieu desquels il vécut près de dix années (d'où il est permis de conclure que ceux-ci ne lui présentaient point un type tranché et uniforme), nous avons le droit de répéter qu'il y avait bien peu de rapport entre la *Gaule Celtique* et la *Gaule Cisalpine*. Est-il permis après cela de croire que l'une procédât de l'autre ? De deux choses l'une : ou les prétendues émigrations de Sigovèse et de Bellovèse eurent lieu avant l'organisation du druidisme, ou elles eurent lieu après. Si après, est-il croyable que l'expédition se soit faite en dehors de l'influence des druides ? La première chose que les émigrants emportaient avec eux dans l'antiquité c'étaient leurs dieux, leurs croyances, leur culte ; nous retrouverions dès lors le druidisme en Italie ou dans la forêt Hercynienne. Si avant, d'où serait venu, à une époque si rapprochée de nous et chez un peuple à demi

esclave, comme nous l'apprend César, ce mouvement religieux que la noblesse ne dirige pas, puisqu'il place les prêtres au-dessus d'elle et si haut qu'ils peuvent, sans danger, mettre le pied sur la tête des rois ?

Non, le druidisme, ignoré des bandes cisalpines, des Galates du Danube, de Thrace et de Phrygie, n'est point sorti des flancs de la chevalerie gauloise, et n'a pu sortir des entrailles du pays ou s'y répandre qu'à une époque où cette chevalerie ne le dominait pas. Le druidisme est un fait antérieur aux renseignements précis concernant la Gaule, et tenant directement aux influences aryennes les plus reculées. Si l'on réfléchit mûrement à tous ces faits, si l'on veut se donner la peine de les analyser dans leurs détails, si on les éclaire à la lumière des textes scientifiquement classés, on reste convaincu que le druidisme ne saurait être l'œuvre de la noblesse gauloise telle qu'elle existait au temps de César, pas plus que la noblesse n'a pu procéder directement du druidisme. On sent que ce sont là deux puissances d'origine distincte, qui se sont rapprochées un jour, probablement malgré elles, et, par nécessité et prudence, se sont donnés la main. Le druidisme nous apparaît clairement comme un fait antérieur à l'établissement, en Gaule, des chevaliers, et tenant plus profondément aux origines mêmes des races qui faisaient le fond des populations de la Celtique, de ces populations « qui n'osaient plus rien par elles-mêmes et n'étaient plus consultées au temps de César », mais au-dessus desquelles le ministère des druides planait toujours comme une consolation et une protection suprême. La situation des druides en Gaule est une situation qu'une aristocratie guerrière subit quelquefois, quand elle la trouve établie dans un pays conquis, mais qu'elle ne crée pas. Il y a là l'union de deux forces d'ordre différent, qui se partagent le pouvoir, mais qui sont visiblement d'origine indépendante. Or personne, je pense, ne contestera que le lien le

plus étroit rattachât le fond de la population celtique aux druides. Le pouvoir des druides sur la Gaule est une de ces forces morales qui ne se développent que lentement chez un peuple et par suite d'une longue pratique des mêmes sacrifices, d'une intime communion des mêmes idées et des mêmes croyances. Le peuple et le druidisme dans la *Gaule Celtique* ne font qu'un. L'histoire, d'ailleurs, confirme cette opinion. Le druidisme, aux yeux des anciens, était un fait particulier aux plus vieilles populations de la *Celtique*, et qui se perdait pour ainsi dire dans la nuit des temps. C'était une doctrine déjà fort ancienne à l'époque d'Aristote, qui la mettait sur le même rang que le brahmanisme, le magisme et l'orphisme. Païens et chrétiens, au premiers temps du chistianisme, tombaient d'accord à cet égard. Le druidisme était une émanation de la vieille sagesse orientale et faisait partie de ce que certaines sectes chrétiennes appellent l'*Évangile éternel*. C'est aux temps pélasgiques plutôt qu'aux temps helléniques qu'il faut remonter pour en trouver l'origine. Les traditions relatives au druidisme se mêlent et se confondent en partie avec les traditions relatives aux Hyperboréens, à Pythagore et à Abaris. Elles font entrevoir dans un passé plus ou moins lointain un âge tout théocratique et patriarcal durant lequel les druides auraient, comme ce semble, à l'origine, les brahmanes dans l'Inde, concentré entre leurs mains tous les pouvoirs civils et religieux [1]. L'état décrit par César ne peut être que l'effet d'une révolution postérieure violente. Il nous fait penser, comme malgré nous, à la Gaule de Clovis et à la conversion des Francs lorsque le clergé catholique, la seule puissance morale qui restât alors debout après l'écrasement des druides,

---

[1] Il nous paraît probable que le druidisme avait pénétré en Gaule par le Nord. Cette hypothèse est conforme à la tradition recueillie par César : « On croit leur doctrine originaire de la Bretagne, et maintenant ceux qui veulent la connaître à fond vont l'étudier dans cette île. »

consentit à légitimer la conquête à la condition de conserver son influence, ses priviléges et sa foi.

Les faits que nous venons de résumer, et qui nous semblent inattaquables dans ce qu'ils ont de général, justifient donc suffisamment le soin que nous avons pris de distinguer nettement les *Galli* des *Celtæ*, ou, si l'on aime mieux, les populations et la civilisation *gauloises* de la Cisalpine, du Noricum et même des contrées orientales de notre Gaule, des populations et de la civilisation plus *celtiques* des contrées méridionales du centre et de l'ouest, populations et civilisations entre lesquelles une sorte de fusion avait, il est vrai, eu lieu déjà depuis un certain temps à l'époque où J. César entra en Gaule, mais pas au point d'effacer toute trace de l'état antérieur.

On voit ainsi s'établir de plus en plus, dans notre histoire primitive, deux périodes distinctes, l'une plus particulièrement *celtique*, l'autre plus particulièrement *gauloise*. C'est de cette dernière seule, la plus récente, que les historiens nous parlent. Nous ne pouvons faire encore la part de la période celtique, mais nous entrevoyons le moment où cela sera possible. Cette part se fait peu à peu et comme d'elle-même dans le *Dictionnaire*[1], et nous résumerons les résultats acquis dans l'Introduction. Ce serait pour le moment, et avant que la grande enquête archéologique qui s'instruit dans le pays sous le patronage du ministère de l'instruction publique soit achevée, une tentative prématurée.

Ce que, cependant, nous pouvons déjà dire en toute assurance, c'est que dans le classement de nos antiquités nationales, aux époques déjà consacrées par l'usage et par la science de la *renaissance* et du *moyen âge*, aux époques *mérovingienne* ou *franque*, *romaine* et *gauloise*, il

[1] *Dictionnaire d'Archéologie (époque celtique)*, publié par la Commission de la topographie des Gaules. Le premier volume est en vente.

faudra ajouter désormais une période antérieure à laquelle nous ne pouvons, ce me semble, donner d'autre nom que le nom de période *celtique*, époque aussi distincte de la période *gauloise* proprement dite que la période gauloise elle-même l'est de la période romaine, la période romaine de la période franque. Ces périodes *gauloise* et *celtique* auront même probablement besoin d'être bientôt subdivisées [1].

Croire que les faits se simplifient d'autant plus que nous nous enfonçons davantage vers le passé est une erreur grave. Plus nous remontons haut dans l'histoire des pays occidentaux, plus nous constatons de nuances tranchées entre les groupes humains que nous y distinguons, plus apparaissent nombreuses et variées les influences qui y dominent. L'unité apparente de ces temps anciens est un mirage de notre ignorance.

L'archéologie justifie ces réflexions. La carte des antiquités de la Gaule [2], quoique incomplète, montre que nos antiquités nationales se divisent en effet, chronologiquement, en deux grandes périodes, géographiquement en deux zones très-nettement distinctes : une période où dominent les instruments et armes en pierre avec mélange d'armes et objets de bronze déjà perfectionnés, signe assuré d'une influence orientale ; une période où domine le fer ; une zone de l'Ouest, une zone de l'Est ou plus exactement du Sud-Est. La première période [3] est la période *celtique*, qui se prolonge plus longtemps dans l'Ouest avec ses caractères originaux. Avec les armes de fer apparaissent les *Gaulois*. L'Est est plus particulièrement leur domaine ; il n'est pas

---

[1] Nous espérons que les articles publiés dans le présent volume rendront cette vérité évidente.

[2] Gaule *anté-romaine*. Voir notre pl. V.

[3] Nous avons vu que cette période ne commençait réellement pour nous qu'avec l'introduction des métaux en Gaule.

impossible de se rendre compte de la route qu'ils ont suivie. Les grandes directions de leur invasion sont comme jalonnées par des antiquités d'un ordre spécial[1]. Ce sont les trouées par lesquelles les Francs et les Bourguignons passèrent plus tard. On sent que, comme ces derniers, les Gaulois venaient, les uns du Danube, les autres du Nord-Est, et avaient pénétré par les passes du Jura et des Vosges quand ils n'étaient pas entrés directement par la Belgique. La Seine, la Marne, la Saône et le Rhône forment les limites naturelles de leurs conquêtes. Le reste du pays paraît avoir été soumis, pour ainsi dire, de loin et par influence.

Ne confondons point des populations si distinctes. Les divisions dans la science font la clarté dans l'esprit. La Gaule, bien avant la conquête romaine, se composait déjà d'éléments nombreux et divers, éléments ethniques et éléments moraux. Acceptons-les tels que l'archéologie nous les montre. Ne cherchons pas l'unité là où la variété domine; n'appliquons pas aux *Aquitains* ou aux *Celtes* devenus *Gaulois* un portrait et des mœurs qui ne conviennent en réalité qu'aux Cisalpins d'abord, à leurs frères du Danube et peut-être plus tard aux Belges. C'est aux archéologues et aux anthropologistes à reconstruire pièce à pièce les traits de nos populations primitives. Les textes y sont impuissants. Ils nous donnent le portrait des Galates des bords du Pô et de l'Ister. Ils ne nous donnent pas autre chose. Nous avons cherché à dégager ce portrait des obscurités et des confusions au milieu desquelles il a été jusqu'ici comme voilé[2].

---

Mais, Messieurs, gardons-nous aussi des conclusions trop hâtives, n'exagérons pas les conséquences d'un fait qui

---

[1] Suivre les *teintes vertes* sur notre carte, pl. V.
[2] Ici se termine l'article du *Dictionnaire*. Les pages suivantes font partie de notre communication à l'Académie des inscriptions et belles-lettres, et forment comme un commentaire de l'article lui-même.

nous paraît évident. De ce que nous devons ajouter à la période *gauloise* une période *celtique*, cela n'implique nullement pour notre Gaule, d'une période à l'autre, une transformation radicale en toute chose et surtout un changement de population. Avec la période *romaine* nous voyons en Gaule la langue, les mœurs, les coutumes, bientôt la religion, se modifier presque de tout point. Les populations, pourtant, restent partout les mêmes. Il n'y a eu, pour ainsi dire, à cette époque aucun mélange de sang étranger. Après l'arrivée des Francs les modifications de langue et de religion sont à peu près nulles. Le sang nouveau infusé est au contraire un peu plus considérable ; ce sont surtout les institutions politiques qui se modifient. Dans quelle mesure, sur quels points essentiels l'invasion *gauloise* du iv° ou v° siècle avant notre ère, qui a introduit chez nous l'usage des armes de fer et un art *sui generis* très-accentué, a-t-elle modifié l'état de choses antérieur, et quel était cet état de choses? Quelles modifications ont été apportées par suite de cette révolution à la langue, à la religion, à la constitution politique, au type physique et moral des populations occupant précédemment les vastes contrées qui s'étendent du Rhin à l'Océan, de la Manche aux Alpes et aux Pyrénées? Cette révolution a-t-elle été le pendant de la révolution romaine ou le pendant de la révolution franque? Vous n'attendez pas de moi que je vous le dise. Ce sera l'œuvre de l'avenir, œuvre de patience et de sagacité qui exigera les efforts accumulés d'un grand nombre de travailleurs. Je crois pouvoir affirmer toutefois, dès maintenant, que l'archéologie française n'est pas au-dessous d'une pareille tâche.

Les résultats résumés sur les deux cartes exposées sous vos yeux en sont la preuve convaincante[1].

---

[1] Ces cartes et les albums qui les justifient ont figuré, en juillet 1875, à l'Exposition du Congrès international de géographie à Paris. Nos planches IV et V donnent la réduction des deux principales.

D'un côté vous voyez le classement méthodique des antiquités reconnues sur le sol de la France, de la Belgique, des provinces rhénanes et de la Suisse, c'est-à-dire de l'*ancienne Gaule*, aboutir à des groupes saisissants par leur homogénéité et leur cohérence. Un examen même rapide des planches et du registre d'inscription qui a servi de base à ce travail ne peut laisser aucun doute dans vos esprits sur sa légitimité. Ce n'est point là, vous pouvez vous en convaincre, une œuvre de doctrine ; c'est l'œuvre inconsciente de près de trois cents correspondants isolément consultés et placés chacun, dans leur province, à un point de vue personnel différent.

Quand nous demandons séparément aux savants de deux départements limitrophes de nous indiquer les traces de voies antiques existant sur le domaine de leur activité, et qu'il se trouve que ces tronçons mis bout à bout se raccordent d'un département à l'autre, sans aucune entente préalable de nos correspondants, nous sommes sûrs que l'enquête a été bien faite et les voies légitimement reconnues. Le hasard ne procure point à lui seul de pareilles surprises. De même quand, procédant sur des milliers et des milliers de faits, il se trouve que les mêmes monuments, les mêmes antiquités, des objets d'un art et d'une fabrication analogues, nous sont toujours signalés, et cela depuis plus de quinze ans, dans les mêmes régions, et restent inconnus, au contraire, dans d'autres ; quand l'inscription de ces antiquités sur nos cartes conduit peu à peu aux résultats que vous voyez, sans que nous puissions en rien les modifier; quelque esprit de système que nous ayons pu apporter au début de nos recherches; nous sommes en droit de dire qu'il y a là les vestiges, les traces indéniables d'un état de choses ancien important, qui devient un véritable document historique.

Mais qu'est-ce, Messieurs, quand d'un autre côté, à ces

faits reconnus par nous en Belgique, en France et en Suisse, viennent se joindre les observations concordantes des travailleurs italiens, allemands du Nord et du Sud, suédois, danois, anglais et irlandais, dont les efforts multiples et indépendants ont abouti, à travers la diversité des pays et des points de vue, à la répartition des antiquités de même ordre sur le sol de l'Europe en grandes masses analogues, formant le tableau que vous voyez ici et qui vous paraîtra, comme à moi, si éloquent dans sa simplicité.

Comment ne pas reconnaître là les éléments d'une histoire primitive de l'Europe établie sur les bases les plus solides?

Remarquez, par exemple, cette teinte *jaune*, indice de la prédominance des objets de bronze à l'exclusion des armes de fer, et qui s'associe presque partout à la teinte *rose* représentant la civilisation de la pierre polie. Vous constatez son intensité en Irlande, en Danemark, en Jutland, en Hanovre, en Meklembourg, puis plus au sud en Hongrie et en Suisse, tandis qu'elle ne se retrouve que sporadiquement, pour ainsi dire, en Italie et en Gaule; vous saisissez là les indices d'une première civilisation très-étendue, quoique inégalement, en Europe, et uniforme; civilisation surtout septentrionale, *hyperboréenne*, qui enlace l'Europe centrale comme d'une large ceinture, nous permettant de constater, ainsi que nous vous le disions l'année dernière, pour l'introduction des métaux en Occident, un fait analogue à l'histoire des langues indo-européennes qui envahirent de la même manière, et peut-être à la même époque, ce même monde occidental et s'y implantèrent avec des variétés qui ressortent partout sur l'uniformité du fond [1].

Vous comprenez par la disposition même des teintes

---

[1] Nous sommes convaincu aujourd'hui que le groupe dominant parmi ces introducteurs des métaux dans l'Europe septentrionale et occidentale, au nord du Danube et en Gaule, étaient les Celtes. — 1ᵉʳ février 1876.

comment ce monde du bronze, si *civilisé*, permettez-moi le mot, à certains égards, est resté, pourtant, si longtemps comme inconnu de l'antiquité classique.

Jetez les yeux sur cette longue traînée de couleur verte, teinte des tumulus et des cimetières où dominent les armes de fer, qui, s'allongeant dans la vallée du Danube, s'épanouit, pour ainsi dire, aux approches des Alpes, pour inonder de là les vallées du Pô et du Rhin. Pouvez-vous ne pas y voir la preuve qu'un nouveau groupe humain, dont nous aurons à déterminer plus tard les éléments, est venu réclamer sa place au centre de ces contrées fertiles, et qu'il l'a réclamée à main armée?

L'Irlande, le Danemark, la Suède, le Hanovre, le Mecklembourg, continuent pendant ce temps à développer paisiblement, silencieusement leur vieille civilisation *du bronze.* Il semble que ces pays, effrayés de l'approche d'ennemis redoutables qui les menacent déjà, bien que de loin, se soient, par instinct, repliés sur eux-mêmes et aient établi, dès lors, autour de leurs îles et de leurs marécages un cordon sanitaire d'isolement.

Les conséquences de cette large trouée faite au centre de l'Europe par les bandes armées de l'épée de fer sont faciles à comprendre. L'Europe est, dès lors, coupée en deux. La ressemblance entre les antiquités du Sud et du Nord, si frappante au début de l'âge des métaux, disparaît de ce fait, tout à coup, pour ne reparaître qu'avec les invasions gothiques qui inondent, à nouveau, le Sud et le Nord à la fois.

Le Nord devient de plus en plus étranger aux contrées où se développe l'activité du monde grec et romain, du monde *méditerranéen*, qui ne communique plus avec les contrées boréales qu'à l'occasion de *l'ambre*. Par le *Dnieper* d'un côté, par l'*Oder* de l'autre, l'ambre continue en effet, comme par le passé, à descendre vers la mer Noire et dans

la vallée du Danube, d'où il est transporté dans les îles, en Italie et en Gaule.

Résumons-nous.

De même que l'examen des textes nous a fait reconnaître deux états distincts et successifs, dont l'un se résume dans le groupe compacte que j'appellerai *danubien-alpestre*, et l'autre reste jusqu'ici indéterminable dans sa vaste complexité, de même le classement méthodique des antiquités nous montre dans ces mêmes contrées de l'antique Celtique, venant prendre place à côté des antiquités de l'âge de la pierre et du bronze, un groupe d'antiquités tout particulier où dominent les armes de fer et qui couvre à peu près les mêmes régions que les bandes armées auxquelles nous avons donné, avec Polybe et Plutarque, le nom de *Galates*.

De plus, dans l'ordre chronologique, ce groupe d'antiquités se place, indépendamment de toute considération historique, de l'avis des archéologues les plus compétents, entre 500 et 250 ou 200 avant notre ère. C'est l'époque des expéditions gauloises en Italie et en Orient. Nous concluons donc que l'archéologie est d'accord avec l'histoire pour nous entraîner à faire des *Gaulois* ou *Galates*, comme des antiquités du Danube et des Alpes, un anneau particulier de la série formant la chaîne de notre histoire nationale.

Vous remarquerez pareillement que le sens vague et étendu du mot *Celte*, tel que nous l'avons défini, est, pour ainsi dire, suffisamment commenté par l'étendue et la dispersion des teintes *jaunes* et *roses* qui représentent la pierre et le bronze, c'est-à-dire l'état antérieur à la venue du *fer* et des *Gaulois*, teintes dominant justement dans les contrées reconnues pour plus spécialement celtiques : l'Irlande, le Jutland, notre Bretagne et certaines vallées alpestres.

Il y a là, au moins, des présomptions qui doivent être prises en considération sérieuse.

Saint-Germain, 10 mai 1875.

## APPENDICE

Deux objections principales ont été adressées à la thèse soutenue dans l'article précédent par des savants dont l'opinion fait autorité. Les uns, comme M. d'Arbois de Jubainville, n'acceptent point la distinction établie par nous entre les Celtes et les Galates. Nous avons essayé de répondre à ces savants par la publication de notre mémoire sur la valeur des expressions Κελτοί et Γαλάται dans Polybe [1]. D'autres, comme M. Max. Deloche, ont défendu contre nous l'authenticité du récit de Tite-Live, où ils se refusent à voir une simple *légende*. M. d'Arbois de Jubainville, d'accord avec nous sur ce point important, s'est chargé de développer les raisons qui militent en faveur de l'opinion que nous soutenons de concert. Il a même porté le débat devant la Société des antiquaires de France (séance du 19 novembre 1875). Une discussion s'est engagée à cette occasion, à laquelle nous avons pris part. Nous croyons utile, eu égard à la gravité du problème, de reproduire ici, d'après le *Bulletin* de la Société (octobre-décembre 1875), les principaux traits de cette séance, où la question se trouve résumée à tous les points de vue. Nous faisons suivre ce résumé de l'analyse de notre mémoire sur les expressions Κελτοί et Γαλάται d'après le compte rendu de l'Académie des inscriptions.

[1] Voir *Rev. arch.*, janvier, février et mars 1876, et tirage à part.

# LE XXXIV° CHAPITRE DU V° LIVRE DE TITE-LIVE.

(Extrait du *Bulletin de la Société des Antiquaires de France.*)

M. Delisle lit la note suivante, adressée par M. d'Arbois de Jubainville, associé correspondant à Troyes (Aube), relative au chapitre 34 du livre V de Tite-Live :

« Des savants de premier ordre, dont l'érudition fait honneur à notre pays, paraissent trouver étranges les doutes que M. A. Bertrand et moi, nous avons exprimé sur la valeur historique d'une partie des assertions contenues dans le chapitre 34 du livre V de Tite-Live. Ce chapitre est une des bases du système d'Amédée Thierry sur les origines celtiques; et l'*Histoire des Gaulois* d'Amédée Thierry est le livre où, depuis 1828, la plupart des Français ont recueilli les notions qu'ils possèdent sur la partie la plus ancienne de l'histoire nationale. L'auteur a mérité ce succès par son incontestable érudition et par le talent d'exposition dont il fait preuve. Mais la persistance de ce succès a eu l'inconvénient grave d'immobiliser chez nous la science. Les découvertes de Zeuss et de ses successeurs ne sont connues en France que dans un cercle des plus restreints. Pour le plus grand nombre des érudits français, les doctrines de linguistique émises en 1828 par Amédée Thierry et maintenues dans les éditions suivantes par ce savant si recommandable, mais qui avait cru inutile de se tenir au courant des progrès de la science, ces doctrines, qu'aujourd'hui on pourrait appeler enfantines, semblent encore fondamentales, et servent de point de départ à des spéculations nouvelles, encore plus hasardées que celles d'Amédée Thierry. Les dernières réunions de la Sorbonne ont fourni plus d'un exemple de cette aberration, et je dois constater, à l'honneur du savant secrétaire de la section d'archéologie, que malgré la courtoisie de sa critique, il n'a pas été complice de ces extravagances, qui sont quelquefois presque inévitables chez des écrivains dépourvus de livres, mais dont la multiplicité n'est pas chez nous à la gloire de la science provinciale.

« Je cite ces faits à titre d'exemple, et pour montrer que les jugements portés par Amédée Thierry sur les origines celtiques ont besoin d'être revisés, au moins sur certains points.

« Suivant Tite-Live, V, 34, dont Amédée Thierry a reproduit les doctrines (5ᵉ édition, t. I, p. 145-147), la première émigration des Gaulois en Italie est contemporaine de la fondation de Marseille, 600 ans avant J.-C., et du règne de Tarquin l'ancien, 614-576. Amédée Thierry, en acceptant sur ce point l'autorité de Tite-Live, a suivi l'exemple d'un des savants dont l'érudition française du siècle dernier a le plus droit d'être fière ; je veux parler de Fréret (*Œuvres complètes*, t. IV, p. 203). Contester la valeur historique du synchronisme indiqué par Tite-Live peut donc paraître, non-seulement hardi, mais téméraire, pour ne pas dire plus. Mais cette témérité, si témérité il y a, a été avant M. Alexandre Bertrand et moi le fait de trois hommes qui tiennent en Allemagne, et, je puis dire, en Europe, le premier rang parmi les érudits de notre siècle. En contestant la valeur historique de ce synchronisme, je ne fais que répéter ce qu'ont dit avant moi Zeuss, Jacques Grimm et M. Mommsen, tous trois d'accord pour considérer comme fondée sur ce point la critique de Niebuhr[1].

« Dans son bel ouvrage sur *les Germains et les races voisines*[2], qui date de 1837 et qui peut encore aujourd'hui être considéré comme le fondement des études sur l'ethnographie européenne, Zeuss s'exprime ainsi, p. 165 :

« L'expédition des Celtes vers l'Est eut lieu au commencement du
« ıvᵉ siècle avant J.-C. ; et c'est à cette époque que leur invasion en
« Italie est fixée par les renseignements que nous fournissent Polybe[3],
« Diodore[4], Appien[5], Dion Cassius[6], et Justin[7]. Tite-Live seul
« s'écarte des autres historiens d'une manière importante, en pla-
« çant au temps de Tarquin l'ancien le passage des Alpes par les
« Celtes. Niebuhr, dans son *Histoire romaine*, a prouvé que cette
« date est inadmissible. Cette date a été chez Tite-Live le résultat

---

[1] M. d'Arbois de Jubainville semble croire que Niebuhr est le premier à avoir critiqué le récit de Tite-Live. Je le croyais comme lui ; mais M. Gaidoz m'a signalé un ouvrage du xvıııᵉ siècle : *Histoire ancienne des peuples de l'Europe*, par le comte du Buat, où une partie des objections faites au récit de Tite-Live sont déjà développées. La priorité revient donc à du Buat. Voir Annexe C. — Alexandre Bertrand.

[2] *Die Deutschen und die nachbar-Staemme*, p. 165.

[3] Polybe, II, 17-18, 2ᵉ édition de Didot, t. I, p. 80.

[4] Diodore, XIV, 113, édition Didot, t. I, p. 624.

[5] Appien, l. IV, *De rebus gallicis*, c. 2, édition Didot, p. 25.

[6] Dion Cassius, édition Bekker, p. 23.

[7] Justin, XX, 5, et XXIV, 4, édition Teubner-Jeep, p. 126, 142.

« d'une addition fabuleuse à l'ancienne tradition qu'il reproduit.
« Ailleurs, cet historien se met lui-même en contradiction avec cette
« doctrine chronologique, puisque dans son récit des événements
« qui eurent lieu de l'an 395 à l'an 387 avant J.-C., les Gaulois,
« arrivés en Italie, suivant cette doctrine chronologique, deux cents
« ans plus tôt, sont appelés par l'Assemblée générale des Étrusques
« *gentem invisitatam, novos accolas* (V, 17) ; les habitants de Clusium
« voient en eux *formas hominum invisitatas et novum genus armorum*
« (V, 35); et pour exprimer la pensée des Romains, une formule ana-
« logue est reproduite : *invisitato atque inaudito hoste ab Oceano ter-*
« *rarumque ultimis oris bellum ciente* (V, 37). La fable, sur laquelle
« Tite-Live fonde sa thèse chronologique, raconte que les Phocéens,
« arrivant pour fonder Marseille et trouvant chez les Salyes un
« accueil hostile, obtinrent des Gaulois, alors en marche vers les
« Alpes, un secours contre les Salyes. Mais une tradition plus ancienne,
« qu'Athénée a reproduite d'après Aristote[1] et qui a été aussi con-
« servée par Justin[2], nous apprend que les Phocéens, bien reçus
« par les habitants de la côte, furent seulement plus tard attaqués
« par les Salyes[3]. »

« Ainsi parlait en 1837, neuf ans après la première édition de
l'*Histoire des Gaulois*, le savant illustre et trop peu lu qui a le pre-
mier jeté les bases de la vraie science celtique. Onze ans plus tard,
le créateur de la philologie germanique, Jacques Grimm, dans son
*Histoire de la langue allemande*, exposait plus brièvement la même
thèse : « Tite-Live, dit-il, veut que, dès le temps de Tarquin l'an-
« cien, environ 600 ans avant J.-C., les Bituriges aient passé les
« Alpes pour entrer en Italie et aient pénétré dans la forêt Hercy-
« nienne. Tout ce que nous apprend l'histoire, c'est que deux cents
« ans plus tard, 388 ans avant J.-C., les Gaulois s'emparèrent de
« Rome[4]. » Cet accord avec Zeuss est d'autant plus remarquable
que souvent Grimm cède à la tendance de contredire le savant
celtiste.

[1] Aristote, édition Didot, t. IV, 2ᵉ partie, p. 276.
[2] Justin, XLIII, 3, édition Teubner-Ieep, p. 211.
[3] Ma traduction est littérale, si ce n'est que j'ai donné aux citations de Tite-
Live, c. 17, 35 et 37, un peu plus de développement que ne l'avait fait Zeuss.
[4] On peut toucher du doigt, pour ainsi dire, dans le chapitre XXXV, la con-
tradiction où tombe Tite-Live. Aux premières lignes de ce chapitre, il date du
temps de Bellovèse, qui aurait vécu, suivant lui, 600 ans avant notre ère,
l'occupation des territoires de Brescia et Vérone par les Cénomans. Or Brescia
et Vérone sont tout proches de Mantoue, ville étrusque, comme nous l'ap-
prennent Virgile et Pline : et vers l'an 400 les Etrusques, si proches voisins

« M. Mommsen, dans son *Histoire romaine*, ne traite pas mieux Tite-Live : « Le lien établi par l'historien romain entre l'expédition
« de Bellovèse et la fondation de Marseille, dit M. Mommsen,
« fait remonter cette expédition au second siècle de Rome (653-554).
« Mais ce lien est naturellement étranger à la tradition locale, qui
« ne contenait pas de date ; il est dû aux recherches postérieures des
« chronologistes et ne mérite aucune confiance. Il est possible qu'à
« une époque fort ancienne il y ait eu quelques incursions ou quel-
« ques invasions isolées, mais les grandes conquêtes celtiques dans
« l'Italie du nord ne peuvent avoir précédé le déclin de la puissance
« étrusque, c'est-à-dire la seconde moitié du troisième siècle de
« Rome (503-454 avant J.-C.)[2]. » Telles sont les paroles de M. Mommsen. Ce savant admet avec Tite-Live (V, 34) et Justin (XXIV, 4) la réalité de l'expédition de Bellovèse en Italie ; avec Tite-Live (V, 34), Justin (XXIV, 4) et César (VI, 24), la réalité de l'expédition faite en même temps par Sigovèse dans la forêt Hercynienne et en Pannonie ; mais il rejette la date attribuée par Tite-Live à cet ensemble de grands faits militaires que Justin ne sépare pas chronologiquement de la prise de Rome par les Gaulois, et qui, supposant la conquête d'une partie de l'empire étrusque par les Gaulois, ne peut être chronologiquement séparé de la période où commence la ruine de ce puissant et splendide empire.

« Ainsi, des savants éminents m'ont précédé dans la voie que j'ai suivie. Je ne puis, par conséquent, être taxé de témérité. D'ailleurs, pour m'adresser ce reproche, il faudrait établir que, dans le passage en question, Tite-Live, dont l'érudition est si souvent superficielle, a été particulièrement informé. Quelle est la date de l'auteur anonyme auquel Tite-Live, vers l'an 25 ou 20 avant J.-C., a emprunté la légende du secours prêté par les Gaulois aux fondateurs de Marseille ?

« Marseille a été fondée sur le territoire des Ligures, comme nous l'apprennent, vers l'an 500 avant notre ère, Hécatée de Milet, cité par

---

des Gaulois depuis deux siècles, les auraient appelés *gentem invisitatam, novos accolas!* Il est également impossible de concilier ces expressions avec le ch. XXXIII, qui nous montre l'empire étrusque s'étendant au nord du Pô jusqu'aux Alpes à l'époque précisément où la conquête de l'Italie du nord par Bellovèse aurait eu lieu ; en sorte que ce serait sur les Etrusques que les Gaulois de Bellovèse auraient, en l'an 600, conquis l'Italie du nord : les Gaulois auraient conservé ces conquêtes, ils les possédaient encore en 400, et, à cette date, les Gaulois auraient été, pour les Etrusques, des inconnus !

[1] *Rœmische Geschichte*, 6ᵉ édition, t. I, p. 326-327.

Étienne de Byzance [1], et au IIIᵉ siècle, Timée, cité par Scymnus de Chio [2]. L'anonyme copié par Tite-Live croit que Marseille a été fondée sur le territoire des *Salluvi* (les Salyes des Grecs) : il croit donc que les *Salluvi* sont Ligures, ce qui fut plus tard l'opinion de Pline. Or les *Salluvi* sont compris par Tite-Live lui-même (V, 35) dans la liste des Gaulois qui envahirent l'Italie. Ce texte n'est pas le seul. En 218, suivant Tite-Live (XXI, 26), une flotte romaine longe les côtes de l'Étrurie, celles des Ligures, puis, avant d'atteindre Marseille, arrive en vue des montagnes des *Salluvi*, qui sont par conséquent opposés aux Ligures : *præter oram Etruriæ Ligurumque, et inde Salluvum montes, pervenit Massiliam* [3]. Strabon classe les Salyes parmi les Celtes transalpins : πρώτους δ' ἐχειρώσαντο Ῥωμαῖοι τούτους τῶν ὑπεραλπείων Κελτῶν [4]. L'auteur anonyme suivi par Tite-Live, au chapitre 34 du livre V, appartient donc à une date où s'était déjà effacée dans certains esprits la notion de la distinction de race entre les Ligures, anciens habitants des environs de Marseille, et les Salyes ou *Salluvi*, peuple gaulois vainqueur des Ligures et établi sur la côte, précédemment ligurienne, qui s'étend du Rhône aux Alpes. Cet auteur anonyme écrivait à une époque où les *Salluvi* conquérants et les Ligures vaincus, vivant ensemble mêlés sur le même sol, semblaient les uns comme les autres d'origine ligurienne. Ainsi les Français, malgré la présence chez eux d'un élément francique et d'un élément latin, se croient en général descendants des Gaulois. Cet auteur anonyme était à peu près contemporain de Tite-Live. Peut-être, à l'époque des guerres de César contre les Gaulois, y aura-t-il eu quelque tentative d'arracher Marseille à l'alliance romaine et d'attirer la ville grecque du côté des Gaulois; la légende du secours prêté par les Gaulois aux Phocéens aura été inventée pour venir en aide aux négociateurs.

« La définition de la Celtique qui précède cette légende, au chapitre 34 de Tite-Live, paraît tirée des Commentaires de César. César a dit, livre I, c. 1 : *Gallia est omnis divisa in partes tres, quarum unam incolunt Belgæ, aliam Aquitani, tertiam qui ipsorum lingua*

---

[1] Étienne de Byzance, édition Westermann, p. 190.

[2] Didot-Mueller, *Geographi Graeci minores*, t. I, p. 204.

[3] Le nom des *Salluvi* ou *Salyes*, au livre XXXI, c. x, où ce peuple paraît compris parmi les Ligures soulevés contre Rome, est remplacé par celui des Célines dans l'édition donnée chez Teubner par Weissenborn, t. IV. p. 8. Ce passage ne peut donc nous être objecté. La bonne orthographe du nom des *Salluvi* est donnée par les *acta triumphorum* (*Corpus inscriptionum*, t. I, p. 460).

[4] Strabon, t. IV, c. 6, § 3, édition Didot, p. 169.

*Celtæ, nostra Galli appellantur.* Les paroles de Tite-Live : *Celtarum quæ pars Galliæ tertia est*, ont été vraisemblablement inspirées par ce passage des mémoires du grand capitaine romain. Les Commentaires ont aussi suggéré la nomenclature des peuples attribués à la Celtique par le même chapitre de Tite-Live. Les *Bituriges*, les *Arverni*, les *Senones*, les *Ædui*, les *Ambarri*, les *Carnutes*, les *Aulerci*, sont tous mentionnés par César. Les *Ambarri*, les *Carnutes*, les *Aulerci*, les *Bituriges* ne sont nommés par personne avant lui, et leur nom ne se trouve mêlé au récit d'aucun des événements antérieurs à César, que nous racontent les autres historiens de Rome.

« La doctrine qui fait venir de la Gaule de César une partie des conquérants de l'Italie, au commencement du quatrième siècle avant notre ère, a pour elle, il est vrai, l'autorité de Caton cité par Pline : *Cenomanos juxta Massiliam habitasse in Volcis*. Elle s'accorde avec le passage où Tite-Live nous montre l'invasion gauloise en Italie se faisant par le pays des *Taurini*. Mais le système suivant lequel tous les conquérants gaulois seraient arrivés en Italie de la Gaule de César ne peut se concilier avec la leçon des bons manuscrits de Tite-Live qui fait passer une partie de ces conquérants par les Alpes Juliennes. L'itinéraire d'Antonin et la carte de Peutinger placent les Alpes Juliennes sur la route d'Aquilée à Laybach, une des routes par lesquelles, de Noréia en Styrie, l'antique capitale des Taurisques (Pline, III, 23) et du Noricum, on gagnait l'Italie. Le fragment de Sempronius Asellio qui, un demi-siècle avant Tite-Live, comprend Noréia dans la Gaule, jette sur le passage de Tite-Live la plus vive clarté. On ne peut révoquer en doute l'autorité de Sempronius Asellio (150-80), contemporain de la bataille où, sous les murs de Noréia, 113 av. J.-C., le consul Cnéius Papirius Carbo fut défait par les Cimbres. Du reste, l'exactitude de Sempronius Asellio est confirmée par Posidonius, qui écrivait à la même époque. En effet, Strabon, après avoir raconté la défaite de Papirius Carbo par les Cimbres, près de Noréia (p. 214), décrit plus loin, d'après Posidonius, la marche des Cimbres, et il nous les montre traversant le pays des Taurisques dont, comme nous venons de le dire, Noréia était la capitale; puis il ajoute que, suivant Posidonius, les Taurisques étaient Galates (p. 293), c'est-à-dire Gaulois. Ainsi la Gaule de la fin du second siècle et du commencement du premier avait d'autres limites que celle de César et de Tite-Live. A plus forte raison la Gaule du commencement du quatrième siècle, qui a envoyé dans l'Italie du nord ces armées conquérantes, n'était pas identique à la Gaule de César et de Tite-Live, à la Gaule des années 58 et suivantes avant J.-C.

« La conclusion est que, dans le chapitre 34 du livre V de Tite-Live, on trouve, associées à la vieille tradition de la double migration de Sigovèse et de Bellovèse, d'autres notions de date relativement récente, qu'il faut remettre à leur place chronologique, et qui ne peuvent servir de base aux systèmes par lesquels on prétend éclairer les obscurités des origines celtiques.

« Telle est la doctrine de Niebuhr, de Zeuss, de Jacques Grimm, de M. Mommsen.

« Je ne crains pas qu'on me taxe d'esprit aventureux parce que je la partage. Je devrais plutôt craindre d'être accusé de présomption pour avoir entrepris de la défendre ; et, malgré l'excuse que la discussion engagée m'apporte, je ne puis m'empêcher d'éprouver un certain embarras, quand, à la suite des quatre noms illustres dont cette thèse est signée, j'ose placer le mien. »

Après cette lecture, M. Quicherat présente à la Société une série d'observations qui peuvent se résumer ainsi qu'il suit :

« En matière de critique, il n'y a qu'une autorité : c'est l'évidence. Les meilleurs érudits, les plus habitués à rencontrer juste, peuvent se tromper parfois, et leur mérite bien connu ne fait pas que l'erreur où ils ont été entraînés devienne vérité. Les Allemands ne sont pas à l'abri de cette éventualité. Il y a des questions sur lesquelles ils se méprennent. L'antiquité de la nation gauloise est du nombre.

« Il est certain qu'il y a eu dans l'antiquité deux opinions sur l'époque de la conquête de la haute Italie par les Gaulois. Suivant les uns, cet événement précéda immédiatement la prise de Rome ; suivant les autres, il en fut séparé par un grand intervalle de temps.

« La seconde opinion est à coup sûr celle qui offre le plus de vraisemblance ; car comment admettre qu'une nation aussi puissante, aussi avancée en civilisation que les Étrusques, ayant des armes perfectionnées et des villes fermées de murailles, aurait été dépossédée d'une immense étendue de pays tout d'un temps, par l'effet d'une seule poussée de barbares ?

« L'opinion contraire ne s'appuie pas sur un si grand nombre de témoignages, la plupart des auteurs ayant mentionné les deux faits à la suite l'un de l'autre sans assigner de date à aucun. Seul, Diodore de Sicile a établi le synchronisme, ou plutôt a fourni de quoi l'établir.

« Le témoignage de Tite-Live se présente avec bien plus de titres à la recommandation, puisque cet historien donne les deux versions; et c'est parce que la première lui a paru inacceptable qu'il a cherché et trouvé la seconde.

« Les épithètes dont il s'est servi pour peindre l'effarement des Romains et des autres à la vue des barbares, n'impliquent de sa part aucune contradiction. Dans sa pensée, les Gaulois, quoique maîtres depuis longtemps du bassin du Pô et renouvelés sans cesse par l'émigration des Transalpins, étaient restés cependant séquestrés dans leurs possessions et sans rapports avec les autres peuples d'Italie, séparés qu'ils en étaient par la chaîne des Apennins.

« Quant aux arguments allégués pour détruire le synchronisme de la première invasion des Gaulois en Italie avec la fondation de Marseille, ces arguments ne consistent qu'en des conjectures tout à fait gratuites, sauf un seul, qui est la revendication de la nationalité gauloise pour les Salyes. Or, si quelque chose est établi par les témoignages de l'antiquité, c'est la nationalité ligurienne des Salyes. Strabon dit positivement que les Salyes avaient été appelés Ligyes ou Ligures par les anciens auteurs grecs, et l'*Ora maritima* d'Aviénus, qui est l'écho de ces anciens auteurs, place les Salyes sur la rive ligurienne du Rhône, après avoir signalé ce fleuve comme la ligne de démarcation entre les Ibères et les Ligures.

« De ce que la critique moderne est entrée, non sans raison, en défiance contre Tite-Live, il ne serait pas juste de lui refuser tout discernement. Il n'est pas de ceux dont on peut dire que le sens commun leur a manqué. Ses fautes en histoire ont leur source dans sa partialité pour Rome. Il était homme à voir juste et à choisir les bonnes sources. C'est ce qu'il fait dans le cas présent, et si son récit de l'entrée des Gaulois en Italie contient des détails de mise en œuvre qu'on est libre de rejeter, le fait capital qui en est le fond subsistera tant qu'on n'aura pas à y opposer d'autres arguments que ceux dont on s'est servi jusqu'à présent. »

M. Alex. Bertrand demande à répondre brièvement à M. Quicherat :

« Il ne comptait pas, dit-il, prendre la parole sur une question qui, cependant, lui est particulièrement à cœur, et qu'il se fait honneur, comme le reconnaît M. d'Arbois de Jubainville, d'avoir le premier mise à l'ordre du jour en France. Il aurait voulu attendre la publication d'un mémoire qu'il va lire à l'Institut, mémoire achevé déjà depuis quelque temps et qui, il l'espère du moins, est de nature à éclairer les obscurités de la question. La solution du problème est, suivant notre confrère, dans la distinction, non admise par M. d'Arbois, et que M. Quicherat rejette également, des Celtes et des Galates (*Galli* des Romains). Les difficultés inextricables auxquelles se heurtent tous ceux qui ont abordé

jusqu'ici ce difficile problème viennent toutes de cette confusion.

« M. Quicherat nous dit : de quoi s'agit-il au fond ? de savoir si la conquête de la haute Italie par les Gaulois précéda immédiatement la prise de Rome ou en fut séparée par un grand intervalle de temps. La seconde opinion, suivant M. Quicherat, est la plus vraisemblable. Nous ne le nions pas, mais il faut s'entendre. Car alors comment s'expliquer, ainsi que l'ont fait remarquer du Buat[1], Niebuhr, Zeuss, Jacques Grimm et M. Mommsen avant M. d'Arbois de Jubainville, que deux cents ans après l'invasion rapportée par Tite-Live à l'an 600 environ, les *Gaulois* soient encore appelés par l'assemblée des Étrusques, leurs voisins depuis longtemps au dire de Polybe, *gentem invisitatam, novos accolas*; comment justifier les expressions de *formas hominum invisitatas*, de *novum genus armorum*, qui figurent dans un autre chapitre du grand historien latin? Comment justifier l'opinion que les Étrusques eux-mêmes paraissaient avoir eue qu'il s'agissait de combattre en 389 des hommes venus de l'extrême Nord, de contrées voisines de l'Océan?

« Comment s'expliquer, de plus, qu'aucune mention de ces Galates ou Galli, établis en Italie depuis Tarquin l'ancien, ne se trouve dans les historiens tant latins que grecs qui nous ont été conservés, avant la date très-récente relativement de 260 ? Quoi ! ajoute M. Bertrand, une grande invasion a eu lieu 600 ans environ avant notre ère, elle s'est étendue des Alpes à l'Adriatique, dépassant le Pô, dont elle a occupé les deux rives, elle a refoulé les Etrusques au-delà des Apennins, et deux cents ans plus tard non-seulement les envahisseurs sont encore traités d'*hommes nouveaux*, de *guerriers aux armes inconnues*, d'*aventuriers venus en Italie des extrémités les plus septentrionales de la terre*, mais leur nom, au moins sous la forme la plus connue de *Galli*, n'a pas été prononcé par les historiens ou poëtes anciens avant Timée (260 ans avant J.-C.) ! Tout cela est, il faut l'avouer, bien extraordinaire, bien singulier. Ceux qui en ont fait la remarque, qu'ils soient Allemands ou Français, ont fait preuve d'une saine critique. Ces faits méritent explication.

« Faut-il croire cependant, comme le voudrait M. d'Arbois de Jubainville, que le grand mouvement qui a poussé les *Celtes* d'Orient en Occident et les a amenés tant sur le Pô que sur le Rhône ne remonte pas plus haut que l'an 500 ? Mais d'où viendrait alors, lui demande avec raison M. Quicherat, l'opinion unanime des anciens concernant l'ancienneté et la puissance de la race *celtique*, ancienneté et puissance qu'il est impossible de nier?

Voir *Annexe* C.

« Ainsi, d'un côté, affirmation très-nette par Tite-Live même du *caractère nouveau* de l'invasion de 390, et de l'autre, affirmation non moins nette de l'antiquité de la race *celtique* et de son établissement dans la haute Italie non-seulement dès l'an 600, mais bien antérieurement, si, comme on le doit, croyons-nous, il faut rattacher à cette race les Ombriens, *veteres Galli*. Ces assertions, en apparence opposées, sont-elles donc contradictoires ? Aucunement. Il faut simplement, pour les concilier, faire des *Celtes* et des *Galates* ou *Galli* deux branches distinctes d'un même tronc ; Γαλάται τοῦ Κελτικοῦ γένους (Plut. in *Camillo*). Le *Celtes* mentionnés par Hécatée (500 ans environ avant J.-C.), par Hérodote (en 450), par Scylax, probablement à la même époque, sinon antérieurement (Scylax qui, dans son périple, les trouve établis sur l'Adriatique près de Rimini), par Platon (400), Aristote (350), Ephore (310), avant que le nom des Galates ou Galli ait été prononcé une seule fois, ne peuvent être considérés sérieusement par personne comme une *race nouvelle* en 390. C'étaient eux, les *Celtes*, qui, suivant Ephore (un peu avant 300), occupaient en majorité les contrées du *Couchant*, parallèlement aux *Indiens* qui occupaient l'*Orient*, aux *Scythes* qui occupaient le Nord, aux *Éthiopiens* qui occupaient la partie méridionale du monde, dont les Hellènes formaient comme le centre. Cette géographie, acceptée par Aristote, était encore enseignée à peu près généralement peu de temps avant Auguste. Les *Celtes* sont donc bien une antique et puissante race, nous ne contredirons point M. Quicherat sur ce point. En taxant de *légende* le récit de Tite-Live, nous n'avons jamais pensé rien retrancher de l'antiquité de la race celtique, ni même de l'ancienneté de la prise de possession par quelques-unes de ses tribus des contrées de la haute Italie aussi bien que de la Gaule. Nous disions expressément dans notre article *Gaulois* : « Il ne faut pas croire que le silence fait par nous volontairement autour du mot *Celtæ* tienne à ce que nous méconnaissions la grandeur et l'importance (ajoutons aujourd'hui l'antiquité) de la civilisation à laquelle on donne généralement le nom de civilisation celtique. » Nous sommes donc d'accord avec M. Quicherat sur un point, la date très-ancienne de l'entrée de quelques tribus *celtiques* en Gaule et en Italie ; mais à part ce fait, que nous acceptons avec toutes ses conséquences, nous ne pouvons partager la manière de voir de notre estimable confrère, et ne pouvons consentir à appliquer à ces premières invasions les détails contenus dans le 34ᵉ chapitre du Vᵉ livre de Tite-Live, soit qu'il s'agisse de prendre à la lettre la date de 600, soit même qu'il

soit question seulement, date à part, de tenir pour réelle la descente des Bituriges, des Arvernes, des Eduens, des Carnutes, etc., en Italie à cette époque reculée, ou bien de considérer comme parfaitement authentique le point de départ de l'invasion fixé sur les rives du Cher, de l'Allier ou du Rhône. De toutes ces populations, pas une seule ne nous semble avoir occupé la Cisalpine avant l'an 390.

« Les nouveaux venus, les terribles envahisseurs qui imprimèrent dans l'esprit des Romains une terreur ineffaçable, ce furent non les *Celtes*, mais les *Galates*, les Galates du Danube et des Carpathes, οἱ Γαισάται Γαλάται, οἱ Βοῖοι καλούμενοι Γαλάται, ainsi que s'exprime Polybe. Ces *Galates*, qu'ils soient descendus en Italie à titre de mercenaires à l'appel des Celtes et particulièrement des Insubres, ou qu'ils aient envahi la péninsule de leur propre mouvement ou sur l'invitation d'un chef étrusque mécontent, avaient en effet des armes nouvelles (l'archéologie le démontre), une tactique et des mœurs à part, distinctes de celles des Celtes de l'Italie : Τῶν κατὰ τὴν Ἰταλίαν Κελτῶν (Polybe, II, 13). Polybe ne manque jamais de donner à ces armes, à cette tactique l'épithète de Γαλατικά (Polybe, II, 30, 43 ; III, 62, 114, etc.), même dans des chapitres où il se sert presque exclusivement du terme Κελτοί. Recrutés, comme nous venons de le dire, sur le Danube ou en Thrace, et en communication constante, selon toute vraisemblance, avec des tribus de même race riveraines de la Baltique, ces *Galates* avaient conservé leur type septentrional presque sans altération. C'est à ce type, à ce type exclusivement, que s'appliquent, comme nous l'avons déjà affirmé dans notre article *Gaulois*, les descriptions non-seulement de Polybe, mais de Tite-Live et de tous ses imitateurs jusqu'à Ammien Marcellin, qui n'a fait que copier ses devanciers, comme il l'affirme lui-même.

« Tel est, suivant nous, le nœud de la question.

« Je maintiens donc, comme je l'ai déjà dit, le caractère *légendaire* du récit de Tite-Live. Une légende, on le sait, tout en s'appuyant sur des faits réels (ici ces faits sont la présence des Celtes en Italie dès la plus haute antiquité), les altère de mille façons, ne connaissant ni chronologie ni géographie positive. Le récit de Tite-Live fait donc allusion à une invasion réelle de l'Italie avant 390, sans que pour cela nous devions prendre à la lettre les détails et les dates qu'il contient, pas plus que nous n'accordons un caractère historique aux fantaisies du cycle de Charlemagne.

« La véritable histoire des Celtes d'Italie et des Galates doit être

cherchée non dans Tite-Live, mais dans Polybe. J'espère le démontrer un autre jour.

« En résumé, M. d'Arbois de Jubainville a raison de nier le caractère historique du récit de Tite-Live. Il a tort, à mon sens, de nier l'ancienneté de l'établissement de la race celtique en Italie. M. Quicherat, de son côté, a raison de réclamer en faveur de l'antiquité de la race gauloise, mais il n'est pas fondé à nier le caractère légendaire du récit de l'historien latin.

« Le récit de Polybe concilie tout. Il suffit, pour s'en apercevoir, de ne point confondre, ainsi que l'ont fait toutes les traductions tant françaises que latines, les Celtes et les Galates. »

## DE LA VALEUR DES EXPRESSIONS Κελτοί ET Γαλάται

### DANS POLYBE.

*(Compte rendu du mémoire de M. Alex. Bertrand.)*

M. Alexandre Bertrand lit un mémoire intitulé : *De la valeur des expressions* Κελτοί *et* Γαλάται, Κελτική *et* Γαλατία *dans Polybe*. M. Bertrand y soutient la thèse suivante : Les traducteurs de Polybe (traductions latines aussi bien que traductions françaises) rendent par un seul mot, *Gaulois* ou *Galli*, les termes grecs employés par Polybe, qui sont tantôt Κελτοί, tantôt Γαλάται. Ils appellent *Gaule* ou *Gallia* la contrée à laquelle Polybe donne successivement les noms de Γαλατία et de Κελτική. Dans l'esprit des érudits qui ont traduit Polybe, les mots Κελτοί et Γαλάται, Γαλατία et Κελτική sont donc absolument synonymes et peuvent être indifféremment employés. On peut sans altérer le sens n'user que de l'un des deux à l'exclusion de l'autre. M. Bertrand cherche à démontrer, par l'étude minutieuse de tous les chapitres où Polybe emploie ces deux expressions, que cette manière de voir des traducteurs est une erreur grave, que Polybe n'emploie point indifféremment ces deux termes, et qu'il est néces-

saire de respecter sous ce rapport, comme sous tous les autres, le texte de l'historien grec.

Les Grecs, antérieurement à César, dit M. Bertrand, ne confondaient point les Celtes et les Galates. Diodore de Sicile, cinquante ans environ avant J.-C., voyant que cette confusion commençait à s'établir, avertissait ses contemporains (liv. V, ch. xxxii) que « le nom de Celtes s'appliquait exclusivement aux peuplades établies au-dessus de Marseille, entre les Alpes et les Pyrénées. Celles qui habitent le long de l'Océan et de la forêt Hercynienne jusqu'à la Scythie sont appelées *Galates*. » C'est un point, ajouté-t-il, « utile à définir, quoique ignoré de beaucoup de personnes. » Strabon, quelque cinquante ans plus tard, « avait idée que les Grecs avaient emprunté le nom de Celtes aux habitants de la Gaule narbonnaise voisins des Massaliotes » (Strabon, IV, p. 189). La phrase par laquelle César ouvre le récit de la guerre des Gaules : *qui ipsorum lingua Celtæ, nostra Galli appellantur*, montre que les Gaulois eux-mêmes ne considéraient point les deux expressions comme synonymes. Plutarque, bien plus tard, ayant à parler des Galates, déclarait qu'ils étaient de race celtique Γαλάται τοῦ Κελτικοῦ γένους (Plut. in *Camillo*, c. xv). C'était évidemment les distinguer des Celtes pris dans le sens restreint. Pour Plutarque, à côté des Celtes proprement dits, existaient des populations de *race celtique* qu'il ne fallait pas confondre avec eux et au nombre desquelles étaient les Galates. L'expression Κελτοί καὶ Γαλάται, familière à plusieurs écrivains de l'époque impériale, est une preuve de plus qu'aucun des deux mots Κελτοί et Γαλάται ne suffisait à leurs yeux, pris séparément, pour désigner la *race celtique* tout entière. On a souvent cité, enfin, le texte de Sulpice Sévère (*Dial.* I, 20) : *vel celtice aut si mavis gallice loquere*, à l'appui de l'existence de deux dialectes, sinon de deux langues parlées en Gaule antérieurement au v<sup>e</sup> siècle de notre ère. Il y a là un problème déjà posé par les anciens et que l'on résout trop facilement en le supprimant.

Après ce préambule, M. Bertrand constate que, dans ses quarante livres, Polybe emploie 107 fois le mot Κελτοί, 101 fois le mot Γαλάται, 2 fois le mot Κελτία, 2 fois le mot Κελτική, 16 fois Γαλατία. Polybe se sert-il indifféremment de l'une ou de l'autre de ces expressions ? Le groupement des deux termes livre par livre n'est pas favorable à ce préjugé. M. Bertrand remarque en effet que dans le III<sup>e</sup> livre, par exemple, Κελτοί paraît 50 fois contre 8 fois Γαλάται ; dans le XXII<sup>e</sup> livre, Γαλάται se montre 16 fois sans que l'on rencontre un seul Κελτοί. Le classement chapitre par chapitre dénote la même

prédominance alternative de l'un ou de l'autre des deux termes. Dans le livre II, où les deux expressions au premier abord semblent se balancer, puisque l'on y trouve 43 Κελτοί contre 40 Γαλάται, on compte, du chapitre xxv au chapitre xxviii, 15 Κελτοί contre 1 Γαλάται. Il ne semble pas que ces différences puissent s'expliquer par le seul besoin d'euphonie. On peut conclure, dit M. Bertrand, que même *extérieurement*, et à ne s'en prendre qu'aux apparences sans peser chaque expression à part, tout conduit à penser qu'il n'y a point identité chez Polybe entre les termes Γαλάται et Κελτοί.

Mais cette vérité devient évidente à la suite de l'examen des conditions dans lesquelles chacune des expressions est employée. On trouve en effet très-facilement, par la différence des applications, le secret de cette distribution anormale des deux termes dans l'ensemble. Les quarante livres de Polybe peuvent se diviser en deux groupes : I-III, où il est surtout question des affaires d'Italie ; IV-XL, où le récit a trait surtout aux affaires d'Orient. Dans les trente-sept derniers livres, Γαλάται domine absolument, dans la proportion de 53 Γαλάται contre 9 Κελτοί. Or, dans ces trente-sept livres, Polybe ne varie jamais, Γαλάται désigne exclusivement les bandes guerrières mercenaires et autres, figurant dans les expéditions de Thrace, de Macédoine, de Grèce, de Syrie et d'Asie Mineure. Κελτοί paraît seulement dans les parenthèses où l'auteur fait un retour vers les événements de Gaule ou d'Italie. L'étude détaillée de ces neuf mentions des Κελτοί, poursuivie par M. Bertrand dans son mémoire, ne peut laisser de doute à cet égard. Nous donnons la parole à l'auteur lui-même.

« Concluons : dans les trente-sept derniers livres de Polybe, le terme Γαλάται a un sens propre et distinct du mot Κελτοί ; il s'applique à des populations de race celtique, sans doute, mais ayant certainement une organisation particulière et que l'on peut délimiter géographiquement. Le centre d'action de ces tribus, la *ruche* principale d'où partent les essaims, doit être placée sur le haut Danube, en Thrace, sur les rives du Bosphore, et plus tard en Asie Mineure. Dans aucune circonstance Polybe, en parlant de ces populations, ne leur donne le nom de Κελτοί ; dans aucune circonstance il ne laisse supposer qu'elles soient originaires des contrées de l'Ouest. »

Cette distinction radicale des termes Κελτοί et Γαλάται, constatée dans les trente-sept derniers livres de l'historien grec, est-elle applicable aux trois premiers ? M. Bertrand croit pouvoir le prouver. Polybe ne confond pas plus dans les premiers livres que dans les derniers les *Celtes* et les *Galates*. Les Celtes sont pour lui les populations depuis longtemps établies à côté des Étrusques dans la haute Italie,

à côté des Ligures dans la Gaule méridionale ; les Galates sont les bandes armées des *Transalpins* qui, descendues en Italie à plusieurs reprises depuis l'an 390, se trouvent mêlées aux Celtes dans les combats livrés contre Rome, soit avant, soit pendant les guerres puniques. « Ce qui a trompé, généralement, les critiques même les plus sagaces, dit l'auteur du mémoire, c'est qu'ils n'ont pas remarqué que pour Polybe, comme pour la majorité des Grecs de son temps et des temps antérieurs, tout ce qui, dans l'Italie du nord, n'était pas Ligurien ou Etrusque, était *Celte* au même titre que les populations de la Gaule méridionale. La Cisalpine, comme les contrées du littoral méditerranéen à l'ouest du Rhône, portait particulièrement et spécialement chez les géographes grecs de ce temps le nom de *Celtique*, Κελτία ou Κελτική ; Γαλατία était le nom *nouveau* imposé par les Romains à la *province* créée par eux dans ces contrées. Il n'y a donc rien d'étonnant à ce que, ayant à faire l'histoire rétrospective de l'Italie circumpadane et transpadane, Polybe ne trouve d'abord sous sa plume, passez-moi l'expression, que le terme Κελτοί. »

Mais dès qu'apparaissent les *Transalpins*, c'est-à-dire les Galates, Polybe ne manque pas de le constater. « La dix-neuvième année après la bataille d'Ægos-Potamos, la sixième après la bataille de Leuctres, les Galates, Γαλάται (dit Polybe, II, 22), venaient de s'emparer de Rome et l'occupaient tout entière. » Γαλάται κατὰ κράτος ἑλόντες αὐτὴν τὴν Ῥώμην κατεῖχον πλὴν τοῦ Καπιτωλίου. Les *Celtes* disparaissent ici devant les Galates. « Souvenez-vous, disent plus loin (II, 22 également) aux Gæsates *Galates* (Γαλάτας· προσαγορευομένους Γαισάτους) les Boïens et les Insubres qui sont allés au-delà des Alpes implorer leur secours, souvenez-vous de cette expédition glorieuse de vos ancêtres où non-seulement vous avez vaincu les Romains, mais encore, après ce succès, pris Rome d'assaut. Maîtres de la ville et de ce qui y était renfermé, pendant sept mois, vous ne l'avez remise aux Romains que de votre plein gré et par grâce, puis, sans perte, sans dommage, vous êtes rentrés dans vos foyers chargés de butin. » A ces souvenirs, ajoute l'historien grec, les chefs gæsates furent saisis d'une telle ardeur que jamais armée plus nombreuse, plus illustre et plus brave ne sortit de ces contrées de la *Galatie*, ἐκ τούτων τῶν τόπων τῆς Γαλατίας. La patrie des Gæsates était donc la Galatie transalpine [1].

---

[1] Une des principales villes de cette *Galatie* primitive était Noréia. Voir plus haut la note de M. d'Arbois de Jubainville, p. 427.

Cette insistance de Polybe à qualifier, dès qu'il les rencontre, les *Transalpins de Galates*, Γαλάται, leur contrée de Γαλατία (c'est le nom qu'il donne, comme nous venons de le voir, au pays des Gœsates transalpins), ne saurait paraître insignifiante à qui a constaté que le terme Κελτοί, le pendant de Γαλάται dans les histoires de Polybe, ne se rencontre pas une seule fois dans les trente-sept derniers livres de l'historien des guerres puniques, à moins qu'il ne s'y agisse des premières et antiques populations de l'Italie supérieure ou de la Gaule méridionale, et ne s'applique *jamais* aux Galates transalpins.

La question paraît donc se présenter à nous de la manière suivante : un ensemble de peuplades apparentées vraisemblablement aux Ombriens (*veteres Galli*) occupaient depuis longtemps, sous le nom de *Celtes*, Κελτοί, l'Italie supérieure d'où elles avaient fini par expulser les Etrusques, leurs anciens maîtres, quand vers 390 avant notre ère d'autres peuplades de même race, cantonnées en partie dans les Alpes septentrionales où elles s'étaient peut-être établies de date récente, vinrent se joindre à ces premiers occupants, soit à titre de *mercenaires*, soit à titre d'alliés, les entraînèrent contre les Etrusques déjà retirés derrière l'Apennin, et de là jusqu'à Rome.

Ce sont ces nouveaux venus, d'un type beaucoup plus septentrional que les Celtes d'Italie et dont l'armement était nouveau pour les Romains, que Polybe distingue des Celtes et, d'accord avec les historiens latins, désigne sous le nom de Γαλάται, forme grecque de l'ethnique *Galli*. « Polybe ne s'y trompe jamais. » C'est là cette *gens longinqua et ignotior* dont parle Tite-Live, ce sont là ces *novi accolæ humori et frigori assueti*, expressions qui ne peuvent s'appliquer aux Celtes des bords du Pô et sont au contraire très-exactes appliquées aux *Galates*.

M. Bertrand fait remarquer que quand il s'agit de l'armement *nouveau* des troupes gauloises, *celtiques* ou *galatiques* (les Celtes avaient probablement adopté l'équipement plus perfectionné des Galates, et entre autres la grande épée de fer), Polybe emploie toujours l'épithète de γαλατικά (Polybe, III, 62, 114; II, 30; I, 91, etc.).

Si l'on veut bien se placer à ce point de vue, la préférence de Polybe, tantôt pour le mot Κελτοί, tantôt pour le mot Γαλάται, s'explique tout naturellement. Le récit nous transporte-t-il dans les contrées purement *galatiques*, versant septentrional des Alpes, vallée du Danube, rives de la mer Noire, Polybe emploie le terme Γαλάται, *exclusivement* et *sans exception*. Polybe a-t-il à parler

des antiques populations de la Gaule cisalpine ou de la Gaule méridionale, c'est le mot Κελτοί qu'il adopte. Mais que dans ces contrées interviennent tout à coup des groupes *galatiques*, il ne manque pas de nous en avertir. Les Gæsates prennent Rome ; il les qualifie aussitôt de Galates : οἱ Γαισάται προσαγορευόμενοι Γαλάται. Parmi les populations occidentales des Alpes, les Allobriges sont des Galates ; Polybe s'empresse de nous le dire : οἱ Ἀλλοβρίγες καλουμένοι Γαλάται. Enfin, au sud des Alpes, à côté des anciens Celtes, se sont établis des Boïens, *Galates* également; la même expression revient à ce propos : οἱ Βοῖοι καλούμενοι Γαλάται. Au service d'Annibal, Galates et Celtes se mêlent, quoique dans des proportions diverses, comme ils étaient déjà mêlés dans les invasions antérieures depuis l'an 390. Il arrive alors quelquefois qu'après s'être servi du mot Γαλάται pour désigner particulièrement des usages ou un détail d'armement particulier et propre aux nouveaux venus, Polybe emploie immédiatement après le terme général Κελτοί de la manière suivante : « *La grande épée galatique* à pointe émoussée et mal trempée était une cause d'infériorité des Celtes vis-à-vis des Romains. » Celtes est mis ici pour *Celtes* et *Galates* réunis, *armée celtique*, comme on dirait dans un récit de la guerre de 1870 : « Le canon prussien Krupp fut d'un grand avantage aux troupes allemandes. » La confusion ne va jamais plus loin que la substitution dans des cas fort rares, et pour les affaires d'Italie uniquement, du terme général Κελτοί au terme plus restreint Γαλάται, qu'il renferme jusqu'à un certain point : Γαλάται τοῦ κελτικοῦ γένους, comme dit Plutarque. Il est essentiel de laisser subsister dans le récit de Polybe ces nuances évidemment intentionnelles. L'histoire a tout à y gagner. »

« Je crois donc indispensable, dit en concluant M. Bertrand, que dans les traductions, soit latines, soit françaises, de Polybe, on rétablisse désormais ces deux mots partout où ils se trouvent, sans jamais substituer l'un à l'autre. Je ne formulerai pas d'autres conclusions. J'espère que dans cette mesure l'Académie voudra bien appuyer le vœu que j'exprime. »

# ANNEXE A.

## LISTE DES CAVERNES[1] HABITÉES OU SÉPULCRALES

CLASSÉES PAR DÉPARTEMENTS ET PAR COMMUNES
D'APRÈS LE DICTIONNAIRE ARCHÉOLOGIQUE DE LA GAULE [2].

### FRANCE

1. AIN. Songieu (*Narovires*)[3].
2. AISNE. Vic-sur-Aisne*.
3. ALLIER. Créchy. — Châtelperron (*les Fées*).
4. ALPES-MARITIMES. Nice. — Saint-Césaire (*Fourtanic* ; *trou Bonhomme*). — Vence (*Mars*)*. — Villefranche (*Beaulieu*).
5. ARDÈCHE. Bastide-de-Pirac. — Bastide-de-Vérac (*Ebbou*). — Casteljau. — Chandolas*. — Chassagnes (*la Gluzasse*). — Châteaubourg (*la Goule*). — Grospierres (*Voidon*). — Orgnac* (*Doulens*). — Soyons (*Néron* ; *trou du Renard*). — Saint-Alban-en-Montagne*. — Saint-Remèze (*Cinq-Fenêtres* ; *Thiouré*). — Vallon (*Cayre-Creit* ; *la Chaire* ; *Chaoumadou* ; *Colombier* ; *la Coulière* ; *Derocs* ; *Loùoi*** ; *la Vache*).
6. ARIÉGE. Alliat (*la Vache*)***. — Axiat. — Bédeilhac et Aynat (*Bédeillac*** ; *Bouicheta* ; *Castel-Audry* ; *Gouttes* ; *Meunier* ; *les Plourgos* ; *Salberg*). — Biert (*Massat inférieure* ; *Massat supérieure*). — Bouan (*les Eglises*)***. — Foix (*Loisel*). — Fougax et Barrineuf (*Camus*). — L'Herm*. — Loubens (*Portel*). — Mas-d'Azil**. — Montesquiou-Avantes. — Moulis (*Aubert*). — Niaux (*l'Eau* ;

---

[1] Nous marquons d'un astérisque * les cavernes ayant le caractère de *cavernes sépulcrales* ; de deux astérisques ** les cavernes où se sont rencontrés des armes ou ustensiles de pierre polie ; de trois astérisques *** celles où a été signalée la présence du bronze. Nous savons bien que nos renseignements à cet égard sont incomplets. Ils seront toutefois utiles aux personnes qui voudront se rendre compte des conditions dans lesquelles le mélange d'objets d'âges divers a lieu. Ils trouveront sur chaque caverne les détails suffisants dans les fascicules du *Dictionnaire archéologique* de la Gaule ou dans le supplément.

[2] Voir la carte des cavernes faisant partie du IVe fascicule.

[3] Nous mettons entre parenthèses et en *italique* les noms sous lesquels les cavernes sont connues. Quand la caverne porte le nom de la commune, nous n'ajoutons rien à ce nom.

*Niaux grande; Niaux inférieure; Niaux petite* **; *le Turq*). — —Ornolac(*Coumeseil; Fontanet*). — Rabut (*Braouttières; Enchantées*). — Saint-Lizier (*Mignet*). — Sinsat (*Camboseil*). — Tarascon-sur-Ariége (*du Midi; Sabart inférieure* **; *Sabart supérieure; le Pounchut; Sacany*). — Ussat (*les Eglises* **; *Lombrives* ***; *Ussat haut*). — Vernajoul.

7. AUDE. Bize (*Moulins*). — Sallèles-Cabardès.
8. AVEYRON. Clairvaux (*Balzac*). — Cornus (*Sorgues*). — Rodez (*Solzac*). — Salles-la-Source (*Bouche-Rolland*). — Saint-Jean et Saint-Paul (*Saint-Jean-d'Alcas*) *. —Tournemire. —Versols et Lapeyre. — Viala-du-Pas-de-Joux.
9. BELFORT. Cravanches **.
10. BOUCHES-DU-RHONE. Saint-Marc.
11. CHARENTE. Angoulême (*Combe de Roland*). — Blanzac (*Mouthiers*). — Edon *. — Mouthiers-sur-Boëme. — Rancogne. — Vilhonneur (*les Fadets; le Placard; Raillat; Rochebertier*). — Vouthon (*la Chaise, Montgodier*).
12. CORRÈZE. Brive (*les Champs; Chez Pourré; Comba Negra; les Morts; Puy-Jarige; Raysse*). — Mallemort (*Puy de Lacam*). — Saint-Cernin-de-l'Arche (*la Grèze*).
13. COTE-D'OR. Balot (*la Baume*). — Genay (*Cras*). — Laignes (*Petite Baume*). — Ménétreux-le-Pitois. — Nuits (*trou Léger*). — Saint-Romain (*Bas-de-Loch*). — Santhenay *.
14. DORDOGNE. Beauregard (*Badegoul*). — Bourdeilles (*l'Ane; Fourneau du Diable*). — Corgnac. — Domme (*Combe-Granal*). — Excideuil (*l'Eglise*). — Lacaneda (*Pey de l'Azé*). — Lanouaille (*Miremont*). — Peyzac (*Moustier*). — Sorges. — Saint-Léon (*Cluseau de l'Isle; la Rochette*). — Saint-Sulpice-de-la-Linde. — Tayac (*Cros-Magnon* *; *les Eyzies; Gorge-d'Enfer; Lacombe; Laugerie basse; Laugerie haute*). — Terrasson (*Bouzet*). — Tourtoirac. — Tursac (*Liveyre; la Madelaine*).
15. DOUBS. Gondenans-les-Moulins. — Mancenans. — Osselle. — Vaucluse.
16. FINISTÈRE. Guiclan (*Roc'h-Toul*).
17. GARD. Alais (*l'Ermitage; l'Olivette*). — Arre (*Tessonne*). — Aubussargues. — Avèze (*Goulson; Vezenobre*). — Bouquet (*Payan*). — Bragassargues (*le Vieux-Château*). — Bréau (*Moutarés*). — Brouzet (*Aven-les-trois-Gorges; Curiosité; Grande Baume*). — La Cadière (*Baoumo di Græco; les Chèvres; Fleurie; les Mamelles; des Porcs; Puechagut; Vesson*). — Conqueyrac (*la Pôlene; la Roquette; le Vieux-Château*). — Cornillon (*l'Olivette*). — Durfort (*les Morts*) *. — Liouc. — Mialet (*le Fort*). — Navacelles (*Rédollet*). — Pompignan (*Salpêtre*). — Puechredon (*Bergeron*). — Remoulens (*Pont du Gard; Sartarette* ***). — Sauve (*Dieuregard* **; *Espléche; Mus; Noguier; Salpêtré*). — Saint-Hippolyte

(*Esprit* ; *Fournerie* ; *Pédémar*). — Saint-Laurent-le-Minier (*les Camisards* ; *la Salpêtrière*). — Seyne. — Souvignargues. — Sumène (*les Camisards* ; *Claouzido* ; *les Fées*). — Vers (*Saint-Privat*). — Villevieille (*Pondres*).
18. GARONNE (HAUTE-). Aurignac *. — Gourdan (*Montréjeau*). — Saleich. — Salerm.
19. GIRONDE. Marchamps (*Jolias*). — Saint-Macaire (*Lavizon*).
20. HÉRAULT. Baillargues (*Carabin*). — Cabrières (*Roca-Blanca*). — Cazilhac-le-Bas (*la Salpêtrière*). — Cesseras (*Aldène*). — Le Cros ***. — Gallargues (*le Druide* ; *Gallargues-le-Petit*). — Ganges (*les Baumelles*). — Gigean (*col de Gigean* *; *l'Homme-Mort* *). — Laroque (*Aven-Laurier* *; *Beaume-Douce*). — Lunel-Vieil. — Minerve. — Montpellier (*Lavalette*). — Saint-Bauzille-le-Putois (*Chanson* ; *les Demoiselles*). — Saint-Pons (*le Pontil* ***).
21. ISÈRE. La Balance. — La Buisse * (*Balmes-de-Voreppe*). — Cognon (*les Fées*). — Crémieu (*Bethmas inférieure* ; *Bethmas supérieure*). — Creys et Pusignieu (*Cresses*). — Saint-Baudille (*Brotel*).
22. JURA. Baume-les-Messieurs (*la Cascade* ; *Fond de la Vallée*). — Gigny * (*Loisia*).
23. LANDES. Sorde (*Duruty* ** ; *Rocher del Pastour*).
24. LOIR-ET-CHER. Saint-Georges-sur-Cher. — Vallières-les-Grandes.
25. LOIRE (HAUTE-). Saint-Pierre d'Eynac (*Peylenc*).
26. LOT. Bouzies-Haut. — Brengues. — Cabrerets. — Cras (*Mursens*). — Lanzac (*Cieurac*). — Saint-Géry * (*Cuzoul de Mousset* ; *Gemettes* ; *Peyrous*). — Saint-Martin-Labouval (*Pelissié*).
27. LOT-ET-GARONNE. Cuzorn (*Guirodel*). — Gavaudun (*Magrel* ; *Moulin du milieu* ; *Ratis*). — Monsempron (*las Pénélos*). — Sauveterre (*Forges-Hautes*). — Sainte-Vite-de-Bar (*Pronquière*).
28. LOZÈRE. Meyrueis (*la Chèvre* ; *Nabrigas*). — Saint-Pierre-des-Tripiès (*l'Homme-Mort*).
29. MAINE-ET-LOIRE. Châlonnes-sur-Loire (*Roc-en-Pail*).
30. MARNE. Chouilly.
31. MAYENNE. Louverné. — Saulgas.
32. MEURTHE. Aingeray (*Grosse-Roche* ; *trou de la Grosse-Roche*). — Maron (*le Géant*). — Pierre-la-Treiche * (*Sainte-Reine* ; *trou des Celtes*).
33. OISE. Séry-Maigneval.
34. PAS-DE-CALAIS. Rinxent (*Clève*).
35. PYRÉNÉES (BASSES-). — Arudy (*l'Espaluncque*) **. — Rébenac **. — Saint-Pierre-d'Irube (*Bouhebon*) *. — Sainte-Colombe.
36. PYRÉNÉES (HAUTES-). Agos. — Bagnères-de-Bigorre (*Aurensan* ; *du Bédat* ; *Elisée-Cottin*). — Baudéan. — Estaing (*Arreborocut* ; *Estaingel*). — Lorthet. — Tibérian. — Jaunac (*Gargas*).
37. PYRÉNÉES-ORIENTALES. Argou. — Fouilla. — Villefranche de Conflent. — Vingrau (*Caune de las Encantadas*).

38. RHIN (HAUT-) [Alsace-Lorr.]. Munster (*Hexenkeller*).— Sentheim.
39. SAONE-ET-LOIRE. Culles. — Germolles (*la Verpillière*). — Cilly-sur-Loire. — Mellecey. — Rully (*Mère-Grand*). — Solutré (*Cros du Charnier*). — Vergisson.
40. SAONE (HAUTE-). Echenoz-la-Méline. — Fouvent-le-Bas.
41. SAVOIE. La Balme. — La Biolle (*Savigny*). — Brison-Saint-Innocent (*les Fées*) \*\*\*.— Curienne \* (*Challes*).— Vérel-de-Montbel.— Villarodin.
42. SAVOIE (HAUTE-). — Bossey (*l'Ours*; *Pied du Salève* ; *Veyrier*). — Collonges (*le Coin*). — Etrembières (*Petit-Salève*). — Monetier-Mornex (*Pas-de-l'Echelle*).
43. SEINE-ET-MARNE. Buthiers (*Bourrelier*).
44. SÈVRES (DEUX-). Melle (*Loubeau*).
45. TARN. Penne (*Battuts* ; *Bruniquel*).
46. TARN-ET-GARONNE. Bruniquel (*Courbet* ; *Lafage* ; *Montastruc* ; *Plantade*). — Capelle-Livron (*le Chêne* ; *la Vigne*). — Caylux (*Martinet*). — Saint-Antonin (*Martines*).
47. VAR. Belgentier (*Tisserand*; *Truby*). — Chateaudouble \*. — Gonfalon \*. — Toulon.
48. VAUCLUSE. Brioux (*Baoumo des Peyrards*).
49. VIENNE. Charroux (*la Barronnière* ; *le Bois d'Amour* ; *Bois de Gorce* ; *Bois des Caves* ; *La Borie* ; *Cantes* ; *Grefffier* ; *Malmort* ; *Malpierres* ; *la Martinière* ; *la Roche* ; *Roche-Fredoc* ; *Rochemean*). — Chauvigny \* (*Iioux*). — Gouex (*la Buthière*). — Liguge (*Roc-Saint-Jean*). — Lussac-les-Châteaux (*l'Ermitage* ; *les Fadets*). — Nouaillé (*au Loup* ; *Pron*). — Poitiers (*Portuan*). — Savigné (*Chaffaud*) \*\*. — Saint-Pierre. — Les Eglises.
50. YONNE.—Arcy-sur-Cure (*les Fées*). — Guerchy (*Saut-du-Diable*).

PAYS ÉTRANGERS AYANT FAIT PARTIE DE LA GAULE

## BELGIQUE

LIÉGE (Province de). Ayvaille (*Remouchamps*). — Chokier. — Comblain-au-Pont. — Ehein (*Engihoul*). — Engis. — Esneux. — Forêt-lès-Chaudfontaine (*Sottais*). — Fraipont (*Goffontaine*).

NAMUR (Province de). Anseremme (*Pont-à-Lesse*). — Bouvignes. — Celles-lès-Dinant (*les Allemands*; *Gendron*; *trou des Allemands*). Dinant (*Montflat*). — Falaën (*le Chêne* ; *l'Erable* ; *Lierberg* ; *Montaigle* ; *Philippe* ; *le Sureau*). — Falmignoul. — Furfooz (*Frontal* \* ; *Gatte-d'Or* ; *Nutons* ; *Praule* ; *Reuviau*; *Rosette*). — Godinne (*Chauveau*) \*. — Hastière. — Hulsonniaux (*Chaleux*). — Marche-les-Dames. — Mozet (*Goyet*). — Rochefort. — Waulsort (*Freyr*).

## SUISSE

Canton de Bale. Liesberg.
Canton de Neuchatel. Cotencher.
Canton de Schaffhouse. Thaïngen.
Canton de Vaud. Villeneuve (*le Scé*).

---

Nous serons reconnaissant à ceux de nos lecteurs qui voudront bien nous indiquer, à nous ou au président de la Commission de la topographie des Gaules, les omissions ou inexactitudes de cette liste. — A. B.

# ANNEXE B.

## LISTE DES DOLMENS ET ALLÉES COUVERTES [1]

### DE LA GAULE

CLASSÉS PAR DÉPARTEMENTS, D'APRÈS LES DOCUMENTS RECUEILLIS PAR LA COMMISSION DE LA TOPOGRAPHIE DES GAULES [2].

## FRANCE

AIN. (Néant.)

AISNE. Ambleny, 1. — Fère-en-Tardenois, 1. — Montchâlons, 1. — Montigny-l'Engrain, 2. — Vaurezis, 1. (5 communes, 6 monuments [3].) M. Watelet [4].

ALLIER. (Néant.)

ALPES (BASSES-). (Néant.)

ALPES (HAUTES-). Gap, 1. — Saint-Jean-Saint-Nicolas, 1. — Tallard, 1. (3 communes, 3 monuments.) M. Roman.

ALPES-MARITIMES. Saint-Césaire, 8. (1 commune, 8 monuments).

ARDÈCHE. Auriolles, 10. — Banne, 11. — La Bastide-de-Nirac, 1. — Beaulieu, 19. — La Baume, 30. — Berrias, 16. — Bidon, 15. — La Blachère, 8. — Casteljau, 11. — Chandolas, 2. — Chassagnes, 2. — Darbres, 1. — Grospierres, 7. — Lagorce, 1. — Largentière, 2. — Lussas, 6. — Orgnac, 1. — Prunet, 2. — Ruoms, 11. — Saint-Alban-sous-Sampzon, 31. — Saint-André-de-Cruzières, 9. — Saint-Fortunat, 10. — Saint-Marcel-d'Ardèche, 9. — Saint-Martin-d'Ardèche, 2. — Saint-Maurice-d'Ibie, 3. — Saint-Remèze, 1. — Saint-Sauveur-de-Cruzières, 4. — Thauriers, 1. — Vogué, 1. (29 communes, 226 monuments [5].)

ARDENNES. (Néant.)

ARIÉGE. Les Bordes, 1. — Camarade, 1. — Cerisols, 1. — Gabre, 1.

---

[1] Nous aurions voulu pouvoir distinguer par un signe spécial les dolmens proprement dits des allées couvertes. Nos renseignements ne sont pas assez précis pour que nous ayons osé faire cette distinction.

[2] Nous ne marquons qu'un seul monument dans les communes où il nous en a été vaguement signalé plusieurs sans détermination précise. Le nombre total des monuments n'est donc qu'un minimum.

[3] Notre carte ne porte que 4 monuments. Ceux de Fère-en-Tardenois et d'Ambleny ont été signalés tout dernièrement.

Les noms propres placés à la suite de certains départements sont ceux des correspondants qui ont revu ces listes et ont consenti à ce qu'elles fussent publiées sous leur responsabilité.

[5] Notre carte porte 210 monuments seulement. La liste de la commission est plus complète.

— Mas-d'Azil, 3. — Sabazat, 1. (6 communes, 8 monuments [1].) Abbé Ponech.

AUBE. Avant, 1. — Bercenay-le-Hayer, 2. — Bourdenay, 1. — La Fosse-Cordouan, 1. — Marcilly-le-Hayer, 2. — Pont-sur-Seine, 3. — La Saulsotte, 6. — Soligny-des-Etangs, 2. — Saint-Loup-de-Buffigny, 1. — Trancault, 7. — Villeneuve-en-Chatelot, 1. (11 communes, 27 monuments [2].)

AUDE. Caunes, 1.— Coustouge, 1. — Fontjoncouse, 1.— Villeneuve-les-Chanoines, 1. (4 communes, 4 monuments.)

BOUCHES-DU-RHONE. (Néant.)

AVEYRON. Bertholène, 16. — Bessuejouls, 1. — Bozouls, 16. — Broquies, 5. — Buzeins, 15. — Campagnac, 4. — Campuac, 1. — Capelle-Balagnier, 2. — Castelnau-Rive-d'Olt, 1. — Castelnau-Peyzerols, 8. — La Cavalerie, 2. — Centres, 1. — Clairvaux, 2. — Colombiez, 2. — Compregnac, 4. — Concourès, 2.— Cruejouls, 1. — Druelle, 2, — Espalion, 6. — Flavin, 4. — Gabriac, 6. — Gaillac-d'Aveyron, 5. — Lapanouse-Sévérac, 1. — Lapanouse-de-Cernon, 1. — Lavernhe, 1. — La Loubière, 6. — Marcillac-d'Aveyron, 3. — Martrel, 6. — Millau, 8. — Monastère, 2. — Montjaux, 3.— Montpaon, 4.— Montrozier, 12.— Monsales, 4.— Mostuejouls, 1. — Muret, 6. — Onet-le-Château, 8.— Palmas, 1. — Rodelle, 21. — Rodez, 3. — Roussennac, 2. — Salles-Courbatiers, 3. — Salles-la-Source, 25. — Salvagnac, 3. — Sauclières, 5. — Ségur, 1. — Sévérac-le-Château, 1. — Sévérac-l'Eglise, 4. — Saint-Affrique, 6. — Saint-André-des-Vésines, 3. — Saint-Beauzély, 1. — Sainte-Croix, 3. — Sainte-Eulalie-de-Larzac, 2. — Saint-Félix-de-Lunel, 1. — Saint-Georges-de-Luzançon, 11. — Saint-Jean-Alcapiez, 2. — Saint-Just, 1. — Saint-Léons, 2.—Sainte-Radegonde, 6.—Saint-Rome-de-Tarn, 1. — Saint-Salvadou, 1. — Touels, 1. — Valady, 2. — Verrières, 3. — Versols-Lapeyre, 5. — Viala-du-Pas-de-Jaux, 2. — Viala-du-Tarn, 4.— Villefranche-de-Panat, 3.— Villeneuve-d'Aveyron, 3. (69 communes, 304 monuments [3].) Abbé Ceres.

CALVADOS. Bellengreville et Chicheboville, 5. — Cairon, 1. — Condé-sur-Laison, 2. — Fontenay-le-Marmion, 1. — Jurques, 1. (6 communes, 10 monuments [4].) M. Travers.

CANTAL. Anglards-de-Salers, 1.— Cóltines, 2.—Jabrun, 1. — Lavastrie, 2. — Malbo, 1. — Nieudan, 1. — Seriers, 1. — Saint-Christophe, 1. — Saint-Gérons, 1. — Saint-Flour, 1. — Saint-

---

[1] Notre carte n'en porte que 7.

[2] La carte en porte 28, probablement par double emploi.

[3] Cette liste a été complétée depuis que notre carte est gravée. La carte porte 245 monuments au lieu de 304.

[4] La carte porte 12 par erreur.

Paul-des-Landes, 1. — Les Ternes, 1. — Vebret, 1. (13 communes, 15 monuments [1].) M. Rames.

CHARENTE. Ansac, 1. — Balzac, 1. — Barro, 1. — Bessé, 1. — Bourg-Charente, 1. — Bric-de-la-Rochefoulcauld, 1. — Bunzac, 1. — Celettes, 2. — Cellefrouin, 1. — Challignac, 1. — Châteauneuf, 1. — Dignac, 1. — Dirac, 1. — Edon, 1. — Esse, 1. — Fontenille, 3. — Lessac (Petit), 1. — Ligné, 1. — Lonnes, 1. — Luxé, 3. — Massignac, 1. — Puyréaux, 1. — Ronsenac, 1. — Saulgond, 1. — Soyaux, 1. — Saint-Brice, 1. — Saint-Estèphe, 1. — Saint-Fort, 1. — Saint-Martin-de-Cognac, 1. — Saint-Mesme, 1. — Trois-Palis, 1. — Verteuil, 1. — Vervent, 1. (33 communes, 38 monuments [2].) M. Lièvre.

CHARENTE-INFÉRIEURE. Ardillières, 2. — Arvert, 1. — Aytré, 1. — Beaugeais, 3. — Château-d'Oleron, 1. — Cozes, 1. — Dolus, 3. — Echebrune, 1. — Geay, 1. — Gemozac, 1. — La Jarne, 1. — Marsais, 2. — Mechers, 1. — Montguyon, 1. — Surgères, 2. — Saint-Augustin-sur-Mer, 3. — Saint-Eugène, 2. — Saint-Germain-de-Marencennes, 1. — Saint-Pierre-d'Oleron, 1. — Saint-Rogatien, 1. — Saint-Savinien, 1. — Saint-Sever, 1. — Saint-Sornin, 1. — Talmont, 1. — La Vallée, 3. (25 communes, 36 monuments.) M. Luguet.

CHER. Graçay, 1. — Mehun-sur-Yèvre, 1. — Nohant-sur-Graçay, 1. — Villeneuve-sur-Cher, 1. (4 communes, 4 monuments.) Buhot de Kersers.

CORRÈZE. Altilhac, 2. — Aubazine, 1. — Beynat, 1. — Combrossol, 1. — Espartignac, 1. — Estivaux, 2. — Feyt, 1. — Lagraulière, 1. — Lamazière-Haute, 1. — Noailhac, 1. — Saint-Cernin-de-Larche, 4. — Saint-Fortunade, 1. — Uzerche, 1. (13 communes, 18 monuments [3].) M. Ph. Lalande.

COTE-D'OR. Chassagne, 3. — Châtillon-sur-Seine, 1. — La Rochepot, 1. — Santenay, 1. — Semond, 1. — Volnay, 1. (6 communes, 8 monuments). M. J. d'Arbaumont.

COTES-DU-NORD. Allineuc, 1. — Bocquelio, 1. — Bourbriac, 1. — Caurel, 1. — Coadout, 1. — Cohiniac, 2. — Corlay, 1. — Crehen, 1. — Duault, 2. — Erquy, 1. — Evran, 1. — Glomel, 1. — Goarec, 1. — Gommené, 1. — Le Gouzay, 4. — Grâce, 1. — Henan-Bihen, 1. — Henansal, 1. — Kerhors, 3. — Langourla, 2. — Laniscat, 3. — Lanrelas, 1. — Lantic, 1. — Locquenvel, 2. — Lohuec, 1. — Louannec, 1. — Maël-Pestivien, 1. — Merleac, 1. — Meslin, 1. — Moustéru, 1. — Mur, 1. — Penguily, 1. —

---

[1] 20 sur la carte, probablement par suite du double emploi de monuments portant divers noms.

[2] 42 sur la carte par suite de double emploi.

[3] Notre carte n'en porte que 15 : à rectifier.

Penvenan, 1. — Pestivien, 1. — Peumerit-Quintin, 1. — Pledran, 2. — Plélauf, 1. — Plénée-Jugon, 1. — Pleneuf, 1. — Pleneuf, 2. — Plésidy, 2. — Pleubian, 1. — Pleudihen, 1. — Pleumeur-Bodou, 3. — Pleumeur-Gauthier, 1. — Plévenon, 1. — Pleven, 1. — Plouaret, 1. — Ploufragan, 2. — Ploulech, 1. — Pluduno, 1. — Plurien, 1. — Plussulien, 1. — Pommerit-le-Vicomte, 1. — Pordic, 1. — La Poterie, 1. — Prat, 1. — Rouillac, 1. — Servel, 1. — Squiffiec, 1. — Saint-Aaron, 1. — Saint-Agathon, 1. — Saint-Alban, 1. — Saint-Brandan, 1. — Saint-Connan, 2. — Saint-Gelven, 1. — Saint-Gilles-Pligeaux, 1. — Saint-Laurent, 2. — Saint-Mayeux, 1. — Saint-Quay-Etables, 1. — Saint-Vran, 1. — Touquédec, 1. — Trébeurden, 4. — Trebry, 2. — Tredias, 1. — Tregastel, 1. — Tregon, 1. — Tregonneau, 1. — Trelevern, 1. — Tremel, 1. — Trevon-Treguignec, 1. (81 communes, 101 monuments.) M. Gaultier du Mottay.

CREUSE. Aulon, 1. — Basville, 1. — Bénévent, 1. — Blessac, 1. — Faux, 1. — Felletin, 1. — Marsac, 4. — Merinchal, 1. — Mourioux, 2. — Naillat, 1. — Pionnat, 2. — Saint-Agnan-de-Versillac, 2. — Saint-Etienne-de-Fursac, 1. — Saint-Georges-la-Pouge, 1. — Saint-Hilaire-la-Plaine, 1. — Saint-Martin Sainte-Catherine, 1. — Saint-Pierre-de-Fursac, 1. — Saint-Priest-la-Feuille, 1. — Saint-Priest-Palus, 1. — Serre-Bussière-Vieille, 1. (20 communes, 24 monuments.) M. de Cessac.

DORDOGNE. Angoisse, 1. — Archignac, 1. — Beaumont-du-Périgord, 1. — Beleymas, 1. — Belvès, 1. — Bergerac, 1. — Besse, 1. — Biron, 1. — Born-de-Champs, 1. — Bouillac, 1. — Brantôme, 1. — Brouchaud, 1. — Le Bugue, 1. — La Chapelle-Aubareil, 1. — Cherval, 1. — Condat-sur-Tricon, 1. — Conne-de-Labarde, 1. — Coux-et-Bigaroque, 1. — Creysse. — Creyssensac, 1. — Domme, 1. — Excideuil, 1. — Eyliac, 1. — Eymet, 1. — Eyvignes, 1. — Eyzerac, 1. — Faux, 3. — Lalinde, 1. — Lanquais, 1. — Limayrac, 1. — Liorac, 1. — Loubejac, 1. — Mauzac, 1. — Mussidan, 1. — Negrondes, 1. — Nojals, 1. — Paizac, 1. — Paussac, 1. — Rampieux, 1. — Roque-Gazeac, 1. — La Rouquette-d'Eymet, 1. — Salignac, 1. — Sarlat, 1. — Segonzac, 1. — Singleyrac, 1. — Saint-Aquilin, 1. — Saint-Capraise, 1. — Saint-Cernin-de-la-Barde, 1. — Saint-Félix-de-Villodeix, 2. — Saint-Front-de-la-Rivière, 1. — Saint-Léon, 2. — Saint-Martin-de-Fressengeas, 1. — Saint-Orse, 1. — Saint-Pardoux-la-Rivière, 1. — Teillots, 1. — Tocane-Saint-Apre, 1. — Urval, 1. — Verteillac, 1. — Vezec, 1. — Villamblard, 1. (60 communes, 64 monuments.)

DOUBS. (Néant.)
DRÔME. (Néant.)
EURE. Andelys, 1. — Bus-Saint-Remy, 1. — Portmort, 1. — Rugles,

1. — Saint-Léger-de-Rote, 1. — Les Ventes, 1. — Verneusses, 1. (7 communes, 7 monuments [1].) M. Lebeurier.

EURE-ET-LOIR. Allaines, 1. — Alluyes, 1. — Bonneval, 3. — La Chapelle-Fortin, 1. — Civry, 1. — Cloyes-sur-le-Loir, 1. — Corancez, 1. — Dampierre-sur-Avre, 3. — Ecluzelles, 1. — Fontenay-sur-Conie, 1. — Maintenon, 1. — Margon, 1. — Mévoisins, 1. — Moléans, 1. — Montlouet, 3. — Montreuil, 1. — Morancez, 1. — Neuvy-en-Dunois, 1. — Nottonville, 1. — Orgères, 2. — Péronville, 3. — Prudemanche, 2. — Romilly-sur-Aigre, 1. — Saumeray, 1. — Sours, 2. — Saint-Avit, 1. — Saint-Lubin-de-Cravant, 1. — Saint-Maixme-Hauterive, 1. — Saint-Maur, 3. — Saint-Piat, 2. — Tillay-le-Penneux, 1. — Toury, 1. — Ver-lès-Chartres, 1. — Vert-en-Drouais, 1. — Viabon, 1. — Villeau, 1. — Villiers-Saint-Orien, 2. — Voves, 1. — Ymonville, 2. (39 communes, 55 monuments.)

FINISTÈRE. Argol, 1. — Bannalec, 2. — Beuzec-Cap-Sizum, 2. — Beuzec-Conq, 1. — Camaret-sur-Mer, 2. — Carantec, 1. — Cléder, 1. — Olohars-Carnoët, 2. — Commana, 1. — Conquet (le), 2. — Crozou, 3. — Dinéault, 1. — Ergué-Armel, 1. — Goulveu, 1. — Guimaëc, 1. — Henvic, 1. — Isle-de-Batz, 1. — Isle-de-Seins, 1. — Lanildut, 1. — Loqueffret, 1. — Melgven, 3. — Moëlan, 6. — Névez, 1. — Nizon, 5. — Penmarch, 1. — Peumerit-Cap, 1. — Plabennec, 1. — Pleyben, 1. — Plobannalec, 2. — Plogastel-Saint-Germain, 2. — Plomodiern, 1. — Plonéour-Lavern, 3. — Plonevez-du-Faou, 1. — Ploudalmézeau, 1. — Plouégat-Guerraud, 1. — Plouescat, 2. — Plouézoch, 2. — Plougasnou, 2. — Plougoulm, 1. — Plouhinec, 2. — Plounéour-Ménez, 2. — Plounéour-Trez, 4. — Plovan, 2. — Plozévet, 4. — Pluguffan, 1. — Pont-Aven, 3. — Pouldreuzic, 2. — Poullan, 1. — Quimperlé, 2. — Riec, 4. — Roscoff, 2. — Spezet, 1. — Saint-Goazec, 5. — Saint-Jean-Trolimon, 1. — Saint-Nic, 1. — Saint-Paul-de-Léon, 4. — Saint-Yvi, 1. — Telgruc, 2. — Treffiagat, 1. — Tréflez, 1. — Trégunc, 1. — Trévoux, 1. (63 communes, 114 monuments [2]).

GARD. Aiguèze, 1. — Alzon, 2. — Barjac, 15. — Blandas, 2. — Campestre, 8. — Conqueyrac, 1. — Courry, 1. — Le Garn, 2. — Laval, 5. — Méjannes-le-Chap, 3. — Montdardier, 5. — Salazac, 4. (12 communes, 50 monuments.)

GARONNE (HAUTE-). (Néant.)

GERS. (Néant.)

GIRONDE. Bellefond, 1. — Illats, 1. — Leognan, 1. — Pujols, 1. —

---

[1] Notre carte porte 11 monuments; 7 seulement paraissent certains.

[2] Notre carte porte 500 monuments. Ce chiffre nous a été communiqué par M. le D<sup>r</sup> Halléquen comme chiffre minimum. Il l'a obtenu par une étude combinée des monuments et des *lieux dits*.

La Rivière, 1. — Saint-Ciers-de-Canesse, 1. — Saint-Palais, 1. (7 communes, 7 monuments.)

HÉRAULT. Bédarieux, 1. — Le Bosc, 1. — Brissac, 1. — Cazevieille, 2. — Minerve, 1. — Montpeyroux, 4. — Parlatges, 6. — Puechabon, 1. — Sorbs, 2. — Soumont, 1. — Saint-Guilhem-le-Désert, 4. — Saint-Guiraud, 1. — Saint-Jean-de-la-Blaquière, 1. — Saint-Maurice, 9. — Saint-Michel, 1. — Saint-Privat, 10. — La Vacquerie, 15. — Vailhauquès, 2. (18 communes, 63 monuments.)

ILLE-ET-VILAINE. Bruz, 1. — Combourg, 1. — Essé, 1. — Landéan, 1. — Langon, 1. — Messac, 1. — Montfort-sur-Meu, 1. — Pléchâtel, 1. — Saint-Germain-en-Cogles, 1. — Saint-Just, 1. — Saint-Suliac, 1. — Vern, 1. (12 communes, 12 monuments.)

INDRE. Aigurande-sur-Buzanne, 1. — Anjouin, 1. — Bagneux, 1. — Ceaulmont, 1. — Chaillac, 2. — Chalais, 1. — La Châtre-Langlin, 1. — Ciron, 1. — Crevant, 1. — Liniez, 1. — Libre, 1. — Lucay-Saint-Aigny, 1. — Montchevrier, 1. — Moulins, 1. — Parnac, 1. — Sainte-Gemme, 1. — Saint-Hilaire, 1. — Saint-Plantaire, 1. (18 communes, 19 monuments.)

INDRE-ET-LOIRE. Beaumont-la-Ronce, 1. — Boussay, 1. — Brisay, 1. — Céré, 1. — Charnizay, 1. — Cravant, 1. — Crouzilles, 2. — Isle-Bouchard, 3. — Le Liége, 1. — Ligré, 1. — Maraçy-sur-Esvres, 1. — Marcilly-sur-Maulne, 1. — Neuil, 1. — Neuillé-Pontpierre, 1. — Noyant, 2. — Parçay-sur-Vienne, 1. — Paulmy, 1. — Pouzay, 1. — Reignac, 1. — Restigné, 1. — Rillé, 1. — Saint-Antoine-du-Rocher, 1. — Saint-Maure-de-Touraine, 1. — Saint-Quentin, 1. — Thizay, 1. — Yseures, 1. (26 communes, 30 monuments.) M. A. de Méloizes.

ISÈRE. (Néant [1].)

JURA. (Néant.)

LANDES. Sorde, 1. (1 commune, 1 monument). M. Tartière.

LOIR-ET-CHER. Brevainville, 1. — Chapelle-Vendomoise, 3. — Freteval, 2. — Huisseau-en-Beauce, 2. — Landes, 4. — Langon, 3. — Ouzouer-le-Marché, 1. — Pezou, 1. — Pont-Levoy, 1. — Sargé, 1. — Saint-Hilaire, 2. — Saint-Martin-des-Bois, 2. — Ternay, 1. — Thésée, 1. — Thoré, 1. — Tripleville, 4. (16 communes, 30 monuments.) Marquis de Rochambeau.

LOIRE. Balbigny, 1. — Roanne, 1. — Saint-Sauveur-en-Rue, 1. (3 communes, 3 monuments.) M. Vincent Durand.

LOIRE (HAUTE-). Saint-Elbe, 1. — Saint-Jean-d'Aubrigout, 1. — Trilhac, 1. — Vieille-Brionde, 1 (4 communes, 4 monuments).

LOIRE-INFÉRIEURE. Ancenis, 1. — Besné, 1. — Le Clion, 1. — Cor-

---

[1] Notre carte porte 2 monuments. Il a été constaté tout récemment que ces deux monuments signalés par Cambry n'étaient pas de véritables dolmens.

sept, 2. — Crossac, 1. — Donges, 3. — Guenrouet, 1. — Guérande, 1. — Herbiguac, 1. — Missillac, 1. — La Plaine, 1. — Pornic, 1. — Port-Saint-Père, 1. — Rouans, 1. — Soudan, 1. — Saint-Lyphard, 6. — Sainte-Marie, 3. — Saint-Nazaire-sur-Loire, 4. — Sainte-Pazanne, 1. — Saint-Père-en-Retz, 1. — Sainte-Reine, 1. — Vertou, 1. (22 communes, 36 monuments.)

LOIRET. Coulmiers, 1. — Cravant, 1. — Epieds, 1. — Erceville, 1. — Huisseau-sur-Mauves, 1. — Ruan, 1. — Sougy, 1. — Travers, 1. — Tournoisis, 1. — Triguères, 1. — Villamblain, 1. — (11 communes, 11 monuments).

LOT. Assier, 2. — Beduer, 1. — Cabrerets, 1. — Cras, 1. — Gourdon, 1. — Gramat, 5. — Grèzes, 1. — Les Junies, 2. — Lentillac-près-Lauzès, 1. — Livernon, 17. — Loubressac, 1. — Marcillac-du-Lot, 1. — Saint-Jean-l'Espérance, 1. — Saint-Simon, 2. — Teyssieu, 1. (15 communes, 38 monuments [1].)

LOT-ET-GARONNE. (Néant.)

LOZÈRE. Auxillac, 5. — Balssèges, 10. — Banassac, 4. — Canourgue, 5. — La Capelle, 2. — Chanac, 11. — Chasserades, 2. — Chirac, 2. — Cultures, 1. — Esclanèdes, 2. — Florac, 1. — Gabrias, 2. — Grèzes, 8. — Hures, 1. — Lanuéjols, 3. — Laval-du-Tarn, 18. — La Malène, 1. — Marchastel, 1. — Marvéjols, 5. — Massegros, 5. — Le Monastier, 1. — Montrodat, 4. — Palhers, 3. — La Parade, 3. — Pin-Moriès, 1. — Puylaurent, 1. — Recous, 2. — La Rouvière, 2. — Saint-Chely-du-Tarn, 1. — Sainte-Enimie, 7. — Saint-Georges-de-Lévézac, 10. — Saint-Hélène, 1. — Sainte-Pierre-des-Tripiers, 2. — Saint-Préjet-du-Tarn, 20. — Saint-Saturnin, 1. — La Tieule, 10. — Vebron, 1. — Villard, 2. (36 communes, 155 monuments). Dr Prunières.

MAINE-ET-LOIRE. Bagneux, 2. — Beaulieu, 1. — Beauveau, 1. — Broc, 2. — Chacé, 2. — Charcé, 1. — Chemellier, 2. — Chênchutte-les-Tuffeaux, 1. — Corzé, 1. — Coudrai-Macouard, 1. — Couture, 2. — Denèze-sous-Doué, 3. — Distré, 1. — Echemiré, 1. — La Ferrière, 2. — Fontaine-Guérin, 3. — Gennes, 4. — Lion-d'Angers, 1. — Louresse-Rochemenier, 1. — Marcé, 1. — La Meignane, 1. — Miré, 1. — Pontigné, 1. — Roumarson, 1. — Soucelles, 1. — Saint-Florent-le-Vieil, 1. — Saint-Gemmes-sur-Loire, 1. — Saint-Georges-Chatelaison, 1. — Saint-Georges-des-Sept-Voies, 1. — Saint-Hilaire-Saint-Florent, 1. — Saint-Lambert-la-Pothène, 1. — Saint-Martin-du-Bois, 1. —

---

[1] Notre carte porte 500 monuments. C'est le chiffre donné en gros par Delpon. M. Castagné, agent-voyer, estime qu'il en existe au moins 800 dans le département; 38 seulement ont, comme on voit, été désignés nominativement à la commission.

Saint-Rémy-la-Varenne, 1. — Saint-Sauveur-de-Flée, 1. — Thouarcé, 1. — Le Touriel, 1. — Les Ulmes, 1. (37 communes, 50 monuments [1].)

MANCHE. Appeville, 1. — Bretteville, 1. — Bricquebec, 3. — Cosqueville, 1. — Cretteville, 1. — Flamanville, 1. — Grand-Celland, 1. — Martinvast, 1. — Mesnil-Auval, 1. — Saint-Aubin-des-Préaulx, 1. — Tourlaville, 1. — Varengueber, 1. — Vauville, 1. (13 communes, 15 monuments.)

MARNE. Congy, 1. — Potangis, 1. (2 communes, 2 monuments [2].)

MARNE (HAUTE-). Nogent-Haute-Marne, 1. — Vitry-les-Nogent, 1. (2 communes, 2 monuments.)

MAYENNE. La Dorée, 2. — Hambers, 2. — Hercé, 1. — Niort, 2. — Sainte-Gemmes-le-Robert, 3. — Saint-Suzanne, 2. (6 communes, 12 monuments.)

MEURTHE. (Néant.)

MEUSE. (Néant.)

MORBIHAN. Ambon, 2. — Arradon, 3. — Arzon, 4. — Augan, 4. — Baden, 5. — Bangor, 3. — Baud, 1. — Belz, 9. — Bieuzy, 2. — Bignan, 2. — Billiers, 2. — Bohal, 1. — Branderion, 1. — Brech, 2. — Camors, 2. — Campeneac, 1. — Corentoir, 1. — Carnac, 25. — La Chapelle, 2. — Cléguerec, 2. — Cournon, 1. — Crach, 10. — Elven, 2. — Erdeven, 3. — Etel, 3. — Gourin, 1. — Grand-Champ, 1. — Groix, 11. — Guidel, 4. — Guiscrif, 1. — Hennebont, 1. — Isle-aux-Moines, 5. — Isle-d'Arz, 2. — Kervignac, 3. — Langoelan, 2. — Langonnet, 2. — Lauzach, 1. — Locmariaker, 23. — Locoal-Mendon, 7. — Malanzac, 1. — Mauron, 1. — Moustoirac, 23. — Mazillac, 1. — Nostang, 1. — Noyal-Muzillac, 2. — Le Palais, 1. — Penestin, 6. — Plaudren, 4. — Pleucadeuc, 2. — Plœmeur, 5. — Ploërmel, 5. — Plougoumelen, 2. — Plouharnel, 8. — Plouhinec, 9. — Plouray, 1. — Pluherlin, 1. — Plumelec, 6. — Plumeret, 1. — Queven, 1. — Quiberon, 1. — Riantec, 1. — Roudouallec, 1. — Sarzeau, 7. — Sené, 1. — Surzur, 2. — Saint-Abraham, 1. — Saint-Congard, 2. — Saint-Gildas-de-Ruis, 2. — Saint-Gravé, 1. — Saint-Guyomard, 3. — Saint-Jean-Brevelay, 1. — Saint-Marcel, 2. — Tréal, 1. — Trédion, 3. — Tréhorenteuc, 1. (75 communes, 267 monuments.)

MOSELLE. (Néant.)

NIÈVRE. Château-Chinon, 1. — Dun-les-Places, 1. — Marigny-

---

[1] Chiffre rectifié. Notre carte porte 55 par suite de double emploi de monuments signalés à la fois sur deux communes.

[2] Ces deux monuments, aujourd'hui presque complètement détruits, sont d'un caractère très-douteux.

l'Eglise, 1. — Planchez, 1. — Semelay, 1. — Saint-Agnan, 1. — Saint-Brisson, 1. — Saint-Martin-du-Puitz, 1. — Vandenesse, 1. (9 communes, 9 monuments.)

Nord. Hamel, 1. (1 commune, 1 monument.)

Oise. Abbecourt, 1. — Boury, 1. — Chamant, 1. — Clairoix, 1. — Courtieux, 1. — Pontpoint, 1. — Trye-le-Château, 1. — Villers-Saint-Sépulcre, 1. — Villers-sur-Coudun, 1. — Vambez, 1. (10 communes, 10 monuments.)

Orne. Argentan, 1. — Authieu-du-Puis, 1. — Bazoches-sur-Hoêne, 1. — Boissy-Maugis, 1. — Céaucé, 1. — Chapelle-Moche, 1. — Coudehard, 1. — Ferté-Fresnel, 1. — Fontaine-les-Bassets, 1. — Glos-la-Ferrière, 1. — Hableville, 1. — Madeleine-Bouvet, 1. — Montmerrei, 1. — Passais, 1. — Remalard, 1. — Saint-Agnan-sur-Erre, 1. — Saint-Cineri-le-Geret, 1. — Saint-Sulpice-sur-Rille, 2. (18 communes, 19 monuments.) M. de la Sicotière.

Pas-de-Calais. Avesne-le-Comte, 1. — Fresnicourt, 1. — Outreau, 1. . (3 communes, 3 monuments. [1].)

Puy-de-Dome. Ambert, 1. — Clermont-Ferrand, 1. — Dore-l'Eglise, 1. — Medeyrolles, 1. — Ménétrol, 1. — Montaigut-le-Blanc, 1. — Saillant, 1. — Saint-Diery, 1. — Saint-Etienne-des-Champs, 1. — Saint-Germain-près-Herment, 1. — Saint-Gervasy, 1. — Saint-Nectaire, 3. — Saint-Sauves, 1. (13 communes, 15 monuments.) M. Bouillet.

Pyrénées (Basses-). Borce, 1. — Buzy, 1. — Escout, 1. — Goès, 1. — Mendive, 1. (5 communes, 5 monuments.) M. P. Raymond.

Pyrénées (Hautes-). (Néant.)

Pyrénées-Orientales. Arles-sur-Tech, 1. — Llauro, 3. — Moligt, 1. — Oms, 1. — Sournia, 1. — Saint-Paul-de-Fenouillet, 1. — Tautavel, 1. — Tour-de-France, 1. (8 communes, 10 monuments.)

Rhin (Bas-). (Néant.)

Rhin (Haut-). (Néant.)

Rhone. (Néant.)

Saone (Haute-). Champey, 1. (1 commune, 1 monument.)

Saone-et-Loire. (Néant.)

Sarthe. Aubigné, 2. — Cerans-Foulletourte, 1. — Chenu, 1. — Dissay-sous-Coursillon, 2. — Dissay-sous-le-Lude, 1. — Duneau, 1. — Homme, 1. — Le Lude, 1. — Mansigné, 2. — Marçon, 2. — Saint-Germain-d'Arcé, 1. — Saint-Jean-de-la-Motte, 1. — Saint-Léonard-des-Bois, 1. — Saint-Mars-Locquenay, 1. —

---

[1] Le caractère de ces monuments est douteux. Il n'est pas certain que ce soient de véritables dolmens, c'est-à-dire des monuments sépulcraux.

Torcé, 1. — Tuffé, 1. — Vaas, 1. — Volnay, 1. — Vouvray-sur-Huisne, 1. (19 communes, 23 munuments.)

SAVOIE. (Néant.)

SAVOIE (HAUTE-). Cranves-Sales, 1. — Reignier, 1. — Saint-Cergues, 1. (3 communes, 3 monuments.)

SEINE. (Néant.)

SEINE-ET-MARNE. Chapelle-sur-Crecy, 1. — Rumont, 1. (2 communes, 2 monuments.)

SEINE-ET-OISE. Argenteuil, 1. — Breuil, 1. — Brueil, 1. — Chérence, 1. — Epône, 1. — Isle-Adam, 1. — Marly-le-Roy, 1. — Mantes, 1. — Meudon, 1. — Presles, 1. — Thionville, 2. (11 communes, 12 monuments [1].) M. Guégan.

SEINE-INFÉRIEURE. Montmain, 1. — Ymare, 1. (2 communes, 2 monuments.)

SÈVRES (DEUX-). Availles-sur-Chizé, 1. — Bougon, 2. — Brieul, 1. — Chenay, 1. — Exoudun, 1. — Faye-l'Abbesse, 1. — Lezay, 1. — Limolonges, 1. — Luzay, 1. — Messé, 1. — Mothe-Saint-Héraye, 2. — Moutiers, 1. — Nanteuil, 3. — Noizé, 1. — Oiron, 1. — Rom, 1. — Saint-Eanne, 1. — Taisé, 1. (18 communes, 20 monuments.)

SOMME. Aubigny, 1. — Bealcourt, 1. — Beauvraignes, 1. — Lucheux, 1. (4 communes, 4 monuments.)

TARN. Bastide-Rouairoux, 1. — Cordes, 1. — Roussairoles, 1. — Sainte-Cécile-du-Cayrou, 1. — Saint-Michel-de-Vax, 1. — Tonnac, 2. — Trevien, 1. — Valderiés, 1. — Vaour. — Verdier, 1. — Vindrac-Alayrac, 1. (11 communes, 12 monuments.)

TARN-ET-GARONNE. Bouloc, 1. — Bruniquel, 1. — Cazals, 1. — Espinas, 1. — Feneyrols, 1. — Loze, 1. — Montricoux, 4. — Puy-la-Roque, 1. — Sepifonds, 2. — Saint-Antonin, 2. — Saint-Cirq, 2. — Saint-Projet, 1. (12 communes, 18 monuments.)

VAR. Draguignan, 1.

VAUCLUSE. Menerbes, 2. (1 commune, 2 monuments.)

VENDÉE. Aizenay, 1. — Angles, 1. — Apremont, 1. — Avrillé, 8. — Bazoges-en-Paillers, 1. — Bazoges-en-Pareds, 4. — Beauvoir-sur-Mer, 1. — Belleville, 1. — Le Bernard, 14. — Boissière-des-Landes, 1. — Bretignolles, 1. — Les Brouzils, 1. — La Bruffière, 2. — Challans, 1. — Champ Bretaud, 1. — Champ Saint-Père. — Chantonnay, 1. — Charzais, 1. — La Châtaigneraie, 1. — Château-d'Olonne, 2. — Cheffois, 2. — Commequiers, 1. — Cugand, 1. — Curzon, 2. — Les Epesses, 3. — Falleron, 1. — Fontaines, 1. — Froidfond, 1. — La Garnache, 1. — La Gaubretière, 1. — Le Givre, 1. — Landevieille, 1. — Longueville, 2. — Lucs, 2. — Mervent, 1. — Monsireigne, 1. — Noirmoutier, 10.

---

[1] La carte n'en porte que 8 ; chiffre à rectifier.

— Olonnes, 1. — Orbrie, 1. — Pouzauges, 1. — Saint-Benoît-sur-Mer, 1. — Saint-Denis-la-Chevasse, 1. — Saint-Fulgent, 1. — Saint-Hilaire-du-Bois, 1. — Saint-Hilaire-la-Forêt, 6. — Saint-Martin-de-Brem, 2. — Saint-Mesmin, 1. — Saint-Sornin, 1. — Saint-Vincent-sur-Jard, 2. — Sallertaine, 1. — Serigné, 1. — Soullans, 1. — Le Tablier, 1. — Thiré, 1. — Vairé, 3. — Verrie, 1. (56 communes, 103 monuments. [1]) Abbé Baudry.

VIENNE. Andillé, 7. — Arçay, 2. — Archigny, 1. — Aslonnes, 1. — Availles-Limouzine, 1. — Ayron, 1. — Basses, 1. — Beaumont, 1. — Blanzay, 1. — Le Bouchet, 1. — Bournand, 2. — Champigny-le-Sec, 5. — Chapelle-Bâton, 1. — Charroux, 2. — Château-Larcher, 11. — Chauvigny, 1. — Frozes, 1. — Gouex, 1. — Lathus, 1. — Leigne-les-Bois, 1. — Loudun, 2. — Marigny-Brizay, 1. — Maulay, 1. — Mazerolles, 1. — Mirebeau, 1. — Montmorillon, 1. — Moussac-sur-Vienne, 3. — Mouterre, 1. — Neuville-de-Poitou, 1. — Nouaille, 2. — Les Ormes-sur-Vienne, 1. — Plaisance. — Poitiers, 1. — Rochereau, 1. — Roiffé, 2. — Saulgé, 1. — Savigny-sous-Faye, 1. — Sillards, 5. — Sommières, 1. — Saint-Georges-les-Baillargeaux, 2. — Saint-Laon, 6. — Saint-Léger, 2. — Saint-Martin-Lars. — Saint-Pierre-de-Maillé, 2. — Saint-Pierre-d'Exideuil, 1. — Saint-Saviol, 1. — Les Trois-Moutiers, 5. — Usseau, 1. — Usson-du-Poitou, 4. — Vigneau, 1. (51 communes, 90 monuments.) M. de Longuemar.

VIENNE (HAUTE-). Arnac-la-Poste, 1. — Azat-le-Ris, 1. — Berneuil, 1. — Breuil-au-Fa, 3. — Chamboret, 1. — Château-Chervix, 1. — Cognac, 1. — La Croisille, 1. — La Croix, 1. — Cromac, 1. — Eybouleuf, 1. — Folles, 2. — Fromentel, 1. — Gorre (Saint-Laurent-sur-), 1. — Mailhac, 2. — Roche-l'Abeille, 1. — Saint-Martial, 1. — Saint-Sulpice-les-Feuilles, 4. (19 communes, 25 monuments[2].) Abbé Lecler.

VOSGES. (Néant.)

YONNE. Michery, 1. — Pont-sur-Yonne, 1. — Saint-Maurice-aux-Riches-Hommes, 1. (3 communes, 3 monuments.)

---

[1] Liste rectifiée par M. l'abbé Baudry. Les listes précédentes et la carte ne portaient que 23 communes et 25 monuments.
[2] 25 au lieu de 18; liste rectifiée.

---

Nous recevrons avec reconnaissance, comme pour les cavernes, tout renseignement rectificatif concernant les dolmens. — A. B.

# ANNEXE C.

## OPINION DU COMTE DU BUAT

SUR LE CH. XXXIV DU V⁰ LIVRE DE TITE-LIVE

Le comte du Buat, dans l'ouvrage intitulé : *Histoire ancienne des peuples de l'Europe*, ouvrage publié à Paris en 1772, critiquait déjà le récit de Tite-Live et en montrait les invraisemblances. Il nous a paru intéressant de reproduire quelques passages de ce livre, ayant trait au récit de Tite-Live, et de rendre ainsi à un Français la priorité qui lui revient sur une question de première importance pour notre histoire nationale.

ON DISCUTE LE SENTIMENT DE TITE-LIVE ET ON EXPOSE CEUX
DE POLYBE, DE DIODORE ET DE PLUTARQUE.

(Chapitre II, t. I, p. 13.)

« On comptait la 99⁰ année de la fondation de Rome, lorsque Tarquin, surnommé l'*Ancien*, monta sur le trône. Son règne fut de 38 ans, ainsi il finit en l'an 137, cinq ans après la fuite des Scythes nomades qui avaient tyrannisé l'Asie pendant 28 ans.

« On assure que ce fut sous le règne de ce prince que les Gaulois entrèrent pour la première fois en Italie, et voici comment Tite-Live rend compte de ce grand événement.

Ici est intercalée la traduction du récit de Tite-Live.

« En lisant cette narration il se présente plusieurs réflexions qui paraissent devoir faire naître des doutes sur la vérité de ce qu'elle contient (p. 17).

« L'éloge que Tite-Live fait d'Ambigat et ce qu'il dit de la fertilité de la Celtique, s'accorde mal avec ce qu'il ajoute touchant le parti que prit ce sage prince.

« Si l'on excepte quelques villes et quelques Etats peu étendus, il n'y

a point d'exemple qu'une nation se soit multipliée au point d'être à charge à elle-même et à ses chefs.....

« La résolution que prit Ambigat, loin d'être celle d'un prince heureux et sage, fut un parti ou extravagant ou désespéré, auquel un roi ne pouvait se porter sans méconnaître la vraie source de sa puissance, ou sans avouer qu'il ne savait pas régner et qu'il était accablé du poids de sa grandeur. Mais Ambigat, malgré sa fortune et sa vertu, pouvait avoir des vues très-bornées, l'âge pouvait avoir diminué en lui cette sagesse sans laquelle un long règne est rarement heureux. Supposera-t-on que ses neveux avaient partagé la faiblesse du vieillard sur son déclin? ou, que c'étaient deux jeunes ambitieux dont le désir de régner fit des aventuriers? Est-il vraisemblable qu'il y ait eu dans la Celtique un assez grand nombre d'hommes qui fussent mécontents de leur fortune présente et à qui il ne restât de ressource que dans un bannissement perpétuel, pour en composer deux grandes armées, que ni l'amour de la patrie, ni l'incertitude du succès, ni les obstacles ne pussent retenir chez eux? Une pareille résolution pouvait être celle d'un petit nombre de malheureux ou d'un peuple errant; elle ne put jamais être prise par six cent mille hommes ou environ, que doivent avoir partagés entre eux Bellovèse et Sigovèse, si ce furent autant de sujets d'un empire heureux et florissant.

« Une autre observation regarde la rencontre des Marseillais. Suivant l'opinion des anciens auteurs, Cyrus ne se rendit maître de Sardes qu'en la première année de la cinquante-huitième olympiade, 208 ans après la fondation de Rome et lorsqu'il s'était déjà écoulé 71 ans depuis la mort de Tarquin l'Ancien. Suivant une autre opinion, plus favorable au récit de Tite-Live, Crœsus perdit sa couronne avec sa liberté, la première année de la cinquante-deuxième olympiade ou l'an de Rome 184.

« On voit (p. 20) qu'il dut s'écouler un assez grand nombre d'années entre la prise de Sardes par Cyrus et l'établissement des Phocéens dans les Gaules, et que, quelque opinion que l'on embrasse sur le temps où la ville de Sardes tomba au pouvoir des Perses, il dut y avoir un intervalle de près de cent ans entre la mort de Tarquin et l'expédition de Bellovèse.

« Dans la nécessité où nous nous trouvons d'opter entre la date que nous fournit le règne de Tarquin et celle qu'indique la rencontre de Bellovèse et des Marseillais, nous ne devons pas hésiter, ce me semble, à préférer la dernière. . . . . . . . . . . . . . .
. . . . . . . . . . . . . . . . . . . . . . . . . .

« A Tarquin l'Ancien (p. 22) succéda Servius Tullius, dont le règne fut de 43 ans. Il eut pour successeur son assassin, Tarquin le Superbe, qui régna 25 ans. Ainsi, il pouvait y avoir environ 33 ans que Rome était gouvernée par des consuls lorsque Bellovèse entra en Italie,

et nous savons que Rome fut prise par les Gaulois 120 ans seulement après l'expulsion de Tarquin.

« Donc, ou Bellovèse ne conduisit point en Italie les premiers Gaulois qui y entrèrent, ou il s'en fallut beaucoup que cette première expédition eût précédé de 200 ans celle qui devint fatale aux Romains.

. . . . . . . . . . . . . . . . . . . . . . . . . . . . .

« Tite-Live (p. 23) paraît avoir fait un double emploi des Cénomans et des Sénonais.

« Quant aux Sénonais, Tite-Live, après avoir dit que Bellovèse les conduisit en Italie, ajoute pourtant qu'ils y entrèrent les derniers et que ce fut pour s'y procurer un établissement qu'ils attaquèrent Clusium et qu'ensuite ils firent la guerre aux Romains.

« Au reste (p. 24), on peut remarquer, en général, que Tite-Live n'a composé l'armée de Bellovèse que des peuples qui habitaient le centre des Gaules, car les Ambarres étaient parents des Héduens, et qu'il s'est mis peu en peine de l'armée de Sigovèse.

« En supposant pourtant que cette armée et son chef existèrent jamais, on pourrait nommer avec assez de vraisemblance la plupart des peuples dont elle fut composée.

## Du Buat nomme les Boïens, les Lingons, les Tectosages, les Trocmes, les Scordisques, les Prauses, les Tolistobogiens.

« Ici (p. 26) se présente une réflexion qui ne confirmera certainement pas le récit de Tite-Live. Tous les peuples qui, selon lui, suivirent Bellovèse en Italie étaient partis du centre des Gaules, dont le climat était le même que celui de la forêt Hercinie, et cependant ce prince ne les conduisit point dans cette forêt dont ils n'étaient pas éloignés, mais en Italie.

« Sigovèse, au contraire, ne mena avec lui que des Celtes méridionaux, à l'exception des Lingons, et, par une résolution qu'on n'a pu fonder que sur la décision aveugle des sorts ou des augures, il conduisit les peuples qui s'étaient attachés à lui dans un pays beaucoup plus septentrional, plus rude et moins fertile que celui qu'ils avaient quitté.

« Cette migration, si elle fut volontaire, ne ressemble à aucune de celles dont l'histoire fait mention ; et si elle ne le fut point, on ne comprend pas de quel côté vint l'impulsion violente qui fit prendre aux Tectosages et à leurs compagnons une route si longue et dont le terme était si peu attrayant.

« L'opinion de Tite-Live qui suppose que tout fut volontaire dans cette grande révolution ne peut être justifiée que par la décision des sorts ou des augures. Voilà la seule machine qu'il emploie pour partager l'Europe entre les Gaulois. Mais un dénouement qui n'est

pas mieux amené dans une action si importante ne doit pas paraître bien satisfaisant.

Après avoir examiné le récit de Polybe et celui de Plutarque, qu'il préfère à celui de Tite-Live, et avoir montré que la plupart des peuples gaulois, entre autres les Boïens, étaient venus en Gaule de la vallée du Danube, Du Buat revient à l'expédition de Bellovèse et de Sigovèse, p. 45.

« Il me paraît qu'on doit conclure de là que, si Bellovèse a existé, si ce fut lui qui mena en Italie les premiers Gaulois qui s'y firent un établissement, il n'y a aucun fonds à faire sur l'histoire de Sigovèse, *puisque la plupart des peuples qu'il devrait avoir menés dans la forêt Hercinie n'habitaient point encore les Gaules lorsque Bellovèse en sortit.* Je compte de même fort peu sur l'énumération que Tite-Live a faite des peuples qui suivirent le vainqueur des Toscans. *On ne trouve en Italie ni les Bituriges, ni les Arvernes, ni les Héduens, ni les Ambarres, ni les Carnutes, ni les Aulerces.* Car pour les Sénonais, il ne faut pas les compter entre les peuples auxquels Bellovèse procure des établissements, et si sous le nom des Aulerces on a voulu parler des Cénomans, ils ne passèrent les Alpes que quelque temps après. Il ne reste que les Insubriens dont le nom ait été un monument de l'expédition de Bellovèse et peut-être encore quelques peuples peu considérables qui se partagèrent entre l'Italie et cette partie des Gaules qui était voisine de Marseille et dans laquelle s'étaient d'abord fixés les Cénomans. . . . . . . . . . . .

« Toutes ces réflexions me déterminent à préférer l'opinion de Plutarque à celle des autres historiens que j'ai cités, et à l'expliquer par les autres notions que nous fournissent les antiquités de l'Europe et de l'Asie (p. 47) [1]. »

N'est-il pas curieux de voir ces idées, auxquelles les découvertes archéologiques récentes donnent une si grande vraisemblance, exprimées en 1772 par un diplomate français ? Le comte du Buat était ministre plénipotentiaire du roi de France près l'électeur de Saxe.

---

[1] Il faudrait citer en entier les chapitres II, III, IV, V et VI du livre de Du Buat. Une aussi longue citation est impossible. Nous renvoyons le lecteur à l'ouvrage lui-même. On y trouvera au milieu de graves erreurs des vues d'une puissante originalité.

# EXPLICATION DES PLANCHES [1]

Planche I. — Le Renne de Thaïngen (p. 53).

Planche II. — Silex taillés de la grotte des Eyzies (p. 68).

N⁰ˢ 1, 2, 3, 4, 5, 6. Poinçons ou aiguilles.
   7, 8. Pointes de flèche ou de javelot.
   9. Grattoir destiné à être emmanché.
   10. Grattoir à tête arrondie et taillé à petites facettes.
   11, 12, 13. Couteaux.
   14. Pointe de lance.
   15. Grattoir à tête double.

Planche III. — Objets en os (p. 70).

N⁰ˢ 1, 2, 3. Aiguilles en os (*Laugerie-Basse*).
   4. Outil pointu par les deux bouts en os de renne sculpté (*id.*).
   5. Cuiller à recueillir la moelle, en os de renne (*id.*).
   6, 7. Canine de bœuf percée pour ornement (*id.*).
   8. Outil en os de renne (*id.*).
   9. Os de l'oreille d'un bœuf ou d'un cheval, ayant servi de pendeloque (*Combe-Granal*).
   10. Harpon sculpté en os de renne (*Laugerie-Basse*).
   11. Canine de loup percée pour ornement (*id.*).
   12. Première phalange d'un pied de cervidé creusé en sifflet (*les Eyzies*).
   13. Os percé pour pendeloque (*Laugerie-Basse*).

---

[1] Les planches II et III sont la reproduction, légèrement réduite, des planches du mémoire de Lartet et Christy.

PLANCHE IV. — CARTE DES DOLMENS (p. 132).

PLANCHE V. — CARTE ARCHÉOLOGIQUE DE LA GAULE
(400 ANS ENVIRON AVANT J.-C.) (p. 267).

PLANCHE VI. — TUMULUS DIT *Monceau-Laurent*,
SUR LA COMMUNE DE MAGNY-LAMBERT (p. 274).

Nos 1. *Coupe du tumulus* : a, b. Couche superficielle mêlée de terre grasse destinée à empêcher l'infiltration des eaux.
c. Incinération.
d. Caveau avec squelette et les objets représentés pl. VII.
Les parties blanches indiquent la portion du tumulus qui n'a pas été fouillée.
2. *Plan du tumulus* : D. Fond du caveau où reposait le squelette avec l'épée de fer à sa droite et le seau de bronze au-dessus de la tête.
Le mur qui entame et soutient le tumulus au sud est de construction moderne.

PLANCHE VII. — OBJETS TROUVÉS DANS LE TUMULUS DIT
*Monceau-Laurent* (p. 276).

Nos 1. Anneau de bronze, trouvé en c, au milieu de l'incinération.
2. Perle de terre cuite recueillie à côté de l'anneau n° 1.
3. Soie avec tronçon de l'épée de fer qui gisait à la droite du squelette dans le caveau du fond D. Les divers fragments de cette épée, mesurés en place, ont donné pour longueur totale 1 mètre.
4. Rasoir de bronze découvert près la tête du squelette.
5. Cuiller ou puisoir en bronze, orné de dents de loup près du bord. L'attache seule de la queue reste. Deux restaurations de l'époque se voient, l'une sur le bord, l'autre sur la panse de la cuiller.
6. Fragments de poterie brune.
7. Seau de bronze à côtes.
8. Coupe en feuille de bronze à bords plats, trouvée au fond du seau.
9. Fragment de métal blanc formant la garniture intérieure du rebord du seau.

10. Pendeloques de bronze fondu appartenant aux anses du seau n° 7.

PLANCHE VIII. — OBJETS DIVERS RECUEILLIS DANS LES TROIS TUMULUS DE LA COMMUNE DE MAGNY-LAMBERT, FOUILLÉS EN MÊME TEMPS QUE LE MONCEAU-LAURENT (p. 278).

N⁰ˢ 1. Rasoir de bronze du tumulus de la *Vie de Bagneux*.
2. Bracelet de bronze (*id.*).
3. Demi-bracelet de bronze (*id.*).
4. Grand cercle en fil de bronze très-fin, avec enroulements aux extrémités, trouvé près de la tête du squelette du tumulus dit *la Combe-Bernard*.
5. Bracelet fabriqué avec une tige de bronze carrée et tordue (*même tumulus*).
6. Grande épingle de bronze à tête ornée, trouvée sur l'humérus gauche du squelette (*même tumulus*).
7. Fragments d'un bracelet en espèce de lignite. Ce bracelet porte une rainure destinée probablement à recevoir une pâte ou résine colorée qui a disparu (*même tumulus*).
8. Plaque ou applique d'or ornée de dessins faits au repoussé (*même tumulus*).
9. Aiguille de bronze (*même tumulus*).
10. Petit ruban de bronze en forme de bague (*même tumulus*).
11. Perle bleue en pâte de verre opaque, avec ornement en zigzag sur la panse en même matière et d'une couleur vert d'eau (*même tumulus*).
12. Anneau de jambe avec gros enroulements inverses aux extrémités et nervure au milieu, trouvé près des pieds du squelette (*même tumulus*).

PLANCHE IX. — LE CASQUE DE BERRU (p. 369).

PLANCHE X. — DÉTAILS D'ORNEMENTATION DU CASQUE DE BERRU (p. 369).

## ERRATA.

Page 180, ligne 28, au lieu de : *des contrées septentrionales du haut Danube ou des pays analogues,* lisez : DES CONTRÉES SEPTENTRIONALES, DU CAUCASE OU DES PAYS ANALOGUES.

# TABLE DES MATIÈRES

---

|  | Pages. |
|---|---|
| Préface. | I-XXXVI |
| Introduction. L'archéologie préhistorique au dernier Congrès international. | 3 |

## PREMIÈRE PARTIE.

### TEMPS PRIMITIFS DE LA GAULE.

| | |
|---|---|
| I. — Les Troglodytes de la Gaule et le renne de Thaïngen. | 53 |
| II. — Les monuments primitifs de la Gaule, dolmens et tumulus | 81 |
| Les monuments primitifs, dolmens et tumulus, hors de la Gaule | 111 |
| III.—Note additionnelle avec carte. De la distribution des dolmens sur la surface de la France. | 132 |
| IV.—Monuments dits celtiques dans la province de Constantine | 148 |
| V. — L'allée couverte de Conflans et les dolmens troués. | 165 |
| VI.—Un mot sur l'origine des dolmens et allées couvertes. | 175 |

## DEUXIÈME PARTIE.

### ÈRE CELTIQUE.

| | |
|---|---|
| I. — Introduction des métaux en Gaule. | 186 |
| II.— Le bronze dans les pays transalpins | 189 |
| III.—La Gaule et l'Italie ont-elles eu leur âge de bronze. | 203 |
| IV.—Deux mors de cheval en bronze (Mœringen et Vaudrevanges). | 215 |

V. — L'incinération en Italie pendant l'ère celtique. . . . . . 227
VI.— Les Celtes : premières tribus celtiques connues des Grecs . . . . . . . . . . . . . . . . . . . . . . . . . 249

## TROISIÈME PARTIE.

### ÈRE GAULOISE.

I. — Les armes de fer. . . . . . . . . . . . . . . . . 267
II. — Les tumulus gaulois de la commune de Magny-Lambert. 272
III.— Vases étrusques découverts au delà des Alpes. — Le vase de Græchwyl . . . . . . . . . . . . . . . . . . . 334
IV.— Découverte d'objets gaulois en Italie. . . . . . . . . 359
V. — Le casque de Berru . . . . . . . . . . . . . . . 368
VI.— Les Galates ou Gaulois. . . . . . . . . . . . . . 384

## APPENDICE ET ANNEXES.

Le xxxiv⁰ chapitre du V⁰ livre de Tite-Live . . . . . . . . 422
De la valeur des expressions *Celtæ* et *Galatæ*, dans Polybe. . 433
Liste des cavernes habitées ou sépulcrales classées par départements . . . . . . . . . . . . . . . . . . . . . . 439
Liste des dolmens et allées couvertes classés par départements . . . . . . . . . . . . . . . . . . . . . . . 444
Opinion du comte du Buat sur le xxxiv⁰ chapitre du V⁰ livre de Tite-Live . . . . . . . . . . . . . . . . . . . . 455
Explication des planches. . . . . . . . . . . . . . . . 459
Table des matières. . . . . . . . . . . . . . . . . . . 462

---

Paris. — Typ. PILLET et DUMOULIN, 5, rue des Grands-Augustins.